新闻传播学术原创系列

民族影像与国家形象塑造

中国少数民族题材纪录片研究（1979—）

王 华 著

復旦大學 出版社

目录

序　观照民族主体，
透视影像中国

刘海贵

　　"影像与国家形象塑造"是当下学界关注的热点话题，这与中国在国际舞台上扮演角色与话语权力的增强是分不开的。迈入 21 世纪后，加入 WTO、"非典"、汶川地震、北京奥运等一系列举世瞩目的大事件加重了中国国家形象传播的砝码，逐步将该领域的研究推向学界中心。2013 年 12 月 30 日，习近平在中央政治局就提高国家文化软实力研究进行第十二次集体学习时就特别指出，"提高国家文化软实力，要提高国际话语权，要加强国际传播能力建设，精心构建对外话语体系，发挥好新兴媒体作用，增强对外话语的创造力、感召力、公信力，讲好中国故事，传播好中国声音，阐释好中国特色"。全球传播背景之下，大众媒介所塑造的国家形象显然被官方认可并怀有期待，化身为展现国家文化软实力与国际竞争力的核心构成要素。由此，重新审视、梳理、解读，进而塑造、表达、传递民族影像中的国家形象就显得极为重要，而如何将立体多维、真实可感、发展变化的中国形象向世界娓娓讲述正是所应主要探讨的问题。

　　王华这本书是一次值得肯定的学术尝试。中国是各族人民共同缔造的多民族国家。少数民族区域属于中国领土，少数民族民众是中国公民。这些少数民族区域和少数民族民众既存在于现实

之中,也存在于某种政治理念或某种审美观念之下,也同样活跃并凝结在多样的影像文本深处。无论如何,这些窗口下的少数民族区域和少数民族民众形象都是实实在在的中国形象。中国少数民族题材纪录片在影像世界里面展现了整个中国或者一部分中国形象。鉴于此,本书将切入点落在少数民族题材纪录片,借由讲述少数民族故事,观照民族主体,来透视媒介影像中的中国形象,探讨中国形象传播现状与问题,为中国形象研究开辟了一个新的路径。通过对改革开放四十年以来少数民族题材纪录片发展历程进行系统梳理,本书将民族影像置于国家形象塑造的语境空间之内,站在现代国家发展和民族进步的高度,对中华民族"多元一体"的形象创造性地再度书写,不仅填补了民族影像研究的空白,更重要的是突破了以往民族影像关注国家形象构筑本身的政治话语与观赏话语层面的解读,将客观的少数民族形象与其折射出的中国形象呈现在读者眼前,这也正是本书的可贵之处。

此前在与王华交谈时得知,他曾在民族地区学习和工作过,博士学位论文即以"民族影像和现代化加冕礼"为题,研究了建国初期少数民族题材纪录片史略,并一直关注民族传播与社会发展,对少数民族有很深的感情。对于新时期少数民族题材纪录影像,早在本书起笔前几年,他就已经开始着手收集影像资料与图书资料,并尽己所能遍访少数民族题材影像制作者,积极与同领域学者建立学术联系。在此基础之上,全书写作又历时五年,查阅评述文献千余篇,最终涉及影像700余部,个中所耗心力可想而知,其用意之诚、用力之勤不免令我动容。所幸博观约取,终得厚积薄发,驾驭数百部民族题材影像,纵横于近40年的时间跨度,广采新闻传播学、文化研究、传播政治经济学、电影学、民族学等理论,从经济、政治、文化、性别、城乡、民族等多维度谋篇布局,今独有其能撰书

立著，足可见其格局之大、功力之深。

要理解本书，首先应把握书中对于"民族影像"概念的界定。这里的"民族影像"实际所指代的是纪实性质的"少数民族题材影像"，或称之为"少数民族题材纪录片"，主要包括主题和题材上以反映少数民族生产、生活为主的各类电视纪录片与民族志电影片，其中记录少数民族社会历史与现实生活的人类学影像也纳在此列。但要注意的是，虽然将"民族影像"倾斜到"少数民族题材影像"领域内去认知，本书最终的分析仍是回归到中国作为统一的多民族社会主义国家的宏观观察视角，从接受对象、表现形态、叙事内容、创造主体四个方向来阐释少数民族题材影像与国家形象塑造及其内外传播的相互勾连。

对全书内容进行概览，本书除前言、结语外，分为"历史与批评：少数民族题材纪录片实践考察""少数民族题材纪录片里的政治、经济与文化""少数民族题材纪录片里的性别、城乡与民族""在民族影像传播力构建中扩大中国形象效果"四章，大致以总分总的叙述顺序，对民族影像与国家形象塑造的主题进行了剖析，其中复又将大的章节划分为小的章节，辅以大量对少数民族题材片目的片段描述，使得普通读者展卷亦觉得亲切可读、平易近人。

1979 年是中国迈入改革时代的关键节点，少数民族题材影像拍摄的恢复与民族形象的展现，与中国文化发展、社会变迁的脉络基本重合。从马克思批判黑格尔市民社会从属于政治国家的观点出发，本书将人、社会、国家三者有机串联，得出了"国家形象表现在每一个充满社会性征的现实的人身上"的结论，进而明确了少数民族题材纪录片的中国形象呈现应在现实与历史的统一下，同时面向现实需求与未来感知，服务于国内认同与国际传播的文化使命。该书第一章从历史与理论切入，将改革开放以来少数民族题

材纪录片发展大致分为三个阶段,即"改革开放初期的少数民族题材纪录片(1979—1990)""社会转型之下的少数民族题材纪录片(1991—2000)"与"大国关系中的少数民族题材纪录片(2001—)"。三个阶段的影像主题与艺术风格既有差异又有联系,但却不约而同地展现了各民族生活历史和社会现实,乃至整个中国形象。这些形象凝结在具体的人、物和事件上面,游走于自然景观形象、宣传政策形象、少数民族社会形象、国家治理形象之间。

第二章开始从"多元一体"的民族格局着眼,对少数民族题材纪录片里的中国政治形象、经济形象、文化形象逐一进行刻画。这些形象分别表现为"区域自治、社会主义和继续现代化""形态多样、繁荣进步、结构失衡"与"多姿多彩、融合互补、兼容并蓄"。就政治形象而言,借用梅里亚姆"理性政治"和"感性政治"的二分法,书中将少数民族题材纪录片落脚于民族政策与政治象征,即一方面宣扬与贯彻民族区域自治制度,尊重和保护少数民族宗教信仰自由,坚持民族平等团结,培养和使用少数民族干部,发展少数民族科教文卫事业,并借由大众媒体介入、社会共识制造等路径展现执政党和国家意识形态;另一方面,透过具体的符码检视景观化的政治状态,借由五星红旗、政治领袖、首都首府、政府门牌、公务员制服以及各类颂歌等象征形式隐喻国家权力的在场,借由历史回放、镜头闪回等复现摄制手法呈现中华民族的发展源流与政治变迁。此外,书中还结合经济与文化权力,对少数民族继续现代化与"弱政治化"日常叙事手法下发展变迁的中国政治形象进行了补充。经济形象的观览则立足于镜头聚焦下行业部门与区域经济的双重视角。在农业、林业、畜牧业、渔业、旅游服务业、交通运输业及其他行业的支撑下,少数民族地区经济正逐步走向科技、现代、多元,经济产业繁荣发展成为新时期少数民族经济投射的重要篇章,资

源环境的可持续发展问题、扶贫救困的国家基本战略也是本书关注的重点。而对经济发展过程中所呈现出的结构矛盾的分析,则挖掘出经济形象的另一深刻侧面,使得本书脱离了单纯歌功颂德式内容堆砌的轻浮。少数民族地区经济与全国总体经济发展的矛盾、少数民族地区经济与政治的矛盾、家庭经济与总体经济的矛盾以及城乡"二元"对立的结构矛盾等四组矛盾既是少数民族地区经济发展面临的阶段性矛盾,同时也是社会主义初级阶段中国经济与社会协调发展不可回避的问题,这是很值得读者深入思考的。在这一章中,对文化形象的阐释被放在第三位,这是有其合理性的。在政治、经济、文化社会三大支柱的相互构建中,政治要素因少数民族特殊性而被显著赋值;经济是基础性的、决定性的,是最大的政治;而文化虽有其相对独立性,但绝大多数时间处于全程性与从属性的位置。从"物质文化"和"精神文化"两个层面分析,影像对饮食、服饰、建筑、环境有意无意的拍摄,映照出少数民族自然地理、生产方式、经济发展、宗教信仰、民族审美和生活习俗等一系列形象,这与对民族宗教、伦理、歌舞的直接拍摄是不谋而合的,一并展现了中华民族博大精深、兼容并蓄的文化特征。事实上,少数民族题材纪录片中政治形象、经济形象、文化形象的塑造存在广阔的共通意义空间,三者之间内涵是相互渗透的,溯源寻宗于中国民族民主革命和社会主义革命的历史,内在张力统合于中国特色社会主义现代化建设的实践中。

　　第三章重点考察的是新时期少数民族题材纪录片是如何呈现性别、乡村和民族的,这既是对政治、经济、文化三大维度的补充,同时也是对现实社会与少数民族多元形象的窥探。1979 年以来,中国少数民族题材纪录片中的男女叙事主要是"传统的家庭观和自由释放的心灵",城乡叙事主要是"徘徊在'失落'与文明之间",而民族叙事则主要是"主体、底层、劳动者"。这些形象是流动的、

联系的,它们是对流动性社会现实的呈现,也是对各民族形象和整体中国形象的影像体认。对这一章节,我们可以围绕"关怀"展开理解。

首先是对作为"个体"的人的关怀,即对社会意识形态符号化下的男性与女性的关怀。在少数民族题材纪录片中,女性是处于弱势地位的,是女权社会下支撑家庭的,是泼辣、外放的,是天性解放、地位逐渐提高的;男性是沉默憨厚、老实本分的,是从家庭逐渐走向社会的,是担负着传承民族文化主要任务的,是作为神话传说中英雄形象出场的;民族男女的共同形象是外表朴素、虔诚乐观的,是勤劳智慧、敬畏自然的,是对爱情忠贞不渝的,是矛盾斗争、动态变化着的。本书在充分肯定少数民族纪录片所传递的正面意义,总结其历史文献价值的同时,亦毫不讳言地指出了现存纪录片对于民族社会现实、边缘弱势、城市个体等形象记录的选择性缺失问题。

其次是对民族"群体"单元的关怀,表现为对新时期少数民族生存空间转移,由乡入城后生产、生活现状的聚焦。富勒(Buckminster Fuller)认为,"居无定所"是对充满流动性的现代生活的贴切描述,人们在现代化的浪潮中涌入城市的中心,传统的乡村生产制度与生活方式在时代的裹挟中艰难寻找自己的定位,少数民族群众对其精神归属与身份认同都产生了严重的焦虑感。按照以往传统的生存场域路径分析,纪录影像的少数民族农村叙事中,农村是各民族生活的主要环境和生产的主要场所,农牧业是各民族群众的主要经济方式,农民是少数民族的主要身份关系。但本书并没有止步于此,而是将主题进一步延伸为对城市作为一种文明空间所引发的身份认同与权力冲突的探讨,言明城市既承载着青年一代对现代文明的向往,也夹杂着外力推动下家园迁徙的失

落与无措。本书呼吁对城市少数民族现实生活与心态变迁进行深入追踪拍摄，推动中国城镇化浪潮中的民族群体舒展身体、安放心灵。

再者是对少数民族"整体"的关怀，是对少数民族认知定位历史流变的一种批判与思考。1979 年至今，纪录影像中少数民族曾作为社会主义革命与建设的主体被颂扬，也被赋予过资本积累循环的劳动者身份，还曾作为人类学研究的特殊文化群体出场，更是在市场经济制度下一度被视为底层和被关怀的边缘存在。那么究竟应该以怎样一种话语书写民族形象？少数族裔边缘叙事的西方话语显然是应该避免与远离的，革命话语、阶级话语、资本话语也不能单一地搬用，书中指出，将各民族家庭意识、族群意识、地区意识与国家意识和中华民族意识相勾连，家国同构，乃是真正实现民族自我书写的应有之义。

第四章转入探讨少数民族题材纪录片传播力建设的问题。前三章抽丝剥茧之下，民族影像所塑造的中国形象已层层显露。若说展现与理解是多元族群融合发展的第一步，那么构建与传播，则是中外影像互动语境下民族国家彰显个性的必由之路。少数民族影像，早应作为中国叙事中一个不可或缺的部分被认知。透过影音作品来传递与张扬这片土地上不被大多数公众所熟知的生活，这既是对现实生活客观主动的表达，也可被视为文化话语的争夺与主体化。

就文本而言，少数民族纪录片镜头逻辑是一个主体性不断显现的过程，直至 20 世纪 90 年代，纪录片才开始讲述普通人物的故事。书中强调，循着这一发展趋势，少数民族纪录片呈现少数民族需要，同时着眼于宏大的国族叙事与微观的个体日常，民族生活的真实细节始终要以国家与时代为背景。就语境而言，改革开放打

破了既往国家管控下生产传播的单一机制,纪录片产播呈现出摄制主体、散布系统多元化的新特征。面对以独立制作者为代表的制作主体身份和权力的下移,商业逻辑制约下文本内容向大众口味的趋合,网络化转型带来的版权、许可等问题,书中不无担忧。政策、资金、技术、渠道等各方该如何引导与把控?少数民族题材纪录片如何才能更好地服务于公共文化诉求,从而实现良性的可持续性发展?制作团队与所输出的影像片目如何才能"走出去",不断加深自身国际化程度,融入全球文化和资本循环系统中去?社会效益与经济效益,公共服务与商业诉求,对内整合与对外传播又该如何实现统一?请读者不妨从政策扶持、民族心态、技术平台、主题立意、话语视角、叙事美学等角度从书中翻找答案。

结语部分是为对全书的归纳,前文涉及民族影像与国家形象的种种论述就此融汇。作者认为,中国形象是立体的、多元参与的,它由人、社会、政府和国家共同组成,包括民族地区形象、政府组织形象、社会发展形象、山川风物形象、少数民族普通民众形象等。可以说,这些形象不是封闭的、孤独的,或仅仅属于这个时代的,它富有历史,从历史中来,到历史中去;这些形象也不仅仅是展现给外国人的,它还面向包括各族人民在内的所有中国人,或者说中外广阔的社会空间。中国少数民族题材纪录片既支持了主流价值,又呈现了复杂社会,既传递了中央精神和地方政策,又展现了政党形象、政府形象以及各族民众生产、生活形象。中国少数民族题材纪录片拍摄各民族山川风物、劳作生产、民俗文化、平常百姓、国家组织、衣食住行、心理信仰等,它对于观众可谓是一种荧幕文化地理旅行,这种影像旅行的文化认同与民族国家形象工程建设息息相关,它从内部"询唤"到外部"推销",一致地传达着稳定、团结、发展和文化之类主题下的中国形象。在此,中国少数民族题材

纪录片生产应该注入科学的国家意识、民族意识、阶级意识、文化意识。中国民族影像的国家形象塑造应该秉持一种中国立场,正确处理政治、艺术和商业之间的关系,协调运用国家治理话语、政党意识形态话语、学术文化话语、现代性话语、壮丽河山话语等各类话语。读罢如是言语,笔者十分认同,故在这里不再赘述,留待读者自行体味其中乐趣。至此,任由书稿牵引思绪,吾已翻至尾页,掩卷回味,含英咀华尚不能尽取个中滋味,竟欲一读再读。因而提笔作序,权作为读书摘记,与各位书友交流。

综之,本书对新时期少数民族题材纪录片更迭历程与民族国家形象塑造的研究,既是对少数民族乃至中华民族文化传播策略问题的探讨,更是向世界展览真实、完整的中国形象的前奏与序曲,无疑具有十分重要的现实意义与理论价值。少数民族群众对中国民族文化的认同,中华各族人民从内部视角对整体中国形象的自我认知,这些都事关中国国家形象的健康发展与对外传播,事关中国国家实体的建设与人民的紧密团结。通过影像的传播与加冕,少数民族的生活与历史记忆深深融入各民族团结发展的记忆,承载起标志着中华民族繁荣统一的符号功能。人们在少数民族纪录片中发现一个个或曾被忽略的民族风情,也同时是在发现一个多元共通、砥砺前进的古老国度,中国形象得以在被发现与自我发现的过程中逐步走向全球。

习近平2014年在北京主持召开文艺工作座谈会并发表重要讲话时指出:"文艺是时代前进的号角,最能代表一个时代的风貌,最能引领一个时代的风气。实现'两个一百年'奋斗目标、实现中华民族伟大复兴的中国梦是长期而艰巨的伟大事业,文艺的作用不可替代,文艺工作者大有可为。"从国家战略出发,对文艺地位与作用的认识要提升到一定的高度,文化的沟通与研究往往更易促成

理解与合作,当前国际文化激荡交锋,国家形象的塑造已成为文化传播的关键方向。让世界了解中国,让现代贯通历史,让多数理解少数,少数民族影像研究与国家形象之间的学理关系及实践功能研究对进一步建设国家文化软实力具有重要且深远的现实意义。影像承载着厚重的历史与一系列的社会规范,少数与多数都在谱写着同一个"世界"的发展,王华以少数民族影像的视域切入,借由关照民族主体,贯通历史与现实、中国与世界,展现厚重历史与广阔世界下的人与社会,体现着新一代青年学者的深厚学术功底与人文情怀。正如王华书中所说,"让遥远的不再遥远,让陌生的不再陌生",这是我们美好的期许,也是我们共同的责任。

前言 跃然"影"上的
民族与国家

　　自古以来,人类就一直运用语言、标记、文字以及图像诸类符号系统,进行信息交流和文明传承。这些沉淀下来的符号作为历史文本则被身后和身外的社会所接受和认知,它们代表着一个时代,讲述着一个空间,在有意或者无意间担负起了对它们身处的时代和空间形象塑造的历史责任。概括地说,近代以前,中国社会就开始采用文字和图片两种手段记录朝野大小事件,展现了中华各民族之间交流、融合与发展的历史景象。姑且不说文字,单从图片,主要是绘画说来,中国官方很早就重视编绘中华各民族以及外邦图志,其中也不无对各地少数民族绘像和边疆状况的展现,代表文本如南朝的《职贡图》、唐代的《元和郡县图志》、清代的《皇清职贡图》《西域图志》《百苗图》以及《新疆图志》等①。

　　① 《一部珍贵的民族画卷——〈百苗图〉》一文谈及这些图志的生产背景:"我国古代帝王为了宣扬'文治武功',加强中央王朝与地方民族的隶属关系,常常绘有职贡图,其中以清代为盛。清代《皇清职贡图》序载乾隆十六年(1751)六月初一上谕说:'我朝统一区宇,内外苗夷,输诚向化。其衣冠状貌,各有不同。著沿边各督抚,于所属苗、瑶、黎、僮以及外夷番众,仿其服饰,绘图送军机处,汇齐呈览,以昭王会之盛。各该督抚于接壤处,候公务往来,乘便图写。不必特派专员,可于奏事之便,传谕知之。'在乾隆皇帝的倡导下,各民族地区的官吏都争先请画师绘制,出现不少民族地区风俗画,如《百苗图》《番俗图》《黎民图》等,并汇集中央。乾隆二十二年(1757年)乾隆皇帝钦定宫廷画师丁观鹏、金廷彪、姚文瀚、程梁分别绘制《皇清职贡图》。经过四年的绘制,于乾隆二十六年(1761年)终告完成。事后各地官员也将本地民族图册,临摹转抄,送给友人,因此,流传于民间,这幅《百苗图》就是上述背景下产生的。"参见李宏复:《一部珍贵的民族画卷——〈百苗图〉》,《东南文化》2002年第8期,第7页。

这些图志记载了各地少数民族与中央王朝的纳贡关系,展现了少数民族风土人情、政治经济和自然地理概况,例如《百苗图》所绘的是当时贵州地区的苗族、侗族、彝族、白族、仡佬族、布依族及其各个支系的服饰、建筑、饮食等物质生活,以及农耕、狩猎、手工业等生产活动和一些风俗习惯、宗教信仰。基于此,西方学者甚至从帝国扩张体系角度,套用现代民族国家建构话语,将《百苗图》描述为"近代中国早期民族志"①。

与绘画相比,现代摄影价廉实用、逼真形象、捕获瞬时,它是一种新时代、新世界、新文明和新时间的标志。"摄影的新奇和重要性来自于其一眼可见的性能:它能准确及时地把某一时刻记录为图像。按下快门就能捕捉到转瞬即逝的某一刻,这一刻虽然短暂,却最接近于对当下时刻的认识。现代性经验就包含在这个悖论里。……摄影创造了一种与时间体验的新的关系,这种时间完全是现代的。"②"摄影因其现代性而避开了艺术和工艺的传统分类。如果说视觉文化是现代性和日常生活相碰撞的产物,那么摄影便是这一碰撞过程的经典例子。"③作为视觉现代性的一大开端,摄影深刻地翻新了 19 世纪中后期以来人类社会书写方式、记忆材料以及思想观念。随着摄影术的发明与全球普及,从西方探险家、传教士、商人、殖民者、人类学者到中国官方、知识阶层和民间社会,他们都渐次将照相机对准了 20 世纪的中国社会和各地民族,后者逐渐被视像化为一幅幅照片。20 世纪 30 年代起,上海摄影家庄学本在四川、云南、甘肃、青海四省拍摄了大量藏族、蒙古族、羌族、土

① 何罗娜:《〈百苗图〉:近代中国早期民族志》,《民族学刊》2010 年第 1 期。
② 尼古拉斯·米尔佐夫:《视觉文化导论》,倪伟译,江苏人民出版社 2006 年版,第 86 页。
③ 同上书,第 81 页。

族、彝族、摩梭人、傈僳族、苗族、撒拉族等少数民族题材照片,他在当时刊物上发表作品如《青海军之骑术》(1936)①、《班禅归藏》(1936)②、《青海妇女及其头饰》(1936)③、《从兰州到拉卜楞(西游记第六集)》(1936)④、《积石山大观(美术图景)》(1948)⑤、《踏访积石山的外围》(1948)⑥、《卓克基至阿坝》(1948)⑦、《积石山风景线》(1948)⑧。这些照片展现了边疆地区壮美山川、社会概况和少数民族精神面貌。与当时外国人所拍摄的中国少数民族僵滞、呆板、迷茫、"酷"的刻板表情不同,"在庄学本的照片里,我们看到边地民族的美丽、安详与尊严"⑨。顾铮曾撰文称:"庄学本所拍摄的中国少数民族影像,可能是摄影术进入中国以来,第一个计划性拍摄中国边地的民族志摄影作品,而且规模之大、空间之广阔、持续

① 庄学本:《青海军之骑术》,《良友画报》1936 年第 118 期。

② 庄学本:《班禅归藏》,《良友画报》1936 年第 118 期。

③ 庄学本:《青海妇女及其头饰》,《良友画报》1936 年第 120 期。

④ 庄学本:《从兰州到拉卜楞(西游记第六集)》,《良友画报》1936 年第 123 期。

⑤ 庄学本:《积石山大观〔美术图景〕》,《旅行杂志》1948 年第 22 期。

⑥ 庄学本:《踏访积石山记的外围》,《旅行杂志》1948 年第 22 期。

⑦ 庄学本:《卓克基至阿》,《旅行杂志》1948 年第 22 期。

⑧ 庄学本:《积石山风景线》,《科学画报》1948 年第 14 期。

⑨ 邓启耀:《与"他者"对视——庄学本摄影和民族志肖像》,《中国摄影家》2007 年第 8 期。另外,吴雯在"民族志摄影之于边疆形象的建构"一文中认为,庄学本一直希望且尽力把边疆情况以生动的形象介绍给内地,他的镜头也构成了中国西部形象的一个面相。"虽然因为资料的丢失或损毁,如今我们很难寻找到庄学本作品的全貌,但就笔者所接触到的庄学本在 1934 年至 1942 年间摄于中国西部的数百幅照片而言,他镜头中所呈现出来的西部地区和边疆民族是如此的美好:山川河流的雄奇壮美,达官贵人的雍容华贵,甚至贫苦百姓也同样是充满了快乐和尊严。我们除了赞叹庄学本成功的摄影技术和人际交流之外,会不会也疑问到:那真的就是那个战乱时代边远西部的全部风貌吗?"庄学本的这一选择,确实回避了当时川康地区鸦片、军阀等负面社会形象,吴雯给出了两个原因:一是庄学本尊重同胞兄弟尊严的摄影伦理使然,二是庄学本所怀有的激发内地对边疆正面认识、开发边疆资源与增强国防等积极意识形态的作用。参见吴雯:《民族志记录和边疆形象——庄学本民国时期的边疆考察和摄影》,2006 年四川大学硕士毕业论文,未刊,第 41—42 页。

时间之长,也是罕见。"①这位学者还写道:

> 一九三九年,在当时西康省的义敦县,庄学本与在中央大学任教的孙明经相遇并合影留念。孙明经是中国电化教学的先驱,后来在北京电影学院任教。其时,孙明经也正在展开摄影考察。两人的相遇,看似偶然,其实不然。这说明当时以摄影的方式定义民族国家以及从影像角度展开边疆研究的实践已经在中国的先进知识分子中渐渐展开。②

如果放在近代图像技术史背景下,这种相遇同样并非偶然,且颇具玩味,它也是摄影与电影的一次"擦身"。作为科学与现代性的象征,摄影和电影两种影像纪录技术联手建立了一种新视觉环境,冲击了中国人此前建立在绘画、影戏、书法、雕刻等传统艺术基础上的视觉观看经验。电影与摄影一样迅速从商业娱乐和政治宣传奔向了现实生活,融入了对 20 世纪新世界的再现。摄影作品是一种静止图片,完成了对拍摄对象"瞬间"的固定和表达。电影技术产生于摄影之后,它让无数的"瞬间"运动起来,这些运动起来的瞬时照片形成了"影"像。电影再现着运动着的客观空间,也讲述着运动着的时间发展,进行着空间环境和时间历程的讲述,它是运动着的,给予现实世界一种可以感知的清晰结构与图画状态。概言之,图片流动起来就成了影像,影像停顿下来可以还原为一个个静止的图片,它是动态的图片,久而久之,这些影像在历史的长河里俨然成了历史的"影子"。"摄影的威力在于,它保持随时细察立即被时间的正常流动取代的瞬间。这种时间的冻结——每张照片的傲慢、尖锐的静止状态——已制造了崭新的、更有包容性的美的

① 顾铮:《一九三四年庄学本出入汶川》,《书城》2008 年第 7 期。
② 同上。

正典作品。但是,可以在一个片面的瞬间捕捉真实性,不管多么意味深长或重要,也只能与理解的需要建立一种非常狭窄的关系。"①相比于摄影的有限、狭窄的现实占有,流动的纪录影像则是一种联系、宽阔的现实占有。庄学本作品里的少数民族社会和人们是固定于一张张照片之中的,而孙明经镜头里的少数民族社会和人们则流动了起来,少数民族形象的技术展现进入了一个新阶段。从1937年年底开始,金陵大学与当时许多高等院校一样西迁,孙明经的镜头转向了中国边疆以及少数民族生活,具体影片有《绥远风光》(1937)、《西康》(1939)、《西康跳神》(1939)、《从成都到西宁》(1946)、《青海省会西宁》(1946)②。这些影像展现了边疆风光、矿产资源,农民收烟叶、采茶、打场、过溜索、修公路,以及僧人跳神、锅庄舞等生活场景。与摄影一样,反映中国少数民族生活的影片最早也是来自国外拍摄者。早在20世纪20年代,部分外国探险者和学者已经在新疆、云南等地做了一些零星的影像拍摄与人类学纪录③。截至1978年,中国对少数民族生活最集中的影像记录集中在抗日战争时期和社会主义时期两个阶段。20世纪30年代开始,全国各族人民奋起抗战,加入民族救亡潮流。国民政府官方国营电影机构中央电影摄影场除了拍摄《卢沟桥事变》《抗战实录》《中国新闻》等抗战纪录片以外,还拍摄一些表现少数民族的纪录片,如《奉移成吉思汗灵柩》(1939)、《西藏巡礼》(1940)、《新疆风光》(1943)、《民族万岁》(1943)。1949年,中华人民共和国成

① 苏姗·桑塔格:《论摄影》,黄灿然译,上海译文出版社2009年版,第113页。
② 张同道、黎煜:《被遗忘的辉煌:论孙明经与金陵大学教育电影》,《北京电影学院学报》2005年第4期。
③ 张江华等:《影视人类学概论》,社会科学文献出版社2000年版,第190—194页。

立,这一事件给整个中国的政治、经济、社会与文化带来了翻天覆地的改变,中华各民族之间进一步走向团结,当家作主,建设家园。从 1949 年到 1978 年,少数民族生产、生活在纪录电影里面得到了较高程度的反映,《中国民族大团结》(1950)、《黎族》(1958)、《百万农奴站起来》(1959)、《在西双版纳密林中》(1960)、《庆祝西藏自治区成立》(1965)、《今日鄂伦春》(1977)等少数民族题材纪录片大量生产,少数民族题材纪录片成了中国电影电视事业一个重要组成部分①。

综之,从古时绘画到现代照片、纪录电影,从中原读者到各族人民再到全球受众,中国少数民族生产与生活现实在影像世界里面从来都没有"缺席"或者被"缺席",它们在前人的纸笔下或镜头中得以不同程度或不同角度的呈现。当我们把时间转入 1979 年,转入一个新的时代下的少数民族题材影像上来的时候,它也就转入了本书的探索视域。

一

人类对客观世界的感知、观察与描述,无非存在直接与间接两种方式,间接方式是对直接方式的二次或多次转换。客观世界是无限的,而人类认识能力是有限的,这一差距与矛盾促成了间接方式在人类认识活动中的频繁发生。作为一种客观存在,现代民族国家同样是被国内外民众以及后世民众直接或间接地认知和评价的。如今正处于一个较高程度的媒介化社会,大众媒介所呈现的一切甚至比身边的存在更加真实,人们更多的是借助语言、文字、

① 王华:《民族影像与现代化加冕礼——少数民族题材纪录片历史及其评价(1949—1978)》,《新闻大学》2012 年第 6 期。

图像、电影和网络视频,特别是直接、形象的影像媒介,触碰着身边或遥远地处的风景与人文。普通的影像作品甚至成了文化人类学家学术研究的辅助和新方法①。其中,影像传递一种国家形象和社会形象的功能是毋庸置疑的,而影像尤其是纪录影像传递什么样的国家形象和社会形象,拥有什么样的社会影响和文化意义,以及不同影像如何呈现某一事物及其背后动因,这些是需要思考的。

中国曾经被朝野上下自视为"中心之国","华夏四夷""朝贡体系"的天下观念一直延续到近代。随着宋代以后边疆危机的加剧和清代后期帝国主义列强的侵略,以及近代西欧民族国家理念的传入,这种观念才逐渐隐去。近代以前的那套"天下观念"与"朝贡体制",在近代以来另外一套新的世界秩序冲击下逐渐坍塌,而最终被取代或被遗忘。毋庸置疑,中国是现代国际体系之下的一个民族国家,然而作为现代民族国家的中国在立足当前世界体系现实的同时却无法与传统中华历史相互割裂。沃勒斯坦曾将现代世界经济体系划分为中心、半边缘和边缘三个层次,而中国被列为"半边缘"区域②。这一世界经济体系的划分其实也是各个国家国际地位的体现。当把自我定位为"发展中国家"以及进行"中华民族伟大复兴"的时代追求中,中国如今俨然契合了"半边缘"的世界身份,

① 据研究,1944年美国文化人类学家本尼迪克特受命研究日本文化以给美国政府提供对待日本决策的依据。这位人类学家随后写成了经典名著《菊与刀》一书,描述了日本文化特征和社会伦理底色,她曾称得以归纳的基础之一就来自电影作品。"我还看了不少在日本编写、摄制的电影——宣传片、历史片以及描写东京及农村现代生活的影片,然后再和一些在日本看过同样影片的日本人一起仔细讨论。"这一点体现了文化人类学研究对于视觉影像资料的重视,也显示了影像媒介对于理解一个民族和一个国家的现代意义。参见杨俊蕾:《真实全景与视觉平等:简论影视人类学中的影像逻辑与伦理问题》,《杭州师范学院学报(社会科学版)》2006年第3期。

② 伊曼纽尔·沃勒斯坦:《现代世界体系》,罗荣渠译,高等教育出版社1998年版。

也不再将自己定位为世界中心。虽然不是世界中心,但是中国自当向中心努力,从而追求经济进步、政治民主、文化发达,谋取民众福祉,并与世界各国人民互尊互重、和谐发展。如此国际视野和国族心态,也是进行民族影像与中国形象塑造探讨时所要秉承的。

中国是现实存在的,也是影像性存在的,她一直为中外纪录片所注视、讲述与复述。在这一进程中,各类公众逐步从纪录影像中获取了中国各类信息,形成了一种特定的、间接的且随时浮动、流动的中国印象。应该看到,最早通过纪录影像去向世界叙述中国社会的依然是西方①。从电影产生到"文化大革命"时期,西方纪录片一直关注中国风情与社会进程,展现着中外关系以及纪录片本身发展。根据这一时期中国客观历史,西方纪录片所展现的中国形象主要是风景、战争、社会巨变以及政治社会问题,影片如《李鸿章乘车经过第四号街与百老汇》(1896)、《跳舞的中国人·傀儡戏》(1898)、《香港街景》(1898)、《北京前门》(1902)、《四万万人民》(1938)、《中国在反击》(1941)②。1949年以后,西方纪录片制作者来中国拍片依然受到许多限制,不过新政府还是邀请了一些导演来华拍了一些纪录影片,如法国导演克里斯·马克(Chris Marker)的《北京的星期天》(1956)、意大利导演安东尼奥尼的《中国》(1974)以及荷兰导演伊文思的《早春》(1958)③、《六亿人民和

① Merrilyn Fitzpatrick, "China Images Abroad: The Representation of China in Western Documentary," *The Australian Journal of Chinese Affairs*, 1983, pp.87—98.

② 陶乐塞·琼斯:《美国银幕上的中国和中国人》,邢祖文、刘宗锟译,中国电影出版社1963年版。

③ 影片分为三部分:《冬》《早春》《春节》。《冬》表现了内蒙古海拉尔地区的冬季景色以及当地牧民的劳动和幸福生活。《早春》表现了南京近郊农民的春耕以及南京市民的生活,南京的夫子庙、秦淮河等。《春节》表现了无锡近郊农民准备过春节以及春节期间人民的欢乐情绪,儿童们表演锡剧《双推磨》,农村欢舞龙灯的场景。影片原定名《中国来信》,后经夏衍提议改名为《早春》。

你在一起》(1958)①、《愚公移山》(1976)②。值得一提的是,在拍摄《愚公移山》期间,伊文思还在访问新疆之际拍摄了《新疆的少数民族——哈萨克人》和《新疆的少数民族——维吾尔人》(1973—1977)两部影片。这些纪录影片关注街景生活、公园里的太极拳、茶馆中的老人、骑自行车的人们,基本呈现了当时中国风景和中国人日常生活,在西方敌视中国的冷战时代向世界说明了中国。针对《愚公移山》拍摄,伊文思称即是向西方展现中国实际形象,"玛斯琳·罗丽丹和我是在西方公众对中国普遍无知的时候拍摄这部影片的,人们头脑里老一套的原始想法十分强烈,什么'黄祸',什么'中国人是清一色穿灰衣服的人群',什么'没有个性的蓝色的蚁群'"③。另外,法国导演魏延年的《北京烤鸭汤》(1977)作为一部政治纪录片,评论了中国历史、文化、马克思主义和政治体制等,所使用影像素材都来自中国之外。1979年,作为西方第一位来华演出的小提琴大师,艾萨克·斯特恩在北京演奏了莫扎特的《G大调第三小提琴协奏曲》。他的此次中国之行和音乐交流被美国著名纪录片导演艾伦·米勒拍摄成了新闻纪录电影《从毛泽东到莫扎特——艾萨克·斯特恩在中国》(1981)。影片中音乐演奏场景与中国风景交叉出现,大量地展现了天安门、长城、农村劳作、桂林山

①　反映北京游行的短片,反对英军小股登陆入侵黎巴嫩的大规模游行示威。

②　《愚公移山》(1972—1975),它由12部各自独立的影片组成:《大庆油田》《上海第三医药商店》《上海汽轮机厂》《一个妇女,一个家庭》《渔村》《一座军营》《对一座城市的印象》《球的故事》《秦教授》《北京京剧团排练》《北京杂技团的训练》《手工艺艺人》。伊文思以直接的形式表现了各阶层在那段历史时期的生活、劳动、学习等情况。在拍摄过程中,伊文思坚持深入现场,以熟悉生活和拍摄对象。整部影片共放映12小时,其中最长的是《上海汽轮机厂》,131分钟,最短的是《球的故事》,11分钟。

③　克莱尔·德瓦里厄:《尤里斯·伊文思的长征——与记者谈话录》,张以群译,中国电影出版社1980年版,第18页。

水、街头状况、自行车潮流、中国传统乐器表演、京剧琵琶曲、杂技、太极、象棋、乒乓球等中国风情,以及"文化大革命"对西方音乐在中国发展的影响。影片增添了两国友谊,推动了艺术发展,表现了中美文化与政治关系,片中音乐好听、人物迷人、场景有趣,在西方世界引起热烈反响。不过,这些影片仍然受到中国电影政策的制约与文化束缚,真正观察广阔、真实的中国政治、社会和经济生活却才刚刚开始,并开始认识即将改革开放的中国①。

伴随中国经济崛起和国际交流深化,世界都在关注着中国,希望更多地了解中国社会,同时对中国纪录片有着极大的需求量。然而,中国纪录片往往在题材选择、解说词叙述、情节安排、制作方式、生动性、理性探讨等方面不适合播出,于是,国外许多电视台就选用了外国人制作的中国纪录片②。那么,外国纪录片如何呈现中国形象?它与中国纪录片所呈现的中国形象有何异同?硕士论文《偏见与双重偏见——外国纪录片视域中的中国》(2013)以《列国图志之一览中国》《沿江而上》《人造风景》三部外国纪录片为例,分别从中国整体形象、社会变迁、工业环境三个方面分析了西方所塑造的中国形象,其中工业环境、社会问题是这些纪录片的叙述重点。硕士论文《2000年后美国涉华纪录片中的中国形象研究》(2013)认为美国涉华纪录片中的中国形象主要以负面形象为主,总体可以划分为:"中国崩溃论"下的国内政治强权者形象、社会侏儒形象、军队爪牙形象;"中国威胁论"下的文化霸者形象、经济畸形巨人形象。其中"中国崩溃论"是纪录片反映的主基调,暗示了中国未来会走向人民在不满中不断与政府抗争、谋取权利的道路,

① Merrilyn Fitzpatrick, "China Images Abroad: The Representation of China in Western Documentary," *The Australian Journal of Chinese Affairs*, 1983, 9, pp.87—98.

② 《中国纪录片怎么让外国人拍"火"了》,《中国青年报》2007年1月8日。

反映了美国对中国未来发展消极、否定的态度。此外,今天德语电视纪录片关注的焦点是中国大陆和香港地区作为国际经济实体的政治经济发展对于德国经济乃至世界经济产生的影响力。中国经济增长导致的生态问题以及中国政治、社会的变革也是这些纪录片中的热门话题。同时,纪录片也兼顾亚洲作为德国电视节目中远途旅行胜地的意义,诸如北京、上海、杭州、广东和香港等旅游热点,此外位于西安的秦始皇陵兵马俑、中国众多的河流以及与此相关的景点都成了纪录片常见的题材①。可以说,外国纪录片的中国形象呈现也是复杂多样的,或是正面或是负面,或是肤浅或是理性,或是主观或是客观,或是偏见或是全面,或是整体性或是碎片化,然而不论如何,这些都是中国纪录片进行中国形象塑造时需要正视的,具体说来就是中国纪录片如何应对世界已经接触了的影像里的中国形象,如何与这些形象形成有效对话,如何超越外国纪录片设置的涉华影像议程而自主地展现更加全面、真实、变化的中国。

纪录片是对现实的创造性处理,每一位导演拍摄的则是每一个人心目中的中国形象。"在银幕上,不管呈现的是什么,都是各种选择与各种关系之下的产物,而这些都无可避免地反映了导演的信仰,也就是他认为什么才是真实的,而对这些事实又该说些什么。"②西方纪录片再现和阐释中国社会现实,形成了中国形象的一面,不过,它们主动选择什么样的中国素材去讲述,能够选择什么样的素材去讲述,直接影响着中国形象达成的主观性和局限性。张君劢在谈及西方人观察中国文化时候,有一段论述:

① 冯德律:《德国电视纪录片中的中国形象探析》,《德国研究》2007年第4期。
② 转引自张同道:《真实的风景——世界纪录电影导演研究》,同心出版社2009年版,第420页。

对于中国文化，好多年来之中国与世界人士，有一普遍流行的看法，即以中国文化是注重人与人间之伦理道德，而不重人对神之宗教信仰的。……这种看法的来源，盖首由于到中国之西方人初只是传教士、商人、军人与外交官，故其到中国第一目标，并非真正为了解中国，亦不必真能有机会与能代表中国文化精神之中国人有深切的接触。于是其所观察者，可只是中国一般人们之生活风俗之外表，而只见中国之伦理规范、礼教仪节之维持现实之社会政治秩序之效用的方面，而对中国之伦理道德在人之内心的精神生活上之根据，及此中所包含之宗教性之超越感情，却看不见。①

这与电影书写颇有几分相似。西方纪录片的中国形象书写总是有限的，在许多重大、深刻问题上也是表象的，所以完成中国形象的讲述需要中国纪录片自身承担起更多的历史责任与文化自信。中国纪录片也确实承担起了责任，在各个时期也都大量展现了中国历史和社会形象。截至1978年，中外纪录片都在尝试着用影像书写中国，这些影像也逐渐形成了在一定时期内相对固定的中国形象。

二

那么，如何在前人的民族影像摄制实践和评价基础上前行，如何进入1979年以来的民族影像研究，换言之，从一个什么样的角度和层面来讨论新时期少数民族题材影像，这是首先需要明确的。应该说，所有影像研究的角度与层面都是多面向的，或基于文本本身，或基于生产语境，或基于形式美学，或基于主题思想，或基于表

① 张君劢：《新儒家思想史》，中国人民大学出版社2006年版，第563页。

演技艺,或基于导演策略,不一而足。所谓"影像",有研究者曾给予如下总结:

> 影像(image)在普通含义上,具有两层意思:对某个存在或事物的某种在视觉上可感的表现或者复制,或者是精神上的再现。第一种情况倾向于物理和客观方面,而第二种情况指的是通过感知,事物在想象、回忆、幻觉等精神领域内的复现,这倾向于主观和精神层面。这种物质和精神、主观和客观的二分法,事实上是传统哲学的思维方式。①

一般来说,影像是对现实客观世界的复制,它是一种表象,是内在的、精神的、主观的、人为的。然而,柏格森克服了内在与外在、精神与物质、主观和客观的二元思维,如此阐释了"影像":"物质(matter)是'影像'(image)的集合。我们所说的'影像',是指一种存在物,它大于唯心论所称的'表象'(representation),又小于实在论所称的'物体'(thing)。它是一种介于'物体'和'表象'之间的存在物。"②在这一意义上,影像不仅仅是意识的,也不仅仅是物质的,它游走于现实物质和人类意识之间,既替代着现实物质,又隶属于意识呈现,在客观现实和人类意识互动中占据着重要位置。苏珊·桑塔格的言论对此也作出了印证:"对现实的解释,一向是通过影像提供的报道来进行的。……原本已不再相信以影像的形式来理解现实,现在却相信把现实理解为即是影像。"③当人类迈入工业社会时代之后,影像被等同于现实,甚至比与其自身颇有距离的真实本身更加具有力量和魅力。"在我们生活的世界里,人们越

① 转引自周冬莹:《影像与时间》,中国电影出版社 2012 年版,第 24 页。
② 同上书,第 25 页。
③ 苏珊·桑塔格:《论摄影》,黄灿然译,上海译文出版社 2009 年版,第 153 页。

来越通过视觉媒介——电影、电视、视频——学习自己和他人的文化和历史,这些媒介在 20 世纪晚期已经成为强大的文化力量。"①总而言之,我们已经进入了一个视觉文化时代,以影像为关键代表的视觉文化不仅是对象性或者文本型存在,而且上升为一种历史语境和现实场所。正如米尔佐夫所言:"视觉文化在过去常被看做是分散了人们对文本和历史之类的正经事儿的注意力,而现在却是文化和历史变化的场所。"②

基于影像在现代人类生活中的重要地位,本书推定民族影像对于各类接受者的民众、民族和国家形象感知、判断和创造,具有重要的影响和参考价值,因此研究将民族影像历史实践置于民族和国家形象塑造的维度上去打量,具体地解读少数民族影像中的民族和国家形象叙述。在此,"民族影像"与"国家形象"则是需要描述的两大概念。

1. 从"民族影像"到"少数民族题材纪录片"

顾名思义,"民族影像"是对那些以本民族成员为制作主体的,以本民族生产与生活为表现对象的影片的统称。学界对"民族"有不同理解,但常常是与"种族""族群""族裔""国族""国家"等概念相互交织。"种族"主要是从人类学和生物学角度,根据人的体质形态方面所具有的肤色、血型、骨骼等遗传特征而进行的区分,如藏族、傣族、汉族等。"民族"概念直接与"国家"概念相互联系,主要是基于"民族"的社会学、政治学特性,它也与近代欧洲民族国家思潮息息相关。有分析称:

① 费·金斯堡:《回到原地拍摄:从人种志电影到原住民制作》,《电影艺术》2011年第 5 期。

② 尼古拉斯·米尔佐夫:《视觉文化导论》,倪伟译,江苏人民出版社 2006 年版,第 39 页。

一般地说,对"民族"的解释主要有两种主要的取向,有一种强调血缘关系的"族群民族"(Ethno-Nation),以及强调公民权利的"国民民族"(State-Nation),或者兼而有之。例如,德意志民族主义理论家就倾向于"族群民族",而美国学者则坚持用"国民民族"。这两种不同的取向,与该国的历史条件有紧密的关联。无论强调民族哪一方面的特征,其政治性则是第一位的,而族群的特征可以作为政治性的依附或合法性来源。因为作为政治运动的近代民族主义乃是一政治原则,只能以政治的群体"国家"来定义民族的群体,从而使两者成为等同的或一致的,而不是相反,即由族群特征定义国家。①

由此,"民族影像"应该放到现代民族国家的高度加以认知,而它一旦用于中国历史语境中,则与"中国""中华民族""少数民族"都叠合到了一块。一方面,本书中的"民族影像"所指称的是"中华民族"。说到"中华民族",它不是由某一种族或者族群来界定的,也不是以文化、宗教、语言、生活方式来界定的,而是以现实国家政权所定义的地域和人口,不过却与前两者密切相关。费孝通曾提出"中华民族多元一体格局",所谓"多元",是指中华民族不是单一的民族,而是由 56 个兄弟民族所组成的复合民族共同体。所谓"一体",是指结成一个有机的整体,这个整体是逐步形成和完善的。中国历史上各民族生息、繁衍,在历史舞台上扮演了不同角色,最终形成了多元一体的格局。在此意义上,"民族影像"应该指的是记录中国各个民族生产、生活的"中国影像"。这里不用"中国影像"而是选用"民族影像",意在突出中国社会的多民族特性,凡是中国境内拍摄的影像,不论涉及哪一民族,都应纳入其中。另

① 徐迅:《民族主义》,中国社会科学出版社 2005 年版,第 42—43 页。

外,中国是一个统一的多民族国家,从 1979 年以来,人们习惯地把汉族之外的、人数相对汉族较少的 55 个民族统称为"少数民族"①。目前,一些文章在称谓上时常将"民族"特别理解为"少数民族",比如"民族政策""民族文化""民族文学"说的大多是"少数民族政策""少数民族文化""少数民族文学"。如果沿用这一表述习惯,本书中的"民族影像"集中指代的是少数民族题材影像。综之,"民族影像"应该是在民族国家的高度来观察的,但是需要落入具体的、现实的各少数民族生产与生活上去,所以"民族影像"需要在中国国家的宏观维度上去把握,但是决然不可回避或者急需加以突出的是,中国是中华各民族共同生活和建设的国家,中国文化不是单一的汉民族文化,而是多民族共同参与创造的综合文化,中国国家形象也不是单一的汉民族形象,而是包括中华各民族在内的综合形象。所以,本书中的"民族影像"更多地倾斜到了"少数民族题材影像",不过是拉到中国国家的高度上去把握。再者,"影像"可以二分为虚构的(故事片或剧情片)和非虚构的(纪录片),"少数民族题材影像"同样可以分为"少数民族题材故事片"和"少数民族题材纪录片"两类。故事片与纪录片都能够形成对现实社会的

① 中国共有 56 个民族,分别是:汉族、蒙古族、回族、藏族、维吾尔族、苗族、彝族、壮族、布依族、朝鲜族、满族、侗族、瑶族、白族、土家族、哈尼族、哈萨克族、傣族、黎族、傈僳族、佤族、畲族、高山族、拉祜族、水族、东乡族、纳西族、景颇族、柯尔克孜族、土族、达斡尔族、仫佬族、羌族、布朗族、撒拉族、毛南族、仡佬族、锡伯族、阿昌族、普米族、塔吉克族、怒族、乌孜别克族、俄罗斯族、鄂温克族、德昂族、保安族、裕固族、京族、塔塔尔族、独龙族、鄂伦春族、赫哲族、门巴族、珞巴族、基诺族。中国 55 个少数民族的总人口为 9 056万(1990 年中国大陆人口普查统计数),人口虽少,但分布地域辽阔,少数民族在中国县级行政区域都有居住。少数民族除主要聚居在内蒙古、新疆、宁夏、广西、西藏、云南、贵州、青海、甘肃、四川、湖南、湖北、吉林、辽宁、黑龙江、海南、重庆等省、自治区、直辖市外,还约有 1 000 万人口散居在全国各地。参见:《中国有多少个民族?少数民族人口和分布状况如何?(民族知识百题①)》,《人民日报(海外版)》2002 年 2 月 28 日。

塑造和传播效应,但手法不同、风格迥异,纪录片更具有强烈的现实贴近性,加之考虑研究实际,本书重点回归到纪录片层面。所以,本书特别提出"民族影像"集中针对的是"少数民族题材纪录片",或者说是主要以少数民族题材纪录片为核心对象来进行国家形象的传播与塑造讨论。

"少数民族题材纪录片"将是本书的关键词语,它亦俗称或可简称为"少数民族纪录片",作者此前曾对这一词语做过专文分析:

> 本文倾向采用"少数民族题材纪录片"一词,而不是"民族题材纪录片",以利于表述的严谨与规范,并把记录少数民族聚居区的社会变化、人文景观和少数民族人民日常生产与生活情况的纪录片一律称作"少数民族题材纪录片"。但对此定义,需要说明三点:第一,将"新闻纪录片"(不包括新闻片)、"专题片"和"电视纪录片"都纳入到纪录片范畴。因为这些影像都与现实有着深刻而又深远的关系,都为社会历史和大众记忆提供了一个机会和空间,我们不能因为某一类型影像的再现与现实之间的某一种具体关系,比如不同的价值观念、不同的思想意识与主体诉求,而否定它的纪录片地位及其记录性与史料性。只有这样,影像研究才能走进历史深处,直逼本体位置。第二,定义中没有说明制作主体,主要是泛化制作者身份。少数民族题材纪录片并非一定要是少数民族制作者或者本民族制作者,可以是其他民族的,比如汉族导演拍摄藏族题材纪录片。当然泛化也是有界限的,国外导演拍摄的少数民族题材纪录片不在讨论范围之内。第三,谈完记录方式、制作主体之后,定义最终的落脚点在于"题材"。所谓"题材",即务必要以中国少数民族地区和少数民族民众为主要记录对

象,具体内容可以涉及山川风物、政治、经济与文化等。记录非少数民族地区的少数民族生活与生产的纪录片即为少数民族题材纪录片;而记录少数民族地区汉族人生活的可以灵活处理,如果少数民族群众出现或者与少数民族直接相连,一般在讨论范围之内,否则不在讨论范围之内。另外,一些人类学纪录片如果涉及少数民族的,也应划入少数民族题材纪录片范畴。①

概言之,只要主题和题材上是以反映少数民族生产、生活为主的纪录片,不论是电影胶片形式,还是电视记录方式,或者其他视频技术方式,都是"少数民族题材纪录片"。本书接下来将公开传播、展映的涉及少数民族的人类学影像也都划入少数民族题材纪录片范畴。少数民族题材纪录片与人类学影像存在诸多重合,但之所以超越这些命名范畴,其中原因有二:一是突出少数民族题材纪录片的传播观念;二是彰显本研究命名、讨论与判断的自主性诉求。

毋庸置疑,中国少数民族题材纪录片从未缺席,也从未走远,它们从 1979 年开始前行至今。试以僰人为例,僰人是先秦时期就在中国西南地区居住的一个古老民族,他们存在于 1979 年摄制的《僰人的故事》里面,也存在于 2013 年制作的《远逝的僰人》里面。两部影片展示了僰人的灿烂文明,特别是观众所熟知的悬棺文化,同时也整体地讲述了中华民族融合和社会历史变迁。应该说,不论是西藏,还是新疆、海南或其他地区,中国少数民族地区的现实生活是丰富多彩的,也是复杂多样的。各民族地区不是想象中的

① 王华:《中国少数民族题材纪录片概念建构与考察价值》,《西南交通大学学报(社会科学版)》2012 年第 2 期。

香格里拉或者浪漫化境地,也不是等待拯救的蛮荒或者贫穷落后之地,而是生活且劳作着无数普通民众的坚实大地,这些民众与世界各地人们一样面对自然、面对社会、面对生活、面对生命。由是,中国纪录片应该持有一种广阔胸怀,自信、积极地展现各民族形象,在整体中国历史和现实语境下关照中华各个民族。

2."国家形象"及其塑造:在客观实在与影像再现之间

现代社会是一个以视觉性为主要特征的景观社会,视觉性、视觉文化与日常生活实践相互展现又相互遮蔽,视觉与图像俨然成了日常生活本身。"在景观社会,我们贩卖的是烤牛排的咝咝声而不是牛排,是形象而不是实物。"①因此,国家形象的影像塑造与传播实践在全球日益竞争的政治、经济和文化环境中,在一定意义上显得比民族国家建设本身更为关键。所谓"国家形象",是指一个国家(政府)及其所统领的社会经由国家、社会组织和个人渠道传播后,在国内外受众中所引起的舆论反应,它是受众以国家的客观实在为基础对该国的一种主观认知,它是民众的主观或直接或经由媒介传递见之于客观的结果②。对于"国家形象"可以从接受对象、表现形态、叙事内容、创造主体四点进行描述。

第一,国家形象是一个综合体,它是现代民族国家的内部公众和外部公众对国家本身、国家行为、国家的各项活动及其成果所给予的总的评价和认定。国家形象具有极大的影响力、凝聚力,是现代国家综合国力体现之一③。

① 尼古拉斯·米尔佐夫:《视觉文化导论》,倪伟译,江苏人民出版社 2006 年版,第 34 页。

② 李彦冰:《政治传播视野中的中国国家形象研究》,2012 年中国传媒大学博士论文,未刊。

③ 管文虎:《国家形象论》,成都科技大学出版社 2000 年版,第 23 页。

第二,"国家形象"是由"客体形象""媒体形象"和"认同形象"构建而成的一个系统有机体。"客体形象"是指一个国家的政治、经济、文化等物质层面和精神层面的"客观现实"。"媒体形象"指媒体在新闻信息的传播过程中对一个国家的"客体形象"所形成的镜像与映射。"认同形象"指国内外民众对国家主体所形成的主观性印象或评价①。国内外公众的主观印象或"头脑中的图景",在大众传播时代普遍受到媒介报道的议程设定和观念影响。传播学者李普曼把世界分为现实世界和想象世界两部分,想象世界是人类本身对现实世界的描绘与建构,当然这一想象并不是编造谎言,甚至非常精确②。可见,"认同形象"作为一种公众对"客体形象"的想象,更多地参照或者受"媒体形象"的影响。

第三,国家形象具体表现为风物形象、政府形象、群体形象以及个体形象,每一者都充实和影响着国家形象的再现与传播。国家形象是国家历史与现实的客观实在在认识主体头脑中的反映和抽象,它包括自然地理、历史文化、政治经济社会制度与实际运行状况、内政外交、综合国力、领袖风范、精英人物、普通公民素质,等等。

第四,国家形象的形成具有历史和即时的积淀、反映的一面,但同时也可有主动选择、设计、建构、塑造和传播的一面。国家形象的形成是一个历史过程和系统工程,因此,它的塑造主体同样是系统性的,具体包括政府、媒体、企业、公众、涉外人员、文学、传记等。需要注意的是,国家形象的塑造主体与国家形象的创造主体是有区别的,前者是在媒介意义上的国家形象话题,涉及的是给予

① 陈蓉:《新媒体视阈中的中国国家形象建构》,《现代传播》2011年第11期。
② 李普曼:《公众舆论》,阎克文、江红译,上海人民出版社2006年版,第12页。

形象塑造提供方式和策略的主体,而后者谈的是实在意义上的国家形象话题,涉及的创造主体则是全体国民。不论如何,两者共同营造了一个公众视野里的国家形象。正如学者所言,国家形象的形成和存在是行为主体社会实践和社会传播系统相互作用的结果,"社会行为主体之间的互动造就了国家形象,这种互动的过程是国家形象形成和存在的基本条件,而社会传播系统则是行为体互动的主要方式和渠道。与民族是'想象的共同体'一样,国家作为一种'想象的共同体',是一种政治、历史、文化、族群等多种因素复合的共同体,这些因素及其它们之间纷繁复杂的关系影响着国家认同的构建。社会传播系统是民众对民族、国家进行想象的载体,没有社会传播系统传播的历时、现时的各种信息,民众就无法对文化、民族、国家为何进行想象,也就无法达成认同、实现和谐、从而威胁社会的稳定"①。

应该看到,国家形象是统治者和全体国民共同创造的,而创造出来的包括国家理念、社会制度、民族风情、民族心态等在内的内涵,需要转换成一个个或文字或图形文本,借助现代媒介向国内外受众呈现与传达,这种呈现与传达是一种媒介生产与受众再生产的复杂过程。因而,"国家形象"在当今越发深入的媒介化社会中,与"影像"具有了相似的同构性,它既具有物质层面的自在性,又具有精神层面的想象性,游走于客观实在和影像再现之间。在这一意义上,国家形象的展现、塑造和传播与现代影像产生了勾连和拉扯。

形象塑造原本主要用于文学创作表达,本研究提及"国家形象

① 龙小农:《从形象到认同:社会传播和国家认同建构》,中国传媒大学出版社2012年版,第228页。

塑造"主要发现大众传媒对于国家形象的呈现并非"有闻必录",而是具备一种再生产特质,它受到现实世界、媒体把关人、传播技术、新闻体制等主客观因素影响。国家形象是在客观存在、建构者、传播对象、媒介再现的互动之中逐渐形成的,塑造和传播国家形象应该兼顾客观现实和主观想象,客观现实是国家形象主观建构的立足点,国家形象需要经过复杂的社会主观心理机制和文化机制检验、过滤和沉淀。可以说,国家形象的媒介塑造是媒介对国家现实状态的创造性处理,实现这一目的的最有效艺术样式是电影,特别是直接面对现实的人和社会的纪录电影。电影自它产生伊始,就被用来展现现代民族国家面貌和少数族群形象①。克拉考尔曾特别提出,一个国家的电影总比其他任何艺术表现手段更能反映那个国家的精神面貌,原因有二:影片从来不是个人产品;影片是面向大众的,要让大众喜欢②。法国社会学家埃德加·莫兰从社会人类学角度阐释了电影,认为电影是幻象与现实的复合体,电影艺术是一种"天然的世界语","电影语言并非建立在个别物化之上,而是基于普遍的参与过程。它的基本符号是万能的魔法药方(变形、分身)。这些符号具有普适性,因为他们基于普遍的客观感知材料,即摄影影像再现的形态,并与之合为一体"③。世界各地的人们都喜爱观看影像,这是一种人类普遍的情感参与和心理满足,而个中主要障碍是文化陌生以及接受者的抽象能力。纪录片是对现实的创造性处理,是对现实的呈现与阐释,它在展现国家形象上具有

①　埃里克·巴尔诺:《世界纪录电影史》,张德魁、冷铁铮译,中国电影出版社1992年版,第20—24页。

②　齐格弗里德·克拉考尔:《电影,人民深层倾向的反映》,载于《外国电影理论文选(上)》,李恒基、杨远婴编,生活·读书·新知三联书店2006年版,第311页。

③　埃德加·莫兰:《电影或想象的人:社会人类学评论》,马胜利译,广西师范大学出版社2012年版,第190页。

了超越文字和故事片的现实、直接优势。国家形象的纪录影像塑造不是捏造,它是客观见之于主观的影像创造过程以及传播实践,"创造不是制造事物(things)而是制造功能(virtues)"①。

当前全球各国都十分重视国家形象塑造,美国、韩国、日本等国家甚至专门成立国家形象机构向世界传播信息和价值观。反观中国,其实从 20 世纪 90 年代开始,中国官方颇为重视对外宣传工作,要求向世界更好地介绍中国,从而为中国政治、经济与文化发展创造良好的国际舆论环境②。此后,中国政府一直强调外宣,主张多做增信释疑工作,增进中外友好,扩大中国国际竞争力影响力,期待为现代化建设创造良好的国际舆论环境③。20 世纪 90 年代,美国哈佛大学教授约瑟夫·奈提出了"软实力"概念,认为一个国家的综合国力不仅包括经济、科技、军事等"硬实力",还包括文化、价值观、意识形态和制度吸引力等"软实力",这一点当时已被中国学界所关注④。但是,"软实力"作为增强全球各国综合国力竞争力的重要维度被整个中国社会和官方提出来则是到了 21 世纪,与此同时,国家形象塑造也被提升到了国家文化软实力的战略高度,"国家形象是国家结构的外在形态,是国家传统、民族传统和

① 约翰·格里尔逊:《纪录片的首要原则》,载于《外国电影理论文选(上)》,李恒基、杨远婴编,生活·读书·新知三联书店 2006 年版,第 265 页。

② 《全国对外宣传工作会议代表指出 要更好地向世界介绍中国 中央领导会见全体代表 江泽民李鹏李瑞环在会上讲话》,《人民日报》1990 年 11 月 3 日。

③ 《全国对外宣传工作座谈会强调 加强外宣扩大我国国际影响》,《人民日报》1995 年 1 月 26 日;《全国对外宣传工作会议提出 为现代化建设创造良好国际舆论环境》,《人民日报》1996 年 2 月 3 日;《抓住难得历史机遇 塑造良好国家形象》,《人民日报》2010 年 6 月 1 日;《全国对外宣传工作会议召开 推动外宣科学发展 展现良好国家形象》,《人民日报》2011 年 1 月 7 日。

④ 王沪宁:《作为国家实力的文化:软权力》,《复旦学报(社会科学版)》1993 年第 3 期。

文化传承在当代世界空间的特性化脉动的映象化张力,是国家质量及其信誉的总尺度,更是国家软实力的最高层次"①。

当下,中国是一个改革开放的中国,传统特质文化和现代文化交织的中国,独立自主、创新进取、和平发展、团结友爱、合作负责的中国。她既需要我们全力地建设和推动其发展,建立一个富强、民主、文明、和谐的现代化强国,同时也需要我们全力地塑造和传播其形象,立足客观实际,借助各类渠道向国内外受众传递中国信息。后者在国际关系日益复杂的时代背景下尤其重要,是与东西方世界增进理解、消除误会的一个重要方式。值得注意的是,中国不仅包括汉文化,还包括其他各民族文化,而且各个民族之间文化互有关联,如费孝通所言:"边境社区的研究资料本身是认识中国文化的一部分极重的材料。现在遗留在边境上的非汉族团,他们的文化结构,并不是和我们汉族本身文化毫不相关的。他们不但保存着我们历史上的人民和文化,而且,即在目前,在族团的接触中相互发生着极深刻的影响。这里供给着的不单是民族学的材料,亦是社会史的一个门径。至于这些材料对于实际边疆问题的重要,更不待我们申说了。"②中国国家形象不是单一的汉民族或某一民族形象,而是"多元一体"的中华民族的综合形象,由各个民族共同建构的整体形象。如果纪录片缺乏少数民族的存在,久而久之观众在心底和脑海里无疑会将汉族与少数民族加以区隔,中华民族的统一叙事也将显得突兀扎眼。同时,这也会给外国的宣传或者挑拨提供一种潜在机会。中国形象塑造是包括各民族形象在

① 吴友富:《中国国家形象的塑造和传播》,复旦大学出版社 2009 年版,第 3 页;转引自王家福、徐萍:《国际战略学》,高等教育出版社 2005 年版,第 106 页。

② 费孝通:《〈花篮瑶社会组织〉编后记(1936)》,载于《费孝通民族研究文集》,民族出版社 1988 年版。

内的形象展现,它应该立足于中国统一的多民族社会现实,它也应该抢占一定的话语权,让陌生的不再陌生,让遥远的不再遥远。

<div align="center">三</div>

　　其实,国外学者对影像与中国形象塑造关系是有论述的。《屏幕上的中国:电影和国家/民族》一书探讨了中国电影与国家认同、国族建造之间的关系。作者认为,不论是在中国内地,还是香港地区、台湾地区或海外华人聚集区,中国电影在塑造中国人的国家记忆与中华民族认同上发挥着关键作用。其中,国家/民族不是一个固定或原始的实体,而是一个被争议和被建构的想象物,这种想象始终在完成与未完成的进程上①。这一框架也促使中国电影摄制者和研究者注意电影在国家形象建设和民族认同中的重要作用。在全球现代化进程中,国家形象塑造是纪录片的一大功能,也是纪录片在电视传播中确立和巩固自身地位的重要途径。按照比尔·尼可尔斯的说法,纪录片都有一定的政治性,主要是在某个特定的时间和地点,为价值观和信仰的建立提供一种具体可感的表达方式②。任何一种纪录片都不是一个自娱自乐的、封闭的符号空间,它的主题不是孤立的,而是在个人与社会、民族、国家的关系中存在的。纪录片利用影像直观的方式向公众呈现了社会骚动和国家变化、民族认同感和归属感。中国现代化发展和社会形象变迁在纪录影像中同样是不断浮现。然而,这一基于纪录片特别是少数民族题材纪录片的中国形象塑造批评在国外学者分析中却很难

　　① Chris Berry and Mary Farquhar, *China on Screen: Cinema and Nation*, New York: Columbia University Press, 2006.

　　② Bill Nichols, *Introduction to Documentary*, Bloomington: Indiana University Press, 2001, p.142.

见到。

　　无论是刚从"文革"中跋涉出来的 20 世纪 80 年代,还是不断走向市场化和国际化的 90 年代和 21 世纪初,少数民族题材纪录片对国家形象的塑造和民族认同的建构,对国内民族凝聚力的打造和国际中国形象的传播,都发挥了十分积极的作用。1979 年以来,中国民族影像与国家形象塑造实践是逐步深入的,而中国民族影像与国家形象塑造研究也是逐步推进的,著述不少、角度多样。概括地说,中国影像与国家形象塑造研究是在"大众媒介与国家形象"系列研究的学术氛围下延伸出来的。在过去二十多年间,中国影像与国家形象塑造或传播关系逐渐成为学界高度关注的话题之一,这一关注与中国国家形象建设的影像传播实践是相辅相成的。另外,中国改革开放逐步深入,各领域进一步走向世界,影像作为视觉时代中外民众互动的重要载体,中国在经济迈进背景下需要回应外界诸多指责,这些也都为上述学术关注注入了社会动因。与此同时,少数民族题材纪录片在 1979 年以来同样向世界展现了中国形象,传递了少数民族社会状况,也为中国纪录片发展做出了贡献。然而,学界对于新时期少数民族题材纪录片发展脉络及其与国家形象塑造关系的系统论述却"难觅其踪"。

　　可以说,少数民族题材纪录片在高维进、单万里、方方等人的中国纪录片史作中是有所涉及的,这些史作主要进行的是一般片目介绍,而且新时期少数民族题材纪录片更多关乎的是 20 世纪 80 年代左右的影片,而对 90 年代后期特别是 21 世纪少数民族题材纪录片鲜有涉猎①。近年值得一提的是张明的藏族纪录片分析,他系

　　① 参见高维进:《中国新闻纪录电影史》,中央文献出版社 2003 年版;方方:《中国纪录片发展史》,中国戏剧出版社 2003 年版;单万里:《中国纪录电影史》,中国电影出版社 2005 年版。

统地梳理了藏地人类学纪录片百年发展历史，认为藏地纪录片呈
现了整个藏族社会政治、经济、文化等各方面的变迁，以及这种变
迁所引致的藏人自我意识和心理的嬗变①。此前，张明还发表了论
文《记录正在消失的文化——人类学纪录片在中国》，回顾了人类
学纪录片在中国一个世纪的历程，对人类学和纪录片这两个源自
西方的概念在中国语境下的不同解释进行了探究②。应该说，张明
所梳理的中国人类学纪录片大部分是少数民族题材的，也为少数
民族题材纪录片研究提供了视野和参考。无论如何，张明的纪录
片研究极大地丰富了新时期少数民族题材纪录片的学术图景，但
它要么侧重于某一民族、某一地区，要么侧重于人类学层面，而又
显得凤毛麟角、形单影只。可以说，学界对于新时期少数民族题材
纪录片的发展研究，基本处于"散兵游勇"状态，一是没有稳定的研
究团队，二是对于新时期大量生产的以《远山的瑶歌》《德拉姆》
《雨果的假期》为代表的少数民族题材纪录片或多或少都有一些介
绍与个案分析，但视野狭窄，略显零散，没有一个整体而又深刻的
学术著述出现。这与它的"近亲"少数民族题材故事片形成了鲜明
差距。1979 年以来，虽然中国少数民族题材纪录片已经在国外通
过电影节、电视节目交换、文化交流等方式得以传播，但是国外学
者对这一类型影像的系统介绍与学术研究，相对故事片来说依然
十分稀少，或者说中国少数民族题材纪录片研究被放逐到中国电
影或者少数民族题材电影这一宏大影像框架深处，进而被稀释得

① 张明：《藏地人类学纪录片研究》，2012 年西南民族大学博士论文，未刊；张明：
《藏地纪录片发展史略》，《西南民族大学学报（人文社会科学版）》2010 年第 3 期。
② 张明：《记录正在消失的文化——人类学纪录片在中国（上）》，《现代传播》
2000 年第 5 期；张明：《记录正在消失的文化——人类学纪录片在中国（下）》，《现代传
播》2000 年第 6 期。

无人想起、无人提起、无从发现。

2011 年年初,笔者提出了从少数民族题材纪录片角度去考察少数民族形象以及国家形象塑造设想。当时学界无论从少数民族题材纪录片还是从少数民族题材故事片进行国家形象塑造和传播的研究,基本属于空白状态。直到 2013 年才有文章试图将少数民族题材故事片置入国家形象上思考①。另外许多研究分析了中国少数民族电影中的女性形象、男性形象、儿童形象、边地想象,虽然这些都是中国形象和社会形象的应有之义,不过研究都还没有将这些形象提升到国家形象层面去体认②。

少数民族题材影像对于中国形象塑造具有独特之处,因为它涉及中国各个少数民族社会形象,以及它在现代民族国家内部的政治、经济和文化方面的各种联系。从哲学高度来说,纪录片和故事片都表现出影像生产者对现实生活的认知和讲述,但两者依然存在很大的风格差异,纪录片立足现实,是对现实的再现与阐释,而故事片是虚构的,是创作主体对生存世界的扮演和理解。由此,

① 胡谱忠:《少数民族题材电影中的国家形象》,《电影艺术》2013 年第 2 期;欧宗启:《论少数民族题材电影形象建构功能的失衡及其避免》,《当代电影》2013 年第 8 期;张新贤:《新世纪少数民族电影中的国家形象表达》,《当代电影》2015 年第 8 期。

② 李二仕:《十七年少数民族题材电影中的女性形象》,《北京电影学院学报》2004 年第 1 期;邹华芬:《民族身份与性别表述——新时期少数民族题材电影中的女性形象》,《艺术百家》2008 年第 6 期;吴坚:《少数民族题材电影女性形象扫描》,《电影文学》2008 年第 19 期;王颖:《论十七年电影中的少数民族女性形象》,2011 年西南大学硕士论文,未刊;林友桂:《新新纪少数民族电影中的男性形象分析》,《民族艺术》2011 年第 4 期;赵岚:《性别与文化自觉——新世纪少数民族题材电影中的女性形象》,《中国电影市场》2011 年第 11 期;章豫瑞:《"云南三部曲"的女性形象》,《电影评介》2012 年第 2 期;李森:《论云南少数民族题材电影中的边疆想象、民族认同与文化建构》,2013 年上海大学博士论文,未刊;刘挺:《新疆少数民族电影的民族形象》,2013 年陕西师范大学硕士论文;郭鹏群:《云南少数民族人物形象的电影塑造与艺术想象》,《昆明学院学报》2013 年第 1 期;杜华国:《云南少数民族电影女性形象与社会文化变迁》,《艺术探索》2014 年第 4 期。

少数民族题材纪录片在塑造国家形象上,相对少数民族题材故事片,更加逼近现实、依赖现实并影响现实。国家形象传播既是面向国际的,又是面向国内的,它对内可以影响民族认同和凝聚力,对外直接涉及中国国际形象。本研究将结合新时期中国社会和国家特点、全球政治变化以及新媒体发展语境,并以1979年以来的少数民族题材纪录片为研究文本,试图在民族影像与国家形象塑造关系框架下,考察1979年以来少数民族题材纪录片与中国形象、民族认同和社会主义现代化建设之间的相互作用。本书将从五大方面进行讨论:第一,纪录影像与民族国家形象塑造:一种批评范式的建立与意义;第二,新时期少数民族题材纪录片历史与变迁;第三,少数民族题材纪录片里的政治、经济和文化;第四,少数民族题材纪录片里的性别、城乡和民族;第五,民族影像的传播力建设。另外,本书还将在如下一些问题上做出突破:第一,1979年以来少数民族题材纪录片生产的历史语境、政策语境、新闻语境以及电影语境;第二,少数民族题材纪录片与人类学书写话语变迁;第三,新兴媒体语境下少数民族题材纪录片的传播路径与效果达成。等等。

综之,中国少数民族题材纪录片所指向的一个核心是中国历史和现实社会,因而民族影像与中国形象塑造研究实质上触碰的是中国现实社会。在全球竞争激烈与商业利益至上的当下,少数民族题材纪录片和民族国家形象塑造这一研究,既是探讨影像传播的策略问题,更是探讨作为中国文化的一部分的少数民族文化和作为全国人民生活的一部分的少数民族人民生活,如何能够通过影像在国内外获得更多、更好的传播,从而展现一个真实而又丰富的现代中国形象。中国形象的建设和传播与现代化、民族主义和民族国家之间有着异常亲和的血缘关系,而国家的每一次政策

调整,无不交织着民族国家现代化发展的愿望与立足世界的梦想。应该看到,一个强大的现代民族国家发展话语和实现中华民族伟大复兴的梦想依然在支撑着新时期中国影像的不断表达,而影像如何继续实践这一话语,客观、深刻地讲述国家故事,向国内和国外传播国家形象,描述个体、社会与国家间关系,变得尤为关键。

　　沃勒斯坦称:"社会概念的基本错误是它将社会现象具体化并由此将社会现象加以定型,而社会现象的真正意义不在于它们的固定性而恰恰存在于它们的易变性和可塑性之中。"①本书将依据诸多影像资料,建立清晰、集中的讨论框架,尽可能地把握住社会现象的"易变性"和"可塑性",从而使得新时期少数民族题材纪录片的发展里程及其所呈现的少数民族形象和中国形象"浮"到历史的表层上来,"浮"到当前学界研究的表层上来。

　　①　伊曼纽尔·沃勒斯坦:《沃勒斯坦精粹》,黄光耀、洪霞译,南京大学出版社2003年版,第150页。

第一章　历史与批评：少数民族
　　　　题材纪录片实践考察

　　纪录片用影像方式讲述现实,它具有较强的表现力、亲和力和影响力。1979 年以来,中国社会经历新旧交替、世纪转折,它进入的是一个改革时代,经济改革、政治改革渐次进行,文化启蒙和社会心理个性化不断发展;它进入的也是一个开放时代,市场化、国际化加剧,传统道德与文化习俗也不断遭遇挑战。中国纪录影像立足中国社会现实,图绘了一道道新现象、新娱乐、新民俗、新意识、新伦理风景,丰富了中国媒介版图。中国少数民族题材纪录片淋漓尽致地阐释了时代性、民族性、地域性、独特性,它对少数民族的自然地理、社会环境和生活状态进行了全面描述,一定程度上展现了中华文明的状况和整个中国社会的变迁。

第一节　少数民族题材影像拍摄的
　　　　恢复与民族形象展现

　　1954 年,第一届全国人民代表大会首次提出,中国社会主义建设的目标是实现工业、农业、科学技术和国防的现代化。1978 年 3月 18 日,全国科学大会在北京召开,这次会议提出,实现四个现代

化,科学技术现代化是关键。科学技术作为生产力,越来越显示出巨大的作用。在经历十年动乱之后,中国再次提出发展科学技术事业和推进现代化建设,各族人民倍受鼓舞。"这是革命的春天,这是人民的春天,这是科学的春天!让我们张开双臂,热烈拥抱这个春天吧。"①同年12月18日到22日,中国共产党第十一届三中全会在北京举行,讨论全党与全国上下工作重点重新回到以经济建设为中心的正常轨道上来。从此,中国改革开放的大幕缓缓拉开。

1979年是中国继续社会主义现代化建设和改革开放的第一年。这一年元旦,《人民日报》社论写到:"我们怀着十分兴奋的心情跨入一九七九年。把全党的工作重点转移到社会主义现代化建设上来,是一个伟大的战略转变。全体干部、全体党员和全国人民要动员起来,跟上客观形势的发展,把思想上来一个大解放。当前,摆在我们经济战线面前的任务,就是把主要精力集中到生产建设上来。"②从这一年开始,少数民族文化的春天也欣然来临。首先是抢救少数民族文学,进行少数民族文学史和文学概况编写工作③。最突出的是1980年全国少数民族文学创作会议的召开,冯牧在开幕式上作了题为《大力发展和繁荣我国各少数民族的社会主义文学》的报告,称要发展和繁荣少数民族文学事业,必须正确全面地贯彻党的民族政策;坚持党的文艺方向,执行党的文艺方针;保持和发扬民族特色;大力培养和扩大少数民族作家队伍。报

① 《科学的春天——在全国科学大会闭幕式上的讲话》,《人民日报》1978年4月1日。

② 《把主要精力集中到生产建设上来》,《人民日报》1979年1月1日。

③ 《迅速抢救和繁荣我国少数民族文学》,《人民日报》1978年11月27日;《中国社会科学院文学研究所召开座谈会 加强少数民族文学史编写工作》,《人民日报》1979年3月27日。

告还说，少数民族作家在历次运动中遗留的应当解决而尚未解决的问题，应予尽快解决；没有安排工作或工作安排不当的，应予安排和调整。总之，要给少数民族作家创造必要的写作和深入生活的条件，充分调动他们的积极性，让他们为中国多民族的社会主义文学事业作出贡献①。1983年1月25日，国家民委还下发通知，要求小说、剧本、电影、曲艺、美术、杂文等文艺作品继续尊重少数民族的风俗习惯，反对歧视和侮辱少数民族，反对沿用历史上遗留下来的某些带有歧视或侮辱少数民族的语言、称谓、地名、碑碣、匾联，并把这看作是认真贯彻执行党的民族政策和改善民族关系的重要一环②。可以说，中国各族人民文化发展迎来了一个美好的春天。这一点在少数民族题材影像上同样得到了证明。

一、"阿诗玛回来了"：少数民族题材影像再度迸发

始于1966年的"文化大革命"摧残了新中国电影事业，各类电影厂生产基本处于停滞状态③。中国少数民族题材电影在这一时期也深受重创，有研究描述如下：

　　凡是具有边疆少数民族特色的、反映少数民族特有的生活方式和风俗习惯的，统统被打成"异国情调""叛国电影""四

①　《大力发展和繁荣各少数民族的社会主义文学　全国少数民族文学创作会议开幕》，《人民日报》1980年7月3日。

②　《国家民委关于宣传报道和文艺创作要正确对待少数民族习俗问题的通知》，http：//www.seac.gov.cn/lsnsjg/jiandujiancha/2010-07-01/1277858116074160.htm。

③　电影"毒草论"影响了电影生产与发展。同样，它对电影研究也造成很大影响。1949年后，中国出现了一些电影学术杂志，介绍国外电影理论和国内电影事业动态，包括最有信息性和权威性的《大众电影》和《电影艺术》。不幸的是，到1966年，所有杂志因为"文化大革命"运动而停刊。从"文化大革命"开始，中国电影事业面临两个弊端：没有电影与没有出版物。1969年，北京、上海、长春等地的大批电影工作者被下放到"五七干校"劳动，或被分配至边远地区下放劳动，使得电影事业发展受极大摧残。

旧复辟";而对表现民族团结,歌颂党的民族政策和革命传统的影片,却被定位"民族分裂主义""反党大毒草";甚至于对歌唱边疆的变化和幸福生活、歌颂伟大祖国的壮丽河山的影片,也被批成"黑电影""封资修的大杂烩";如果电影中出现"花的草原、雪山雄鹰、森林篝火、马帮驼铃"的镜头,也无一不被他们扣上"阶级斗争熄灭论"的罪名予以"枪毙";假若影片中出现谈情说爱,那更是弥天大罪了。

在此期间,少数民族题材的电影,却如同一块空空白白的大银幕。十年之中,只拍了《草原女儿》(1975)和《沙漠的春天》(1976)两部电影。①

1979 年,少数民族题材影像的生存语境开始变化。最直接的体现是一些少数民族题材影片得以平反。1978 年下半年开始,《人民日报》《解放军报》《中国青年报》《云南日报》等报纸相继发表文章,给《鄂尔多斯风暴》《阿诗玛》《五朵金花》等影片正名②。社会舆论普遍支持对少数民族电影进行平反,批判先前对文艺作品的禁锢和"毒草论"。《解放军报》撰文称:"阿诗玛回来了!我们看见了阿诗玛巧手绣织的山茶花,看见了阿黑的神箭,也看见了热布巴拉的凶狠和阿支引出洪水的黑心。我们的心随着阿诗玛而欢乐、忧愁、悲痛、愤怒。……神话传说中的阿诗玛是坏蛋阿支引出的恶水把她吞没了;银幕上的阿诗玛,却是被凶狠的'四人帮'扼杀

① 张掮中:《中国少数民族题材电影初探》,中央民族学院科研处 1982 年,第7—8 页。

② 《喜看风暴重又起——重评影片〈鄂尔多斯风暴〉》,《草原》1978 年第 7 期;《祝贺〈五朵金花〉重开》,《中国青年报》1978 年 10 月 14 日;季康:《写在〈五朵金花〉重新上映的时候》,《云南日报》1978 年 10 月 15 日;《人民喜爱它——写在影片〈五朵金花〉重新上映之际》,《云南日报》1978 年 10 月 2 日;《〈阿诗玛〉回来了》,《人民日报》1978年 12 月 19 日。

的。杨丽坤同志不能再上银幕了，她被四人帮折磨得神经失常了。"①这些报刊赞扬了少数民族影片对于少数民族爱情生活的表达，以及对于少数民族地区音乐、舞蹈、风光和新生活的描述。值得一提的是，在对电影《五朵金花》恢复名誉的追忆过程中，《五朵金花》连同少数民族题材影片一起被提到了一个高度，"周恩来称赞《五朵金花》反映了美好的生活，美好的人。陈毅副总理也表扬了《五朵金花》在对外交流中作出了贡献"②。1979年，《文艺报》第一期即撰文为十七年电影平反昭雪③。《大众电影》也在第一期展望了未来，称"电影战线百花吐艳的'早春二月'一定会尽快来到"④。总之，少数民族题材影片实践在社会舆论引导下重新启程。单就1979年来看，《从奴隶到将军》《丫丫》《绿海天涯》《雪青马》《傲蕾·一兰》《蒙根花》《雪山泪》《向导》八部影片出品。1978年至1980年年间启动了少数民族社会历史科学纪录片拍摄，先后完成了《苗族》《苗族的婚姻》《苗族的节日》《苗族的工艺美术》《苗族的舞蹈》五部影片⑤。

与此同时，对少数民族题材影像的研究开始受到重视。1982年，张捆中率先对建国30年来的少数民族电影进行了阶段划分、内容梳理与讨论，他把少数民族题材电影分成"从无到有，茁壮成长的50年代和风华正茂的60年代初期""灾难深重的十年动乱时

① 《阿诗玛回来了》，《解放军报》1978年10月13日。

② 《云南日报中国作家协会昆明分会举行座谈会为优秀影片〈五朵金花〉恢复名誉》，《云南日报》1978年10月31日。

③ 丁峤：《为十七年电影平反昭雪》，《文艺报》1979年第1期。

④ 《认真纠正错案 繁荣电影创作 文化部决定为〈早春二月〉、〈阿诗玛〉等影片平反》，《大众电影》1979年第1期。

⑤ 杨光海、魏治臻：《中国少数民族社会科学纪录影片简介》，《民族研究》1980年第6期。

期""迅速复苏、蓬勃发展的新时期"三个阶段。他还认为建国 30
多年来少数民族电影可以划分为五大主题：一是以《两个巡逻兵》
（1958）、《冰山上的来客》（1963）、《傲蕾·一兰》（1978）为代表的
反映少数民族以血肉之躯誓死保家卫国、抵抗外来侵略的主题影
片；二是以《农奴》（1963）、《祖国啊，母亲！》（1977）、《孔雀飞来阿
佤山》（1979）为代表的展现新型的民族与民族、人与人的关系，反
映民族关系的新变化，表现民族的团结与友爱的主题影片；三是以
《绿洲凯歌》（1959）、《摩雅傣》（1960）、《草原雄鹰》（1964）为代表
的表现人民改天换地、建设新边疆、创造新生活壮丽图景的主题影
片；四是以《回民支队》（1959）、《鄂尔多斯风暴》（1962）、《拔哥的
故事》（1978）等表现少数民族英雄和民主主义革命时代悲壮史诗
的主题影片；以及《刘三姐》（1960）、《孔雀公主》（1963）、《阿诗
玛》（1964）、《阿凡提的故事》（1979）四部运用民间传说拍摄民族
地区人文风俗、地理风光影片。他提倡要努力开拓拍摄题材的广
阔性和思想的深刻性，以此克服民族影片中题材单一与狭窄的现
状；提倡题材、样式、风格的多样化，来促进民族影片的争艳，以此
克服在内容、情节和人物方面的雷同和模式化；以及大力拍摄新事
物与新变化，以此解决民族影片停留在表现过去的时代和以往的
民族问题的倾向[1]。应该说，张掬中的书是最早研究少数民族题材
电影的著作，也是醒目地提出"少数民族题材电影"的著作。

　　概言之，少数民族题材影像在 1979 年前后得以高调重启，少
数民族电影在学术研究界受到一定关注。在这一语境下，少数民
族题材纪录片与少数民族电影一样在经过"文化大革命"影响后进

① 张掬中：《中国少数民族题材电影初探》，中央民族学院科研处 1982 年，第 1—
100 页。

入了一个新的春天，它们与中国继续走向世界、走向现代化一道同行，这是本书讨论和之所以可以讨论少数民族题材纪录片的又一大起点。

二、"天地广阔"：少数民族题材纪录片继往开来

就整个中国文艺事业来说，20 世纪后 20 年，属于一个转型和调整的阶段。中国是一个统一的多民族社会主义国家，每一个民族都拥有悠久的历史和独特的文明，在不同社会历史条件下，他们共同创造和丰富了中华民族光辉灿烂的文化。少数民族文艺事业是中国社会主义文艺事业的重要组成部分。同样是 20 世纪后 20 年，中国电视业可以被视为中国从计划经济开始转入市场经济的一个重要部分，即从一个边缘性的、单纯的政治宣传和教育机构转换成了政治性、商业性和文化性相结合的大众媒介。"在这一阶段，电视与有关改革的政治动员和知识精英话语紧密结合，在中国政治和文化舞台上占据了中心位置。"①作为国家传播业，中国电视业在这一时期规模不断壮大，并迅速抢占中心媒介位置，冲击了广播、报纸在国民生活中的地位，以及新闻纪录片的传统位置。1983年，作为此前乃至当时中国纪录片生产的核心机构，中央新闻纪录电影制片厂对新闻纪录片的生存问题作出了思考，认为新闻纪录片的独特优势可以持续存在。

新闻厂还能办下去吗？是否改为生产故事片的厂？我们也曾经这样彷徨过一阵子。1977 年以后，中央新闻纪录电影制片厂连续两年召开创作座谈会，认真地总结了新闻纪录电

① 　赵月枝、郭镇之：《中国电视：历史、政治经济与话语》，载于《传播与社会：政治经济与文化分析》，中国传媒大学出版社 2011 年版。

影几十年的创作实践经验,觉得新闻纪录电影确实具有直接地、及时地、形象地反映现实生活的功能,正是由于它的这种特点,又往往被人们简单地认为是一种形象化的新闻报道工具。也是从这点出发,就以为电视的兴起,新闻纪录电影就要被电视取代了。其实,这是一种误解。作为一种电影艺术,新闻纪录电影还具有多方面的功能。它在建设社会主义的精神文明、宣传党的方针政策、鼓舞人民献身四化的革命斗志等方面,都起着十分重要的作用。就是在科学技术发达的美国和日本,尽管电视普及到了家家户户,每年仍要生产出相当数量的新闻纪录影片,通过各种渠道和观众见面。一部好的新闻纪录片,能给人以知识、智慧和力量。新闻纪录电影的这种宣传教育功能,是其他片种不能够完全代替的。……总之新闻纪录电影的天地是广阔的。①

1982 年 12 月,全国人大五届五次会议正式批准"中华人民共和国国民经济和社会发展第六个五年计划"(简称"六五"计划)。与前几个五年计划不同的是,除了国民经济发展计划外,"六五"计划还增加了社会发展的内容,特别规定"改进发展纪录片"。应该看到,改革开放初期,中国纪录片意识相对较弱,宣传也不及故事片。报道说:"北京街头和电影院门前悬挂的巨幅电影广告画,全部都是故事片的,几乎从来没有宣传新闻纪录片的画幅。其实,许多观众是爱看纪录片的,可惜很难从街头广告画这块醒目的园地里得到关于纪录影片的信息。例如最近摄制的大型历史文献片《抗日烽火》以及生动地再现我军跳伞运动员英姿的《飞翔》、艳丽多彩的风光片《九寨沟梦幻曲》,都与街头广告

① 《纪录片的前途》,《人民日报》1983 年 5 月 9 日。

画无缘。"①

在 20 世纪 80 年代初的国家政策和媒介背景下，纪录片既坚持利用电影手段继续生产，同时又开始运用电视手段加以制作，孕育了电视系列片、专题片、科教片等影像样式。其中一大批电视系列片、专题片也都是涉及少数民族的，展现了少数民族地区美丽风光和丰富文化。中国少数民族题材纪录片正是在如此的媒介变迁环境中继续生长着的。1982 年 9 月 1 日，中国共产党"十二大"强调了少数民族区域自治政策的重要性，指出民族团结、民族平等和各民族的共同繁荣是关系到国家命运和构建民族国家形象的重大问题。1983 年 3 月，中央电视台开始筹办民族栏目，并召集新疆维吾尔自治区、内蒙古自治区、广西壮族自治区、宁夏回族自治区以及辽宁、湖南、云南、贵州、四川、广东、吉林、黑龙江等 17 个少数民族聚居的省（区）电视台的代表和国家民委、中央民族学院、民族出版社、民族画报等有关负责人共同商讨创办民族专栏事宜。1983 年 10 月 2 日正式开播的《兄弟民族》正是在这样的形势下，为了响应改革开放以来改善和发展社会主义的民族关系，团结全国各族人民完成新的历史使命的号召而创办的。《兄弟民族》每周播出一集，每期 20 分钟以介绍中国各民族的历史、文化、自然资源和现状为主，采用电视纪录片的形式实现了栏目化、固定化和经常化，从而改变了以往民族宣传零碎、盲目的状态。这一栏目的设置促进了少数民族题材电视纪录片的成长，向全国人民复现和传播了中华各民族文化。例如，1984 年中央电视台民族组拍摄了《呼伦贝尔情》《水族风韵》和系列节目《川藏路纪行》等影像，真实展现了特定民族的历史、文化、习俗和新生活，被人

———————————

① 《纪录片也要上广告画》，《人民日报》1985 年 9 月 7 日。

们誉为"形象的民族史"①。

纪录片可以消除误会,传递真实信息和人类情感,包括少数民族题材纪录片在内的中国纪录片一致地向世界和中国人民介绍了新中国情况,传递了更加真实的中国形象。中央新闻纪录电影厂导演陆兰沁曾回忆:

> 我同样不会忘记在 1991 年,为了配合我国政府反击国内外反动势力分裂西藏的图谋,我厂制作和突击译制了《五十年代西藏社会纪实》《发展中的拉萨》《喜马拉雅——山谷》等 9 部介绍西藏各方面情况的影片。后来,我和胡藏到国际俱乐部参加一次中外记者招待会。在招待会上先放映了我厂制作的《我们走过的日子》等 3 部有关西藏的影片(英语版)。我记得,当银幕上出现 50 年代初,达赖和班禅到达北京和在中南海向毛主席、刘少奇等党和国家领导人敬献哈达等画面时,观众席上出现了轻微的骚动。亮灯后,我向坐在我前排的法新社记者和路透社记者询问刚才怎么回事时,他们却回答说:"我们原先以为达赖和班禅是被中共军队绑架到北京来的,但从影片所反映的自然而愉快的气氛中可以看出,他们完全是自愿来到北京的……"在招待会上,不少记者称赞影片中使用的历史资料"十分珍贵""很有说服力"、使他们"对一些事实真相有了新的认识"等。②

可以说,中国少数民族题材纪录片产制与传播对于再现与传播少数民族具有极大的促进作用,可谓并肩同行。1991 年 9 月,中国四川国际电影节在成都举行,少数民族纪录片《藏北人家》获得"金熊

① 赵化勇:《中央电视台发展史》,中国广播电视出版社 2008 年版,第 171—172 页。
② 郝玉生主编:《我们的足迹(续集)》,中央新闻纪录电影制片厂内部发行 2003 年,第 731 页。

猫奖"最佳纪录片。该片让西方电影从业者重新认识了中国纪录片价值，"美国评委托马斯·斯金纳几乎不相信《藏北人家》是用磁带拍摄的，而且是出自几位年轻人之手。及至调来素材带，他才盛赞这部纪录片的摄影达到了世界一流水平，并代表美国公共广播匹兹堡台，愿意同四川电视台合作，将此系列片向全世界发行"①。总之，中国少数民族题材纪录片在国内外电影节以及多种场合，展现了一个多民族的现代中国形象，同时也为中国走向世界以及中国少数民族文化的世界传播提供了机会和可能。

第二节　作为一种批评范式的国家形象

基于中国形象中的"中国"是一个"国家"，所以在讨论民族影像里的中国形象时需要对"国家"进行一点阐释。什么是国家，如何认识个人、家庭、社会与国家的关系，这是人们理解整体社会、政治以及国家概念的关键，也是人们理解国家形象内涵的关键。

一、国家在哪里：从《黑格尔法哲学批判》到普通人的"国家"理论

1843 年，马克思在《黑格尔法哲学批判》一文中重点批判了黑格尔市民社会从属于政治国家的观点，得出了市民社会决定政治国家的结论，阐述了人民创造国家思想的观点。马克思首先赞同黑格尔的是，国家是一种政治制度。然而，黑格尔却将国家与市民社会进行对立，他认为市民是具有私人利益的人，市民社会是一个

① 《中国广播电视年鉴 1992—1993》，中国广播电视出版社 1993 年版，第 222 页。

利益角逐舞台①。马克思对此不以为然，认为家庭和市民社会是国家的前提。"实际上，家庭和市民社会是国家的前提，它们才是真正的活动者；而思辨的思维却把这一切头足倒置。……国家是从作为家庭和市民社会的成员而存在的这种群体中产生出来的，思辨的思维却把这一事实说成理念活动的结果，不说成这一群体的理念，而说成不同于事实本身的主观的理念活动的结果。"②在这里，人是国家的主体，应当从现实的人引申出国家。"因此，黑格尔不去表明国家是人格的最高现实，是人的最高的社会现实，反而把单一的经验的人、经验的人格推崇为国家的最高现实。这样用客观的东西偷换主观的东西，用主观的东西偷换客观的东西所必然产生的结果，是把某种经验的存在非批判地当做理念的现实真理。"③

马克思进而认为，市民社会与政治国家不是脱离的，市民社会就是现实的政治社会。"国家只是作为政治国家而存在。政治国家的整体是立法权。所以参与立法权就是参加政治国家，就是表明和实现自己作为政治国家的成员、作为国家成员的存在。……因此，市民社会力图让所有群众，尽可能地让全体都参与立法权，现实的市民社会例如代替立法权的市民社会，这不外是市民社会力图获得政治存在，或者使政治存在成为它的现实存在。市民社

① 杜赞奇对于市民社会有此表述："对欧洲市民社会兴趣的重新出现带来了一系列用语上的混乱，因此，我首先把自己对市民社会的用法说明如下：市民社会代表了一个不受国家控制而自治的个人及集体活动的范围，它包括经济活动以及团体生活和社会性组织，但却不包括政党及一般组织化的政治。……在吸收上述讨论成果的基础上，我将使用市民社会一词来指一种致力于公共问题的话语及捍卫其自治的团体生活的自治领域。"参见杜赞奇：《从民族国家拯救历史：民族主义话语与中国现代史研究》，江苏人民出版社2009年版，第43页。

② 马克思：《黑格尔法哲学批判》，载于《马克思恩格斯全集（第一卷）》，人民出版社1956年版，第251页。

③ 同上书，第292页。

会力图变为政治社会，或者市民社会力图使政治社会变为现实社会，这是表明市民社会力图尽可能普遍地参与立法权。"①"二者必居其一：或者是政治国家脱离市民社会，如果这样，就不是一切人都能单独参加国家生活。政治国家是一个脱离市民社会的组织。……或者恰恰相反，市民社会就是现实的政治社会。"②

所以说，国家形象不仅包括国家实体标志和各项政治制度，而且包括家庭和市民社会状况，包括私人权利和社会财富。既然家庭和市民社会是国家的前提，市民社会与政治国家之间不是断裂的，那么，处于家庭和市民社会里面的所有国民也就是国家的一部分，他们参与着国家事务。这一关系马克思称之为"他们自己同自己的现实事务的关系"，他论述到：

> 一般国家事务就是国家的事务，是作为现实事务的国家。讨论和决定就等于有效地肯定国家是现实事务。因此，国家的全体成员同国家的关系就是他们自己同自己的现实事务的关系，这一点似乎是不言而喻的。国家成员这一概念就已经有了这样的含义：他们是国家的成员，是国家的一部分，国家把他们作为自己的一部分包括在本身中。他们既然是国家的一部分，那么他们的社会存在自然就是他们实际参加了国家。不只是他们参与国家大事，而且国家也参与他们的事情。要成为某种东西的有意识的部分，就要有意识地去掌握它的某一部分，有意识地参加这一部分。没有这种意识，国家的成员就无异于动物。

① 马克思：《黑格尔法哲学批判》，载于《马克思恩格斯全集（第一卷）》，人民出版社 1956 年版，第 393 页。

② 同上书，第 394 页。

　　……不是一切人都单独去经历这种（国家）活动。否则每一个单个的人都成了真正的社会，而社会就成为多余的了。单个的人不得不同时去做一切事情，可是社会使他为别人工作，使别人也为他工作。

　　是不是一切人都应当单独"参与一般国家事务的讨论和决定"，这个问题只有在把政治国家和市民社会割裂开来的基础上才会产生。①

现代国家成员是国家的一部分，他们的社会存在即是参与一般国家事务，这种参与是相互之间进入各自的现实事务，从而也就完成了为自己和别人工作的社会任务。若谈国家形象，它需要观照国民的社会特质，发现国民的群体文化、社会特点，后者也是现代民族国家形象的基础和重要部分。换言之，国家形象表现在每一个充满社会性征的现实的人身上。

综之，作为政治国家而存在的国家代表的是所有人的普遍利益，国家与社会现实、社会里的人是密切关联的。那些抽象的政治生活、国家生活其实就是人们的现实生活。社会与国家共存于一个相互影响、相互制约的系统之下。本书认为，中国国家形象的一大主题即是现实的社会、现实的人，当然这种人的形象不只是某一个体或者肉体的人，而是具有社会性的人，而是要捕捉群体社会特征。需要补充的是，中国是否有过欧洲著述中所说的市民社会，或者与市民社会距离有多远，学界认识不一，它需要与中国农业文化、农民社会、多民族社会的历史语境进行细致勾连，本书也不去探索。然而应该看到，纵然国家控制相对强大，但是中国社会是广

　　① 马克思：《黑格尔法哲学批判》，载于《马克思恩格斯全集（第一卷）》，人民出版社 1956 年版，第 392 页。

泛的，人民是具有创造力的。中国少数民族题材纪录片应当更多地关注各民族地区现实的社会、现实的人。

学者项飚曾结合中国具体现实，撰文提出了普通人的"国家"理论，他在文中总结了一些"国家"认知：

> 中国的"国家"概念是高度总体性的，它不区分地域意义上的国度（country）、民族共同体（nation）、暴力统治机器（state）以及行政执行机构（government）。但是这些区分正是现代西方政治思想的前提之一，也是中国学者和政策制定者所沿用的重要理论预设。我们可以称前者为总体性国家概念，后者为有限国家概念。

> 社会学、人类学和政治学的研究已经普遍关注到，"国家"之所以难以研究，是因为它具有深刻的双重性。国家是一个组织、一套体系、一系列的实践；同时国家是一个主观构建，是一个想象。这个主观想象具有相对的独立性，即它无法和可观察的现实直接对应。当我们要在客观世界里指出来"国家"究竟在哪里，我们能指的无非是某个具体官员、部门或者政策，显然不等于我们脑子里的那个"国家"。这就像树木和森林的关系，我们所能直接观察的无非是树木而已，但是这并不意味着"森林"的概念是完全虚假的；相反，没有"森林"的概念，我们就不能认识树木。①

项飚之所以强调普通人的"国家"理论，主要是把"国家"概念看作大众想象、理解、评论、批判社会生活的理论工具，而非简单的"想象"，或者说不仅仅是一个被想象的对象、被观瞻的象征系统。

① 项飚：《普通人的"国家"理论》，《开放时代》2010年第10期。

基于此并兼顾影像书写特性,本书观察影像里的中国形象,既顾及中国是一种主观构建,是一个想象系统,又把握到中国是普通人主观能动性所施展的场域,是中国各族人民生产、生活实践所形构的空间,是中国各族人民政治、经济与文化活动所影响的结果。

国家形象是客观实在的,它可以凭借具体实物来呈现,也可以通过抽象概念来诠释。少数民族形象是中国形象的重要组成部分,各类影像中的少数民族形象构成了一幅真实的中国剪影。值得注意的是,近代以来,中国少数民族形象广泛出现在外国传教士、探险家、旅行者、殖民者、文化学者的日记、照片和影像以及外国官方文件中,这些文本或真实,或虚假,或是美丽风光,或是羞涩人群,或是一些虚幻的符号,或是抱有偏见的观看。

例如,西藏是中国一个少数民族自治区,聚居的主要是藏民族,它地域辽阔,地貌壮观、资源丰富、文化灿烂。学者刘康指出:"西方视角中的西藏形象、西藏话语与中国互不交接,南辕北辙。西方多年形成的西藏形象,首先涉及西方的普世价值,其次反映了西方长期对中国的偏见以及近期对中国崛起的焦虑。西方大众传媒和学术界、政界在西藏问题上形成了配合默契、行之有效的政治传播链。"①美国人奥维尔·谢尔(Orville Schell)曾在《虚拟的西藏——在喜马拉雅和好莱坞之间寻找香格里拉》一书中详细描述了西方人进入西藏、评述西藏和想象西藏的基本历程,重点分析了好莱坞是如何讲述西藏以及为何如此讲述西藏。谢尔着眼西方人的"西藏情结"及其对西藏"香格里拉神话"想象,历史性地回顾了这一想象的前身、建立及其误区、破灭,分析了西方人痴迷西藏、信仰藏传佛教的原因、达赖在西方的影响、西方大众媒介主要是好莱

① 刘康:《西方视角中的西藏形象与话语》,《中国藏学》2010 年第 1 期。

坞在制造"香格里拉神话"中的关键作用。谢尔称，19 世纪以来，西方人前往西藏更多的是一种朝圣，而非简单的地理旅行或者探险。西藏神话几乎出现在各类大众娱乐上面，包括杂志、报纸、书籍、漫画、儿童故事书、舞台剧以及电影①。谢尔在该书中试图回答的问题是，为什么西方人这么关心西藏；为什么要建构这样一个梦幻之地而它却如此的遥远、陌生。西方人在现代化、工业化过程中精神迷失，充满苦恼，他们需要寻找一种寄托和出口，于是找到了西藏。西藏是一个实在的地理空间，她原本缺乏便利设施、环境恶劣、生活穷困、高度等级化以及具有许多捉摸不定的乌托邦特性，但依然难以阻挡西方人的疯狂梦幻。中国政府治理西藏不仅是对传统秩序的变革而更多成了搅和或粉碎西方人美梦的行为。好莱坞作为电影王国开始积极参与西藏的诠释，但它们所诠释的西藏不是喜马拉雅山后面的那个实在西藏，而是好莱坞王国里的符号化西藏。在这里，好莱坞作为一种强大的娱乐工业介入了 20 世纪90 年代的"西藏神话"制造。这些电影制作者即使没有到过西藏，或者被拒绝前往西藏拍摄，他们也能够运用自身的本事进行一次完美的影像想象。西藏作为一种题材，成了好莱坞造梦想象的发动机，他们发挥自己最大的能耐"造梦"，掀起了一股西藏拍摄热潮，纵然场景挪用的是远离中国的印度或是南美，但还是出品了一些影片，具体如《金童子》(*The Golden Child*, 1986)、《小活佛》(*Little Buddha*, 1994)、《西藏七年》(*Seven Years in Tibet*, 1997)。好莱坞对西藏的这种突然关注也引发了观察家笔下的"西藏现象"，而又进一步引发了各类传媒的跟进联想。《西藏七年》记录的是达

① Orville Schell, *Virtual Tibet: Searching for Shangri-La from the Himalayas to Hollywood*, Henry Holt and Company, LLC, 2000.

赖英文教师哈勒的拉萨生活,影像给予他极高的正面形象,还加入了他热爱妻儿的家庭生活情节。然而,哈勒后来被证实是纳粹分子,他的儿子也称哈勒不顾家庭,冷酷而缺乏情谊。其实,哈勒本人对好莱坞所掀起的西藏热潮都不以为然,认为这些都是表面的、虚假的、故作高深的①。总之,在面对工业化对人的奴役、人文精神逝去的现代社会时候,西方人制造出了西藏的"香格里拉神话"。香格里拉神话是两个多世纪以来西方人西藏梦想的升华结果,西藏俨然成了全球化、现代化过程中西方人的精神空间。在一定意义上,西方人也沦为了"香格里拉的囚徒"。与此同时,中国西藏形象在西方影像中也就被另类地呈现了出来。

基于西方人及其大众媒介的西藏想象,中国民族影像应该有所担当,需要真实地讲述西藏的历史和现实状况。应该说,当代中国藏族题材故事片在这一方面的担当总体是值得肯定的。王军君曾对中国西藏题材电影中西藏形象塑造和传播的历史和现状进行了一些梳理和分析,他认为这些国内西藏题材电影塑造和传播的不是西方式的虚拟的、想象的"香格里拉",而是立足历史和现实基础上的真实而又完整的西藏形象②。那么,当代中国藏族题材纪录片状况如何?它们是如何叙述西藏乃至整个中国形象的?当代中国少数民族题材纪录片又是如何叙述少数民族社会乃至整个中国形象?这是需要探讨的。

中国纪录片一直在讲述着全国各族人民的生产、生活面貌,以及山川风景与社会变迁,其中,少数民族题材纪录片是对少数民族

① Orville Schell, *Virtual Tibet: Searching for Shangri-La from the Himalayas to Hollywood*, Henry Holt and Company, LLC, 2000, pp.12、30、32、98~115.

② 王军君:《以电影的方式塑造和传播真实的西藏形象》,《西藏民族学院学报(哲学社会科学版)》2011年第1期。

形象专门的集中性描述,从而有效地完善了中国国家形象。本书引入"国家形象"这一概念,意在为当前观察与解读中国少数民族题材纪录片提供一种批评范式,讨论少数民族题材纪录片进行中国国家形象塑造、建构的意义与可能。应该说,少数民族题材纪录片的中国形象呈现首先是现实与历史的统一,少数民族题材纪录片的生产与传播既要面对现实受众接受需要,也要面对子孙后代的文化感知,为未来历史提供珍贵的文献资料;少数民族题材纪录片的中国国家形象呈现是对外和对内的统一,少数民族题材纪录片的生产与传播不仅是向欧美世界传达中国形象,也要向第三世界国家传达中国形象,更要向中华各民族人民传达中国形象。

二、媒介、纪录片与国家形象呈现

大众媒介与国家形象呈现之间关系紧密,每一个时代的媒体都建构和传播着鲜明的国家形象。那么,国家形象的影响因素是什么呢? 大众媒介是国家形象的决定者吗? 如果这种媒介中心主义观念难以成立的话,每一个国家的政治、经济、文化结构,对于国家形象又有什么影响,是不是这些结构性力量决定着国家形象呢? 大众媒介的国家形象呈现与国族认同有何关系? 学者卢瑟(Catherine A. Luther)曾对美国《纽约时报》和日本《读卖新闻》各自建构的美国形象和日本形象进行了一次质性分析。研究认为,大众媒介所呈现的国家形象很大程度上是民族国家认同的一种显现,客观的政治经济条件变化可能会影响媒介中的国族形象塑造,但是国族形象感知不一定发生根本变化[1]。

[1] Catherine A. Luther, "National Identities, Structure, and Press Images of Nations: The Case of Japan and the United States," *Mass Communication & Society*, 2002, Winter, pp.57–85.

安德森提出民族是一个想象的共同体,近代以来这种想象共同体的维系与发展靠的是报纸、电视等现代媒介。这一文化维系功能此后也被诸多学者所论述,特别是以英尼斯、麦克卢汉、芒福德、莱文森为代表的媒介环境学派。可以说,国家和民族认同在日益全球化和媒介化的当今世界是不言而喻的,它与民族国家身份认同、社会普遍心态、国际政治经济权力格局、外交关系息息相关。现代国家形象主要依赖大众媒介来塑造和传递,而大众媒介所呈现的国家形象不无被结构性变迁所影响,但更会受到民族国家认同心态的持久制约。任何研究在讨论大众媒介的国家形象塑造时,既要看到其间的变化,又要看到其间的不变,既要看到这种变化的存在,还要看到这种变化是量变还是质变,既要看到大众媒介国家形象塑造的多彩纷呈,还要看到这种国家形象塑造的主体是谁,或者说,这是谁的大众媒介、谁的国家形象、谁视野里的国家形象。

现代媒体在塑造国家形象上主要寄托于特定的文本内容,报纸、杂志、电视、网络以及手机媒体都提供了共享性的记忆、经验和形象,它们可以给不同国族提供特定的指示形象或者暗示图像。纪录片同样是有能力完成国家形象塑造任务的。从信息传播上来讲,纪录片是一种可共享的影像文本,它能够将所载运的内容进行"弗远无界"的散布;从本体论上来说,纪录影像是一种世界语言,世界各地受众能够从中察觉共同的人类表情和情感;从艺术特性上来说,纪录片是一种生活的模仿,它可以给观众带来快感。亚里士多德曾说:"作为一个整体,诗艺的产生似乎有两个原因,都与人的天性有关。首先,从孩提时候起人就有摹仿的本能。人和动物的一个区别就在于人最善摹仿,并通过摹仿获得了最初的知识。其次,每个人都能从摹仿的成果中得到快感。可资证明的是,尽管我们在生活中讨厌看到某些实物,比如最讨人嫌的动物形体和尸体,但当我们观看此类物体的极

其逼真的艺术再现时,却会产生一种快感。这是因为求知不仅于哲学家,而且对一般人来说都是一件最快乐的事,尽管后者领略此类感觉的能力差一些。因此,人们乐于观看艺术形象,因为通过对作品的观察,他们可以学到东西。"①纪录片与不同受众交汇在活生生的现实生活,讲述着人类的共享经验和生活现实,有利于受众的身体参与,从而强化传播效果。

最近 20 年以来,全球各国竞相使用纪录片来展现全新的国际形象。无论是官方主导还是独立制作,纪录片都借助自身独特的政治性和审美性,在一个有限的影像空间中提供了一个与主流媒体叙事形成鲜明对照的"民族国家一种原初的反风情"(an original counter-vision of nation-states)②。官方或者说主流纪录片与独立纪录片一致地对特定的社会现实和国家形象形成了映射,它们在全球化和媒介化的社会现状下,既再现城市又再现乡村,既再现男性又再现女性,既再现多数族群又再现少数族群,既再现官方又再现民间,既再现社会又再现家庭、个人,这些再现对感知和理解现代国家与民族形象具有重要意义。

法国学者布鲁诺曾探讨过 20 世纪 90 年代以来法国纪录片与法国国家形象再塑造之间的关系。作为城市"飞地"和流动的地理空间,郊区在 20 世纪 80 年代的法国是相对积极的处所,可以作为多元文化的新象征,然而到了 90 年代,它们却在公众话语中不断地被污名化,成了消极和国家威胁的代名词,要么是"工人阶级的堡垒",要么会致使法国社区解体和国家衰败。新道德恐慌话语使得郊区不知

①　亚里士多德:《诗学》,商务印书馆 1996 年版,第 47 页。

②　Bruno Levasseur, "De-essentializing the Banlieues, Reframing the Nation: Documentary Cinema in France in the Late 1990s," *New Cinemas: Journal of Contemporary Film*, 2008, pp.97—109.

不觉地对法国国家形象构成了一种威胁和挑战,这一语境中的北非移民、贫困、边缘化已经让法国的"自由、平等、博爱"成了问题,其中民族国家下的族群、社会融合、公民权利等问题也备受质疑。作为一种非虚构影像形式,法国纪录电影在促进认识和讨论这些城市边缘地带发挥了重要作用,同时也回击了诸如妖魔化、暴力化一类的印象传播。在面临民族国家形象坍塌的语境下,法国纪录片从社会空间、国家组织、历史和文化方面,更多地将郊区空间作为"文化问题"来透视,明显有别于法国直接电影里曾经将边缘地带作为暴力、他性(alterity)、负面或者黑暗形象的描述而吸引受众,从而构建了一个替代性媒介话语系统,塑造了一个全新的现代法国形象。现代民族作为想象的共同体,不仅仅是单纯的想象或者虚构,而是需要映像的。法国纪录片掀开了民族国家共同体想象维度的面纱,更多地借助摄影机进入具体的历史,进入整体性的现实,在这一进程中,它们完成了对法国郊区以及整个国家形象的切实讲述,同时也有效地证明了纪录片进行国家形象塑造的可能与重要。由此,国家形象作为一种纪录影像批评范式,它是立足于纪录片进行现实创造性处理的影像哲学的,也是立足于影像进行人类历史讲述和现实世界呈现的社会哲学的。

再回到纪录片与少数民族叙事话题上来,纳日碧力戈曾撰文讨论了"影视与族性",这一讨论有助于清晰地把握纪录片与少数民族叙事话题。这位学者认为影视和语言同属广义的指号现象,都涉及图像、直觉和解释三要素。图像并不是独立于人们的客观摹写,也不完全是人们的直觉,而是对象、感觉和解释的"三性"叠加。意义来自过程,难以脱离具体的社会规律,它与社会生活、人文历史、心理活动息息相关。影视作为图像手段,是生成族性的重要因素,与直觉、解释共同形成开放和历史的交换代谢体。纪录片《神鹿呀,我们的神

鹿》通过神鹿和主人公柳芭的互动，把直觉、解释（制作者和观众的文化积淀和社会习惯）加载进来，构成多重互动和解释，是整个中国族群话语的隐喻。纳日碧力戈总结说：

> 以影视手段表现族群具有其独特意义。就像副语言对于语言交流的特殊意义一样，影视图像让族群形象更加鲜明，让他性更加突出。在数字化的今天，图像已经成为社会环境的一个有机部分，我们就是在这样一个包括各种数字图像在内的社会环境中培养或者保持自己的人格，维系或者重建自己的社会记忆。对于语言学和族群研究来说，图像或者影视有同样的隐喻意义。民族英雄纪念碑、祖先崇拜、考古发掘等图像和图景，都在服务于族性重建或复兴，即图像和图景不是被动的工具，也不是外在的客体，而是主动的"同谋"，是内化的另一种现实，参与意义的定位，是永无止境的社会解释活动的一部分。①

由是，中国少数民族题材纪录片作为一种影视类型，它可以让族群形象更加鲜明，可以维系或者重建各民族社会记忆，从而完成整体中国形象的讲述。当然，少数民族题材纪录片不是被动的、静止的、孤立的、外在的，而是主动的、动态的、联系的、内化的，它是拍摄者、拍摄对象和观众的互动结果，是图像、直觉和解释的交织结果，它是一种社会认识活动，也是永无止境的社会解释活动。这些民族影像框架下的认识和解释活动其实就是逼近中国形象和各民族形象的重要活动。

① 纳日碧力戈：《图像、语言学和神鹿——影视和族性》，《民族艺术》2003 年第 1 期。

第三节　山川风物、歌舞工艺与边疆建设
——改革开放初期的少数民族
题材纪录片（1979—1990）

20 世纪 80 年代，各族人民开始跨入社会主义建设的新时期。在经过一番创伤之后，中国社会此时是在一种羞涩、朦胧、紧张甚至忧虑的心情中观望着外部世界的。幸运的是，改革开放起步，中国确立了以经济建设为中心的民族发展思路，在国民经济发展中合理运用计划手段和市场手段，并开设经济特区和对外开放口岸，以主动的姿态与全世界展开经济往来。与此同时，中国现实主义电影和大型纪录片也开始放下单调的阶级话语，将文化启蒙与爱国教育推上前台，将中国叙事逐渐回放到一百年来所酝酿的中国民族国家话语和现代化话语之中。在这一历史背景与影像语境中，中国少数民族题材纪录片也在尽情地展现各地山川名胜，尽力地讲述各族人民生产与生活景象，从而不断地探索并完善了自身发展，实现了自身价值。

一、"询唤"的声像：中国山川风物类纪录片与中华各民族映像

早在 20 世纪 50 年代中国就摄制过介绍自然风光、民族文化之类的影片，主要用来进行革命主义以及爱国主义教育。这类影片的再一次大规模摄制出现在 20 世纪 80 年代。

开拍于 1979 年的纪录片《丝绸之路》是中日电视界的一次联合制作，它揭开了中国新时期山川风物类纪录片生产的序幕。这一影像穿越陕西、甘肃、内蒙古、新疆等地，上溯至公元前 2 世纪，

涉及经济、政治、军事、外交、文化、民族、宗教以及地理风光、风俗人情等领域，拍摄了《飞翔在丝绸之路上》《古都长安》《跨越黄河》《河西走廊》《祁连山下》《莫高窟的生命》《到楼兰去》《火洲吐鲁番》《穿越天山》《丝绸之路友谊城——喀什》《寻求天马》等篇章。这种对古丝绸之路所做的如此全方位的翔实记录在中外电视史上尚属首次。更值得关注的是，该片在 1981 年播出后，观众赞美它是"历史的教科书"，它能够"引人觉悟，给人力量，壮人心志，催人奋发而大干四化"①。另还有评论称，"连载《丝绸之路》对国内观众是一堂系统的古老的文明历史教育，也是一堂生动、深刻的爱国主义教育"②。《丝绸之路》借助影像方式又一次展现了中国大西北山川风物和各民族人文风貌，如在《河西走廊》一集中介绍了裕固族人民生活，在《寻求天马》一集里再现了汉朝公主，拍摄了果子沟风光、养鹰和哈密风情。

摄制于 1980 年的纪录电影《中国风貌》，浓缩了中国五千年文明史，以高度概括的笔调描绘了中国雄伟壮丽的山河和勤劳勇敢的各族人民。影片介绍了有着七百年首都历史的北京、曾经作为十一个朝代首都的西安、代表先进工业的上海以及有着两千年通商口岸历史的广州。影片获得了 1987 年巴西第一届国际旅游电影节三等奖。

众所周知，中华文化以及中华民族最本源的实体象征主要是黄河、长江以及长城，这些自然山川被影像转换成一幅幅气势磅礴的画面和一曲曲优美舒缓的音乐，确实令中华各族人民激动且产生共鸣。这些山川风物类纪录片作为大型连载电视纪录片的主要

① 裴玉章：《〈丝绸之路〉为中日友谊锦上添花》，《现代传播》1980 年第 2 期。
② 裴玉章：《〈丝绸之路〉是一次成功、有力的对内对外宣传》，《现代传播》1982 年第 1 期。

内容,也撑起了中国纪录片的专业地位和文化价值。中国人自己
拍摄的、展现长江及其两岸秀美河山的纪录片是《话说长江》。影
片让人们第一次看到了母亲河的全貌,而且早已成了 20 世纪 80 年
代电视作品的代表之作,同时也成了中国 80 年代初期一个醒目的
文化标志。美丽的山川风景、主持人饱富感情的解说、欣欣向荣的
社会以及各地人们的丰富生活,一起完成了抽象的民族情结与具
象的长江情结之间的自然转换。当然,这种转换不是第一次,不论
是文学里,还是歌声中,不论是战争年代的《黄河大合唱》,还是社
会主义革命与建设年代的《一条大河》,这一转换都被多次启用,而
纪录片《话说长江》只是从影像层面再一次悄然地唤起了人民心目
当中那一度沉寂的中华民族象征,激发人们民族国家共同体的想
象和民族自豪感,并促使人们逐渐放下民族过往的创伤记忆,融入
现代国家建设潮流。在这一意义上,《话说长江》是具有开创意义
的。《话说长江》在《金沙的江》《岷江秀色》《从宜宾到重庆》等分
集中还专门述说了长江流域相关少数民族:

> 在玉龙雪山的南侧,离金沙江不远的地方,坐落着一座古
> 城,名叫"丽江"。这里聚集着纳西族的同胞。金沙江和玉龙
> 山都有自己的个性。哦,生活在玉壁金川附近的纳西族妇女
> 她们的服饰也同样独具一格。别的不说,您看看她们的披肩,
> 上面绣着七个圆圈,这是她们披星戴月、辛勤劳动的象征。据
> 说这种披肩的用途很多,比如早晚能够御寒,遇雨可以防湿,
> 背东西的时候还可以用来垫肩。当然了,披上这样美丽的披
> 肩,无疑会给丽江的妇女们增添了不少的姿色。金沙江流域
> 宽广,在它的两岸休养生息的,除纳西族以外,还有藏族、彝
> 族、苗族等十多个勤劳勇敢的民族同胞。(《金沙的江》)

其实,九寨沟也不是什么世外桃源。据说,从前在这条山沟里有九个村寨,所以,人们就把这儿叫做九寨沟。这里世世代代居住着藏族同胞,亦和祖国其他的农村一样,人们既用耕牛也用拖拉机耕耘土地。我们中国的老传统,历来是男耕女织,这里的妇女也同样善于纺织。哎,这当然了,操作方法各有特色。噢! 在这宁静的山沟里,孩子们也从心底发出了承前启后、创造未来的声音。春天的汗水凝结着秋天的果实,秋天的硕果又在人们的心中绽放着喜悦的花朵。九寨沟的藏族同胞用传统的方式庆贺自己的收获。(《岷江秀色》)

南广河的上游是四川省的珙县,在县城以南50多公里处有一个名叫麻塘坝的地方,这儿的山并不高,但是悬崖峭壁处处可见。呃,地球上的悬崖峭壁有的是啊,然而在峭壁上悬挂着那么多的棺材,不能不说是稀罕的事啊。人们把这些棺材叫做"僰人悬棺"。所谓僰人据说是我国古时候西南地区的一个少数民族。但是他们为什么不把棺材埋进土里边,而偏偏要高高悬挂在空中? 哎呀,这就讲不清楚了。这些悬棺都是用质地坚硬的整木雕造而成的,悬棺的安置方法大致有三种:一是在峭壁上凿孔,把木桩打进孔内,然后把棺材横放在木桩上;第二是把棺材安放在半露天的天然岩洞里;三是人工地凿出一个大洞,把棺材的一半插入洞内,另一半留在外头。这些悬棺多半离地表25米到50米,有的竟然高达100米以上啊。(《从宜宾到重庆》)

进一步来说,《金沙的江》对少数民族服饰以及纳西族妇女的笑容进行了拍摄,这些服饰颜色丰富、制作精美、十分实用,能够满足人们的生活与劳动需要。《岷江秀色》记录了九寨沟各民族人民

和谐生活的场景。少数民族和汉族的青少年们一起在沟中的学校学习、生活；藏族同胞受到汉族的影响，男耕女织的传统生活习惯得到延续；藏族传统服饰也得到很好的保存。《从宜宾到重庆》讲述的是"僰人"。虽然僰人已经消失，但是"僰人悬棺"所展现出来的那种顺应天时的智慧，也为中国少数民族文化增添了一股神秘色彩和厚重感。长江流域水源充足、生物物种丰富、生态类型多样，她哺育了两岸各族人民。《话说长江》对两岸各族人民的讲述自然是对这一客观现实的再现，同时它再一次借助影像唤起了长江流域各族人民以及中国各族人民的共同体想象和中华民族认同。

20世纪80年代，《话说长江》《话说运河》《黄河》《唐蕃古道》《万里海疆》《蓝天抒情》①等大型电视系列片都记录了中国风物山川及各地人文，在这些影像中，少数民族地区自然景观和少数民族人民生产、生活情景也都被广泛展现，而这种展现都是作为整个国家、整个国民生活的一部分的。例如，《唐蕃古道》展现了中国西部各民族历史、宗教、音乐、歌舞、饮食、住房和服饰等状况，有评论称：

> 中国西部的形象是什么？中国藏族的形象是什么？这个问题不知在历史界、文化界争论了多久。尽管历代文人留下了一些脍炙人口的鸿篇巨著，然而，由于历史的局限和传统的偏见，西部地区和西藏的形象在许多人的心目中依然是扑朔迷离的。在不少善良人们的头脑中，中国的西部是"大漠和风沙的故乡"，西藏"如月球般荒凉"，藏族是"愚昧落后、贫困的种族"。近年来，有些文学作品和影视作品对西藏和藏族也做

① 《蓝天抒情》拍摄了西双版纳的椰林和独具特色的傣家竹楼，从空中展现了傣乡千般英姿；拍摄了新疆吐鲁番的古老的清真寺，从直升机上呈现塔身及其装饰图案。

了不切实际的描述，以致许多人至今仍有"谈西藏色变"之感。……《唐蕃古道》摄制组怀着对民族大家庭的爱和理解，在历时两年多的日子里，顽强勤奋地追寻着西部各民族的历史踪迹。他们把一个富有神奇色彩的西部中国展现在观众面前，把藏族、回族、土族、撒拉族的悠久历史和丰富生活奉献给各民族观众。他们用明丽的色彩和激动人心的画面再现了一个古老的真理：统一、团结、多民族的国家是中国历史发展的主旋律，民族团结是中华各族的伟大历史遗产。①

再如，80年代末，国家气象局与新影厂（中央新闻纪录电影制片厂）合作拍摄中国气象事业和先进工作者事迹，最后制作了两部片子《中国气象》《风云哨兵》。摄影师邹德昌曾回忆这段经历，并讲述了到西藏地区拍摄气象事业发展的经历：

> 为了真实反映中国气象的特点和气象工作者的艰辛，我们把拍摄地点选在了高原、沙漠、海岛和边疆。由此一路拍下来，摄制组就到了青海的格尔木。当工作结束准备离开时才发现，返回西宁和前进至拉萨距离差不多。加上影片中尚未涉及少数民族的气象事业，在征得国家气象局的同意后，我们就到了拉萨。②

20世纪80年代，中国山川风物类纪录片在一定程度上是对中华民族身份主体的修复、塑造和爱国主义意识的"询唤"。这些纪录片对广大少数民族地区和少数民族人民也进行了创造性处理，各少数民族是中国现代化建设的重要组成部分，影像中的这种关

① 张小平：《〈唐蕃古道〉启示录》，《中国广播电视学刊》1988年第2期。
② 中央新闻纪录电影制片厂编：《我们的足迹（下）》，中央文献出版社2003年版，第641页。

注则完成了一种共同体想象,它激发了全国各族人民的自豪感、民族认同与爱国主义情怀。

二、中国少数民族题材纪录电影摄制的持续与变化

作为建国前30年少数民族题材纪录电影的中央制作机构,中央新闻纪录电影制片厂在改革开放初期依然继续进行少数民族题材纪录电影制作。新影厂一直遵循新中国民族政策,在统一的多民族国家框架下想象和讲述少数民族,在一个自上而下的叙事范畴中展现少数民族形象和多样文化,主要再现的是少数民族地区和群众的解放、团结、文化与建设景象,并且这一主题基本厘定了此后多年中国少数民族题材纪录片的大致论调①。

1979年之后,新影厂所拍摄的少数民族题材纪录片是对建国前30年影片制作内容与方式的承接与调整,拍摄了《黑龙江之冬》《阿尔泰散记》《珠峰艺术之花》《延边之春》《中国少数民族掠影》《傣乡情》《赫哲冬趣》《我们生活在天山南北》等影片。这些纪录电影对中国少数民族基本实现了"全覆盖",诸如赫哲族、僰人、基诺族、傈僳族、门巴人等较小民族也都进入了影像。与之前不同的是,少数民族题材纪录电影在80年代更多地使用彩色片方式。影片内容涵盖了中国少数民族地区美丽风光、人文地理面貌,各民族团结进步、社会发展以及经济建设。其中最大的变化是,"革命""解放""阶级斗争"的纪录主题逐渐淡化,"生产"与"建设"话语在持续,"文化"之类的内容则被提到了一个更高的地位,这些文化具体涉及各民族风俗习惯、节日庆典、建筑服饰、旅游名胜、歌舞工

① 王华:《民族影像与现代化加冕礼——少数民族题材纪录片历史及其评价(1949—1978)》,《新闻大学》2012年第6期。

艺、文艺体育表演,等等。

例如,《绿色的墨脱》介绍的是喜马拉雅山南麓墨脱境内的青山绿水和风土人情。雅鲁藏布江贯穿墨脱全境,这里居住着藏族、门巴族、洛巴族等少数民族。影片拍摄了单绳的溜索桥、安全别致的藤网桥、横跨雅鲁藏布江的大吊桥。《画乡》记录的是处于偏远山区的湘西小城凤凰县,这里风光美丽,生活着土家、苗、汉三个人数较多的民族。凤凰县有着浓郁的风土人情,富有民族特色的阁楼、服饰、劳作都在影片中得以展现。《壮乡观奇》记录了广西壮族自治区的桂林山水、漓江风光以及壮乡奇观。

值得一提的是,与 1978 年以前不同,改革开放初期少数民族题材纪录电影不仅是记录领袖人物或者社会主义英雄人物的声音和面貌,而且开始进行少数民族群众生活与社会文化的再现。《拉萨雪顿节》在藏民族的一个节日里表现了西藏人民安居乐业的生活。《来自深山的报告》则反映了 20 世纪 60 年代就开始建设的西南三线工程,促进了各民族地区经济的发展,使各民族的生活发生了新变化。《苗岭飞歌》通过苗族歌手罗秀英的演唱和罗秀英与作曲家陈钢的对话,向观众介绍苗族人民的民间歌舞、民间艺术和风俗习惯。《云山深处》除了拍摄云贵高原各少数民族头饰服饰之外,还表现了民族的风俗、生活、恋爱、婚姻和节日等多层次特色生活。《草原的女儿》记录的是蒙古族舞蹈家莫德格玛从北京来到内蒙古草原为牧民演出的情景。《拉萨一家人》通过展现西藏拉萨一位老阿妈一家的生活,表现了当今西藏人的美好生活。《漓江画童》《中国神童》以及《王亚妮》是三部介绍壮族少年画家王亚妮的纪录片。这位壮族小画家是中国年龄最小的举办画展的画家,也是中国年纪最小的邮票设计者。总而言之,这一时期新影厂摄制的民族题材纪录片记录了时代历史和民族文化,它们再现了 20 世

纪 80 年代中国各地色彩纷呈的风俗文化,介绍中国建设的面貌和人民生活的变化,具有较高的人文价值和历史价值。

除了中央新影厂之外,各个地方电影厂在 80 年代也拍摄了不少少数民族题材纪录电影,例如新疆厂的《阳光灿烂照新疆》、上海科学教育电影制片厂的《西藏,西藏》、云南电影制片厂的《独龙掠影》《哈尼之歌》《阿昌风情》《我们的崩龙兄弟》,等等,这些纪录片与新影厂摄制思想一致,同样再现了中国各民族地区的政治制度、经济生产与文化生活,歌颂了各民族的新生活。另外,电视片《祖国新貌》中的《拉萨的早晨》《藏族将军》《藏历土龙年》《华夏风采》《今日中国》等,也都向国内外真实地介绍了中国各地"四化"建设和改革开放初期所取得的进展。总之,这些介绍中国各地历史文化遗产、各族文化艺术与大好河山、风光民俗的纪录影像,深受观众欢迎,有时候电影院还组织专场放映,甚至被誉为"银幕旅游"。其中,中国少数民族地区的风景名胜和少数民族文化习俗,在经过少数民族题材纪录片的放映与传播后,大大地彰显了自身的知名度、影响力,也增加了各民族之间的相互了解与融合。

对比 1978 年前后少数民族题材纪录电影摄制内容,高维进作出了总结性评述:"在 50 年代摄制的少数民族影片多以新旧对比的手法,揭示他们在新旧社会的不同遭遇,介绍实行民族区域自治、少数民族当家作主建立平等、团结、互助的新的民族关系;三中全会以来又掀起了一次摄制兄弟民族地区影片的高潮,则多为介绍民族传统文化、民族风情、在改革大潮中少数民族地区的变化和发展。更从深层次上不仅揭示他们政治上的平等、经济上的发展,更从思想上反映他们现代意识的增强。"①这一评价基本看到了 80

① 高维进:《中国新闻纪录电影史》,中央文献出版社 2003 年版,第 274 页。

年代少数民族题材纪录电影中民族文化叙事的增多以及现代意识增强，与此同时，它还伴随着传媒技术更替，伴随着纪录思潮变迁，伴随着大时代转型，迎来了一些新情况："摆在我们面前的新情况还有电视的普及，它迅速地把大量的新闻消息报道给观众，同时观众的欣赏水平和审美观念也发生着变化，不满足于过去的老一套，要求影片有更高的思想性和艺术性。另外，随着党的政策放宽，对外开放的政策也是一股冲击的力量。"①

三、在电视传播与人类学影片的崛起中发展

1979 年之后，电视在整个国家政治、经济以及文化生活中的地位开始不断提升，电视传播蓬勃发展。《丝绸之路》《话说长江》《话说运河》等电视专题片，逐渐冲击了纪录电影的以往优势，在此过程中，《春风桃李瑶山》《情系巴山》《唐蕃古道》《西藏的诱惑》等一批少数民族题材电视纪录片得以生产，并赢得了诸多好评。

《唐蕃古道》是青海电视台与中央电视台合作生产的系列彩色片，它共计 23 集，从 1983 年拍起，1984 年开始在中央电视台播出，一直到 1986 年才拍摄完成。该片沿着唐代文成公主进藏路线，追寻西部各民族的历史踪影，真实地展示了青海高原各族人民的生活风貌、民族风情，以及西部壮丽的河山风光、富饶的物产资源、珍贵的历史文物古迹，热情颂扬了源远流长的汉藏传统友谊。作为一部少数民族题材电视纪录片，《唐蕃古道》是多民族人们集体创作的，总编导王娴是满族，以及一些默默无闻的协助人员，如撒拉族、藏族的向导，回族、土族、东乡族的干部和群众。《唐蕃古道》有

① 钱筱璋、高维进：《中央新闻纪录电影制片厂的历史回顾》，载于郝玉生主编《我们的足迹(续集)》，中央新闻纪录电影制片厂内部发行 2003 年，第 25 页。

着丰富的思想内涵和较高的艺术、文献、科学价值。许多藏族同胞亲切地称它是"奉献给藏族人民和广大电视观众的一条圣洁吉祥的哈达"①。1986 年获全国系列片一等奖。1987 年受到广播电影电视部、国家民委、青海省政府嘉奖。

1988 年，导演刘浪拍摄了自称为"电视艺术片"的《西藏诱惑》，该片在中央电视台《地方台 50 分钟》栏目中播出。影片以四位艺术家在西藏潜心追寻为线索，以三代僧侣虔诚朝圣为主要表现对象，通过清新的高原风光、奔放激昂的哲理文辞和通俗歌曲，创造了一个令人向往的、诗意浪漫的西藏景象。正如影片开头所言，"西藏的诱惑，不仅因为它的历史，它的地理，更因为：西藏，是一种境界"。这部纪录片在浓厚的审美情境创造中，渲染了一个景象优美、生活宁静、感情充沛的朝圣之地，因此，被评论者列为"写意性专题片"代表之作②。应该说，影像创作者刘郎的纪录个性、文艺界的理想主义与"西北风"的氛围，一起影响了影片的生产风格。在对西藏地区自然风貌、社会人情和宗教文化的表达上，创作者超越对客观实体的记录，而是着力于想象的表现和主观情感的抒发，给物质的客体蒙上了浓重的感情色彩。

另有两部展现西部民族地区普通百姓生活的电视纪录片《闯江湖》和《沙与海》，也有很大的影响力。1988 年，高峰和康健宁拍摄了《闯江湖》，讲的是宁夏最贫穷的地区西海固。影片从"水""粮食""扶贫""教育"几个方面着眼，较为全面地考察了 80 年代宁夏黄土高原的生存状态。1989 年，康健宁和高国栋开始拍摄《沙与海》，记录了宁夏与内蒙古交界的一户游牧人家刘泽远和辽东半

① 张小平：《〈唐蕃古道〉启示录》，《中国广播电视学刊》1988 年第 2 期。
② 高鑫：《中国电视纪录片创作理念的演递及其论争》，《现代传播》2002 年第 4 期。

岛的一个渔民刘丕成的生活,通过这两户人家相同与不同的比较,通过"沙与海"的对话,来表现一种人文关怀和自然审视,一种对个人生存状态的思考。

20世纪80年代,中国人类学纪录片的拍摄工作得以恢复,其中涉及少数民族文化的人类学纪录片也不断发展,用影像手段拍摄行将消亡的少数民族社会现象再次被强调。1980年,中国社科院民族研究所电影组奔赴贵州省拍摄了苗族影片。1983年,还拍摄了彩色影片《今日赫哲族》。1987年,中国社科院民族研究所电影组改称影视组,开始拍摄电视片,先后拍摄了白族、畲族、黎族、哈萨克族的电视录像专题片。另外一些人类学研究机构、民族学院、中央与地方电视台也都拍摄了许多反映少数民族生活、生产的影片,比如《彩云深处的布朗族》《深山人家》《二月初一赶鸟市》等。随着改革开放与经济发展,民族文化事业也得以迅速发展,各地都成立了民族研究所、民族院校和民族文化企业。在这一过程中,这些机构接受国外影视人类学发展影响,纷纷添置机构,组织拍摄民族科学影视片和风情纪录片,从而促进了影视人类学和少数民族题材纪录片发展。云南是中国影视人类学发展较早的地区之一。云南省社会科学院从1982年开始,独立地或者与电影厂合作生产人类学影像,其中多部都是关于少数民族生产、生活的①。80年代的中国影视人类学在学界已经有了系统性认识。1988年,《云南社会科学》刊登《影视人类学的历史、现状及其理论框架》一文,深入探讨了中外影视人类学发展状况、理论框架和方法论问题。论文将中国影视人类学发展分为两个阶段:一个阶段是20世纪50年代到70年代的21部民族志;第二阶段是20世纪80年代。

① 方方:《中国纪录片发展史》,中国戏剧出版社2003年版,第303—305页。

关于第二阶段被描述如下:

20 世纪 70 年代后期至 80 年代,为我国民族影视事业发展的第二阶段。在这一时期,我国电视事业兴起,电视以其快速、灵活、成本低等特点获得了广泛采用和迅速发展。从中央到地方数百家电视台先后建立,并以相当的规模大量拍摄民族电视片。另外,不少科研部门、文教部门也纷纷进行电视片的摄制。与此同时,民族电影片也空前活跃,迅速发展起来。国内一些省、市、自治区电影厂和科研单位纷纷开拍民族片,出现了《阿尔泰之行》《泸沽湖——一个电视记者的日记》《白裤瑶》等影视片。云南在这一时期专门建立了民族电影制片厂,在 1983 年至 1987 年短短的四年间,就拍摄了《博南古道话白族》《古老而奇异的基诺》《傣乡行》《哈尼之歌》《阿昌风情》《独龙掠影》《我们的德昂兄弟》《景颇人的追求》《纳西族和东巴文化》《迪庆》《泸沽湖畔的母系亲族》《阿佤山纪行》《傈僳族风情》《远方的主人》《布依人家》《古老的拉祜族》《拉祜山乡情趣》《彩云深处的布朗族》等 17 个云南少数民族的 18 部影片。

然而从总体上看,这一阶段民族影视片不是走在朝科学研究领域延伸的道路上,而是走在以艺术或新闻手法表现民族题材以满足大众审美要求的民族风情片的道路上,也就是说整体上已与前述民族影片阶段分道扬镳。从上述所列片名就可窥见这一阶段民族影视片内容和特色之一斑。另外,这一时期民族影视片的摄制是由电影工作者和电视记者各自独立完成的,他们的专业职能、个人的专业知识及追求决定了他们的选择和民族影视片的性质。从这一时期大量的民族影视片

中，我们看到民族电视片和民族电影片共同特征是它们都属于民族风情片，虽然它们都是以民族或民族的某一风俗习惯、某一节日、某一生活、某一生产活动等为题材来进行拍摄，但是拍摄它们的人往往是以新闻和艺术的手法进行拍摄的，注重的是表层的生动的内容。他们不必具备专门的人类学知识和较为深入的研究，也没有必要对人类学家看来是至关重要的细节、意味深长的仪式以及表面现象后面潜藏的本质加以注意。他们的服务对象是大众，需要的是艺术和宣传的效果。由于民族风俗、节日等本身以其独特的形式而具有极大的趣味性，摄制者进行艺术处理后使民族生活的审美价值大大提高，更使影视片具有了相当的娱乐性。虽然在科学人类学面前这些民族影视片常常经不起推敲，但它融知识性、趣味性于一炉，符合并满足了大众欣赏的需要。①

可见，中国影视人类学受到影视艺术、新闻报道和人类学学术的综合影响，它也再次明晰了中国少数民族题材纪录片与影视人类学之间的联系。中国是一个统一的多民族国家，影视人类学实践的场所和对象往往是少数民族群众，因此人类学影像与少数民族题材纪录片存在诸多勾连。概括而言，影视人类学更多地为科学研究服务，引领大众认识人与文化，而少数民族题材纪录片更多地为信息传播、娱乐审美以及某种世界观服务。20 世纪 80 年代，中国少数民族题材纪录片更多的是民族风情片，它追求一种人文观赏和传播价值。本书重点不在于探寻中国独特的影视人类学路径，然而影视人类学的诸多影片是涉及少数民族生产与生活的，它

① 于晓刚、王清华、郝跃骏：《影视人类学的历史、现状及其理论框架》，《云南社会科学》1988 年第 4 期。

因此推动了影视艺术对少数民族社会历史与现实生产、生活的聚焦,扩大了少数民族题材纪录片的范畴,为中国少数民族题材纪录片的发展注入了生命力与学术精神。80年代末期,特别是到了90年代,中国纪录片的方向矫正与影视人类学的学科探索是相互交融、相互促进和相互借鉴的,诸多人类学电影都是优秀的少数民族题材纪录片,而后者也可以作为人类学电影被拿来用于科学研究。例如在国际影视人类学学术会议或人类学电影节、影像节上获奖或受到好评的《独龙族》《佤族》《苦聪人》《藏北人家》《深山船家》《最后的山神》《甫吉和他的情人们》《走进独龙江——独龙族的生存状态》等作品,其实它们也都是非常优秀的少数民族题材纪录片。总的说来,从20世纪80年代中期开始,少数民族科学纪录影片受到了国际社会广泛赞誉,人类学影片逐渐走向世界。令人称道的是,50年代末期开始,中国拍摄的《佤族》《鄂伦春族》等“中国少数民族社会历史科学纪录影片”(“民族志电影”),为中国影视人类学或者说人类学电影在国际领域中占有一席之地奠定了基础。1990年,这些影片经过德国哥廷根科学电影研究所的再编辑、播出,在欧洲引起巨大反响。西方学者甚至如是称道:“我很喜欢《鄂伦春族》这部片子,它和西方的纪录片大师弗拉哈迪(Flaherty)在30年代拍摄的片子有相似之处,但杨光海从未看过弗拉哈迪的片子,这让我很惊讶。”①

80年代,电视传播发展和影视人类学的崛起,使得中国少数民族题材纪录片获得了更多的技术支持和学术支撑。少数民族题材纪录片既有反映少数民族地区风土人情、建设业绩的纪录电影,又有以少数民族地区和少数民族人物为拍摄对象的电视专题片,还

① 《被遗忘的中国民族志电影人》,《中国青年报》2003年4月10日。

有涉及少数民族的人类学影像，这些纪录片在有限的影像空间中展现了无限的中国社会以及中华各民族形象。

四、影像内容、风格、制作主体及其他

整个 20 世纪 80 年代，中国少数民族地区风景和民众习俗、生产生活一直被纪录影像所关注，当然这些关注大多使用的不是"少数民族题材纪录片"，而是诸如"大型电视系列片""专题节目"之类的称呼。然而，它们从影像内容上来说，依然可以被划归在少数民族题材纪录片的实践范畴之下，从这一意义上进入了本书讨论的视野。

1. "诗意化"：主要关注美丽风光、人文风俗和建设风貌

20 世纪 80 年代，少数民族题材纪录片描述了边疆地区地理风情与各族人文生活，其中一部分以电视风光片的形式出现。如前所叙，电视风光片向国内外受众展现了中国美丽山川，凝聚了中国人民族认同与爱国情怀。然而，这些电视风光片同样存在一些争议。1984 年，学者王朝闻指出，电视风光片目前大多流于一般化，对于风光真正的美没把握住。风光片要有独特美感，对表现的客观现象加以审美意义上的选择。电视专题片不能虚构，只能纪实，而要纪录片体现艺术性，很重要的一条便是选择，选择值得介绍的东西，不要去摆布，在选择中既要研究客观对象、拍摄者的时机选择与审美眼光，还要研究受众心理，将"无形的电视片"转换成画面感强的"有形的电视片"①。

与风光片一起，"旅游电影"这一样式在 80 年代中期备受关

① 南溟：《王朝闻谈电视风光片的独特美感》，《长江日报》1984 年 7 月 31 日。

注①。1985 年,国家旅游局委托上海科教电影制片厂于 1984 年拍摄的《西藏—西藏》获得 19 届法国塔布国际旅游节金奖。这部少数民族题材纪录片讲述了藏族风俗、风光名胜,其中没有解说词,只有音乐、音响、画面。电影节上的评价是:"形象壮丽,对一个十分古老的文明投以新鲜的目光;加上悠扬的音乐,把影片的异国情调推向顶峰。"②应该说,风光片主要是介绍各地美丽风景,而旅游电影则是向消费者推销旅游服务,两者都在向国内外受众兜售中国"山水"景观。《人民日报》曾刊文对两者做了分析:

> 国外常常是拍旅游电影来扩大宣传的,因为这种样式具有三个最:最生动、最形象、最有感染力。旅游片与风光片是不同的,风光片是给人"神游"或叫做"卧游"的,就是说你不必辛辛苦苦出远门也能津津有味地欣赏到名胜风光。可是,旅游片目的在于"招徕旅游者",它不是让你"饱餐",而是使你"开胃",如说书先生说到精彩地方落回,卖足关子来引诱你非来不可。所以此次电影节评委打分,首先看影片"招徕性"如何。其次是看"信息量",这就是指五项内容:食、宿、行、买、游是否能兼顾统"拍"进去,因为旅游者对这些无不关注。其他方面,主要考虑片子能否让人理解,还有艺术和技术的水平怎样。③

80 年代中国旅游片数量可谓壮观,"自 1982 年开始到 1988 年,曾有 21 部片子送到国外参加国际电影节,有 19 部片子得奖,其中金奖 4 部、银奖 2 部、公众奖 3 部,最近拍成的《唯中国独有》

① 《先让你尝一点鲜——记我国的旅游电影》,《新民晚报》1985 年 8 月 21 日。
② 《我国旅游影片〈西藏—西藏〉获金奖》,《北京晚报》1985 年 6 月 13 日。
③ 《国际旅游电影随想》,《人民日报》1988 年 11 月 23 日。

在法国得银奖，在捷克斯洛伐克得大奖。在不到 6 年的时间里，除新建的海南省外，29 个省市都拍好了本省市的旅游片，还有华东、西北、东北等大区也拍了。旅游专线诸如长江、长城、古运河、丝绸之路等均已拍成。还向世界各地提供 50 多部中国旅游片、3 000 部电影拷贝和 5 000 部电视录像"①。不过，由于影片质量不高以及国际旅游市场结构的变化和散客的增多，旅游电影在 80 年代末逐渐退出市场。

1988 年 6 月，中国电视艺术家协会主办了第二届全国少数民族题材电视艺术"骏马奖"。之后，日本著名纪录片导演牛山纯一应邀到北京观看"骏马奖"优秀作品。在看完 28 部少数民族题材艺术纪录片后，这位国际知名民族题材纪录片专家表达了看法。

牛山先生说，他感到奇怪的是他看过的电视片中没有描写少数民族现实生活的作品。这当然不是排斥传统和风俗的表现这一重要的内容。他说，他在《人民日报》上看到不少精彩的有关少数民族现况的报道，随着现代化的发展，可以想象少数民族所面临着的较之汉族更多的、更难以解决的新的矛盾，诸如恋爱婚姻、升学、经商、传统与现实；落后与先进等问题。他很想通过电视片看到他们真实的喜、怒、哀、乐；而不总是老一套：风俗习惯呀、民间工艺呀、风光山水呀。牛山先生认为：这样下去，电视——这个最具现代化的大众信息传播工具将"败"在报纸、杂志手下。他真诚地讲，他认为我们的民族题材电视片的质量比同类题材的电视剧要差。他说：优美的音乐、牛羊成群、人在田间小路上慢慢地走着……只是让观者感到美，而没有真正地反映人民生活的本来面目。牛山先生认为

① 《国际旅游电影随想》，《人民日报》1988 年 11 月 23 日。

在这一方面，记者、作家特别是报告文学作家、评论家、电视剧作家已经走在了电视纪录片的前面。应当把电视片的水平提高到好的电视剧、好新闻、好报道那样高的水准，用现实中人的语言、人的思想和人的行为"说事儿"。仔细想一想也是，少数民族题材的电视片，除了风景优美就是恋爱对歌，要不就来点牧童短笛，最拿手的是风俗荟萃。一个民族的生存、文化的进化——这个现代社会中最敏感的、也是最实在的议题，恰恰在我们众多的民族题材电视作品里、特别是电视纪录片中没有给予应有的重视。这是否值得我们的有志之士认真"品味"一番呢?!①

牛山纯一的评价是客观的、合理的，他既看到了20世纪80年代中国少数民族题材电视纪录片的广泛实践，同时又点出了这一时期少数民族题材纪录片所关注的内容过于偏向于感性和远离生活，亟须改进而重视现实生活议题。

针对少数民族风情片，郝跃骏曾肯定了它存在一定的积极作用。"当时制片厂掀起了一股风情片的热，就是少数民族风情片。在大量拍摄风情片之前，有个香港大导演张征，他把叫作风情片的模式带到了中国，实际上就是猎奇。拍摄之前不需要调查，看一些书，就按他们的想法把书上的内容给安排起来，有时候把本民族的传统破坏了。但是这种片子和60年代的片子相比又是一个大的进步，就是说他的视野、题材离开了政治。"②然而，离开政治并不一定是判断纪录片进步与否的标志，关键要看离开什么样的政治。

① 阮铮：《"我坐在北京饭店，旅游整个中国！"——牛山纯一谈中国民族题材电视纪录片观感》，《当代电视》1988年第10期。

② 梅冰、朱靖江：《中国独立纪录片档案》，陕西师范大学出版社2004年版，第420页。

回到 80 年代中国电影史，可以发现有关中国影像与现实生活之间距离的讨论是 80 年代中后期的重要话题。许多报刊文字都在强调故事片和纪录片应当深入现实生活，贴近中国现实社会。著名电影理论家、时任加拿大昆斯大学电影理论系教授的比尔·尼可尔斯在谈论中国电影时称："我看到中国电影充满了潜力。尤其是一些富于实验性的影片。但我坦率地讲，在中国影片中所表现的生活现实，与我在北京亲眼目睹的情景，是很不一样的。因此我希望能与中国同行继续谈论现实主义的问题。《黑炮事件》《绝响》令我很感兴趣。"①无独有偶，这种"脱离中国现实"的说法也来自当时一些外国专家对电影《红高粱》的批评，有回应是这么说的："我们认为《红高粱》是一部好影片。它叙述的是五十年前中国农村发生的故事，而且导演追求一种传奇色彩，影片的背景又被有意识地向更早的时代推移。假如你看了电影觉得它'脱离中国现实'，那并不是它的缺点，只是说明中国社会的发展在那个时代处于停滞的阶段，而从那以后五十年间发展得又特别迅速。"②这一解释确实找到了中国社会经历巨大变迁的合理理由，然而对于这种发展特别迅速的社会现实与当下景况，为什么中国影像没有进行及时、直接、深入地呈现呢？可以说，中国影像给予外国人一种"脱离中国现实"的感觉应该从中国影像自身内部寻找原因，而不是从中国社会巨大变迁那里寻找理由，因为中国影像完全能够而且必须要给予外国人以一种不"脱离中国现实"的感觉，它们可以虚构历史，但不能忘记现实。

80 年代，《猎场札撒》《盗马贼》两部少数民族电影被认为是具

① 《外国电影专家谈中国电影》，《安徽日报》1986 年 11 月 15 日。
② 《外国人说好，我们才说好吗？》，《人民日报》海外版 1988 年 6 月 16 日。

有现实主义的。《猎场札撒》围绕蒙古族人民的围猎生活和遵守牧场准则所产生的矛盾,表现了辽阔壮美的草原风光、地方风俗和那里人们的特有品质。《盗马贼》讲述的是 20 世纪 20 年代藏族贫苦牧民罗尔布盗马为生的故事。电影导演伊文思曾对《猎场札撒》导演田壮壮说了一段话:

> 这是一部自然、优美,有人的残忍也有人的温情的影片,它不靠逻辑,不靠情节,不靠戏剧,不靠对话,而表现直观感受、表现直觉;这是前所未有的,它打开了一个新的天地,有一股清新的气息。我看到了人与土地、人与动物、人与自然、人与人的实体的关系。影片对话少,音乐少,但采制的音响很美。画面充满生机。天是真实的天,地是真实的地,人是真实的人,它有一种强烈的现实主义。这部电影使我对中国电影产生了信心。①

伊文思还与夏衍、司徒慧敏、丁峤、石方禹等电影创作者谈论了《猎场札撒》:

> 影片在中国银幕上是少见的,有突破,有创新精神。它真实地表现了人与人、人与自然的关系,是一种故事片与纪录片的混合体。如果有人因为其中对话不多、音乐不多而否认它是艺术作品的话。请你们不要相信。影片中表现的人的残酷与温柔、忠诚与尊严,远远超过了纪录片。它是我们看到的一部真正的电影作品。②

可以说,以《猎场札撒》《盗马贼》为代表的一批少数民族电影

① 胡滨:《伊文思夫妇谈几部中国电影》,《电影评介》1985 年第 2 期。
② 同上。

在 80 年代营造了一种少数民族电影氛围，展现了少数民族地区形象和社会历史形象。《猎场札撒》中使用了大量空镜头，马匹、牛群在草原上吃食、走动、奔跑，山川、天际、空旷的原野在画面上静静流淌。草原上牛羊肥壮，民风淳朴，人们勤劳协作，平淡生活，人情关系简单。这里不见国家，不见政府，或者什么"高大上"的政策宣传，而是恪守着草原上的规矩和道德约束，秉持着大度、勇敢、仁爱、知错就改、奉公守诚的民族情感。与此同时，80 年代或之前的草原羚羊、兔子、野鸡、黄羊、狍子等动物被猎杀，也是 21 世纪中国环境焦虑的影像注脚，让人们在现实和历史之间形成了对接。需要指出的是，伊文思所说的"故事片与纪录片的混合体"，其中点明的也是影片的现实主义风格。这种影像方式是对现实和人的思考，是对各民族历史和现实、生产和生活的考量。在这一意义上，这些影像为中国电影文化平添了民族风采，也为中国少数民族题材纪录片发展注入了力量和方向。

　　2. "骏马奖"的设立与少数民族题材电视纪录片的突起

　　中国电视事业产生初期，少数民族题材纪录片已经被电视媒介所关注，《欢乐的新疆》《古老西藏换新天》等电视纪录片得以播出，从而开启了中国少数民族题材电视纪录片时代。1966 年到 1978 年，中国电视传播基本停滞，少数民族题材电视纪录片鲜有发展。80 年代，电视传播广受欢迎，《西游记》《霍元甲》《上海滩》、春节联欢晚会等电视节目，一起推动了电视进入中国人的日常生活，不过，这一时期电影院依然保持着发展态势。随着《丝绸之路》《话说长江》《话说运河》《让历史告诉未来》等大型电视纪录片的拍摄与播放，中国电视纪录片走到了历史的前台。在这一过程中，少数民族题材纪录片也在技术层面进行了更新，这些纪录片制作主体超越了此前由电影工作者所主导的生产局面，电视

工作者开始进入并渐渐扩大影响,少数民族题材电视纪录片逐渐突起,

1986年,全国首届少数民族题材电视剧电视艺术片"骏马奖"举办,主要评选电视剧和电视艺术片两项。这一年获奖电视纪录片如下:

电视艺术片(1986,第一届)

一等奖:《天山交响曲》(新疆电视台)

二等奖:《凤凰城情思》(宁夏电视台)

三等奖:《好花红》(贵州电视台)、《祝福你孔雀之乡》(云南电视台)

团结奖:《赫哲族婚礼》(黑龙江电视台)、《拜年》(吉林电视台)、《侗族走寨歌》(广西电视台)、《大西北放歌》(陕西电视台)

该奖项的设置意在推动少数民族电视艺术事业的发展以及社会主义精神文明建设。"这次评奖活动的意义,并不仅仅在于向全国人民介绍和推荐了几部少数民族题材的优秀电视艺术作品,对少数民族电视艺术起到了鼓励和促进的作用,更重要的是加强了我国各兄弟民族之间的交流与了解,有助于各兄弟民族的团结友爱,齐心合力地共建社会主义精神文明事业。"①1988年,第二届"骏马奖"评奖增加了"纪录片"项目,有报道说"电视纪录片之多使评委们感到兴奋"②。

① 金照:《骏马在奔腾——首届少数民族题材电视剧电视艺术片"骏马奖"评奖有感》,《民族团结》1986年第11期。

② 《第二届全国少数民族题材电视艺术〈骏马奖〉评奖在昆明揭晓》,《当代电视》1988年第7期。

电视纪录片（1988，第二届）

最佳奖：《春漫瑶山》（湖南电视台）

一等奖：《广西纪胜》（广西电视台）

二等奖：《鄂尔多斯婚礼》（伊克昭电视台）

三等奖：《抓喜秀龙赛马会》（甘肃电视台）、《高原上杜鹃花》（云南电视台）、《色彩之塔》（贵州电视台）

团结奖：《畲乡风情》（浙江丽水电视台）

电视艺术片（1988，第二届）

最佳奖：《西部畅想曲》（新疆电视台）

一等奖：《家乡啊，我心中的童话》（宁夏电视台）

二等奖：《欢乐的古尔邦节》（新疆电视台）、《雪山金凤凰》（云南电视台）

三等奖：《伊犁小白杨》（新疆电视台）、《欢笑的金达莱》（延边电视台）

千百年来，中华各民族相互融合，每一个民族既拥有中华民族共同的心理特征，同时又具有各自独特的历史与现实生活、文化传统。这一点为中国少数民族题材电视艺术创作提供了丰富的宝藏和社会基础。当时评委认为，评奖对发展少数民族题材电视艺术起到了推动作用，有利于两个文明建设。中国少数民族题材电视艺术创作还要注意解决好民族特色与时代特征的关系，处理好民族风格与时代精神的关系，尽力地挖掘和表现民族心理、心态和民族精神①。1990 年，第三届"骏马奖"在新疆吐鲁番揭晓。

① 《第二届全国少数民族题材电视艺术〈骏马奖〉评奖在昆明揭晓》，《当代电视》1988 年第 7 期。

电视纪录片（1990，第三届）

一等奖：《丝路乐舞》（新疆电视台）

二等奖：《远离草原的蒙古族》（云南电视台）、《力的较
量》（内蒙古电视台）

三等奖：《羌族》（四川省民族事务委员会、阿坝藏族羌族
自治州人民政府、阿坝电视台）、《中国瑶族》（中央电视台、广
西电视台）

团结奖：《图腾在乡民心中》（浙江电视台对外部）、《寻古
探胜伊通州》（四平市电视台等）、《甘南西藏区纪行》（甘南州文
化局、甘肃电视台）、《中国黎族》（广东电视台）、《西水清江育土
家》（第2集）（中央电视台社教部）、《湘西苗族风情（第1、2
集）》（湖南湘西州电视台）、《勒勒车的沉思》（内蒙古哲里木电
视台）、《山楂树》（新疆电视台）、《长城风情录（序集、第5集）》
（北京电视台、天津电视台、甘肃电视台、内蒙古电视台、新疆电
视台）、《桂林三月三》（广西艺术研究所、广西艺术声像制作
部）、《庭院处处花飘香》（新疆喀什电视台）、《乡土、乡音、乡情》
（延边州人民政府、吉林电视台）、《云南民族风采》（云南电视
台）、《马背上的民族》（中国蒙古族、中央电视台）

电视艺术片（1990，第三届）

一等奖：《丝绸之乡诺柔孜》（新疆电视台、新疆和田地区
行署）

二等奖：《天隅一方》（新疆军区文工团、乌鲁木齐电视
台）、《奔向同一个未来》（云南玉溪卷烟厂、云南电视台）

三等奖：《吉祥歌舞》（西藏电视台）、《唱诗》（广西电
视台）

团结奖：《火把情诗（第16集）》（四川电视台）、《民族之

光》(湖南省民委、湖南电视台)、《故乡的春天》(延边电视台)、《壮乡春色》(中央电视台、广西青年音像录制中心)、《深深眷恋的草原》(内蒙古电视台)、《赛那!鄂尔多斯》(内蒙古鄂尔多斯电视台)

可以说,所涉少数民族题材电视纪录片是对前两年作品的一次检阅,品类繁多,思想性和艺术性较高。少数民族主创人员也越来越多,包括蒙古、藏、回、维吾尔、苗、壮、羌、朝鲜、塔塔尔等少数民族,《丝绸之乡诺柔孜》的创作主体基本全是维吾尔族。不难发现,这些反映少数民族风俗、历史与现实生活的少数民族题材纪录片生产主体是中国官方各级电视机构。中国对于少数民族电视艺术的重视在此得以高度体现,充分认识到了少数民族题材纪录片创作和传播以及培养少数民族电视艺术人才的重要性。各个民族看到自身被影像所讲述则由衷的自豪,并感受到祖国的温暖。另外,由于各个民族风俗习惯禁忌、宗教信仰以及民族政策的限制,少数民族题材纪录片创作的政治正确性也一直被高度强调,具体朝向团结、互助、友爱和共同繁荣①。

值得一提的是,少数民族题材纪录片在此已经传达出了各民族地区社会形象以及中国政治、经济和文化形象。电视纪录片《丝绸之乡诺柔孜》将维吾尔族丰富多彩的歌舞艺术与群众过节风俗结合起来,维吾尔族以及新疆地区、各民族质朴、热情、幽默、浪漫、歌舞优美形象得以传达。《吉祥歌舞》反映了西藏人民经过平息暴乱以来崭新的精神面貌。电视音乐片《天隅一方》则集中展示了歌颂新疆的一批优秀曲目,用优美的画面把歌曲的意境表现出来,也

① 《骏马腾空 百花争艳——第三届〈骏马奖〉评奖纪事》,《中国民族》1990年第11期。

传递了美丽的边疆形象。《力的较量》通过表现蒙古族牧马英雄精
湛娴熟的马上功夫与马下技巧，展现了蒙古族骏马奔腾般的热烈
感情、草原一样宽阔胸怀和粗犷豪放的民族性格。《远离草原的蒙
古族》讲述的是由于历史原因落户在云贵高原的蒙古族的生产、生
活情景。这些蒙古族人民虽远离草原，但在云贵高原上依然得到
了发展和进步。它说明的是中国作为一个多民族国家的团结友
爱，任何一个民族即使离开了他的家乡仍然能够在这个民族团结
大家庭里生活得很好①。不过，这些少数民族题材电视纪录片往往
是放置在繁荣民族地区经济、文化以及精神文明建设的角度去获
得一种合法性，而纪录片如何呈现少数民族地区更为丰富的社会
现实和更为复杂的人，则刚刚开始，任重道远。

　　20 世纪 80 年代末，艺术包括电影艺术作为国家形象塑造的一
种表达形式，已经被电影学界和管理者所提出。《当代电影》主编
陈昊苏提出，政治领导者应该给予艺术工作者支持，艺术工作者
"应该努力把握社会进步的总趋势，运用艺术的武器，塑造出更多
反映国家开放、开明、开拓形象的作品"，《当代电影》应该帮助中国
电影塑造更加进步的中国形象，反映伟大社会所经历的伟大时
代②。当然，包括少数民族题材纪录片在内的中国纪录片如何走向
世界，如何向世界讲述中国，虽然没有被业界全面认知，但是这种
伟大实践在中国纪录片生产过程中已经在悄然进行，它们展现了
少数民族地区和少数民族社会形象，也展现了中国形象。1989 年
4 月，中国广播电影电视部门和国家民委联合主办的首届全国少数
民族题材电影创作会议召开，这次会议回顾了少数民族题材电影

① 陆耀儒：《发展中的少数民族题材电视艺术》，《民族艺术》1990 年第 4 期。
② 陈昊苏：《塑造国家进步的形象》，《当代电视》1988 年第 1 期。

所获成绩和不足之处，认为少数民族题材影片在近十年里远比"十七年"的创造繁荣，摄制队伍不断壮大，内容广泛，但对党的政策的关注削弱了，个别作品对少数民族的历史、风俗、习惯等的反映不够准确，甚至有时表现和渲染了一些不正确的思想倾向。这一会议再次主张将民族政策和文艺政策相结合，认为在银幕上如何塑造少数民族的形象，是与体现民族平等、团结和共同繁荣紧密相连的。电影部门主管领导陈昊苏提出，少数民族题材电影应该关注现实，反对猎奇，坚持主旋律，反对各种不良倾向，应该深入实际，加强调查研究①。截至80年代末，中国少数民族题材纪录片的官方主题是强调民族团结和社会主义精神文明建设，应该说它已经显示了官方对少数民族题材影像进行国家形象制造和宣传的重视，少数民族题材影像已然被拿到加强民族团结和少数民族美好形象的展现层面上来讨论了。

第四节　大众化、日常生活与普通人
——社会转型之下的少数民族题材纪录片（1991—2000）

20世纪80年代末东欧剧变的轰隆声以及1991年苏联解体，既是20世纪90年代伊始中国社会的背景序曲之一，也是中国社会转型的国际动因之一。在这一背景或动因之中，中国社会积极追求转变，追求团结、稳定与"全面融入亚洲"。在1990年北京亚运

① 毛瑞宁：《加强民族团结　繁荣电影创作——记全国少数民族题材电影创作会议》，《电影》1989年第6期。

会的雄壮主题乐曲中,亚洲现在是"我们的亚洲",不仅仅是曾经"输出革命"的亚洲,中国开始热情地拥抱亚洲,放眼整个世界。1992 年,邓小平南巡讲话,再次明确了中国以经济建设为中心,坚持四项基本原则,坚持改革开放;同年,中共十四大第一次明确提出建立社会主义市场经济体制的目标,中国社会主义现代化建设又掀起了一个新高潮。

　　20 世纪 90 年代中国社会的最大特征是市场化或者说是大力发展商品经济,它极大地推动了城镇化、大众化、消费文化兴起、社会分层以及知识界分化。随着新影厂划归央视领导,影视合流的语境在 90 年代高调显现。中国纪录片刚踏入 90 年代,就显得极为活跃:一是《天安门》《望长城》作为纪实美学两次富有历史意义的实践,标志着中国电视纪录片新时代的开始①。二是国际电视节的举办,对于中国纪录片接近亚洲、接近世界起到了促进作用。上海电视节是具有电视节目评奖、节目交易和项目创投、新媒体暨设备市场、论坛等综合功能的国际性电视节,也是亚洲最重要的国际电视交流、合作平台之一,1990 年成功举办了第三届上海国际电视节;1991 年,首届四川金熊猫国际电视节举办,它也是国际影视文

　　①　纪录片学者吕新雨在 20 世纪 90 年代末谈论整个 90 年代中国纪录片发展时称,中国电视纪录片自 90 年代蓬勃发展以来,它的第一个高峰业已完成,其标志是培养了一大批中国的电视片观众和国家电视台的纪录片制作人,使一批电视纪录片栏目在全国各大电视台得以出现和运转。中国电视纪录片第一个阶段的繁荣,依靠的是中国大众文化的兴起和纪实手法的运用。大众文化在中国的兴起,使电视纪录片首先找到了它的观众群、人道主义关怀、平民视角和"讲述老百姓自己的故事"对弱势群体的关注,使纪录片成了老百姓情感表达以及自我审视的渠道。而纪实手法是在"真实"这面大旗下被重视和运用的,它使纪录片开始逐渐呈现出一种不同于传统专题片的特质,纪录片的名字日益响亮。但是,纪实手法本身并不能使纪录片的根本得到确立。参见吕新雨:《我们为什么需要纪录片——对中国纪录片发展现状的反思》,载于《纪录中国:当代中国新纪录运动》,生活·读书·新知三联书店 2003 年版。

化交流活动以及国际国内影视节目和影视设备交易的重要平台。电影节的举办加强了国际交往，人们对纪录片的特性与发展有了更深入的参照和体会①。三是中国电视艺术家协会电视纪录片学术委员会成立，该会旨在组织、培训电视纪录片人才，沟通信息，研究作品和促进国际交流等方面不断发挥作用。四是官方对于弘扬民族文化的宣传，要求营造重视民族文化的舆论环境。"要充分利用各种民族节日，开展弘扬民族文化活动。这些民族节日如春节、端午节、中秋节，以及藏历新年、泼水节、古尔邦节等，历史悠久，群众性强，具有浓重的民族特色，都是民族文化的强大载体。要通过正确的引导，组织好节日的各种群众性民俗活动和文化娱乐活动，搞得红火热闹，把民族节日办成检阅民族文化成果，发扬民族文化优秀传统的盛会。"②

回顾 90 年代的中国影像历史，中国纪录片界当时发起了一场新纪录片运动。关于这场运动的开始与消退，这里有两段论述：

> 作为亲历者的蒋樾就把这个事件解读为乌托邦运动，而他的《彼岸》正隐含着对这个乌托邦的检讨，一个对"彼岸"的追求及其破产；正是在乌托邦的废墟上人们开始沉静下来思索中国现实的问题。它孕育了一种精神的转向，那就是重新回到现实。新纪录片运动不约而同出现了一种趋势：到底层去。他们直接的动机是想揭发中国的现实问题和人的问题，关注

① 1991 年，全国性广播电视工作会议要求："今后全国只设上海、四川两个国际电视节，作为全国电视节目引进和输出的主要渠道。"参见：《关于进一步贯彻执行〈1990年度全国电视剧创作题材规划和引进海外电视剧管理工作会议纪要〉的通知》，载于中国广播电视年鉴编辑委员会编：《中国广播电视年鉴（1992—1993）》，北京广播学院出版社 1993 年版，第 460—461 页。

② 李瑞环：《关于弘扬民族优秀文化的若干问题——在全国文化艺术工作情况交流座谈会上的讲话（1990.1.10）》，《求是》1990 年第 10 期。

现实,关注人,特别是社会底层和边缘的人。当整个社会因为乌托邦冲动的消解而开始犬儒化了,纪录运动却把理想转为精神的潜流灌注在一种默默的行为上。①

应该说,这场由体制内外共同发起的新纪录片运动在 90 年代末已经退潮,被呼唤的个人化时代也并没有如预期的那样顺利分娩和繁荣,它的出现一再被延宕。而中国的社会环境较之十年前已经发生了深刻的变化,从打破专制主义出发而建立的理想,在今天碰到了理想主义最大的敌人:消费主义。商业化是销蚀理想的强硝酸。无论是以栏目化出现的电视纪录片还是以独立式出现的纪录片,都面临着严峻的考验,运动退潮了,它还能留下什么?②

可以说,两段论述既是对新纪录片运动发展进程的总结,也是对 90 年代中国纪录影像生存语境的概括。从理想主义到消费主义,它所交织着的是中国 90 年代巨大的经济变迁和社会转型,同样,这也是中国少数民族题材纪录片面临的历史语境和立足的现实社会。在这十年间,中国少数民族题材电视纪录片又行走到了一个崭新的发展高峰,它给中国电视纪录片赢得国际赞誉作出了贡献。1992 年,纪录片《最后的山神》在新西兰奥克兰举行的亚洲太平洋地区广播联盟第 30 届年会上获得电视大奖,这是中央电视台第一次获此国际殊荣。该纪录片关注普通民众日常生活与思考少数民族独特文化的纪录取向也影响了同时期乃至后来一批电视纪录片生产。

① 吕新雨:《纪录中国:当代中国新纪录片运动》,生活·读书·新知三联书店 2003 年版,第 5 页。
② 同上书,第 23 页。

一、作为中国新纪录片运动的受动者、参与者、推动者

　　虽然 20 世纪 80 年代中国影像在处理中国现实方面受到一些批评，不过应该看到，中国少数民族题材纪录片与现实生活的契合在 80 年代中后期还是被一批理想主义者所关注与尝试，这些制作者大多来自政府电视台，他们借助自身工作优势与机器设备，拍摄了一些触及了少数民族日常生活纪录片。这一实践让少数民族题材纪录片在对风光习俗、建设发展和团结进步的主题叙述之余，绘制了一条平常人及其平常生活的现实图景，即使微弱，却对 80 年代向 90 年代的叙述主题转型有所助力。80 年代末，中国边疆题材文艺在国内颇受推崇，一些电视工作者也前往西藏、新疆、云南等地工作，并尝试拍摄了一些电视专题片，比如吴文光、温普林、蒋樾，作品有《青稞》（1986）、《蓝面具供养》（1986）等。"对于这批人来说，80 年代是一种青春期的躁动，表现之一就是'理想主义的远游'——这是吴文光的表述，他去的是新疆。而更多的人去的是西藏，原因不难理解。"①与官方主导纪录片不同，这些独立制作的纪录片所运用的是电视技术手段，并加入了个人的理解与思考，关注人和现实本身。不过，这个时候他们对于纪录片的认识还是模糊的，这种关注人和现实本身的拍摄理念还未完全成形。正如段锦川所言："去西藏的时候跟纪录片没有什么关系，也没有纪录片的概念。其实在西藏那么多年，也没有一个纪录片的概念。建立纪录片的概念应该是 90 年代以后，实际上是和吴文光接触之后才有纪录片的概念，一种独立制

　　①　吕新雨：《纪录中国：当代中国新纪录片运动》，生活·读书·新知三联书店 2003 年版，第 5 页。

作的概念。"①按照段锦川的说法,吴文光、蒋樾、时间、张元当时能够看到的外国纪录片主要是安东尼奥尼《中国》和BBC制作的《龙之心》两部,特别是讲述一些普通中国人的《龙之心》影响了他们。"那么《龙之心》让我们看到的是那么普通的人:一个普通的工人、一个普通的市民、一个普通的售货员都可以成为一个影片的主角。当然现在已经有那么多年《生活空间》的培养了,不足为奇了,但那个时候还是一个挺新鲜的事,原来也可以关注这样一些人。"②于是,段锦川在摄制藏族题材纪录片中开始去尝试面对普通人。《天边》拍摄帕拉草原两家牧民生活。"可一开始拍摄这个片子的时候,意图也不是特别明确,完全是像还自己的愿,就是想做一个和自然很接近的人们的生活状态。1994年,我准备拍这个片子,就又到帕拉去了一次。一个找到桑珠的家,一个找到饶杰的家,就是后来拍摄的这两家。一开始拍摄,这个'车'马上就出现了,就做了一个调整,发现这个地方并不是我想象的那样,不是完全封闭的、纯粹的、传统的那种生活,还是有改变的,后来就让这个车成了里面的一个角色。"③与这一拍摄尝试一致的是,独立纪录片人对于以往诗意画面镜头相对低调的处理。"其实那部片子里还拍了很多比看到的镜头漂亮得多的画面,所以摄影师就对我不太满意,他说为什么我拍了那么多漂亮的镜头你都不用。我说那些镜头不能用,可能站在你的角度你觉得这个拍得好,那个拍得不好;但是站在我的角度上,如果没有节制地使用

① 吕新雨:《纪录中国:当代中国新纪录片运动》,生活·读书·新知三联书店2003年版,第69页。

② 梅冰、朱靖江:《中国独立纪录片档案》,陕西师范大学出版社2004年版,第103页。

③ 同上书,第111页。

那些镜头，对片子本身会有伤害。"①另外，《加达村的男人和女人》所接近的也是普通群众的生活，这些群众从事盐业，女人在盐田里劳动，男人四处卖盐。

"纪录片在中国的文化视野里，长期徘徊在国家话语与民间述说的双行线上。前者构成了一种宏大的历史叙事，成为官方正史的影像注脚，后者则源于个体的意志，寻求一种有别于主流意识形态、真实而自觉的记忆叙事。"②对于这一判断做出些许证明的是兴起于80年代末期的中国新纪录片运动，这一运动中的纪录片更多的是逼近底层，靠近民间，独立地运作拍摄资金以及个人意见。"新纪录运动建立了一种自下而上透视不同阶层人民生存诉求及情感方式的管道；它使历史得以'敞开'和'豁亮'，允诺每个人都进入历史的可能性；它是对主流意识形态的补充和校正，是创造历史。"③纪录片是把光投到黑暗的地方，这个黑暗的地方指的是历史与文化。影像的意义不是在于它是要去面对既定的历史文化，而是如何打捞历史文化的证据，使得有可能被沉沦的能够重新浮出来，进入到历史文化中来。所以，纪录片负有这样的历史使命，就是使有可能被沉沦的、有价值的东西被记录。研究称，民间述说或者独立制作受到80年代先锋艺术和个人化书写情结影响。"在先锋艺术领域'独立和自由精神'的倡导下，许多怀有艺术理想的人自愿脱离公职，专注于自己的创作，成为生活在社会边缘的'自由艺术家'或文化'盲流'。……而独立纪录片产生的另一个重要原

① 梅冰、朱靖江：《中国独立纪录片档案》，陕西师范大学出版社2004年版，第121页。
② 同上书，序言。
③ 吕新雨：《纪录中国：当代中国新纪录片运动》，生活·读书·新知三联书店2003年版，封面。

因甚至是直接动因,则是对官方媒体电视纪录片的一种远离与反叛,是对实现个人化的影像写作和表述的一种渴望。"①这些纪录片导演自行筹措、运作拍摄资金,并有效进行作品的销售与发行,从而实现没有商业化和外界压力的独立自主的创作状态。1991 年,在音乐人张宏光的资助下,温普林、段锦川、蒋樾等人完成了一批少数民族题材纪录片制作,具体如《康巴活佛》《喇嘛藏戏团》《青朴——苦修者的圣地》《天主在西藏》《拉萨雪居民》。其中,《喇嘛藏戏团》拍摄的是一出藏戏的演出,影像显示了藏民对藏戏和民族神话故事的热爱,全场观众甚至与演出者一起歌唱,戏剧与普通老百姓的关系可见一斑。《天主在西藏》讲的是天主教在西藏地区的传播状况。《拉萨雪居民》拍的是居委会组织的藏戏演出,其中唱得好的是一个在菜市场里面扫地的女工,她每天演完藏戏然后去工作,扫地挣钱。概括地说,这些纪录片都在关注人,关注真人真事。正是这批导演的纪录片出现在了 1993 年的第二届山形纪录电影节上,它们有《我的红卫兵时代》(吴文光)、《大树乡》(郝智强)、《我毕业了》(时间、王光利)、《天主在西藏》(蒋樾)、《青朴——苦修者的圣地》(温普林)、《藏戏团》(傅红星)。其中,《我的红卫兵时代》最终获取"小川绅介奖"②。应该说,山形纪录电影节以及小川绅介为中国大陆的独立纪录片导演们打开了国际视野和专业方向。有文章如此写道:

> 自 1993 年参加山形电影节后,大陆的独立纪录片作者开始有机会接触到国外的纪录片,尤其是一些世界知名纪录片

① 郑伟:《记录与表述:中国大陆 1990 年代以来独立纪录片发展史略》,《艺术评论》2004 年第 4 期。
② 同上。

大师的作品,使他们大开眼界。其中,对他们后来创作产生了较大影响的是美国的怀斯曼和日本的小川绅介。怀斯曼是"直接电影"的代表人物,作品讲求最大限度地禁止对拍摄事物的干扰,且不使用任何的旁白解说。而此前,中国的纪录片无论是电视纪录片还是独立纪录片大都仅仅局限于访谈或解说的单一形态。小川绅介是山形电影节的创始人,他的创作始终秉持着一种严谨、敬业的纪录精神,他曾花费很多年的时间与被拍摄对象一起生活、劳作体验并关注他们的点滴与细微,从不计较个人功利。他的作品始终渗透着一种强烈的真实感与震撼力。①

吴文光也毫不掩饰对纪录片大师怀斯曼的敬佩:"美国的怀斯曼可以说是我最崇拜的一个做纪录片的人。他的纪录片从1967年开始到现在,33年的时间,每年一部作品,33部作品。他始终坚持以他的一种方式来拍摄,不打断,不干扰,旁观,这样来看到一些没有职业、没有特定身份、贯穿全篇的人物,或在某个建筑里面发生的一些场景,比如医院,比如学校,比如监狱,比如政府的福利所,比如一栋住宅。单看一两部片子我们可能感觉不到这个人的强大,但是过了30年以后呢,你发现这个人是把上个世纪下半叶的历史通过他的影像反映出来。最近《纽约时报》有一篇关于他的评论,叫作:'怀斯曼,在构造一部美国的历史'。……这是我最喜欢的一个导演。"②段锦川称:"当时和山形的关系比较好,就把小川和怀斯曼所有的片子基本上都做了拷贝,我们几乎每人都有。

①　郑伟:《记录与表述:中国大陆1990年代以来独立纪录片发展史略》,《艺术评论》2004年第4期。
②　梅冰、朱靖江:《中国独立纪录片档案》,陕西师范大学出版社2004年版,第41页。

后来这种渠道就多了,出去的机会也多了,也可以看到很多。这种学习是很有用的,当然你得有心,真的用一种学习的态度去看人家的东西,那对你的启发会很大。"①谈及西方纪录观念对中国纪录片发展的影响,学者张同道也有一段总结:"20世纪已经走到尽头,中国纪录片在最后10年补完西方纪录片80年课程。从弗拉哈迪的'浪漫人类学'、维尔托夫的'电影眼睛'、格里尔逊的'教化模式'、伊文思的'左翼纪录思想'、让·鲁什的'真实电影'到怀斯曼的'直接电影',中国纪录片用录像完成胶片留下的作业。但中国纪录片还仅仅是补课,有些还不一定完成,是语法造句与作文练习,独立美学创造的时代还未开始。"②

　　国际纪录理念对于中国纪录片实践与风格的影响,在《彼岸》《八廓南街16号》《阴阳》《北京的风很大》《中国西南当代艺术家五人集》等纪录片上也有所证实。《八廓南街16号》是一部少数民族题材纪录片,它记录了拉萨市一个居委会的日常工作,这个居委会事务繁琐,例如,给外来人员开会、老头来告女儿和女婿的状、统计税收数字,等等。这部影片具有里程碑意义,正如一段评论所言:"这部西藏题材的纪录片并没有试图向观者展示西藏神秘的天籁风情,而是把拉萨市中心八廓街居委会的日常工作置于了台前。面对这个公共机构日复一日的生活,作者坚持贯彻了'直接电影'的原则,始终没有对拍摄对象进行任何的干预,片中也没有出现任何的解说。由于跟居委会的相处十分融洽,他们顺理成章地记录下了诸如开会、调解纠纷、审小偷等生活场景。作品就由这些琐碎

　　①　梅冰、朱靖江:《中国独立纪录片档案》,陕西师范大学出版社2004年版,第106页。
　　②　张同道:《多元共生的纪录时空——九十年代中国纪录片的文化形态与美学特质》,《电影艺术》2000年第3期。

的小事结构成片，影像风格极其冷静成熟，而在内容的表述方面更呈现出一种隐性的力量。"①学者吕新雨肯定了这部影片描述了一个剥除了乌托邦外衣的"真实"西藏，它和中国其他地方并没有本质的差别。"这部作品既拆解了一个迷幻的、香烟氤氲的天堂，也是对他（段锦川）自己当年凭着年轻的热血到西藏去的一个交代和结果，从'诗'意的幻想中走了出来，也是人生的成熟。"②总之，《八廓南街 16 号》尽量采用一种旁观的方式，减少对被拍摄者的影响，避免对作者的价值判断和道德取向的表达，让观众自主地参与和思考。这部纪录片对传统风光片做了一次转型，它不在于给观众提供一种浪漫的想象或期待，更多地让观众去认识一种政治，理解人及其所生活的社会。

另外，国外纪录片理念以及受到这一理念影响而生产的纪录片，又进一步影响了另外一批纪录片导演。女导演刘晓津曾说："当时吴文光的《流浪北京》片长很长，我们看了以后都很受震动，那种充满独立精神、色彩的片子，虽然有一些拍摄手法让我们现在看来是有些笨拙或存在其他一些问题的，但是它很可爱，因为它很真实。真实的东西永远是最可贵的。"③1990 年，她和朋友李晓明自费拍摄《中国西南当代艺术家五人集》。同时还应该看到，中国纪录片的独立生产与体制并非绝对割裂的，它们与中国电视体系相互影响、相连不断，"实际上是由主流媒体投资，由

① 郑伟：《记录与表述：中国大陆 1990 年代以来独立纪录片发展史略》，《艺术评论》2004 年第 4 期。

② 吕新雨：《纪录中国：当代中国新纪录片运动》，生活·读书·新知三联书店 2003 年版，第 10 页。

③ 张明博：《她们的声音——1990 年代以来中国大陆独立纪录片女导演创作概述》，《新闻大学》2007 年第 3 期。

独立制作人来完成"①。

可以说,中国独立纪录片运动一定程度上是 90 年代对西方纪录理念的一次全面效仿,它改变了纪录片传统认知,也影响了少数民族题材纪录片影像风格以及整个中国纪录片历史。不难发现,少数民族题材纪录片在这一效法过程中占据着关键角色。这一关键角色其实也逐步地对以往少数民族题材纪录片风格和形式进行了全新置换。在这样一种纪录思潮中,90 年代的少数民族题材纪录片不仅仅是对美丽风光、载歌载舞、宏大生活的描述,而且深入少数民族普通人,关注他们的生活与生命。1995 年,回到云南的刘晓津的兴趣转向了与少数民族传统文化相关的领域,先后拍摄了《关索戏的故事》《田丰和传习馆》与《传习馆春秋》等少数民族题材纪录片。1999 年,季丹完成了她的西藏系列纪录片《贡布的幸福生活》《老人们》。《贡布的幸福生活》拍摄的是一个普通的西藏农民及其平常生活细节。贡布希望妻子在连续生六个女儿后给她再生个儿子,因为买拖拉机欠银行贷款而心烦,对在外地工作的儿子没有赚大钱而失望。《老人们》关注了贡布村子中老年人面对生与死的行为和态度。老人们成立了一个"玛尼会",经常在一起念经、聊天。他们修建庙宇,张罗去世老人的种种事宜,一切与都市或者其他地方的居委会老人们没有什么两样。季丹将摄影机平静地置入平常生活,显然是受到了国外直接电影影响。

20 世纪 90 年代末,故事片《小武》里平常的县城、普通的个体与群体的生存和精神状态,极大地引发了中国观众的心理共鸣以及对生活世界的转身关注。这部虚构影像中的职业分化、讨生活、

① 梅冰、朱靖江:《中国独立纪录片档案》,陕西师范大学出版社 2004 年版,第 28 页。

人情世故等话题，看似平静如水，但却高度契合了中国活生生的社会转型现实。这些来自非体制力量生产的独立电影，也引发了中国少数民族题材纪录片的产制思考，即如何在影像话语方式和内容被规定或固定之外，实现一种个人化或社会化话语的表达，如何在与官方话语的对话中逐渐达成一种类型与影响。

二、"日落西山"的中国少数民族题材纪录电影

20 世纪 90 年代初，电影院虽然在全民娱乐生活中依然扮演着关键角色，但是随着电视传播在整个社会范围内的迅速普及，后者逐渐取代前者主导着全民日常信息接触和娱乐闲暇，新闻纪录电影也逐渐退出了国民视野。当时有读者来信谈及此事：

> 过去演电影时，在故事片前，都安排放映一些新闻纪录片，如《祖国新貌》《科学知识》等，深受广大观众的欢迎。但近几年，不知何故，新闻纪录片在银幕上消失了。新闻纪录片短小精悍，内容丰富，观众从中可以看到祖国各地的巨大变化，搜集到各方面的经济信息，学习运用科技的知识。建议有关电影厂家抽出点人力、物力，多拍些新闻纪录片，电影院也要及时放映。①

新闻纪录片在 90 年代中国电影银幕上的消逝，它所反映的是影像传播生态变迁，即电视的侵入，中国各级电视台基本接管了新闻片和纪录片制播任务。在此过程中，少数民族题材纪录电影也深受影响，它们在 90 年代的发展表现为一个逐渐下沉的过程，从初期的诸多创作到中后期的"默然无声"，整个换了面貌。从《白马风情》《壮乡画中行》《藏族歌唱家才旦卓玛》《甘孜藏戏团》《德格

① 《希望多拍新闻纪录片》，《人民日报》1992 年 10 月 27 日。

印经院》《溜溜康定城》等一批新影厂所拍摄的少数民族题材纪录电影中可见,进入90年代,少数民族题材纪录电影拍摄的依旧是民族地区的地理风光、风俗人情、经济文化整体状况。《壮乡画中行》以广西壮族人民、侗家姑娘、苗家少女、德天瀑布、桂林风光为拍摄对象,再现了广西地区美丽风景和文化建设活动。《白马风情》主要记录的是白马人风俗。《苗家女》介绍了苗家风土民俗和苗家女的精美刺绣。苗家女是"天才的艺术家",她们创造了本民族独具特色的刺绣艺术、民族文化。《雪域秋曲》是一部西藏风光纪录片,介绍了西藏林区、牧区、农区秋天不同的景色以及藏民纯朴的人情。影片展现了雪山、湖泊、激流、瀑布、峡谷美景,以及藏戏表演、赛马、射箭等藏族风情,还拍摄了虔诚的人们向珠穆朗玛峰朝拜。《民族人才的摇篮》反映了中央民族学院在党和政府的关怀下,不断发展的历程以及各族学生在这里学习、生活的情景。《甘孜藏戏团》和《德格印经院》由傅红星在康定藏区拍摄完成,集中介绍了古老的藏戏艺术和德格现存最大的藏文印院情况。

新闻纪录片《十世班禅》以丰富翔实的内容和珍贵的历史资料,记录了十世班禅大师爱国爱教、维护国家统一和民族团结的光辉一生。影片记述了藏传佛教的发展历史与影响,它不仅在西藏地区,乃至青海、甘肃、四川、云南、内蒙古地区也还有许多教徒。1991年,西藏地区和平解放40周年。中央新影厂为宣传中共领导下的西藏民主改革与改革开放巨大成就,用事实驳斥民族分裂主义分子的谣言,先后摄制了《我们走过的日子》《喜马拉雅山谷》《西藏春曲》《五十年代西藏社会纪实》《故乡行》《扎什伦布寺》《日喀则》《沸腾的拉萨》。《在西藏的日子里》拍摄了中央代表团到西藏参加庆祝活动,同时介绍了七位和平解放同龄人,从他们的成长反映出40年来西藏翻天覆地的变化。《五十年代西藏社会纪实》根据十多位藏族和汉族摄影师

在 1951 年至 1959 年拍摄的影片剪辑而成,反映了西藏当时的社会状况。《我们走过的日子》则让泽仁、扎西旺堆、次登、计美登珠四位藏族摄影师参与和见证,展现了西藏地区 40 年来的发展景象,其视点主要集中在普通西藏人的今日生活和人的文化、政治和经济地位的变化。这些西藏题材纪录片再现了西藏形象和中国改革开放进程中的民族地区发展状况。西藏自古以来是中国领土的一部分,同样经历着改革与巨变,中央政府对西藏地区政治、经济、宗教文化发展十分重视。《重返西藏的联想》借助第一人称手法,运用 50 年代曾在西藏工作过的一位纪录电影摄影师 30 多年之后旧地重游视角,通过新旧西藏比较表现了西藏巨大变化。由扎西旺堆摄制的《拉萨的韵律》讲述了西藏地区风土人情,展现了拉萨古老传统与现代文明的和谐共存,介绍与众不同的城市及生活在这个城市中的人民。这些纪录片受到了国内外重视①。由次登编导的《维修布达拉宫》记录了党和国家对维修布达拉宫的重视和关怀,以形象的艺术手法和纪实风格,雄辩地说明了党的民族与宗教政策,有力回击了国际敌对势力对民族宗教政策的攻击污蔑。影片民族韵味浓厚,风格清新,结构严谨。这些少数民族题材纪录片主要采取一种国家主导视角,在统一的民族国家内部来呈现西藏团结、建设、进步与发展的形象。

另外,中央新影厂以外的地方或者专业电影厂也先后摄制了一些少数民族题材纪录片。云南厂先后摄制了《古老的拉祜族》(1992)、《瑶山行》(1992)、《彝族与火》(1992)等纪录片。《古老的拉祜族》介绍了拉祜族风土人情、民族风俗和文化生活;《瑶山行》则介绍了瑶族代表性民族节日、习俗,展现了瑶族人民的勤劳

　　① 吕虹:《中国驻外使馆举行活动向公众介绍西藏历史和现状》,《纪录电影》1994 年第 1 期,载于中国电影年鉴编辑委员会编:《中国电影年鉴》,中国电影出版社 1992 年版,第 195 页。

勇敢;《彝族与火》表达了火与人类不可分割情感,对彝族"火文化"进行了探析。青海电影拍摄服务公司先后拍摄了《土族风采》(1992)、《撒拉族风情》(1994)、《马背法庭》(1994)等纪录片。《土族风采》介绍了土族"花儿会"宗教习俗及具有民族特色的婚礼等活动,宣扬了土族人民在社会主义祖国的幸福生活和纯朴民风;《撒拉族风情》介绍了位于青海东部撒拉族自治县的风光和撒拉族生活习俗。《马背法庭》的主要内容是,青海省巴颜喀拉山幅员辽阔、地广人稀、交通不便,但人民审判员常年坚持开展巡回办案,为当地少数民族热情服务。峨眉电影厂先后拍摄了《笙鼓情韵》(1994)、《依山傍水布衣人》(1994)、《黔乡风情》(1995)、《仡佬古风》(1995)、《悠悠水家情》(1998)等影片。《笙鼓情韵》介绍了苗族的笙鼓乐以及生活风俗、婚恋、歌舞等;《依山傍水布衣人》介绍了贵州布依族优美的居住环境和人文景观。《黔乡风情》介绍了土家族的人文景观,生产、生活习俗以及祭祖、哭嫁和傩戏等独具特色的民风民俗。《仡佬古风》真实再现了仡佬族"搬山节""吃新节"等祭祀活动,介绍了他们奇妙的婚俗及宴客、娱乐习俗。《悠悠水家情》讲述了居住在云贵高原南部的水族人民的生产、生活情况及独具民族色彩的节日和恋爱、婚嫁等民族习俗。另外,八一厂摄制了《可克达拉的歌声》(1995),影片通过作曲家田歌《边疆处处赛江南》和《草原之夜》等作品,歌颂了边疆各族人民在中国共产党领导下发展建设边疆的光辉业绩。甘肃电影家协会影视制作中心拍摄的《拉卜楞寺》(1996)反映了在中国民族政策下,藏族人民和宗教寺院自由祥和的生存、生活环境,影片融知识性、娱乐性为一体,从不同侧面反映了今日高原僧俗生活的现状与风采。《走近西藏》(农影,1998)则讲述了自20世纪80年代以来,西藏人民在保护民族文化的前提下,做好农牧业生产、城市建设、文化教育等多

方面发展,使西藏发生了巨大变化。

　　1993 年,新影厂划归央视领导。1995 年是新影厂由生产电影纪录片为主转入以制作电视节目为主的第二年,新影厂建成了独立栏目《纪录片之窗》,在电视荧屏上展示新影节目创作,每周央视播放一次,时长 15 分钟,其中有反映少数民族的《黎族风情》《椰林人家》《白族乡情》。到了 90 年代中后期,除了记录中国西藏文化展,展现西藏独特的历史、宗教和文化的影片《雪域明珠》(1999),新影厂主要拍摄的则是《走进毛泽东》《国庆纪事》《脊梁》等再现大型历史事件和历史人物的专题纪录片了。

三、"大放异彩"的少数民族题材电视纪录片

　　应该说,20 世纪 90 年代一部分少数民族题材电视纪录片在内容上,承继 80 年代的宣传方针与文化主题。1990 年开始,中央电视台社教节目中心播出了《西藏的述说》《民族知识竞赛》等一批重点节目,它们联同相关民族新闻系列报道、少数民族题材电视专题片,对于展现和传播少数民族政治、经济和文化面貌,具有很大作用①。

　　①　中央政府在新中国少数民族新闻片和纪录片中借助多种方式,一直保持着计划、主导作用,1990 年初期依然如此。例如,1991 年,中央电视台与国家民委联合在新闻联播中开辟了系列报道《祖国大家庭》,介绍中国 56 个民族。这个栏目集新闻性、知识性、趣味性于一体,目的是宣传马克思主义的民族观,坚持正面报道为主的方针,重点介绍各个民族在中华民族形成和发展过程中的贡献和 40 多年来发生的变化。这一栏目是在特定的国际和国内背景下产生的,国际上,敌对势力正在策划通过制造中国的民族纠纷破坏中国的稳定;另外,国内广大观众对祖国 56 个民族的了解甚少,甚至连多少个民族也常常弄错。"我们的宣传指导思想同国际敌对势力针锋相对,重点讲民族团结、民族平等、各民族的贡献。比如,56 个民族不分大小,都占用四分钟左右;播出次序沿用国家人口普查公布时用的顺序,主要讲各民族的进步、贡献,不揭短、不渲染落后的东西。有些涉及重大原则问题,站在中央的高度来定稿,比如介绍藏族,增加了西藏地方政府同中央政府关系的发展简况。这是针对国际敌对势力支持达赖集团分裂祖国的图谋而加的。"参见杨伟光:《民族团结进步的赞歌——说系列报道〈祖国大家庭〉》,《新闻战线》1991 年第 8 期。

1991 年,四集电视专题片《雪山丰碑》是为西藏和平解放 40 周年而制作的。影片讲述的是中国人民解放军在风雪高原上艰辛跋涉,进入尚处于农奴制时代的西藏,为解放西藏、保卫西藏、建设和开发西藏,几代人前赴后继,奉献着自己的人生。1992 年,12 集电视专题片《西藏文化系列》出品,其中《查古村的日子》《僧俗之间的克珠》《手工作坊里的人生》《科加婚礼》《走向冬季牧场》《藏西古文化之谜》记录了西藏地区文化与生活状况。另外,《青海湖之波》(青海台,1993)、《滇南瑰宝》(昆明台,1993)、《锡伯族的婚礼》(新疆台,1993)、《瀚海明珠》(青海台,1993)等电视纪录片也都再现了民族地区风俗文化及其成就进步。1995 年,六集少数民族题材纪录片《活佛转世》拍摄,署名单位是中央统战部和青海电视台,并在青海电视台播出。同年,50 集系列电视专题片《中亚腹地探游》开拍,它旨在揭开中亚腹地新疆神秘而迷人的面纱,展示新疆美丽而神奇的风采。全片分为人物、宗教、名胜、民俗、风物、神奇的塔克拉玛干六篇,系统地介绍了新疆的文化历史风貌①。1997 年,李晓山摄制的《达赖喇嘛》立场鲜明,追述了十四世达赖喇嘛过往生活,讲述了其出生地青海省湟中县祈家川的历史和今天、命运转折、西藏叛乱、新旧西藏变迁②。

中国纪录片发展整体受制于中央新影厂的新闻片和纪录片,一直到 80 年代,内容相对固定。高维进总结称:"纪录片主要有几个方面:一是重大政治活动,包括党代会、人代会、国庆节、五一节等,叫它纪录片实际是长的新闻片,因为我们没有严格的界定,所以笼而统之。实际上纪录片应是对新闻片更为精细的加

① 《专题片〈中亚腹地探游〉开镜》,《人民日报》1995 年 7 月 12 日。
② 刘苗苗:《阿哥,你何需说——析电视纪录片〈达赖喇嘛〉》,《电影艺术》2001 年第 1 期。

工,内容更为精炼,反映的思想内涵更为深邃。二是反映国民经济建设、人民生活方面的内容,如工业建设、农业建设、风光片、文物片、歌舞片、戏剧片、体育片等,其中体育片历年数量多也比较受欢迎,如排球、登山、乒乓球等。"①进入 90 年代,中国纪录片通过与国际纪录片界的不断交流与前期学习,制作者的纪录意识以及对于纪录本质的理解都得以矫正与提升。西方纪录片制作中的观察方法、参与方法逐渐为国内纪录片探索者所尝试,60 年代渐行于西方的直接电影和真实电影也被中国电视业界所关注和效仿。"从 90 年代起,中国主流电视刮起了新的纪录风,一个新的时期开始了,这就是以《望长城》为起点的学习西方纪录电影的时期。"②中央新影厂的扎西旺加也提到了国外纪录片给他带来的影响:

> 镜头就是摄影师的语言,美是语言的形式,表达才是语言的核心。基于这样的理念,在用画面和音乐完成《雪域春曲》和《雪域秋曲》之后,我将酝酿良久的《拉萨的韵律》一片设想为一部没有解说词的纪录片。这一构想和我当时刚从北京电影学院毕业不久有关。在电影学院摄影系的几年学习中,最大的收获可能是观摩了大量国外优秀的影片,特别是国外纪录片大师们拍摄的纪录片给了我极大的冲击。原来电影可以这样拍,原来纪录片可以这样拍,原来这样拍摄出来的影片会给人的视觉和思想以这样大的震撼。我重新找到了电影语言的魅力,也试图将此传递给他人,《拉萨的韵律》便成了我做尝

① 高维进、钟大丰:《记录与表达——关于新中国纪录电影的对谈》,《电影艺术》1997 年第 5 期。
② 李幸、汪继芳:《西方纪录电影与中国电视》,《电影艺术》1998 年第 3 期。

试的载体。①

中国影像创作者向西方纪录电影理念学习的行为更是进一步反映在中央电视台《东方时空》"生活空间"的"讲述老百姓自己的故事",这一点也表明了中国官方电视台在电视栏目中实验、践行国外纪录电影思想的开始。应该看到,电视纪录片在向西方学习纪录理念的同时还是兼顾到电视的传播特性和时效性②。90 年代,中国纪录片基本掌握了西方纪录片的叙事类型和话语特点,有学者如是总结:

> 今天我国的纪录片工作者们已经积极地汲取西方的经验,把摄像机放在事件的起跑点上,采用跟随拍摄的方式记录客观发生的一切。同时创造性地运用中华艺术意境论的精华,把"无我之境"与"有我之境"结合得很好。如在国际电视节获奖的纪录片《最后的山神》《西藏的诱惑》《茅岩河》《沙与海》等,都是很好的例证,无论写实还是写意,都没有让外国人产生"隔"的感觉。③

长期以来有文章用"真实""写实"或者"纪实"来描述纪录片的美学本质,这与将新闻纪录片、专题片与纪录片混为一谈的中国纪录片认知局面有关,前者讲究真实、时效和新闻性,但纪录片并非如此,"新闻属性对于纪录片是一个强加的负担。正是它把纪录片最富魅力的优势:作者的创造性压到了最低点"④。高维进曾对

———————————

① 扎西旺加:《〈记拉萨的韵律〉的拍摄》,http://www.cndfilm.com/special/hpjf60/20110523/107195.shtml。

② 李幸、汪继芳:《西方纪录电影与中国电视》,《电影艺术》1998 年第 3 期。

③ 任远:《东西方电视纪录片对比研究》,《世界电影》1998 年第 5 期。

④ 王竞:《老调重弹:什么是纪录片》,《电影艺术》1992 年第 6 期。

纪录电影做出过一个新总结："过去只讲它的宣传教育功能,现在我就不这样看了。纪录电影是用电影形象化的手段来纪录现实生活中已经发生或正在发展的真实事件和真实人物,是用电影形象化的手段反映时代的、历史的特点。新闻纪录电影既具有新闻的属性又具有艺术的属性,可以说是新闻与艺术的结合。从这一特性出发就决定了它有这样几个方面:一、内容要真实;二、方法是纪录的;三、表现要形象化。从工作方法上看,从选题、摄影到编辑完成选择始终贯穿整个工作过程之中。选择是新闻纪录电影概括生活的手段,而它的前提是要深入生活。选择既是简单问题,也是复杂问题。选择什么? 根据什么选择? 怎样才能具有洞察现实生活、选择你所需要的材料的能力? 这一切取决于你的世界观、你的社会责任感和你的各方面的修养。"①可以说,中国纪录片界把握住了诸如"创造""选择"之类关键概念,从而对于纪录片美学本质的认识实现了提升。

　　20 世纪 90 年代,影视人类学在中国继续发展,其中一部分影像是关注少数民族的,它给少数民族题材纪录片的前行注入了动力。人类学上的民族志调查研究方法也逐渐影响了中国纪录片制作,并进而影响了少数民族题材纪录片制作。实际上,人类学纪录片到这个时候与一般纪录片之间的界限变得越来越模糊。人类学纪录片不仅关注学术研究需要讲究的精确、严密,同时也越来越关注社会文化以及情感问题。"不是所有的纪录片都是人类学的,但人类学的纪录片是纪录片的一个部分,它就是这样一个关系。而

　　①　高维进、钟大丰:《记录与表达——关于新中国纪录电影的对谈》,《电影艺术》1997 年第 5 期。

且人类学的很多方法一直在无形中影响纪录片。"①对于当时少数民族题材纪录片的主体之一民族风情片,有研究者将其与人类学电影进行了对比:

> 民族风情片是由影视艺术家摄制的艺术性很强的影片。它多以优美的山水风光为背景,穿插介绍生活在这个环境中的少数民族的生产、生活、习俗和歌舞片段。为追求艺术价值和美学价值,影片经过导演的精心安排,配以优美的音乐,给人以美的享受。有的片子甚至动员被摄对象为拍摄而穿上新衣去歌舞或劳动。当然也有艺术节时纪实拍摄的风情片。而人类学影片追求的是影片内容的学术价值,国外有的人类学家"拍摄的镜头都是对人类学研究有用的影视资料……极少关注(如果不是毫不考虑的话)影片的美学和艺术价值。"那种动员拍摄对象穿上新衣劳动并加以拍摄的做法,不但与人类学影片格格不入也为艺术修养高的摄影家们所摒弃。总之,人类学影片记录的是人们的自发行为、自然状态的面貌。②

郝跃骏甚至认为,在某种意义上,人类学学术研究造就了中国纪录片在 20 世纪 90 年代早期的多样性发展。他曾回忆了自己拍摄的哈尼族某支系的节日狂欢活动:"在当时的情况下是要讲'主题'的,好像都必须是这个民族的进步、欢乐。当然我们也要讲主题,但我们抛弃了这些东西,完全是从学术角度客观地记录文化。我们这个主题是和生命崇拜有关的,其中就包含一些性崇拜的内

① 梅冰、朱靖江:《中国独立纪录片档案》,陕西师范大学出版社 2004 年版,第 415 页。
② 张江华:《影视人类学及其影片性质述论》,《民族研究》1994 年第 6 期。

容。当时我是打着科学的旗号在拍，如果没有这么大一个科学的旗号，你怎么敢拍生殖崇拜？当然仪式还是有很大的演变，以前他们是用草包把头蒙住了，脱光了，每村选一个最'大'的进行比赛。这是我们在题材上的突破。所以在某种意义上来说，学术研究造就了纪录片的早期发展。"①借助这种学术力量，郝跃骏在 90 年代初期先后拍摄了《高原女人》《甫吉和他的情人们》《拉木鼓的故事》和《拉祜族的信仰世界》，这些人类学纪录片主要讲述少数民族文化和信仰②。可以说，关涉少数民族地区和民众的人类学电影进一步充实了少数民族题材纪录片的定义范畴，拓展了少数民族题材纪录片概念版图，从而扩大了影像对少数民族的多角度、多层面复述。

　　1995 年 4 月 24 日到 28 日，首届中国影视人类学国际学术讨论会在北京召开。需要注意的是与会者构成，"出席这次会议的国内代表 3 人，国外代表 21 人。国内代表来自部分省市自治区的社会科学院、民族研究所和民族院校的文化人类学家教授，中央及部分地方电视台、制片厂的编导"③。随着中国影视人类学学会的成立，影视人类学在中国大陆渐成气候，其中对异民族生活情况进行记录的人类学经典之作《北方的那努克》，也逐渐为中国纪录片界所熟知、推崇。在此过程中，大量人类学电影得以拍摄，其中一大

　　①　梅冰、朱靖江：《中国独立纪录片档案》，陕西师范大学出版社 2004 年版，第 421 页。

　　②　当然在拍摄族群文化和信仰时候，导演根据自身经验强调尊重的重要性。"人的尊严、人的隐私应该享受充分的尊重。我们过去媒体就是老大，我不管走到哪里，你都必须配合我，都必须接受我的采访。我们不能这样。西方有时候很羡慕我们的拍片环境，比如说你走到茶馆里，你想拍谁就拍谁。在新加坡也不允许，在新加坡你要在公共场所拍，你必须得到批准。因为你的拍摄有可能给别人造成伤害。"参见梅冰、朱靖江：《中国独立纪录片档案》，陕西师范大学出版社 2004 年版，第 425 页。

　　③　江华：《影视人类学国际学术讨论会综述》，《国外社会科学》1995 年第 11 期。

部分是关涉少数民族服饰、建筑、宗教信仰、节日、婚姻家庭、葬俗、手工艺制作、音乐舞蹈、文物古迹的,例如《中国瑶族》《甫吉和他的情人们》《最后的山神》。这些影片逐渐走向国际,多次获得国际人类学影像大奖,比如《神鹿呀,我们的神鹿》,获得了爱沙尼亚国际影视人类学电影节大奖;《甫吉和他的情人们》,获得德国"格廷根94国际民族学电影"、瑞典"第十五届北欧影视人类学年会暨国际民族学电影节"、英国皇家人类学协会电影节、葡萄牙第七届国际民族学纪录片电影节奖项;《甲次卓玛和她的母系大家庭》,获得德国"格廷根98国际民族学电影"。

延续20世纪80年代电视传播势头,中国电视纪录片在90年代更是进入了一个高速发展阶段。其中,上海和北京两地纪录片播放平台的搭建为这一发展注入了力量。1993年,全国第一家以纪录片为主题的栏目《纪录片编辑室》在上海电视台开播,所播出的《德兴坊》《摩梭人》《毛毛告状》《半个世纪的相恋》《远去的村庄》《茅岩河的船夫》等节目,以纪实的手法讲述了普通百姓生活、命运及其内心情感。同年,中央电视台《生活空间》启动,开创了电视纪录片每日定期播出栏目之先河,所播出的片目也在关注社会、关注普通人,如《泰福祥布店》《考试》。两档纪录片栏目的开播及其风格选择,共同开启了中国纪录片生产新局面,讲述老百姓自己的故事成为一时潮流。这一纪录视角与影视思维同样继续被官方电视机构所重视,强调从凡人小事入手,反映中国社会历史变迁。1997年元月,中央电视台纪录片室还特别召集全国10名纪录片导演到北京开会,策划与相关电视台合拍名为《时代写真》的纪录丛片①。于是,借助中国官方

①　参见梁碧波:《用中国的画面语言讲中国故事——写在〈三节草〉获国际奖之后》,载于中国广播电视年鉴编辑委员会编《中国广播电视年鉴》,中国广播电视年鉴社1999年版,第296页。

电视机构自身的改革努力，以及一批独立纪录片人的探索实验，这种体制内外的联手在90年代掀起了一场纪录片运动，它推动了中国纪录片专业化发展进程。这些独立纪录片人与官方电视台所拍摄的少数民族题材纪录片也一起构建了90年代中国少数民族题材纪录片大致风景。当然，鉴于民族关系在中国政治生活里的重要性，少数民族题材纪录片在这一时期也是有着明确的审查规定的，即对载有煽动民族分裂、破坏民族团结的内容，对于可能引起国家、民族、宗教纠纷的情节给予删剪、修改①。

从1992年到2000年，中国少数民族题材电视艺术"骏马奖"每隔两年评选一次，相继举办五次，它促进了中国各地官方电视机构对少数民族题材电视剧、儿童片、纪录片(专题片、艺术片)的制作。电视纪录片在每一届"骏马奖"中都是一个重要组成部分，可以说，"骏马奖"支撑起了20世纪90年代少数民族题材纪录片整体发展。这些影片具体如下：

第四届(1992)——
电视艺术片：

一等奖：《伊犁河畔的麦西来甫》(新疆伊犁地区行署、新疆电视台)

二等奖：《河湟春》(青海电视台)、《骆越风》(广西电视台)

三等奖：《瀚海情》(海口电视台、新疆电视台)、《五彩川恋歌》(宁夏电视台)、《太阳·大山·人》(中共湖南吉首市委、湖南吉首市人民政府、湘西自治州电视台)

① 《中华人民共和国广播电影电视部令 第22号(1997.1.16)》，载于中国电影年鉴社编：《中国电影年鉴(1998—1999合编)》，中国电影出版社1999年版，第7—9页。

特别奖:《中国西部民族风情》(中国西部电视集团,新疆、青海、甘肃、宁夏、陕西、西藏、四川、重庆、云南、贵州、广西)、《西部之舞》(中国西部电视集团,新疆、青海、甘肃、宁夏、陕西、西藏、四川、重庆、云南、贵州、广西、内蒙古)、《班禅东行》(河北省承德话剧团)

电视专题片:

一等奖:《藏历新年》(西藏电视台)、《苗族斗马节》(桂林电视台)

二等奖:《绿原》(新疆伊犁电视台)、《爱的绿洲》(云南电视台、云南西双版纳电视台)

三等奖:《虎啸清江——纤夫》(湖南电视台、鄂西电视台)、《八桂风谣——板鞋土风》(广西音像出版社)、《赫哲人的大江》(黑龙江电视台)、《不老的青山》(贵州电视台)

民族团结奖:《桂北民间建筑》(贵州市规划管理局、广西电视台)、《多彩的玉树》(青海电视台)、《裕固人》(兰州电影制片厂)、《土家生死恋》(长龙影视联合公司、湖北省人民政府台湾事务办公室)、《瑶山的儿子》(广西壮族自治区公安厅)、《广东三大怪》(通化电视台)、《在湖南的维吾尔族人》(新疆电视台)、《市场的启示》(宁夏电视台)

第五届(1994)——

电视专题片:

一等奖:《凉山扶贫越温大特写——攻坚》(凉山电视台)、《悠悠芨芨草——中国俄罗斯族》(中央电视台等)

二等奖:《十世班禅大师灵塔释颂南捷》(西藏电视台)、《多情的额尔古纳河》(山东电视台)、《边寨傣家》(云南电视

台)、《中国彝族风情(下集)》(四川电视台、凉山州电视台等)

三等奖：《大山情》(辽宁省司法厅、抚顺市环保局)、《阳朔毓秀》(广西桂林电视台)、《高原护线人》(中共甘孜州委组织部党员电教中心)、《咱百姓的好支书》(天水电视台社教部、天水市委组织部)、《龙江风情录：乌苏里·赫哲》(黑龙江电视台)、《不了情》(上海东方电视台)

提名奖：《月是故乡明》(甘肃电视台)、《中国东乡族》(甘肃省民族事务委员会、甘肃黄土地影视制作中心)、《为了履行入党誓言》(天水电视台、天水市武宣传部)、《藏族赛马节》(青海电视台藏语部)、《孩子，你不再流浪》(新疆电视台)、《妙笔丹青维吾尔人》(新疆天山电视台)、《驯鹿散记》(内蒙古电视台)、《深山排瑶》(上集)(广东电视台)、《土家人》(第二集：好歌要对山歌王)(湖南电视台)、《中国第一自治州——延边》(延边电视台)、《果香时节访盐源》(四川省广播电视厅总编室)、《神山圣湖》(四川省电视台、西藏电视台)、《走出草地》(四川省对国外藏胞工作办公室、红原县政府)、《雪域康巴的神韵》(甘孜州电视台)

第六届(1996)——

电视专题片：

一等奖：《金色圣山》(内蒙古电视台)

二等奖：《中国少数民族——景颇族、傈僳族、白族》(北京电视台)、《中华民族风情录——瑶族、黎族》(广州电视台影视艺术中心)、《贫困山村的小康人家》(宁夏区计委、宁夏电视台)、《鹰屯》(吉林电视台、长春电视台)、《家》(吉林白城电视台)

三等奖：《伊达木》(内蒙古电视台、内蒙古对外交流协

会)、《瑶乡鼓韵》(湖南省民委、湖南电视台)、《走过昨天的彝家女》(中央电视台)、《迪庆行》(云南电视台)、《接龙壮歌》(湖南湘西电视台)、《台湾高山族》(辽宁电视台)

电视艺术片:

优秀奖:《水碾》(湖南电视台)、《艺苑风景线——欢天喜地过大年》(深圳电视台、中央电视台、中国广播艺术团)、《梦中的哈纳斯》(乌鲁木齐有线电视台、新疆音像出版社、中国汉凌集团公司)

第七届(1998)——

电视专题片:

一等奖:《尼玛和晓敏》(云南电视台、大理电视台、中央电视台)、《教师任秀禄》(山东电视台)、《最后的罗布人》(北京电视台)

二等奖:《大山里的维城寨》(四川电视台)、《三节草》(成都经济电视台、中央电视台)、《中华民族风情录》(广州电视台影视艺术中心)、《母亲的碑》(包头电视台、锡林郭勒盟电视台)、《侗乡音乐人》(湖南省怀化电视台)、《温都根查干》(内蒙古电视台)

三等奖:《台湾原住民博物馆与九族文化村》(上海东方电视台)、《古丽剪纸艺术》(湖北省襄樊电视台)、《石寨藏居面面观》(上海东方电视台)、《关肃霜》(云南电视台)、《苗乡茶韵》(湖南电视台、湖南省民委)、《苗家三姐妹》(贵州电视台)、《家乡年趣》(广西电视台)

电视艺术片:

一等奖:《家在云之南》(上海电视台)

二等奖:《乡情》(吉林省吉林市电视台、吉林市民委)、

《北风南韵》(河北电视台、广西电视台)、《甜甜的山歌》(湖南电视台)

三等奖：《巴舞土风》(湖北电视台)、《永远的哈库麦》(齐齐哈尔电视台、齐齐哈尔市民委)、《多浪麦西来甫》(新疆电视台、麦盖提县人民政府)、《森塔斯》(新疆维吾尔自治区、伊犁电视台)

第八届(2000)——
专题纪录片：

一等奖：《马头琴之歌》(中央民族歌舞团影视艺术中心、北京恒广告有限责任公司)、《正大综艺——西藏民主改革四十年特别节目》(中央电视台)、《遥远的航站》(中央电视台)、《卖野菜的瑶山人》(湖南电视台)、《最后的马帮》(云南电视台)、《扎西德勒》(上海有线电视台)、《草原文明》(内蒙古文物考古所、内蒙古立元集团、内蒙古电视台)、《回族书记金兰英》(山东有线电视台)

二等奖：《大歌声声》(中央电视台)、《历史性的飞跃》(中央电视台)、《李香香》(云南电视台)、《走进雨林》(云南电视台、中国科学院、西双版纳热物所)、《鱼鹰》(云南昆明电视台)、《藏族文化艺术彩绘大观》(青海电视台)、《苗家姐妹节》(贵州电视台)、《阿迪娜和他的父母》(上海有线电视台)、《草原铁骑》(内蒙古电视台)、《在那依敏河畔》(内蒙古电视台)、《丽江吟》(河北电视台)、《天涯回民》(海南省海口广播电视台)

三等奖：《银匠之家》(中央电视台)、《圣火燃亮地球之巅》(中央电视台)、《少数民族扶贫报告》(中央电视台)、《达吉和他的村庄》(四川电视台)、《记者日记——刁叔有个好

"男媳"》(湖南省沅陵县广播电视局)、《爱伲山的白族女婿》(云南省昆明电视台)、《为了生命的永存》(青海电视台)、《遥远的唐古拉》(青海电视台)、《卡加曼尼》(甘肃电视台)、《一个牧女的心愿》(甘肃省张掖电视台)、《宝娆的故事》(内蒙古电视台)、《没有缝完的蒙古袍》(内蒙古电视台)、《手巾花》(山东电视台)、《中学时光,无手少女李智华》(山东电视台)、《杜鹃湖人家》(福建东南电视台)、《红色坡鹿》(海南电视台)、《心愿》(吉林电视台)、《巴破寨的故事》(黑龙江电视台)、《金色胡杨》(内蒙古电视台、内蒙古自治区党组织部)、《中国工艺美术大师——夏香才让》(河北电视台)

特别奖:《西域维医》(中央电视台)、《雪域藏医》(中央电视台)

提名奖:《山间铃响马帮来》(中央电视台)、《寻找芦笙》(云南省文山壮族苗族自治州电视台)、《在石山的凝思》(广西电视台、河池电视台)、《因为有个你》(湖北省鄂西电视台)、《山歌唱出畲民情》(江西电视台)、《艺术的追求》(新疆巴音郭楞蒙古自治州广播电视台)、《守望云衫》(内蒙古赤峰市民委、赤峰电视台)

20世纪90年代,由中国各级电视台摄制的少数民族题材纪录片数量颇丰,达到了一个发展高峰,它们关注中华各民族生活和各地社会、经济、文化情况,同时也表达了少数民族在非民族地区生产与生活状况。当时有文章指出:"纪录片凭着对人的关注而显现其存在的价值。没有了人的闪光,我想纪录片本身也就丧失了存在的意义。……中国的纪录片理应以自身对于众多民族生活题材的囊括,展现对民族文化的传承,对中国人的品性精神

的张扬，走出国门，到世界上去发言。这是当代中国纪录片工作者的责任和使命。"①这一论述强调了中国纪录片展现多民族生活的意义、责任，而且支持多民族生活作为中国形象向世界传播。总体说来，少数民族题材纪录片在官方电视台主导的叙述框架内，讲述了各民族交往、互助与团结、少数民族地区经济进步与文化发展，呈现了各民族地区社会形象以及整个中国形象。

四、世纪末的民族想象：转型、大时代与普通人物

20世纪90年代，中国少数民族题材纪录片给导演以及中国纪录片带来了无尽的荣耀和热闹。可以说，整个90年代的中国纪录片是以少数民族题材纪录片为重要标志的，它在80年代的影像基础上，经由纪录片从业者的专业化探索，在与国际纪录片交流中大步转型。中国少数民族题材纪录片的这次转型，刚好碰上了中国纪录片快速发展和市场化的90年代，而且它也正是90年代中国纪录片的重要组成部分。中国少数民族题材纪录片及其拍摄对象同样面临着市场经济快速迈进，大众文化崛起和中国电视纪录片开始冲出亚洲的影响。纪录片拍摄者开始尝试突破单一的风光片模式与宏大主题叙事，逐渐沉入现实生活与生存思索之中。在20世纪90年代的少数民族题材纪录片中，中国各民族普通人和日常生活被高度照射，它伴随着中国大时代变迁和社会转型，渲染了一种鲜明的时代影像特色，也完成了对中华各民族的彼时想象，并载入历史。

1. 深入生活细节，关注个体命运、群体生存状态

从80年代末开始，少数民族题材纪录片已经在尝试运用对话

① 宋继昌、刘敬东：《用我们的纪录片到世界上发言》，《现代传播》1996年第1期。

方式,深入普通民众生活现场,来讲述少数民族。由广州市文化传播事务所、四川电视服务部、中影广告公司影视部联合摄制的《青朴》(1989)一改先前的宏大叙事和群体呈现,将镜头对准了普通的藏族修行人,记述了在藏地偏远山林间苦修的隐居者们的生活。制片人温普林、摄影师温普庆是一对满族兄弟,他们先后于1986年、1989年两次前往佛教修行圣地青朴进行拍摄,最后由段锦川剪辑成片。《青朴》主要拍摄了藏族小伙子君美父子三人、老妈妈宫决拉姆及其两个女儿、原基层干部丹增和藏族姑娘尼玛的日常生活。影片具有较突出的电视采访特点,解说声音来自导演温普林,他还不时地出镜来介绍人物背景,镜头里主要是采访的对话和藏族民众的笑声。温氏兄弟跟随一帮朝圣者上山,记录了他们一路靠吃食糌粑,最后用了10小时到达山上的艰难行程。山上遍布着经幡、有泥巴墙的房子和别的简陋的场所。影片首先介绍了君美、君美父亲、君美弟弟父子三人,他们学习经文和制作藏饰,其他时间就是拜访前辈留下的功绩和寻访家乡过来的朋友,君美的弟弟对满山的遗迹特别充满亲近之情。出家人生活清淡,维持着最低生存需要,但各自目的不一,对于老妈妈宫决拉姆来说,她九年修行,坐在角落中晒着太阳念着诵经筒。她的两个女儿也陪着妈妈过来修行,没东西吃的大女儿、二女儿下山乞讨化缘。老妈妈很幸福有着阿西拉姆、次仁卓玛两个女儿陪伴。她们还不知道回不回去,女儿表示,如果有吃的就住着,如果没吃的不让住就离开,而老妈妈则表示一直住下去,不愿意离开。她们吃饭主要靠乞讨来的糌粑,从山下背上来,一天吃三顿饭。摄影机进入了她们所住的两间屋子,上面有塑料防止漏雨,最后聊的最多的是日常生活,主要是吃饭、住宿和诵经。丹增和德钦三年前和导演一起上了山,一直待在这里,三年后导演再来的时候,丹增带着导演去瞻仰圣迹。接

着,影片就是丹增一直在自我表达:

> 我叫丹增,45 岁。家乡是青海果洛州久治县,夸尔根家族后裔。我这个人什么都干过,也去过很多地方,包括内地,小的时候也没上过几天学,是在基层一些单位做工作的干部。我这个人本身性格很开朗,过了一些幸福的日子。一般人的想法都是追求名利和财产,认为那就是幸福,我也为此努力过。什么事都是为了自己的幸福着想。所以原先过得也不错。可是这种生活随着时光增长,生活经历的丰富,也就觉得没什么幸福可言了。比如说有了权利财产就觉得幸福,可是同样也就有了担心。如果没有财产呢,又会感到很难过。我自己有了这种感觉,人的幸福不在于财富的积累,而在于心灵的丰富,年龄的增长使我也对凡俗生活厌倦了。虽说生活不错,但总缺少精神的寄托,大约 40 岁时,我决定不管一切,抛开凡俗生活,出家为僧,念点经,也说不清到底有无来世。反正这一世命运也很不错,因此还是应多利用时间,好好读些经书。以后也许不可能再有来世的转生吧。哪怕利用这段时光,做点善事。做不了善事也要多转转,看看人生。因为 40 岁的年龄已是人生的大半了,从 40 岁到 50 岁,人生将不会像年轻时那么幸福,因此我抛弃了家乡,朝拜了西藏各处的圣地,包括米拉日巴的修行地和印度,后来就到了青朴,我想这是圣地中最重要的、最突出的,因为这是莲花生大师亲自创建的,可以说是圣地的中心,我已经感觉到,这儿是我自己的终点。许多佛典的精华珍藏于此,我自己也这么想,再说,这也是很舒服的修行地。现在我不必想凡俗的一切,想睡觉就睡觉,想念经就念经,想转转就转转,因此我想我是世界上最幸福的

人。我出家的是寺院是宁玛派的，不过我也拜过格鲁派的高僧为师，青朴就是宁玛派的圣地，但是并无什么教派的规定，谁想来都可以，我对佛经懂得不多，对佛法研究很深的高僧这座山上有许多，有的高僧一天只吃一顿饭，有的晚上根本不睡觉，吃着很多苦修炼，这样的高僧圆寂时有的虹化而去，有的遗体缩得很小，有的冬日里会在他的修行之地开出鲜花，这样的事情在青朴都是看得见的，但对我来说，并不是这样，也达不到那样的高度，我不过随便吃喝，过着生活，我自己感到很充实，如果家乡不催我，我就一直住下去，如果家乡催我回去，也许会回去。

从丹增的自我叙述中，影像所展现的是一个普通藏族民众的生活经历、生活态度及其作为一个修行者的内心想法。与此同时，导演也对丹增的过往身份做了说明：丹增以前是个共产党员，做过医生、兽医、文员，改革开放后做了乡长，德钦是他辖区内的一个农牧民。他们看破红尘，离开了家乡。丹增出身贵族，受过良好教育，有头脑，三年进步很大。丹增因为会看病，受到了普遍尊敬。1989年春天，丹增下山在雅鲁藏布江边碰见当地县长才知道家里消息，出走之前他们都有家庭，出走后，德钦的丈夫又娶了媳妇，丹增的妻子也在当地寺院做了尼姑。丹增没有受到处分，这属于自由脱离公职，自动退党。应该说，导演的补充说明部分是当时主流纪录片难以反映的，这种导演独立表达与拍摄对象个体视角是主流媒介所无法提供的，它突破了官方政治宣传上的障碍，而且关于修行生活，它所关乎的是个体灵魂层面，也不是主流舆论所宣扬的对象。于是，独立纪录片创作者在影像叙事中找到了自身立足点，他们对官方宣传禁忌的点滴触碰，以及对民族宗教信仰的态度从

传统民族文化或者猎奇的神秘主义,逐渐纳入到了社会、人性乃至一种生活方式的肌理之中,从而完成了对当时主流纪录叙事的补充。在这一意义上,体制内外的如是两套叙事机制,以及被拍摄对象与拍摄者的如是两面叙事策略,共同阐释了纪录片对现实的创造性处理魅力,影像进而实现了对现实更加全面、真实、有深度的呈现。影片最后介绍的是尼玛,三年前尼玛还是个害怕镜头、机灵地逃开镜头的孩子,如今面对镜头则不再躲避。尼玛说自己是一个人来的,以前没工作、没上学,不留恋家里生活,并逐渐忘记了家里,对唱歌跳舞都不留恋。她认为今世苦修来世就可以变成男孩,觉得女人不好。16 岁出家,当时头发长,没有男朋友,否则就不能出家了。导演画外音介绍称,尼玛因为家庭矛盾,姐姐与姐夫经常吵架而厌烦就出来了。一开始父母不支持,后来就让她好好修行,还把 11 岁的小弟弟送上山来陪伴她。值得一提的是,影片结尾记录了导演对尼玛早间修行的拍摄,并受到了训斥。尼玛称,她很早就起来念经,太阳出来之前任何人不能进入、不能说话,来了则打断了修行。拍摄进来之前应该打招呼,否则会有灾难。最后导演出镜表达了想再回到青朴的愿望,称其为梦中归属之地,自由自在、清净之地,这一点也流露出了导演的文化情怀及其作为知识分子的影像观念。总之,这部影片将摄像机对准了普通藏地隐居者,拍摄了他们的日常经历、感想和生活。影片利用的是田野采访方式,中、近景的都是镜头里藏族普通人,声音是制作者与被采访者的对话,而制作者在镜头之外,让观众有了一种切实的现场感。在《青朴》中,我们看不到那些标志性的国家形象,仅仅在被拍摄者的家乡行政区划县属中可以发现国家治理的存在,纪录片里面就是普通人的修行生活,这里的山很普通,房子很简陋,生活很简单,没有美丽的山川风物,没有崇高的业绩创造,它试图表达的是另外一

种少数民族地区状况，也在不经意间展现了另外一种远离乌托邦的、实实在在的中国国家形象。

该时期少数民族题材纪录片关注了少数民族普通人的平常生活方式、生存环境与生活状态，具体如《藏北人家》《龙脊》《三节草》等影片。西藏电视台和四川电视台合拍的《藏北人家》（1991），它所讲述的是藏北一个普通牧人家庭一天的生活，那种舒适地表达自然、人文与生命尊严的纪录风格，超越了一般电视片新闻式再现与论述性追求。影片荣获了1991年度四川国际电视节"金熊奖"大奖，还受邀参加了1992年法国戛纳电影电视节。同样是关于"藏北"的纪录，与此前《万里藏北》的宏大叙述和风光拍摄不同，《藏北人家》进一步深入普通牧民起居、饮食、装扮、劳作、娱乐等日常生活，拍摄了藏北牧民食用的酥油茶、糌粑、血肠等食物，以及牧民剪羊毛、纺线、祭神等场景。该片思想主题意在颂扬藏北牧民在残酷的自然环境下的艰辛与快乐及其与大自然朝夕相处的过程中所建立起来的相依相存的和谐关系。《摩梭人》（1993）也是如此，影片几乎概括了摩梭人生活的方方面面，从摩梭人现在的生活状况讲到走婚制度、孩子的成长、宗教、死亡。在描述摩梭人的日常生活状况的时候，编导选择了一户人家拍摄，通过对这家人分配工作、吃喝等生活过程的记录，表现了整个摩梭人的日常生活状况。它记录了摩梭人的家庭、成丁礼、晒佛像、"锅庄舞"等生活片段，并将这些片段连同女神山、泸沽湖一起拍摄，它不仅再现了摩梭人的生活圣地，同时也向观众提供了摩梭人所持有的一种心理场域和生命观念。

《龙脊》（1994）主要讲述了发生在广西偏远山区龙脊一个瑶族村寨中，贫穷的孩子们从开学到放假再到开学的生活经历，以及各自的家庭故事，它呈现和展示了一群在贫困中积极向上的人的生

活面貌。这部瑶族题材纪录片拍摄了瑶族自然状态的生活场景，如淘金、考试、希望小学的修建，放学后潘能高和潘军权在放牛时背课文，潘军权犯错后被老师罚冲厕所，能高爷爷买米后抱怨米价，等等。影片还再现了瑶族山歌、服饰、民居、食炊等文化习俗，山歌如"八月里来八月中，哥在田中闹嗡嗡，盼我贵子早成龙"，既体现了瑶族山歌特色，又契合了影像主题。这部影片传达了中国边远民族地区教育及其欠发达境况，它是中国国家形象的一部分。

《远山》(1995)是胡杰拍摄的青海地区祁连山脉一些小煤窑矿工的艰辛劳作与生活情况，他们的脸黑到只能看见闪烁的目光和傻笑时候的牙齿；他们吸入太多的矽而导致很多人患肺病；挖煤挣到的为数不多但足以娶妻生子的钱却依旧吸引着很多的年轻后生前赴后继……中国改革开放对各类资源的迫切需求是这群民众生活劳作的大背景。他们住的房间四壁空空，呈黑灰色，除了几条脏臭的被子和炊具外就什么也没有了；他们自己做饭吃，主食是馒头，很少吃菜和肉，上工前吃一顿饭早饭，中饭在矿井中吃，主要是两馒头和水；他们每天从深六七十米的矿井中背出 30 担煤，每担约 40 公斤，由于海拔高，空气稀薄，每次到洞口都大口喘气；他们不洗澡，在回家前才洗一次，当地人称"窑猫子"。

《八廓南街 16 号》(1996)是一种比较冷静和比较客观的影像观察，讲述了拉萨市一个居民委员会中所发生的故事。八廓街是环绕拉萨大昭寺的一条街道，八廓南街 16 号是一个古老的院落，八廓街四个居委会之一的八廓居委会就在这个院子中办公。影片记录了该居委会调解居民各种事务过程，从治安管理到计划生育和妇女儿童问题，从人口管理到商业摊点整治，从解决居民纠纷到文化扫盲……透过具体工作细节让人身历其境，展现了外人较难看见的一般藏族人生活的面貌，展示出西藏最基层的权力机构与

居民们的关系,尤其是基层政府无所不在的管理与控制。总体而言,曾经的诗意与梦想都戛然定格在大昭寺外一间普通的居委会办公室里面,几多讲述的西藏神光与壮丽山川在此消隐,而都被还原为国家治理秩序之下的日常生存。该片在 1997 年获得法国蓬皮杜中心"真实电影节"奖,是中国纪录片在世界纪录片影展获奖的第一部作品,后还被美国纽约现代艺术馆收藏。

《三节草》(1997)讲述的是汉族女子肖淑明远嫁泸沽湖当地土司的故事。肖淑明 16 岁时被残酷的命运强行带到了偏远的泸沽湖,莫名其妙地做了压寨夫人。该片以肖淑明讲述为主,她在镜头面前侃侃而谈,谈到家庭的情况,做压寨夫人后对父母的想念,做土司夫人的经历,和土司专权的生活,回忆解放的情况和土改以及留在村子中的苦涩无奈。其中,强权的命运反而激起了她顽强的生命力,并一直用自己的坚强去对抗不公平的命运。影像中老人所讲述的远远超出了个人历史,或者说是整个民族历史下的个体命运,具体涉及国民党、共产党、汉族文化与摩梭人文化的冲突,经历了土司制度变革、解放战争、土地改革等历史事件。该片在老人回忆中还不断地交织着老人为外孙女实现走出泸沽湖的梦想的努力,如此努力的动力来源于她自己曾经的苦难,她希望为外孙女的前途和命运再次进行抗争。纪录片中的肖淑明生活在汉民族与摩梭人的文化之间,生活在巨大的历史变迁之间,她对生活的乐观,对命运的态度,也是中国各民族民众生活观和命运观的集中写照。

段锦川拍摄的《天边》(1997)记录的是发生在西藏西部高原帕拉草原上的故事。通过对桑珠和饶杰这两家生活在帕拉草原上的牧民整个冬季和夏季的生活纪录,影片再现了帕拉人的日常生活和劳作情况。由于地理和生态条件的制约,帕拉人至今还保存着古老的生产和生活方式。千百年来形成的传统在今天仍然生机勃

勃,但是,现代文明随着市场经济的兴盛而无孔不入,帕拉这个遥远的牧场也不能幸免。现代文明与传统模式较量的结果谁也无法预知,但是帕拉草原正在发生变化,这种变化令人兴奋也令人忧伤。现代文明与原生社会形态的冲突以及这种冲突之下人物的情感成了这个故事的核心。《加达村的男人和女人》(1997)记录了西藏盐井地区一个叫做加达的小村庄中发生的事。加达村是雅鲁藏布江流域唯一一个出产桃花盐的地方。一年中的大部分时候,村中的男人们会结队去其他地方贩盐,以换回粮食以及其他生活必需品,而所有的农活和家务活则都留给女人们。纪录片《旦增和他的儿子们》讲述的是拉萨附近一个渔村迥巴村的故事。藏族人大都信佛,不杀生是他们一个基本准则。但是,为了生存,紧靠拉萨河的迥巴村人却世代靠捕鱼为生,他们的生活方式在西藏是少有的。影片主角是迥巴村中德高望重的老人旦增和他四个性格各异的儿子,在捕鱼和卖鱼的过程中,他们会与外界不断的接触,其中有烦恼,也有快乐。《最初的土地》记录的是西藏山南地区昌珠乡一户人家的故事。在传说中,昌珠乡是青藏高原上最早有人类出现的地方,农民旺堆杰步一家就住在这里。在这个远离大城市的地方,人们完好地保留着藏族的各种习惯,严格地按照藏历习俗安排自己的生活。从新年到岁末,从春耕到秋收,一年又一年,旺堆一家和生活在这里的所有人一样,忙碌而快乐地活着。

魏星导演的《学生村》(1999)拍摄了云南西部横断山脉深处农村一群白族、傈僳族孩子们的学习和生活以及他们的老师。由于山高谷深,山路崎岖,方圆160平方公里的范围内只有唯一一所学校,孩子们唯一的办法是住校,可是学校又拿不出钱来建盖学生宿舍和伙房,于是做父母的就在学校前的坡地上为孩子们建起了一个个可供食宿的小木屋,久而久之,这里就出现了一座拥有80多

所小木屋,300 多位小村民居住的学生村。孩子们在这里除了完成每天的学习任务外,还要自己生火、做饭、洗衣服。该片还叙述了,何树松兄弟俩找草药、买词典、逃课等感人故事。

2. 聚焦时代转型,呈现现代性冲击下的少数民族文化变迁

20 世纪 90 年代,中国少数民族地区政治、经济、文化在整个国家的现代化进程中也不断地转型,传统经济形态和生活方式都面临着变换。中央电视台孙曾田制作的纪录片《最后的山神》和《神鹿呀,我们的神鹿》,正是对这一时代变迁中少数民族生活状态和文化流逝的呼应,前者关注的是鄂伦春族老萨满的坚守山林,后者关注的是鄂温克画家柳芭的回归山林。

《最后的山神》(1992)记录的是大兴安岭鄂伦春人孟金福夫妇在山林中的生活。大兴安岭的鄂伦春族人大多数已经永远地结束了狩猎生活,居住在山下的定居点。鄂伦春人孟金福却依然保留着最原始的生存方式,以山、林、草、木等自然万物为神灵,信奉火神、月神,尤其是信奉山神,相信是山神给了他猎物和住所。该片走进了一个游牧民族的内心世界,同时也让人们看到了一种生活方式在现代社会的逝去。《神鹿呀,我们的神鹿》(1997)讲述的是鄂温克族女性柳芭的生活经历。大兴安岭的鄂温克族是中国唯一个饲养驯鹿的部族。柳芭是为数不多的走出山林的鄂温克人,她和自己的弟弟一样,都是家族的荣耀,母亲勤劳苦干,支持柳芭上学。柳芭不负众望考取了中央民族大学,学习美术专业。毕业后分配到呼和浩特一家出版社当编辑,但是由于不习惯城市里的生活,柳芭回到了山林,此时的鄂温克人正处于从游牧走向定居的变迁之中。柳芭的回来使得全家大吃一惊,不过母亲和姥姥却从没有怪过她。柳芭的姥姥是一名为族人祈神治病的萨满,鄂温克族都信仰萨满神,柳芭的姥姥穿着萨满神的衣服给族人治病,奇怪的

是,姥姥每治好一个人的病,她的儿子就死一个,不仅所有的男孩都是如此,就连自己的女婿也一个个死掉,包括柳芭的爸爸也在20多岁的时候去世,但姥姥并没有因此停止给人治病。家里所有的活都基本上是柳芭的母亲与姥姥做的。柳芭和家传的神鹿在一起,感到了一些安静,柳芭开始用鹿皮做材料,靠自己的双手用针线织成了美好的驯鹿图案,这些图案得到母亲与姥姥的喜爱。如今的柳芭已经不习惯森林里的生活了,森林也不是之前的森林了。她觉得自己与众不同,于是柳芭带着自己用鹿皮做的工艺品离家出走。在下山的过程中,柳芭差点累得倒在雪地里。幸亏在路途中碰到自己的弟弟,使柳芭得以安全地下山。在柳芭年轻的时候,曾经喜欢过一个男孩,柳芭这次离家出走,就想去看看这个男孩是否还在。经过打听,那个男孩已经搬离了原来的村子,而且已经结婚生子。柳芭就近嫁给了一个林场的老工人。柳芭在家也是喜欢画油画。柳芭依然割舍不下山里的驯鹿和生活,于是她就在定居点和部落之间迁徙。回到森林里的时候,只剩下母亲在森林里负责驯鹿了,姥姥年龄已经很大了,不能再上山驯鹿了。家里的神鹿已经怀孕三个月了,快要生产了。很巧的是,此时的柳芭也怀孕了,柳芭希望自己能生下一个女儿。令人没有想到的是,家里神鹿由于年龄很大,难产死了,小鹿也没有生下来;柳芭的女儿顺利产下。柳芭画了一幅油画,画面上是家里的神鹿喂养自己孩子。影片的最后一个镜头是,柳芭与自己家的神鹿,相向而去,越走越远,消失在画面外。两部纪录片反映的都是中国东北地区少数民族真实生活以及传统生活方式的逝去,它们关注了少数民族地区和群众面临现代文明冲击下的基本状态。

这一类主题影片还有《茅岩河船夫》(1993),该片记录的是边远民族地区老一代船工的执着和儿子对城市生活的向往,同样反

映了现代生活观念对传统生存模式的冲击。西方人眼中的峡谷漂流是一种体育运动,而在茅岩河却是世代相传的谋生手段。十年前,20 岁的金宏章对自己的父亲说,无论如何,要去广州打工。为了阻止他的冒险,他父亲让他结婚了。应该说,中国民族影像对江河、公路、铁路、航空之类的交通运输拍摄是一直进行着的,要么呈现山川美景,要么歌颂建设业绩,90 年代少数民族题材纪录片对此有所承继也有所突破,它们进一步去记录时代转型里的交通运输变化,以及个中的个体、群体生活。1996 年,导演梁碧波摄制了《马班邮路》。在泸沽湖两岸,居住着藏族、彝族和摩梭族等多个少数民族。近两千年来,这里的居民都以马帮传递消息,甚至在现代通讯已非常发达的今天,泸沽湖在四川境内的居民依然要靠马帮来传递邮件。李滨是马班邮递员,在这条邮路上已经跑了 30 年。他的儿子李强永,当兵回来以后也跟父亲跑马班。他们赶着一匹叫"花脚"的马,往返于泸沽湖和盐塘镇之间,来回一趟要八天时间。虽然很辛苦,但总感到其乐融融,他们觉得,他们送进山里的,不仅仅是信件,而是外部世界的文明。明年公路就要修通了,马班邮路也要取消了,对这条跑了 30 年的邮路,李滨总觉得难以割舍。该片跟踪记录了李滨和李强永的马班邮路生活,呈现了各民族相互帮助、融合的浓浓亲情以及沿途各民族风情。

同样是对马帮文化的讲述,比较来说,《最后的马帮》(1999)更是深入地把少数民族地区、少数民族群众基本生活与整个国家的发展与时代变迁联系到了一起。这是一部对"正在消逝着的历史"以及相关人物心理历程的真实记录,记录的是中国社会大变迁中国营马帮的退出历史,还拍摄了独龙族生活状况。本片由中央电视台、云南电视台和云南红塔影视中心联合拍摄,从 1997 年 8 月开机,1999 年 12 月完成。全片共由《翻越高黎贡山》《倒霉的雨季》

《提前到来的大雪》和《冲出死亡围困》四部分组成。滇西北的高山峡谷,静静地流淌着一条发源于西藏,流经中国、缅甸和印度,被称为独龙江的大河,这个大河流域有一狭长而极为偏僻、封闭的区域,每年的十二月到第二年的六月,长达半年的大雪封山,隔绝了这里除了通讯联络外与外界的一切往来,这就是被称为"死亡河谷"的独龙江峡谷。独龙族就生活在高黎贡山对面的独龙江大峡谷之下,时有 4 000 多人。20 世纪 50 年代后期开始,国家为了保障独龙江地区民众基本生活,投入大量的人力物力,依靠最多时有五百多匹骡马、性质为国营的"国家马帮",每年运送 600 吨左右的粮食和其他生产、生活物资进入独龙江流域,以救济独龙族兄弟。摄制组用了半年时间跟踪这支"国家马帮",包括部分私营马帮,从雨季到冬季前的艰苦经历,具体地描述了高黎贡山驿道上恶劣的生活环境,记录了在公路开通之前,这个特殊地区赶马人的普通、感人而又鲜为人知的生活,包括为抢运粮食而被大雪围困的惊心动魄场面。1997 年 4 月,随着一声声轰鸣,沉寂了数千年的高山原始植被和珍贵树种被一棵棵放倒,石头被炸药爆破的巨大威力掀起,不停地朝着山下马帮驿道上行走的马队和行人飞落下去。望着一天天向前延伸的公路,马帮人看着一匹匹为他累得吐血的马,心理有种说不出的滋味。1999 年 9 月,中国交通部重点扶贫项目,由贡山通向独龙江的公路全线开通,并举行了隆重的通车典礼。至此,中国最后一个少数民族聚集区没有公路的历史结束。1999 年年底,组建了 40 年,一直由贡山县交通局管理的"国营马帮"也被正式解散,所剩的 150 多匹骡马全部被拍卖。纪录片一开始即出现如是路牌,"国家交通部省交通厅扶贫项目/这里通向中国最后一个没有公路的少数民族独龙族聚居区/满孜—孔当公路/实施单位贡山县人民政府/施工单位省公路局二三公司/一九九七年六月十

日"。炸山修路和马帮过路是对这一表述的影像注释,所填充的意义是国家对边疆地区的支援建设,然而央视和云南电视台的联合拍摄并不止于如同过往仅仅是对建设的歌颂,而是描述了整个现实与人的生活以及可能影响,片中所拍摄的广播新闻公路建设简讯,它作为一种背景而不是主体。这支国家马帮由傈僳、藏、汉等多民族民众组成,他们出发时候的配乐,浪漫主义与时代感一起存在,而路上的蒸饭、雨季、下驮露营、搭帐篷、点柴火等生活点滴都被记录了下来。在独龙族小镇,大家聚在一起收看一台电视,派出所、军队、邮电局和小学校的存在,电视新闻直播新一届中央政治局常委与中外记者的见面会,都展现了国家治理和政党影响的存在。其中,马帮局长抽烟,贡山县副县长主持开会,边开会边抽烟——这是一种真实,而形象则如何? 赶马人的生活故事也被记录下来,马是生活中的伙伴,他们都把马匹起个名字,如小青、卓姬、巴沙角等,藏族女赶马人噶达娜爬山、找虫草、勤劳营生。独龙族山民领取国家救助物资,女赶马人噶达娜运送医药。在藏族马队翻越高山被困时候,马队成员在雪中和马一起努力,最后突围成功。马帮局长开会称,这是一条政治路,解决最后一个没有公路的少数民族聚居区所面临的问题。纪录片还记录了独龙江独龙族民族仪式,载歌载舞,庆祝公路建设,歌唱着"感谢共产党的到来,毛主席当了官我们才有衣服穿,给我们修人走的路,架人过的桥,党好啊"。老人们感激涕零。一边是民族仪式、国家建设,一边是马帮在雪地里艰难地跋涉和相互帮助,为生活而突围;一边是公路没有因为资金问题而停止,20世纪结束前道路修通;一边是90匹马冒死冲出了丫口,而有十来个人被封在独龙乡,第二年五月才能够出来,而噶达娜丈夫正是因为一次被封而娶了独龙乡姑娘。在炸山的炮声中,在路修通了马帮就没有用了的共同认识下,国家马帮

消失于历史之中。这一幅幅热闹、艰辛的景象，展现的是现代转型的中国社会形象以及这个大社会中的普通民众生活。

综之，中国少数民族题材纪录片在 20 世纪 90 年代实现了迅猛的突破态势，向世人再现了各族人民生产与生活，其中不仅包括山川风物、生活习俗，而且深入到生活本身，关注普通人日常状态。另外，90 年代，频频获奖以及受到学界好评的影片无非都是记录时代变迁，讲述普通人、边缘人的生活，例如《摩梭人》《德兴坊》《阴阳》《江湖》《八廊南街 16 号》《彼岸》。这一氛围表明了整个中国纪录片关注点的向下转换，面向社会、关注底层，纪录片从一个个少数民族普通人物出发，更多地探索他们的精神世界，探索社会的发展和历史的变迁对于他们物质生活乃至精神层面上的影响与改变。无论是国家电视台的编制要求，还是普通电视工作者的纪录理念，这一点在 90 年代的纪录片交流中都得到了强化，摄像机作为一种观察的工具，纪录片要"还生活本来面目"①。

3. 以《最后的山神》为代表的纪录片与国家形象意识的涌动

中国纪录片是先后被作为"形象化政论"以及电视台文化品格来认知的。到了 20 世纪 90 年代，基于对外开放和市场化发展，纪录片被赋予了对外交流的功能与期待。在《最后的山神》获得亚广联奖项时候，纪录片研究者任远当时不无兴奋地撰文称："遵循纪录片的本性进行创作，用世界性的电视语言讲述中国的故事，让世界了解中国，这是纪录片创作者的重要使命，也是《最后的山神》给

①　编导赵重合在谈及《傈僳人家》创作时，主张纪录片应该还生活本来面目，摄影者不干涉现场而是纪录与观察。他提及，傈僳人家的小姑娘生病了，计划先观察一天再送往卫生所，只有婆婆儿媳妇焦虑，当然观众和拍摄者也都暗自着急，不过为了记录，不干涉最好。赵重合：《纪录片：还生活本来面目——〈傈僳人家〉创作谈》，载于中国广播电视年鉴编辑委员会编：《中国广播电视年鉴》1999 年版，第 297—298 页。

当代纪录片的启示。"①需要指出的是,这位研究者给予更多文化期待和使命要求的例证纪录片主要是少数民族题材纪录片,"像常常被人提及的《北方的纳努克》《裸族的最后一个大酋长》②《巴卡丛林中的人们》《藏北人家》等都是如此。这类题材本身就具有巨大的魅力,并有着不可忽视的人文价值、历史价值。但有些纪录片工作者却忘却了自身的使命,反以浅薄的兴趣来对待这些题材,把视角放在满足一般人的猎奇心理上,浸淫于奇风异俗的搜寻,而不去挖掘和揭示拍摄对象的精神内涵和时代色彩。这样的纪录片或许有一定的观赏价值或一度的轰动效应,但却无长久的保留价值和文化沟通意义,也就是说,它没有真正完成美国学者阿兰罗森沙尔在《纪录片的良心》序言中所说的,'纪录片的头等重要的使命——阐明抉择、解释历史、增进人类的相互了解'③。"时隔不久,任远再次表示:"自从 80 年代以来,我国的电视工作者都普遍认识到,电视纪录片在提高电视的文化品味方面是非常重要的因素。电视纪录片的制作水平也是电视机构自办节目水准的标志。它同时也是促进中国和世界其他民族文化交流的重要手段。鉴于这样的认识,我国电视工作者积极地行动,推出了一批又一批纪录片。……实践证明,我国电视纪录片在阐明抉择、解释历史、增进国际间的沟通、合作和发展方面起到了'文化使节'的作用。"④

　　中国少数民族题材纪录片作为中国纪录片一个重要组成部分,

　　① 任远、姚友霞:《让世界了解中国——纪录片〈最后的山神〉获奖的启示》,《中国电视》1994 年第 1 期。

　　② 《裸族的最后一个大酋长》是日本拍摄的一部人类学纪录片,记录了新几内亚岛上达达尼族的酋长制生活。

　　③ 任远、姚友霞:《让世界了解中国——纪录片〈最后的山神〉获奖的启示》,《中国电视》1994 年第 1 期。

　　④ 任远:《东西方电视纪录片对比研究》,《世界电影》1998 年第 5 期。

它们既要记录饮食、工艺、歌舞等特色文化，同时还要记录普通人生活与内心世界，而这一切都需要在中国巨大的历史变化和时代主题下去审视与生产。在这一思路下，中国少数民族题材纪录片既是观察少数民族的窗口，也是观察中国的窗口，它展现着时代巨变中的中国各个少数民族形象，以及时代巨变中的中国形象。90年代，中国少数民族题材纪录片所呈现的各民族社会形象是丰富的，展现了市场改革开放过程中传统文化所受到的冲击与各民族基本生活状态。《最后的山神》以老猎人孟金福一家为载体，展现了鄂伦春人面对历史的选择与态度，亚广联评奖词称："《最后的山神》自始至终地表现了一个游猎民族的内心世界。这个民族传统的生活方式伴随着一代又一代的更迭而改变着，本节目选取这个常见的主题描绘了新的生活。"可以说，纪录片传达的是崭新的鄂伦春族的现代形象，也是一种中国形象。需要注意的是，当中国少数民族题材纪录片走向国际的时刻，纪录片研究者联想到的是影像如何展现中国，而对于少数民族题材纪录片来讲述少数民族形象作为中国形象主要组成部分的想象及其对未来历史的交代却相对较少，换言之，"让世界了解中国"的叙述在这一阶段远远高于"让历史告诉未来"。

五、影像生产主体的多元走向与探索前行

中国20世纪90年代的一切萌发与变化，是与80年代的寻觅和开放无法割裂的[1]。90年代是中国纪录片的一个大繁荣时期，

[1] 许纪霖认为，80年代中后期的新启蒙运动，其上承思想解放运动，下启90年代，成为当代中国的又一个"五四"。20年来思想界的所有分化和组合几乎都可以从中寻找到基本的脉络。新启蒙运动是一个十分复杂的思想运动，其有渴慕西方现代化的同质性诉求，又有对其进行批判性和反思的潜在性格。参见许纪霖：《启蒙的命运——二十年来的中国思想界》，香港《二十一世纪》1998年第50期。

也是一个大转型时期,也可以说是中国少数民族题材纪录片的一个黄金时代。西藏、新疆、东北等少数民族地区成了这一时代人们心中梦想的地方,关注那个地区人们的生活成了一时潮流,它在纪录片领域主要体现为专业的摄制队伍出现;大众化、真实生活的叙事意识凸显;与国际民族题材纪录片交流增强。针对 90 年代中国纪录片总体状态,有学者称:"就中国的纪录片创作来说,一个是与国际接轨、着眼拿奖的意识,另一个是市民文化的需求。这两个因素,一雅一俗,将在相当长阶段内影响和制约着纪录片的发展。国外的纪录片观众是一个圈子比较小且相对固定的群体,他们的纪录片也大多着眼于人类学、文化学等雅文化范围,如生态环境、战争与和平、人口问题等,立足点较高。这些观念对我国创作者的影响是显而易见的。"①反观中国少数民族题材纪录片发展,它们正是在这一总体创作中"膨胀"起来的,同时人类学思维和文化叙事的一并介入,也使得中华各民族影像呈现得到了快速发展,丰富了中国社会形象。

从 90 年代少数民族题材纪录片创作主体上来看,中央新影厂已经失去了主导权,并将此向电视台拱手相让,而且国家单一主导的生产模式受到了冲击。"从 1994 年开始,原来作为摄制新闻纪录片的大厂将主要精力转为摄制电视节目,逐渐减少纪录电影的摄制,甚至到每年仅摄制三两部纪录影片。从 90 年代后期起,八一电影制片厂也将新闻纪录片的摄制转移给人民解放军电视制作宣传中心,以后只间或拍摄新闻纪录片了"②。于是,中央电视台和各地方电视台开始接管少数民族题材纪录片的生产与传播。除去

① 吕新雨:《人类生存之镜——论纪录片的本体理论与美学风格》,《现代传播》1996 年第 1 期。

② 高维进:《中国新闻纪录电影史》,中央文献出版社 2003 年版,第 339 页。

前文所提及的少数民族题材纪录片，各级电视台生产的片子还有
《彝族小豹子笙》(中央电视台)、《今日藏医》(西藏电视台)、《大
漠深处有人家》(青海电视台)、《温都根查干》(内蒙古电视台)、
《西藏随想》(黑龙江电视台)、《心系西藏古乐谱》(青海电视台)、
系列片《神秘的罗布泊》(新疆电视台)、系列片《今日内蒙古》(内
蒙古电视台)、系列片《西北边塞》(甘肃电视台、中央电视台)、系
列片《中国湘西》(湘西电视台)。在 90 年代中国纪录片的迅速发
展中，一些电视台内部人员借助台内摄制设备技术优势，开始独立
拍摄一些纪录片，并到国内外一些电影节或者影展上"抛头露
面"①。1994 年，《深山船家》入围法国 FIPA 国际音像节，该片编
导王海兵谈及了当时国外对于中国纪录片创作理念和技术手段
的印象："多数人对中国的纪录片比较陌生。一位法国评委说他
看过一些中国的纪录片，认为解说词评价内容的成分多，表达创
作者对内容理解的东西多，总是站在一个高度，居高临下，还有解

①　在此过程中，一些高校与相关研究所也参与了少数民族纪录片生产，内容关涉
精神与物质两方面，为数众多。例如，1993 年，中国社科院民族所在康区拍摄了《轮回与
圆圈——藏传佛教文化现象研究》，记录了藏族的转神山、转神佛、转寺院等各种不同形
态之转轮。转经和轮回的观念融入了藏族日常生活。《康区藏族牧民生活一日》展示了
甘孜下雄牧民人家的生活场景，表现了康巴牧民的游牧生活。《藏族的雕版印刷术》介
绍了德格古老的印经院，工匠们用传统的雕版印刷术印制佛经以供不丹、锡金、尼泊尔、
日本佛寺之需。1998 年中国社科院民族研究所与法国汉学机构在青海同仁县合拍《神
圣的鼓手》，该片记录了两个藏族村庄"六月歌舞节"的盛况，这项传统活动包括抬神、祈
福、祭天、浴佛、驱邪等仪式。《仲巴昂仁》记录了青海果洛州民间说唱艺人昂仁的传奇
人生，回顾了这位藏族英雄史诗《格萨尔》的传唱艺人 50 多年的坎坷生涯。该片结合他
的离奇身世、藏族的日常生活、祭神的仪式等反映了《格萨尔》史诗深耕民间的文化现象
及其对于藏人特殊的精神文化意义。《藏族水磨能和结构》介绍了甘孜地区使用的一种
历史悠久的水磨。《康南伸臂桥》介绍了甘孜州巴塘县金沙江至八宿、波密沿岸分布的
一种独特的桥梁建筑"伸臂桥"。它向两岸叠层圆木节节伸向河心，犹如人伸出的手臂
而得名，已有一千多年的历史。参见张明：《藏地纪录片发展史略》，《西南民族大学学
报(人文社科版)》2010 年第 3 期。

说词偏多,与画面重复。还有人对中国纪录片的真实性表示怀疑,认为要受某种机构或某些人的控制,组织安排拍摄。这种陈旧的印象形成了偏见,所以当《船》放映后,有人感到奇怪,怎么中国人也可以那么自然地在镜头前讲话,那么自然地做一切事。于是有一位记者前来见我,当得知这些生活内容没有谁来安排组织,讲话也没有事先商量好,解说词是按我自己的意图写并没有受到任何背后的影响时,对方感到很新鲜也很高兴,表示非常想去中国看看。"①

中国纪录片生产主体的多元走向,也是纪录影像理念多元发展的一个表征。在90年代纪录思潮影响下,中国少数民族题材纪录片在这一时期也逐渐走出了历史片、政论片和风光片模式,开始探索专业化的纪录风格。具体来说,90年代中国少数民族题材纪录片有牧歌的浪漫,有生计的奔劳,有居委会的繁琐,也有民族国家的富强、统一梦想。这一时期,各类纪录片生产主体与制作方法已经逐渐被大家认可,官方媒体也开始选择性地播出一些影片,促进了中国纪录片以及少数民族题材纪录片的专业矫正与持续进步。这是纪录片走向国际的必须选择,也是纪录片从计划经济时代走向市场经济时代的必须选择,它们不再是思想教育和群众动员的"形象化政论",而要更多地考虑电视观众想看到什么。英国媒介研究学者理查德·科尔伯恩认为,受众喜爱真人秀节目的一大动因是追求一种"真实感",他们期待看到影像对团体和个人生活事件的记录。"不论何种形式,真实电视制作者的首要目标在于提高共享经验和生活现实的品质。无论影片是专业机构为急救和事故服务而制作,还是由独立爱好者借助基本影像设备拍摄,需要

① 山子:《〈深山船家〉在戛纳》,《电视研究》1994年第5期。

强调的是对生动且自然的真实生活事件的捕捉。"①纪录片拍摄的面向即是人类生活，其宗旨就是要记录历史和再现真实。《人民日报》曾有一段评述：

> 纪录片在中国并非完全陌生，人们都知道过去曾经有一种被叫作"新闻纪录片"的东西，一直被当作正剧放映前的"加片"。这种"新闻纪录片"曾经有过辉煌，担负着"党的喉舌"的使命，只是因为电视媒体的普及，才使它渐渐被人们遗忘。然而今天被谈论的纪录片却和过去不太相同。首先是作者的姿态放下来了，过去它像一个高高在上的说教者，而今天更像一个和我们平等的观察者。再就是它的面孔也改变了，过去那些一本正经的"典型形象"变成今天的一张张普通百姓鲜活的脸；就连过去一直精致、呆板的画面也变得粗糙而生动……②

中国少数民族题材纪录片在 90 年代逐渐打破了单一画面加解说模式，注重平等、冷静的观察、思考。应该看到，中国少数民族文化和社会形象是变化的、交融的，它们究竟是被虚构的，还是被真实想象的，这就需要特别的记录观念和技术手段的介入。概括地说，90 年代中国少数民族题材纪录片逐步走向了多样化与多元化，涉及风光片、政论片、宣传片、历史片以及独立纪录片，这些内容不仅宏观地讲述了各民族地区风光与习俗，也不断地触摸少数民族普通人的日常生活。其实，这也得益于体制外的独立纪录片摄制者的参与，他们对少数民族生产与生活情况进行了创造性处理，突

① Richard Kilborn, "How Real Can You Get?: Recent Developments in 'Reality' Television," *European Journal of Communication*, 1994, p. 423.

② 《纪录片魅力何在》，《人民日报》2000 年 4 月 29 日。

破早期单一的宣传主题,更多地走近了少数民族普通人生活。20世纪90年代,中国行走在一个商品经济高速发展的轨道上,任何文化生产既需要遵循艺术规律,同时也要关注市场需求或者说观众喜好,其中少数民族题材纪录片也是如此,那种依赖民族地区独特风情和迥异文化来取悦大众的拍摄方式将随着公众对少数民族文化和社会的不断了解以及媒介素养的提高而逐渐失去市场。这一切在新世纪前十年得到了进一步放大,一种喧嚣甚至混杂的少数民族题材纪录氛围不断向前蔓延,而如何拍摄既好看又深刻的少数民族题材纪录片则是这一蔓延过程中纪录片工作者需要拿捏的关键。

第五节 新世纪、新大国与新想象
——大国关系中的少数民族 题材纪录片(2001—)

2001年12月11日,中国正式成为世界贸易组织会员,它显示了中国在新世纪全面融入全球经济循环和积极参与国际贸易竞争的崭新姿态。中国改革开放力度再次扩大,各地全方位地指向外部世界,与此同时,中国自然环境、社会职业、文化风俗、国际交往、内部矛盾无不受到全球化、市场化和现代化的冲击。在当代国际竞争过程中,国家形象对于每一个民族国家现代化发展良好国际舆论环境的营造至关重要,它也作为软实力或者文化领导权的一部分,被各国拿到了一个较高的位置去解读、实践与评估。在经过20世纪90年代迅速发展之后,中国纪录片进入新世纪继续前行,并且接受"市场""国家""政治""专业"之类力量的检验及其所施

加的影响,不同类型纪录片在此影响下也试图寻求不同的发展路径并拓展各自生存空间。中国少数民族题材纪录片参照新世纪政治经济状况与具体传播环境,继往开来,再现着中国各地景观和各民族生活状态,基本形成了多元共存局面。

如果说 20 世纪 90 年代中国少数民族题材纪录片是以关注少数民族普通人及其生活百态为主题的《藏北人家》《最后的山神》《最后的马帮》为标志或者是开启的话,那么 2000 年以来少数民族题材纪录片同样是继承着此类主题作为开端和标志的,代表作品如《雪落伊犁》《岛》等。然而所不同的是,前者更多的是在探索中国纪录片广泛发展中的"无心插柳",后者更多的是用影像讲述中国各民族故事的"有意栽花";前者更多的是文化挽歌式纪录,后者却不仅是对传统逝去的悲歌重唱,而是关注最真实、最需要关注的普通人生活,包括现实的快乐与喜悦,曾经的无奈与惆怅,以及对现实社会问题的思考与表达。当然,少数民族题材纪录片在新世纪里逐渐关注自然生态、环境保护、群众权益诸类社会问题,但由于面临复杂的国际政治形势,中国各民族大团结、维护国家领土与主权统一的主题依然十分重要。可以说,20 世纪 90 年代中国新纪录运动中所萌发的那些关注底层、面向现实的纪录精神,在 21 世纪初的中国少数民族题材纪录片摄制中得到了延续或者说放大。

《雪落伊犁》(2001)是由冯雷独立制作的,它诗意而简朴地介绍了一个生活在伊犁雪山里的哈萨克牧民家庭,重点再现了小姑娘巴黑拉的一天。由于经常需要迁徙,他们居住地方没有通电。清晨,漆黑的屋子被马灯点亮,小姑娘开始梳头、洗脸,然后吃早饭、洗碗、喂羊、挑水、挤奶、与小羊嬉戏、写作业、祈祷,最后夜幕中哈萨克童谣响起——"无忧无虑的玩耍,无忧无虑的歌唱/啊,在我

美丽的故乡,无忧无虑的生活/我的童年我已经离你很远/我的童年,我得不到的幸福/我亲爱的朋友们,我为你欢乐地歌唱/你们是我们最亲密的朋友/我的童年我已经离你很远/我的童年,我得不到的幸福/在雪山顶上,在草原最清秀的地方/是不是我的童年在那里飘扬。"这种无忧无虑、随风而逝的童年,也是我们所有人不再拥有的童年。虽然镜头下的生活不如《藏北人家》那样丰富,也不如《最后的山神》那么沉重,《雪落伊犁》却表达了一个民族乐观、恬静、简单的生活状态。面对牧民家庭外面的现代文明,该片不是去伤感或者歌唱进步,而是记录着一个少数民族家庭当下的真实生活。另外,这一纪录片拍摄的不仅是小姑娘巴黑拉及其家庭,更是张扬了哈萨克族文化与民族精神,同时还将这些个体、家庭及其民族的实在生活提到了人生哲学的高度进行思考,展现了人生的艰难与美丽。纪录片在风雪声、冬不拉的轻吟中开启,随即拍摄的是落雪、雪地、村居以及意态安详的几匹马在积满落雪的山脚下慢慢行走,而伴随着这些场景的则是一首哈萨克民歌:

> 清秀的声音,朦胧的声音
>
> 沉浸在冬不拉清澈旋律中的我的民族
>
> 没有束缚,伴随着大自然
>
> 你是多么充满着个性
>
> 在草原上游牧的我的民族
>
> 你就像座高山,坚强勇敢
>
> 你是多么的坚忍不拔
>
> 你好客的性格
>
> 歌唱大地,歌唱大自然,我的民族
>
> 不与人为敌,不伤害别人是我们的传统

> 我的民族，承受了别人的侮辱、谩骂、取笑
>
> 你是多么的坚忍不拔
>
> 清秀的声音，朦胧的声音
>
> 沉浸在冬不拉清澈旋律中的我的民族

　　这首冬不拉伴奏的女生独唱夹杂着淡淡的忧伤，述说着哈萨克族群对自身好客、友好、坚韧、热爱自然的文化定位。作为哈萨克族民间流行的弹拨乐器，冬不拉更是哈萨克族文化的代表符号。概括地说，这部哈萨克纪录片通过对一个哈萨克小姑娘及其家庭平静生活的细致讲述，真实地呈现了单纯、善良却又坚忍不拔的哈萨克族民族精神。然而，纪录片制作者并没有在此停步，或者说对哈萨克民族文化又进行了一次深度解读，即将巴黑拉及其家庭生活故事放置于一个大的人类生命范畴下来思考。他们每天的生活如同一片片飘落的雪花，轻轻的飘来又淡淡的化去，正如片子最后在风雪声中的尾注所言，"人的一生就如同一场雪／从天空飘落到地面／随后就是漫长的蒸腾／之后还会有雪飘落下来……"。因此，《雪落伊犁》简洁地再现了哈萨克族牧民生活，并延伸触及了生命与永恒的关系，它反映一个民族乃至整个人类的生存哲学。冯雷曾评述说："现代社会使我们越来越多地拥有了一切，而只有一种东西是一切物质利益都无法带给你的，那就是影片中小女孩和她的家人所拥有的那种单纯而平静的生活。影片试图用最简单的方法记录一个哈萨克族小女孩的一天，而这平凡的一天对我来说，却意味着人的一生。因为在中国古老的哲学思想中，认为人是生活在一个不断轮回的世界中。"[1]影片时长 38 分钟，获得了第 20 届法

① 梅冰、朱靖江：《中国独立纪录片档案》，陕西师范大学出版社 2004 年版，第 365 页。

国真实电影节最佳青年电影制作人"尤里·伊文思奖"。

纪录片《岛》同样是由冯雷在2002年所拍摄的少数民族题材纪录片，它利用一种比较视野进入中国普通人的生活，细致地讲述了两位老人及其家人的日常故事，一位生活在山东蓬莱海边，一位生活在吐鲁番沙漠深处。该片并置了两户人家诸多生活碎片，例如海边的老人修补渔船，两个孩子跟着妈妈穿过一条街道去买水，维族老人做礼拜，他们一家人铺开地毯，在院子里的阳光下吃饭、聊天、哄婴儿睡觉。这些富有质地的、简单的生存细节基本织就了普通群众各自不同的、复杂的生活方式。编导通过对两种不同生活的记录，试图述说人的一种生存状态，认为整个人类都生活在一个巨大的岛上，深受束缚与限制。可以说，这部片令人想到了此前的《沙与海》，或者说似乎是在新世纪向《沙与海》致敬，它们都是对生存在大海和沙漠地区的普通人生产与生活的再现，不过《沙与海》更多的是在展现中国普通老百姓生活状况，而《岛》则在此基础上将其上升到了人类哲学的高度①。这一点是与《雪落伊犁》主题哲学性升华思路一致的。《雪落伊犁》如同《藏北人家》一样记录普通牧民一家生活，《岛》也如同《沙与海》一样再现东西部两地不同人群生活，但是前后者之间的诉求主题、再现方式以及对于民族文化的深度思考却是不同的，应该说，《雪落伊犁》和《岛》不仅讲述了中国各族人民日常生活方式，再现民族文化状态，而且进一步将如是状态提升到了整个人类生活或者生命哲学的高度来审视，而不是在此前民族团结、经济生活水平提高的单一叙事框架或者影像知识结构下去厘定。这一点也彰显了纪录片制作者创造性处理

① 冯雷在一次接受采访中，表示不知道以及没有看过《沙与海》。参见黄小邪：《简单非简单——关于纪录片〈雪落伊犁〉及导演冯雷》，Bbs.pku.edu.cn。

现实的意图与追求。

　　总体来说，新世纪以来的中国少数民族题材纪录片依然在体制内外高调地、多元地生存着，它包括山川风物自然纪录片、官方宣传片、历史文献片、社会纪录片、人类学纪录片等。需要指出的是，随着中国导演纪录观念的继续历练、成熟以及公众纪录影像素养水平的不断提高，中国少数民族题材纪录片无论是在体制内还是体制外，都摒弃了单一的宣传思维，开始在民族国家话语或者大国纷争的语境之下，更加地贴近生活、触摸日常、直面问题。

一、风光片、大型人文纪录片以及少数民族地区重大历史影像重现

　　长江、黄河、故宫、丝绸之路等山川风物一进入 21 世纪就再次被搬上荧屏，虽然所生产的大型影像与 80 年代一样具有国家塑造和民族凝聚功能，不过，这些影像注解的是 21 世纪初的中国。首先，早先的"球籍"忧虑早已被"大国"想象所取代，中国在新世纪比历史上任何时期都更加接近、更有能力实现中华民族伟大复兴的目标，原有的那些精神与文化储备已经不能满足与适应中国经济不断发展与国力增强所带来的那种民族归属的兴奋，人们需要再次借助民族实体象征，或者从民族实体象征中再挖掘一些历史与文化资源来充实国家日益强大的身份认同与建设家园的骄傲感；其次，全球化给中国带来全方位、多元的影响以及意识形态控制的减弱，人们需要从文化和历史中提取更多的民族资源，来提高现代国家凝聚力和忠诚感；再次，中国改革开放 30 多年发展中的环境、教育、社会多类问题需要梳理与再认识。少数民族地区风俗面貌与生活环境在《再说长江》《新丝绸之路》《千年菩提路》《中华文物备忘录》等大型纪录片同样也都被记录；第四，人文类纪录片在新世纪初的崛起，诸如《江南》《徽州》等人文类纪录片的流行，

掀起了对中国各地人文状况的集中讲述;第五,影像技术的进步和传播载体的革新,为山川风物的再次记录提供了契机。"你用甘甜的乳汁,哺育各族儿女;……我们依恋长江,你有母亲的情怀!"纪录片《话说长江》中的主题曲《长江之歌》,连同纪录片本身,教育和询唤了一代中华儿女。《再说长江》面临的则是新的一代,如果说以前是电视纪录片的一代,这次在电视传播成熟发展与网络时代高速迈进的背景下重塑长江,则有利于再次教育和询唤新一代中华儿女。与20年前一样,各个民族地区山川风光也是被少数民族题材纪录片所再现的,这些纪录片同样采用系列化生产形式,全方位地记录了少数民族风土人文,具体如《桃坪古堡——世界绝无仅有的羌文化遗产》《天上西藏》《中华一家》《喀什四章》《花瑶新娘》《鄂托克的故事》《探秘敖伦布拉格》《热贡河谷的艺术瑰宝》《龟兹·龟兹》《家在云端》《美丽克什克腾》等。

可以说,2003年左右再次掀起的山川风物纪录片拍摄是对80年代中国纪录片的一种文化怀旧或影像致敬,旨在重新进行一种有效的中华民族文化和爱国主义教育。众所周知,任何一种民族精神以及爱国主义情怀都是抽象的或者说是理性的,唤起这种抽象情感的最好方式是将其具象化成有形的、能够被触摸与感知的物化形象,故宫、长江、黄河、丝绸之路等实体能够承载新世纪中国人民的民族自豪感和爱国主义情怀,因此,它们进入了大型纪录影像。这种思维也推动了少数民族题材系列片的拍摄,直到2000年代末才形成一种阵势。这种阵势的形成还有另外的原因,即中央政府对少数民族地区政治、经济与文化宣传的重视,以及电视台对少数民族风光、独特文化的青睐,毕竟这些迥异于现代工业社会与工业文明的山川、生活影像一定程度上可以满足观众的心理需求和视觉想象。值得补充的是,任何奇观化的中国少数民族形象,或

者打上异域特色标签，其实是一种短视与局限思维，在此基础上需要重新去厘定"中国"。中国不是简单的内地区域或者汉民族聚集区，它是边疆和内地交流频繁的共同体，任何民族只是中华民族的一部分，是中国符号的一部分。我们所看到的边疆形象只是中国的一部分，是我们同一个共同体成员。在这种意义上，中华民族观念还有待加强，她包括 56 个民族在内的统一体，同时世界对中国以及中华民族内涵的理解也应该继续加强。这种观念是少数民族题材纪录片能够呈现中国形象多深和多远的关键，也是少数民族风情片能够端正发展的关键。

　　进入新世纪，由于纪录片在全球范围内文化作用的显现以及纪录片从业者的呼吁，中国社会越来越重视纪录片的拍摄与传播，具体涉及少数民族地区的重大历史事件也被用纪录片方式所回顾、讲述与传播。例如，广西桂林电视台导演杨小肃拍摄了纪录片《消逝的足印》，讲述的是现在仍生活在新疆伊犁的锡伯族"西迁"故事。20 世纪 90 年代的纪录片《望长城》中对锡伯族及其迁徙故事也都有所涉及，不过，《消逝的足印》却是对这一历史事件的专门呈现。《传奇英雄马本斋》是为纪念抗日英雄马本斋及其所领导的回民支队创建 70 周年而拍摄的。纪录片《1943：驮工日记》回顾了陆振轩等几位青年学者在抗日战争时期带领新疆少数民族驮工，徒步翻越喜马拉雅山脉和喀喇昆仑山脉，开辟中印运输通道，从印度列城运进 6 600 条轮胎及其他抗战紧缺物资的英雄业绩。《青藏铁路》全面展示了青藏铁路修建过程中所创造的世界奇迹和感人故事。纪录片《西藏民主改革 50 年》以大量史料和亲历者故事，记述了 1951 年和平解放以来，西藏历经的《十七条协议》签订、和平解放、平息叛乱、民主改革等重大历史事件等。

　　综之，新世纪少数民族题材纪录片对少数民族地区自然风光、

人文风俗、重大历史事件都进行了重现,它传播着一种国家主流意识形态与大一统原则,这些呈现的背后有着作为国家力量代表的官方电视机构的努力与扶持。在此需要再次将"骏马奖"拿来一说,它在新世纪先后举办两次,影片具体如下:

第九届(2002)——
电视社科节目

一等奖:《开秧门啰》(云南电视台、云南省兰坪县广电局)、《远山的瑶歌》(湖北电视台、中央电视台)、《做一回八日郎德人》(贵州电视台)、《小巴郎》(山东电视台、山东有线电视中心)、《守护家园》(中央电视台)、《雪域丹心——江苏援藏工作纪实》(中共江苏省委组织部等)、《神鹿的女儿》(中央电视台)

二等奖:《壮族四胞胎的童年生活》(广西电视台)、《根籁——谭盾与家乡的对话》(湖南电视台)、《平衡》(成都电视台)、《黎乡情深》(山东电视台)、《老覃和他的巴山舞》(河北电视台)、《拓荒人》(新疆电视台)、《周老爹和他的银杏树》(南湘西电视台)、《自治55年》(蒙古电视台、中央电视台)、《寻找森林》(中央电视台)、《西藏50年》(中央电视台新影制作中心)、《最后的狩猎部落》(中央电视台)

三等奖:《回望龙脊》(广西桂林电视台)、《学生村》(云南电视台)、《下山》(内蒙古电视台)、《岜沙——一个苗族村寨的故事》(贵州电视台)、《消逝的足印》(中央电视台)、《藏妈妈》(山东电视台)、《大河沿》(中共青海省委宣传部、青海省文联)、《回访拉萨》(中央电视台新影制作中心)、《远去的帝京》(黑龙江电视台)、《神秘的岜沙》(中国农业电影电视中

心》、《台湾部落传奇》(台湾星亚传播公司)、《人进沙退的梦想》(宁夏回族自治区计委、宁夏电视台)、《走进喜玛拉雅》(北京电视台)、《桃坪古堡——世界绝无仅有的羌文》(四川省阿坝州电视台、新疆电视台)、《心愿》(周保中将军)(中共云南省委党史研究室)、《锅魂》(山东有线电视中心)、《佛塔建筑艺术》(青海电视台)、《草原蒙医》(中央电视台)、《台湾风情录》(台湾星泰影视传播事业有限公司)

提名奖：《布多阿森和他的牛胡》(福建省宁德电视台)、《守望巴音布鲁克》(新疆巴音郭楞电视台)、《走进南方长城》(湖南省湘西电视台)、《最后的舞者》(云南省丽江电视台)、《遥远的森吉德玛》(内蒙古电视台)、《青州旗城》(山东有线电视中心)、《民族之声》(上海电视台)、《特姆的足迹》(中央电视台新影制作中心)、《最后一个猎户》(黑龙江电视台)、《贫困征战》(北京电视台新闻评论部)、《"格桑花"喜圆蓝天梦》(四川省成都电视台)、《周城的"开秧门"》(云南省大理电视台)、《灵山秀水布依情》(云南广播电影电视制作发行中心)、《红河哈尼梯田》(云南缘成影视中心)、《茶马古道上的明珠》(云南省大理电视台)、《苗寨飞出金凤凰》(湖北电视台)、《阿拉善额鲁特婚礼》(内蒙古电视台)、《走出山林》(黑龙江电视台)

第十届(2004)——

电视专题片：

一等奖：《牵手》(新疆电视台)、《千里瑶乡行》(湖南电视台、湖南永州电视台都市频道)、《西部大开发之家园》(内蒙古电视台)

二等奖：《银色新华》(云南电视台)、《尹湛纳希》(辽宁电

视台)、《一点光明——无限希望》(深圳电视台)、《我们村里的年轻人——席宝力高》(中央电视台)、《岁月的茶香》(云南西双版纳电视台)、《赫哲绝唱——伊玛堪》(黑龙江电视台、黑龙江省民间艺术家协会)

三等奖:《巴尔虎草原的故事》(内蒙古呼伦贝尔电视台)、《寄托》(甘肃电视台)、《马燕:我要上学》(中央电视台)、《农闲的日子》(贵州电视台)、《大岭山之路》(广西桂林电视台)、《九寨之子容中尔甲》(广东南方电视台)、《回家——席慕容,追寻梦土》(吉林电视台)、《长河落日》(内蒙古赤峰电视台)、《魅力傣乡》(云南电视台)、《占理的传说》(中央电视台海外中心)、《三州行》(四川电视台)、《守望》(辽宁电视台)、《高原女人——杨丽萍》(北京电视台)、《猎杀之后》(山东电视台)、《武陵土家人》(湖北省民宗委、湖北省民族学院)、《认识台湾原住民族》(台湾星亚传播公司)

电视纪录片:

一等奖:《心中的香格里拉》(云南省云之南影视文化有限公司等)、《小苏布达们的故事》(内蒙古电视台)

二等奖:《梯田边的孩子》(云南昆明电视台)、《传习馆春秋》(云南电视台)、《一处古墓与一段消失的文明》(福建电视台)、《一个侗乡民警的春节》(广西电视台)、《草原人家》(北京华赛兴业技术发展有限公司等)

三等奖:《阿鲁兄弟》(云南昆明电视台)、《家》(四川电视台)、《石头房子》(新疆电视台)、《蔓荆子》(山东电视台、山东省民委)、《湘西苗鼓王》(中央电视台新闻制片中心)、《抢银碗》(内蒙古呼伦贝尔电视台)、《阿妈仓回家》(四川电视台、青海省对外文化交流协会)、《盛世逢盛会》(宁夏对外文化交流中心)

2005 年以后，少数民族题材艺术"骏马奖"停止举办，少数民族题材纪录片的奖项推动措施一时中止。这是因为少数民族题材纪录片无法为电视台或者国家市场创造收视价值或市场效应，又或许是少数民族生活展现往往由综合类影片所承担。也正是在这一时间节点上，中国对于纪录片发展的支持力度继续加大，国家电视台还专门开创了纪录片频道。在这一过程中，许多纪录片也都有意识地去表现少数民族，少数民族题材纪录片依然得到了大量生产。另外值得一提的是，2015 年 4 月 18 日至 25 日，已成功举办六届的北京民族电影展特别增设了"中国民族题材纪录片回顾展"单元，"旨在通过对民族题材纪录片的纳入，而达成对我国少数民族电影展示的全景性和完整性"①。这一回顾展总共展映了 42 部优秀少数民族题材纪录片，还设立了"鄂伦春百年影像展映暨论坛"专题。可见，少数民族题材纪录片作为民族电影一大类型，在此已经正式被中国主流电影展所承认和推崇。这样一个全面的展示和收藏平台，使得优秀的少数民族题材纪录片创作者及其作品将慢慢浮出水面，少数民族题材纪录片在此策动下又迎来了一次新的发展契机。

二、少数民族地区生存环境与民俗文化生活纪录

从 20 世纪 90 年代开始，中国少数民族题材纪录片逐渐平视少数民族生活环境、地区文化以及普通人日常生活，这种记录方式是中国纪录片工作者长期探索并与国外纪录片界互动的一种选择，这一点在新世纪少数民族题材纪录片中形成了燎原之势。少数民

① 《"中国民族题材纪录片回顾展"在北京开幕》，http：//politics.gmw.cn/2015-04/20/content_15420922.htm。

族题材纪录片可以借助影像优势来抢救和记录各个民族文化,然而进入新世纪,它们已经不再是简单的、风情化的边疆叙事,而是试图寻找每一个个体身上、每一个生活细节中和人类整体经验发生联系的通道、办法与意义。诸多研究者对猎奇风景也逐渐保持一种批判态度,主张少数民族题材纪录片应该直面现实生活,而且将这一生活与我们每一位国民生活联系起来,并从中国社会大变迁和人类哲学高度去叙述,反对那种将少数民族生活孤立化和封闭化,进而供人消费的影像方式。

摄像机眼睛聚焦哪里? 这是纪录片制作者最关心的问题。老少边穷题材一度泛滥荧屏,似乎这才是文化品位。其实,很多作品难以排除猎奇与投机的嫌疑。城市题材少,社会矛盾题材少,关注个体心灵情感的更少。转型期的中国有太多问题值得关注:人口迁徙、制度变革、上岗下岗、情感困惑、观念更替以及这些问题背后的心态等,记录这些问题的作品都可能为社会所关注。总之,纪录片制作者应直面生活,介入矛盾与冲突,介入情感与心灵。

中国纪录片垂爱"老少边穷"等遥远的题材,既是国家意识形态的引导,也是西方视点的召唤——虽然向度不同,一个悖论就这样诞生了:纪录片的摄制者住在城市,纪录片的被摄者住在农村,忽视或无视身边的生活,追求遥远的传奇,这已经成为一种时尚。当然,我并非强调遥远的不可拍摄,但命题是把遥远的变成身边的,而不仅仅是题材猎奇。①

少数民族题材纪录片在新世纪里面有一大部分镜头是积极地

① 张同道:《遥远的和身边的——纪录片的选择》,载于《多元共生的纪录时空》,北京师范大学出版社 2011 年版。

展现少数民族日常生活，关注少数民族普通人命运乃至整个人类命运的，这些已经交织进入当代历史，并丰富了中华各民族历史与文化内涵。例如，纪录片《平衡》真实地讲述了青藏高原可可西里的一支武装反盗猎队伍故事。可可西里素来被认为是"生命禁区"，是国家一类保护动物藏羚羊的主要栖息地。因藏羚羊能够带来高额经济利益而受到一批批盗猎分子的疯狂捕杀。在短短的十年中，藏羚羊的总数竟减少了三分之二。1994 年 1 月 18 日，青海治多县委副书记索南达杰在抓捕 18 名盗猎分子的行动中被枪杀身亡。一年后，他的妹夫、县委副书记扎巴多杰成立了以保护野生动物为主要目的的武装反盗猎组织"西部野牦牛队"，其工作成效受到国内外环保组织以及中央有关部委领导高度肯定。然而，他却突然在家中被一颗子弹击穿头部身亡。影片涉及自然环境保护、生物多样性、人的心灵等主题，获得第 11 届匈牙利国际视觉电影节最佳纪录片提名，入围第 19 届中国电视金鹰奖。《空山》则以大巴山区一个因缺水而贫穷的村落为背景，描述了山民贫困但不消极，艰辛但很乐观的顽强生活状态。《拯救查干淖尔》关乎民族地区自然环保。此外，《远山的瑶歌》《西藏班的新学生》《暴走墨脱》《白马四姐妹》《最后的防雹师》《田丰和传习馆》《风经》《毡匠老马一家》《我的珠穆朗玛》《丽哉勐僚》《庐舍里的婚礼》《第三极》《雅鲁藏布江边的通灵者》《尔玛人的呼唤》《盐井纳西人》《阿希克：最后的游吟》《最后的图瓦》《两个人的村庄》等影片也是对各民族社会生活的展现与评点。值得一提的是，编导顾桃在这一时期对当代鄂温克族社会生活与文化心理进行了广泛叙述，先后拍摄了《敖鲁古雅·敖鲁古雅》（2007）、《二十三届敖运会》（2008）、《雨果的假期》（2010）以及《犴达罕》（2013）。纪录片《敖鲁古雅·敖鲁古雅》中的"敖鲁古雅"是一个地名，中国东北鄂温克

人传统的居住地。然而,鄂温克人传统的生活方式却在当代无法延续。政府给他们在山下建了定居点,狩猎也被禁止。柳霞和弟弟维加用酒精麻醉自己,用口琴表达伤悲,酋长玛丽娅·索,漠然地看着这个变化着的时代。这部作品呈现了一个即将逝去的民族传统文化,它超越了单纯的民族人类学视角,有着浓烈的诗情和敏感的影像触觉,揭示了一个民族文化遗失之后,其中个体所陷入的失落、迷茫与痛苦。《二十三届奥运会》记录了鄂温克这一大兴安林深处森林民族对于外部世界发生的事件的简单评价,主要是奥运会、汶川大地震。2008 年的中国是一个重大事件频发的年份,鄂温克人在森林深处也受到了影响。人们聚在一起,用电池供一台小电视看奥运会开幕式,但是最后因为设备问题没有看到,所有人都无比失望。鄂温克人有什么说什么、嫉恶如仇、喜欢喝酒、心地纯洁、善良,而且富有艺术气质。虽然面临着各种压力,不管是处于自然环境、社会文化,还是政治的,他们仍然坚强而乐观地活着。《雨果的假期》同样触及社会文化与人们现实生活,主要记录的是一对鄂温克族母子生活。鄂温克族是中国唯一一个使用驯鹿的少数民族。13 岁的鄂温克小男孩雨果在很小的时候就失去了爸爸。他的母亲柳霞过着终日酗酒的生活,在别人的眼里雨果更像一个孤儿。在社会的资助下,雨果被送到了江苏无锡的寄宿制学校免费接受教育。雨果离开后,柳霞终日苦闷,驯鹿和酒成了她思念孩子的寄托。假期,雨果回到了位于大兴安岭深处的家乡,鄂温克定居点,美丽神秘的敖鲁谷雅。他此时已不再是当初离家的那个孩子,而是 13 岁的少年。面对酗酒的妈妈、诗意的舅舅、年迈的酋长、妈妈的追求者、纯净的族人、熟悉又陌生的森林,受到城市生活影响的雨果显得有些不知所措。纪录片记录了雨果的假期生活以及母子离别场景,述说着所有普通人都拥有着的细腻情感。2011

年 10 月，在日本山形国际纪录片电影节上，《雨果的假期》获得了
"亚洲新浪潮"单元的最高奖"小川绅介奖"。颁奖词赞美这部影片
"以其优秀的视点和影像，推进了当今纪录片的发展进程"。2011
年 12 月 8 日，《雨果的假期》获得亚洲电视大奖（ASIAN
TELEVISION AWARDS）"最佳纪录片"奖。《犴达罕》讲述的是鄂
温克人面对狩猎文化消逝的内心感受。犴达罕是大兴安岭森林里
体态最大的动物，它威武、敏感、拥有尊严。近年来，随着生态遭受
破坏，偷猎者增多，犴达罕变得越发稀少。鄂温克猎人维加在禁猎
后失落且悲伤，他经常酒后用诗和画怀念逝去的狩猎时代，也怀念
有犴为伴的日子。春天来了，维加和伙伴毛夏进入了原始森林，寻
找犴达罕的足迹。维加妈妈登了征婚广告，城市里教书的夏老师
出现了，维加的生活发生了变化，在山林以及远离山林的海南，维
加俨然是最后一头孤独的犴达罕。可以说，纪录片讲述雨果、柳
芭、维加等鄂温克族这一家人，其实也正是在描述整个鄂温克族，
以及中国边地现实状况。此外，顾桃还拍摄了反映鄂伦春人生活
的《神翳》（2011），影片记录了鄂伦春族唯一健在的萨满关扣尼的
生活经历和心事。每到初一或者十五，76 岁的关扣尼都要在神位
上放上贡品，按传统的方式祭拜神灵。一场病愈之后，关扣尼有了
心事，希望在有生之年能找到萨满的传承人，把这种古老的宗教文
化继承下来。可现在的年轻人已不再笃信神灵，这成为关扣尼寻
找继承人最大的障碍。她把目标放在了子女身上。由是，传统文
化衰落可见一斑。2013 年，顾桃又摄制了一部鄂伦春族纪录片《乌
鲁布铁》。"乌鲁布铁"，鄂伦春语中译为"孤山"，是内蒙古北部的
鄂伦春民族乡。影片讲述曾经的猎人给力宝在山里承包了乡里的
马场，用传统的方式饲养着 100 多匹鄂伦春猎马。虽然禁猎了，给
力宝偶尔也会进山转转，不为猎获，而是恪守先祖的狩猎文化。给

力宝的儿子亮亮和他的伙伴离不开森林,但更热衷于现代的极限运动,组建了越野摩托队,漫山遍野地消耗着激昂的青春①。

与此同时,这一时期少数民族题材纪录片还展现了自然环境、生物多样性以及一些社会新现象、新问题,一定程度上实现了纪录片作为"人类生存之镜"的影像书写。《阿鲁兄弟》记录了哈尼人在新时代遇到的新问题:人与梯田的关系、难以割舍的祖辈文化和远离故土打工的遭遇等。《情暖凉山——1997—2012凉山记事》直面的是四川省凉山彝族自治州彝族聚集区的贫困生活,以及社会救助状况。《西藏2009》(2010)共分为环保篇、宗教篇和文化篇三部分,将镜头对准生活在西藏的十几位普通民众,记录了他们寻常却不失典型的工作和日常生活,为观众呈现了一个生机勃勃又真实生动的当代西藏。该片中习惯使用牛粪作燃料的藏族人准备安装沼气,这样一来,一方面使得他们可以更加方便地生活,另一方面,还可以节约资源,节省下来的牛粪可以作为肥料,派上其他的用场。

三、少数民族普通人"当家作主"与权利意识的传递、表达

中国是一个多民族国家,各民族人民作为普通公民,都享有当家作主的权利。随着少数民族地区经济水平不断发展、群众知识素养的提高以及现代大众传媒的发达,中国各族人民当家作主的政治权利意识也得到了明显提高,它同样在少数民族题材纪录片得到了一定的传递与表达。

《开秧门啰》由云南电视台于2001年摄制。在云南省怒江州

① 《中国教育电视台纪录片〈乌鲁布铁〉入围韩国釜山电影节》,http://www.centv.cn/diandi/folder127/folder257/2013/10/2013-10-1649321.html。

兰坪县澜沧江峡谷的西岸,有一个以白族支系拉玛人为主的小山村——兰坪县中排乡烟川村。在拉玛人的传统习俗中,一年一度的开秧门是拉玛人最为重要的日子,按照传统的习俗必须由本村的最高行政长官家先开秧门,随后其他人家才能开始栽秧。在开秧门的这一天,每户普通村民家都要派人去参加开秧门的仪式和帮助主人家栽秧的劳作。这一已沿袭千百年的传统习俗在2001年却遭到了两户普通村民的冲击。为了沿袭传统和推广旱育稀植育秧的农业科技,村民委员会早已决定由村民委员会主任家先开秧门。村中兽医杨堂方家已78岁的老父,看到家庭兴旺,儿孙成器,他希望自己家也能率先开秧门。村民和凤兰家的男人都在外打工,家中缺少劳力,她家也想抢先开秧门,以获得其他村民们的帮助。本片以三户人家为了争夺抢先开秧门的矛盾为故事主线,通过矛盾的产生、发展、转化,再现了西南边陲小山村的文化转变,以及渐渐富裕起来的普通村民自我权利意识的觉醒。

《虎日》(2002)是一部有关凉山彝族地区禁毒、戒毒状况的人类学纪录片,它记录了彝族戒毒盟誓仪式的全过程,表现了彝族人民利用古老的文化遗产来遏制毒品在该地区泛滥的决心。彝族历法中的"虎日",是举行战争或者集体军事行动的日子。2002年5月21日,地处云南省宁蒗县跑马坪乡沙力坪行政村的金古忍所家族头人开会选择次日(彝历虎日)举行戒毒盟誓大会。5月23日虎日盟誓大会上,在各家支头人穿寿衣讲话、宗教师毕摩诵经之后,吸毒人员当众喝下鸡猪血酒盟誓,接受保人监督,禁毒委员会刻石立誓担保,然后,家支长老诵读禁毒宣言。夜幕降临后,吸毒人员回到家中,在家庭内举行"钻筐""转头""招魂"等仪式活动。参加这次虎日禁毒仪式的共有金古家族三个家支的16人。到2003年6月,参加这次虎日仪式的16人中,有两人复吸,其余14人都已融

入正常生活。

《守护香格里拉》(2005)讲述了少数民族地区群众守护家园的故事。云南迪庆藏族自治州香格里拉县金江镇,就是传说中的香格里拉。这样一块美丽的多民族聚集的河谷地带,因为一个计划要修建的大坝,这里居民的命运和文化生态即将发生改变。于是,金沙江两岸的村民忧心忡忡,除了依恋这片世代生活的土地,还有一个更重要的原因就是,村民们家门口的金沙江和山那边奔流南下的澜沧江、怒江,共同形成了世界著名的三江并流自然奇观,被联合国教科文组织列入了世界遗产名录,这让他们十分自豪,也使他们对家乡自然环境的保护更加重视。面对改变的可能,一群世代居住在这片土地上的村民站了出来,他们要求获得知情权、参与权,希望通过他们的呼吁,保护原住民的利益,保护这里的文化生态,挽救这片土地以及这条河流的命运。与此类似,胡杰导演的《沉默的怒江》表现的也是对怒江上修建大坝的各方争论。

四、《德拉姆》《毕摩纪》之类少数民族题材纪录电影的拍摄

2000年以来,中国少数民族题材纪录片主要由电视台主导生产与传播,辅以电影院播放与网络视频传播。《寻找白桦林》(内蒙古电视台、中央电视台,2000)、《邕江人家》(广西电视台,2000)、《高空王子——阿迪力》(新疆电视台,2000)、《甘孜50年》(中央电视台,2000)、《纳西族的东巴文化》(丽江电视台,2003)、《新藏线上》(新疆电视台,2003)、《玛丽索亚家的冬天》(黑龙江电视,2003)等少数民族题材纪录片都是由各级电视台主导摄制和播放的。不过,电影纪录手法依然在寻求突破,换言之,少数民族题材纪录电影也取得了不俗成绩,代表作品如《布达拉宫》《德拉姆》《毕摩纪》《西藏今昔》《扎溪卡的微笑》《喜马拉雅天梯》。

全球化、商业化与大众化早已成了中国影像生产、发行与放映的重要语境，这一语境使得各类影片不得不面对市场，努力提高自身竞争力。少数民族题材纪录片同样遭遇一些困惑，其中不无一些娱乐化或猎奇性片子被生产出来，也不无一些有影响力的片子被人们不时提起，单就《布达拉宫》（2003）、《德拉姆》（2004）两部片子足以说明少数民族题材纪录电影在这一时期影像发展中的地位。中央电视台投拍的大型电影纪录片《布达拉宫》，运用实拍手法，借助一位在布达拉宫生活了60多年的喇嘛自述，反映了布达拉宫上千年的风云变幻和西藏独特的人文景观。影片以这位13岁就在布达拉宫生活的喇嘛的丰富经历为主线，巧妙地串联了布达拉宫的建筑历史、西藏的社会变迁和雪域的独特魅力，这种人性化的处理方式既反映了历史与现实的双重真实，也把以布达拉宫为代表的藏族文化用一种贴近心灵的方式呈现出来。该片还夺得第10届中国电影华表奖优秀纪录片大奖。由田壮壮导演的纪录片《德拉姆》拍摄了茶马古道怒江流域段马帮及在此区域内长期居住的人们的生活。本片沿着马帮行进的道路，在云南西部怒江州的丙中洛乡到西藏的察瓦龙乡的怒江河谷里游走，用摄影机展现了不同民族的生存状况和多民族、多宗教的文化形态。镜头里流淌着河谷、栈道、索桥、怒江、喇嘛庙、天主教堂、雪山、丛林等地方景观，还记录了生活在拥有15个家庭成员、来自六个民族大家庭中的做旅游生意的藏族妇人；曾为信仰坐牢15年，一年只能给妻子写两三次信，别人以为死去的84岁天主教牧师；和哥哥共妻的藏族赶马人；双目失明、平静讲述自己如何逃避国民党军官的追求，如何"休"了好吃懒做的第一任丈夫，如何想念能干安静的第二任丈夫的104岁的怒族老阿妈；跑了老婆的扎那桶村村长陈文忠和他年仅九岁儿子"大耳朵"；有着传奇经历的82岁的马帮老人；

曾在舞厅爱上一位姑娘的年轻喇嘛李晓斌;拒绝了所有求婚者、爱看黑帮片、憧憬外部世界的藏族美丽女教师,等等,这些普通人物对着镜头表达着过去、现在和愿望,其间有欢乐也有艰辛。《德拉姆》再现的是一个现实的中国农村生活,而不是乌托邦中国,同时影片最后关注的是人类共同的生活变迁。影片艺术质量是显著的,大量使用长镜头,它击败众多故事片获得2004年度中国导演协会颁发的最佳导演奖,还获得第十届中国电影华表奖优秀数字电影奖。与此同时,《布达拉宫》和《德拉姆》两部纪录片意料之外的票房,也点燃了业界对观众到影院看纪录片的无限遐想①。这些少数民族题材纪录电影试图模仿故事片以及欧美商业大片模式,全面展现各地民族生活文化,取得了一定传播效果。此外,《毕摩纪》(2006)是北京青年电影制片厂制作的少数民族题材纪录电影,它呈现了不同时期、不同地域、不同年龄、不同形式的毕摩活动仪式,从历史客观的角度诠释了毕摩的生活状态、思想动态、传承方式、受众心理,从而真实地记录了毕摩的现实生活和彝族民族文化。2009年,由中央新闻纪录电影制片厂出品的文献纪录电影《西藏今昔》用大量事实讲述了西藏今昔的变化。"宝贝,你必定是上帝最爱的天使,否则,他为何在你的嘴唇上,留下这般深切的吻痕。"这是由央视纪录频道与美国微笑列车基金会联合摄制的首部关注"唇腭裂"群体的公益纪录电影《扎溪卡的微笑》(2013)的开场字幕。影片记录了西藏自治区东南边缘4 300米海拔的扎溪卡高原牧区里一群患有唇腭裂的贫困儿童在当地民政官员的帮助和微笑列车基金会的人道援助下,免费进行手术治疗,最终治愈先天缺陷的故事。

① 邓翔、杜斐然:《纪录片从影 一次惊喜的登场》,《新闻周刊》2004年第22期。

2015 年 10 月 16 日，纪录电影《喜马拉雅天梯》走进大众影院。影片聚焦的是西藏年轻的国际登山向导，完整记录了他们登顶珠峰北坡的全过程，从而再现了藏地风景和当地民众的生活。可以说，《喜马拉雅天梯》是对纪录电影的致敬，也是在新世纪里面对新中国时期所拍摄的《征服世界最高峰》(1960)、《再次登上珠穆朗玛峰》(1975)等纪录电影的致敬。

五、少数民族纪录片与社区影像、人类学影像

进入 21 世纪，中国少数民族题材纪录片逐渐呈现多元化、小叙事情状，《桃坪寨我的家》《春风桃李瑶歌》《庙里的时光》《新疆，新疆!》《寻找楼兰古国》《回访拉萨》等不同主题少数民族题材纪录片得以出品。在内容上，这些少数民族题材纪录片涉及民族风光、各族习俗、日常生活、经济生产、文化反思，如《摩梭风情》《边疆问路》等反映民族风情的纪录片，《三节草》《神鹿呀，我们的神鹿》《彼得洛夫的春节》等关注个体、边缘人物纪录片，《风流泸沽》《雪落伊犁》等呈现日常生活的纪录片，《最后的马帮》《青藏铁路》等讲述边疆现代化建设的纪录片，《秘境中的兴安岭》《1943：驮工日记》等关涉历史与民族记忆的纪录片，《虎日》《俄查》等拍摄少数民族生活的人类学影像。这一时期最显眼的进步是它们开始关注少数民族地区的社会问题，并进一步沉入民众本身生活，这一点基本上是由独立导演来执行制作的。从形式上来说，这一时期少数民族题材纪录片主要是电视纪录片，但是依然在运用电影纪录方式，后者相对更加精致；从播出上来说，少数民族题材纪录片主要在各级电视台展播，部分在影展、电影院、网络平台上播放，显得多样而又杂乱。由于中国电视市场化改革和商业利益动因，直到2009 年中央电视台开辟纪录频道前后，中国纪录片的播出才在国

家级电视台形成频道机制,但少数民族题材纪录片的播出时间相对来说依然很少。

21世纪中国社会发展的最大特征是继续国际化、全面地融入全球资本系统。中国少数民族题材纪录片制作主体、拍摄内容甚至资金来源日益多元化,服务目标日益国际化,近十多年来的少数民族纪录片发展足以给予证明。一是国际交流加强和纪录理念国际化。应该看到,中国少数民族题材纪录片在20世纪90年代已经走向了世界,这一步伐在2000年以后加速前进,国际交流更加深入。从影像主题来看,世界少数族裔题材纪录片自产生以来,它们或是在"看与被看"视野下被讨论,或是对少数民族日常生活细节真实再现,或是在"维权运动"层面上被分析。中国少数民族题材纪录片在这一国际接触中,也尝试着对这些主题内容拍摄。在此有必要说的一部纪录片是《西藏一年》(2008),该片由中国藏学研究中心和北京地平线文化传播公司联合制作。《西藏一年》主要以西藏江孜地区为拍摄对象,观察了包括妇女干部、乡村医生、三轮车夫、冰雹喇嘛和包工头在内的八位普通藏族人一年四季的生活,拍摄了他们诵经、婚恋、劳动、谋生等生活的方方面面。该片曾被英国广播公司连播三遍,随后又被美国、加拿大、法国、德国、西班牙、挪威、阿根廷、伊朗、沙特阿拉伯、以色列、南非、韩国以及覆盖整个非洲的非洲电视广播联合体、覆盖整个拉美的拉美电视广播联合体、覆盖整个亚洲的发现频道等40多个国家和地区的主流电视台订购与播放。获得这种广泛关注的原因是多方面的,而最主要的一点是影片将镜头对准了普通藏族群众。这种真实的底层纪录精神能够获得国际观众普遍认可,同时,它也是中国少数民族题材纪录片近20年间一直追求并逐步践行着的拍摄理念,这次成功的纪录实践也影响了周遭少数民族题材纪录片的制作。

　　二是社区影像"边缘发声"与"文化赋权"的域外理念开始影响少数民族题材纪录片制作。国外对"社区影像"的定义是明确的，即社区内外的社会组织将影像机器交给社区内部民众，让他们去记录自己的现实生活，并将记录的影像在社区内部放映，从而发起一场有关文化与发展主题的社区运动，或者在社区外部放映，告知外界，希冀外界的关注并促成相关问题的解决。这样的纪录状态与纪录方式即为"社区影像"。其中，影像的创作主体是社会组织与当地居民，关注的对象是社区内部的政治、文化与经济发展，目的在于促进社区的进步与发展，诸如发起卫生运动、医疗运动。因此，社区影像也被叫作"参与影像""发展影像"。社区影像的制作主体乡民是非精英的，实践的区域乡村是民间化的，关注的诸多内容也是边缘性的，它与其他主流影像简直无法媲美。社区影像在中国大陆得以发展主要得益于人类学调研、民间纪录与 DV 盛宴的推动。具体说来，在非政府基金、人类学者、纪录片人和乡村精英四种社会力量的推动下，北京与昆明两大社区影像实践中心逐渐形成，推动了国内社区影像的实践。作为北京的一个致力于纪录片影像和剧场创作的独立艺术空间，草场地工作站是由著名纪录片人吴文光组织的。2005 年，草场地工作站应"中国—欧盟村务管理培训项目"委托策划了"村民影像计划"。2003 年立春，首次云之南人类学影像展讨论了社区影像项目。一群来自云南的研究者和当地人民一起，用影像教育的手段促进文化传统的保护与发展，此后对社区民众进行不定期的培训，积极促进社区影像的实践工作。由于历史与现实的因素，中国少数民族地区是欠发达的，于是一些社会组织团体和个人较多地将社区影像的实践选在少数民族地区，这也形成了社区影像与少数民族题材纪录片的重合性局面。少数民族题材纪录片的视角是外部性的，更多的是提出问题，而社

区影像强调的是内部自我观看,并主张各种问题的解决。少数民族地区是社区影像实践的重要场所,少数民族群众借助便宜的摄影器材,一定程度上能够切实描述自身文化、提出发展方案并促成某些社会问题的解决,但是扛起摄影机器的社区民众面对复杂的物质利益关系,面对摄影器材进入自身生活或想张扬或想遮蔽的表演性心理存在,让社区影像实践并不如想象般浪漫①。可以说,社区影像将摄影机与普通民众加以重合,注重个人叙述和民间记忆,并将其与国家记忆相连,从而丰富了少数民族社会信息以及中国形象。《晴朗的天空》(2012)讲述了草原上煤田开采、铁路修建和城镇开发背景之下,蒙古族牧民们的日常生活与传统观念正在受到冲击,甚至已经开始渐渐改变。《我的老同学》(2012)则把藏族青年才旦寻找工作、待业在家的经历和面对未来的不知所措展现了出来。概言之,社区影像不能回避影像制作群体的实践动机与外部因素,考察社区影像中国实践应该将其置入更广阔的社会历史、政治、经济文化背景下去探索,用心拿捏民族影像制作在处理政府意志和群体利益两者关系时应该保持的视角,并置入中国少数民族题材纪录片发展的总体框架内进行分析,放在西方纪录理念的引入和人类学田野实践氛围下去思考,放在中国普遍社会实际、中央和地方关系、国家形象展示中来探讨。另外要说的是,"云之南纪录影像展"从 2005 年开始设置了"社区单元",提出"影

① 社区影像实践在国内的发起依然是精英阶层在主导,同时真正的社区影像实践也存在诸多利益关系。由于文化背景的差异和项目实践过程中各种力量的综合作用,少数民族村民通过 DV 技术和社区影像项目实现的自我表达十分有限。他们在项目的"文化聚合的向心力"和自身所属文化"文化阶层的离心力"的综合作用下,根据"场景"的不同表演着不同的身份认同,并通过表演实现自己的物质利益诉求和道德要求。参见胡特:《社区影像项目中的"表演"——关于参与者身份建构和呈现的田野研究》,2009 年复旦大学硕士论文,未刊。

像应当给予民众一种声音,而不只是一种信息"。这种社区影像理念和"乡村影像计划项目"实践的空间大都是少数民族地区,后来展览的纪录片大多是少数民族题材的。以 2011 年社区单元影片为例,《一个小学生的一天》《台磨山村的传统故事》《控拜村的鼓藏节》《黑虎释比》①《赕威仙》②《云南藏族的建筑文化》《歌舞欢腾
　吉祥升平——德钦藏族弦子》《雪莲花》《朝圣者》《大自然的谢恩》《麻与苗族》《我的高山兀鹫》《离开故土的祖母房》《净土》《蒲公英》都是少数民族题材纪录片,它们关注的基本是乡村基础设施建设、族群文化及其面对现代文明冲击下的选择。这些纪录片摄制者来自社会各个领域,乡村村民、教师、公务员不一而足。应该说,"云之南"影像展及其社区影像实践活动对于少数民族题材纪录片发展是一个推动,但这一实践依然需要处理向公众有效传播及其制作队伍的合法性问题,否则最多只能是人类学范畴下的文化记录。2012 年以来,天津电视台与中国本土的自然保护组织"北京山水自然保护中心"、联合国合作还推出了大型乡土人文题材系列纪录片《望乡》。"北京山水自然保护中心"自 2007 年就开启了"乡村之眼——自然与文化

①　释比即端公,是羌语对不脱产的民间巫师的一种称呼。在羌族社会里,释比专门从事如祭山、还愿安神、驱鬼、治病、除秽、招魂、消灾、死者安葬和超度等活动。他们是羌族宗教的主持者、阐释者,是掌握特殊法术的巫师,更是传统文化的主要传承者。2009 年至 2010 年,"我爱纪录片小组"之"影像记录羌文化"成员,拿着最简陋的 DV 设备数次前往四川省阿坝藏族羌族自治州,在茂县黑虎乡的崇山峻岭与碉楼民宅之间寻访到两位释比。影片用"访谈加口述"的形式,试图让当事人通过自己的语言阐述,揭示他们眼中释比文化的内涵和身处其间的个体命运。

②　本片是布朗族章朗青年文化调查小组记录本村村民"赕威仙",及不同村民对"赕威仙"的看法。"赕"意为奉献,"威仙"指物品种类数量丰富。"赕"是布朗族追求美好生活,与人分享劳动果实的重要习俗,它在布朗族人一生中具有深远意义。但近年来,受外部文化冲击,青年人的思想正在发生改变,对自己民族传统文化的认识也有消退,甚至有青年不知道自己在传统活动中该做什么。章朗青年文化调查小组旨在通过这类调查引导他们认识自己,促进文化反思及传承。

影像保护项目",在中国西南山地,为当地百姓提供摄像器材和技术指导,鼓励他们拿起机器自己记录身边的生活,自主创作记录乡村社区影像,讲述人与自然的和谐共生①。这些系列纪录片基本上都是少数民族题材的,诸如《白裤瑶母亲的蚕》《夕格羌人的迁徙》《香格里拉之眼》《离开故土的祖母房》《牛粪》《瑶纱》《纸上东巴》《东巴鼓》《索日家和雪豹》《麻与苗族》《酥油》《古道新马帮》《大山的孩子》《虫草》《我的白玉小学》《蓝色洱海》《牧民与狼》《药与瑶》《歌养心》《爷爷的芦笙》《梯田人家》《蒙古戈壁女人》《青海湖畔》《藏民治沙》《画缘唐卡》《回到康定》《藏医手记》《守望黎乡》《沙漠人家》等。它们记录了广西壮族自治区南丹县里湖瑶族乡白裤瑶百褶裙、"羌绣"等民族传统工艺,以及四川省汶川县龙溪乡夕格羌寨羌人的震后迁徙、各地自然生态和野生动物保护状况等。

可以说,少数民族在影像中的自我呈现,一定程度上丰富了官方议程或主流价值观念生产下的少数民族乃至整个社会形象。少数民族力量已经进入国家公共影像空间,他们获得了一定的声音,积极地参与到主流力量中去再现本民族的身份,讲述本民族乃至更广阔的社会故事。

《俄查——黎族最后的船型屋聚落》(2012)是一部记录海南黎族百姓文化信仰的人类学纪录片,它呈现了俄查村从茅草房搬到新居的情景。俄查是海南岛中部的一个黎族古村,俄查的村民们世世代代居住的船型屋子及其朴素生活在现代化建设中发生了巨变,黎族原始的文化生态面临着考验。故事的主人公睿是俄查村的头人,又是大"葛巴"(类似巫师),同时还是俄查小学的校长。

① 《〈望乡〉在天津卫视开播 借"乡村之眼"展和谐之美》,http://news.163.com/12/1204/15/8HT2636P00014JB6.html。

睿承袭了祖辈"葛巴"的头衔。他的聪明及智慧使得他成为附近一带最有名望的"葛巴"。他每天忙里忙外，村民病了、牲畜死了、庄稼枯黄了、做噩梦了等等，都要请他祈福免灾、驱魔除鬼。故事的另一主要人物北京大学人类学博士生刘宏涛，他长期住在村里做田野调查，观察并研究村子里发生的一切。另外还有一位叫阿兰的黎族妇女，19岁时嫁给汉人，由于老公外遇而离婚。之后一直在外面闯荡，村里要出去打工的人大多也都经由她介绍引荐。这些日常生活场景向人们真实地展示了俄查黎族的当前文化与生活状况。人类学纪录片《难产的社头——一个花腰傣社区的信仰与文化变迁》由中国社会科学院社会学研究所副研究员吴乔历时八年完成。作者在云南元江河谷花腰傣地区进行了超过一年半的田野工作，学会了花腰傣语言，记录了整个社区的谱系，用参与观察和深入访谈的方式获取第一手素材，对这个族群的文化有了系统而深入的把握。该片拍摄了一个花腰傣寨子"社头"的新老更替过程，展示了传统社区组织和基层政权、新观念和老规矩、经济权和话语权之间错综复杂的关系，进而从一个少数民族社区的日常生活折射出城镇化、现代化、经济市场化之下农村社会的深刻变化。影片在2015年"中国民族题材纪录片回顾展"中获得银奖，并被中国民族博物馆民族志电影永久收藏。张掖电视台摄制的纪录片《耶什格岔的春天》是关于祁连山下裕固族人生活的。耶什格岔是突厥语地名，意思是"有两个分支的山谷"，位于祁连山的最北端。2014年春天，整个祁连山地区经历了一次严重的干旱。影片选择了生活在耶什格岔的裕固族牧民杨军和杨建国两家为拍摄对象，忠实地记录了他们在这个干旱的春天所经历的一切。持续不断的干旱、盼望已久的春雨、突如其来的沙尘暴、不期而至的春雪、新生的小羊、意外的伤病、干涸的泉水、政府打井的消息交织在一起，严

酷而平静的生活里频起波澜。对于生活于此的牧民而言,这只是漫长岁月里一个平常的春天而已。导演赵国鹏更多地关心居住在大山深处的人们的生存和情感,表现牧民与羊之间的情感及其变化。纪录片是 2015 年北京国际电影节民族电影展之专题展"中国民族题材纪录片回顾展"的参展作品,并荣获第一届中国民族博物馆民族志电影永久收藏奖的铜奖①。值得一提的是,本次影展上所展示的《咱当苗年》《苏干湖畔的家》《龙脊水酒》《苗山剪禾》等"非遗影像"也有部分是关涉少数民族文化的。

返回来说,平常百姓、人类学学者、体制外影像生产公司与各级电视台一起都端起了摄像机,开始共同地在 2010 年前后的少数民族题材纪录片产制上施加影响,并获得了业内外认可。纪录片《牛粪》(2010)是青海果洛藏族自治州久治县白玉乡的牧民兰则摄制的,这是兰则在山水自然保护中心"乡村之眼"影像计划培训下所进行的第一次纪录片拍摄②。影片是对藏区牧民的真实写照,它展现了藏区牧民淳朴生活以及牛粪对于牧民的生活价值与生命意义。一望无际的草原,成群结队的牛群,组成一幅美丽的画卷。纪录片反映了藏族人与牛粪之间的紧密关系。世代以来,牧民用牦牛粪盖房子、围炉子、搭狗圈,甚至在冬季把它当成储藏鲜肉的"冰箱"。牛粪还可以在冬季的冻土层上用来做拴牛的地桩,治疗牦牛或者马驹的眼药,或者

① 《〈耶什格岔的春天〉:裕固族牧民在艰苦环境中的温情生活》,《中国民族报》2015 年 6 月 12 日。
② "乡村之眼"是由山水自然保护中心与多家植根于中国西部乡村社区的机构共同合作完成的一个公益影像计划。该计划在云南、青海、四川等省区对农、牧区学员进行视频拍摄和剪辑方面的培训,支持他们拍摄自己的影像作品来表达对自己家乡文化及环境的理解。自山水自然保护中心 2007 年发起第一次培训活动至今,项目已经在云南、四川、青海共培训了 80 多名乡村学员,拍摄制作了近 60 部作品。目前,仍有一半以上的人在坚持拍摄,该计划本身也从一个简单的培训班发展为一个公益影像行动。参见本报记者:《〈牛粪〉:一位牧民眼中的高原》,《青海日报》2014 年 2 月 21 日。

作为孩子们在冰冻的河床上玩耍的玩具。正如导演兰则自述:

> 气温在零下40℃的高原上,牛粪是牧民家的温暖,牛粪是没有污染的燃料,是供神煨桑的原料,是驱暗的灯盏;牛粪可以用来建筑家园和围墙,是草原上的天然肥料、治病的药物、除垢的洗涤物,小孩子可以用牛粪做玩具,艺术家可以用牛粪制作佛像;从牛粪可以看出草原的好坏,判断牦牛的病情。总之,牛粪是我们高原人所不可缺少的。但是我们离没有牛粪的生活越来越近,没有牛粪的日子将是我们自我遗失的日子,是给我们生活带来灾难的日子,也是我们与大自然为敌的日子。到那时,我们的慈悲心与因果观,善良的品性都将离我们远去。①

另外一部讲述牦牛与藏区牧民关系的纪录片是中央电视台制作的《牦牛》(2014)。该片讲述了牦牛对于西藏牧民的重要价值,以及西藏草场减少,传统牧业受到冲击下,人们生活开始面临的历史性转变。影片拍摄了纳木措辖龙村几位牧民的主要经济收入方式及其变化——纳木措旅游带动了周边工厂增多,才贡买了大卡车,搞起运输,通过拉沙子拉土,一天能挣700元左右;村民开会按照草场大小和牛羊多少来分得一笔政府退牧还草补助款;噶丹和罗布等人赶上牦牛队有偿帮助登山人员运送物资;才贡一家转到冬季牧场,住上了新房,但到当雄县城购买家具资金不够,最后只

① "乡村之眼"是由山水自然保护中心与多家植根于中国西部乡村社区的机构共同合作完成的一个公益影像计划。该计划在云南、青海、四川等省区对农、牧区学员进行视频拍摄和剪辑方面的培训,支持他们拍摄自己的影像作品来表达对自己家乡文化及环境的理解。自山水自然保护中心2007年发起第一次培训活动至今,项目已经在云南、四川、青海共培训了80多名乡村学员,拍摄制作了近60部作品。目前,仍有一半以上的人在坚持拍摄,该计划本身也从一个简单的培训班发展为一个公益影像行动。参见本报记者:《〈牛粪〉:一位牧民眼中的高原》,《青海日报》2014年2月21日。

好卖了一些牦牛加以补贴——然而,无论经济如何转型,牦牛依然是藏民最好的朋友,它们几乎为牧民提供了衣食住行的一切保证,牛粪用来生火,毛则可以制成帐篷,即使下雨也不会漏水,既轻便又保暖,它们同时是牧民家庭收入的主要来源。影片还拍摄了村民罗布期望孩子好好读书,能够到政府工作,这样就不用干农活,可以过得幸福一些。应该说,这是所有普通老百姓、所有农村父亲的共同心声。2014 年 5 月 18 日,世界首座牦牛博物馆在拉萨开馆。影片在业内外受到了热烈关注。有趣的是,国家肉牛牦牛体系研发中心还特地通知让机构成员观看《牦牛》:

　　各位专家、站长:

　　　　CCTV9 的纪录频道于 2014 年 5 月 18 日晚播放了纪录片《牦牛》。以牦牛为主题,以扎拉一家为焦点,记录了新形势下传统牧业面临的挑战、藏区的新变化、民众日常生活的点点滴滴和思想变化。

　　　　片中反复讲到"牦牛提供了人们衣食住行需要的所有,牦牛现在依然是家庭收入最可靠的保障"。

　　　　这部片子能帮助我们进一步深入了解藏区人们的生活和牦牛的作用,对我们进一步提高体系有关牦牛产业的工作效率,有很大的帮助。

　　　　建议不论是否承担牦牛相关的任务,都请大家都要看一看,或许对我们有各种各样的启示和启发。

<div align="right">首席　曹兵海
2014 年 5 月 20 日①</div>

　　① 《请观看 CCTV9 纪录片〈牦牛〉》,http //www.beefsys.com /detail.jsp？ lanm2 = 0408&lanm = 04&wenzid = 4735。

　　另外一部以牦牛为拍摄对象的纪录片是《离天最近的生灵》(2014)，它由青海金麒麟文化传媒有限公司拍摄，以宣传"三江源"为目的，配合青海省委省政府打造"世界牦牛之都"。影片是一曲牦牛赞歌，主要介绍了牦牛从野生到家养的历程以及牧民如何圈养牦牛并与牦牛相处，还介绍了牦牛在青藏高原繁衍生息、得天独厚的生命体征，在严酷的高原环境和自然灾害下的生存现状以及所面临的疾病和雪灾两大生存威胁。镜头还对准青海省天峻县周群乡草原上的达太加、仲格杰、志强一家藏族牧民生活，拍摄了牧民们放牧牦牛、守护牦牛、挤牦牛奶、分离酥油、清理牛粪、画牦牛像、用牦牛毛制作绳索和"黑帐篷"、赛牦牛，用牦牛角制作青海湟鱼，用牦牛骨制成刀柄，用其他牦牛体材制作茶具、首饰等工艺品，驯化和人工饲养野牦牛等场景，详实地再现了牦牛与藏区牧民生活的一体关系。近年，藏区年轻人如志强为现代文明所吸引而离开了草原和牦牛，赶往城市做生意、求生存。不论如何，牦牛依然在草原上存续，依然继续造福着人类。

六、致敬与反思：时代感、重访拍摄与少数民族形象再述

　　进入 21 世纪，少数民族题材纪录片更多地延续 90 年代形成的记录生活思维，进一步深入少数民族地区展开观察、调研和拍摄工作，深入关注少数民族日常生活变迁。在这一过程中，20 世纪 50 年代末拍摄的"中国少数民族社会历史科学纪录影片"给他们提供了一个参照的坐标和比较的可能，在近 50 年的中国社会大变迁中重新去记录那些曾经被记录的民族和人们的现代生活与文化变迁。其实在 20 世纪 90 年代初期，从《鄂伦春族》到《最后的山神》，从《额尔古纳河畔的鄂温克人》到《神鹿呀，我们的神鹿》已经做出了一次比较，展现了东北两个狩猎民族鄂伦春和鄂温克在现代文

明和经济发展冲击下的生活变化和复杂形态。2000年以后,这种比较又被扩大到西南地区的摩梭族、苦聪人、佤族等少数民族及其内部成员那里。

1. 从《西双版纳农奴社会》(1962)到《曼春满的故事》(2003)

《西双版纳傣族农奴社会》是一部中国少数民族社会历史科学纪录影片("民族志影片")。影片对西双版纳傣族农奴社会的封建等级制度、政治组织形式、封建剥削关系、宗教信仰活动、婚姻丧葬礼俗、当地自然景物风光、泼水节等作了较为详细的反映。这部影片是谭碧波1962年在西双版纳曼春满寨摄制的。谭乐水的《曼春满的故事》是以其父亲谭碧波老人重返曼春满寨为由头而进行的重访拍摄。纪录片访问了昔日的房东康朗吨一家,主要讲述了云南傣族村寨旅游开发和社会变迁①。1990年以来,曼春满村寨旅游景点开发价值高、景点开发早、发展速度快。2000年以后,它逐渐成了西双版纳第二大旅游接待点傣族园的主要村寨之一。旅游业促进了当地经济发展,也改变了当地人生活和观念,有调研结论称,"村民在参与旅游业的过程中,传统产业被放弃或减少;家庭经济收入逐步转变为以旅游业为主;家庭消费更多地投入到精神产品上;村民人际关系中融入了经济因素和竞争意识;夫妻家庭劳动分工中,从事旅游业的妻子已基本不做农活和家务;以儿媳为代表的女性在家庭中的地位空前提高;村民思想意识等方面受到外来者的影响,拉近了村民与城市居民的距离"②。《曼春满的故事》即讲述了康朗吨妻子与儿媳妇成了最能干的旅游从业者,日益发展

① 《〈曼春满的故事〉放映讨论》,http://blog.sina.com.cn/s/blog_5f4378350100dhvb.html。

② 付保红、徐涟:《曼春满村寨民族旅游中村民社会角色变化调查研究》,《云南地理环境研究》2002年第1期。

的旅游产业改变了少数民族村寨，改变了村寨里村民的人生。

可以说，云南少数民族地区都已经发生了巨大变化，过去的狩猎民族变成农耕民族，传统的山寨辟为旅游度假村，纺线织布姑娘当上了导游小姐，受保护的野生动物大象大吃百姓庄稼。谭乐水基于这一时代变化还摄制了纪录片《巴卡老寨》，关注西双版纳基诺族生存问题。基诺族这个世世代代靠刀耕火种的民族，迈入 21 世纪之际，改变祖辈传下的生产生活方式，开始挖大沟、种水稻，而尚处于温饱状态的巴卡人要干水利工程却又没有资金，片子围绕挖大沟事件展示了巴卡人与自然的关系，以及外部社会对其传统文化的冲击①。

2. 从《永宁纳西族的阿注婚姻》(1975)到《格姆山下》(2008)

《永宁纳西族的阿注婚姻》摄制于 1965 年，完成于 1975 年。在云南省宁蒗彝族自治县永宁公社的纳西族，解放前处于封建领主社会，但长期以来还保存着原始母系氏族社会的特征，保存着以母系为核心的母系家庭，保存着男不娶、女不嫁的"阿注婚姻"。男阿注到女阿注家过夜，过晚上来白天走的"半同居"婚姻生活。影片对这种婚姻形式、特点和母系家庭结构等做了记录。

20 世纪 80 年代以来，摩梭人文化受到了社会关注，人类学学者、电视工作者、独立影像制作者不约而同地将镜头对准了摩梭人。1995 年，蔡华在永宁地区拍摄了纪录片《无父无夫》。1998 年，来自香港的周华山组织拍摄了纪录片《三个摩梭女子的故事》，片子通过人物访谈，关注了三代摩梭人婚姻变迁的故事。2003 年周岳军在泸沽湖拍摄了纪录片《风流的湖》，依然是对不同年龄段的摩梭人和游客的采访记录，表现了现代旅游产业对摩梭地区当

① 《在山野中记录历史》，《光明日报》2002 年 11 月 21 日。

地人所带来的冲击和变化,以及摩梭文化在全球化和旅游业冲击下的适应与调整。不过,该片的猎奇心态较为明显。2007 年,泸沽湖畔的摩梭人尔青拍摄了《离开故土的祖母屋》,讲述了两名外国人要进入四川省的利家嘴村,打算买下一间摩梭人的祖母屋搬到北京展出。尔青用 DV 记录了整个过程,卖家平措觉得这是宣传摩梭文化的一个机会,而家人却都不同意。平措说服家人,双方终于达成协议。他们后来又仿建了一个祖母屋,继续生活①。与此同时,受到媒介商业化影响,摩梭人"阿注婚""走婚"成了各类媒介的报道奇观和猎奇对象,公众对摩梭人的主要印象是婚姻自由以及性自由。

2008 年,张海重回经典民族志电影《永宁纳西族的阿注婚姻》的拍摄地,来到了位于永宁乡坝子的者波、八坡、温泉等摩梭人聚居村寨,这里没有游客和发达的现代设施,保留着相对完整的摩梭大家庭和诸多传统文化特征。张海尝试去做一部重访式的民族志影片,试图重新挖掘和发现当前摩梭人的生活状态和婚姻文化,最后完成以《格姆山下》为名的纪录片。导演通过一段时间的参与观察,把拍摄的对象锁定在几个不同的群体:一户与壮族通婚的摩梭家庭、两个在外打工的摩梭青年、一户普通的摩梭家庭、一个在四川学习藏传佛教的小喇嘛、一位 80 多岁生活经历极其丰富的摩梭老太太。通过他们的声音和故事展现了摩梭社会在现代化影响下的文化变迁,现代摩梭人的内心想法以及摩梭婚姻家庭关系中的"变"与"不变"的内容,同时也更正外人对他们的诸多误读。

评论如是称:"如果说《永宁纳西族的阿注婚姻》是一幅全景式

① 张海:《从聚焦到失焦——〈格姆山下〉的影视人类学解读》,《民族艺术研究》2011 年第 3 期。

画卷,提供了一份关于摩梭社会构造的'标准答案',那么《格姆山下》就是一张'勘误表'。"①这位作者提及摩梭婚姻文化称,一方面,摩梭婚姻文化遭受着误读,"虽说没有附加条件,无论贫富、年龄,只要双方情投意合,就能自由结交,但并不等于说可以乱来。实际上,摩梭的'走婚制'除了尊重个人意愿外,为保障生育质量和种族繁衍有着严格界定,最主要的一条是:来自不同母系血统家族的男女,才可结交'阿注'关系,从而杜绝了'近亲'导致的退化现象,符合优生优育原则。外界广泛传播的'乱伦'更不可能发生。除此之外,摩梭人强烈的'害羞文化'也从行为上规范着自由的情感。处于'阿注'关系的男女双方夜晚相会,白天很少见面,即便见了面也很害羞。'阿注'关系一旦结成就相对固定,如若任何一方心意有变,也将在解除一段'阿注'关系后才会结交另一段。而不像外界传说的那样可以随便乱来。"另一方面,摩梭家庭结构、婚姻形式、婚姻观念也在悄然发生着变化②。在纪录片《格姆山下》中,两个从北京、上海打工回来的女孩,虽说见多识广,眷恋着外面的世界,但却不约而同都选择了走婚,或愿意随着妈妈一起,或担心嫁出去不习惯。不过,当地年轻女孩更趋向于结婚,担心走婚没有保障。这种多元的婚恋观即是当前摩梭人的基本状态。与此同时,现代文明和外来文化导致了摩梭社会形态的相应变迁。年轻人要么出去打工,要么在当地从事旅游产业,歌厅、舞厅、酒吧、烧烤摊等娱乐场所挤满泸沽湖畔。年轻人不再依靠农耕为生,走婚形式也发生变化。《格姆山下》一对摩梭走婚青年说,以前男子天黑才到女方家,鸡叫就赶紧离开,现在男方没事干,下午就到女家

① 《失乐园:被误读的摩梭婚姻文化》,http://blog.sina.com.cn/s/blog_660bf24d0100i4tp.html。

② 同上。

耍起,早上太阳照屁股了都不回去。"害羞文化"的根基不再,男女双方的关系也掀开神秘的面纱,变得比过去更随意。现代都市和感官刺激改变了摩梭青年。在纪录片《格姆山下》中,酷爱赌博的丈夫称,永宁街上条条巷子里都设着赌局。而对丈夫恨铁不成钢的妻子干脆说,在街上玩的都是坏人,男女都是。经济利益影响、改变着摩梭人的传统文化和生活。

3. 从《(佧)佤族》(1958)到《马散四章》(2008)

1957年,中央民委民族研究所与八一电影制片厂合作,分赴海南黎族、西盟佤族和凉山彝族,并在1958年完成了《佤族》《黎族》《凉山彝族》三部影片。《佤族》拍摄的是云南西盟山佤族解放前处于原始社会末期向奴隶社会过渡的情况。除"窝郎""头人""魔巴"为主组成的村寨组织、部落联盟和刀耕火种的生活习俗以外,影片对于剽牛、猎取人头祭祀等也有所反映。

云南人类学者陈学礼摄制的民族志纪录片《马散四章》是对《佤族》拍摄地云南西蒙佤族自治县大马散佤族村的重访拍摄。与《佤族》相比,《马散四章》以"仪式""啤酒""大年初一""文化传承"四个篇章展现了今日的大马散生活景象。50年前,佤族村寨因为生产力低下相互之间起了纷争,仇杀、械斗以及砍人头祭鬼神时有发生,《马散四章》记录了当年知情人的"猎头祭谷"记忆。如今,这一猎头习俗和村寨仇杀已经消失,用于"猎头祭谷"的木鼓房也消失于无形之中,佤族人如今生活中更多是笑容和击鼓欢唱。大马散居民相信"万物有灵",并以此解释诸类不可抗拒的自然现象,村寨中常用鸡来算卦。片子中的小伙子外出打工前都要杀鸡算卦,祭师说如果卦象不利则必须放弃远行。总之,50年的沧桑巨变改变了大马散佤族村,村民的居住条件、经济发展水平、饮食结构、卫生状况、社会教育等得到了极大改善,但同时村寨也逐渐丧

失了其曾经的政治、军事、经济、文化中心地位。《马散四章》对此作出了诠释，记录了一个全新的佤寨形象。

4. 从《苦聪人》(1960) 到《六搬村》(2008)

苦聪人世代居住在云南省边陲哀牢山、无量山一带海拔1 800米左右的山区，人口约4万。如今，苦聪人已划归拉祜族，但当地其他民族仍然习惯性地将他们称为"苦聪"。由于解放前的民族歧视和压迫，云南金平县哀牢山里的苦聪人被迫逃匿于深山密林之中，当时处于父系家族公社的社会发展阶段，他们穿着芭蕉树叶，吃着野生薯果，钻木取火，漂泊林海。解放后，人民政府和当地各族群众历尽千辛万苦，终于找到了苦聪兄弟，迎接他们走出深山老林，帮助他们耕作定居。这是民族志电影《苦聪人》讲述的主要内容。

2008 年，由云南大学东亚影视人类学研究所研究人员组成的摄制组回到当年《苦聪人》拍摄地点云南省红河哈尼族彝族自治州金平苗族瑶族傣族自治县勐拉乡翁当区。"1958 年拍《苦聪人》时，摄制组就曾经花了大力气寻找苦聪人。据说，当时的边防军曾几度深入原始森林，却连苦聪人的影子都没见到，最后还是在一位会讲苦聪话、与苦聪人有过交往的瑶族妇女邓三妹的帮助下，苦聪人才被请下山协助拍电影。电影拍完后，苦聪人又回到了原始森林。"①因此，寻访当时参与拍摄的苦聪人及其后代是一个关键问题。摄制组主要通过在翁当村放映《苦聪人》的方式，寻找到了其中一位参与拍摄者的后代白幺妹，在她的带领下到了拍摄故地者米拉祜族乡老林脚村。"老林脚，顾名思义就是在原始森林的边

① 《从〈苦聪人〉到〈六搬村〉：影像定格苦聪人的变迁》，《中国民族报》2010 年 12 月 10 日。

上。这是一个居住着 130 多户苦聪人的村庄，也是一个较大的苦聪人聚居地。1958 年拍摄《苦聪人》时，当地政府专门组织了几十户苦聪人来此定居，形成了一个小村落，电影拍完后，这些苦聪人又全部搬回了原始森林，其间数次搬进搬出，现在老林脚村的苦聪人都是 1998 年之后陆续从森林中搬出来的。"①可以说，苦聪人一直在原始森林内外徘徊。《苦聪人》摄制完成 50 年后，它在摄制组的安排下首次在当地播放，镜头里的老一辈苦聪人的生活让现代的年轻苦聪人比较震惊，不少人也在电影中认出了自己的亲人，这些亲人有的已经故去，有的还健在，比如 58 岁的白树林和 90 岁的马二妹。白树林在拍《苦聪人》时还是一个赤身裸体、背着沉重的竹箩行走在山间小路上的孩子。如今，白树林能说一口流利的汉语，眼界也很开阔，被称为"村子里最精明的人"，他当了 40 多年村干部，还是县人大代表。

影片拍摄的时候，老林脚村再次面临搬迁，由于经济发展以及大多数苦聪家庭掌握了在森林外谋生的技巧，大家也都乐于往山下搬。摄制组即跟踪拍摄了老林脚村苦聪人的第六次搬迁全过程。《六搬村》拍摄了白幺妹家的生存状态，白幺妹采药、卖药、购买生活必需品、分房过程等等。影片见证了少数民族地区生活的巨大变迁，他们的生活与全球经济形势和中国内部民族关系息息相关。"草果成熟的季节，正逢金融危机席卷全球，初级产品价格大跌，草果收购价格也下跌近一半，白幺妹家收入大幅缩水，估计他们按时还债已不可能。草果价格下跌也让白树林家感到了压力，他们家将山下的田承包给了外地来种香蕉的人，一亩地一年才

① 《从〈苦聪人〉到〈六搬村〉：影像定格苦聪人的变迁》，《中国民族报》2010 年 12 月 10 日。

收800元租金，而自己种的话，一亩地年收入可达上万元。因此，白树林家决定承包期满后自己种香蕉，白树林还专门到山下哈尼族人那里去学习了香蕉种植技术。"①《六搬村》展现一个全球化下的现实中国和苦聪人的经济、社会生活。

本章小结　少数民族题材纪录片里的中国形象变迁

1979年以来，中国少数民族题材纪录片一路高调前行，各少数民族作为中华民族一部分，集体性地在纪录影像中得以亮相，并向中外世界表现了自身，也展现了中国。例如，这些影像展现了"一家人"，如《神鹿呀，我们的神鹿》《雨果的假期》《犴达罕》记录的是鄂温克族人家的数十年生活变化，这一家人的生活历变其实也是一个民族、一个国家的变迁缩影。这些影像又展现了"一条路"，如《最后的马帮》《德拉姆》《丝绸之路》《新丝绸之路》都讲述了茶马古道、丝绸之路。由于地域偏远、民族联系和国家交流频繁，交通运输是少数民族题材纪录片中的一大主题，它们也是少数民族生活历史和社会现实的展现，是中国整体发展的展现。少数民族社会作为中国形象一部分，对于中国形象的塑造与全面传播至关重要。

中国少数民族题材纪录片传递着各民族状况和中国形象，它直观实在，可以触摸，促人视野开阔，给予人知识，给予人审美，给

　　① 《从〈苦聪人〉到〈六搬村〉：影像定格苦聪人的变迁》，《中国民族报》2010年12月10日。

予人愉悦,给予人启示。概括说来,少数民族题材纪录片传递了丰厚的中国形象,它们具体表现在人、物和事件上面,大致可以划分为少数民族社会话语形象、国家治理话语形象、宣传政策话语形象和自然景观话语形象四大类。

以《德拉姆》为例,影片记录了茶马古道怒江流域段马帮以及在此区域内的原住民生活,它一方面跟踪拍摄了马帮一路行程,诸如等候修路炸山、过索桥、走山道、做休整、添草料、马坠山崖、支火烧饭、装货卸货;另一方面呈现了茶马古道上普通居民的命运、现实生活与内心情感。茶马古道的秀丽山川、醉人风光和生活气息在影片中通过空镜头和长镜头的方式高调呈现了出来。雾气缭绕的高黎贡山、安静散落的村庄、摆尾的马匹、泛青的稻田、稀落的小卖摊、诊所外给孩子们测量体温的医生、骑自行车的邮差、索桥、马铃、绿色田野、金黄麦田、打篮球场的孩子们、西南土墙木桩民居、奶牛与狗、走过麦田的学生,麦田边树荫下休憩的人们、犁地的村民,一切简单而平常,如诗如画。其中,美丽风光陪衬着人的复杂生活。纪录片选择性地展现了个体生活历程、记忆与情感,丁大妈的生意打算、老牧师的过往情感、年迈阿妈的岁月沧桑、小喇嘛的学藏文愿望、青年女教师的走出去梦想、大耳朵的烦恼、赶马人的爱马情深、老马帮的亲历历史,岁月如梭,一切显得丰富而多样。

社会是丰富的,基于现实社会的影像世界也是丰富多样的。《德拉姆》开篇邮差送来信件,还说“大妈,广东的,这是北京的”,中国国家治理话语和各地相互联系可见一斑;片尾称,中国北有丝绸之路,南有茶马古道,后者背运茶叶、盐、粮食,沿三江,过西藏,西上印度、不丹、尼泊尔、西亚,连接欧洲。总之,少数民族群众为当地经济和文化发展做出了贡献,一个开放的中国边疆形象,一个开放的中国形象在此有所闪现。中国边疆不是封闭的存在和充斥

异域情调的想象物,而是有着实实在在的生活、情感与梦想。它不是香格里拉,居住的人们有着信仰,有着与外界所有人共同的物质生活和精神结构,谈论着生计、爱情、婚姻、家庭、琐事、苦恼和岁月人生。

　　如今,中国内外形势复杂,新信息、新现象、新问题层出不穷,影像传播商业化气息浓厚,新媒体势头高涨。面对如此影像生态,少数民族题材纪录片难以脱离自然景观、宣传政策、国家治理、少数民族社会四种话语,换言之,它们在自然景观、宣传政策、国家治理、少数民族社会四种话语之间穿梭,向国内外民众讲述着中国各民族地区、少数民族群体以及个体的过去、现在以及未来。

第二章 少数民族题材纪录片里的
政治、经济与文化形象

　　中国是一个政治共同体、经济共同体和文化共同体,在长期历史进程中形成了"多元一体"的民族格局。1979 年以来,中国各民族地区在改革开放和现代化大潮中风起云涌,投入了民族国家建设,从而与国家政治、经济、文化发展进程紧密相连。可以说,现代化浪潮冲击了整个少数民族社会,促使了各个民族之间的密切接触和相互融合,推动它们进入了一个崭新时代和历史阶段。

　　纪录片就是要真实地记录时代、记录历史、记录文化,不能歪曲、捏造甚至虚构。一如著名纪录片导演陈汉元所言:"在评估纪录片史料价值、认识价值、审美价值和经济价值的时候,应该把史料价值放在第一位。换言之,务必坚持客观、公正、真实。这应该是制作纪录片亘古不变的原则。"[1]中央新闻记录电影制片厂原厂长李春武同样写道:"纪录片是对现实的真实记录,进入了纪录片的镜头就已经成为历史,它不能像故事片那样设计和制作情节,也不能像科幻片那样去描绘和构想未来,但它确确实实是我们国家的足迹、民族的足迹、人民的足迹。"[2]进一步来说,少数民族题材纪

[1]　《有声有色的历史》,《人民日报》2004 年 11 月 16 日。
[2]　中央新闻纪录电影制片厂编:《我们的足迹(上)》,中央文献出版社 2003 年版,第 3 页。

录片不仅要努力抢救那些"正在消亡的世界",而且要尽力拍那些"正在变化的世界"。这些"正在消亡的世界"与"正在变化的世界",在纪录镜头中都转换成了一种影像世界,这种影像世界传递的是一种实实在在的中国形象,是这个国家、这个民族所走过的足迹,这种影像同时也完成了对各少数民族地区政治、经济与文化的综合呈现与想象。

第一节　区域自治、社会主义和继续现代化——少数民族题材纪录片里的中国政治形象

一、如何把握少数民族题材纪录片里的中国政治形象

"政治"一词源自古希腊词"politikos",当时或被指代为城市国家,或被认为是统治者治理国家的方式。这种认知一直影响后世,无论是资产阶级社会把政治理解为"国家的活动""人际权力""政府制定和执行各项政策",还是无产阶级社会将政治界定为"阶级斗争""国家问题""非永恒性的",个中无不都折射着"政治"原本所具有的国家或国家活动、统治治理之类内涵①。在此基础上,诸如"国家或国家活动""公共权力及其权威价值分配""人类社会的政治关系及其发展规律""公共事务""政府及其公共政策""一切政治现象"之类内容,也都渐次被纳入政治学所关注的范围和对象②。反过来简言之,政治是一种国家治理和公共政策实践,政治

① 赵建文:《政治的地位和作用》,四川人民出版社1998年版。
② 孙关宏、胡雨春:《政治学(第二版)》,复旦大学出版社2010年版,第10—11页。

是一种国家内部关系调整和国际外交关系处理,政治也是一种人类社会的信息沟通与有效管理。

众所周知,宪法是国家的根本大法,具有最高的法律地位,世界各国的政治状况都在各个国家的宪法里有所规定。中国政治表述则最权威地体现在《中华人民共和国宪法》之中:

序言

第一章　总纲

第二章　公民的基本权利和义务

第三章　国家机构

　第一节　全国人民代表大会

　第二节　中华人民共和国主席

　第三节　国务院

　第四节　中央军事委员会

　第五节　地方各级人民代表大会和地方各级人民政府

　第六节　民族自治地方的自治机关

　第七节　人民法院和人民检察院

第四章　国旗、国歌、国徽、首都

可以说,中国基本政治状况被上述目录总体性地呈现了出来,它详细规定了社会主义中国的政治结构、政治制度、政府体制、党的领导和执政方式、干部和人事、民族问题、统一战线问题、人民主体地位、政治参与、政治过程、政治文化、政治发展道路等。这些表述又联系到另外一个政治象征或政治形象载体问题。有论述称:

　　梅里亚姆在《政治权力》中,使用了有名的"感性政治"和"理性政治"这两个术语,把政治象征分为两种类型。所谓感

性政治就是为了维护权力而使用的感性的、非理性的"应使人激动的东西"。即通过某些象征和仪式,调动人们的感情和情绪来维护权力;所谓理性政治,就是诉诸合理且明智的"使人可以确信的东西"。即通过理论和实际符合的意识形态等来获得人们对权力的理性支持。梅里亚姆列举当时有关感性政治的具体例子,即"纪念日及应该被人们记忆的时代、公共场所或纪念碑等建筑物、音乐和歌曲、旗帜、装饰品、塑像、制服等艺术性设计,故事和历史、精心组织的仪式,以及游行、演讲、音乐等的大众性示威活动"等。关于理性政治,书中阐述了政治意识形态和政治神话等概念。

另外,在《政治系统》中,梅里亚姆首先把这些被人们视而不见的具体事例分为象征和仪式两种类型,然后对这两种类型进行了更细的分类。与政治象征相关的实例又可分为六种。即,音乐、旗帜、国家公务员的制服、建筑物、政治英雄、道路和公共场所。①

在此,梅里亚姆将政治象征分为"理性政治"和"感性政治"两种类型。若再做一次转换,理性政治可以理解为更具有理论性的公共政策、具有说服性的政治意识形态;感性政治则是具有象征意义的客观物质载体或饱含迷思的政治符号载体,这种载体有如音乐、旗帜、国家公务员的制服、建筑物、政治英雄、道路和公共场所。于是,中国政治形象同样可以在"理性政治"与"感性政治"两个维度上来拓展,前者属于国家政策层面,关涉如何处理内部各民族关系,以及与世界各国外交关系等;后者属于政治象征载体或形象载体层面,可以具体到一个个实实在在的、

————————————
① 张晓峰:《政治传播与政治象征理性评介》,《现代传播》2004 年第 6 期。

能够引发人们政治共鸣和国家认同的现实物体。如此两点成了本书深入民族影像里的中国政治形象分析的出发点和参照点。

中国是一个统一的多民族国家,长期以来,民族问题是中国政治一个重大问题。统合前文分析,若在这里讨论少数民族题材纪录片里的中国政治形象,既要总体性地探讨这类民族影像里所讲述的中国国家治理和公共政策实践,中国国家内部关系调整和国际外交关系处理,以及中国各民族社会信息沟通与有效管理,还要针对性地考察这类民族影像里的民族政策和治理制度。换言之,少数民族题材纪录片里的中国政治形象,一是要观察这类民族影像对当代中国民族政策、民族理论、中央政府治理民族方法和各民族地区行政方式的回应;二是要分析这类民族影像对五星红旗、中华人民共和国国徽、国家领导人、首都首府、地方政府部门、公务员制服、国歌、颂歌等国家符号或政治象征载体的表现方式。总之,新时期少数民族题材纪录片里的中国政治形象最大限度地投射在当代中国少数民族政策以及客观实在的政治象征载体之上,此中有官方治理、民主协商、暴力机器,也有友爱、团结、和谐以及冲突。于是,这也就成了把握少数民族题材纪录片里中国政治形象的基本路径。

二、当代民族政策的镜像之地:作为"理性政治"的中国政治形象

中华人民共和国是统一的、多民族的社会主义国家,有 56 个民族。为促进少数民族政治、经济、文化等各项事业的全面发展,中国政府制定了一系列民族政策。中国政府的民族政策主要有:坚持民族平等团结互助、实行民族区域自治制度、发展少数民族地区经济文化事业、培养和使用少数民族干部、发展少数民族科教文卫

事业、尊重和保护少数民族宗教信仰自由、使用和发展少数民族语言文字、尊重少数民族风俗习惯、坚持民族统一战线政策等。这些都被明确写入《中华人民共和国宪法》。

（一）少数民族题材纪录片对民族政策的继续宣扬与贯彻

笔者曾在博士论文《民族影像与现代化加冕礼——新中国少数民族题材纪录片历史与建构（1949—1978）》中，对建国初期少数民族故事片《内蒙春光》《金银滩》以及纪录片《中国民族大团结》《西南高原上的春天》做过一次讨论，认为当时少数民族题材影像是民族政策的"镜像之地"。

有趣的是，对《内蒙春光》不利于团结少数民族上层的批评事件发生在 1950 年的春天，而《中国民族大团结》拍摄少数民族上层受邀来京盛况则是 1950 年的秋天。从时间先后顺序上来看，两者具有极大的连贯性，其实这种连贯性远非这么简单。应该说，争取和团结少数民族上层是毛泽东领导的中国共产党人根据建国初新形势，从民族团结、边疆稳定和国家统一的高度而采取的一项十分灵活的民族政策。所以，批评《内蒙春光》和邀请少数民族上层来京观礼，都是这一灵活政策在文艺、政治等社会领域的共同反映。《中国民族大团结》的出品既再现和记录了这一国家政治生活，同时也贯彻和宣扬了新国家民族政策。更何况，春天那次庞大的电影审片会，也给整个电影界进行了一次十分深刻的民族政策教育。因此，到了 1953 年，《金银滩》的如是摄制就不难理解了。同样，当时其他少数民族题材纪录片也注意对这些方面情况的记录，比如在制作影片《西南高原的春天》时，摄影师专门前去拍摄了甘孜不远处的白栎喇嘛寺以及有关白栎

活佛的故事。红军长征途经甘孜地区时,朱德与该寺活佛建立了良好情谊。红军离开甘孜北上后,活佛一直盼望红军早日回来。15 年后,解放军先后解放了甘孜、昌都,并继续向西藏进军,白栎活佛积极为解放军奔走,却遭到英国特务的毒害。

这也一致地表明了当时中共民族政策对少数民族各阶层人们的团结和尊重。所以,对于当时团结少数民族上层这一民族政策,建国初期的故事片和纪录片都进行了表现和反映,这显示了少数民族题材影片准确解读、宣传新政府民族政策的连贯性和一致性。故事片是对民族政策的演绎,而纪录片则直接再现了民族政策落实状况,反过来说,少数民族电影俨然成了中共和新政府平等、团结与发展的民族政策的一个镜像之地。如此情况或化为经验,或转为原则,提醒着之后少数民族题材影片摄制者的实践,衡量着少数民族题材影片的优劣。①

1979 年以来,中国少数民族政策依然来自民族理论,最大体现是民族区域自治制度的发扬与完善。那么,中国少数民族题材纪录片是否依然在宣扬中央政府民族政策,是否持续地再现民族政策落实情况,或者说这种宣扬和再现处于一种什么样的状态……这些问题更多地牵扯到的是民族影像里中国政治形象的变迁。

1. 坚持民族区域自治

中国民族区域自治是在国家统一领导下,各少数民族聚居的

① 王华:《民族影像与现代化加冕礼——新中国少数民族题材纪录片历史与建构(1949—1978)》,2010 年复旦大学博士论文,未刊。

地方设立自治机关,行使自治权,实行区域自治。民族区域自治制
度是专为少数民族聚居区设立的政治制度。纵观新时期少数民族
题材纪录片,民族区域自治制度主要以两种形式出现:一种是纪录
片交代拍摄地点或事件发生地点,通常如某某自治乡、某某自治
县、某某自治旗、某某自治州、某某自治区;另一种通过具体影片中
少数民族地区行政管理来体现。第一种表现如影片《远山的瑶歌》
中字幕显示拍摄地点是中国湖南江华瑶族自治县坪冲口村;影片
《消失的足印》中提到的锡伯自治县察布查尔县;《云南民族工作
60 年纪实》中开头字幕中写到,"在云南……18 个民族实行了区域
自治,是我国实行区域自治的民族最多的省份"。第二种表现为地
方自治政府的建立、纪念庆典和少数民族自己管理本自治地区的
内部事务。《盛大的节日——庆祝新疆维吾尔自治区成立三十周
年》展现了新疆维吾尔自治区经济建设和各项社会事业的辉煌成
就,以及 1985 年新疆维吾尔自治区成立 30 年庆典状况;影片《牦
牛》讲述了因退耕还林,喜马拉雅山脉下的小村庄辖龙村召开的分
钱大会,讨论分钱情况,体现了一种基层民主管理形式;为纪念西
藏民族改革五十周年的系列纪录影片《跨越》中也着重谈论了中国
民族干部政策,并指出在民族自治政策的指引下,民族干部占了干
部人数大多数,充分实现少数民族人民当家作主;《开秧门啰》中澜
沧江峡谷白族聚居的村落中,村支部书记、主任等职务也都是由本
民族人民担任。

　　2. 尊重和保护少数民族宗教信仰自由

　　中国是一个多民族国家,同时也是一个有着多种宗教信仰的
国家,宗教信仰问题在少数民族地区体现得更为突出,如有十来个
民族信仰伊斯兰教,藏族群众大多信仰佛教等,尊重和保护少数民
族宗教信仰自由在纪录影片中也被摆在突出的位置。在此谈藏族

题材纪录片很难离开宗教这一话题,例如《藏北人家》讲述的是措达一家的生活,而宗教仪式也作为重要一环贯穿故事始终,措达家每天早晨要举行祭神仪式,祈求神灵保护;《八廓南街16号》中旺堆书记对来开会的群众说到:"明天是藏历十五,不管举行什么佛事活动,因为宗教信仰自由,你都可以大胆地参加,这是谁都不能阻止的。"影片《跨越》的第三集《春到高原》中一位老妇人说:"在党正确的政策领导下,宗教信仰自由了,大家都可以信佛了,自由地信教……政策非常好,这都归功于共产党,我们才有了这样的宗教信仰自由。"影片《风经》更是将宗教信仰和宗教仪式上升到主题位置,塑造了一个幽默风趣而又虔诚的僧人形象。除了藏族纪录片中宗教仪式成为重要线索之外,其他少数民题材纪录片中宗教仪式也时常出现,例如《雪落伊犁》中饭后祈祷仪式;《老马》中回族群众伊斯兰教的宗教仪式;《家在云端》对塔吉克族宗教信仰的拍摄;又如纪录片《茨中圣诞夜》中,在汉族、藏族、纳西族和傈僳族聚居的地方,天主教和藏传佛教在此处融合,在平安夜,群众在教堂中欢庆节日,进行礼拜。进入新世纪后,2004年田壮壮导演拍摄的纪录电影《德拉姆》中,在茶马古道怒江流域居住的原住民因受到了外国传教士的影响,天主教在此地广为流传,不仅如此,由于历史地理原因此处民族融合,藏传佛教在此处也颇为盛行,因此形成了各宗教在此并立的情状;百集文献纪录片《中国的少数民族》记录了中国境内各个少数民族的宗教信仰情况,充分尊重各民族的宗教信自由;《喀什四章》第三章《丝路绵延》中向观众展现了穆斯林最重要的节日古尔邦节的礼拜仪式,充分体现了对民族宗教仪式的尊重。影片中多数是以正面或者中立的立场来记录宗教仪式场景,少数民族的宗教信仰自由得到很好的保护与尊重。虽是如此,但是也有影片表现出对于一些传统宗教仪式逝去的惋惜,如

纪录片《犴达罕》以及《雨果的假期》对于鄂温克的萨满文化逝去表达了惋惜之情。另在纪录片《最后的防雹师》中,因为现代科学技术和机械的介入,传统而神秘的宗教仪式正在走向后继无人的境地。

3. 坚持民族平等团结

在中国,民族平等是指各民族不论人口多少,经济社会发展程度高低,风俗习惯和宗教信仰异同,都是中华民族大家庭的平等一员,具有同等的地位,在国家社会生活的一切方面,依法享有相同的权利,履行相同的义务,反对一切形式的民族压迫和民族歧视。民族团结是指各民族在社会生活和交往中平等相待、友好相处、互相尊重、互相帮助。《最后的马帮》中,大山分隔了独龙江人民和山外各族人民,但是却没有阻挡各族人民团结互助的感情,马队运送物资给独龙江人民,虽然路途艰辛,甚至要付出牺牲,但是为了独龙江人民在封山期间的物资供应,仍然义无反顾地上路。同时,不同的少数民族马帮之间也相互帮助,傈僳族和藏族马帮在困境中相互扶持。民族平等是影片《茨中圣诞夜》的一条主线。在这里宗教融合,汉族、藏族、纳西族、傈僳族聚居在这个地方,还有少数彝族、白族。片中的老汉扎西饶登(汉名刘文增)讲道:"所有在这里生活着的民族,相互之间没有什么争吵,民族之间都一样,大家如同一个家庭里的兄弟姐妹。"在平安夜的庆祝活动中,各族人民齐聚一团庆祝节日,载歌载舞,社会关系十分融洽。《西藏班的新学生》中也隐含着民族融洽相处的意象,影片向我们讲述了藏族的小考生们等待进入西藏班的消息的心路历程,西藏班的设立不仅是国家的政策关怀,同时也体现了汉族和藏族之间的平等,共处在一个团结的大家庭中。纪录电影《德拉姆》开头处藏族丁姓大妈在家中与家族成员在饭桌上吃饭,谈到:"我家里有15口人,算上媳妇、

女婿有六个民族,白族、藏族、怒族、傈僳族、广西壮族还有汉族,是讲好几种语言的大家族。"茶马古道不仅是一条沟通经济的道路,它同时也带来了民族间的交往,成为民族融合的通道。纪录片《风流的湖》中,以走婚习俗著称的摩梭人也实现了与汉族的通婚,展现出民族融合的氛围。《中国少数民族》中呈现在观众眼前的不仅仅是各族人民的风俗习惯,同时也多方面地展现出了一幅民族平等团结的华美图章,展现了少数民族各地区的共同繁荣,携手走向新时代的新篇章。

4. 培养和使用少数民族干部

中国所实行的少数民族政策中,把大力培养少数民族干部作为实行民族区域自治、解决民族问题的一个关键。这一政策不仅是各族人民当家作主的一种体现,也充分体现了民族平等原则。新时期少数民族题材纪录片一旦涉及政治部分,基本都会提到少数民族干部情况。

首先是少数民族干部为主,汉族干部共治。除了记录少数民族的风俗民情和日常生活故事外,少数民族地区干部形象也成了少数民族题材纪录片的一个重要拍摄对象。这些纪录片中所塑造的少数民族地区干部主要是由少数民族干部和汉族干部组成,其中所讲述的是以少数民族干部治理本民族地区事务为主,而汉族干部在影片中虽然有所提及,但是出现频率和次数明显较少。例如,纪录片《八廓南街 16 号》把八廓居民委员会的日常工作作为叙述主题,镜头里出现了众多少数民族干部,如居委会的主任曲杰、洛桑、书记旺堆,除此之外还有女性干部在其中工作,从这些干部的姓名可以看出他们都是藏族干部。影片《平衡》中,青海治多县委副书记、治多县西部工委书记奇卡·扎巴多杰就可可西里生态破坏发言。纪录片《牦牛》中,小村庄召开分钱大会的

时候,少数民族的干部负责组织和召开会议,并向群众征求意见,现场讨论激烈,群众热烈发言,体现了一种基层民主管理。总之,这些影片中出现的绝大部分干部是由少数民族人民自身担当的,也有部分是汉族人承担管理和指挥工作,这显示了中国民族政策和国家治理过程中重在培养少数民族干部,实现少数民族当家作主。

其次是民族地区干部的基本职能。国家干部是一种身份象征,更是一种责任承担,作为国家的干部需要时刻牢记自身的责任和义务。少数民族地区的干部除了要不断提高自身素质,努力践行为人民服务的宗旨以外,还需要考虑到各少数民族特殊性,做好本职工作。1979 年以来,随着改革开放、国内外交流的增强,各民族地区干部在本地区现代化建设中也都展现了地方领导人的新面貌、新形象、新使命。这些在新时期少数民族题材纪录片中都有所记录。影片中所体现的少数民族干部职能主要是围绕以下三个方面进行:一是为人民服务,解决矛盾纠纷。中国共产党的宗旨是全心全意为人民服务,落实到基层,领导和人民之间的联系便更加紧密。《八廓南街 16 号》居委会的工作人员为僧侣倒茶,为外来人员开暂住证,给贫困户发补贴等;《最后的马帮》中,当地交通局和政府为了解决独龙族人民的交通问题修建公路;《扎卡溪的微笑》中,民政局和人事局的姐妹为草原上唇腭裂的孩子寻求援助等。解决矛盾纠纷的,比如《八廓南街 16 号》里当地居委会解决老大爷的家庭纠纷以及在藏历新年来临之际预防民族矛盾,以及解决汉藏之间的纠纷;《最后的马帮》中当地派出所解决马帮人员的赌博纠纷;还有《开秧门啰》中在决定谁家先开秧门的矛盾冲突中,村书记为调节矛盾四处奔忙,最后经由村居民委员会的决议由主任家先开秧门,等等。二是贯彻学习党和国家的政策。《八廓南街 16 号》中

居委会的曲杰主任称,"在以江泽民为首的党中央,在西藏自治区、拉萨市、城关区以及八廓办事处的直接领导下",从中可以看出,中国的政权结构是一种自上而下的领导。因此对党和上级政策的学习在影像中便也屡见不鲜。《最后的马帮》里面指挥工作的领导有一段谈话,"你们里面(指独龙族部落)的政治学习搞一下,平时工作再忙再累也要重视这个政治学习,不然的话,国家的政治、路线、方针都不懂,不懂的话会迷失方向的。报纸拿到后要重点学习'十五大'精神,(里面)提出高举邓小平理论的旗帜,把有中国特色的社会主义事业全面推向 21 世纪,这个要好好记一下,进去里面要好好宣传"。《八廓南街 16 号》中工作人员向僧侣们介绍政府文件并共同学习文件,之后党员和预备党员以及积极分子聚集在一起学习《党的基本知识简明教程》,街道办事处庆祝中国共产党 74 周年诞辰,并进行审批新党员入党的民主投票。影片《牦牛》侧面叙述了地方政府下达退牧还草的政策。三是各民族地区干部指挥各项建设工作。影片《盐巴女人》中,村委会召集大家开会,筹划在村里搞旅游开发事宜;《南伊沟》提到了国家对少数民族地区的扶持政策,国家在当地划分了国家生态公益林区并向当地居民下发生态效益补偿基金,不仅如此,国家的安居工程政策也得到落实,使当地珞巴族人民过上了安居乐业的好生活。

最后,新时期少数民族题材纪录片中所摄录的少数民族干部,他们往往是一些知识分子,承载着广大人民群众对成为国家公务员的期待,而且官员形象塑造越来越呈现两面性,越来越敢于直面社会问题,其中不乏一些负面形象。一方面,要成为国家干部的先决条件是需要具备一定的素质;少数民族题材纪录片中体现的是一种知识文化素质的需求。知识无论在任何地方都是

被尊崇的,教育被看成是国家上层建筑的重要组成部分,对知识
的崇拜也体现在一些纪录片中。比如说《西藏班的新学生》中丁
增的父母就是国家干部,而影片也有所提及,丁增的父亲是西藏
第一批读大学的学生,而读大学这个客观事实也使得丁增的父亲
能够成为国家干部并且能拥有较高的收入;在很多有着自己语言
和文字的地区,干部通常也是具有汉语能力的人担任,这从侧面
也体现着干部的知识文化素质的重要性,这一点在《八廓南街16
号》和《最后的马帮》中都有体现。第二方面,群众对成为国家干
部、公务员的热烈渴望。当镜头对准少数民族地区的学生或者对
此有所涉及的时候,经常会提及父母对子女未来成为国家公务员
的愿望。《牦牛》中,藏区牧民罗布为攒一万块钱给儿子交学费
到处奔忙,他说:"不让孩子干农活,因为农活干得很累,让他找
个政府的好工作,让他过得幸福。"《西藏班的新学生》中,一位牧
民对考上西藏班的斯朗说:"这些都是国家和老师的恩情,国家的
恩情才使得你有文化,现在虽然困难一点,但是等你学成归来成
为国家干部会对父母有帮助的。"第三方面,官员形象塑造上的两
面性。事实上,对于这些官员形象的塑造,纪录片中摆拍迹象并
不明显,大多都是客观呈现。在展现少数民族干部形象时,也会
如实记录出这些干部的客观形象。在影片出现的干部中,尤其是
县以上级别的干部的客观形象总是衣着比较整洁光鲜,大多会穿
着西裤和皮鞋,给人一种正式的感觉。很多官员的形象都会比较
肥胖,难免给人一种生活滋润的感觉。很多官员发言的时候会给
人以"教导""命令"的感觉。可以说,这是一种社会主义官员形
象反迷思的一种塑造,是对中国各民族地区干部的真实拍摄,当
然影片中塑造的绝大部分的官员形象还是正面的。然而,随着改
革开放的日益深入,中国各民族地区社会矛盾增多,干部队伍腐

败现象突出。《开秧门啰》中村民对于主任家利用职务特权而取得先开秧门的权力也表现了不满。类似问题在其他一些影片中也有呈现。

5. 发展少数民族科教文卫事业

本书将余下关涉民族政策部分总称为国家关怀的体现,这种国家关怀突出地体现为人才关照、基础设施建设、鼓励教育等方面。应该说,改革开放 30 多年来,中国各民族地区各项事业都取得了较大进步,这种进步是各民族群众努力的回报,是中央政府民族政策坚定贯彻的结果,也是与党和国家关怀、发达省市援建、社会各界帮助是息息相关的。《情暖凉山——1997—2012 凉山记事》所直面的就是四川省凉山彝族自治州彝族聚集区的贫困生活,以及社会各界扶持状况。

首先是民族人才关照,这里所提及的人才并不是指那些掌握核心技术的高科技人才,而是指能为少数民族现代化建设做出贡献的人。例如影片《龙脊》中小寨完全小学中 21 岁的汉族老师黄翠凤,《春风桃李瑶山》里江华瑶族自治县深山密林中的小学教师高于凤,《巡诊路》中的巡诊乡村医生布琼,以及影片《开秧门啰》中多次被村支书提及的旱育稀植育秧的科技人员。《明月出天山》第一部《三峰并起插云寒》中,来自全国各地的科考人员汇集此地,用现代的科技手段测量新疆的冰川,致力于保护当地的生态系统。

其次是基础设施建设。基础设施建设是少数民族建设的重要一环。例如《最后的马帮》中,通往独龙江地区的公路虽然遭遇经济瓶颈,但仍在努力的开凿中;影片《学生村》(1999)和《梯田上的小学》(2009)两片相比较而言,同样是西南边陲的少数民族小学,经过十多年的发展,学校教学条件、师资条件都得到了较

大改善。进入新世纪,少数民族地区基础设施的建设更加完善起来,《德拉姆》中政府在此处修建公路发展旅游业,建立起邮局系统为村民传递来自全国各地的信件,还有乡村医院供村民看病以及乡村学校供适龄儿童接受义务教育;又如处在偏远山区纪录片《南伊沟》中的珞巴族在人民解放军的帮助下通上了电;纪录片《最后的梯田部落》在简陋的民居中显得格外亮眼的校舍和孩子们身上的校服;纪录片《最后的防雹师》中现代科技引入人工造雨得以实施;另外各少数民族地区交通的发展给当地生活带来极大的改观,马路的修建使得当地的旅游业得以兴起,旅游业的发展在很多纪录片中都有提及,如《盐巴女人》中的藏家乐,《风流的湖》的民族风俗旅游业等。即使是如此,少数民族地区虽然得到一定程度的发展,但是由于自然条件的限制,纪录电影中展现的少数民族地区基础设施还远落后于发达地区,科教文卫事业还有待继续发展。

再次是鼓励发展教育。国家对少数民族教育上的关照在少数民族纪录片中也有很多体现。新时期少数民族题材纪录片中出现了一批以学生为主题的纪录片,如《龙脊》《学生村》《西藏班的新学生》《梯田上的小学》,前两部展示的是虽然条件艰苦,学生面临辍学的危险,教师面临没有编制的情况,但少数民族地区的教育依旧得以进行。《龙脊》中,希望工程办公室主任毛善学来到龙脊调查当地儿童失学情况,帮助他们重返课堂。国家拨给 3 万元建新校舍,乡亲们捐工捐料,新楼很快建成。这些都表现了党和政府对偏远地区教育的重视。新校舍建好后的开学仪式是最为隆重的一次。来自北京、河北、宁夏的希望工程为孩子们送来了救助卡,供他们读完小学。潘能高、潘能凤一家兴奋地围坐在篝火旁翻看救助卡,爷爷激动地表达了对中央政策的感激,对政府领导人邓小平

的爱戴。《西藏班的新学生》则体现了国家对少数民族地区教育的关照,国家在经济教育较西藏更发达的地方开设西藏班,并通过各种优惠政策使得更多西藏的学生能够享受更好的教育。《梯田上的小学》给人留下最为深刻的印象就是,少数民族村落小学的小学生变得更加自信,他们和城市小孩所接受的知识差距正在逐渐缩小。《雨果的假期》中小雨果因为国家的帮扶政策得以离家到无锡上学。《牛粪》中也展现了牧区儿童学习的画面。在《最后的梯田部落》中也可以看到孩子们七岁以后进入课堂,接受九年义务教育。

（二）少数民族题材纪录片对执政党和国家意识形态的展现

阿尔都塞认为,意识形态不是一个阶级强加于其他阶级的一整套思想,而是被持续定义为一种持续的且无所不在的实践过程,并且所有阶级都参与其中。它深深地根植于所有阶级的思维方式和思想方式之中[1]。为了维护政权稳定,统治阶级会采取各种手段来宣传意识形态,其中关键战略之一是依赖媒介建立认同、制造共识。应该看到,报刊、广播、电影、互联网等现代媒介与国家、统治阶级之间有着十分微妙的关系。英国文化研究学者霍尔曾一语道破"天机"——媒介是意识形态国家机器。"这是重要的一点,因为一些批评家已经看到这样的论点,即认为媒介运作完全依赖国家的调节——好像这仅仅是媒介是否由国家控制的问题。但是,应该清楚的是,使媒介在政治事件中的运作合法并且'公正'的联系并不是机构的问题,而是国家在调节社会中的作用这个较广泛的问题。正是在这方面,媒介可以被说成是

① 约翰·费斯克:《传播研究导论:过程与符号》,北京大学出版社 2008 年版,第 173 页。

'意识形态国家机器'。"①现代媒介是一种意识形态国家机器,它们或属于某一党派或资本利益集团意识形态,也可以代表国家意识形态,而两者之间在一定时候是契合的。霍尔就此还有论述:

> 媒介在处理引起争论的公共问题或政治问题时,如果它们系统地采纳某一特殊政党或者某个资本利益集团的观点,他们就会被认为是属于某一党派的。只有(a)这些政党或者利益集团在国内已经获得了合法的统治地位,并且(b)这种统治地位已经通过正常使用"大多数人的意志"而得到合法的保证,其政策被表示为与"国家利益"相一致——从而形成了媒介可以采用的合法基础或准则,才能说它们代表了国家。因此,媒介的"公正"需要国家的调节——通过一套方法把特殊利益变成普遍利益,并且获得"全国人"的认可,打上合法性的印记。特殊的利益以这种方式成为"共同利益",而"共同利益"则成为"居支配地位"的。②

众所周知,中国共产党从 1949 年开始成为执政党,她代表着最广大人民群众的利益,因而获得了合法的国家统治地位。在这一意义上,中共意识形态是与中国国家意识形态是一致的。纪录影像作为一种现代媒介,它同样代表着一定的政党意识形态和国家意识形态。1979 年以来,中国少数民族题材纪录片对此作出了积极注解,它们接受着国家意识形态训导,又展现着国家意识形态,从而对全国各族人民进行着政治认同的建立和社会共识的制造。

①　Stuart Hall, "The Rediscovery of 'Ideology': Return of the Repressed in Media Studies," *Culture, Society and the Media*, Michael Gurevitch et al. (eds), Clays Ltd, St. IvesPLC, 1982.

②　Ibid.

1. 大众媒体的介入

大众媒体在现代政治宣传和商业炒作中所发挥的作用是有目共睹的。中国共产党在领导全国各族人民进行革命斗争和现代化各项建设实践中,同样十分重视大众传播媒介的重要价值。这一点在少数民族题材纪录片中也是十分突出的,如电视、广播、报纸、海报、横幅、书籍的影像式在场,可以说都是媒介介入及其意识形态实践的表现。

一般来说,少数民族题材纪录片中展现的少数民族的生存环境往往集中于信息闭塞的农村中,他们获取信息的渠道不像城市那样方便快捷,但是在这些纪录片中,大众媒介确是一直在场的。影片《开秧门啰》从第三分钟开始杨堂方和村民在家中讨论开秧门的事宜时,电视镜头播放新闻主播播报新闻的画面;影片《最后的马帮》中出现聚集在独龙江地区的居民在寨里唯一一台电视机收看电视的画面,从效果音可以分辨出是新闻联播的声音,影片中除了提到电视,还提到了为独龙江地区运送报纸;《牦牛》中最后有记录安装电视接收天线的镜头,特写是双语的"党中央国务院赠送";《八廓南街 16 号》开头的空镜头画面的同期声是汉藏双语的广播声;《老马》中男主人翁在影片中提及温家宝总理的答记者问,农民的养老保险和南水北调工程,他们也是通过大众媒介途径了解到这些政策的;《雨果的假期》中,疯疯癫癫的柳霞在山林的雪地中不大准确地说唱着"翻身农奴把歌唱";《平衡》中有这样一组镜头——1998 年,藏族工人们在可可西里搭建铁塔、修筑房子之余,他们或用汉语唱着《世上只有妈妈好》,或用藏语哼着《好汉歌》;在铁塔落成时候,镜头还特地给了一位边端着碗吃着饭、边和着广播里的大众流行音乐《梦中的娃娃》歌词"请给我闪烁的星空,要拥抱你在我怀中,让欢乐的歌涌入心窝,这美好的时光属于你我,像

虫声在呢喃,像春天的温柔",不停地摆动身姿、笑容满面的藏族青年工人。这些藏族工人对于大众流行歌曲的熟悉、喜爱,个中折射着大众传媒对于当代少数民族生活的现实影响,它也延伸着各类媒介信息在当代少数民族社会传播和效果发挥的深入联想。此外,横幅和海报在纪录片中也屡见不鲜,如《最后的马帮》镜头里的红色条幅"围绕一个目标开发四大资源打好三个基础发展五大产品""团结在以江泽民同志为核心的党中央周围"。《八廓南街16号》中党员干部聚集在一起接受党的基本知识学习,镜头对准的是一本名为《党的基本知识简明教程》的书。

2. 社会共识的制造

少数民族题材纪录片中大众传媒无处不在,阐释着意识形态实践和国家治理的一直在场。与此同时,少数民族题材纪录片中民族领导干部和群众话语,同样进一步注解着意识形态实践和国家治理的时刻存在,一致推动了社会共识的形成。概括来讲,意识形态除了依赖大众传播之外,作为传播过程的中间人,各级行政人员负责上传下达,他们对于群众来说是兼有舆论领袖身份,话语分量相对更重,因此,各民族地区领导干部在"共识"形成环节,也起到了相当关键作用。

新时期少数民族题材纪录片中转述着众多民族干部讲话或谈话,其中"官话"大行其道。例如,镜头中官员发言的常用字眼是"在某某领导人的领导下""根据上级指示""你们要遵守社会制度""为了民族的稳定团结""学习国家的政策、方针、路线"。《八廓南街16号》开始镜头中的女公务员说到,"今天根据上级指示,请你们几位负责人来,开一个新年前的座谈会",开会中居委会的曲杰主任说,"在以江泽民主席为首的党中央,在西藏自治区,拉萨市,城关区以及八廓办事处党委的直接领导下……"后居委会召集

群众开会的时候一个官员又说到,"同志们,你们要遵守社会制度,明天是藏历十五,不管什么佛事活动,因为宗教信仰自由,你都可以大胆参加,这是谁也不能阻止的,但是不准打架"。《最后的马帮》中晨练的驻扎官兵齐喊"提高警惕,保卫祖国",交通局局长布置任务时发言说,"为了4 000多独龙族同胞,能够在独龙江安定团结,是作为一个政治任务在完成",负责运输工作的另一个官员对独龙江的代表说,"平时工作再苦再累也要重视政治学习,不然的话国家的政策、方针、政策都不懂,不懂的话会迷失方向的"。影片《梯田上的小学》中平安村的村主任讲到,"村主任接到乡政府的通知,教育部门为了集中教育资源,从小学起开始,平安小学被撤销"。可以说,"官话"是一种符合主流意识形态的正面辞令,它积极地与现实统治政策和民族方针相统一。于是,正是通过少数民族题材纪录片的上传下达,意识形态得以渗入,个中所呼吁的价值态度和行为准则也有了被接收的可能,从而积极地推动了"共识"制造与达成过程。

应该说,"共识"的形成是双向的,少数民族题材纪录片还记录了各族人民群众对于官方意识形态询唤的回应,以及政治认同感和共识制造的大致状态。新时期少数民族题材纪录片中,无论被拍摄对象民族身份和经济背景如何,他们都对党和国家持着一种积极的正面态度,对社会政治生活和国家治理怀有一种朴素情感和意识归属感。这种影像层面的政治认同是对各民族群众拥护党和国家各项方针政策的客观再现,同时又在影像层面进一步推动了政权合法性和社会政治稳定。总体说来,这种积极回应在纪录片中表现为三大方面:第一,对党和国家恩情的感激;第二,对国家政策、方针的赞同;第三,对党和国家领导人的敬意。第一方面表现如,《西藏班的新学生》中考生家长对考上西藏班的考生说,"这

些都是国家和老师的恩情,国家的恩情才使得你有文化";《最后的马帮》中,独龙族人民欢歌,"共产党好啊,给我们修了人可以走的路,架了人可过的桥,党的人真是好呵,党好呵,公路开始修了,老人们可以看见公路了……";《巡诊路》中傈僳族村民谈到乡村医生布琼时说,"感谢祖国的恩情,给我们派来了这么好的乡村医生"。第二方面表现有,《龙脊》中潘能高爷爷表示对政府希望工程政策的认同;《老马》中,生活艰苦而又难保温饱的主人翁表现出对国家政策的极大关心和认同,在片中提到了国家的计划生育政策、退耕还林政策、南水北调工程、养老保险制度等;系列纪录片《跨越》里,老人在祈福后夸奖了党和国家的宗教信仰自由政策。第三方面表现如,影片《老马》中多次提到了毛主席和时任总理;《吾守尔大爷的冰》中,吾守尔大爷在搬冰时唱的号子是维语版的《歌唱祖国》。当然,少数民族题材纪录片中也存在一些不同声音。例如,《梯田上的小学》中由于政策变化,学校被迫搬迁,忠杰的奶奶说:"国家什么都好,就是这个做法不好,把农村孩子集中到那里去……那时候讲要照顾农民,照顾农村,现在就没照顾……叫我们这么多人去城市,这个政策不好。"这些声音在影像里颇为微弱,而且多是在遵循官方意识形态和国家政策之下的方式方法争议。这种声音本身难以构成对领导权力的一种反抗,但却也意味各民族民众拥有着清醒的当家作主意识。

总之,新时期少数民族题材纪录片对"理性政治"的中国政治形象的再现,主要宣扬和贯彻了当代中国民族政策,践行着执政党和国家意识形态。需要指出的是,当代民族政策是中国共产党意识形态和中国国家意识形态在民族政治方面的一个集中反映,而中国共产党意识形态和中国国家意识形态还延伸到更广阔的社会各个领域。具体而言,中国民族政策是中国共产党民族政治意识

形态的概括与总结，它来自中华各族人民长期的历史交往实践，来自中华各族人民长期的国家治理智慧，也渗透着中国共产党的人民当家作主的国家执政理念，及其所代表的最广大人民群众利益的阶级政治观念。中国少数民族题材纪录片既对当代中国民族政策做出了阐释，也对中国民族政治内外的意识形态理念做出了正面宣讲。

三、影像的国家景观和符号化政治：作为"感性政治"的中国政治形象

若从前文所叙的"感性政治"角度讨论少数民族题材纪录片里的中国政治形象，即主要从具体符码、表现形式以及象征内容体系上，来检视民族影像内里的中国政治状态。

中国少数民族题材纪录片直接面对的是各民族现实世界，这种现实世界既包括摄制对象的日常生活世界，还包括摄制对象的历史生活以及想象或精神生活世界。法国社会学家埃德加·莫兰认为，想象或精神生活也是人类现实的一部分，"人类社会学的现实是在真实与想象之间的蜕变、流通和混合中形成的。另外，只有充满想象的真实才会从现实中脱颖而出，因为想象把质地和厚度赋予真实，从而使其固化或物化"①。因此，莫兰主张把研究电影艺术与研究想象的人联系到了一起。基于此，纪录片艺术既然是对现实的创造性处理，这种实际的现实与想象的现实应该都给予一定关照。纪录片关注人与社会，不能舍弃对具有想象天性的人类的深入关注，如此才能更加符合现实，抵达真实。然而，那些想象

① 埃德加·莫兰：《电影或想象的人：社会人类学评论》，马胜利译，广西师范大学出版社 2012 年版，第 8 页。

的、精神的、历史的现实本身,往往是内在的、模糊的,它们需要通过惯例或约定俗成地寄托特定概念、意义于某一些事物上,从而完成对自身的指代与象征。

（一）政治象征的在场

少数民族题材纪录片是由一系列图像、文字和声音构成的,这些图像、文字和声音系统的有效搭配,基本完成对中国政治形象的塑造、讲述。这些影像中的政治符号不仅昭示着国家治理和公共活动的在场,而且也传递着一种感性的情感意识,调动着观众情绪。基于"感性政治"类型,如同前文所叙梅里亚姆将政治象征或形象符号分成了六种主要类型:音乐、旗帜、国家公务员的制服、建筑物、政治英雄、道路和公共场所。1979 年以来,中国少数民族题材纪录片中在每一时期都处处或隐或明地浮现着如是形象符号,《义勇军进行曲》、五星红旗、中华人民共和国国徽、国家领导人、首都北京、各地首府、地方政府部门、公务员制服、各类颂歌……这些影像中的在场政治象征隐喻着国家权力的在场,传达着独特的当代中国政治形象。

1. 五星红旗

国旗是现代民族国家的一种标志性旗帜,是国家权威的象征,五星红旗是中华人民共和国的国旗,是中华人民共和国的政权象征。新时期少数民族题材纪录片在拍摄高原哨所、边防海岛、民族乡寨、重大历史事件情景再现等过程中,都会出现一面面鲜艳的五星红旗。这面旗帜昭示的是中国主权,彰显的是中国政治形象,也呼唤着影像内外民众的民族认同。纪录片《龙脊》中,在小寨完全小学教学楼外的木杆上竖着一面有着些许历史感的五星红旗;《平衡》一开始即是迎着猎猎寒风飘扬的、飒飒作响的五星红旗场景,还伴随着庄严的升旗仪式;藏族工人们在建筑房子上喷洒五角星

标志;《西藏农奴的故事》里也有伴随奏响的国歌,国旗迎风飘扬的场景;《西藏班的新学生》结尾部分,当西藏的新学生来到了重庆学校后,教室黑板上方贴着的是一面五星红旗。在影片《南伊沟》中西藏自治区林业局局长办公室办公桌后就挂着一面鲜艳的五星红旗,是一种国家权力的象征。

除了出现五星红旗的意象,新时期少数民族题材纪录片的镜头里还展示着许多有着类似政治意味的旗帜与横幅,比如党旗、国徽、红领巾、军旗、红色的宣传横幅也都反复出现过。影片《八廓南街16号》中收录了预备党员正在党旗前宣誓的画面;《龙脊》中少数民族小学生虽然衣衫褴褛,但是脖子上仍然挂着鲜红的红领巾;《梯田上的小学》中壮族村落平安村小学的小学生们脖子上也系着鲜红的红领巾;《喀什四章》第二章《丝路绵延》中,在帕米尔高原,中国最西端的边境线上,解放军在此驻守,中华人民共和国的字样和国徽在边境线上发出熠熠光辉。

2. 政治领袖(毛主席)

中国政治最直接地反映在国家机构以及各机构领导人物身上,其中,政治领袖是国家政权的一个重要标志。1979年以来,中国少数民族题材纪录片也都对政治领袖这一中国政治象征进行了高调展现,换言之,政治领袖人物广泛地出现在少数民族题材影像内外。应该说,少数民族题材纪录片中的政治领袖主要是党和国家的领导人,其中,毛主席的历史影像和悬贴画像相对较多,他在许多民族影片中都出现过,另外,邓小平、江泽民、胡锦涛、习近平等党和国家领导人也在一些影片被多次提及。

影片《八廓南街18号》中,八廓南街居委会的墙上挂着马克思、恩格斯、列宁、斯大林和毛主席五个人画像,表征了一种坚持社会主义道路和中国共产党领导的图景;《花瑶新娘》中普通少数民

族家庭屋里也悬挂着巨幅毛泽东画像;《老马》中的主人翁反复提到毛主席曾经说过的话,毛主席曾经说过要为人民服务。该片中的老汉还提到温家宝总理答记者问提到的老年社保问题。在纪录片《南伊沟》中,居民在村中小卖部采购的时候,在小卖部墙上挂着一幅很大的毛主席画像,鲜艳的色彩和单调的小卖部形成对比。中国少数民族题材纪录片对中国政治领导人的拍摄与传播,不仅意在歌颂领袖人物的政治业绩,展现领袖人物英伟形象,而且也表明中国政治和国家政权的有效在场,宣示着各民族地区是中华人民共和国不可分割的重要组成部分。

《最后的马帮》拍摄了广播新闻公路建设的简讯,它作为一种背景而不是主体。与此同时,马帮局长及其办公室内硕大的毛主席像则展现着国家和政治治理的存在。关于少数民族题材纪录片中毛主席像的存在,这是一种客观事实,显现着社会主义时期领袖人物受到了民族地区群众和干部的爱戴。与此类似,谭乐水和观影者就领袖人物挂像有这么一次对话:

观众:谭老师,您好! 很巧刚好两个月之前我去了傣族园,我想问您一下您刚才这个片子也提到,这个片子拍了很多年,到现在也还在拍,在您看来傣族园最大的变化是什么? 还有一个细节性的问题,片子中有一个村民可能是小和尚,在采访他的时候他们家的墙上贴了三个人,中间是毛泽东,旁边是周恩来和邓小平,我想问一下为什么选择这三个人?

谭乐水:好,第一个问题我觉得最大的变化是心理的变化……你说的第二个问题,他们非常赞同改革开放,所以他们认为邓小平很好,就把邓小平的像贴在墙上,另外那两个人呢就是一种传统的观念。

观众：谭老师，您好！我想就刚才那位同学的发言和您的回答做一点补充，关于三个人像的问题，因为我本身是德宏地区的，我们家那边有三个非常重大的节日，除了泼水节、春节，最重大的一个节日是国庆节。而且国庆节的氛围我觉得在昆明没有我们家那边热烈，因为少数民族对国庆节的感情我觉得自己感受是非常深刻的，因为像我们住在县城里面的感觉不是特别深刻，但是住在乡下的人会不远几十公里坐着拖拉机到城里来过国庆节，应该说在少数民族对国家这个概念还有大集体的概念是非常强烈的。因为不管从历史上来说，还是从当前维护民族团结来说，国家观念在少数民族地区非常盛行。它不是一种政府行为而是发自内心的，即使存在一些小矛盾，比如在旅游开发过程中它们存在一定的小矛盾，在面对大问题或者集体利益的时候他们的选择非常理智。因为从小我的家人和我的邻居感受都特别深刻，这不是一个个例，是一种普遍的情况。

谭乐水：现在还有一句笑话说，它们都不知道毛主席是一个人还是一个职位，现在去农村老百姓的家里，人家会问你现在的毛主席是谁？他们以为毛主席是一个职位。（观众：在他们心里就是一种很神圣的感觉。）这个地方我想和这个同学交流一下，大家不要笑，共产党的民族政策是很不错的。内地斗死了多少地主，云南的民族改革时期，这些土司山官根本没有被斗，好多都被选进了政府里面，我拍了一个纪录片，那个人是个土司，在内地早就斗死了，人家看他喜欢乐器，喜欢跳舞唱歌，让他当文化站的站长，所以说云南的民族政策是很宽松的，所以到今天民族矛盾没有多大。过去确实是受歧视，最近我们去苦村寨子里面，过去苦村人确实受歧视，后来解放后他

们才真正感受到民族平等。①

可以说,中国少数民族纪录片对领袖人物画像的镜头展现,其实也是中国各民族政治形象的讲述,也是中国各民族经济、文化和社会心理的讲述。许多民族地区张贴领袖人物图像,反映的是一个国家与政治的认同被转换成了对一位领袖或者英雄的认同。

3. 首都首府

首都是一个国家的政治中心和中央政府所在地,中华人民共和国首都是北京。首府是指地方政府的行政中心,少数民族题材纪录片里所涉及的首府,一般主要指民族自治地方的行政中心。首都和首府作为一种政治象征,它们在少数民族题材纪录片中也被反复拍摄与提及。纪录片《风经》中,僧人就向当地的农民提到了首都北京;《西藏农奴的故事》开头的画外音介绍说,"这里是西藏自治区的首府拉萨"。与此同时,首都、首府作为意象标志的空间场所、标志建筑或隐喻性存在,如天安门、长城、布达拉宫,它们也都被新时期少数民族题材纪录片反复录制。这类影像里的首都首府叙述也传导着中国政治形象,讲述着中央政权对于各民族地方政府的管理。

4. 地方政府部门(政府门牌)

地方政府部门作为地方政府的一种象征,它们在新时期少数民族题材纪录片中时常出现,甚至在一些纪录片中成了整部影片的叙述主题和关注核心。这些部门的工作除了处理地方的各项事务之外,还包括贯彻执行党中央和上级政府布置的学习和工作任

① 《〈曼春满的故事〉放映讨论》,http://blog.sina.com.cn/s/blog_5f4378350100dhvb.html。

务,以及各项重大方针政策。它们在民族影像中或被字幕、解说传达,或更大部分地通过地方政府门牌来体现。《八廓南街16号》中的"八廓南街16号"是西藏自治区拉萨市布达拉宫附近的一个居委会所在地,整部影片讲述的就是八廓居民委员会的日常办公,包括解决群众矛盾、学习党和国家政策、团结各族人民以及居委会工作人员为人民服务等状况;《扎卡溪的微笑》中,当地民政局和人事局工作人员,帮助草原上唇腭裂的孩子们寻求帮助。这些影像里的地方政府执行着各自的职能,也显示着中国地方政治形象与行政状态。纪录片《拉木鼓的故事》展现了新型村社权力系统代替了原始的"猎头"制,村支书、村干部成了村里的权力中心。可见,少数民族乡村管理模式已经与整个中国政治发展和管理模式接轨,政治的开化更有利于全民族的管理和统一。影片中政府文件的下达,村民对村干部的服从,也体现了地方政府的有效治理,以及少数民族人民对国家、政府的信任和依赖。

5. 公务员制服

中华各民族服饰绚丽多彩、各具特色,这些服饰不仅满足了人们日常生活需要,而且还沉积着多样的生活习俗、审美情趣、色彩爱好、文化心态以及宗教观念。服饰是一种重要的文化符号,1979年以来,中国少数民族题材纪录片里所展现的各民族服饰,无疑是最为突出的民族影像表征。不过,在这里作为中国政治象征而出现在少数民族题材纪录片中的服饰,主要是公务制服。影片《八廓南街16号》的镜头里多次闪现着街头保安,这些保安负责的是各个居委会的安全和秩序,身上穿着的制服类似于人民警察的制服;《扎卡西的微笑》中,人事局和民政局的两姐妹,作为国家公务人员工作时也身着制服。

除了政府公务人员制服外,一部分少数民族题材纪录片中也

会出现军人形象,他们也多以军装形象入镜。中国人民解放军是
中华人民共和国最主要的武装力量,也是中国政治力量和政治权
力的象征。人民解放军与各个少数民族之间的"鱼水"叙事也是
当代少数民族题材纪录片传达的一大中国政治形象。例如,《彝
海结盟》讲述了彝族人民与红军心连心共结盟的故事,它主要借
助相关影视资料,展现了少数民族群众与红军共携手的团结局
面;《最后的马帮》中,边防战士在独龙族聚居的边疆村落里操
练,他们的穿着是质朴的军装;影片《南伊沟》也侧面提到西藏自
治区米林县南伊乡之所以能够能通电是因为附近有部队驻扎;
2011 年,中央电视台为纪念西藏和平解放 60 周年,特别拍摄了
纪录片《走向拉萨——风雪西进路》《中国藏之南》,前者讲述了
建国初期危机四伏的西藏政治情景,以及军民之间的感人情谊,
后者记叙了驻守西藏地区边防军人的情况,展现了边疆艰苦环境
和军人们的日常生活。

6. 颂歌

通常来说,中国各少数民族都给人以能歌善舞、多才多艺的印
象,因此,少数民族群众载歌载舞的热闹场面也经常会在少数民族
故事片以及少数民族题材纪录片中出现。除了摄录少数民族传统
说唱歌谣之外,少数民族题材纪录片中还充满着一批进步向上、紧
密联系党和国家整体治国方针与民族政策主题的歌曲,这些歌曲
也被称作"颂歌",它们也是当代中国政治符号象征之一。颂歌,顾
名思义就是指赞颂祖国、民族、领袖、人民等的歌曲,它们或赞美祖
国美好山河,或称颂祖国繁荣富强,或歌颂民族团结进步,或歌颂
新社会新生活,或歌颂国家建设新气象,或歌颂党和政府领袖,或
歌颂人民群众生产生活等。这些颂歌在新时期少数民族题材纪录
片中也被制作者适时地置入和选择性使用,同时也完成了对中国

政治形象的影像式表达。

纪录片《吾守尔大爷的冰》中,吾守尔大爷的弟弟在指挥聘来的工人们干活摆冰时候,他所唱起的汉语号子歌词是,"下定决心,不怕牺牲,排除万难,我们一定要夺取胜利,同志们、学生们……一定能胜利""革命军人个个要牢记,三大纪律八项注意,第一一切听指挥,步调一致才能胜利;第二不拿群众一针线,对待群众态度要和好,不许虐待俘虏兵,不许打骂,不许搜腰包""五星红旗迎风飘扬,胜利歌声多么响亮,歌唱我们亲爱的祖国,从今走向繁荣富强"。《最后的马帮》第三部结尾部分,独龙族人民欢唱道,"共产党好啊,给我们修了人可走的路,架了人可过的桥,党的人真是好呵,党好呵,公路开始修了,老人也可以看见公路了"。顾桃导演的《雨果的假期》中,雨果的妈妈在和儿子寒暄一番之后,借着酒兴歌颂了一番太阳,然后唱了一首《翻身农奴把歌唱》,虽然她不能唱出完整的歌词,但是依旧可以感受到歌曲中的意味。可以说,这些颂歌不无一定的精神娱乐价值,但更具有政治教育功能,它们在少数民族题材纪录片中作为一种中国政治形象符号,隐喻着在党和国家的光辉领导下各族人民生活更加富足美好。然而,随着时代主题变迁,当过往颂歌的政治教育意义被逐渐抽离、置换或者单纯娱乐化的时候,它们在民族影像中所表达的中国政治形象厚度也是大打折扣,因此,这些颂歌要么在民族影像中继续述说着与现时代中国政治主题基本一致或稍有距离的主题形象,要么由新时代里新创造的颂歌所取代。

(二)民族历史的复现

本书在此考察少数民族题材纪录片"感性政治"层面上的中国政治形象,特地引入民族历史的复现叙事,原因有三:一是中华各民族历史本身凝聚着浓重的、客观实在的国家景观与符号化

政治;二是当代中国政治形象脱离不开各民族历史,新时期少数民族题材纪录片里的中国政治形象只有在对历史的对比、勾连中才能被更为深刻、理性、准确的把握;三是中华各民族历史作为整个中国历史重要组成部分,它对于完整地呈现中国政治形象具有补充意义。这种地方性或者在地性的政治形象,是中国政治形象的应有之义,它需要少数民族题材纪录片启用内部影像符号给予指代。

与故事片有所类似,少数民族题材纪录片在遇到历史叙事时往往采用闪回镜头加以铺展,不过纪录片通常选用的或是历史影像,或是人工模仿历史的动画影像,或是示意图的方式,而对专业演员扮演或者虚构化处理颇有讲究或较为谨慎。不可否认的是,中华各民族历史通常与政治是密不可分的。少数民族题材纪录片中的历史在场与复现叙事,通常能够使人在历史与现实的转换中发现问题,从而显示中国历史进程演变和政治形象更替。本书将少数民族题材纪录片内部的历史闪回镜头或者是民族历史复现叙事,归纳为如下三种情况:第一,封建王朝的闪回镜头,目的是展现一种中华民族大家庭同宗同源,这种叙事较多地出现在蒙古族和东北地区少数民族的纪录影像里面;第二是各民族历史镜头的闪回画面,展现一种今昔对比的政治形象情景;第三是现代文明侵入少数民族之前的闪回镜头,它同样展现今昔对比,但目的在于展现出生活方式和生活条件的差异。

1. 历史王朝再现

中国少数民族题材纪录片再现历史王朝是不言自明的。中国古代封建王朝的历史上有两个少数民族建立起的统一政权,元朝是由蒙古人建立,清朝是满族人建立起来的,元朝和清朝的疆域在中国历史上空前辽阔。因此,当少数民族题材纪录片的对象是蒙

古族、满族或者同处东北地区的少数民族,以及此时同处一块版图(如藏族)的时候,影片通常会通过历史叙述来增强一种历史认同感,形成一种历史共识。这种历史王朝再现以及有关少数民族领袖人物、民族英雄的回顾,其实是与当代中国疆域统治形象有着强大关联的。

纪录片《西藏农奴的故事》开篇便是历史图景和配音闪回,配音称:"从 13 世纪中叶的元代皇帝忽必烈开始,西藏就正式归属中央王朝的门下,到 17 世纪中叶清朝皇帝又向佛教首领阿旺·罗亚错册封了达赖喇嘛,在中央王朝的支持下,达赖喇嘛逐步成为西藏世俗政权的首脑,拥有至高无上的地位。"接着,影片又叙述了西藏地区官僚制度,它通过这些历史复现,证明了西藏历史上即隶属于中央政权。《秘境中的兴安岭》中提到了历史上与鄂伦春族相近的民族,他们在学会驯养动物本领后,逐渐壮大起来,南下寻找牧场去了,譬如鲜卑族和蒙古族,甚至与农耕民族相互融合,建立起了庞大的帝国。这些历史回顾强调了中华各民族历史上的相互融合,且具有一定的祖宗同源性。纪录片《消失的足迹》讲述了锡伯族在乾隆年间受皇帝之命保卫边疆,西迁伊犁河谷的历史,迁移后的锡伯族仍然可以找到祖宗所在的地方。影片中还塑造了一位锡伯族民族英雄图伯特,他带领锡伯族人民在新疆开通水渠,造福一方百姓。影片不仅追溯了锡伯族宗族历史,也赞扬了锡伯族戍疆保卫祖国的英勇事迹,使锡伯族群众形成了一种历史认同感和荣耀感。纪录片《努尔哈赤》(2011)则讲述了作为大清朝开国鼻祖努尔哈赤的英雄人生,他一生活跃于中华多民族矛盾纷争,争取团结统一的历史舞台上,影像具体涉及努尔哈赤从出生、成长到起兵、统一女真、建立后金,最后兵败宁远,含恨离世。纪录片《成吉思汗》直接以民族英雄为主题,它讲述了少年铁木真是如何一步一

步成为民族领袖,并带领蒙古人民建立统一的中央王朝的。成吉思汗不仅是蒙古族的英雄,也是中华民族的英雄,不仅是"只识弯弓射大雕"的草莽英雄,而且是统一中国的杰出政治家。影片展现了民俗、历史和宏大战争场面,拍出了民族性格,增强了民族自豪感。该片意义不仅在于把成吉思汗的民族英雄形象塑造出来,同时也表明中华民族无论在历史上还是在现在都是一个同宗同源的政治大家庭。

历史回放也不仅限于此,有很多纪录片也展示了部分少数民族皈依中华民族大家庭的历史,通过中国古代历史王朝如汉、唐或是清朝历史的讲述来论证少数民族自古以来就是中华大家庭不可分离的一部分。在影片《喀什四章》的第一章《山川诱惑》和第二章《丝路绵延》中分别讲述了汉代张骞出使西域的历史,汉朝时期便在喀什地区建立了西域都护府,从此新疆正式纳入中央版图,东汉时期班超又平定西域乱局。

2. 民族历史回放

1979 年以来,少数民族题材纪录片对各民族发展史都或多或少的有所涉及。例如,《远逝的僰人》讲述了西南僰人文明及其与中原王朝的交往历史;《中华民族》则对中华 56 个民族历史文化分别进行了介绍。

本书在此将以藏族历史回放为例,因为当代藏族题材纪录片中的历史回放画面较为频繁,颇有代表性。这些历史回放画面基本由两种镜头组成:一是西藏农奴解放历史;二是新中国成立后西藏自治区建立过程历史。西藏历史回放的第一种表现形式是西藏农奴解放的历史。这类影像叙事中的一般内容是,解放前西藏农奴悲惨的生活,与之形成对比的是西藏贵族和僧侣们骄奢淫逸的生活,以及解放农奴后农奴获得土地和人身自由后的情况。《西藏

农奴的故事》讲述了西藏农奴解放前遭遇的各种不公与剥削,完全没有人身自由,命如草芥。纪念西藏民主改革50周年的系列纪录片《跨越》也几乎从同样的视角讲述了当时农奴受压迫剥削的事实,通过农奴和贵族地主、僧侣的对比来呈现农奴的悲惨生活。该片还展现了农奴解放的画面以及农民获得人身自由和土地之后欢呼雀跃的画面。通过这种历史叙事,一方面向广大群众传达了西藏农奴改革势在必行的信息,同时向外界展示了农奴解放和共产党领导是人心所向。西藏历史回放的第二种表现形式是新中国成立后西藏和平解放与自治区建立的历史。《西藏农奴的故事》非常详细地记叙了新中国成立后中央向西藏地方政府发出和谈邀请,之后西藏地方政府派出代表进行和谈并达成协议。纪录片还记录了毛主席对西藏问题的看法等。《跨越》也从不同侧面对这些历史进行了影像式复现。这些历史叙述彰显了中央政权的合法性以及西藏社会改革进程的必然性。

由于历史和现实的原因,以藏族为背景的纪录片常常出现这种再现历史的情况,当然对少数民族历史的讲述也不局限在这一方面。如《中国少数民族》中就通过今昔对比、图片等形式向我们展示了少数民族地区的历史和现实。在此系列纪录片的第六十四集《朝鲜族》中就通过讲述中国境内朝鲜民族的历史,让观众能够对朝鲜族在中国的起源和历史风俗有全方位的了解。

应该说,少数民族题材纪录片对各民族历史的回放,不仅仅是一种简单的事件复述,也是对中国大一统政治与阶级政治的持续再现。在这一意义上,这类民族影像里的中国政治形象,应该是继承社会主义政治遗产的中国政治,它从民族解放、国家治理等角度上获得了对社会主义阶级政治、政权统治合法性、民族统一政治的继续支撑。

3. 现代文明入侵前少数民族镜头闪回

在新中国解放前甚至之后的一段时间,中国还有许多民族一直保持着一种原始的、与世隔绝的生存状态,他们的生活保持了一种原始社会的风貌。随着新中国建立,这些少数民族渐渐进入国家整体建设和现代化发展序列,现代文明一步步地侵入这些民族生活,渐渐改变着他们的生活方式和生存状态。

在此以鄂伦春族和独龙江族为例,通过相关纪录片来分析现代文明进入少数民族生活的政治意义。纪录片《秘境中的兴安岭》拍摄于 2007 年,而影片却运用许多镜头闪回到 1963 年代拍摄的《鄂伦春族》。后者记录的是半原始状态下鄂伦春族的生产生活方式及文化习俗。随着影像的持续铺展,人们逐渐了解到 20 世纪 50 年代开始,新中国号召鄂伦春人下山定居,并给他们修建了整齐划一的砖式住房,但是习惯了原始露宿生活的老一辈鄂伦春人,如今却认为平房让他们透不过气。不过,这样的新生活在新一辈鄂伦春族人中却受到欢迎,他们不再习惯出门狩猎,露宿荒野,而更喜欢现代文明带来的温暖住房与舒适衣着。应该说,影片呈现了对鄂伦春族传统文化逝去的观望,对自然迷思的留恋,然而,《秘境中的兴安岭》展现现代文明的进入,也暗示着如下一些政治意味:现代文明值得拥抱,各民族团结和谐,得到了中央政府关怀。影片《最后的马帮》中,被封闭在高黎贡山的独龙族与世隔绝,直到 50 年代才被外界发现,他们在峡谷中按照自己的方式生活了一代又一代。新中国成立后,现代文明也渐渐深入到了独龙江人民的生活中,政府提供的物资使得独龙江人民的生活更加"轻松"。影片中拍摄了独龙族人民对祖国恩惠的感激之情。于是,这种现代文明进入后的新旧对比,也被赋予了一种国家政治关怀的意义,呈现的是一幅民族和谐景象。

在这些纪录影片中,顾桃导演的鄂温克三部曲更是客观地展现了现代文明入侵鄂温克族后的生活现状,值得人们反思。其中《犴达罕》中借鄂温克族诗人维加之嘴将鄂温克传统文明的流失讲述出来,值得人们深思,这位带有忧郁气质的诗人,借用酒精麻痹自己,控诉政府将枪支没收,狩猎文化因此消亡,他表示,一个民族失去了自己的文化,就等于失去了一切,就等于消亡,即使他能保护驯鹿,也保护不了鄂温克。影片借用正在消亡的鄂温克语言和制度来引发人们对现代文明入侵少数民族文化的思考,发人深省。

四、影像对少数民族继续现代化的记录:变迁发展中的中国政治形象

中国政治发展基本状况是新时期少数民族题材纪录片关注内容之一。这些纪录片要么重点讲述政治,要么点滴触及政治,或者秉持一种"去政治化"或"弱政治化"。少数民族题材纪录片是对少数民族乃至整个中国社会现实的创造性处理,它们通过再现少数民族乃至整个中国社会现实,从而与现实社会生活建立了联系。所以,中国政治发展基本状况在少数民族题材纪录片中被呈现与想象的时候,它不只是一种影像内容问题,更是一种社会现实话题。这类影像里的中国政治叙述是与少数民族乃至整个中国社会发展是密不可分的。

(一)少数民族的继续现代化:从"汉文明"到"西方文明"

新中国成立以后,她面临的是两大建设任务:一是社会主义革命斗争;二是民族国家现代化建设。中国现代化建设方针是全国性的,同样适用于各少数民族地区。1979年,全党和全国各族人民的工作重心开始转移到以经济建设为中心上来,逐步实现国家富强。这一点显示了包括各少数民族地区在内的整个中国现代化的

重新启动。正是从这个时候开始,中国现代化被提到了政治甚至超越政治的高度来认知和践行,对此,作为当时国家领导人的邓小平称,"经济工作是当前最大的政治":

> 经济工作是当前最大的政治,经济问题是压倒一切的政治问题。不只是当前,恐怕今后长期的工作重点都要放在经济工作上面。
>
> ……
>
> 当然,不是说政治工作不做了。现在有人认为取消政治部就是不做政治工作了。党是搞什么的? 工会是搞什么的? 共青团是搞什么的? 妇联是搞什么的? 还不都是做政治工作的? 政治工作是要做的,而且是要好好地做,但是,政治工作要落实到经济上面,政治问题要从经济的角度来解决。比如落实政策问题、就业问题、上山下乡知识青年回城市问题,这些都是社会、政治问题,主要还是从经济角度来解决。经济不发展,这些问题永远不能解决。所谓政策,也主要是经济方面的政策。①

于是,中国现代化俨然成了当代中国最大的政治。反过来看,讨论当代中国政治或者中国政治形象,应该放到经济角度或者现代化进程中进行观察。其实在这一工作重心转换中,中国政治状态确实发生了一定的转换,"当封闭的政治环境向半开放或开放的条件转变,在内外部因素共同作用的情景下,政治系统经历了由领袖权威式结构的'让位'到以'民族—国家'为核心的结构性'归位',由政治系统核心因素替换引发的系统变迁标志着中国的政治

① 邓小平:《经济工作是当前最大的政治》(一九七九年十月四日),载于《邓小平文选》第 2 卷,人民出版社 1994 年版。

系统开始了性质与行为方式的变化"①。当再次转回到各民族群众的时候,新时期少数民族题材纪录片对各民族继续现代化建设的再现和颂扬,其实也是一种实实在在的中国政治形象,这一政治形象伴随各民族地区的现代化以及在现代化过程中不断地遭遇新问题、新矛盾,继而变迁发展的。

众所周知,中华民族历史是不断变迁发展的历史,也是各民族不断融合的历史。在这一民族融合过程中,相对后进的少数民族接受汉民族先进的政治文明、经济文明与文化习俗,被称为"汉化"。应该说,无论是在鼎盛的汉唐时期,还是在三国两晋南北朝、辽宋夏金元等民族大融合时期,少数民族汉化都表现得十分突出。19 世纪中叶以来,中华各民族在救亡与图强的过程中,进一步走向团结、融合,到了中华人民共和国建立时候,中国大地上基本结成了拥有 56 个民族的统一大家庭。随着中国改革开放的日益深入与现代化建设的全面铺展,少数民族在保留一些具有民族特色的遗产之外,也经历着一个汉化的过程。其实,中国近 30 多年以来,延伸到近一百多年以来,与其说是少数民族汉化,不如更准确地说是少数民族"汉化"加上"西方文明化",或者说少数民族现代化,毕竟少数民族所接触的外界文化或者外来文明,更多的是西方现代文明,或者是经由汉民族所间接吸收的西方文明。总之,中华各民族在近一百多年来都经历了而且还在经历着一个学习西方现代文明的现代化过程,各民族之间依然继续保持着更多的交流与融合。正是在这一过程中,少数民族继续着现代化,继续着变化。

纵观新时期少数民族题材纪录片,它们更多地展现少数民族

① 丁长艳:《从"革命性"到"现代性":新中国政治系统的结构性变迁》,《河南师范大学学报(哲学社会科学版)》2012 年第 1 期。

语言、服饰方面的汉化、西化。中国 55 个少数民族,有一部分少数
民族是使用本民族语言的,有一部分少数民族还没有本民族文字。
中央政府也确立了相关的政策和规定用于保护少数民族的语言和
文字。然而,随着时代的发展,汉族语言对少数民族语言的影响不
断加深,少数民族对汉族的语言和文字使用程度不断加深。纪录
片《藏北人家》中措达一家保持了传统游牧的藏族原本风貌,日常
都使用藏语,完全不会说汉语写汉字。《最后的山神》中展现的老
一辈鄂伦春人基本上只会说鄂伦春语,如孟金福的母亲、孟金福和
孟金福的妻子,而代表着新一代鄂伦春人的孟金福侄女,16 岁的中
学生郭红波却能够讲得一口流利的普通话。《风流的湖》中也是如
此,摩梭族的长辈老人们依然使用本民族的语言或者是方言,而年
轻的一代却普遍说普通话来适应当地旅游业的发展。《梯田上的
小学》中,随着当地旅游业的发展,普通话甚至英语已经变成了当
地的重要交往用语。《德拉姆》中,虽然当地语言占据着重要地位,
但是 9 岁的怒族小孩大耳桑,22 岁的喇嘛李晓兵和 21 岁的藏族代
课老师次仁幸古都能够流利地用普通话与人交流。除了语言以
外,在少数民族地区,汉字的使用也更为广泛,例如《盐巴女人》里
就提到藏族地区通用汉字,街边小店的店面也基本上会标明汉藏
双语。当然语言和文字的汉化也带来了一些问题,例如《远山的瑶
歌》(2001)中就提到瑶歌正在渐渐离我们远去;《犴达罕》中维加
也多次表示对民族语言和民族文化流失的懊恼之情。与语言一
样,少数民族服饰是各民族最大文化特色之一。透过少数民族的
服饰可以感受到各少数民族在自然的馈赠下产生的智慧。新时期
少数民族题材纪录片也对少数民族服饰的汉化以及西化倾向进行
了展示。《藏北人家》中藏族传统服饰在日常生产生活中占主导地
位,而 22 年后在同样讲述藏族故事的《盐巴女人》中,藏族人民日

常生产生活中更多的是穿着通常便服或简易西服。诸如纪录片《梯田上的小学》《龙脊》《牦牛》中的少数民族孩子们的装扮,已经和从北京来的小孩子无异,服饰不再是区分民族的一个标志。《远山的瑶歌》中瑶族少女盘琴为了国外的演出到处寻找瑶族传统服饰,最后也没有能够得到瑶族传统的头饰,侧面显示了少数民族服饰的汉化、西化。在新世纪展现少数民族生活的纪录片中,少数民族服饰的出现目的不再是展现他们的日常生活,这些服饰更多的是为了吸引游客的目光,纪录片中展现为了吸引游客而穿戴民族服饰的场景也是屡见不鲜。如《风流的湖》中摩梭少女们接待客人都穿着传统服饰,而年轻男人们的穿着与大众无异。

需要指出的是,少数民族的汉化或者现代化是一种文化现象,同时也是一种政治现象。从政治方面来讲,首先在于在中华民族的历史长河中,汉族一直占主导地位,一直控制着全国的政治经济文化命脉。其次,新中国成立后施行的民族政策使民族融合程度加深,民族融合的结果即落后的文化会被先进的文化征服,少数民族也被汉族的一些更适合日常生产生活的文化影响,并日益接受汉族的文化。再次,在全国的教育体系中,普通话和汉字教育基本是通行的,很少会有针对少数民族语言和文字的初等教育,在全国通行汉族教育的过程中,接受教育的学生必然会受汉族教育更深的影响。最后,受作为党和人民耳目喉舌的中国新闻媒体的理念影响,无论是大众传媒议程的设置,还是在电视广播和报纸中通行的汉字和普通话,都对少数民族的汉化产生了不可磨灭的影响。虽然现代化造成了一些珍贵少数民族文化遗产的流失,但总体来说少数民族的汉化或者持续现代化是进步的,它更有利于民族国家的政治治理和民族共同心理的形成。新时期少数民族题材纪录片对少数民族继续现代化的呈现与传播,是对变化发展的、复杂的社会现实的回应,也是对少数民族乃

至整个中国社会政治变迁的回应。

（二）社会主要矛盾变化与"去政治化的政治"印象

1979 年以来,中国社会各个领域发生了翻天覆地变化,现代化建设取得了长足进步。从"以阶级斗争为纲"到"以经济建设为中心",不断地发展生产力,发展科学技术,发展经济,中国社会主要矛盾被表述为"人民日益增长的物质文化需要同落后的社会生产之间的矛盾"以及"人民日益增长的美好生活需要和不平衡不充分的发展之间的矛盾",与此同时,阶层利益冲突、自然环境破坏、官员腐败滋生、贫富差距扩大、道德价值迷失等社会次要矛盾也阐释了中国现实社会的复杂变化。这些急剧变化的中国社会现实,以及转向经济建设的社会发展指向,都被当代中国纪录片所记录和照亮,其中包括一批少数民族题材纪录片。

应该看到,新时期少数民族题材纪录片在展现总体社会主要矛盾的同时,也展现了少数民族地区社会矛盾的特殊性,这种特殊性主要体现边疆民族地区所存在的不同族群冲突、统一与分裂矛盾,这些矛盾可能是中国社会主要矛盾所影响的结果,同时在一定程度上也会上升为边疆地区社会主要矛盾。1959 年,西藏地区民主改革以来,农奴得到解放,分得了土地,社会经济条件得到了一定发展。然而,由于前期基础、交通等原因,西藏发展依然落后于沿海和中部地区,当代西藏面临的主要矛盾依然是人民日益增长的物质文化需要同落后的社会生产力之间的矛盾。除此之外,西藏地区还存在着各族人民同以达赖为首的分裂势力之间的矛盾,这种矛盾影响着民族国家的政治统一与民族团结。2008年,拉萨发生"3·14"打砸抢烧事件,这起由以达赖为首的分裂势力企图将西藏从祖国分离出去而发起的暴力事件,遭到各族人民谴责。在这一背景下,《西藏农奴的故事》《跨越》等讲述西藏

历史和展现新西藏的纪录片,在影像层面对分裂与统一之间的矛盾进行了一次澄清,阐释了西藏民主改革的合理性和必然性。可以说,当代中国的中心任务是经济建设,不过一旦关涉国家安全与社会稳定的时候,那些被激起、张扬的矛盾都应该被民族影像所投射。

中国政府历来主张各民族平等、团结与进步,反对民族分裂主义、民族恐怖主义、大汉族主义。当然,民族分裂主义、民族恐怖主义以及大汉族主义并不是当今时代的民族政治主流,它只会在特定时期特定情况下出现。目前,中国各民族地区发展总体稳定,各族人民精心地建设着家园和祖国。新时期少数民族题材纪录片广泛地沉入日常小叙事和文化道德方面,这既是对社会主义革命和建设、民族大团结等崇高主题的回避,也是对反思少数民族社会历史与现实的替换。针对这一民族影像生产语境,可以借用"去政治化的政治"来形容,"中国正在经历或已经经历了一场巨变。在经济领域,这个巨变主要表现为市场经济的创制;在社会领域,这个巨变主要表现为社会阶层和地区关系的结构性重组;在文化领域,这个巨变主要表现为市场机制在文化领域逐渐占据主导地位"①。不容忽视的是,伴随中国媒介商业化改革,影像传播娱乐化基调日益明显,但是少数民族题材纪录片因为民族关系原因,这种娱乐化相对谨慎,在摄影机与少数民族之间往往显示为一种旅游式观看、猎奇与窥视,一些仰视性镜头和观念涉入其间,这种窥探由于某一民族社会文化或者区域环境的普遍陌生而具有传播空间,随着民族融合和交流的深入,这种窥探理应逐渐减弱,但东方主义和殖民

① 汪晖:《去政治化的政治、霸权的多重构成和六十年代的消逝》,《开放时代》2007 年第 2 期。

理念在国内外受众中的影响使它还会继续存在,传递着另外一种中国图景。新世纪少数民族题材纪录片既有宣传国家统一治理和民族融合的专题片,展现各民族自然、人文的科教片,也有关注少数民族社会、文化和情感生活的纪录片,还有少数民族自己拍摄的社区影像,它们一起在影像里展现了一个多元化的现代中国。在这一基础上,新世纪少数民族题材纪录片所呈现的少数民族社会和中国形象依然是兼顾民族团结、进步和发展主题的,但由于中国社会的市场化转型以及各个少数民族地区政治文化氛围的消减,这一形象相对建国初期以及改革开放较早一段时间是"去政治化"的,确切地说是"弱政治化"。当前,少数民族题材纪录片中存有"去政治化"现象,如《远山的瑶歌》《花瑶新娘》《最后的山神》《风经》《学生村》《雪落伊犁》等,它们着力讲述少数民族文化和宗教,记叙少数民族的生活状态。

另外,"去政治化的政治"并不是对政治的否认。新时期一批少数民族题材纪录片展现的是少数民族群众民主意识和政治参与意识。其中,少数民族群众政治理念逐渐从传统服从统治为主转变为对主人翁身份的认同与运用,少数民族群众公民意识提高,关心政策,希望参与到公共事务之中。《开秧门啰》中称,"随着时代的发展,普通村民的自我意识觉醒"。《牦牛》中基层民主大会上,群众踊跃发言,讨论基层政策。《老马》拍摄了主人翁对国家各项政策的关心和理解,比如计划生育政策、南水北调工程、农村社保。《德拉姆》中藏族丁大妈在饭桌上与家人谈论国家贷款政策,她说到:"无息贷款的事讲了这么久,总是不落实。旅游局花了好几万来建厕所,一分钱也没有给我们。我们有无息贷款就好了。公路还是没修好,中央说把路修好,公路修好了旅游的人才会多。"虽然纪录片轻描淡写记录了丁大妈的抱怨,却也侧面烘托了各族民众对国家政策的关心。

第二节　形态多样、繁荣进步、结构失衡
——少数民族题材纪录片里的
中国经济形象

政治关乎管理,包括国家治理、社会控制,经济涉及民生,包括国家财政、百姓生活。中国各民族地区经济形态各异,经济收入方式多样。新时期少数民族题材纪录片立足各民族地区经济现实,用一组组镜头呈现了各民族经济形态、日常劳作、生产收入、建设成就、结构问题、发展战略等状况,讲述了民族地区铁路建设、进城务工、民居改造、生态移民等经济现象,它既是对各地区、各民族百姓经济生活的再现,也是对整个中国经济形象的描述与想象。

一、如何把握少数民族题材纪录片里的中国经济形象

就整体经济活动来说,中国经济状态在一定层面上可以由具体经济门类或现实产业部门所反映。各国经济门类通常都被分为第一产业、第二产业和第三产业三大类。第一产业是指提供生产资料的产业,包括种植业、林业、畜牧业、水产养殖业等直接以自然物为对象的生产部门;第二产业是指加工产业,利用基本的生产资料进行加工并出售;第三产业较为广泛,也称服务业,它是指第一、第二产业以外的其他行业,包括交通运输业、通讯业、商业、餐饮业、金融保险业、行政、家庭服务等非物质生产部门。依照《国民经济行业分类》,中国经济分类具体如下,第一产业:农、林、牧、渔业;第二产业:采矿业、制造业、电力、热力、燃气及水生产和供应业、建筑业;第三产业:批发和零售业、交通运输、仓储和邮政业、住

宿和餐饮业、信息传输、软件和信息技术服务业、金融业、房地产业、租赁和商务服务业、科学研究和技术服务业、水利、环境和公共设施管理业、居民服务、修理和其他服务业、教育、卫生和社会工作、文化、体育和娱乐业、公共管理和社会组织、国际组织①。

　　由此,若对新时期少数民族题材纪录片中的中国经济形象做一次分析,首先要考察纪录片是如何再现三大产业的,即如何再现工业、农业、畜牧业、林业、旅游业、交通、财政、税收、金融、商业贸易、能源开发、信息产业或高科技产业等经济部门或行业的。

　　与此同时,新时期少数民族题材纪录片是记录少数民族地区生产与生活的,它更集中于展现少数民族区域经济活动。一般来说,少数民族区域经济活动研究即要重点分析民族经济生活、民族地区资源开发、民族地区经济结构、民族地区经济增长、民族地区经济可持续发展、民族地区经济与社会发展、民族经济生活的比较研究、民族经济政策、民族经济发展的特殊性与一般规律等问题。一旦落入到微观或具体层面,少数民族区域经济活动研究即要分析少数民族家庭经济、乡村经济、城镇经济、县域经济,以及少数民族区域农、林、牧、副、渔、能源、制造业、交通运输业等产业发展状况。同时还要看到,中国各少数民族区域经济活动是整体中国经济活动的重要组成部分,少数民族区域经济是整体中国经济的重要组成部分,它与商品经济、工业化、民族贸易、农业现代化、城市化、人口、民族文化、WTO、科技进步、利用外资、民族经济可持续发展、以人为本、全面发展、西部大开发、贫困与扶贫、民族经济发展

　　①　《国民经济行业分类》(GB/T 4754—2011)规定了我国经济活动的行业分类及代码,适用于在计划、统计、财政、税收、工商行政管理等国家宏观管理及部门管理中,对经济活动进行的行业分类。参见中华人民共和国国家统计局:国民经济行业分类(GB/T 4754—2011), http://www.stats.gov.cn/tjsj/tjbz/hyflbz/。

战略选择、法制化建设等整体中国整体经济发展战略是密切相关的。

概言之,本书可以从经济部门或行业的视角,以及区域经济活动、战略规划视角,来解读少数民族题材纪录片里所呈现的少数民族经济形象乃至整个中国经济形象。值得补充的是,在对新时期少数民族题材纪录片进行经济形象塑造的过程中,必须要将少数民族经济、政治、文化相结合。因为少数民族经济中蕴含着丰富政治内涵以及文化内涵,发展少数民族经济,不仅仅是经济问题,而且也是政治问题。民族平等、民族团结,最终实现各民族的繁荣发展。另外,无论是何种类型的少数民族文化传统,诸如山地文化、干旱半干旱农业文化、高原文化、草原文化,它们都与自然环境、经济类型相互关联,且相互区分。

二、多元经济形态、多样收入方式、多彩生活故事——基于经济部门或行业视角的中国经济形象

(一)农业

农业涉及各种农作物的种植。少数民族地区有着自己独特的农业文化,这些文化一方面促使其形成了自己的特色,但另一方面又呈现出难以适应现代文明的问题。纪录影像对于各民族农业状况都进行了记录,例如,《红河哈尼梯田》《梯田边的孩子》《龙脊》《梯田上的小学》《阿鲁兄弟》《开秧门啰》等影片里的稻田文化,其实就是一种少数民族农业的展现。

许多反映少数民族农业现状的纪录片中,常用的手法是从少数民族家庭个体出发,从家庭收入情况、受教育情况等方面出发,折射出当前农业发展水平对于经济的影响。《龙脊》是以少数民族家庭中青少年教育为切入点,探究了当时中国南方民族村落发展

情况。农业现代化程度低的村寨中,家庭个体难以负担家里孩子的学费,出现了很多孩子难以继续接受教育的现状。这种现象虽然并非少数民族特有现象,但也体现了少数民族一部分特点。部分少数民族地区因为历史和自然原因,导致农业发展落后,难以实现农业现代化,再加之很多少数民族民众缺少对外沟通,自身文化程度不高,只能依山傍水,依靠自然生活。

从纪录片所叙述的少数民族农业发展进程可见,少数民族农村在农业发展方面还存在着比较大的问题,农业基础较薄弱,农业基础设施落后,耕地面积紧缺,耕地环境恶劣,很多偏远地区农业生产依靠纯劳力,导致生产劳作效率低下,再加上物价的上升,生产成本的增加,使得少数民族人民在农业方面难以获利。面对这些问题,一方面需要加大对于少数民族农业的扶持,通过引进科技与人才等方式,弥补当地农业基础薄弱,设施落后的困境。另一方面,要及时转换思路,利用当地自身优势弥补农业缺陷,像《梯田上的小学》中表现的,就是试图通过旅游业的发展,弥补农业生产的不足。

(二)林业

林业包括林木育种、育苗,木材和竹材采运、林产品采集。《中国少数民族》中记录了黎族的一个传统产业割橡胶,黎族居住区处于北回归线以南,橡胶树也是黎族村民的主要经济来源。另外,《海之南》中讲述了白木香树的历史变化,黎族人曾经依赖白木香树而生。"玄崖产珍木,种种称绝奇",海南岛的天然光照、水气等条件孕育了生命的温床,造就出了海南岛滚滚滔滔的热带林海。在这浩瀚林海中,有一脉灵根深藏在其中,就是白木香树,成年树十几米高,灰皮大叶,生长快,材质密度很低,虽然经济价值不高,但是它是沉香的寄主。近一百年是海南沉香的恢复期,除了对所

剩无几的沉香予以保护,还要满足需求,当地实行的方法就是栽种白木香树,发展人工结香技术,如打洞法、打钩法等,据估计海南目前约有人工栽种白木香树 100 万株,而这些树的结香被寄予厚望。

　　纪录片《南伊沟》记录了珞巴族的林业经济。雅鲁藏布江流过的区域,每个支流两岸都有着茂密的原始植被。其中南伊沟河谷居住着我国人口最少的民族珞巴族。2001 年,伐木是南依乡主要的经济来源,南伊沟所到处皆可见到被砍伐的树木,而被砍伐的树木一般都有上百年的树龄。2006 年,南伊沟的伐木现象缓解,虫草成为了新的经济来源。南伊沟的村民除了挖虫草之外,有的人家还会有别的收入。有的富裕家庭经营着自己的农场,农场里有 100 来头牦牛。他们将新鲜牦牛奶经过加热倒入木桶,来回抽打数百次,油和水就会分离,油就是酥油,水可以过滤出奶渣,每百斤奶可提取出五六斤酥油,除了极少部分自己家用,大部分对外出售。2011 年,南依乡成为旅游区,被划分为国家生态公益林区,管理森林是南依乡珞巴族村民现在主要的经济来源。《喀什四章》同样拍摄了新疆巴楚县夏河林场。胡杨林是依明·艾买尔家生活的全部。依明家世世代代都是看林人,祖父是看林人,父亲是看林人,他生在胡杨林中,到了成年以后,也顺理成章地做了看林人,如今他的儿子又接过他的工作。《额尔古纳的秋天》介绍了在中国大兴安岭白桦林中的俄罗斯族。白桦林是俄罗斯族人生活中必不可少的部分,当地烤面包、做饭用的木板是从白桦林里倒下的木材中捡的,当地人称"白桦木的火硬,透着一股清香"。人们居住了几十年的老房子叫木刻楞,全部用林里的木头制作,之后用山林中长的苔藓夹在木头中间防潮,结构稳定,地震时都倒不了。《龙陵傈僳人家》记录了傈僳族松茸采集。大山包围的云南省保山市龙陵县黄连河村,是傈僳族居住的村子,松茸是当地人主要的经济来源。松

茸一般是每年的八月上旬到十一月中旬采集,对于山多地少的当地村民来说,松茸是一个家庭的重要收入来源。故为了避免在采摘过程中出现不必要的纷争,每个家庭都有规定的采摘区域。村民窦鲜艳称,之所以采完松茸以后要再用土掩盖上,一方面是为了不引人注意,另一方面是要保护松茸的生态环境,明年让它再继续生长。可以说,林业经济是与中国自然生态保护息息相关的。少数民族题材纪录片在拍摄林业经济过程中也引入了环境保护意识。

（三）畜牧业

畜牧业指为了获得各种畜禽产品而从事的动物饲养、捕捉活动。对于民族地区畜牧业讲述的纪录片有《中国哈萨克族》《高原游牧人家》《雪落伊犁》《雨果的假期》《牦牛》等。

《中国哈萨克族》拍摄了阿肯弹唱会上的民间歌手和丰富多彩的马上活动。活动时 30 多顶洁白的牧民毡房、流动的售货点、饭店和畜产收购点就扎在了库围草原上。几百名阿肯和牧民纷纷从几十里、几百里的牧业点赶到了会场。这样的场景是哈萨克族畜牧业经济的直接体现。《高原游牧人家》详细记录了蒙古人家游牧转场的过程。蒙古族藏族自治州居住着和硕特蒙古人,他们大多信仰藏传佛教。游牧倒场是他们生活中最为平常的事,一年四季草原牧人大约要进行两次大倒场,在夏季为了保护草场,每隔一段时间就会拆掉蒙古包进行一次倒场。转场要在路上走四五天的时间,到了晚上要就地搭帐篷休息。遇到下雨天就要一直等待,避免出现危险。搬迁过程中在凹凸不平的山地上根本看不到路,但在他们看来这是千百年来祖先走出来的游牧路。《明月出天山》影片一开始,镜头中牧民在风雪中驱赶着羊群,别克是新疆阜康市三工河哈萨克族牧民,他家的冬牧场在天山脚下的准噶尔盆地边缘,由

于冬季储存牧草有限,在冰雪天气还得顶风冒雪出来放牧。准噶尔盆地古尔班通古特沙漠是北疆牧民传统的冬牧场,也是野生动物繁衍的天堂,成群的马儿在雪地里奔跑,每年稳定的降雪使得这里与南疆塔里木盆地截然不同。《藏北人家》中解说称,纳木湖畔水草资源丰富,是藏北主要牧场之一。长年过着游牧生活的牧民,就在湖边搭起了一顶顶帐篷。一座帐篷就是一个家庭。这里是牧人措达一家。措达今年28岁,他和比自己大一岁的妻子罗追结婚九年,已经有了3个孩子,女主人罗追的父亲索朗也和他们生活在一起。措达家有将近200只绵羊和山羊,40头牦牛和一匹马。这些财产属他们个人所有。措达的财产在藏北算中等水平。他一家人的衣、食、住,完全取自这些牲畜,除此以外没有别的收入。这些都是原始牧业经济的反映。20世纪90年代,经济上看,由于藏北地区比较偏远,相对闭塞,城市里的现代化经济发展并没有将触角伸到这片土地,以家庭为单位,相对原始的自给自足,物物交换的自然经济依然占据主导地位,传统的游牧生活仍然逃避不了靠天吃饭的生存法则。影片《牦牛》讲述了牦牛是藏族人最好的朋友,用牦牛毛编织的帐篷是藏族人的家。正如影片开头所叙,"看哪,它带来成功,看哪,它带来好运,看角啊,它拥有不朽的角,看角跟,它角跟厚硬,看嘴啊,它的嘴带来美味"。纳木错夏季牧场,天气转凉需要转场,到更温暖的冬季牧场去越冬,牦牛几乎为牧民提供了一切生活所需,纳木错地区经济转型后的经济收入来源依然离不开牦牛。这种牦牛叙事其实是一种畜牧业经济的高度展现。影片中介绍说,在过去判断一个家庭富裕与否的标志就是牲畜的多少,主人公小时候家里有一百多头牛,一千多只羊,现在因为国家退牧还草政策的缘故,家中的牛羊数目锐减,这直接导致了家庭财富的减少。"以前我们家,我父亲的那一辈,我妈现在还在,那时候我还

小,我们家有一百多头牛,羊差不多有一千多只,主要看牲畜有多少啦,牛羊少的就叫穷,牛羊多的就叫富。我们家现在有 80 多头牛,羊有 60 多头,现在国家不让养就没有办法了。"牧民的生活方式发生了改变,如何寻找出路成为了亟待解决的问题。随着当地旅游业的发展,周边的工程建设开始增多,牧民们通过建筑业获取报酬。除此之外,他们还会通过牦牛与游客拍照,帮助登山人员运输物品等方式获取财富,但是,一些不会讲汉语的牧民,却无法使用这样的赚钱手段。作为相互依存的共同体,牦牛为牧民提供了一切的生活所需,但现在,牧民们早已适应的游牧生活与国家政策出现了矛盾,现代化的喧嚣逐步入侵,打破了他们简单的生活。一方面,退牧还草的政策促进了当地的可持续发展与生态环境的改善,但另一方面,牧民们自身条件的局限决定了他们其中一部分人难以适应目前的生活方式。

另外,《犴达罕》《雨果的假期》也同样反映了与畜牧业经济一致的驯鹿文化以及少数民族游牧人在生活习性被迫更改之后面临的迷茫。事实上,这不仅仅是某个少数民族地区的个别问题,而是少数民族传统畜牧文化与现代化发展、国家政策推行的矛盾。中国推行的可持续发展战略是必然的。但在推行这一政策时,要考虑到汉族与少数民族,尤其是过去依赖畜牧业为生的少数民族人民的特殊性。传统的生存方式难以适应突如其来的转变,被动地剥离了习性的生活甚至导致了一部分人的逆反心理,难以融入现代化生活的他们对于转变呈现出了极端排斥的表现。对于世代放牧的少数民族人民来说,放牧不仅仅是生活的物质来源,更是一种精神来源,是传承下来的"信仰",一旦这种"信仰"被强制剥夺,引发的后果是难以想象的。因此,在解决畜牧文化与国家政策矛盾时不能一刀切,在执行退耕还林还草政策时,必须采取循序渐进的

方式,在保证政策实施的同时创新政策推行手段,注意推行的灵活性,具体问题具体分析。

(四)渔业

渔业主要指水产捕捞、水产养殖。《中国少数民族》第一、二集介绍了京族靠海而居,主要从事沿海渔业。在海滩、村寨给人的第一印象是成堆成挂的各式渔具,拉网、刺网、塞网,还有专门针对某种捕捞对象的鲨鱼网、南虾网、海蜇网、鲎网、墨鱼网等,渔具之多分工之细。这些形成了京族发达的渔业文化。《喀什四章》中,维吾尔族的刀郎人依靠着叶尔羌河生存,叶尔羌河里面盛产青鱼、草鱼等淡水鱼。捕鱼是刀郎人的传统,每年春秋两季,一共有 40 天的捕鱼时间,其他时间则种植长绒棉,冬天在湖里捡水草。现在的这些渔民,基本上都是六七代的世居渔民,而捕鱼也依旧采用先人的方法,要么是大网围猎,要么使用鱼叉,并没有采用现代化的捕鱼技术。他们捕鱼时使用的大网网眼很大,是为了漏去小鱼,把小鱼留在湖里,这一行为是刀郎人的习俗,因为他们认为,鱼群的生存,和自己的生活息息相关。刀郎人的捕鱼行为充满着传统色彩,他们使用着一成不变的捕鱼技术,同时信奉着前人捕鱼时所坚守的习俗,这让他们的捕鱼行为蒙上了一层古老的面纱,但同时也阻碍了当地捕鱼行业的发展。在继承传统与重视效率之间,刀郎人还未找到适合的平衡点。可以说,中国少数民族在捕鱼行业,大多依靠传统的捕鱼手段,除了对于传统具有继承性以外,也有捕鱼技术较为落后的原因。因此,在少数民族发展渔业时,一方面要尊重其风俗习惯,另一方面也要加大科学技术的扶持力度。但同时要强调,提高少数民族人民对于生态环境的保护意识,不能过度进行捕捞。

(五)旅游服务业

随着中国市场经济深入发展,借助各民族文化来推动经济发

展的模式已经广为使用。这种文化经济主要体现为一种旅游业经济,或者说服务业经济。例如,《风流泸沽》《牦牛》等展现了各民族地区的旅游业发展及其对当地百姓经济收入、思想观念的影响。旅游是一种观光经济、文化经济,它在影像中既是民族经济形象的展现,也是民族文化形象的展现。或者说,这些影像里所体现的是一种各民族文化推动少数民族经济发展的中国经济形象。另外,旅游业是对民族地区山川风物、传统文化的展示,它在一定程度上促进了文化认知和民族认同,填充了当下人们对归属感和集体感的渴望①。

少数民族文化会推动少数民族经济的发展,这是一种必然现象。事实上,一个民族的经济要是想前进发展,就一定是在一定的社会文化潮流之下进行的。不难看出,在整个社会发展环境中,民族的经济与民族的文化是紧密相连、难以割舍的。纪录片《冰山上的来客——塔什库尔干》中指出,电影《冰山上的来客》早已经成为中国人心目中的经典影片,也在无数人心目中留下了不可磨灭的印象,而在现如今的塔吉克民族,这部影片的影响仍然相当巨大。许多外地人来到了这里拓展自己的事业,就是受到了《冰山上的来客》这部电影的影响。这部影片已经成为了一种民族文化象征与民族影像记忆,它不仅仅在文化上为塔吉克族带来了影响,更带动了它的经济发展。可以说,这种民族文化促进了民族经济发展状况,往往被民族地区旅游经济所启用。有一则新闻如是报道:

> 近年来,该县加强景区景点的交通、通讯、水电等基础设
> 施建设和环境保护,精心策划推出精品旅游线路,重点宣传

① Gundolf Graml, "(Re) mapping the Nation: Sound of Music Tourism and National Identity in Austria, ca 2000 CE," *Tourist Studies*, 2004, 4, p.137.

"中国塔吉克民族文化之乡""冰川之乡""宝石之乡""温泉之乡""鹰舞之乡""杏花村之乡"以及高原风光、玄奘东归之路、西域凉都等旅游品牌，提高了塔什库尔干的知名度，旅游业呈快速增长态势。

　　该县抓住自治区部署把旅游业建设成为战略性支柱产业这一契机，打响"北有喀纳斯，南有塔什库尔干"旅游品牌，突出"皇冠明珠"理念，对外推出了唱响一支歌《花儿为什么这样红》，放一部好电影《冰山上的来客》，奏响一支世界名曲《阳光照耀塔什库尔干》，展示一种风情《塔吉克民俗风情》，大力宣传民俗特色景区，让独特的民风、古朴的民情为世人知晓，为世人所领略，为世人称颂。①

所以说，作为新中国一部优秀的少数民族故事片《冰山上的来客》，对于塔吉克族的影响早已不仅仅停留在了文化层面上，它推动了当地包括旅游业、运输业、餐饮业等方方面面经济的发展。由此可见，《冰山上的来客》在一定的社会环境下最终成为影响了一代又一代人的经典，而伴随这种经久不衰的文化影响，随之而来的是塔什库尔干区域经济发展的蒸蒸日上。

中国各少数民族有着得天独厚的自然景观与历史文化，而且得以不断传承。在当代市场经济发展过程中，各少数民族地区也尝试向外界展现自身民族文化，或借助品牌、产业化等方式将本民族文化转化成了区域经济优势服务项目，从而促进本地区经济发展。纪录片《爱唱侗歌的凯瑟琳》讲述了一位澳大利亚女博士来到中国学习侗歌的故事。影片不仅集中在凯瑟琳如何学习侗歌上面，也处处展现了侗族民族风情和侗族人民生活方式。到了后半

① 《塔什库尔干县大力发展旅游经济》，http://www.xjxnw.com。

段,影片更已不再局限于凯瑟琳学侗歌这个事件本身了。侗歌作为一个民族传统,已经逐渐成为了一种文化与经济符号。学校为了鼓励孩子演唱侗歌,为孩子们下发补助。政府也经常举办演唱活动。这不仅仅推动了侗歌的发展以及推广,甚至提高了侗族妇女的社会地位。随着侗歌这种民族文化成为了一个民族符号,它的社会地位大大提升,从而进一步产生更广阔的影响,影响到了经济层面,侗族依靠着侗族大歌,推动了少数民族自身经济的发展。

（六）交通运输

中国西南传统交通除了马帮,还有船运。纪录片《深山船家》讲述了四川百里峡纤夫船工的平凡生活。这种普通人的生存方式置身于整个社会变革大潮之中,处于新旧交替、两种文明交替阶段,其中最直接的表现之一就是现代公路的修建。影片体现了中国现代化建设深入到山区,公路的便捷代替了传统的船运。中国各民族地区交通运输状况也被许多纪录片广泛拍摄。在历史上,无数人都在尝试打通青藏高原与内陆之间的通道,但是因为自然条件以及科学技术的限制,这样的愿望难以实现,使得青藏高原成为了与世隔绝的"圣地"。但是,青藏高原与内陆在交通上相互连接在一起是必然的需要,只有打通了交通,才能发展藏区经济,维护藏区稳定。纪录片《青藏铁路》中,将建造青藏铁路称为"21世纪工程奇观"。在建设时除了要面对艰苦恶劣的气候与环境,更要面对冻土等一系列技术难题,建设的工人们每天都游走于生死之间。但是,建设青藏铁路的意义极为深远,铁路的建成意味着西藏不再处于封闭的状态,而是与中国其他地区乃至世界相连在一起,它为西藏的发展提供了机遇,带动了铁路沿线城镇的发展。青藏铁路带来的巨大的经济意义与政治意义不言而喻,这也注定了青藏铁路建成的必然性。

（七）其他行业

由于历史、自然环境和社会生活习惯因素影响,中国西南、西北、东北、海南等民族地区的经济形态是多样的,也是不断变化的。《中国少数民族》中称,源于古代"百越"族系的侗族主要居住在湘、黔、桂三省毗邻地区的侗寨。侗族人民长期经营农业,兼营林业。现如今,侗家人的生活和观念早已经出现翻天覆地的变化。电脑和互联网的出现,是侗族巨大变化的良好见证。学校的老师说,在学校的计算机教育开始之前,村子里已经有年轻人安装了互联网设备。侗族旅游业创始人陆新风告诉我们,现在村子里搞旅游等,也通过互联网来联系业务。另外,毛南族山区缺少耕地,在一定程度上限制了农业经济的发展。勤劳的毛南人惜土如金,除了见缝插针开垦面积很小的"鸡窝地"之外,就是利用满山的青草来发展家庭饲养业。到现在毛南族人已有500多年饲养菜牛的历史,有"菜牛之乡"的美称。几乎家家都养菜牛,专供食用,成为毛南族的特产,畅销内地及港澳市场。相传布依族姑娘发明了极富民族特色的蜡染技术。近年来,随着西部大开发的不断深入,以蜡染品制作的服饰、提包、窗帘、屏风、床单、沙发罩、帽子等时新商品,工艺精湛美观,价格适中,深受国内外游客欢迎。于是蜡染技术不再是姑娘们的专利了,在蜡染之乡的布衣村寨,往往是全家上阵,共同制作。蜡染已经成了布依族人致富的一种有效方式了。纪录片《俄查》中,从俄查村主要生产与生活场景来看,村民主要以水稻种植为生,兼营家畜饲养、锦布纺织。阿兰在与刘宏涛的交谈中,将进城打工形容为"流浪","我在外面流浪到现在,孩子都是给我老爸老妈养长大的"。但当镜头转向阿兰海口的生活,外出打工的黎女晚上的时候也会精心装扮,到游戏厅、网吧畅玩一番。到了俄查山栏节,城里打工的黎妹又踏着后跟极细的高跟鞋返回到村里来。

总之,中国少数民族经济发展过程中,经济产业逐渐走向多元化、科技化、现代化的道路上去。经济的发展模式,不再单纯依靠简单、粗放、人力、原始的方式,而是依托政府相关政策,根据民族地区现实,寻找切合自身条件的发展方式。

三、繁荣进步、结构问题与国家经济战略——基于民族区域经济视角的中国经济形象

1979 年以来,中国少数民族题材纪录片展现了各民族地区多种行业形象以及各民族收入方式。在此过程中,这些影像也展现了各民族地区经济总体运行状况乃至整个中国经济形势。

(一) 作为地方经济繁荣进步发展的中国经济形象

纵观少数民族纪录片中的经济发展历程,可以非常清晰地看到少数民族人民的生活发生了很大的变化,他们不再独立于汉族之外,远离国家总体的发展方向,而是随着时间的推移,逐渐加入到了经济发展的潮流中,与其他民族,甚至是世界的其他国家,产生了越来越密切的联系。一方面,在国家政策的大力扶持之下,少数民族人民在生产资料、技术支持、人才引进等方面得到了越来越多的帮助,使得自身在发展上呈现了更加科学化的一面。另一方面,随着人民眼界的开阔与思想水平的提高,很多人开始放弃了过去固守的经济发展方向,转而寻求更多的发展机会,开始转变思路,拓宽市场,争取跟上市场化快速前进的步伐。

《啊,可可西里》中谈到了退牧还草与生态移民,使得很多藏民不再逐草而居,而是来到了格尔木,定居在了城市中。过去的牧民们开始了新的生活,逐渐会讲汉语,有了自己的小生意。影片展现了来到城市的牧民们,通过政府的帮助以及自身的努力,融入城市生活。镜头中展现了牧民们学习驾驶汽车、汉语、藏语、各项生活技能等场景。

相较于较早拍摄的藏族纪录片如《藏北人家》(1991)、2002 年的纪录片《西藏班的新学生》,从 2013 年的纪录片《盐巴女人》和 2014 年的纪录片《牦牛》可以看出藏族人民的生活水平有了很大的改善,生活水平有了很大的提高,生产水平也有了很大的改善,人们的生活不再局限于靠天收的种植业和农业,建筑业、旅游业、零售业等第三产业获得发展,人们有了更多办法谋生。但是依然可以看出藏族人民的生活水平相较于沿海和中部地区还存在一定的差距,人民的生活水平也有待提高。《维修布达拉宫》真实地记录了维修布达拉宫的重大历史事件以及中央政府对维修布达拉宫工程的重视,同样也体现了党领导下的藏汉大团结以及经济建设成就。

因此,在当前纪录片镜头中,人们看到了少数民族与汉族逐渐增多的共性。很多少数民族的孩子可以说流利的汉语,也为高考成绩的高低而欢喜、忧愁,曾经的游牧民族住进了楼房,津津乐道着韩剧的剧情,未曾踏出过大山之外的老乡,却能用简单的英语向外国人推销手中的产品……这些现象的发生,恰恰是因为经济的发展而奠定了基础。

(二)少数民族地区经济发展呈现三组矛盾:有待转变的地区经济形象

新中国成立之后,中国政府尽管致力于通过各种方式发展少数民族地区经济,但不可否认的是,少数民族经济的发展与中国社会的整体发展依旧存在不协调的矛盾。这些矛盾已经不仅仅体现在少数民族地区经济发展宽泛的、处于表面的层次上,也体现在少数民族人民的生活之中。从某种程度上来说,部分少数民族民众成为了这些矛盾的"牺牲品"。以《犴达罕》为例,不难看出,猎人维加可以说是"使鹿鄂温克人"一个缩影,他不仅有着自己作为一个个体的特性,也有着与其他"使鹿鄂温克人"一样的共性。从影像中他那浑浑噩噩的

生活状态上可以看出,他俨然成了各种矛盾的"牺牲品"。所谓的"牺牲品"确切地说,它是若干矛盾交锋之后的产物。这些矛盾主要有三：少数民族经济与全国总体经济发展的矛盾；少数民族经济与政治的矛盾；家庭经济与总体经济的矛盾。

所谓少数民族经济与全国总体经济发展的矛盾是指,在 55 个少数民族中,每个民族都有自己的社会背景与传统信仰,有着独特的生活方式、劳作习惯。就全国经济发展的总体而言,文明的、大工厂式的、机械化的、高科技的经济发展方式是时代所追求与强调的,而那种野蛮的、手工作坊式的、粗放式的经济方式,必须要被时代发展的潮流所淘汰。但是,对于少数民族的经济发展方式而言,这绝不是他们认为自己应该遵守的原则。从历史脉络上来看,中国各民族经济生活方式是多样的,有的定居农耕,有的游牧狩猎,有的依水打渔,各自有着独特的信仰、语言、视角与思考方式。一些定居民族如汉族,他们很难习惯那些粗犷的生活方式,而游牧渔猎民族也一时适应不了定居下来的经济生活。因此,各少数民族经济的发展,既要考虑到每个民族发展的个性,又要看到粗暴的宏观经济发展模式是难以做到真正促进每个少数民族发展的,因此必须要采取微观的、有针对性的、有引导性的、相对温和的经济模式,才可以一步一步引导少数民族经济发展。

所谓少数民族经济与政治的矛盾是指在少数民族经济发展过程中,部分经济发展方向或模式难以与政治发展相匹配,换句话说,经济发展的步伐有时要落后于政治的发展。对于中国民族经济学研究,有的教科书如此表述,"这是一门'穿着民族服装'的政治经济学,或者可以称之为'民族政治经济学'"①。由此可见,少

① 龙远蔚：《中国少数民族经济研究导论》,民族出版社 2004 年版,第 52 页。

数民族经济的发展有着深刻的政治内涵,两者密不可分,相辅相成。新中国成立初期,政府让鄂温克人到山下定居,接受现代的教育与医疗,从这一行为上看,更多的含义是倾向于政治方面的。从政治扶助角度来看,鄂温克人生活方式的改变是一种必然。然而,即便是改变了鄂温克人生活方式,却难以改变他们对于狩猎为代表的传统劳作方式的依赖。2003 年,猎枪被禁止,驯鹿也被赶下山圈养,这对鄂温克人来说,更是难以接受的。那种以猎枪打猎为生的方式是存在于血脉之中的,即便从新中国成立开始,鄂温克人就开始告别森林,尝试转变传统生活方式,然而到了 21 世纪,对于维加这一代鄂温克人来说依然难以适应山林外的生活。《最后的图瓦》影片记述了图瓦人习惯从事畜牧业。现在,图瓦人夏天选择在山上避暑,冬天又赶着牛羊下山,在温暖的冬窝子里越冬,当地政府曾考虑让图瓦人定居,便在山下给他们修建了房子,分了田地,但他们并不习惯于精耕细作的农业生活,后来又陆陆续续返回了森林。一些居住在喀纳斯湖边的图瓦人本可以利用自己的房屋经营旅游业,但他们还是愿意将房屋常年出租给他人,自己搬到山里头,过着自由自在的游牧生活。所以,当少数民族的政治发展走在了经济发展的前面时,就会使得某些经济的发展举步维艰,难以迅速改变生存现状。应该说,政治与经济的发展是要相辅相成的,两者配套一致、协商前行,才会真正地促进少数民族经济健康发展。

此外还有家庭经济与总体经济的矛盾。少数民族经济本身即是欠发达的,因此,他们会保持自己的家庭独立性,在家庭经济的发展上,更加侧重于自给自足,不去依赖社会经济,甚至说与社会经济的发展保持距离,产生脱节。而一旦少数民族地区的家庭按照自己的方式进行自给自足的经济利益所得,那么他们侧重的经济活动的方式往往就是较为粗犷、原始、难以实现可持续发展的模

式。而这样的经济活动模式自然要与少数民族总体的经济发展趋势大相径庭。因此,也正是这样一种矛盾的产生,使得影像中的那些鄂温克人难以忍受现在的生活状态,他们依旧希望自己可以依赖于自己亲自进行的狩猎,而不是通过政府的安排,转换为与社会相联系的,但是对他们而言非常陌生的经济生存方式。

回到影片《犴达罕》,维加一开始出现就显得不同寻常。他的手里拿着一瓶白酒,镜头中的他说话好似精神分裂一般,前言不搭后语,粗鄙非常。他满嘴都是脏话,粗鲁得不堪入耳,让人心生厌恶。但是,这个人竟然又有着相当艺术的一面,他会作诗,会画画,他所写的诗与他本人看上去格格不入,但是,同时又格外的融洽,他身上有着极为强烈的矛盾,他一面文艺着,一面粗俗着,他向往的是狩猎时猎物的鲜血横流,但是无法继续狩猎的他,只能被迫融入现实的文明之中,面对着这种变化,他手足无措起来。满口脏话,酒不离口成了他的标志。或许这是一种自我麻痹与保护,也或许这就是一种对于文明社会的不满与反抗,无论如何,维加的骨子流淌着的血液,使他难以融入现在的社会。在影片结尾,维加站在一片白雪皑皑的大地上,口齿不清地吟诵着他的诗歌,长期的饮酒对他造成了很大的影响。这首诗无奈又叛逆,表现了他对于原始狩猎状态的向往,以及对现在状态的不满。在影片中,当维加讲述他的狩猎过程时,脸上所带着的狂热的表情让人难忘,那种感觉对于他而言是绝对"美妙"的。主人公维加成为现在这种模样,不仅仅是因为其自身本质上发生的变化,更是因为周围社会环境的改变,使其被迫地、完全不情愿地,甚至是强制性地与飞速发展的社会进行了一种对接。这种强制性的对接,简单而又粗暴,因此使得以维加为代表的一些人,难以接受如今飞速发展的"物质文明"。思想上的保守与落后,使得他们在精神上依旧停留在落后的、原始

的生存环境上面。作为世代以打猎为生的"使鹿鄂温克人",维加难以接受现在的生活方式,没有了猎枪的他就像被折断了翅膀的鸟儿,难以继续自由自在地生活着。他断然表示道,"生态移民整错了"。生态移民本是为了帮助移民者谋求理想的生活方式,并且可以促进可持续发展的重要经济举措,本是一件双赢的好事,但是在维加眼里却是恰恰相反的。没有了猎枪的鄂温克人,失去了赖以生存的打猎方式,从而使得他们失去了谋求自我生存的技能。鄂温克人的传统生活方式根深蒂固,他们的思想难以跟上时代发展的步伐。纵观上述三组矛盾,纪录片《犴达罕》都给予了相应拍摄与反思。这一影像呈现了中国东北鄂温克人区域经济形象,同时也对这一民族区域经济方式进行了一次思考。可以说,这种思考本身也是当代民族区域经济形象复杂性与丰富性的直接体现。它进一步传递的深层意味在于,少数民族区域经济发展必须寻找一种符合民族文化心理现实的、具有阶段性的发展路径,只有从根本上转变少数民族传统观念,改变他们实现生活状态,各民族区域经济与其他方面协调发展才能够更加彻底地前行。

（三）少数民族地区可持续发展现状：有关资源环境问题

中国各少数民族与地区的经济社会发展是要讲究民族文化保护和少数民族地区环境保护的,换言之,这种经济社会发展应该是坚持以人为本,坚持可持续发展的。新时期少数民族题材纪录片对于少数民族地区经济可持续发展以及存在的环境破坏、动物猎杀等经济形象,也进行了一定呈现。

《啊,可可西里》中,少数民族地区可持续发展问题成为了镜头聚焦的重点与思考的难点。随着经济发展,经济与自然逐渐开始站在了冲突的对立面,不过伴随人们可持续发展、人与自然和谐相处意识的提高,人们又开始致力于对环境和珍稀动物的保护。镜

头里,每当母藏羚羊进行迁徙的时候,工作人员就会全天候守在公路旁,每当藏羚羊通过公路的时候,他们就会让过往的车辆停下来让路。人们开始尊重自然界的法则,面对狼捕食羊的弱肉强食,人类不会进行干预,物竞天择,适者生存。

应该看到,可可西里历史上发展相当落后,没有先进的生产技术与设备,原始自然经济一直占据主体地位。尽管国家对于可可西里进行了大力的扶持,但是依然没有从根本上改变可可西里地区独有的、落后的经济发展模式。有分析称:

> 藏区可可西里地区资源较为富裕,但是人口对资源的压力大,受教育的程度低,长期以来,藏区基本上奉行"政教合一"的制度,同时僧本位思想浓厚,他们差不多把每年收入所得的钱财都花在寺庙的重修、建设、佛像的镀金等活动上,很少把资金重新投入再生产,更新生产设备,加大科技投入更成为不可能的事,所以他们的经济增长方式以粗放型为主,进而农民在农耕或放牧的过程中,不仅对生态环境造成很大的破坏,而且土地、牧场得不到合理的开发利用,土壤肥力下降,草原的植被破坏,对来年农民的收入产生了很大的影响,从而也影响到他们经济水平的提高。[1]

正是以上种种原因,才导致了可可西里地区经济与自然的冲突、对立。各民族地区充沛的自然资源没有找到相对应的社会地位,曾经"取之不尽,用之不竭"的自然资源,因此成了历史。影片中有很多工作人员投入到了可可西里的保护之中去,他们致力于与偷猎者作斗争,并且善待当地的珍稀物种,但是,仅仅这样是远

[1]　冯桂香:《藏区可可西里地区经济发展与生态关系的思考》,《魅力中国》2010年第14期。

远不够的。事实上,若想真正促进少数民族地区自然环境的保护以及发展,必须要注重民族经济的可持续发展,坚持经济发展与生态保护原则相统一。

（四）区域经济发展平衡：有关民族地区城乡"二元"结构矛盾问题

纪录片《情暖凉山》呈现的是凉山彝族农村的生活贫困以及外界给予的经济资助。这种影像里的贫穷在一定程度上是对中国区域经济发展不平衡的真实再现,也是中国东部地区和西部地区发展不平衡、城市和乡村发展不平衡、内地和边疆地区发展不平衡的真实反映。《情暖凉山》中,教育的落后,生活条件的艰苦,基础设施建设的不完善,都是因为当地经济发展的落后而造成的。这种经济落后主要指凉山县农村地区是城乡"二元"结构矛盾的真实再现。应该说,城乡"二元结构"矛盾不仅仅出现在凉山彝族地区,而且也是中国大部分地区的一种普遍现象。中国主张城镇化发展,将先进的生产技术投入到大小城镇之中,以大城镇为依托,迅速推动其经济、政治、文化全方位发展。与此同时,中国乡村则在发展上明显劣于城镇。于是,有着先进生产方式的城镇与依靠传统、自然经济模式发展的乡村之间的差距逐渐加大,城镇与乡村之间的二元结构矛盾由此凸显。需要指出的是,凉山彝族地区属于少数民族乡村,那么从这个概念上来看,少数民族地区的乡村尽管与其他地区的乡村存在同质性,少数民族地区的城乡二元化矛盾存在着中国城乡二元结构的普遍特点,但是除此之外,少数民族城乡之间的二元结构,还存在着一定的特殊性。事实上,相比于其他地区的城乡差距,民族地区的城乡差异显得更为明显,局势也更加紧迫。首先,在少数民族地区,城镇居民的收入始终比乡村居民的收入高,除此之外,中国内陆或东部地区的城镇居民收入以及乡村居

民收入,纵向比较都要高于少数民族地区的城镇、乡村居民收入。由此可见,一方面,少数民族地区城乡发展程度要劣于其他地区,另一方面,少数民族地区城乡之间的二元矛盾更为明显。造成少数民族地区城乡发展如此不平衡的原因有很多,包括不平衡的农业、工业结构,以及自然条件和社会投入上都无法满足和谐正常的农业、工业的发展。

(五) 少数民族扶贫战略

扶贫工作历来是中共和中央政府工作重点之一。由于经济基础薄弱、民族文化的多样性、地域位置的封闭性以及恶劣的生态环境,中国少数民族地区贫困问题相对严重且复杂。近年来,中国政府从民族地区的实际出发,制定和实施了西部大开发等一系列扶贫策略,促进了民族地区经济发展。

1979 年以来,中国少数民族题材纪录片许多是西藏题材的。应该说,西藏作为中国西南边疆的一个重要自治区,她拥有着美丽的自然山川、迷人的风俗文化以及波澜壮阔的发展历史,因而备受中外纪录片拍摄者青睐。其中,西藏在外界特别是外国人眼中,那是一个乌托邦,一个香格里拉,富有神秘性与宗教性。然而,随着改革开放和现代化发展,西藏在影像中展露的已经不仅仅是神秘莫测的文化,而是全方位的发展与日常生活。一批纪录片已经转向了对西藏区域经济乃至整个中国经济方面的真实展现。其中,西藏地区贫困问题以及扶贫战略就成了中国民族地区经济形象一大影像表征。与全国一样,西藏的扶贫战略要满足贫困人口基本生活条件,满足向贫困人口提供基本生产条件,满足贫困人口基本发展能力。例如,纪录片《牦牛》讲述了当前西藏经济发展方向,以及发展过程中存在的冲突与对立。西藏传统牧业遭遇挑战,西藏一半的草原在退化,国家实行退牧还草政策,限制牛羊的数量。于

是,纳木错旅游业开始发展,周围的工程建设开始多了起来,牧民们开始使用更加具有现代化的工具谋生。但是对于西藏牧民来说,牦牛的畜养依旧是相当重要的经济来源,除了过去单纯的买卖牦牛之外,西藏旅游业的发展也为牦牛的畜养带来了新的希望与契机,牦牛成为吸引游客照相、为登山客驮运行李的重要工具。再如纪录片《西藏 2009》中,习惯于使用牛粪作燃料的藏族人安装沼气,不断改善着目前贫困的生活状态,提高生活的质量。由此,少数民族题材纪录片再现了新时期中国扶贫政策的中国经济形象。

　　总之,中国各地区经济不仅是繁荣进步的,需要自力更生的,它们与国家总体规划息息相关,需要国家基本战略扶持、社会各界的相互帮助。与此同时,中国纪录影像的民族想象不能回避一种经济生产视角,换言之,影像应该关注生产性和消费性同为一体的边疆、少数民族社会,关注其中的生产结构和消费结构,以及家庭结构、劳动分工、经济角色、区域经济,从而与政治状况、人文状况一道呈现少数民族题材纪录片的经济状况。这一综合的经济形象是少数民族题材纪录片试图要传达的,从而有效地完善了影像里的中国经济形象。

第三节　多姿多彩、融合互补、兼容并蓄
——少数民族题材纪录片里的中国文化形象

　　众所周知,文化是人类的创造,是人类存在和发展的标志,它可以由人类特定的个体或群体承继、加工、传递。简单说来,文化

可以分成"物质文化"和"精神文化"两大部分,前者主要体现在传统器物、人工制品、建筑设施、艺术品等物质创造上面,后者主要表现在思想观念、宗教信仰、审美知觉、制度礼仪、社会习俗等内在精神上面。由于地理、社会和历史条件的差异,中国产生了丰富多彩、博大精深的民族文化,各民族在服饰、宗教信仰、节日歌舞、生活习俗等方面千差万别。这些文化在漫长的历史发展过程中不断融合而成了中国文化。所以,中国文化是中华各民族千百年来共同创造的综合性文化,每一个民族文化都是中华文化的应有之义、璀璨瑰宝。1979 年以来,中国少数民族题材纪录片俨然借助镜头进行了一番"写文化"实践,再现了各民族多姿多彩的文化。

一、如何把握少数民族题材纪录片里的中国文化形象?

古今中外,"文化"一直被不停地定义与阐释着,不同主体与视角下的定义与阐释也是不同的,多样且复杂。英国文化学家雷蒙德·威廉斯(Raymond Williams)曾将"文化"定义分为"理想的""文献的"和"社会的"三大类别,但他主要强调的是文化的社会整体性,认为文化是一种特殊的生活方式。[1] 与此一致的是,梁漱溟在《东西文化及其哲学》一书中曾把文化界定为"一个民族生活的种种方面",他如此论道:

> 据我们看,所谓一家文化不过是一个民族生活的种种方面。总括起来,不外三方面:
>
> (一)精神生活方面,如宗教、哲学、科学、艺术等是。宗教、文艺是偏于情感的;哲学、科学是偏于理智的。
>
> (二)社会生活方面。我们对于周围的人——家族、朋友、

[1] 雷蒙·威廉斯:《漫长的革命》,倪伟译,上海人民出版社 2013 年版,第 33 页。

社会、国家、世界——之间的生活方法都属于社会生活一方面,如社会组织,伦理习惯,政治制度及经济关系是。

（三）物质生活方面,如饮食、起居种种享用,人类对于自然界求生存的各种是。

我们人类的生活大致不外此三方面,所谓文化可从此三方面来下观察。①

换言之,"文化"可以划分为"精神文化""社会文化"和"物质文化"。在此基础上,为了便于更为清晰地把握和解释文化行为,从而有助于确切地把握和解读少数民族题材纪录片里的中国文化形象,本书接下来将"社会文化"统合进入"精神文化",而主要从"物质文化"和"精神文化"两大层面对民族影像里的文化形象进行一些观察和分析。

二、饮食、服饰、建筑、环境——少数民族题材纪录片里的物质文化

物质文化是人们物质生产活动方式及其产品的总和,是人们直接为满足自身生存需要而从事生产劳动创造的物质成果。作为人类实践活动的物化对象,物质文化包括人类加工制造的各种器具,包括可以看得见、摸得着的具有物质实体的文化产品。在这一意义上,物质文化也通常被称为"器物文化",它们因为人类基本物质需求的丰富多样与不断发展,所囊括的内容与领域也十分丰富多样与不断发展。

值得一提的是,美国心理学家亚伯拉罕·马斯洛的需求层次理论早已被世界所熟知,他将人类需求从低到高分为五种:生理需求、安全需求、社交需求、尊重需求和自我实现需求。其中,生理需

① 梁漱溟:《东西文化及其哲学》,商务印书馆 1999 年版,第 19 页。

求和安全需求都属于人类基本需求,它涉及人类日常的衣、食、住、行、用,诸如呼吸、水、食物、睡眠、生理平衡、分泌、性、人身安全、健康保障、资源所有、财产所有、道德保障、工作保障、家庭安全。这些基本需要的维持依赖的是有形、可感的物质文化,它具体如饮食文化、服饰文化、居室建筑文化、舟车交通工具文化等。饮食文化满足人最基本的生存需要,是人全部活动得以开展的基础,确保着生命体在肉体上的延续和健康;服饰文化不仅起到御寒和保护身体的作用,也满足了人对美的形象和自我尊严的需求;建筑文化或居所文化,它满足的是人对作息、冷暖、安全、舒适的需要;交通文化满足了人类出行、交往、谋生的需求;此外,还有物质技术文化、自然环境文化以及其他各类文化,它们也都满足人类对舒适和健康的生存环境需求。

1979 年以来,中国少数民族题材纪录片中都广泛地拍摄了各民族物质文化,它们是对少数民族生产、生活方式、文化习惯的再现,也是整体中国形象的再现。

(一) 饮食文化:"民以食为天"

中华各民族饮食文化源远流长,形式与内容丰富多样。无论是食物选择、加工保存,还是烹饪技艺、盛储食具、饮食习俗,各民族饮食都颇有讲究。纪录片《藏北人家》曾就在画面与解说词的有效搭配中对藏区牧民饮食文化进行一次介绍:

> 白玛则将发了酵的奶倒进酥油筒里,开始制做酥油,酥油是牧人们用来抵御恶劣气候的重要食品,又是祭祀和日用生活品。

> 牧人们普遍食用的一种食品,叫糌粑,它是用青稞炒熟后磨成粉,加上一点酥油和热茶做成的,吃法很特别。糌粑营养

丰富、热量高、食用方便,是生活在高寒地区牧民的主要食品。糌粑的吃法因人而异,老年人喜欢干吃。

刚杀的羊胸腔里有很多血,人们把剁碎的肉和糌粉、盐放进羊血里搅拌,然后灌进洗净的羊肠内,就成了牧民喜欢吃的"血肠"。

晚餐是藏北牧人一天中最主要的一餐。"土巴"是藏北牧人普遍爱吃的一种面食。藏北草原的夜晚总是那么寒冷。吃上热腾腾的一碗土巴可以增加热量,驱逐寒冷。

皮口袋叫"唐古",它是藏北牧民特有饭盒。里面装着一天放牧所需的干粮。在藏北,许多生活用品都取自牛羊的身上。这种羊皮做的口袋轻巧、实用,牧人外出时都带着它。

从这些镜头中,藏族牧民的饮食内容、生产方式、地理环境、经济程度都得到了一定展现。可以说,一个民族吃什么,怎么吃,一定程度上是每一个民族的文化象征,它显示了特定民族的生存环境、经济程度以及观念信仰。

1. 饮食选择反映自然地理形象

中国各少数民族生存的自然环境和地理气候是多样的,不同自然环境直接影响了各民族经济作物收成、食物种类构成和饮食方式习惯。例如,北方民族主要以粟为主,南方民族以稻为主。西部草原游牧民族与东部沿海捕鱼民族的饮食习惯也是不同的。纪录片《风经》《青朴》《牦牛》《第三极》都讲述了藏族人吃糌粑、青稞作为口粮、吃牦牛牛肉干、喝酥油茶等饮食习惯;《雨果的假期》拍摄了鄂温克族人喝酒习惯,他们会带最好的酒祭拜父辈;《彩云深处的苗寨》记录了苗族民众主产苞谷、洋芋、荞子、豆类等,还会在树上开个小洞,用烟熏抓野蜂来吃;《远山的瑶歌》拍摄了瑶族人喜

欢吃食辣椒、粽子、玉米以及玉米面做的饼,还有煮茶喝习惯;《雪落伊犁》《大河沿》里都提到新疆哈萨克族、维吾尔族有着喜欢食馕习惯;《家在云端》中,塔吉克族主食是茶、馕和鲜美的奶制品。厨房里最主要的活计是提炼酥油和做各种奶制品。饮食选择对自然地理形象的展现还反映在食品制作和烹调方法上。青藏高原海拔高、气压低、水的沸点低,煮东西熟的程度较低,这也就是藏族等民族多喜欢焙炒青稞碾为粉末做糌粑吃的主要原因之一。再如,东北的气候使土地不能长年提供新鲜的蔬菜,因而那里民族才有腌制酸菜过冬的习俗。

2. 饮食内容反映生产方式形象

各民族饮食内容反映了一个民族的生产方式和劳作状况。北方许多少数民族因为身处气候寒冷、无霜期短的自然环境中,单纯从事农业无法保证食物的来源,因此渔猎和畜牧所占的经济成分比重较大。南方许多少数民族因为处于气候适宜、四季分明的、便于农作物生长的自然环境,他们主要以种植业为主。纪录片《秘境中的兴安岭》讲述鄂伦春族饮食文化时,也展现了鄂伦春人今昔劳作方式的变化。冬季,存粮难以为继,鄂伦春人破冰捕鱼。虽然捕鱼所获丰厚,但鄂伦春人却一直不把捕鱼当作正事。除供人食用外,鱼更主要是喂马,有一种传说,原先鄂伦春族与擅长捕鱼的赫哲族是一家人,由于赫哲人要寻找更为开阔的水域,从此迁徙到了黑龙江下游,而鄂伦春人不喜欢捕鱼,所以他们留在了山里。如今,鄂伦春人也要学会在冰河从事冬捕。鄂伦春人捕到猎物后,先是剖开胸膛,生吃肝脏。北方通古斯民族都有生吃动物内脏的习惯,因为在漫长的冬季,他们需要通过这种办法食取内脏中的丰富维生素。

3. 饮食反映宗教信仰

中国各民族饮食文化里面存有诸多禁忌,例如回族不吃猪肉,

不能从回族人的餐具里夹食物。《最后的山神》里,围着篝火,信奉萨满教的孟金福向火堆撒食物,祈求火神保生活平安,然后又把食物举向天空,向山神祈福也体现了宗教对饮食的影响。《雪落伊犁》中,哈萨克人家吃饭时在炕上铺着餐布,上面摆着食物,吃完将餐布连同上面的食物卷在一起收起来。哈萨克人信奉伊斯兰教,吃完饭后要向真主祷告,用双手从上向下抹脸。《秘境中的兴安岭》称,鱼煮熟了,先挑起几块鱼肉丢进火堆,这是远古的习俗。鄂伦春人信奉火神,把第一口肉、第一口酒,都献给火神。

4. 饮食方式反映经济发展形象

中华各民族的饮食文化差异除了因为自然环境、宗教信仰原因外,它与经济类型或者经济发展程度也是息息相关的,比如游牧经济、农业经济和工业经济。《牛粪》中记录藏族牧民食用血肠,把牛粪当作柴火,这就是一种牧业经济形态的反映。应该看到,处于同一经济类型民族的饮食特点尽管不同,但是在加工类型、烹调水平甚至在一些饮食观念上基本相似,如农业经济类型的民族中,东北的满族、朝鲜族、锡伯族与南方许多民族尤其是壮侗语系的民族都喜欢酸食;游牧经济类型的民族如东北的鄂温克族、内陆的藏族、塔吉克族多喜欢肉食。

(二) 服饰文化:"衣服容貌者,所以悦目也"

服饰是人类从野蛮走向文明的重要标志。服饰文化不仅仅是单一的服装制作技艺,它也反映了独特的典章制度、习俗风尚、道德礼仪和审美情趣。服饰除了具有护体、御寒、美化等功能外,它也是职业、阶层、信仰和礼仪的象征标志。中华各民族都拥有灿烂的服饰文化,拥有着美丽引人的传统服饰,每一个民族服饰的织物、样式、色彩、图案和佩饰,各有特色。1979 年以来,中国少数民族题材纪录片对于各民族服饰都进行了有意无意的拍摄,再现了

丰富多彩的服饰文化和民族智慧。

1. 服饰用于生活需要,反映自然环境

服饰文化的第一要义在于实用,用于满足人们蔽体、保暖等基本生活需要。这一生活需要也与各民族生活的地理自然环境是联系在一起的。一般来说,人们可以从少数民族题材纪录片中的民族服饰穿戴上,大体分辨出这个民族的大体生活区域。因为要抵御严寒、恶劣、干燥的生存环境,中国北方少数民族的服饰相对粗犷、朴素,更具实用性。如《秘境中的兴安岭》中称,20 世纪 60 年代,鄂伦春人身穿兽皮袍。出于御寒考虑,猎人冬季进山,需要穿着耐寒耐磨的狍皮服装,带上狍皮睡袋。《西藏的诱惑》中主要展现的是藏族人民的平常衣着——藏袍、藏帽、藏靴。藏袍宽领敞口,肥腰广袖,右侧掩襟,缝缀扣襻或襟带,下摆有毛皮或色布镶边,长可着地。这一服饰选择便于牧民劳作、起居旅行,也便于调节气温,从而适应高原地区海拔高、昼夜温差大的状况。然而,对于气候相对宜人、物质资源相对丰富的南方少数民族来说,他们的服饰更为精致、艳丽,重观赏性。《藏北人家》拍摄了藏北牧民放羊时手里总少不了一个纺线锤。虽然一天只能纺几两羊毛,天长日久,他们纺出的线就足够编织一家人的生活用品。这种自给自足的纺织方式,也是一种服饰文化的体现。《花瑶新娘》中,女性衣着比较艳丽,头戴大帽子,用腰带缠腰、衣襟、袖口、裤脚镶边处都绣有精美的图案花纹。发结细辫绕于头顶,围以五色细珠,衣襟的颈部至胸前绣有花彩纹饰。《彩云深处的苗寨》中苗族女性多以头巾包头,身着民族特色长裙,衣服色彩鲜艳亮丽,多呈蓝、红、绿色。干活时,女性用布巾将孩子背在身后。《虎日》中,凉山彝族年轻妇女盖头帕、头巾,中老年妇女戴荷叶帽或黑色大盖帽。女性穿着开襟盘扣上衣,下装穿彩色横条长裙,色彩艳丽。男性或穿衬衫,或

穿西装,或穿 T 恤,头人缠黑头帕,披一件彝族传统披毡"擦尔瓦"。

2. 服饰反映民族审美

服饰文化是每一个民族审美情趣的一种外在体现,有的民族审美情趣以粗犷、朴素为主,有的民族审美情趣以细腻、精致为主。中国北方以及西部一些少数民族的服饰文化审美相对较为朴素。这一点在新时期少数民族题材纪录片中有所展现。《秘境中的兴安岭》拍摄了鄂伦春人皮革制品上所绣的彩色花纹,这些装饰花纹古朴粗放、美观大方。《藏北人家》中称,牧人在生活中懂得,酥油是最好的护肤品。草原上风沙大,紫外线强烈,脸上抹一层酥油,皮肤又红又亮,能防风防晒。牧人有自己的审美观,他们用多种办法装饰自己。这些妇女脸上搽的是一种在酥油里熬化的白糖,他们觉得这样很美。

相对来说,中国南方以及沿海一些少数民族如苗族、瑶族、黎族、壮族,他们的服饰审美比较艳丽,制作繁复。《花瑶新娘》中记录了花瑶妇女的传统服装挑花裙子。挑花是瑶族妇女必须掌握的生活技能,在纯颜色布上用其他颜色的线挑出图案。每一个花瑶妇女都有一个箱子,里面放着自己的挑花作品。这种服饰文化神奇之处在于没有图案草稿,图案草稿在妇女心中,一块花瑶挑花裙子要挑十万针以上,耗时数月。《最后的梯田》中拍摄了中国南方哈尼族女性服装,颇显精致。她们戴帽子,穿裤子,上衣领子、袖子及裤脚处都有花纹、刺绣,服装以黑色为主色调,帽子上串有珠子点缀的花纹还有一撮红丝线垂下来。女性穿戴很多饰品,走起路来"丁零当啷"。

应该说,随着各民族文化交流和商贸往来的加强,各民族服饰也日益趋同,审美情趣也和谐发展。于是,各民族群众也都逐渐穿上了汉族或者西式现代化服装。《秘境中的兴安岭》中称,在鄂伦

春人现代日常生活中,兽皮已经被绸缎、毛呢、化纤等现代衣料所代替,服装款式也顺应了时尚潮流。现在的小孩子相比厚重笨拙的鄂伦春传统皮袍服装,更喜欢现代儿童装。

3. 服饰表露宗教信仰

许多少数民族服装文化特点源于他们所信仰的宗教。中国回族、维吾尔族、哈萨克族等民族信奉伊斯兰教,伊斯兰教服饰保守中正,禁止衣着暴露,所以妇女多包头巾,多戴面纱。纪录片《毡匠老马家的日子》里,回民男性冠戴白帽子,女性多包头巾;《大河沿》里,维吾尔族的女人也都包着头巾。中国东北鄂温克族、鄂伦春族信奉萨满教,《最后的山神》《秘境中的兴安岭》就拍摄了用狍皮做的萨满服,萨满身戴铜镜、铜圈、铜铃。中国藏族大多信奉藏传佛教,他们的服装袒露右肩,这与佛教教义有关。《风经》中的藏地僧人身着砖红色藏袍,坦露右肩,手持戒珠,头戴僧帽;《牛粪》中,藏族普通男女多穿露右肩的长袍,用红绳将袍子围在腰间。有的女性用头巾把眼部以下和头顶都包住,有的男性会在外面套件棉服。

4. 服饰呈现民族融合趋势,然而饰品仍然保持民族传统特色

中华各民族在长期交往中,服饰文化也越来越趋于融合。随着全国服装生产与销售市场的一体化、国内统一劳动市场的形成与扩大,以及现代文化的普及,中华各民族服装穿戴也越来越趋同,或者说趋于西式服装,如西装、西裤、夹克、衬衫、长裙之类。其实,表面上看是少数民族服装汉化,追本溯源却是汉族服装西化。少数民族只有重大节日或者参加重要仪式时穿戴本民族传统服饰。这在背井离乡来到内地生活的少数民族身上体现得尤为明显,他们不但平时不着本民族服饰,有的甚至连本民族衣服都没有,因而重大节日也穿着现代服装。例如,《龙脊》中,红瑶民众平时穿着与南方汉人一样的朴素服饰,他们只有在重要的场合日子

里才会穿瑶族服装,如新校舍建好后的开学仪式上,小学生们都穿着传统的民族服装,女生穿着玫红和黑色为主色调的长裙;《平衡》中,修筑房舍、搭建铁塔的藏族工人,穿的基本都是简便工装;《牦牛》中,开会的藏族牧民也多穿简易西装;《雨果的假期》中,鄂温克族小孩和成人也多穿现代服装。另外,如今那些固守在相对闭塞的本民族聚集地的少数民族服装"血统"也已不再纯正,而是混搭、杂糅了各类服饰风格,本民族服饰与现代服装并行不悖。《茨中圣诞节》中,许多藏族民众的服装是混杂的,妇女大多包头巾,内穿长裙,外穿马甲,男士或穿夹克,或穿西服,或穿军大衣,或穿长裤。《庐舍里的婚礼》是土家族题材,大家平时穿着与汉族无异,只是在婚礼上穿传统服装。《家在云端》中,塔吉克男女都喜欢戴帽子,男的喜欢穿西服和夹克,女的还在帽子上再戴上头巾,有的帽子顶是平的,绣有艳丽花纹。《美丽的克什克腾》中,人们平常服装汉化,盛大节日会穿传统蒙古服装,着艳丽长袍、长靴,戴帽子、扎腰带。《在远山的瑶歌》中,平日里大家都穿现代服装,只有在特殊的日子里才会穿传统民族服装。如在盘财佑老人 80 大寿时,寨民们有的穿上了保存多年的瑶族服装。然而,如今留下来的瑶族服饰越来越少,盘财佑外孙女盘琴要去英国参加世界民族民间歌舞节,可是现在在瑶山找套瑶服也不容易,还计划用头帕来代替帽子。同样在《最后的梯田》中,影像为了重现奕车女子的装束,跑遍了邻近的寨子都没能找到一套传统的服装,当年年轻姑娘们的行头已经成了收藏,要收取租金。正如那位小学教师所言:"(服装)没有了,这几十年里都一样。近来这几年,上面(政府)重视少数民族,衣服、服饰多少还配备了一些。以前受汉族的影响,有服装的人家全都拿出来卖了,现在会做衣服的人都很少了。"

值得一提的是,为了更多地展现少数民族文化特色,全方位地

向外界介绍各民族文化，新时期少数民族题材纪录片往往会尽力地在镜头里述说民族文化细节。虽然说各民族服饰文化越来越趋同，但是那种服饰文化依然流淌在各民族的血液与记忆之中，难以抹去。纵观新时期少数民族题材纪录片还可以发现，服装上的嬗变——汉化与融合的痕迹已经很明显，但是作为与服装共生的饰品，却还相对保持了民族传统特色。苗族女性戴的银饰、藏族女性脖子上挂的项链都是具有本民族特色的饰品，而不是水晶、玛瑙首饰，或者工艺相对现代化的装饰品。换言之，"服"和"饰"在此被区分了开来，民族服装越来越趋同，但是饰品仍然保持着传统特色。

概言之，现代服装因其穿着美观、简便、舒适，而赢得更多人的喜欢，取代了传统服装，这是时代发展趋势。中华各民族内部社会复杂，他们也很难用一种服饰来符号化。然而，服饰文化作为中国各民族历史传统和文化心理的一部分，少数民族题材纪录片对此加以记录，既是对少数民族服饰文化现状的真实记录，也向世界展现了中华各民族服饰文化及其象征，这也是一种客观实在的中国文化形象。

（三）建筑文化："神工天巧"与"碎瓦颓垣"

历经数千年的探索、积累与继承，中华民族已经构建了灿烂独特的建筑文化。中国不同地区、不同民族都有着特色建筑，它们的结构设计、空间布局、材料选择及装饰艺术等都各具特点。这些建筑包括民居、宫殿、庙坛、寺观、佛塔和园林等，它们体现了中华民族的营构智慧、哲学思想、伦理观念和审美情趣，从而形成了独特的中华建筑文化。所以，建筑可谓是一个民族凝固的历史，也是一个民族的文化象征。除了长江、黄河、珠穆朗玛峰、泰山等山川景观，故宫、秦始皇陵兵马俑、少林寺、敦煌莫高窟、布达拉宫、黄帝陵

等人造建筑景观也一并作为中国元素象征着中国。1979 年以来，少数民族题材纪录片广泛地记录了各民族建筑文化，如《中国穆斯林》里拍摄了北京牛街礼拜寺、新疆喀什的艾提戈尔清真寺、福建泉州的艾苏哈卜清真寺等；《家在云端》则展现了新疆塔吉克族生活地方的古建筑遗址；《桃坪古堡》介绍了桃坪古堡这一具有羌文化代表性的建筑。另外还有一批纪录片是直接以各民族地区的建筑物或古遗址为主题的，诸如《布达拉宫》《桂北民间建筑》《佛塔建筑艺术》《桑耶寺》《云南藏族的建筑文化》。

1. 建筑反映自然环境

应该说，不同地区、不同民族的建筑创造首先是要适应当地自然环境的，干旱的地方与多雨的地方建筑有所不同，北方建筑与南方建筑也有所不同。在这一意义上，建筑物反映着不同地区自然环境，是各民族自然地理形象的一个反映。《雪落伊犁》中，哈萨克族小姑娘巴拉黑一家房子的屋顶是用干草铺就的，斑驳的外墙壁是土质的；《大河沿》里普通维吾尔人家的房子也是土木结构，柴木充当围栏；《毡匠老马家的日子》中，普通回族民众家的房子有的是砖瓦墙体，有的是黄土堆就的墙体。这类黄土墙体建筑其实是当地黄土地质与经年干旱少雨的自然反映。再如《花瑶新娘》中的民居是四合院结构，木质房屋，还有高高的门槛；《远山的瑶歌》还拍摄了木质结构的"瑶家吊脚楼"，这些"吊楼"式木板房，一半在平地上，另一半依山势坡度用树木支架起来，上面居人，下面放东西；《开秧门啰》拍摄的房子有的是砖砌的，但木制的却居多；《龙脊》中，大多数房屋是木制建筑，一节一节的圆木头横向堆砌而成，学校里面也是木制围栏、柱子和门窗；这些土木住房所适应的是南方多雨气候，也是中国南方地区自然气候适于木材生长的一大表现。《明月出天山》中还提到了新疆部分地区的引水工程坎儿井。坎儿

井是一种地下暗河,吐鲁番当地人称之为坎儿井。人们利用吐鲁番盆地和博格达峰之间的巨大落差,将冰川雪水从博格达峰脚下,用掏挖暗渠的方法,引到吐鲁番盆地的每一个村庄。有专家认为,坎儿井可以与万里长城和京杭大运河并列为中国古代三大文明工程。它既避免了渠水在长途奔流过程中大量蒸发,也克服了穿越戈壁沙漠途中过度渗漏,能保证坎儿井水一年四季不涨不竭,源源流淌。

2. 建筑反映生产方式

中国各地建筑一定程度上也是各民族经济方式与生产力水平的反映。中国游牧民族多使用帐篷。《藏北人家》记录称,在面积广大的藏北草原,几乎看不见一棵树。一年四季的大部分时间,这里都刮着寒冷的西风。夜间温度一般都在摄氏零度以下,帐篷就成为牧人们抵御风雪严寒的遮蔽所。和蒙古族的蒙古包不同,藏北牧人的帐篷一般是黑色的,用结实的牦牛毛和羊毛编织而成。每一顶帐篷上方都有一个通风口,下雨时可以盖上。帐篷不仅仅用来睡觉。实际上,所有的牧民生活都以帐篷为中心,每天的生活从这里开始,也在这里结束。在藏北草原,牧民的帐篷一般搭在靠近水又避风的地方,离牧场还有很长一段距离。在草原上,人们习惯几户人家一块儿居住,这样可以彼此照应。帐篷之间的距离约100米,以互相能大声呼应为准。纪录片《雨果的假期》中,山下定居点是红顶白墙的"小红房子",屋里家用电器和卫生设施一应俱全,而山林里的家则是帐篷。《美丽的克什克腾》中,蒙古族牧民居住的不仅是传统蒙古包,还有定居后的砖瓦房。《牦牛》讲述了牧民居所变化情况,以前用牦牛毛编织而成的帐篷是游牧者的家,现在传统的黑色帐篷正在逐渐被蓝顶白壁的板房取代,后者更暖和、更结实。这一居所变化也是藏区牧民生活从传统游牧为主转型到

多种经济方式的表现,是牧区退牧还草、旅游开发等经济背景的表现。

3. 建筑反映宗教信仰

一定的建筑文化可以传达着特定民族的宗教信仰,这一点主要反映在公共建筑建造上,例如穆斯林清真寺、佛教寺院等。《毡匠老马家的日子》中拍摄了许多穆斯林风格建筑;《西藏的诱惑》中拍摄了庞大的寺庙经院,建筑连绵起伏,鳞次栉比,层楼叠阁,蔚为壮观。镜头里还有石狮、石碑,上面刻有藏文、壁画。玛尼堆、玛尼石上的浮雕佛像、随风飘扬的彩色经幡,一起展现藏传佛教氛围和自然环境状况;《茨中圣诞节》中,茨中教堂正面的钟楼为三层,是一座哥特式的建筑,但又明显融汇了藏、汉等民族传统建筑艺术特色。钟楼的屋顶上有中国传统式的飞檐,钟楼的最高处则竖立着十字架。教堂里悬挂着霓虹彩灯,墙上挂有耶稣和圣母玛丽亚的画像。

4. 建筑反映民族习俗

说到船型屋,人们就会想到黎族,说到仙人柱,人们就会想到鄂伦春族,说到吊脚楼,人们就会想起苗族。可以说,建筑早已成了某一地区、某一民族的象征,它也反映着特定的民族习俗。《秘境中的兴安岭》中记载了仙人柱及其习俗内涵。以前的鄂伦春人住在仙人柱里,现在他们下山定居,住在整齐划一的砖混式住宅里,红色屋顶的平房,被称为猎民村。仙人柱是用 30 至 40 多根桦树杆子组成的,呈圆锥形,这些杆子叫仙人。首先用两根带杈的树杆子支起,然后将六根树干搭上,旁边放 20 多根"仙人",所有的木杆都扎在地下。以往仙人柱用桦树皮或狍皮围起来。如今,为了轻便耐用,大部分猎民早已改用帆布了,这就适合游猎所需。仙人柱组成乌木楞,乌木楞在鄂语中是子孙们的意思。乌木楞必须排

成一字型,决不允许交叉错落的随意搭建。乌木楞作为鄂伦春族社会形态的细胞,它的规模不能过于庞大,因为一个猎场能够打到的猎物有限。一旦乌木楞繁殖过度,就有一部分族民分裂出去,迁徙去别处。鄂伦春族被定性为地缘氏族社会,一个乌木楞中共同出猎的族人关系比血缘亲属更亲密。

　　船型屋是黎族一种古老民居建筑,因外形酷似倒扣的船篷而得名。这种圆拱式造型民居有利于抵御台风侵袭,架空的结构有防湿、防瘴、防雨作用,茅草屋面也有防潮、隔热功能。《俄查》中称,船型屋是黎族的典型建筑,土木结构,下面空格用来防潮,上面空格用来防火。芭草或葵叶的人字屋顶,几乎一直延伸到地面上,用红、白藤扎架,呈拱形状。船型屋分上下两层结构,居者沿竹梯而上,上层居人,下层饲养家畜。茅草屋中间立三根高大的柱子,黎语叫"戈额",它象征男人;两边立六根矮的柱子,黎语叫"戈定",它象征女人,整个构造寓意为家是由男人和女人组成。影片中俄查村的船型屋低矮,屋子与屋子间间距特别近,几乎没有私密空间。另外,影片还提到了"隆闺"风俗。黎族女孩到了15岁,父母或者兄弟就帮她盖一间"人"字形茅草屋——隆闺。隆闺是船型屋的副建筑,一般建在村头或村尾的僻静处,或者紧挨父母住房搭建,是黎族青年男女谈情说爱的场所。如今,俄查村从茅草房搬到了水泥砖瓦建成的新居,但这些建筑物上的民族习俗依然鲜明。

　　纪录片《最后的梯田》中,哈尼族村寨多选择在半山腰的向阳山背,砖房和土木房都有,屋顶有的是砖瓦,有的是茅草。影片提到了哈尼族人没有成年礼,14岁左右小姑娘就从父母的房子里搬出来,住到一间建在大房子旁边的小房子里,称为"姑娘房",以便姑娘能自由与男子交往约会,不受干涉。

（四）环境文化：风景、记忆与权力

中国各族人民的生产与生活是在特定的自然环境和人文景观中进行的。这种自然环境或人文景观形成了一种环境文化。本节在物质文化视角下来讨论环境文化，其实主要谈的是自然环境、山川景观。可以说，自然环境是人与自然相互影响的结果，它是人类与自然的关系象征，人们改造着大自然，大自然也形塑着人们的文化想象。换言之，这种自然环境不是天然的乌托邦，而是一种人文的自然建构。中国各地自然环境显示了中国的地域辽阔、山川秀美，也是各地、各民族的标志和象征。纪录片借助影像直观、形象特性，它在展示各地山川风光、自然地理上优势显著。不论是特定主题设置所需，还是影像难以回避的现实环境，中国少数民族题材纪录片中都一直载有着各地风景或种种自然意象，具体如森林、河流、高山、草原、岩石、公路等。西蒙·沙玛著述称："风景首先是文化，其次才是自然；它是投射于木、水、石之上的想象建构。这是本书的核心论点。但必须承认，一旦关于风景的观念、神话或想象在某处形成之后，它们便会以一种独特的方式混淆分类，赋予隐喻比其所指更高的真实，事实上，它们就是风景的一部分。"[1]可以说，风景已经成为一种真实的客观存在置入了人们现实生活中。那么，纪录影像在对现实进行创造性处理的时候，它是无法回避风景叙述的，而问题是影像如何叙述风景，或者在什么样的记录理念下来叙述风景？一方面，风景不是乌托邦，不是世外桃源。西蒙·沙玛指出，森林社会里有着柴火、水果、面包、木炭、玻璃制品，这些是与外部世界联系而非脱离的标志。森林不是一个世外桃源，也不是一个想象的乌托邦，而是一个充满活力的劳动社会，是一个勤勤恳

[1] 西蒙·沙玛：《风景与记忆》，胡淑陈、冯樨译，译林出版社2013年版，第67页。

垦的社会和经济活动空间所在地①。"在所有的风景中,山的至高性注定要为男人(因为这是一种非常明显的男性痴迷之物)提供一种尺度,用以衡量人性的高度以及帝国的广度。"②因此,中国少数民族题材纪录片在进行诸如森林一类的风景叙述中,不仅要看到美丽的自然形象,更要发现风景背后的人、社会及其象征。另外一方面,风景叙事也要跳出人类中心主义窠臼。风景是文化的,承载着深刻的人类印记,但是风景的核心却是广阔的。"只有傻瓜才看不见这一点:群山才是世界生命的核心,而不是人类。……谷底只是养活我们,但山脉不仅养活我们,还保护我们,使我们强大。"③大自然意象对于人类文化想象力有着深刻的制约与影响,应该看到,人类被自然所塑造的程度不亚于他们塑造自然的程度。少数民族题材纪录片拍摄史诗、传说、绘画、雕塑、建筑、园林,就是要重寻人类与自然之间的精神纽带。总之,少数民族题材纪录片在有意或无意间拍摄各地风景的过程中,它们也都有意或无意地持有着对于人与自然的关系的特定认知、处理。

1979 年以来,少数民族题材纪录片里面广泛地拍摄了中国各地美好山川,记录了各民族多样环境文化。《神奇的长江源》真实记录了 1979 年夏季的长江源头科考活动情况,向人们展示了青海江源地区独特的自然景致。《漫游柴达木》拍摄了柴达木奇特的盐湖、丰富的矿产、新兴的城市,以及大戈壁的自然景象。《平衡》一开始是可可西里的自然风光,镜头里是西北褶皱的大地。《家在云端》中,帕米尔高原,海拔三千米以上。慕士塔格冰山,终年白雪覆

① 西蒙·沙玛:《风景与记忆》,胡淑陈、冯樨译,译林出版社 2013 年版,第164 页。

② 同上书,第 163 页。

③ 同上书,第 600 页。

盖,冰川雪水融化为细流。《庐舍里的婚礼》里的湘西武陵山脉层峦叠嶂,纵横切割。石堰坪就像散落其中的孤岛,终年与高山为伴,木屋带着灰瓦房顶,四边翘起的飞檐,房间外还有围栏、木制窗户,门上有镂空的雕刻。《牛粪》里有巍峨矗立的山川,湍急清澈的河流,一望无际的草原等。下面试看一些纪录片的环境书写:

——辽阔的藏北草原地处海拔4 500米以上的高原,藏北草原的遥远和艰险筑成了一道厚重的屏障,将自己和外部世界远远隔开,使今天的藏北文明,得以保持同几千年前基本相似的形态。(《藏北人家》)

——大兴安岭,夏季草木繁盛,冬季大雪遍地,天显得特别蓝、特别高,屋子显得特别矮,山林里树木参天,帐篷上方炊烟袅袅。(《雨果的假期》)

——房屋建在山谷里面平坦的地方,四周高山环绕,蓝天苍茫高远,山丘连绵。(《云彩深处的苗寨》)

——滇西北的高山峡谷,悬崖峭壁,间有落石,山道狭窄、崎岖不平,中有河流沿山体顺流而下。高黎贡山,每年有半年被大雪覆盖。满眼望去,一片翠绿。有的地方树木被砍伐、焚烧,土地被开膛破肚,植被遭到破坏,植物被烧焦,土地焦黑一片。(《最后的马帮》)

——地处广西北部山区,山脉高高隆起,绵延百里,中段成为龙脊。翠绿的梯田,啾啾的鸟鸣,山上植物茂盛,绿树成荫。(《龙脊》)

——西藏地区天空蔚蓝,雪山巍峨,群山掩映在大朵大朵连绵成片洁白的云后,随着云雾的移动若隐若现。清澈的河水流淌,牛、羊、马儿安静地在河边吃草,无边无际的草场绿草

肥美。(《西藏的诱惑》)

——高原上,天空蔚蓝如画,白云浓厚,云气缭绕,雪山巍峨,山高谷深。纳木错湖畔,海拔接近 5 000 米,气候变幻无常。喜马拉雅脚下,溪流纵横,水草丰茂。世界第六高峰卓奥友峰,海拔 8 204 米,经过山坡冰川两边有掉下去的危险,山路坎坷崎岖难行,牦牛队迎着风雪而上。传统的牧业正面临挑战,在西藏有一半的草原正在退化。(《牦牛》)

——从上空看红河县撒玛坝梯田,形状九曲十八弯,梯田里的水在阳光照耀下波光粼粼。高山森林孕育的溪流被引入蹒跚而下的水沟,流入村寨,流入梯田,梯田连接,水沟纵横,泉水顺着块块梯田,由上而下,长流不息,最后汇入谷底的江河湖泊,又蒸发升空,化为云雾云雨,贮藏于高山森林。白色的大雾弥漫在梯田上空,哀牢山间。(《最后的梯田》)

——克什克腾旗,两万平方公里,不到内蒙古总面积118万平方公里的五十分之一,但是这里却被称为"内蒙古缩影",涵盖了典型温带草原、茫茫原始森林、浩淼的湖泊、千姿百态的沙地、回肠九曲的河流、巍峨的高山、千姿百媚的地质奇观等众多的自然景观,还有天鹅、狼、鹿、狍子等二百多种野生动物和沙地云杉、桦树、金莲花、杜鹃花等 1 000 多种植物,无论是从自然地质景观或是生态景观,克什克腾旗都是当之无愧的"内蒙古百宝箱"。白音敖包位于达里湖的东侧,它是一座受到当地人尊崇的山岗。这座蒙古人眼中的神山,其实是一座已经失去了活力的死火山,它拥有一处永不封冻的泉水。(《美丽的克什克腾》)

——俄查位于海南岛的西南部,黎族是这个岛屿的原住民。俄查村,三面环山,中间平坦,有河从中间穿过,低矮的船

型屋四周生长着具有热带风情的椰子树。(《俄查》)

可以说,各民族地区山川美景展示自然中国形象,这些自然风景丰富了环境文化,或者说环境文化最重要的一部分是风景。美国学者 W.J.T.米切尔认为风景有一种权力的力量,虽然它相对于军队、政府、企业显得较弱。风景不是纯粹的自然或者普通的文本系统,它具有多重影响力,不仅再现客观实在,而且再现某种权力关系,制造某种历史和功能。对此,米切尔在《风景与权力》一书的导论中亦做了如下叙述:

> 我们认为,风景不仅表示或者象征权力关系,它是文化权力的工具,也许甚至是权力的手段,不受人的意愿所支配(或者通常这样表现自己)。因此,就某种类似于意识形态的东西而言,风景作为文化中介具有双重作用:它把文化和社会建构自然化,把一个人为的世界再现成似乎是既定的、必然的。而且,它还能够使该再现具有可操作性,办法是通过在其观者与其作为景色和地方(sight and site)的既定性的某种关系中对观者进行质询,这种关系或多或少是决定性的。因此,风景(不管是城市的还是农村的、人造的或者自然的)总是以空间的形式出现在我们面前,这种空间是一种环境,在其中"我们"(被表现为风景中的"人物")找到——或者迷失——我们自己。以这种方式理解的风景因此不可能满足于只是置换现代主义范式那种模糊不清的视觉性,代之以可读的比喻;它需要追溯风景抹除自身的可读性、把自身自然化的过程,在与可以被称为其观者的"自然历史"的关系中去理解这个过程。我们已经以及正在对环境所做的一切、环境反过来对我们的所作所为、我们如何使我们对彼此的行为变得自然,以及这些"行为"如

何在我们成为"风景"的再现媒介中得到展现,这就是《风景与权力》一书的真正主题。①

这一论述的启示在于,风景不仅仅是一种供人观看的自然文本,它是一种权力手段和文化实践,通过与观者的交流、询唤而完成这种权力的实现,促成特定社会主体身份的形成。反观少数民族题材纪录片里面那些经意或者不经意设置的风景,诸如石头、水流、动物、草木、田园等,它们皆非"无情",而是都可以被看作是政治、心理或者宗教的符号象征。这些风景不仅引发了各族人民的文化自豪感和国家认同感,促进了社会主义制度和国家政治的合法化进程,而且向全世界展现了中国环境文化形象。

综上,环境文化是一种自然风景,也是一种区域文化,以及特定空间和社会关系的展现。应该说,中国各地山川秀丽,风物无限,纪录影像只能尽可能地在有限的影像空间里选择性地对接无限的现实环境空间。在这一意义上,环境文化是永远讲述不完的,纪录影像在不同时期也会一直持续地对各地环境加以截取、挪用、赋予意义。所以,环境文化是风景和文化的结合体,它是沁人心脾的,是宁静祥和的,也是壮阔辽远的,它是供人想象的乌托邦,是各族人民耕耘、交往的政治经济空间,也是各族人民体味苦乐、感受悲喜的现实所在地。新时期少数民族题材纪录片拍摄环境文化,它主要从自然景观或者物质环境层面展现了中国物质文化形象。另外,中国环境文化失衡或被破坏也被诸多影像提及。《平衡》是对自然和生物文化被侵害的呈现。《明月出天山》也提及了由于全球变暖吐鲁番盆地和准格尔盆地的绿洲文明遭遇严峻挑战。博格

① 　W. J. T. 米切尔:《风景与权力》,杨丽、万信琼译,译林出版社 2014 年版,第 2—3 页。

达主峰脚下的冰川堰塞湖,在 2001 年以前还是十几米厚的扇形冰大板,而现在它的冰舌下线却向后退缩了 50 多米,平均每年向后退缩四五米,在短短的十年时间里,就形成了这个冰川堰塞湖,这是一个危险的信号。

除了饮食、服饰、建筑和环境之外,中国少数民族题材纪录片也展现了更多层次的物质文化,比如酒文化、草药文化等。《白酒金三角的精灵》(2012)讲述的是苗族的"斗酒"文化,以及四川省大寨苗族乡的白酒酿造。镜头里的男男女女们都身穿着传统的民族服饰,豪放地大口饮酒作乐。斗酒在苗族生活中必不可少,因为苗族人坚信他们有着酒精灵的庇护。影片还介绍了泸州老窖文化与饮酒风俗,如持一个单碗,大家围在一起,轮流传喝畅饮。《远山的瑶歌》中拍摄了瑶族人一直有采山中药草治病习惯。

当然,影像中的物质文化形象是与文化认同、国家认同息息相关的,这种物质文化形象也是与现实社会政治、经济生产难以分开的,这一点应该是我们全面、深入分析少数民族题材纪录片中的中国形象所要注意的。

三、宗教、伦理、歌舞及其他——少数民族题材纪录片里的精神文化

相对物质文化而言,精神文化强调的是思想信仰、价值观念和审美情趣,指向的是精神生活与社会生活,大致包括宗教、哲学、科学、艺术、社会组织、伦理道德、政治经济制度、民族心理、思维方式等。应该说,精神文化与物质文化是密切关联的。精神文化是在相应的物质文化生活中形成发展起来的,并且随着物质活动水平的逐步发展和社会交流的不断加强而渐渐变化。精神文化具有内在性,最能够体现特定文化、特定民族的本质特性,它促使人们在

实践中逐渐形成了基本一致的社会心理、意识形态和理论观念。"在一个民族的形成和发展进程中,精神文化对促进民族认同具有重要作用,具体而言,就是民族情感、民族心理、民族意识和民族精神等精神文化要素促进民族性格和民族文化的形成、巩固和完善,进而推动民族历史的可持续发展。"①

由于特殊的历史、地理、自然环境等原因,中国各少数民族都拥有着独特的物质生存方式和社会活动方式,长期以来形成了相应的农耕文化、游牧文化、渔业文化和南方文化、北方文化、中原文化等。这些物质文化活动和生产方式影响了各民族精神生活方式和社会关系。可以说,中国各少数民族的精神文化是丰富多样的,也是一致趋同的。有文章如是写道:

虽然我国各少数民族精神文化存在多样性、丰富性、发展的不平衡性,但基本价值追求的共性特征也是十分突出的。可以大致归纳为几个方面。在人与自然的关系方面,各民族关注自然,珍惜生命,爱护环境,寻求人与自然和谐生存的法则。各民族在与恶劣生存环境的斗争中,体认到了生存环境的意义,通过禁忌习俗、惩戒法则保护着生存环境在民族与国家的关系中,民族团结共荣,和谐发展是历史的总趋势。中国历史上,无论哪个民族占据统治地位,国家统一,民族团结是基本的共识,爱国主义成为主流。在社会交往和公共生活中,各民族都保留着集体主义精神,反对损人利己,主张团结互助、公平正义,以维持和谐的族际关系和人际关系。在物质生产生活中,勤劳致富,珍惜劳动成果,追求幸福生活,反对好吃

① 栗志刚:《精神文化的民族认同功能——兼论中华民族共有精神家园建设》,《华中科技大学学报(社会科学版)》2010年第1期。

懒做,是各民族公认的品质。在家庭生活中,追求恋爱自由、夫妻和睦、尊老爱幼、勤俭持家、儿孙满堂是各民族共同的价值理想。上述抽象归纳,在各民族的实际生活中已得到史料的具体印证。①

1979 年以来,中国少数民族题材纪录片对于各民族精神生活、社会生活都进行了不同程度地记录,从而展现了少数民族精神文化状况乃至整个中国文化形象。本书分析少数民族题材纪录片里的精神文化,主要尝试从宗教信仰、伦理道德、哲学艺术、思想观念、社会规范、民族心理等角度介入。

(一)影像里的民族宗教信仰

《中华人民共和国宪法》规定:

> 中华人民共和国公民有宗教信仰自由。任何国家机关、社会团体和个人不得强制公民信仰宗教或者不信仰宗教,不得歧视信仰宗教的公民和不信仰宗教的公民。国家保护正常的宗教活动。任何人不得利用宗教进行破坏社会秩序、损害公民身体健康、妨碍国家教育制度的活动。宗教团体和宗教事务不受外国势力的支配。

中国许多边疆民族是有宗教信仰的,西南、西北、东南、东北各地民族宗教信仰多有差异,或信仰伊斯兰教,或信仰佛教,或其他。这些宗教信仰涉及各民族人民生命哲学和精神世界,也受到《宪法》保护,同时被政府民族政策所支持。这些宗教及其信仰情况在新时期少数民族题材纪录片中都有所呈现。

① 高力:《中国少数民族道德生活与民族精神文化》,《伦理学研究》2013 年第 4 期。

少数民族题材纪录片在拍摄藏区或者藏族民众生产、生活时候,镜头中经常会出现藏族僧人或普通民众走在路上,手持转经筒,行叩拜礼仪等画面。宗教文化是藏族精神文化的关键,俨然成了西藏的一种标志。《风经》拍摄的是僧人曲真仁波切带着小喇嘛一路修行的故事。高僧一路诵经,三叩九拜,大雪大雨中依然坚持。他到任何住户家都倍受敬佩。影像传达了藏族人对于佛教的崇拜和依赖。藏族题材纪录片经常会讲述藏传佛教文化,回顾藏传佛教的由来、发展、特点,讲述班禅或者达赖生活,以及藏区民众对佛教信仰的态度。《楚布寺》记录了十七世噶玛巴和僧侣们日常生活。《西藏农奴的故事》从历史溯源入手,描绘了西藏佛教文化,还阐述了过去西藏僧侣集团是如何一步一步获得权力,实行政教合一,对农奴进行残酷统治的。

鄂伦春族题材纪录片也提及了鄂伦春人的传统信仰萨满教,但这些影像往往将萨满教看作即将消逝的文明而进行影像记录。《最后的山神》拍摄了鄂伦春人的山神崇拜和萨满教信仰。鄂伦春先民崇信萨满教,萨满教是原始的自然宗教,以自然万物为神灵,日月水火、山林草木都可以成为他们膜拜的对象。众神之中,山神是主管山林狩猎的神灵,在他们的心中有着特殊的地位。孟金福每到一片山林,先要选一棵高大粗直的松树,雕刻一尊山神像,他觉得这样就与这片山林共同沐浴在神灵的庇护之中。每天早晨,孟金福离家出去狩猎,每次打到猎物,他都认为是山神的赐予。他会对着刻有山神像的树跪拜,并将祭品放在山神像的口中,念道:"山神啊,感谢您给我猎物,请接受这溢着香气的祭品,再次赐给我好运气。"一旦多日打不到猎物,孟金福就会到山神面前诉说委屈和请求:"什么祭品也没有,就给山神敬支烟吧。我们就要上山打猎了,请为我们准备一些猎物,为我们排除困难吧。"《神翳》

(2011)拍摄的是鄂伦春族健在的最后一位萨满。影片主要是围绕老人寻找自己的萨满继承人而展现的。老人的孩子们对于成为继承人没有太大兴趣,而政府工作人员则运用他们的方式组织了一场文化传承仪式。

　　此外,诸多纪录片也讲述了各地民族的宗教信仰状况。《毡匠老马家的日子》记录了普通回民的伊斯兰教信仰;《家在云端》中,塔吉克族信仰伊斯兰教的什叶派,讲究内心修养;《毕摩纪》主要讲述的是四川古老的祭祀文化;《虎日》展现了彝族人民借助宗教力量和民族文化仪式进行禁毒、反毒品的情况;《拉木鼓的故事》介绍的是中缅交界的佤族祭祀文化,佤族崇拜山、太阳、神灵,也崇拜木鼓。应该说,少数民族群众的宗教信仰也是多元的。不同地区、不同民族有着不同的宗教信仰,同一地区、同一民族的宗教信仰往往也会有所差异。纪录电影《德拉姆》中讲述了丙中洛以及察瓦龙小镇的两大宗教,一个是天主教,一个是喇嘛教。小镇上的人晚上围坐一起诵读经文,认真而又虔诚。84岁的老牧师阿迪说,"现在可以信教,我心情非常舒畅"。22岁的怒族小喇嘛李晓兵在当喇嘛以前就经常来寺烧香,因为有一次烧香认识了他同学的哥哥,并受影响而当了喇嘛开始学习藏文。他认为烧香的时候很平静,烧烧香、磕磕头是很平常的事,烧香是他生活中不可缺少的一部分,通过烧香可以祈求平安、净化心灵。宗教是少数民族内心精神的寄托和依靠,少数民族的信仰是无处不在的,正如一位赶马人在喇嘛庙旁面朝大山祈福道:"请保佑,请乌金莲花大师保佑,请山神夫妇保佑,向神山扎奔祈祷,我们的愿望得以实现,保佑平安。"在此,少数民族民众内在的精神文化,及其与自然的诗意关联,对自然的敬畏之情,都在影像中得以显现。另外,《盐井纳西人》中有对盐井纳西人的宗教信仰记

录。盐井纳西族主要生活在西藏昌都地区芒康县,这里风光优美、民众勤劳,他们更多地信奉基督教。于是,多种宗教信仰在这个横断山脉的纳西民族乡里融为一体,成了纳西族民众的一种精神寄托。

（二）影像里的伦理道德观念

中国每一个少数民族在长期生活中都形成了特定的人际关系、善恶认知、行为规范等伦理道德观念。这些道德观念或体现在家庭生活中,或体现在婚丧嫁娶上,或反映在社会交往里,或反映在对自然、他人与社会的态度、行为之中。1979 年以来,中国少数民族题材纪录片对于各民族伦理道德都进行了不同程度拍摄、展现和期待,这些影像要么站在现代民族国家宏观管理的高度进行总体的道德规训以及精神文化文明建设宣教,要么沉入少数民族一般的、世俗的日常生活而对那些朴素的、务实的生活观念以及道德行为、言语进行记录。

《中国哈萨克族》中记录了多斯江和库巴西这对哈萨克族青年订婚、对唱、哭别、迎亲、唱"揭面纱歌"联欢等婚事活动全过程。片中编排了双方家长相互问候、喝茶寒暄、商谈婚事以及多巴斯的母亲亲吻未过门的儿媳库巴西,并给库巴西头上扎白三角巾的镜头。亲友邻居们都围着公婆带来的见面礼绸布使劲撕扯争夺起来,希望在吉庆的日子里争得一份"吉祥"的礼物,气氛热烈。在送别新娘时,新娘库巴西满面泪珠伏在父亲怀中,泣不成声。母亲和邻居们依依不舍地掩面擦泪,哭声中伴随着忧伤的歌声。《德拉姆》反映了中国西南边远地区少数民族勤劳善良、乐观向上的生活观。如老喇嘛说,"我们生活在世上要努力,要辛勤劳作,要养猪,养鸡"。如今,年轻一代更多地受到现代文明与外面世界影响,如怒族村长陈忠文对孩子说,"要好好读书,可以见到北京"。19 岁的

藏族赶马小伙扎西说:"有了很多钱以后,还可以买牲口,买胶鞋、茶、盐、买垫子、被子,这样家庭就会好起来。……男人不能总想着女人,男子汉应该出去挣钱,要出人头地。"藏族丁大妈抱怨公路没有修好,女儿说,"慢慢就好了,还是要靠自己努力"。影片也展现了茶马古道上少数民族婚姻观念的些许变化。阿迪牧师在回忆去世的妻子时说:"我的妻子已经去世两年零三个月了,她去世的时候正在种芋头,现在芋头已经收过两次了,已经两年零三个月了……我给她写信,我知道她不会嫁给别人,只要她知道我还活着,她就会一直等着我,她就是这样一个女人……"年轻的藏族姑娘次仁布赤讲述了自己的婚姻态度:"每个人都有自己的想法,总之要找一个合适的人才行……我觉得生活上要是不幸福的话,还是不结婚吧,我就是这么想的。"《毡匠老马家的日子》中,老马一家有着浓重的家观念,虽然贫穷,但老马一家人自在、平静地活着。《藏北人家》展现了普通牧民的婚姻观、生活态度和道德观念。措达夫妇是通过亲友介绍的,牧人们相信缘分和命,相信自己所得到的都是上天的赐与,应该心平气和地接受。牧民夫妇一般关系比较稳定,在生活和抚养后代中彼此依赖。离婚现象在草原上是罕见的。牧人夫妇间的感情比较含蓄,平时两人之间难得有多余的话,相互间的思念和牵挂不必用过多的语言来表达,做妻子的甚至能够凭直觉准确地感应到放牧的丈夫什么时刻归来。藏北草原牧民崇拜自然,每日向天、地、神祈祷,在与自然的抗争中又与自然保持着一种和谐关系。藏北牧民对生活还抱有一种宿命观点。措达认为,生活中没有坏的事,他干的每一件事都是好事,所以他快乐、无忧无虑。他去过拉萨朝圣,拉萨的房子漂亮,但他更喜欢自己的帐篷,更喜欢藏北草原的宁静。措达不识字,除拉萨以外没有到过别的地方。这在外人看来是一种悲哀,但是措达却认

为自己很快乐。平静、淳朴、单调的精神活动构成了他们快乐的基础。《甲次卓玛和她的母系大家庭》记录了甲次卓玛和她的母系大家庭的巨变，展现了摩梭姑娘的积极与独立。甲次卓玛是泸沽湖落水村彩塔家第二代第四个女儿，她生活在至今还保留着"走婚"习俗的摩梭母系大家庭。1993年，她离家来到省城昆明，从此她的命运发生了变化。与此同时，旅游经济也促进了摩梭村庄经济发展和文化变迁。这些富有人类学特色的少数民族题材纪录片展现了少数民族的婚姻习俗及其道德价值，呈现了一个民族精神文化的传统特征与变迁。

（三）影像里的歌舞艺术再现

众所周知，中国少数民族人民多才多艺、能歌善舞，许多少数民族的歌曲和舞蹈已经享誉中外。与山川风物一样，中国少数民族题材纪录片在影像中有意无意间都会展现各民族歌舞艺术。应该说，这种歌舞文化是少数民族文化以及少数民族自然观、社会观、爱情观的重要反映，是少数民族生产、生活的艺术化表达，也是少数民族现实生活的一部分，因此，它们很难不被纪录片镜头触摸或放大。各族人民身着盛装踏歌起舞、信口即歌、尽情联欢的情景，时常在影像中闪烁。

《家在云端》中，塔吉克族自称是鹰的传人，鹰是他们行动的楷模也是精神的图腾。他们还创作了鹰舞，一招一式都模拟鹰飞翔和盘旋的姿态，动作刚劲流畅，造型丰富逼真。用来伴奏的三孔笛也是用鹰的翅骨镂刻而成。《赶马帮的女人》记录的是广西地区中越边境线上陇禁屯的女子马帮队，一开始就展现了南方的轻扬民歌，并以歌唱结尾，"看见阿妹过山来，好像果熟在树上，让哥心想上喉咙，阿妹好像见过面，今天你要去哪里，山高路远慢走来。如果和妹能相好，人没米吃是我种，马没草吃是你找，如果和妹能相

好,就像好马伴妹旁,一生一世不分开"。《花瑶新娘》则原汁原味地呈现了瑶族人生活状态,展现了他们在树林嬉戏、在石壁上对山歌情景。《桃坪古堡》介绍了羌族的羌笛、四声部等特色文化。羌笛演奏方法引人入胜,四声部是民间歌唱艺术史上独一无二的唱法,比西方多声部的唱法要早两千多年。这一音乐文化是羌族人智慧和内在精神的体现。纪录片《龙脊》里面则一直穿插着瑶族民歌,歌词虽然简单、朴素,但充满着人们对于自然、生产的述说,以及美好生活的期盼。

四月里来四月中,哥是插田妹扯秧,左手拿秧右手种,种下田中双对双。

六月里来六月中,六月日头正当红,六月日头天仙过,晒得凡间世上人。

七月里来天又阴,晴天大路起灰尘,妹是路边清凉水,救了几多口干人。

八月里来八月中,哥在田中是闹嗡嗡,哥在田中嗡嗡闹,盼我贵子早成龙。

八月里来秋风凉,郎啊送你养亲娘,郎啊本是勤孝子,后来得做状元郎。

《藏族歌手降央卓玛》讲述的是藏族女歌手降央卓玛的成长及其回到甘孜老家的故事。镜头中身穿传统藏族服饰的降央卓玛翩然起舞,唱着美丽、动听、阳光的歌谣,降央卓玛一家人在阳台上唱着藏歌,人们围着篝火对唱……可以说,这里是一个爱好歌唱、热爱生活的土地。

"西藏有着美丽的星空,因为我们的眼睛离苍穹近。西藏也有着最动听的歌声,因为我们的心离大自然近。"

"在西藏的神话传说中,有一位妙音女神央金玛,她掌管着人间的音乐。每当我唱歌唱到高兴的时候,就感觉她正在走向我,离我很近。"

"藏族生活在高原上,自然条件特别艰苦,有些地方甚至被认为是不适合人类居住的。可是我们世世代代就在这里生活了下来。我想,如果我们不会唱歌跳舞,不能让自己欢乐起来,日子该多么难过。"

这三段语言是纪录片中所转述的降央卓玛对歌曲的文化认识,这种歌曲文化认识是西藏人生活与精神文化的体现,也是中国西南地区民众精神面貌的体现。

纵观新时期1979年以来的中国少数民族题材纪录片,它们对于各民族少数民族歌舞文化都进行了影像再现。这些纪录片除了展示各民族歌舞文化,还有对传统民族歌舞消逝的思考,对丰富优秀民族歌舞的再发现,以及对民族歌舞保护的重视。例如,《远山的瑶歌》主要讲述了瑶歌当代生存状况与发展前景。纪录片《尔玛人的呼唤》展现了歌曲作为羌族文化传承的重要性。《嘹歌也流行》拍摄的是平果县原汁原味的壮族民歌"嘹歌"及其现代发展,呈现了传统民歌与现代流行唱法的有效组合。《爱唱侗歌的凯瑟琳》则叙述了一位来自澳大利亚的女博士来到中国学习侗歌的故事。对于这位澳大利亚音乐学博士只身一人到贵州三龙侗族地区学习侗语、学唱侗族大歌、了解并融入侗族社会生活的故事,纪录片《嘎老 MY LOVE》也进行了集中展现。可以说,这些影像呈现了侗族原生态音乐及其社会历史生活。

值得一提的是,新中国少数民族电影或者相关艺术形式里面所传唱的许多经典歌曲,如今已经转身成了一些民族的标志和文

化符号。例如,《婚誓》是电影《芦笙恋歌》的主题曲,它会让人们想起拉祜族。《花儿为什么这样红》是电影《冰山上的来客》的主题曲,它们成了塔吉克民族的文化符号,不仅仅在文化上为塔吉克族带来了影响,更带动了它的经济发展。纪录片《冰山上的来客——塔什库尔干》对此进行了展现。对于塔吉克民族而言,《冰山上的来客》以及《花儿为什么这样红》已经成为了本民族的代表以及身份的象征,其他民族或许对于塔吉克民族本身并不了解,但却相当了解这些影片和歌曲。纪录片回顾了《冰山上的来客》拍摄细节,展现了塔吉克民族的风俗习惯、日常礼仪以及服饰,还原了塔吉克民族的生活原貌,包括叼羊比赛、吻手礼等。纪录片还用黑白对比方式,展现了边疆军民情谊。

(四)影像里的其他精神文化

人类的精神文化是丰富多样的,中国少数民族人民的精神文化同样如此。前文试图从宗教信仰、伦理道德、歌舞艺术方面管窥了少数民族题材纪录片里面的少数民族精神文化状况,应该说这些都是中国少数民族精神文化的重要代表,同时也体现了中华文化特有内涵。虽然中国少数民族题材纪录片的影像空间是有限的,但是它能够尽最大可能对无限的现实空间进行陈述与想象,换言之,中国少数民族题材纪录片对于少数民族精神文化乃至整个中华精神文化的呈现也是多层次的,它们还从绘画艺术、巴扎文化、丧葬风俗等角度进行了呈现。

1979 年以来,中国少数民族题材纪录片拍摄了各民族绘画、雕刻、手工制品等各类艺术文化。《十世班禅》中介绍藏族林卡节、藏戏、马术等文化传统,并解说藏医学是中国医学宝库里的一部分。再如,唐卡是藏语"唐嘎"的音译,它是一种用彩缎装裱而成的卷轴画。作为一种宗教艺术品,唐卡所描绘的对象大多是佛

像。藏民经常携带唐卡，走到哪里都会把唐卡挂起来，从而可以对它祈祷和观想。所以有人说，唐卡是藏民随身携带的庙宇。《热贡传奇》讲述了热贡地区的人文特征以及唐卡技艺。热贡是多民族杂居地区，其中包括藏族、蒙古族、土族、回族、汉族等民族。这里的唐卡绘制技术十分精湛，也使得这个名不见经传的地区成为了文化氛围浓厚的圣地。它也给了热贡地区的手艺人们走出去，与其他国家、地区进行交流的机会。另外，《喇嘛艺人》也是围绕唐卡而展开的，它通过讲述内地大学生跟随藏族喇嘛学习画唐卡，从而展现了博大精深的藏族文化艺术，以及与汉族文化的和而不同。

"巴扎"是维吾尔语，意为集市、农贸市场，它遍布新疆城市和乡村，是群众从事商贸活动的场所。一到巴扎天，群众就纷纷前来"赶巴扎"。如今它已经成了新疆独特的文化风景。纪录片《吾守尔大爷的冰》对此有所展现。吾守尔大爷年届七十七岁高龄，五十多年来一直喜欢赶巴扎做买卖。维吾尔族生活中最重要的地方是在巴扎上。维吾尔族谚语说"巴扎是父亲，巴扎是母亲""去巴扎可以找到幸福"。《塔里木河的秘密》介绍了塔里木河自然地理、文化习俗以及经济状况。其中，赶巴扎习俗是这里的人极为看重的一种文化，赶巴扎不是为了买东西或是卖东西，更是为了交流、感受人气，这是非常独特的风俗与亮点。

中华各民族有着不同的丧葬文化，这些文化传递着各民族特定的文化信仰和精神观念。例如，《最后的山神》记录了东北鄂伦春族丧葬习俗。鄂伦春人传统的安葬方式是风葬，将棺材架在树木之间，他们认为这样死者的灵魂就会随风飘回山林。《僰人的故事》记叙了西南地区悬棺文化以及部分民族的洞穴葬习俗。另外，部分藏族题材纪录片中还拍摄了藏地天葬习俗。

四、"多姿多彩"与"交融碰撞"的中国文化形象

1979 年以来,中国少数民族题材纪录片呈现了少数民族文化以及整体的中国文化形象。应该说,各民族物质文化和精神文化都在影像中得到了不同程度的展现,然而这些文化既是各民族所具有的,同时也是在历史与现实生活中相互交流着的,各民族文明之间是相互冲击着的,传统与现代并存着的。例如,《二十岁的夏天》介绍了藏族青年对现代流行文化的喜爱以及藏历新年里的传统习俗。《赶马帮的女人》中有传统的边地民歌,也有女子马帮队头领谭美娇丈夫收听的流行音乐。《行走西藏》是以滇藏线、青藏线、川藏线、新藏线四条西藏公路为线索而拍摄的,并对西藏特色文化进行了详细呈现。例如到达盐井的时候,当地非常有名的一种面食叫做佳加面,片中详细介绍了这种面的做法。更为吸引人的是,在这座藏式建筑中,播放着优美的藏语歌曲,制作佳加面的藏族妇女却是随意地穿着普通的运动服,并没有身着藏族服饰。由此可见,藏族人有着自己独具一格的生存方式,但是他们同样也被外来文化吸引着。本来佳加面是用来招待家里面贵客的,但是年轻的老板娘却把佳加面推向了市场,外地的游客得以品尝美味,感受正宗藏族文化。片中展现的不仅仅是藏族本土文化,更展现的是一种已经与其他文化融合的、更加丰富的藏族文化。

于是,各民族文化的丰富多彩与交融、互补,它应该是当代民族影像中各民族文化乃至整个中国文化形象的一大特点,也是中华文化兼容并蓄质地的直接表现。中国少数民族题材纪录片对于各种杂糅的、交融的文化都进行了讲述,对于物质文化、精神文化以及交织统一的二者状况都进行了拍摄与书写。中国民族影像里的中国,不是外界所绘制的"共产主义中国""恶魔中国""中国威

胁论",这里的中国也是一个平常的、变化的现代民族国家,各民族人民在政治、经济与文化转型中积极地生存,寻求发展,不无纠结、不无希望。

本章小结　基于历史、世界眼光的
中国形象

1979 年以来,中国少数民族题材纪录片中有政治、有经济、有文化,这些影像综合性地展现了各民族形象以及整个中国形象的,或者说政治、经济与文化是相连在一起共同存在于影像空间之中的。这些影像空间里的每一个声像符号都指代或者隐喻着特定的民族形象和中国形象。在此,少数民族题材纪录片应该更真实、全面地呈现各民族政治、经济、文化状况及其变迁。与《话说长江》、《舌尖上的中国》等纪录片一样,大型纪录片中可以继续注入少数民族元素,一是基于统一的现代民族国家思想,各民族地区、人民是统一国家的重要组成部分,二是少数民族文化在交融中有共性也有特色,如果不关注则是残缺的。

值得补充的是,中国少数民族题材纪录片中的政治、经济与文化叙事,应该置入统一的中华民族框架和社会主义政治文化下进行。有学者如是称:

> 与西方民族主义思想首先将民族视为一个文化实体的思路不同,中华民族一开始便是作为一个政治的和历史的概念提出来的。朝鲜、日本、越南等都属于所谓的"儒家文化圈"或"汉字文化圈",而在新疆和西藏占主导地位的分别为伊斯兰

文化和佛教文化,但是后者而不是前者被纳入中华民族的范畴,原因正在于此。

从理论到实践,还有很长的路要走。中国建立现代民族国家的任务直到1949年才完成,对于一个个普通的中国人而言,作为中华民族一分子的意识也是建国后才真正逐步确立起来的。这个过程仍然是政治的:通过土地改革、废除封建人身依附关系等平等政治的实践,各族人民才切实地体会到融入作为政治共同体的中国的感觉;也只有这样的历史背景下,才会有"翻身农奴把歌唱",才有可能出现库尔班大叔执意要骑着毛驴上北京的感人故事。

我们可以将费孝通先生的论述向前推进一步:作为一个自觉实体的中华民族是在中国近现代的革命历史中产生的。这里的革命是双重的,既包括以民族独立为目标的民主主义革命,也包括以实现平等为目标的社会主义革命。反过来说,离开了中国革命的历史,中华民族就无法被叙述,甚至这个概念本身都不能成立了。①

因此,中国少数民族题材纪录片的政治、经济与文化叙事,应该正视中国历史和革命记忆。纪录片对于中华民族以及各民族的讲述,不应该回避客观的社会历史,不应该不负责任地去政治化,不应该离开中国社会主义革命历史乃至整个民主革命历史。应该看到,中华各民族正是在近现代革命历史过程中,在争取民族独立和民主改革过程中,在社会主义革命和现代化建设过程中,不断获得共同体的独立和平等政治身份,离开这一革命历史来叙述中华民族和各个民族都是一种历史虚无。中国共产党在民族叙述中一

① 李北方:《我们如何叙述中华民族》,《南风窗》2013年第12期。

直强调政治性和阶级性,而非民族文化和民族特性,这一点基本契合了中华民族的政治、历史内涵,而非西方民族主义概念上民族作为文化实体的意义。然而,新时期因为受到一些"去阶级化"或"去政治化"民族叙述话语影响,革命与阶级的历史事件或者宏大叙事,逐渐被生活化小叙事所替代。20 世纪 90 年代中后期以来,许多反思和致敬的少数民族题材纪录片更多的是现实生活的小叙事,而对于革命历史和政治斗争实践却顾及甚少。可以说,中国少数民族题材纪录片的话语方式乃至中国形象讲述流变是与新媒介技术发展、大众消费意识形态以及新自由主义的霸权叙事相联系的。它们转换成生活小叙事,其实是对革命和政治叙事形成了一种对抗或消解。它们转换成底层叙述,却有时候是对革命和政治叙事的正名,如《三节草》中女性视角下的阶级政治再现和评判。因此,新时期少数民族题材纪录片不时地回眸历史,不时地对民族民主革命、社会主义革命和现代化建设进行回顾,不时地对民族团结政治加以讲述,其实它是一种民族国家必须持续的政治叙事,它的有效完成在一定程度上是对过度阶级话语叙述或者历史虚无主义叙事的双重抑制和矫正。

除了历史的、革命的视野之外,中国少数民族题材纪录片叙事还应该置入世界视野中加以考量。可以说,中国民族影像及其所展现的中国形象的世界传播,它所面对两类世界里面的观众:一是西方世界,这个世界的观众更多地受到帝国主义或者东方主义的心理预期和观看期待影响。二是南方世界,这个世界的观众曾经是中国社会主义时期的盟友和亚非拉兄弟,如今与中国依然具有很多的共同利益。

总而言之,中国少数民族题材纪录片呈现了多民族政治、经济与文化形象,以及一个综合的中国形象。对这种影像形象的认识、

深入理解与继续塑造,还需要立足中国民族民主革命历史,立足社会主义革命和现代化建设实践,立足当前国际、国内形势,面向世界、面向未来。

第三章　少数民族题材纪录片里的性别、城乡、民族

　　面对同一自然地理或社会空间,不同影像所展现的形象却是不一样的,或是秀美山川,或是艰苦生活,或是光辉成就,或是边缘面貌。中国少数民族题材纪录片所记录的少数民族空间与场域往往是边远乡村,它具有一定的现实性,毕竟少数民族聚集区往往处于边疆欠发达地区或相对后进的农村。然而,中国各民族地区、边疆地区的城市化、城镇化早已获得较大发展,与此同时,当代中国流动人口不断增加,少数民族普通人也不断涌入各级城市求学、打工、谋生、工作、定居,这些都是不争的事实。新时期少数民族题材纪录片对于这些社会现实都进行了不同程度的阐释。不过问题在于,少数民族题材纪录片依然是更多地或者说静止地将少数民族、农村相提并论,这种少数民族与农村社会的影像并置处理是否暗含着一种更深层面的二元对立思维,换言之,男性与女性、城市与乡村、主体民族与少数民族、现代叙事与原始神话、先进与落后、驯服与野性、西方与中国、市场与国家⋯⋯这种潜意识的二元划分思维是否支配着少数民族题材纪录片的内在拍摄与相关叙事。这一问题是需要思考的。中国形象既有男性形象,也有女性形象,既有城市形象,也有乡土形象,既有主流形象,也有民间形象,既有外在形象,也有内在精神。基于此,本章将重点考察新时期少数民族题材纪录片是如何呈现性别、乡村和民

族的,这既是对前一问题的回应,同时也是对现实社会与少数民族题材纪录片特定内容、影像生产理念之间勾连的窥探,也是对当代民族影像中国形象展现的一种分析。

第一节　男性与女性：传统的家庭观和自由释放的心灵——少数民族题材纪录片里的性别叙事

1979 年以来,中国少数民族题材纪录片记录了各民族民众生产、生活情况,其中既有个体,也有群体,既有男性,也有女性。这些影像一起传递了当代中国少数民族民众形象以及中国人形象。西方学者菲利普·科特勒认为,形象就是指人们关于某一对象的信念、观念与印象。形象可以从主体、客体和二者关系三方面来界定。就客体而言,形象是人们在一定条件下对他人或事物的总体评价和印象,人是形象的确定者和评定者。就主体而言,形象是人或事物由其内在特点所决定的外在表现。就二者关系而言,形象是人们在一定条件下对他人或事物由其内在特点所决定的外在表现的总体印象和评价①。个体形象可分为外在形象和内在形象两个方面,前者包括容貌、形体、服饰、行为举止、语言和社交礼仪,后者包括气质、性格、自我意识、意志品质、能力、道德品质和价值观。

一、少数民族题材纪录片中的女性形象

"女性"这一概念包含了社会意识形态的规定性,这种规定不仅

① 秦启文、周永康:《形象学导论》,社会科学文献出版社 2004 年版,第 3—9 页。

包括生理学层面的,还具有特定的社会符号意义,它涵盖外貌、角色、性格、行为、语言、家庭地位、社会地位等诸多方面。女性形象是指女性在日常生活中表现出的思想、品格、意识、风度、行为举止等方面的总和。它不仅仅局限于"女性"的视觉形象,它既受到客观条件的影响和制约,又与女性本身的思想觉悟、人生追求、个性特点、文化水平等紧密相连。不同社会制度、经济状况、文化、教育、伦理道德、社会风尚塑造出具有不同时代特征的女性形象。基于此,少数民族女性形象可谓是少数民族女性在社会日常生活中表现出的思想、品格、意识、风度、行为举止等方面的总和,它的内涵包括外貌、角色、性格、行为、语言、家庭地位、社会地位等诸多方面。朱迪斯·巴特勒曾说:"我们生为男性或者女性,但并非天生就具有男性或者女性气质,气质是一种策略,一种人为去完成的东西,它在众多肉体样式中浮现出来,被接受为社会性别规范的一种指定和再制模式。"①由于传统文化习俗影响,女性一般被认为是感性的、母性的、善良的、柔弱的,她们保守、依赖、被动、忍让、缺乏主见、任劳任怨、自我牺牲;男性通常被视为理智的、勇猛的、精神的、独立的、客观的,擅长抽象分析,具有思辨优势。那么,1979 年以来,中国少数民族题材纪录片里的少数民族女性是什么样的形象呢?

　　(一)处于弱势地位的女性或者说男尊女卑。男主外,女主内。男的在外吃苦耐劳,补贴家用;女的勤劳守本,在家做饭,带孩子。这一点为大多数少数民族题材纪录片所展示。《毕摩纪》中,村官毕摩在传承毕摩时只传给自己的儿子而不传女孩。毕摩的妻子说:"让儿子出去上学,让女儿在家里帮忙干活。"为了生出儿子把毕摩的衣钵传承下去,毕摩先后娶了四位妻子,当招魂毕摩在六

————————————

① 转引自佟新:《社会性别研究导论》,北京大学出版社 2005 年版,第 83 页。

十四岁得到儿子时,他的前三位妻子已遭抛弃,先后悲伤地死去。女性被当作奴隶买卖,这些都体现了女性在彝族生活中属于弱势群体。另外,《雨果的假期》中,雨果的妈妈柳霞因为精神问题经常被村里人打骂。《喀什四章》中,木卡姆大师阿布来提赛来传承木卡姆时,也是传男不传女。另外,《龙脊》中小寨村因家里贫穷辍学的适龄儿童主要是女童,这些女童站在教室外面看着教室里上课的孩子,并唱起歌谣"爷娘不送妹读书,无有文章无有名"。《情暖凉山——1997—2012 凉山记事》中,为了抵抗逼婚,四个女孩相约在同一时间一起在树上上吊自杀。这些话语毫不掩饰地展现了凉山彝族的贫困与愚昧,也是重男轻女观念的反映。概言之,这些影像内容展现了作为社会弱势群体的少数民族女性形象。

(二)女权社会下的女性,支撑家庭的女性。《盐井纳西人》中,传统的制盐工作、修盖房子全程都由纳西女性来做,这里保留着纳西人部分母系社会的主导地位,与大多数传统的少数民族男权社会结构不同,纳西族主要是女权社会,女性主导着家庭与生活。如同影片中所说,"高山上的积雪有融化的日子,但是只要澜沧江水还在淌,察卡洛(盐泉)和女人的汗就流不完"。可以说,母系社会结构在如今少数民族社会中变得越来越少,然而一旦镜头对准这一社会生活的时候,中国少数民族女性的另外一番主导形象却是鲜明的,它冲击着外界男性支配家庭的整体印象。《香格里拉女人》讲述了云南香格里拉一个藏族家庭一年四季真实而感人的故事,记录了女人格桑卓玛在藏族家庭中的角色和地位。香格里拉藏民族的家庭自古以来就一直从事着半牧半农的生产,而女性则是家庭中传统生产的支柱,是家庭中名副其实的当家人。卓玛在一年中,既要种好地里的庄稼,安排好几个兄弟的工作,又要照顾好在山林里放牧的父母……年复一年,她用当地藏族最传统

的农牧业维系着自己的家庭。《赶马帮的女人》叙述的是广西边陲一个小村落里的货运变迁,其中也提到了当地"男主内、女主外"的现象。《甲次卓玛和她的母系大家庭》描述了少数民族传统社会的变化。丽江宁蒗彝族自治县永宁乡落水村坐落在泸沽湖边,这里是一个传统的母系家庭社会,实行男不娶女不嫁的阿夏婚姻(走婚制)。甲次卓玛家就是传统的母系家庭,共 12 个人。她的妈妈是家庭主妇,在操持家务,生火做饭;姨妈作为家里最为年长的人扮演着外祖母的角色,权力最大。甲次卓玛初三毕业之时,昆明云南民族村招她为跳舞演员,从没出过大山的她走出去了,在这样一个传统的母系家庭中引起了波动。成年后的甲次卓玛并没有遵循摩梭人的走婚制,而是选择自己中意的感情,要跟丽江的汉族男子结婚。家里的阿妈们尽管不同意,但最后还是尊重了她的意愿。12 年后,甲次卓玛的生活早已融入了现代商品经济生活,当她跟丈夫回泸沽湖过年时,泸沽湖也早已不是原来的样子,不过甲次卓玛的妈妈和姨妈仍然是家庭中心。

(三) 泼辣、外向的女性。女性拥有自由身份,甚至凌驾于男人之上。通过少数民族题材纪录片发现,虽然少数民族女性形象在外界看来是内敛、温柔、文弱的,但在诸如云南、四川等地少数民族社会中,女性并非如想象的温文尔雅、内敛羞涩。在《开秧门啰》中,白族女性和凤兰骂声不断。在开秧门仪式上,男女民众互相甩泥巴,其中女性毫不逊色,架势毫不输给男性。《花瑶新娘》中,女性在婚礼上毫不避讳地坐在男人腿上,甚至抬起男性,形象上泼辣而又外向。《德拉姆》中,31 岁的怒族老师陈忠文的妻子不仅逃走了,而且返回来问他要儿子,陈忠文却无能为力。《最后的梯田》中,哈尼族年轻女子在 14 岁之后就有自己的闺房,可以随时出去结交小伙子,也可以把外村的小伙子带到自己的家中玩,姑娘们都以结交异性为荣耀,备有数

百条白头巾,以应付众多小伙子的追求。与其他比较保守的民族服饰相比,哈尼族女性的服饰是紧身短裤,可以看出,哈尼族的女性性格是外向奔放的,勇敢追求爱情的。

(四)天性解放、地位逐渐提高的女性形象。少数民族题材纪录片还展示了少数民族女性的坚强品质、政治权利的提高以及社会参与意识的加深。诸如藏族题材纪录片中的少数民族女性,她们由原来的沉默寡言逐渐变为有独立的性格和生活能力。《德拉姆》中,104 岁的怒族老人卓玛用才对自己的评价是刚强;21 岁的藏族少女次仁布赤没有因为环境等因素而让自己服从于现实,她说,"人各有志,每个人都有自己的想法,我有我自己的想法"。对于未来的生活,丈夫的选择,她心中有自己的标准,不会为了结婚而结婚,而是希望走出去,寻找到自己的爱人。另外在《三节草》中,肖淑明老人是一位坚强的女性,她虽是汉族女性,但生活在少数民族地区,汲取着少数民族社会精神。老人一直为孙女拉珠去成都工作而努力,或劝说经理为孙女找工作费心费力,或为孙女工作遇到困难而满面愁苦。肖淑明觉得自己的一生困苦离奇,被喇宝成带到泸沽湖而没有回到家乡,由于她的命运无法改变,由别人掌控,所以想努力争取改变自己孙女拉珠的前途。《神鹿呀,我们的神鹿》中,鄂温克族姑娘柳芭是为数不多的能够追求自己梦想、有自己精神追求的女性,她想要走出去,就考取大学去了北京,但又觉得在北京不适合,故返回家乡。这一精神世界的寻寻觅觅,也反映了少数民族女性所具有的独立、探索精神。姐姐柳霞则是一个为了消除思念、苦闷而整天酗酒的人,甚至整天耍酒疯、打架,行为疯疯癫癫。一般很少听到女性酗酒,相反这也正是鄂温克族女性内在世界的一种释放,是她们热爱自由的一种表现形式,她们天性解放、不需要太多的束缚、真诚实在,不隐藏自己的感情,其中有

对儿子的感情,有对太阳、河流、驯鹿等大自然事物的感情。柳芭的母亲芭拉杰其实也是一位坚强的女性,她在家庭方面能够做出勇敢的决定,送柳芭去北京上大学,送外甥去温州读书,都成为她们村里的"第一"现象。巴拉杰的丈夫很早就去世了,女儿柳芭也先于她死掉,女儿柳霞又是一个酗酒成性的人,面对这么多的重创,她依然很坚强地活下去。《毕摩纪》中,老师发生意外去世,他的妻子吉库石牛说:"别人都说我太坚强了,我自己觉得,没有同一天死的夫妻。可能要还神债了。"吉库石牛说得很平静,可以看出这位女性的坚强。另外,少数民族女性开始走出家庭,积极参与社会、政治生活。《扎溪卡的微笑》中,积极帮助并且组织兔唇儿童去成都医治的是民政局工作人员益西拉姆和她的姐姐。另外就是少数民族女性权力平等意识的增强。《开秧门啰》中,在村中大闹,希望自己家第一个开秧的是女性和凤兰。其中一个很小的细节是,和凤兰走到村主任办公室时,村主任正在调节一对夫妻闹离婚的事情,女方因为男方打她而要求离婚,这也可以看出女性逐渐有了捍卫自己权益的意识。《藏族歌手降央卓玛》刻画了藏族新世纪女歌手形象,她们多才多艺、独立向上,有自己的思想,能够创造自己的生活,她们从原来少话的精神状态开始慢慢变得善于与外界打交道,从原来的扭捏性格转变成率真性格,从原来主内、腼腆内向角色转变成独立的女性。降央卓玛在片尾说道:"在这座城市里我是陌生人,但我是格桑尔王的后代,我会像一个真正的勇士,克服一切困难,勇往直前。"这一言语体现了少数民族女性的独立性格与生存信心。

二、少数民族题材纪录片中的男性形象

与少数民族女性形象类似,少数民族男性形象可谓少数民族

男性在社会日常生活中表现出的思想、品格、意识、风度、行为举止等方面的总和,它的内涵包括外貌、角色、性格、行为、语言、家庭地位、社会地位诸多方面。

（一）男性的劳作角色,沉默憨厚、老实本分。少数民族题材纪录片中的男性是家庭生活的掌舵者,他们多为家庭奔波,决定家庭的大小事宜。尽管生活艰苦,但他们仍然充满希望。《老马》中,老马每天为钱奔波。他还在楼梯上训斥儿子,要求儿子老实本分。虽然没钱,老马仍然恪守本分,不愿冒险。老人脸部布满皱纹,写满沧桑,可以看出男性的沉重角色。

（二）男性从家庭角色的塑造转变成对社会角色的塑造。20世纪90年代以前,中国社会流动相对缓慢,许多少数民族民众更多还是生活在自己的家乡、族群之中,没有接触过更广阔的现代社会。这一时期少数民族题材纪录片中的男性主要维系于家庭。《藏北人家》中,男主人公主要工作是放牧,没有过多的社会角色。90年代,中国社会"民工潮"、户籍改革等潮流影响了各个少数民族地区,中国社会流动加剧,少数民族民众更多地走出了家乡,接触了更广阔的现代社会,外界民众也更多地走进各民族地区,影响了各地生产、生活。与此一致,少数民族男性在有关纪录片中扮演了更多的社会角色,他们出去打工、做生意、干事业,与外界人广泛接触。《牦牛》中,罗布为了赚钱,用自家的牦牛帮助登山者拉货物,从而赚钱。《扎溪卡的微笑》里,男主人公在外打工赚取费用,带孩子到成都治病。在外在形象上,藏族人民相比较于上世纪90年代来说,有了很大的变化,他们穿着更现代化,衣服的颜色也鲜艳很多,头发也剪短。90年代的藏族人民更多的是在住处附近生活,藏族人民不用担心太多的社会角色所带来的困扰,不用为钱发愁。现在的藏族人民明显地从自然人向社会人前行,有了更多的

社会角色,多的是与外界、现代社会的接触,内心的意识和精神追求发生的变化。总之,少数民族题材纪录片逐渐呈现少数民族融入现代社会的形象。少数民族男性也更多地从家庭奔向社会,他们在家庭中占主导地位,而在社会中却遇见不少考验,具体来说,影像中的少数民族男性在家庭里面更多的是无拘无束、家庭中心角色形象,但与外界社会接触时,男性普遍表现出了沟通不畅、沉默寡言形象。

(三) 担负着传承民族文化主要任务,拥有高度民族认同感的男性形象。一部分少数民族题材纪录片是记录传统文化传承的,但这种传承主要由少数民族男性担任,并且表现了男性对于传统文化传承的义务和责任感。《远山瑶歌》中,一生为传承瑶歌不懈努力的老人盘财佑,尽力抄记瑶族歌词,看到孙女唱瑶歌,感到瑶歌后继有人时,盘财佑流露出开心的表情和眼神。《鄂温克的故事》讲述的是蒙古男人为保存本民族文化而付出一生。宝日其劳自费办那达慕大会;巴德玛吉尔道对祭祀文化进行传承,并对自己没有学到更多的祭祀文化而伤心;巴特尔对蒙古植被的保护,甚至危及生命。可以说,少数民族传统文化受到现代文化冲击,变得越来越少,纪录片表现的为传承文化做出努力的少数民族男性形象,也从另一个方面呈现了少数民族男性在民族文化中所承担的责任,他们的文化水平并不高,但保存民族文化的渴望和觉悟,让人动容,他们保持高度的民族认同感,并没有因为外界的影响而忘记祖先所留下来的东西。《毕摩纪》主要记录的是三位传承彝族毕摩文化的男性毕摩故事。咒人毕摩因为政府的禁止不再需要他作法而失落;招魂毕摩因为要把毕摩的衣钵传承下去,为了生儿子,先后娶了四位妻子,而又把她们抛弃;村官毕摩教儿子学毕摩经文。虽然有现代文明冲击,彝族以及背后的毕摩文化不可避免要走向

衰微,但可以看到他们仍然对信仰的坚持不懈,对民族文化传承的
努力。

值得补充的是,通过纪录影像发现,文化传承一部分也是依靠
女性的,不过男性通常传承精神层面上的如宗教、节日等比较宽泛
的文化,女性一般传承更多的是诸如服饰、歌谣、手工艺等物质层
面上的文化,比较小众而且精细。如《盐井纳西人》中,纳西族女性
对于制盐工艺的代代相传;苗族少数民族中,由于男人管"吃",上
山劳动,女人管"穿",在家织布的家庭结构,女性通常留在家里绣
"针线活",世世代代创造着精美的工艺与艺术。在《花瑶新娘》
中,沈丽娟的奶奶一直戴着老花镜,制作花瑶传统工艺"挑花","每
个瑶族姑娘都有一个放着自己挑花作品的箱子,似乎象征着她们
的青春与才气"。《神翳》中的老人关扣尼为继续传承萨满教而担
忧,因为所有关于萨满的文化与知识,只有她一个人知道。她不喜
欢将萨满教的物品摆放在博物馆里,在政府为她办的萨满教传承
仪式中,"真麻烦""不喜欢录像"等话都体现出她对现代化物品的
渗透实际上是有些许抵触的。关扣尼与女儿的对话中提到,"树是
有神灵的,但现在乱砍乱伐,树都没了,但是也没什么办法"。可以
看出老人对于年轻一代不敬畏神灵的态度感到无奈与痛心。

(四)男性作为民族神话、传说或历史故事里的英雄形象。纪
录片《喀什四章》称,公元 1533 年,叶尔羌汗国国王阿不都热西提
汗去野外打猎,在草原上他偶遇了具有非凡音乐天赋的美丽女子
阿曼尼沙罕,他们一见钟情。阿曼尼沙罕成为王妃后,在国王阿不
都热西提汗的大力支持下,对木卡姆展开了大规模的搜集、整理、
规范工作,将全部乐曲分为 12 大套,从此,维吾尔族木卡姆的面貌
焕然一新。这一历史故事中的阿曼尼沙罕显然是一位美丽温柔、
才华横溢的少数民族女性,她是一种柔性、智慧的形象,然而还应

该注意的是影像中的她是国王阿不都热西提汗偶遇的,被封为王妃,且赢得这位男性大力支持而完成木卡姆整理的。在少数民族神话、传说中的男性一般是硬性、刚性的形象,他们威猛、男权主义,拥有着巨大力量,甚至可以掌控一切。《黑戈壁黑喇嘛》中介绍中说,"黑喇嘛"曾经叱咤大西北黑戈壁,名为丹毕加参,他一度被新疆、甘肃、内蒙古的老百姓视为洪水猛兽。20 世纪初叶,黑喇嘛的一举一动牵动着整个亚洲的神经,他控制商道、劫持商货、消息灵通、城堡坚固,是一方霸主。影片画像中的黑喇嘛凶神恶煞、威风凛凛,让人有种望风丧胆感觉。《1943 驮工日记》所展现的是1943 年汉族青年带领新疆少数民族义民为确保苏联抗日物资运到中国而开辟运输线路的历史故事。该纪录片令人感动,其中的新疆少数民族义民主要是维吾尔族、塔吉克族等少数民族男性,他们善良淳朴,具有高涨的爱国热情。他们相互之间患难与共,翻越雪山,抗击高原反应。纪录片中称,少数民族义民吃苦耐劳,无所畏惧,不仅没有要过报酬,而且还克服了常人难以想象的困难。可以说,中华各民族男性的大无畏形象在此影片中得以展现。

三、少数民族题材纪录片中的男女共同形象

（一）朴素的外表,信仰至上,内心纯洁,心态乐观。这些形象往往与宗教信仰联系在一起。例如,藏族题材纪录片大多拍摄了男性、女性的空灵、神圣、安逸,遵循信仰的内心世界。他们追求信仰和精神寄托,对一个信仰矢志不渝。《西藏的诱惑》里,藏族的男女是一群虔诚的朝拜者。《风经》中喇嘛的传教,面对恶劣环境时的心灵洗涤。《边疆问路》中,拿着转经筒的转山藏人三步一叩的虔诚。值得一提的是,《盐井纳西人》和《德拉姆》中的各个少数民族,他们有的信仰传统的佛教,有的信仰天主教。《盐井纳西人》中

说道,纳西是一个佛教和天主教可以融合在一起的地方,西方传教士传教唯一成功的地方,从这里可以看出,纳西男性女性对于信仰方面是包容的,只要内心可以得到寄托,无关信仰的类别、来源和信教传统。《德拉姆》中,牧师讲课,男女们学经、唱赞歌。大家总是在寻找某种让他们内心能够得到慰藉的宗教,而不关乎国家、民族因素。所以说,少数民族题材纪录片呈现的少数民族男性、女性形象大多是虔诚的教徒,内心纯洁。再如,虽然毕摩不是宗教,现在看来似乎还有些迷信鬼神的味道,但也算是彝族的信仰。《毕摩纪》开头写道:"一只大雁击穿岩洞俯冲进洪水,又从岩洞腾起直上云霄,洪水消退大地呈现,从此这个岩洞就是我们毕摩的灵地了。"徒弟说:"很快水电站建好,一蓄水就把灵地淹没了,怎么办?"招魂毕摩说:"慌啥! 天雷劈开的峡谷还在嘛……"传统文明正在受到现代科学技术冲击,但信仰还在,这让他们安心。

(二)勤劳、智慧,敬畏土地、自然。因为受到艰苦的自然环境与特定的历史因素影响,中国少数民族大多处于原始的牧业或农耕社会里面,与外界交往需要更多的中介来完成。正是在这样的生产、生活环境中,各民族形成了独具智慧的生活方式和文化传统,勤勤劳劳地繁衍生息。《藏北人家》中罗追虽然怀有八个月身孕,但她同藏北草原所有妇女一样,每天忙碌不停。据说,牧区的妇女即使生了孩子以后,也不休息,当天就要干活。这里的环境使他们具备了坚忍的意志和强壮的体格。在藏北草原,妇女是家庭活动的中心,她们既操持家务,又掌管经济,是家里的主要劳动者。从早到晚,她们干着永远也干不完的家务活。从某种意义上说,藏北草原的妇女比男人更具有吃苦耐劳的精神。《牛粪》中,藏族妇女将牛粪的用途发挥到极致,她们熟练地用推、揉等手法将零散坍塌的牛粪变成光洁平坦的形状,做成狗窝、冰窖、炉壁,用来作为生

火的工具,甚至作为治病的良药。一位藏族妇女说,他们视牛粪为自然给予的礼物。《盐巴女人》讲述了盐井乡的女人们对于制作盐巴付出的艰苦的努力,她们是制作盐巴的主力。《最后的梯田中》中,哈尼族男女们在梯田中劳作插秧。在相对封闭或半封闭社会环境下,少数民族与外界联系,获取必要的生产、生活用品时候,更多的是借助脚夫、马帮、船只,因此那些作出贡献的马夫们、船夫们和旧式拖运方式及其现今命运,往往也就成了纪录片镜头关注少数民族男女时所聚焦的一个地方。《深山船家》记录了船工以及纤夫艰辛、不怕吃苦的精神。为了生存,他们与自然抗争,遇到水流湍急时,他们甚至要站在冰冷的河水中,或者把绳子绑在腰间,趴在地上行走以推动船的前进。《最后的马帮》中,马夫们遭遇恶劣天气,翻越茫茫雪山,他们用勤劳和智慧保障着少数民族的生存与生产发展。《最后的梯田部落》中,那些纵横如水墨画的梯田所折射的是哈尼族男女的勤劳、智慧,反映他们对自然环境的用心。影像中称哈尼族有谚语说:“像牛一样有使不完的力气,像土狗一样不怕烂泥,这是一个山地民族对天地的一种真情表达。”《最后的山神》中孟金福对于山林的敬畏,山神被破坏时的伤心,以及《雨果的假期》中雨果的妈妈对着太阳唱赞歌时的虔诚,雨果的叔叔维加和姨妈柳芭的放荡不羁、自由天性,用画笔对自然的演绎和刻画,这些都传达着少数民族男女对身处自然、生活大地的敬畏、热爱。

（三）对爱情忠贞不渝的民族男女。《马桑树儿搭灯台》讲述的是湘西的爱情传说,故事的主人公是贺锦斋、戴桂香夫妇,这对夫妇在时局动荡的年代聚少离多,但是他们之间依然心心相印,最后丈夫战死沙场,妻子则痴痴地等了一辈子。镜头中不仅仅展示了两人的爱情,还在各个细节上展示了桑植地区风土人情,例如桑

植服饰、"哭嫁"等各类风俗。《雨果的假期》的镜头里也有雨果母亲及其与求爱者的交往镜头。与此同时,中国少数民族题材纪录片中的歌曲、舞蹈,有一部分是男女生活或爱情主题的,它也传达了忠于爱情的民族男女形象。

（四）少数民族青年男女作为矛盾、向上的一代。1979 年以来,中国少数民族题材纪录片中活跃着少数民族年轻一代,这些青年男女形象得以被记录。《二十岁的夏天》描写的即是四川甘孜地区三位藏族小青年的社会生活。佛学院学生嘎玛在学校学习时,想念自己的母亲,担忧母亲的重病,假期替别人做法事来补贴家用,他说:"让我唯一不能安心的事,就是不能照顾父母,用成绩来报答他们。"藏医学生觉安去成都回来给爸妈买了礼物,考试前一天给爸妈打电话;学习唐卡画的学生多吉,关于是继续学画画,还是去做生意,他纠结过、思考过,最后选择了继续学唐卡画。镜头中的学生们喜欢迈克尔·杰克逊,喝百事可乐,骑摩托车,戴墨镜,用手机。例如,2009 年 3 月 5 日,佛学院学生收看CCTV1 藏语频道有关美国歌星杰克逊去世的新闻。这些学生还收听杰克逊磁带,觉得"做这样的人很棒"。他们学跳杰克逊太空舞步,穿戴时尚的帽子如彪马品牌等。嘎玛老师带领学生观看世界地图,让大家表达最想去的地方,尼玛表示想去踢足球的巴西,但有的说法国,有的说印度。老师说藏民族有深厚文化,如何将传统和现代结合,需要博学、目光远大。可以说,少数民族青年男女接受着现代文明的洗礼,他们在接受现代社会带来的新鲜事物,开放与传统并存,同时也在经历着社会带给他们的生活压力。父母们把希望寄予他们,不像之前纪录片中所记录的只要他们学会放牧、打猎、生活技能等,而是希望孩子能有一份谋生的工作。这些年轻人囚禁在现实生活中,被生活困住,现代诱惑在生活中

也常常出现,同时他们也保持着淳朴的性格,孝顺、顾家,想远离家乡,寻找梦想,有着独立的思想。《老马》中,老马的儿子想出去做生意而被父亲训斥。《最后的梯田》中记录称,年轻男女都喜欢出去打工而不愿待在家里犁田耙地。《盐巴女人》讲述了新旧两代盐巴女人的故事,展现了羌族女性的勤劳。拉错和她的妈妈,一个是梦想借着旅游开放想做生意的新时代女性,一个是将盐巴作为毕生事业,认为有任何私心或者想法都是对盐巴的亵渎,对女人身份不忠,甚至对制作盐巴新技术都排斥的传统女人。其实,拉错妈妈更多是迫于外界对女性身份的认同,往往守本分的做一辈子该做的事,她们往往活在外界对她们的期望中,而失去了自我。拉错是对这种禁锢的打破,实现身份转变,这使得在女性形象上不仅体现出勤劳,而且还多了一份勇敢与挑战情绪在里面。对于新世纪女性形象上的塑造,多数展现的是女性自主选择、智慧、与时俱进的一面。

四、作为变化着的少数民族男女形象

综上,中国少数民族题材纪录片拍摄了一个个鲜活的少数民族男女形象,他们勤劳、善良、智慧、热情、乐观、多才多艺、敬畏自然,但又不无彷徨、苦恼,年轻一辈的少数民族男女相对于老一辈来说从外在和思想上都有更替。这些形象是中国各民族民众形象的集中展现,因而也是中国形象的应有之义。

中国少数民族男女形象是动态的、变化的,新时期纪录片对此也进行了一定的展现。少数民族男女形象从外在来讲与服饰穿戴联系密切,少数民族题材纪录片对此也有所记录。同样是鄂温克族题材纪录片,《神鹿呀,我们的神鹿》摄制于1997年,《雨果的假期》拍摄于2007年。前者里面的女性还穿着传统的鄂温克族的服饰,衣袖肥

大,束长腰带,短皮上衣、羔皮袄,以兽皮为主要原料,暖和厚实。然而在《雨果的假期》中,无论是男性女性,都穿着现代化的衣服,夏天短袖,冬天普通外套如夹克、棉袄等。

《藏北人家》所描述的是最原始的藏北人民形象,无论是女性还是男性,外在所穿着的服饰是具有特色和原始的藏北服饰,用羊毛或者牦牛毛做的长袍子,颜色鲜艳,衣服厚重,在日常生活中衣服上并没有过多的装饰品。男女蓄长发、梳辫子,在辫子上套以绿色红色的螺环。女性还会戴颜色不同的方巾和头巾,盖住鼻口。藏北人民皮肤黝黑、粗糙。《藏北人家》对藏族女性有更多讲述。藏北女性拥有高大的身材和强壮的身体,她们吃苦耐劳,男人在外放牧,女人则在家里操持家务,挤奶、做酥油、晒牛粪,每天忙碌不已,遵循着"男主外、女主内"的规则,女人们承担的更多是家庭角色,没有社会角色的扮演。女人们吃苦耐劳、拥有坚毅的性格。与此同时,影片对女性形象的塑造并不单单在于劳累的生活以及给她们带来的艰辛,也有藏北女性爱美、爱打扮的镜头,从而让人们感受到藏北女性在艰苦的环境下仍然具有女性的天性和爱美之心,这也正是藏北女性可爱、情感丰富的一面。《牦牛》讲述的是新世纪里面的藏族牧民生活,它主要拍摄了藏族男性形象,正如影片中所说,男性支撑着一个家庭,是家庭的主要劳动力,家庭事物的掌舵者,然而与《藏北人家》所叙年代里男性主要从事放牧的工作别无其他事不同,《牦牛》中的男性还要承担更多的家庭责任。虽然时代在变,从事事情不同,但藏族男性、女性仍然具有吃苦耐劳、勤恳朴实的性格和本性。例如,罗布为了儿子上大学的学费不辞辛苦地赶牦牛上山拉货物;才贡为一家人的生活奔波;哥哥噶丹为了妹妹的学费辛苦地为登山者运送货物。

值得注意的是,新时期少数民族题材纪录片展现了丰富、流变

的多民族男女群体状态和个体形象,这些影像形象更具正面、主流意蕴,而对更丰富的社会现实、更坎坷的人生经历、更多数的边缘弱势存在保持着一定的记录距离。虽然一些学者对少数民族男女的生产与生活状况有着富有质地的观察和分析,这其实也为纪录影像提供了广泛的发展空间。可是,民族影像不仅落后于学界的现实关怀,而且更多止步于学界关怀之外,对一些社会现象或问题,由于顾及各种文化观念或宣传约束而不去触碰。

在这一点上,少数民族题材纪录片里面对男女形象的呈现是有选择性的,是可以继续推进的。另外,不难发现的是,少数民族题材纪录片中的男女形象更多的是农村少数民族妇女、农村少数民族男子,而对于城市少数民族男女群体形象特别是个体生存状况却缺乏聚焦、对话,这是纪录片需要回应的。

第二节　徘徊在"失落"与文明之间——少数民族题材纪录片里的城乡叙事

2012 年 2 月份一天,笔者在山东大学新闻系一节课堂上放映了纪录片《雪落伊犁》,来自新疆的哈萨克族学生古丽沙拉谈了个人想法:

> 拍得很真实! 小女孩儿太可爱了! 面对摄像机,怎么会那么自然呢?! 专业演员们还得学上几年呢! 不过,我们的各位大导演们应该走进城市哈萨克族同胞们的生活了! 老拍这些题材的哈族电影,内地没有来过新疆的朋友们会以为哈萨克族还这么落后呢,个人看法。向电影里、电影外的所有老乡们

致敬!

这一想法其实是对新时期纪录片将镜头更多地转向城市,对准城市里面的少数民族群众提出了一种期待。于是,中国少数民族题材纪录片如何更全面地展现各族群众生产、生活,如何更精确地捕捉城乡里面各族的群众现实状况,这是中国纪录片摄制实践必须积极应对的一个问题,也为本书进行少数民族题材纪录片与中国形象塑造开辟了又一观察视角。

一般来说,空间或区域的规划是多样的,要么依据地理环境,要么依据人种民族,要么依据政治要素,要么依据文化习俗,等等。"空间"首先指一种自然地理空间,其次是社会学意义上的社会空间,如社会活动的规模、社会事件发生的范围、社会影响的广度和深度等。有学者运用作为一个整体的社会政治—经济结构来探索社会的空间观。

> 社会的空间观有两个基本的特性,它们主要应用于政治—经济结构这一层次,并且极为清晰地阐明了与原始社会和文明社会之间的区别相关的各种空间观的差异。第一个特性是一个民族在它们的社会(或社会性实体)与其处所之间的关系方面所具有的观念。就其与其他事物的关系而言,社会占据空间。第一个特性指涉的就是一个民族对这种关系所具有的观念。……社会的空间观的第二个特性,是一个民族对其他民族和其他场所的认识和态度。①

可见,空间不仅是地理性的,更是社会性的。无论是一个民族

① 罗伯特·戴维·萨克:《社会思想中的空间观:一种地理学的视角》,黄春芳译,北京师范大学出版社 2010 年版,第 180 页。

的自我社会空间认识，还是对于外界空间认识，无论是依赖于神话与巫术来把社会和空间场所联系在一起，还是依赖于科学和真理把社会和空间场所联系在一起，可以说，它们都是与整个政治经济结构息息相关的，与整个社会的价值观念、认识程度息息相关的。当代中国现代社会变迁的一大理论视点是社会转型，或者说1979年以来的中国社会是一个转型社会，这个社会"意指社会从传统型向现代型社会转型的过程，说详细一点，就是从农业的、乡村的、封闭的半封闭的传统型社会，向工业的、城镇的、开放的现代型社会的转型"①。在这一转型中，中国社会逐步从计划经济体制向市场经济体制转变，人们的思想方式、行为方式、生活方式、价值观念都会发生一定的改变。

在这里，人们组织世界空间的一种方式是城市与乡村。城市与乡村是一种自然空间，也是一种社会空间，是一种生产性空间，也是一种消费性空间。这些空间里不无政治、经济、文化、国家、权力、阶级、资本、分工的进入，因而呈现状况各异。乡村与城市之间的二元关系，一直是中国社会发展研究的重要视角之一。无论是城市精英前往乡村田野实践一种社会抱负，还是乡村民众进入城市工厂寻找一种人生希望，乡村与城市之间的次次碰撞无不刺激着中国社会这个母胎的不停辗转。这一关系同样在各民族地区也产生即时效应，形构了各民族地区具体的城乡状况。

一、少数民族题材纪录片里的农村叙事

中国社会发展的最大问题是不平衡，具体表现为城乡发展不

① 郑杭生：《转型中的中国社会和中国社会的转型》，首都师范大学出版社1996年版，第1页。

平衡、东西发展不平衡。中国各民族地区的政治管理、经济水平与
文化形式,发展不平衡问题也都颇为明显。总体说来,中国各民族
地区多为农、牧、林区,处于自然经济或半自然经济发展状态。这
一民族地区社会状况在纪录片中得以较多的反映,诸多农牧业信
息、农牧文化景观都流淌在了诸多影像中间。中国少数民族题材
纪录片是一种信息生产,也是一种文化或者知识生产。关于"80 年
代以来的知识生产",有学者论道:

> 关于这个时期中国学界通过对人的调查来表述"社会"的
> 知识生产。以社会调查为基础的经验研究,如人类学、民族
> 学、社会学、民俗学,不管研究的内容是什么,都是让一个逐渐
> 专业化的群体站在"看"的立场,去发现"被看"的对象,并从中
> 获得"资料"作为自己说话的凭证。这种关系稳定下来,就在
> 中国形成经验研究领域的知识生产结构。就人类学而言,这
> 个知识生产结构体现为一些学人借助西方的理论和方法建立
> 一种认识关系,农民和少数民族被学术活动对象化,而一个知
> 识精英群体在主体化的过程中奠定了社会地位——这是一个
> 硬币的两面。过于偏重,甚至单纯以农民、少数民族群体为观
> 察对象来表述一个时代、一个"社会",并想象这个社会的前
> 景,这是一种很陈旧、很简陋的知识生产关系。①

农村、农业、农民三者实质上是紧密相连的,少数民族人民的
生存场域由自然原始区域、农村向城乡结合的新农村、城市不断过
渡。就经济形式而言,农业生产技术和生产工具逐渐演进,收入来
源更加多样化。不过,身份关系上仍旧保有自给自足、家庭协作等

① 高丙中等:《关于〈写文化〉》,《读书》2007 年第 4 期。

小农特征,这从传统的节日、习俗、服饰、饮食、娱乐与崇拜中可窥一斑。

1. 农村是各民族生活的主要环境和生产的主要场所

《牦牛》中记载了藏族民众的农牧作业和农村生活状况。纳木错天然牧场内牦牛与西藏牧民们相互依存。夏季牧场位于纳木错湖边,草原上用牦牛毛编织而成的帐篷是游牧者的家。九月,纳木错的牧民到达位于山坳中的冬季牧场,牧民们有了固定住所,电线可以拉到山谷深处。在喜马拉雅脚下的小村庄辖龙村里,村民们会每月开会发放退牧还草的补助款。每到秋收时节,海拔 4 500 米的辖龙村,因为庄稼生长期短,收获的青稞只够半年的口粮。纪录片《龙脊》记录了广西桂林龙胜小寨村里瑶族孩子们上学的故事,并以潘能高、潘军权、潘纪恩三个孩子的日常为主轴记录了小寨人民生活、劳动与学习的场景。小寨村位于越成岭南麓,离最近的公路有 20 多公里,这里没有电,没有广播,村干部偶尔可以看到几个月前出版的报纸。人吃的油盐酱醋,人用的肥皂、电池、胶鞋都要从山外挑进来。影片开端是农历四月龙脊插秧的季节,小寨村适龄而无法入学的儿童有 42 人,家境贫寒也使得村里的孩子随时面临失学的风险。影片结尾,是农历八月龙脊收获的季节,希望工程救助款使得一部分孩子得以继续学业。《最后的梯田部落》聚焦的是红河哈尼族。哈尼族靠着一锄一镐,在陡峭的山脊上开垦出赖以生存的土地,开垦梯田的成功使哈尼族社会历史发展进程发生了重大转折,他们终于从漫无边际的游耕和无始无终的刀耕火种中定居下来,并以梯田稻作农耕文化为核心产生了新的生产生活方式和价值观、人生观。《学生村》拍摄的是云南民族乡村的基层教育,其中展现了少数民族地区农村社会环境。中国云南西部大理白族自治州云龙县境内一个叫天登的地方,方圆 168 平方公里

的山地上共有 25 个村寨,居住着白族和傈僳族人家。由于山高路远,天登的孩子上学不可能每天往返于学校和家庭之间,唯一的方法就是住校,但学校又拿不出钱来建学生宿舍和伙房,于是父母们便在学校前的坡地上为孩子们建起一个个可供食宿的小木屋。久而久之,就出现了这座有 70 多所小木屋,260 多位小村民的学生村。学生村居住环境简陋,影片中何树松杨灿军两兄弟住在不到六平方米的小木屋里,每天只吃两顿饭,早饭吃完后要到下午六点才吃晚饭,米和蔬菜是从十几公里外的家中背来的,不仅要自己生火做饭,油盐柴米的事情都要自己料理。离学校不远有一家用发动机发电放映录像的私人小店,每晚放映些打来打去的片子,对孩子们有很强的吸引力。尽管学校规定熄灯睡觉以后不准去看录像,孩子们还是冒着被批评的风险偷偷去看。天登只有唯一一位乡村医生,可以处理一般的头疼脑热,但一旦生了大病,就需要到离学校 40 公里的县医院医治。另外,《中国少数民族》《绥宁人家的牛事》《百年青海》《龙陵傈僳人家》等影片中也讲述了中国各民族农村生活、生产状况,基本呈现了中国各地区发展差异和不平衡。

2. 农牧业是各民族群众的主要经济方式

1980 年,吴均一行八人到青海拍摄了纪录片《塔尔寺》《漫游柴达木》,这些纪录片呈现了青海少数民族生活的自然环境和文化状况,影片中的各民族形象也是一种农牧业状态的体现。吴均曾谈及了草原风情与拍摄情况:

> 柴达木盆地除了戈壁和沙漠之外,也有草原和绿洲。藏族聚居的天峻草原,蒙古族聚居的同普草原,哈萨克族聚居的阿尔顿曲克草原,水草都比较肥美。我们访问了一个蒙古族的

生产队，队长正在放牧，远处马群在奔跑，近处牛群在吃草，还
有很多牦牛懒散地来回走动，小牦牛追着"妈妈"喝奶，这牧歌
式的场面，令人心旷神怡。不知谁传出拍电影的消息，当我们
在队长陪同下拍摄他们居住的蒙古毡房时，许多老大妈身穿
鲜艳的绸缎大袍，站在毡房前等待我们去照相，那种场面拍出
来很不自然，而且一定有人说是组织拍摄的，其实我们什么要
求也没有提。估计她们为了显示自己美好的生活，把箱子里
最漂亮的衣服穿出来了。怎么办呢？叫她们换掉新装不合
适，于是摄影师寻找最好的角度，躲开那些过于修饰的东西，
尽可能地拍得自然一些。……我们在阿尔顿曲克草原拍摄了
一对哈萨克青年的婚礼，男的是牧民，女的是小学教师。①

　　这一回忆让人们感受到了摄制者与拍摄对象之间的关系，感
受到了柴达木盆地上的自然多样性、多民族杂居和牧业经济方式。
应该说，1979 年以来，中国少数民族题材纪录片展现了中华民族多
样的生产方式、经济方式和劳动状况。

　　狩猎自古以来就是维持鄂温克人生活的主要经济来源，鄂温
克人狩猎也遵循着质朴的可持续发展原则。《犴达罕》中，维加回
忆了他曾经准备朝熊开枪却被族人拦住的事，"鄂温克人打猎是按
自然时刻表，熊在谈恋爱时一律不能打，哪像汉人看见了就打"。
维加和族人们回到敖乡旧址给姥姥上坟，其中一个镜头清楚地照
出墙上"敖鲁古雅鄂温克民族狩猎文化博物馆"几个大字。鄂温克
人如今仍旧饲养驯鹿，在影片拍摄的第二年冬季，维加请求山下的
定居点运送草料，但受制于大雪，草料送不上去，驯鹿因为缺少食

　　① 郝玉生主编：《我们的足迹（续集）》，中央新闻纪录电影制片厂内部发行 2003
年版，第 362 页。

物死了好多。另一方面,偷猎使得驯鹿踪迹鲜少,影片记录了维加和毛谢在原始森林的五天四夜,发现了偷猎者下的套子和几处犴的尸骨。维加遗憾的表示此次只看到三次犴的足迹,一次在纳拉齐,一次在西格里奇,第三次在碱厂,但从前只在家附近一公里的纳拉齐就能够猎到犴。

高原畜牧业是藏族人民的主要经济方式,农业生产则以种植青稞为主。《牦牛》中,牧民扎拉介绍了游牧民族财富的评判标准,"主要是看牲畜有多少啦,牛羊少的叫穷,牛羊多的就叫富"。现今,传统的牧业正在面临挑战,在西藏,有一半的草原正在退化,国家开始实行退牧还草的政策,限制牛羊的数量,然而,减少的牛羊也意味着减少的家庭财富。高海拔缩短了西藏地区庄稼的生长期,秋收的青稞往往只够半年的口粮。而用卡车为周边工程拉沙拉土,替人搭建板房,牵牦牛给游客照相,或为登山营地输送物资等活计则为藏族人民提供了经济收入的有益补充。

另外,《探秘帕米尔》中记录了柯尔克孜驯鹰文化,其实这是牧业文化的一大体现。科克亚尔科尔克孜民族乡附近一个不起眼的山脚下,是著名的"猎鹰之乡"。柯尔克孜驯鹰人在家族中是代代相传的行当,猎鹰的捕食训练方式已经有几千年的历史。自从鹰被列入国家二级保护动物后,驯鹰人还特别为家里的猎鹰登记了户口。《最后的图瓦》中,图瓦人习惯从事畜牧业。现在,图瓦人夏天选择在山上避暑,冬天又赶着牛羊下山,在温暖的冬窝子里越冬,当地政府曾考虑让图瓦人定居,便在山下给他们修建了房子、分了田地,但他们并不习惯于精耕细作的农业生活,后来又陆陆续续返回了森林。一些居住在喀纳斯湖边的图瓦人本可以利用自己的房屋经营旅游业,但他们还是愿意将房屋常年出租给他人,自己搬到山里头,过着自由自在的游牧生活。影片一开始就记录了婚

礼过后的清晨,妇人和孩子赶着牛山上放牧的情景。牧业是克里雅人主要的经济方式,一望无际的沙漠荒原与成群的牲畜构成了影片主要画面。纪录片《大河沿》中,85 岁的族长老赛肉孜·巴拉克回忆说:"我爷爷的父亲、爷爷、父亲,几辈人都死了,听说过人名,那时候的事不知道了,我不知道爷爷,也不知道父亲,那时候我六岁,父亲只留下了羊,没干别的也没出去学手艺,我放羊一直放到 85 岁。"如今,族长的孙子,20 岁的乌布力·买吐逊不出意外将继承爷爷的活计与羊群。

3. 少数民族主要身份关系是农民

中华各民族是每一块土地上的建设者,世代劳作,他们或是游牧,或是农耕,或是渔猎,或是其他。1979 年以来,中国少数民族题材纪录片展现了各民族生产劳动场景,在这些场景里面我们更多地看到身为农民的民族形象,而身为市民的民族形象则相对较少。中国幅员辽阔、自然多样,传统与现代并存,草原文明、农业文明和城市文化并存。可以说,中国少数民族题材纪录片中少数民族身份关系的多样性以及以农民为主,其实是对中华农业文化传统以及各地发展不平衡、生态多样性的展现。

云南电视台制作的纪录片《最后的梯田部落》(2008)讲述的是哈尼族这一最后梯田部落的生活情况和风俗习惯,展现了哈尼族的民族歌曲、农耕文明、开秧门仪式、年轻人外出打工、婚姻习俗、农村集市、"姑娘房""打鸡卦"、奕车姑娘"白头巾"等状况。影像在流动中呈现了哈尼族和中国边疆生活的即时形象,如哈尼族开垦的梯田风景作为一个民族的劳动成果,壮观且优美;哈尼族保护森林和树木的传统,因为后者关系着水源与农业生产;青年人到江苏、浙江、上海等地打工的潮流,以及不愿意回来犁田耙地的现实状况。《龙脊》拍摄的是红瑶农民。小寨村的孩子从小就要学着分

担家务与干农活,和城里的孩子相比,他们更懂得"粒粒皆辛苦"的含义。《藏北人家》拍摄的是藏族牧民。湖边搭起的帐篷是藏北牧人措达的家。措达家里有将近 200 只绵羊和山羊,40 头牦牛和一匹马,他一家人的衣、食、住,完全取自这些牲畜,除此以外没有别的收入。《牦牛》拍摄的也是藏族牧民。牧民才贡和岳父一家生活在一起,才贡是家庭最主要的劳动力,57 岁的岳父扎拉是一家之主。气候无常的高原上,牧民们必须合全家之力,对抗自然的威力。另外,《中国少数民族》拍摄的是以渔民身份出现的京族,以农民身份出现的布依族,等等。

二、少数民族题材纪录片里的城市叙事

城市在人类文明传承、现代资本主义发展以及民族国家形成过程中,都发挥着关键作用。有学者如此分类城市,即作为生态社群的城市、作为文化形式的城市、作为资源分配系统的城市、作为集体消费单位的城市①。美国学者刘易斯·芒福德认为城市是人类社会权力和历史文化所形成的一种最大限度的汇聚体,他写道:

> 在城市这种地方,人类社会生活散射出来的一条条互不相同的光束,以及它所焕发出来的光彩,都会在这里汇集聚焦,最终凝聚成人类社会的效能和实际意义。所以,城市就成为一种象征形式,象征着人类社会中种种关系的总和:它既是神圣精神世界——庙宇的所在,又是世俗物质世界——市场的所在;它既是法庭的所在,又是研求知识的科学团体所在。城市这个环境可以促使人类文明的生成物不断增多、不断丰富。

① 德雷克·格利高里、约翰·厄里:《社会关系与空间结构》,谢礼圣、吕增奎译,北京师范大学出版社 2011 年版,第 67—89 页。

城市这个环境也会促使人类经验不断化育出有生命含义的符
号和象征,化育出人类的各种行为模式,化育出有序化的体
制、制度。城市这个环境可以展现人类文明的全部重要含义;
同样,城市这个环境,也让各民族各时期的时令庆典和仪节活
动,绽放成为一幕幕栩栩如生的历史事件和戏剧性场面,映现
出一个全新的而又有自主意识的人类社会。①

　　所以,城市是人类解决生活问题的物质手段,也是人类进行控
制、交流的组织场所,它是人类的艺术创造和实践结果。1979 年以
来,中国少数民族题材纪录片在拍摄乡村的同时,也讲述了少数民
族与城市的各类接触。中国少数民族题材纪录片更多地将镜头投
向少数民族社会的定居、城镇化,而对作为乡村的另外一面城市,
对于城镇化结果后的生活、置身城市内部的生活却缺少更多的细
致描述。那么,城市作为一种文明空间,它与少数民族社会究竟有
什么样的关系或者距离? 这是进行少数民族题材纪录片城市叙事
研究需要思考的。

　　首先,城市是先进的,是少数民族年轻一代向往的现代空间。

　　城市是便利、发达、开放、富裕、现代化、先进文明的象征,这样
的生活空间在少数民族题材影像中也成了梦想之地和寻梦场所。
《扎溪卡的微笑》记录了大城市成都,这里的医院可以医治唇腭裂。
影片中,拉姆姐妹通过上网,找到了微笑列车基金唇腭裂修复慈善
项目,通过联系华西口腔医院得到了免除医药费的确切消息。于
是两姐妹四处走访,召集了 17 个唇腭裂患者一同去成都治疗。扎
溪卡高原到成都有一千多公里,需要三天日夜兼程。在四川大学

①　刘易斯·芒福德:《城市文化》,宋俊岭、李翔宁、周鸣浩译,中国建筑工业出版
社 2009 年版,第 1 页。

华西口腔医院,经过一系列的诊断与检查,孩子们陆续根据自身的健康状况完成了手术,离开医院的时候每个孩子都领到了印有"The Smile Train"标志的书包和小礼物。这一纪录片展现的城市是发达、进步、现代的,它能够解决乡村所解决不了的资金、医药、技术等问题。

正如《茅岩河船夫》中所叙述的,城市对于居住在茅岩河下游的武溪村村民土家族小伙金宏章来说,像是一个遥不可及的梦。城市居民的峡谷漂流是一种体育或娱乐活动,而在茅岩河却是世代谋生手段。影片中,20岁的金宏章向父亲表达外出打工的念头,但未被父亲同意,后结婚生子。不过,十年后的金宏章仍然对着镜头说:"我最大的心愿就是到上海去打工。到上海扫地,当清洁工,收入也相当于在我们这里开一台车,所以我的心愿是到上海打工去。"应该看到,中国少数民族地区是整个中国的现代化、城镇化的一部分,少数民族人民也是深深融入当代打工潮流的。

另外,《百年青海》中拍摄了青海省西部城市格尔木。格尔木来源于蒙古语,意为"河流众多的地方",它是世界上辖区面积最大的城市。得益于青藏铁路与青藏公路的修建与开通,50年前还只是一片戈壁的格尔木,如今高楼林立、绿树成荫、车辆川流不息。延伸到家乡的铁路改变了来自西藏的姐妹,格桑拉姆和次日央宗的生活。她们坐火车来到青海西南部的沱沱河,成为青藏铁路的维护工人。影片中,两姐妹看起来年纪在二十岁上下,她们穿着橙黄色的工作马甲围着头巾,笑容灿烂地哼着家乡的歌。《藏族歌手降央卓玛》讲述了一个从乡村走入城市的藏族歌手的故事。影片积极肯定了城乡转变中歌手的音乐成就和价值实现。降央卓玛出生于四川省甘孜藏族自治州德格县一个牧民的家庭,初中毕业后因家境贫寒辍学,到德格县雀儿山宾馆做服务员,宴会席间凑数唱

歌因嗓音特别被县长发现,后一步步考入县艺术团、甘孜藏族自治州歌舞团,在歌舞团期间被送去四川音乐学院系统学习深造。经过专业的学习,卓玛的音乐天赋得以进一步显现,她的第一张唱片《这山这水》仅在藏区就发行了73万张,她的歌声中满载着对家乡山水的深情,她被称作"中国最美的女中音"。2004年的冬天,卓玛第一次进专业的录音棚录歌,"第一感觉就是非常地紧张,因为我当时从牧区刚到大城市,我接触这些东西的时候,我确实是摸不着头脑"。后来卓玛演出赚了钱,她也不忘回家乡看看,她用赚来的钱为父亲在家乡修了新房子。

其次,城市作为传统文明、乡村文明相对应的空间。

《牦牛》拍摄了少数民族社会和城市文明之间的交流。一般来说,城里人向少数民族社会寻求精神、娱乐与放松,也为少数民族的同胞们提供了额外的经济来源。六月是西藏的旅游旺季,距离夏季牧场十公里的旅游区,游客们蜂拥而入。懂汉语的牧民们在湖边牵着牦牛照相,一次可以挣到十元钱。除此之外,位于西藏的世界第六大高峰卓奥友峰,每年都会迎来世界各地的登山爱好者,牧民们带牦牛队往山上运输物资,也能获得一笔可观的收入。另一方面,少数民族社会向城市延伸谋求发展、各类生产、生活用品等。牧民罗布每年花费一万元供儿子在拉萨上学;才贡和妻子一起来到了当雄县城为新房购置家具。

再如,中央电视台《美丽中国》曾播出专题片《凝望北国边陲明珠黑河》,片子拍摄了新生鄂伦春民族乡,其中鄂伦春族人与城市进行勾连的是传统艺术与乡村文化。《神鹿呀,我们的神鹿》讲述了鄂温克族姑娘柳芭因为不适应城市而回到山林的生活。在此,城市成了少数民族青年无法安放生活的地方,不过镜头没有拍摄柳芭的城市生活,它只是存在于影像之外的联想之中。《犴达罕》

中，鄂温克人维加不仅生活在山林，而且出现在了城市里。通过征婚广告，南方姑娘夏老师爱慕维加的才华，维加因此离开了森林，走进了城市，来到了三亚。生活在三亚的维加脱去了蓝色、绿色的邋遢布衣，外出的时候会戴上印有英文的白色遮阳帽、墨镜，穿长裤条纹短袖，也会穿夏威夷风格的短袖短裤，干净利落完全像个城里人。维加和夏老师一起去游乐城，去登高礼佛，维加也很少说脏话了，在家的时候会拿着调色盘画山川河流，也画驯鹿，也还是会偶尔作诗。然而，维加表示，自己并不是对海南的建筑感兴趣，而是想要寻找当地民族村寨的水牛耕地和其他仪式性的产物，深入了解南方的民族。走在马路上的时候，维加搂着夏老师的肩膀，并要求随行的摄像拍摄下这一幕，维加说城里人都这样走。尽管态度并不认真，维加也开始跟着夏老师办的少儿英语班一起学习英语。夏老师深爱着维加，会在公交站帮他扇扇子，帮他戒酒，耐心教他英文。但同时夏老师也会担心维加在她的亲朋面前掉链子，会要求他举止表现要正常，甚至曾把维加送进精神病院。最终，维加一直为夏老师把他送到精神病院的事情感到难过，夏老师也觉得维加戒酒无望，无法生活在一起。故维加在影片拍摄的第五年的六月，一个人回到了敖鲁古雅，决定在森林里继续原来的生活。可以说，《犴达罕》让城市和乡村进行了一次碰撞，让现代文明和传统文明直接进行了一次对话，而作为传统文明和乡村英雄代表的维加，一直试图融入城市，但是城市对于维加来说难以成为心灵寄托的所在，纵然城市投来甜蜜的情爱和便利的生活，他依然牵挂着北方的山林，在他的观念里，也许南方民族乡村、水牛耕地，更能寄托他的心灵。纵然城市是现代化的象征，是发达的表现，但是在维加的意识中，山林乡村是进步的，是超越城市生活的。

《雨果的假期》记录了少数民族少年与城市的触碰。父亲早

逝、母亲酗酒,年仅 8 岁鄂温克族男孩雨果在社会的资助下,从大兴安岭深处的鄂温克定居点到无锡免费接受教育。冬天的一个假期,13 岁的雨果回乡探望自己的母亲。一直生活在城市的雨果,突然回到森林,显得有些茫然无措。火炉前,雨果和妈妈的一段对话很耐人寻味,小雨果有些漫不经心,或者说小雨果也搞不清楚自己究竟是怎么想的。"无锡好吗,那个地方""还可以""大兴安岭好还是无锡好啊""当然是敖乡好啦,敖乡好,大兴安岭也好""那是你的世界,我们管不了,你乐意干啥干啥。你养驯鹿也行,驯鹿有的是;你能考上大学当上博士也行,我就这么一个儿子"。雨果的舅舅维加形容雨果为"淘气的一个小孩""不是搁森林里待的小孩儿,他在森林里待着就得饿死""跟森林的情感疏远了"。雨果吃力地在雪地里拉动一块长木,最后干脆四肢伸展仰躺在地,而当被问到这次回来什么感受时,雨果的回答是"经验丰富,很爽",这里颇有一些由城入乡体验生活的意味。早先的驯鹿、运木头是鄂温克猎民的平常劳作,在雨果的世界里成了快乐体验。

第三,城市作为少数民族生活的一种场所。

20 世纪 90 年代以来,中国少数民族题材纪录片拍摄了许多身为农牧民的少数民族入城读书、打工等状况以及些许思想状态。例如,《啊,可可西里》中"从草原到都市"一节记录了少数民族地区的生态移民、城镇定居现状。逐水草而居的草原牧民,告别了世代游牧的日子,用牦牛驮着自己的全部家当,从各自的牧场草山向着乡里集中,他们卖掉了所有的牛羊,然后搭乘政府派来的汽车,沿着青藏公路北上五百多公里,来到了他们的新居,格尔木三江源生态移民村。城市的生活方式一开始令迁居的藏民们很不适应。三江源移民村村民多杰才让这样描述"这个地方毕竟是城市,口音有一些不懂,比方说上街上去,你坐车或者是去百货商店,啥都不

知道""她(妻子)就害怕人群中去,害怕自己丢了就是样子的感觉,我自己家这么一个房子里面,有墙上那种插座,我也是害怕小孩用什么东西向里插,我全部是该用的插板我用上,不用的我就用透明胶布直接封住"。但多杰逐渐适应并融入了城乡密切结合的生活,经政府部门的培训后,多杰以小型客车营运为职业,收入还不错,平均下来一个月能挣四五百块钱。影片中,多杰才让带着全家人清早出发,乘坐格尔木市政府专门为移民村藏族群众开设的四路公共汽车,去市中心的商业区逛街。如今的多杰才让已经能够熟练地用自助缴费机交费,到服务台前找工作人员兑换抽奖,并轻车熟路地带着一家人到快餐店吃饭,去菜市场买菜了。在格尔木三江源生态移民村,村民们可以到移民村村委会上课,从来自各地的城市志愿者身上学习一些和生活密切相关的内容,如就医、购物的简单对话等。经政府出资,到格尔木市驾校接受培训,也是三江源生态移民村的藏族村民掌握生活技能的步骤之一。将马和汽车进行比较,村民尼玛才仁告诉我们,"它(汽车)比马还要好使,调皮一点的马那就不一样了,你一骑的话它就蹦了,一蹦的话,你要是骑不好就直接摔掉了。汽车不会蹦呗,有时候还说不定,路不好的地方,还是颠得厉害,坑坑洼洼的,有马跑起来的那种感觉"。新生活带来了应接不暇的新内容,孩子们最为开心。影片中与多杰才让一同乘车进城的还有初二的西然拉毛,喜欢跳舞的拉毛利用学校假期在城里找了一份在业余文艺团体当舞蹈演员的临时工作,一个月有 900 元。采访中,拉毛计划着初中毕业就上高中,高中毕业则继续上大学。移民村村民尼玛才仁告诉我们,"现在这种生活,尤其这些小孩们,比较喜欢这种生活,那边根本就不想去,到那里去现在他们不会放羊,现在我那个小孩牛羊都分不清"。

总之,中国少数民族题材纪录片展现了各民族地区定居生活,

农牧民在城市里的生计、娱乐、心理变迁等等,不过纪录片对于内陆城市里的少数民族生活、各级城市少数民族的现实生活的深入拍摄却相对不多,有待进一步提高。这种提高其实是对中国各民族社会不断城镇化的回应,是对转型之下中国各民族人民城乡辗转、新旧文明交替心态的发现。

三、纪录片如何处理作为景观的城乡

中国少数民族题材纪录片的城乡想象是立足于中国走向现代化的历史语境的。"这里所谓走向现代化,指的是从一个以农业为基础的人均收入很低的社会,走向着重利用科学和技术的都市化和工业化社会这样一种巨大转变。"①可以说,作为现代化社会中的中华人民共和国旨在达成经济发展、军事强大、科技进步、领土完整、行政廉洁、教育发达以及其他相关目标。在这一现代化过程中,城市往往作为一种进步而被张扬,而农村往往作为一种落后而被要求变革。在此需要看到的是,城市和乡村不是对立的,不是简单的先进和落后关系,两者是相互联系,相互支撑的。城市对于乡村的作用自不待言,同样乡村对于城市的价值也不容忽视,城市的进步、繁荣应该看到乡村与农业、农民的支持、推动。对此,刘易斯·芒福德有过一段论述:

> 古往今来多少城市都是大地的产儿。它们都折射出农民征服大地时所表现的勤劳智慧。农民翻耕土地以求收获作物,农民把畜群赶进围栏以求安全,农民调来水源以求滋润田禾,农民建造谷囷粮仓以求贮存收获物……所以,从技术角度

① 吉尔伯特·罗兹曼:《中国的现代化》,国家社会科学基金"比较现代化"课题组译,江苏人民出版社 2010 年版,第 1 页。

看,城市不过是把农民营造大地的这种种技能统统推向一个新的高度。城市就是这种安居乐业生活的一种象征,这种生活是随着永久性农耕园地的形成而开始实现的:只有当有了永久性的庇护所、永久性的生产手段和生产形式的时候——比如果园、葡萄园和灌溉设施,以及永久性的保存和贮藏手段设施——人类才形成了这种安居乐业的生活方式。

乡村生活的每一个阶段都对城市的诞生和存在有所贡献。农民、牧人、樵夫、矿工们的知识经验,都会通过城市转化成为——或者"升华"成为——丰富多彩的成分而在人类文明遗产中流传久远:这个人贡献了纺织品和奶油,那个人贡献了壕沟、堤坝、木制水管和制陶旋床,第三个人又贡献了金属制品和珠宝首饰,等等;这些经验最终都转换成为城市生活中的各种要素和手段。这些东西也增强了城市生活的经济基础,为城市的日常生活提供了技艺和智慧。来自不同疆域、不同部族、不同类型的生产方式当中最为精华部分,都会在城市环境中得以浓缩,这些东西因而才更有可能彼此进行交融和实现新的组合。最终这种城市效能,在它们原来各自狭小而孤立的诞生环境中是根本无从实现的。①

可以说,中国各民族人民一道耕种着农田家园,一道建设着各级城市。中国少数民族题材纪录片广泛拍摄了各民族地区壮丽景观,其中既有乡村主题景观,也有城市主题景观。一般来说,景观分为自然景观和文化景观,前者由一个地区的所有自然特征组成,后者则由所有人的活动所组成。有学者称,"景观是由地球表面上

① 刘易斯·芒福德:《城市文化》,宋俊岭、李翔宁、周鸣浩译,中国建筑工业出版社 2009 年版,第 1—2 页。

任意部分可观察的特征加上所有不可观察的重要特征组成的"①。
四季、地理、气候、动物、人类、冰川、河道之类纯粹景观都是可以直
接观察的特征,当然自然景观不只是纯粹的自然形象,那些景观都
存有人类活动痕迹,那些山川风景、河道农稼之类自然也是由劳动
人民所创造出来的。因此,中国少数民族题材纪录片在拍摄各地
山川风物过程中,既要记录那些可直接观察的特征,还要探寻背后
那些看不见的东西,例如,在拍摄或研究乡村景观的时候,影像需
要审视土地制度、产量、生产目的、耕作方式、社会关系;在拍摄或
研究城市景观时候,影像需要思考城市金融、城市交通、大众媒介、
人际关系、管理制度等。

第三节 主体、底层、劳动者——少数民族
题材纪录片里的民族叙事

毋庸置疑,人是中国形象的主体,普通人是最好的国家形象,
中国形象的内涵体现在每一位中国人身上。中国少数民族题材纪
录片记录着各民族群众群体、个体形象,他们辛苦劳作、平静生活,
热情好客、敬畏自然,其实都是一种实实在在的中国形象。

中华各民族人民是共和国的主人,是这片土地上的建设者。
从建国初始,中国纪录片即将各族人民纳入到了民族国家影像之
下进行统一拍摄,其中最为代表的是《新中国的诞生》,影片让内蒙
古、新疆等地少数民族在抗战之后再一次高昂地迈上了民族影像,

① 理查德·哈特向:《地理学的性质》,叶光庭译,商务印书馆 1996 年版,第
175 页。

一起见证了新中国的诞生。中国少数民族题材纪录片主要展现的是各民族历史发展、地区风光、人文习俗、政治管理、经济生产、科教文卫以及民族团结、互助,各族人民形象也都闪烁于影像的每一个角落。这一记录风格一直持续到 20 世纪 80 年代,少数民族与工人、农民一起作为中国形象代表在纪录片中得以呈现。值得一提的是,新中国文艺提倡为人民服务,为工农兵服务,换言之,各族人民、各个阶层人民是包括纪录影像在内的中国文艺的取材对象与负责对象。中华各族人民是中国社会主义革命和现代化建设的主体,他们是各自家园以及伟大祖国的建设者。1949 年以来,各族人民当家作主,进行社会主义革命和建设,赢得了一定政治地位。90年代开始,中国大力发展市场经济,进一步向世界开放,在这一过程中,少数民族开始转换成一种底层叙事,并与工人、农民一起成了底层叙述的主要对象。无论是国家还是市场,两者都在尽力推动这一底层叙事的完成与合法性。赵月枝认为,它主要是 90 年代工农的媒介话语权被剥夺的反映①。至于少数民族的底层化叙事,可以说少数民族的媒介话语权传统一直以来受到国家政治的影响,而现在逐渐让少数民族普通人被大众传媒所忽视或者底层化,现代影像随之也参与了这一进程。其中,当主流影像或者官方影像对于少数民族人民的叙述不再将革命或者建设的主体性塑造作为重点的时候,各类独立影像或者民间影像的叙述式样则会成为外界或者这个时代的历史标志。换言之,在政治、经济和历史变迁过程中,主流影像与独立影像都一起参与了少数民族形象再现,那么,新时期少数民族题材纪录片究竟是如何叙述各少数民族的呢?

① 参见李英明:《政治学的理论》,《二十一世纪》(香港)2003 年 6 月号。

一、少数民族作为社会主义革命与建设主体

中国少数民族人口虽然不多,但是分布范围广,大多居住在边疆地区,各民族形成了大杂居、小聚居的分布格局。中国的每一步发展、每一项建设、每一件事情都离不开各个民族的共同努力,社会主义新中国由各族儿女共同建造,五千年的文明史由 56 个民族共同创造。

《民族之歌》用影像记录了各少数民族在社会主义革命与建设过程的发展面貌和巨大贡献。广西壮族自治区是壮族聚居最多的地区,居民扬起竹筏游荡漓江之上,女子身着传统服饰在江边洗衣高歌。在近代革命史中,数千壮族男子参与了金田村起义,加入到太平军队伍。1911 年广州黄花岗起义中,壮族同盟会员加入,在牺牲的七十二烈士中就有两位壮族人。韦拔群被毛泽东赞为:"读了半本马列主义,红了大半个中国。"他 1894 年出生于河池市东兰县武篆镇东里村的一个壮族家庭,参与领导创建了红七军和右江革命根据地,是早年为党为国捐躯的人民军队杰出将领。黎族是海南岛的土著居民,十一届三中全会后,海南黎族地区也与其他广大内陆地区一样实行了承包责任制,发展甘蔗、香蕉等水果经济作物,开展养殖业,并且成为中国重要的橡胶生产基地,而黎族人民是这里的主要劳动力。西藏自治区的各级领导成员大部分是藏族,人民当家作主,实行民族区域自治政策。农奴制早已结束,藏民在自己的土地上劳作、收获,生长在内地平原的农作物和水果经过科学实验和精心培育渐渐地种植在青藏高原之上,果园、工厂、新技术产业如雨后春笋,小学、中学、大学随即建立。吐鲁番盆地不再是风沙弥漫的戈壁荒漠,葡萄干随处可见,新疆姑娘在葡萄架下边劳作边跳舞。新疆维吾尔自治区建

立后,这里竖起了井架,石油开始被开采,戈壁滩上建起了铁路,现代化的科学实验室、工厂、技术设备、电子计算机相继出现。随着中国的进步,自治区风貌也在变化,出现了绿洲,荒漠变成了良田。

传说中的香格里拉是一个充满神秘、诗意与梦幻的地方。20世纪末人们发现真正的香格里拉在中国西南横断山脉的群山之间,云南省迪庆藏族自治州香格里拉县金江镇就是传说中的香格里拉,这里世代居住着藏族、苗族、彝族、白族、纳西族、傈僳族六个少数民族,是一个多民族共处的地区。《守护香格里拉》讲述了该地区少数民族响应国家科学发展观,保护香格里拉遗产保护区的过程。影像中修建水坝的消息让村民生活不再安宁,因为这意味着附近四个乡镇20万亩粮田将被淹没。这就是云南省正在论证的大型水利工程滇中引水,如果这一项目被确定实施,这一代大概十万居民将被迁移。这件事让当地人忧心忡忡,不仅因为香格里拉是他们依恋生活的土地,更因为家门口的金沙江和澜沧江、怒江共同形成了三江并流的世界奇观。2003年三江并流被联合国列入了世界遗产名录,村民感到自豪,更重视家乡环境的保护。村民说:"破坏简单,建设不易。给我几十万、几十亿都不要,珍贵的遗产在我们家门口,保护不好就是犯罪。"经过当地村民一再的商量和谈判,村支部主任最后决定将村民的意见写成一份书面意见书给政府,葛全孝成为了此事的负责人。2004年,葛全孝被邀请参加联合国水电开发与持续发展国际研讨会,第一次提出了当地农民在水坝工程开发的参与权问题,他认为农民的观点应该说出来让更多人知道,不管结果如何都要去做。他认为地区的发展不能以牺牲另外地区发展为代价,也不能以牺牲后代人的利益为代价。在他为写意见书进行考察的过程中,当地很多村民表示,虽然没有

非常优越的生活条件,但是自己的精神是最为富有的,他们眼里环境、空气、水、阳光都是美好的事物,正如他们在民歌里唱的那样,"红红的牡丹花开了,开在金沙江边,千万种花好,牡丹花最好,金沙江最好"。葛孝全在意见书中写道:"长江第一湾流域是天然的生态农业区,是香格里拉连接三江并流遗产片区的多民族共融人类文化社区,这一流域若被淹没,香格里拉县和丽江县的经济和社会将全面失衡,引发各种矛盾,危及边疆民族稳定,世人追寻的香格里拉梦境也将随之破碎。我们是香格里拉人,我们民众希望能得到香格里拉这块世界级大品牌的庇护,得到地方政府父母官的爱护。"在这一过程中,村民们在一起激烈地讨论,不断商讨对策,并多次跟村干部交涉,要求了解水利工程的具体事宜,他们认为村民自治就要有知情权,就要上传下达,群众的呼声要让政府知道。经过村民的努力,在车轴村全体群众大会上,镇领导和村民达成共识:本地区百分之九十五以上的人不愿意搬迁,镇领导应把村民的意见向上级部门汇报,对相关事宜要保证村民的知情权、参与权、决策权和监督权。县人大代表应该在人民大会上正式表达村民的意愿。这一影像展现了少数民族人民建设和保护家园的主动性和热心参与。

二、少数民族作为底层和被关怀的边缘存在

《扎溪卡的微笑》中的生活艰辛和无奈让人心痛。扎溪卡位于青藏高原东南边缘,这里海拔4 300米,是人类定居生存的极限,生存条件非常恶劣,这里的居民平均寿命只有58岁。扎溪卡人深信世间万物皆有因果。仁增多吉是这里的牧民,清早一家人收拾好准备带着孩子翻过山去挖虫草。"之前我从来没有挖过虫草,前几年即使欠了债我在家躺着休息也不去挖,反正我一个大活人怎么

都可以。可自从有了这个小孩后,为了给他挣钱治病,我也开始挖虫草了。"多吉的儿子在两个月大的时候被发现是唇腭裂,这在当地十分罕见,那的医疗条件也没有任何办法。多吉家里一贫如洗,几天前,债主派人来讨债与多吉的妻子白玛措发生了冲突,家里仅有的一点钱不由分说地被抢走了。之前,多吉一家向国家贷款加上到处借债,凑够了几万多去给儿子看病,但是因为孩子体重没有超过 12 斤无法进行治疗。这一趟外出治疗全家把钱花光了病却没看成。多吉的母亲日夜担心多吉会因为欠债被人毒打甚至被人杀死,加上孙子唇腭裂的病,家里更加艰难,整日以泪洗面。为了多赚点钱给孩子治病并还清债务,多吉早上不吃饭就上山挖虫草,晚上天黑的看不清路之后才下山。"坏天气挖虫草会触犯天神被雷劈,但是我没有听活佛的警告,一心想着带儿子出去看病,即使打雷下雨全身湿透了都觉得没事。"在当地举行大法会时,多吉一家不会出现,因为儿子不能带出去参加法会拜活佛。"大家都出去接受活佛的加持,无论老少都可以听到佛法,但是我的儿子就没有这样的机会。"多吉说:"只要能够给孩子治好嘴巴,被讨债的人杀死都值了。我一定要给儿子治好嘴巴。"然而对扎溪卡的穷人而言,带孩子出去治疗根本是不可能的事。当拉姆姐妹为扎溪卡当地唇腭裂儿童联系到可以免费治疗的基金后,多吉一家非常开心,露出了久违的笑容,而不再是以泪洗面,一家里洋溢着欢乐的气氛。

与《扎溪卡的微笑》一致,《藏北人家》《三节草》《深山船家》等影片也都记录了底层少数民族人民的基本生活和思想动态。

三、少数民族作为人类学研究的特殊文化群体

1979 年以来,少数民族题材纪录片广泛再现各民族多样文化,

于是少数民族一定层面上成了人类学研究的特殊文化存在。初春的清早,天还蒙蒙亮,陈红发站在高山之处高唱民歌,这是纪录片《最后的梯田部落》里的镜头。村里像他这样的老人在延续着哈尼族"祭天地"的传统。哈尼族居住在西南高原上的云南省红河县龙甲村,在这里凡是有哈尼族居住的地方就有梯田,梯田几乎是哈尼族的标志,哈尼族的一生围绕梯田展开。崇山峻岭中,万亩梯田一望无际,像是阡陌纵横的大地雕塑。哈尼族是世界上最早的农耕民族之一,历经千百年在红河南岸哀牢山区开垦出万亩梯田养育世代子孙,形成稳定和谐的农耕社会。"一栽栽出大丰收,二栽栽出发大财,三栽六畜兴旺,四栽出入平安",他们通过"祭天地"来表达对大地大山的敬意,开始一年的春耕生活。老人们发出声声深情的叫唤,为牛歌唱举行叫魂仪式。按照哈尼族的传统,族人为了得到天神保佑要过苦扎扎节,以一种类似于自残的方式寻求与自然万物的相互依存,因为他们认为耕作伤害了弱小的生灵,因此他们要在磨秋上运动,象征惩罚自己来安慰弱小生灵。在传统的农民的精神世界中,家不仅仅是提供食物和温暖的场所,家更是人们的精神所归,具有社会意识形态上的意义。在这个以家为单位的农耕社会中,每到栽秧时节,离家再远的子女、周围的亲戚都会回来帮忙。

又如,《唐蕃古道系列之嘛呢之城》讲述的是青海省玉树县新寨村作为世界上最大的嘛呢城的状况。这里藏民生活一刻也离不了嘛呢石,生病、生孩子、结婚、驱邪避灾几乎都要用到嘛呢石。藏区很多人不识字,六字真言"唵嘛呢巴咪吽"却几乎无人不晓无人不知。在村子的入口、马路垭口以及路的交汇处通常都会堆有嘛呢石,有的刻经文、六字真言或者佛像,有的什么都没有。藏民每天必须做的事就是走向嘛呢石堆,每献上一块嘛呢石就等于做了

一次祈祷多了一份功德。有的人甚至专门从几百里外拉回整车嘛呢石,然后一块块堆上以表达虔诚的信仰。48岁的布卜是嘛呢石工匠,他正在石头上刻超度经,十分专注。布卜已经连续刻了15天,整整两车的石头将要被他刻完,他笑着说:"我还要刻30年、40年。"刻嘛呢石需要十分仔细,刻的人必须懂得经文,每刻完一行字要重新念一遍,一个字刻错了就要重新开始。在这里,有的人刻石头是为了生活,有的人是为了普度众生。纪录片《敖包——对话苍天》同样展现了草原上敖包的特殊意义。敖包并不是地理位置的标志,人们相信通过敖包可以得到山水生灵的保佑,使自己的生活更加幸福。

四、少数民族作为经济循环的重要环节和资本过程的劳动者

纪录片《茶马古道》讲述了盘桓在云贵高原和青藏高原上的茶马古道。茶马古道的线路从茶的发源地说起,一个产地一个线路,从云南的西双版纳、大理等产茶地出发形成茶马古道销售的道路,以茶作为互市东西进行贸易,南来北往。茶马古道的沿途分布着傣族、藏族、白族、黎族、纳西族、怒族、布朗族、基诺族、哈尼族等二十多个民族。从采茶、制茶到货运,影像展现了少数民族的辛苦劳作。《最后的马帮》记录了国家交通部扶贫项目满孜——孔当公路未开通前,作为全国最后一个未通公路的少数民族聚居区,独龙族聚居区如何以赶马的方式输送物资进山的宝贵影像。影片同样展现了各地经济循环和协同劳作模式。

《最后的梯田部落》中,云南省红河县龙甲村的陈发红聊起了孙女在昆明打工的事情。在哈尼族当中,村里的很多后辈都跑去上海、江苏、浙江等地打工了,有的女孩子已经嫁到了大城市里。他说:"现在随她们的自由,不像以前,孩子们在十二三岁时婚姻就

由父母包办了。"村民白尼呼在读初中的时候,孩子就一岁了。"在那个年代很多带着孩子上学的,"他随即摆摆手严肃地说,"现在我绝对不允许包办婚姻,我的两个孩子都要让他们去读书、上大学,再怎么困难都不怕。"可以说,城市为各民族间提供了共同的居住社区和劳动场所,各少数民族已经分布在城市中,成为城市建设、民族间资本生成的主体。在这里,40 岁以下的人都外出打工了,50 岁以上的在守家。白家是哈尼族最普通的一家,也是中国大多数农村地区的缩影,这样的村子处在传统与现代相交替的变更中。随着社会进步和经济的发展,无论是汉族还是少数民族地区,社会风俗习惯走向科学化、文明化,越来越多的年轻人怀着闯荡世界的决心走出村落,融入外面的世界。

五、少数民族在家国之间

1950 年,全国各少数民族第一次派代表团来北京,参加新中国成立一周年国庆典礼,《中国民族大团结》对这一盛况做了描述。全国各地方少数民族代表包括土司、头人、活佛、喇嘛等一共 380 多人从边疆、高原、山区、草原等地区来到北京,受到了首都人民的热烈欢迎。镜头下的各族人民载歌载舞,在举国同庆的日子里欢天喜地,它不仅展现了少数民族传统文化,更是突出了民族大团结的主题和家国情怀。可以说,1979 年以来,中国少数民族题材纪录片继承了新中国影像政治文化,只是在关涉民族大团结和家国情怀的处理上艺术方式有所差异。在此,各民族个人、家庭以及族群,是与整个国家联系在一起的,或者说是家国同构。上述影像中的各民族家庭意识、族群意识、地区意识是被紧密地勾连到中国国家意识和中华民族意识上面的。

中国边疆地区多居住着少数民族,少数民族人民担负着保卫

边疆和建设边疆的双重任务。《民族的十字路——从喀什到帕米尔》记录了丝绸之路上的边疆守护者。塔什库尔干绿洲是山谷，地势高达 3 600 米，这里存有一个巨型城堡的遗迹，看起来像是一个高大的椭圆形土塔，从汉代开始便有军队驻扎在此，唐代在这座城堡中建立了军事总部，这里是中国守卫西域边疆的前线。在帕米尔高原塔吉克族自治区的民兵训练场内有一队手持长枪驰骋的骑兵，他们高鼻梁、深眼窝，具有西方人的面部轮廓。这个自治区和俄罗斯、阿富汗以及巴基斯坦接壤，阿富汗战争爆发之后，这里的民兵就不可以开枪，也不可以发空弹，避免被认为是军事挑衅，气氛很紧张。与此相比，居住地的街道上呈现着安逸轻松的氛围，树木葱郁，多数牧民正在山上放牧，路边三五成群的女人提着包归来，喜笑颜开。秋天是收获的季节，农民在地里收割，鸟儿飞来飞去，叽叽喳喳。正在进行婚礼的现场锣鼓喧天，他们在崇山峻岭中身着塔吉克族服饰载歌载舞。喀什一直是东西方文明的交流通道，集市熙熙攘攘。这里的少数民族有自己的幼儿园，汇集了乌兹别克族、塔吉克族、吉尔吉斯族、维吾尔族等少数民族的孩子们，他们学习维吾尔语、算术，男孩子们学运动，女孩子们学家政。

概括说来，中国少数民族题材纪录片叙事交织着革命话语、现代性话语或者说是普世话语。在这些话语之下，少数民族人民是社会主义革命和建设的主体，也是社会底层、文化群体和普通劳工。80 年代以后，革命话语在影像摄制中渐次消解，它主要源于现代性话语以及资本话语的张扬，后者更加地推崇资本、自由、人性、大爱。于是，少数民族早先作为革命队伍一员和社会主义建设者的身份逐渐被消解，开始成为分散的民众、离散的个体、特别的文化主体、现代自由资本之下的生产者与劳动者，以及

资本化过程中的失意者、打工者与贫穷的承担者或者是小利获取者。

应该说,中国少数民族题材纪录片对于各民族、中国形象讲述是一种自我书写,但是这一书写一旦落入他者的文化逻辑或话语格调,或者不加质疑地接受或者拒绝,这种自我书写便成了一种虚假的自我书写,一种对他者书写的跟风,在这一意义上,这种书写是无助于真实地呈现各民族形象以及中国形象的,相反会加固某些不准确的、静止的中国印象。中华各民族只有综合地作为社会主义、阶级、族群、民族国家中一部分或主体的时候,民族影像才能更具有历史的张力和开阔的视野。另外,少数民族作为纪录片所关注的一大对象,真正的内涵是对少数民族的尊重,是对中国形象的全面展现,这需要一种纪录片自主性的涉入,而不是流于西方所谓少数族裔之边缘存在的叙事政治,从形式和内容上一起落入西方话语框架。90年代中后期开始,少数民族俨然与工人、农民一样被划入社会边缘群体和底层而被观看,这种划分其实是对少数民族政治主体性的忽视,是对一种变化的客观实际的不加思考或远离。中国各少数民族人民是中国公民,不应该简单等同于社会的边缘存在和底层对象,或者更准确地说,那些边缘存在和底层对象是作为一种阶层差异,是作为一种政治、经济或文化弱势存在,个中有着各个民族人民。与此同时,中国各少数民族社会结构并非是平面化的,而是立体多样的,这一社会存有阶层差异,存有经济差距,存有文化区隔,存有心理差异,换言之,少数民族社会既有穷人阶层、平民阶层,也有旧阶层,也有富人阶层,这应该是少数民族题材纪录片摄制中需要意识到的社会现实。如果只是看到穷人阶层,影像叙事则会落入边缘存在和底层叙事之中。如果只是看到富人阶层,影像叙事则会落入偏执的权贵话语或革命话语、阶级叙

事之下。少数民族题材纪录片所面对的是复杂的少数民族社会现实,它的生命力体现在对客观现实的创造性处理,而不是选择性处理,甚至单一性处理中。

少数民族形象不仅是某一族群形象,而且关乎整个中国国家形象。纪录片对于少数民族形象的记录与传播既能反映社会发展与进步,还能促进民族认同。同时,纪录片中的少数民族叙事重要部分是少数民族文化叙述,而后者是一个连续的、互动的人类创造过程,在变化中发展。"再古的文化,拿到今天也会有全新的意义。少数民族文化的生命力不取决于某种语言、某种服装、某种习俗或某种民居,它取决于语言的使用者、服装的穿着者、习俗的保持者和民居的入住者,取决于这些生活实践者的创新能力,取决于他们的前瞻视野。"①因此,少数民族题材纪录片既要展现少数民族物质文化和非物质文化,还要关注少数民族民众生产能力、生活视野和复杂发展。与此同时,中国各民族作为一种政治符号,它也需要借助一套明确的文化符号来做区分,而文化区分导致的一个后果就是符号系统的选择性,或者说选择一个符号来厘定某一民族,而不能让某一民族穿上好几套服装或者使用好几种文化符码进行文化区分。这样标准化的、外部规定的识别系统的代价就是忽视了内部差异性,也使民族自身失去参与的机会。于是,少数民族题材纪录片在统一的多民族国家框架下如何再现、阐释和传播少数民族丰富文化和生活形象,如何借助官方制度和调动少数民族自主能力来进行生产和传播,这在市场经济高速迈进、全球文化发展格局日趋复杂的今天,显得十分重要。

① 纳日碧力戈:《少数民族文化之和而不同》,《学习时报》第 165 期。

本章小结　变与不变——作为
流动的中国形象

毋庸置疑,边疆形象是体认中国形象的关键。纪录片镜头投向边疆是完成一个整体中国形象讲述的关键。1979年,对越自卫反击战在中国西南边疆展开。其中的一处重要前线老山即处于少数民族地区,具体位于云南省文山壮族苗族自治州麻栗坡县。麻栗坡聚居着壮、苗、瑶等少数民族,这里建国前曾是中国共产党地下组织的活动场所,这里曾是各民族人民进行社会主义革命和建设的家园,这里曾密密麻麻地埋了无数地雷,这里也是国家级贫困县。随着改革开放的加速、扫雷工作的完成,这座小城成了中越边疆贸易区,如今也在经历着中国社会所面临的机遇和挑战。由此,纪录片所展现的诸如此类的边疆、各民族社会生活,应该秉持一个变化的、密切联系现实的整体视角。

众所周知,牦牛与高原人民生活息息相关,牦牛被藏族人称为"诺尔"(牧民家的"如意财宝"),它驮上百十来斤货物,如履平地,被人们称为"高原之舟"。1983年,上海科教厂摄制了《中国牦牛》。影片展现了壮丽的高原景色,介绍了牦牛的生活习惯及其经济价值。摄影师深入原始森林,拍摄了野生公牦牛角斗、较量过程,从山上斗到山下,从草地斗到激流,胜者昂首摆尾,败者落荒逃去,那气势汹汹的胜利者进入牛群,在母牛面前又显得那样的温顺。影片还记录了一只牛犊被饿狼咬死的场景,牦牛们闻到同类被杀的腥味时,不约而同地聚拢来,或默哀,或流泪,或"哞哞"而

叫,久久不愿散去①。时过 30 年,牦牛又在《牦牛》中得以出现。"看呐,它带来成功。看呐,它带来好运。看角啊,它拥有不朽的角。看角根,它角根厚硬。看嘴啊,它的嘴带来美味!"这悠扬而高亢的藏族歌谣,传达着藏族人民对牦牛的赞美与喜爱。在传统的游牧生活中,牦牛几乎满足了人们衣食住行的所有需求。牦牛奶可制成牧民过冬用的酥油,牛粪用来生火,牛毛则可以制成帐篷。从《中国牦牛》到《牦牛》,两部影片展现了清晰的高原景象、民族生活和中国形象。其中,不变的是牦牛与藏族人民的密切关系,不变的是牦牛的威武雄壮,不变的是山川的壮丽宜人。可如今,西藏和中国各地都处在高速发展和开放之中,经济方式不再停留在原始的农牧业,而走向了旅游业、服务业。这一转变在影片中得以反映,个中也是中国形象变迁的反映。

另外,中国少数民族题材纪录片呈现了少数民族社会观念变迁和思想流变。《藏北人家》《龙脊》《西藏班的新学生》《学生村》《牦牛》都记录了少数民族社会教育观念,但是这种观念是有变化的。纪录片《牦牛》中,罗布的儿子在拉萨上大学,每年要一万元的学费,尽管压力巨大,但罗布还是努力挣钱供儿子上学,希望他有个光明的未来,为此不惜把陪伴他运输物资的牦牛卖给商人凑钱。他说:"不让孩子干农活,因为干农活很累,让他找个政府的好工作,在政府里干活,让他过得幸福。"在罗布看来,读书会有个光明的未来,人生会过得幸福。《西藏班的新学生》中,家长们对孩子读书同样支持,即使条件不允许也会倾尽全力让孩子读书,因为家长认为现在虽然困难一点,但是等学成回来成为国家干部的时候会对父母有帮助。然而,在 1994 年的纪录片《藏北人家》中他们的读

① 何颖:《"高原之舟"拍摄记》,《大众电影》1985 年第 2 期。

书观念是不一样的。草原上的孩子并不上学,因为他们认为孩子们上学并没有多少用处。纪录片《学生村》(1999)和《龙脊》(1994)中则更多展现的是因为经济条件的限制而艰难读书或失学的学生情状。

中国形象是流动的、发展的,它存在于整个影像史里面。与此同时,中国民族影像里的中国形象也是预期形象和非预期形象的统一,显性形象和隐性形象的统一,或者可见与不可见的统一。马克·费罗称:

> 此外,现实不是直截了当地传递给大家的。谁能够保证作家本人就能够彻底地把握词汇和语言? 摄影师未尝不是如此。何况许多现实图景是无意中摄入镜头的。这种情况在纪录片中尤为常见。……挖掘诸如此类的线索(笔者注如穿帮镜头),探讨它与意识形态的符与不符,有助于发现潜藏在表象下的真相,透过可见的现象洞察不可见的内里。①

影像中预期或者非预期的中国形象是与观众感知息息相关的。纪录片是摄制者、拍摄对象、观众三者意愿、情感以及对生活世界理解的协商空间,影片价值与真实魅力是三者互动创建的结果。纪录片从不回避制作者、摄制对象以及观众对人类现实主观的、坦率的看法,其中纪录片美学的达成脱离不了观众评价,正如接受美学所认为的,应当从受众和接受出发进行文本思考。人类学者和民族志影像导演胡台丽曾就观众对《爱恋排笛湾》中少数民族"盛装出场"的质疑做出过回应。她称,这些盛装不是导演刻意安排的,都是排湾族人自行更换的,导演除了尊重他们而没有其

① 马克·费罗:《电影与历史》,北京大学出版社 2010 年版,第 153 页。

他办法。其实,这种盛装更换不仅不是虚假的,而且真实地反映了排湾人的内心世界和美学观问题。"排湾族人所认定的影像记录的最主要目的是要给人看的,特别是要留给后代看的,因此排湾人希望被摄时能穿得体面而正式,不仅服饰要美,衬托的景致也要美,要古典一点。此外,排湾族人还喜爱令人哀伤思念、惊讶赞叹、古意盎然的影像意境。"①有趣的是,看过《爱恋排湾笛》的汉族观众有些会因为影片中人物的服饰太华丽,而对影片真实性加以质疑,反而排湾族观众都觉得十分真实。正如学者布莱恩·温斯顿所述:"真实性还需要语境中其他方面的证实,这种证实就是观众的接受行为。事实上,'纪录片价值'并不依赖于生产制作方式,而更多依赖于观众的接受行为。……仅仅依靠影像本身是没法保证真实性的;观众要将其与经验(来自现实或基于其他方面的信息)进行对比才能验证其真实性。对真实的主张依赖于观众此前的知识和对现实的经验。"②非排湾族与排湾族两类观众的迥异感受,一定程度上说明真实的现实是摄制者与拍摄对象、观众三者默契协商的结果,这种协商的体认标准是合乎现实知识与经验。最后需要指出的是,影像中显性或隐性的中国形象则与特定历史语境牵连,同一镜头在某一历史语境下平凡无常,但在另外一种语境下则极具意义。

① 胡台丽:《排湾影像的美学(2001)》,http://www.docin.com/p-15460282.html。
② 布莱恩·温斯顿:《当代英语世界的纪录片实践(上)——一段历史考察》,《世界电影》2013 年第 2 期。

第四章　在民族影像传播力构建中
　　　　扩大中国形象效果

　　1955 年 12 月,毛泽东针对当时新华社在发展国外工作方面思想保守、行动迟缓的情况作出了指示:

> 　　新华社这几年做了一些工作。但是,驻外记者派得太少,没有自己的消息,有,也太少。为什么不派? 没有干部? 中国这么大,抽不出人? 是不是中宣部过去没有管? 应该大发展,尽快做到在世界各地都派有自己的记者,发出自己的消息。把地球管起来,让全世界都能听到我们的声音。①

　　可以说,"把地球管起来,让全世界都能听到我们的声音",它其实意在强调中国信息的国际传播问题。这一点在当今全球新闻传播秩序不平等、新媒体繁盛的时代语境下,无论是对新闻传播还是影像传播,都依然具有着现实意义。应该说,中国形象传播所涉渠道是非常关键的,同时中国形象面向的不仅是西方发达国家,而且包括世界各个国家。然而,许多国家媒体上很难见到中国形象叙述,或者所见到的是片面、歪曲的中国形象。有报道说:

　　① 《让全世界都能听到我们的声音(一九五五年十二月)》,载于《毛泽东新闻工作文选》,新华出版社 1983 年版,第 182 页。

（智利国家形象基金会媒体中心主任）珍妮弗·萨尔沃：中国这个词让我首先想到的是神秘、国土面积大、人口众多和古老的文化。近年来，关于中国的报道时常出现在报纸上。人们看到中国经济规模如何之大，经济发展如何之快，但同时也见到了一些负面报道。这些资讯让我形成了一种对中国的"混合印象"，既有让我惊叹的，又有让我疑惑的。智利是个资讯相对比较封闭的国家，人们了解中国的渠道相对有限，新闻报道又多从西方媒体转抄而来，有时难免信息失真。

……

美籍俄裔电影制片人、记者和政治评论家安德烈·弗尔切克：绝大多数西方人是从西方媒体的报道中了解中国的，而西方的主流媒体对华报道往往比较负面。在纽约或伦敦的机场书店里，几乎找不到一本赞扬中国的书，大部分都是涉及中国负面事件和一些敏感话题的书籍。

美国知名投资家、中国问题专家罗伯特·劳伦斯·库恩：许多西方人既羡慕中国取得的经济成就，又担心中国的强大会使其今后变得不可捉摸。西方媒体在这方面起到了一定的负面作用，它们没能反映中国的全貌。①

由此，中国影像既要塑造美好的国家形象，还要构建具有强大影响力、吸引力的媒体，或者与各国媒体加强合作，从而使中国信息走向世界各地。换言之，当前务必要重视的是如何提高具体信息的全球传播力，如何实现具体信息的有效送达。

谈论纪录影像里的中国形象，即是观察一种媒介里的国家形象。在这一意义上，一旦将民族影像与国家形象塑造进行勾连，那么1979

① 《全球视野下的中国国家形象》，《新华每日电讯》2011 年 11 月 23 日。

年以来的中国媒介环境是需要观照的。这种媒介环境简单说来主要包括"事业属性、企业管理"媒介体制、商业化的传播语境、多元的媒介生产与传播技术,后者主要体现在电视与网络、手机的大放异彩。纵观少数民族题材纪录片,这一影像变换既有宏大的政治、经济、文化背景,还有微观的影像专业背景。第一,1979 年以后中国进入了一个改革开放的时代,"以经济建设为中心"是国家发展的主导方针;第二,中国近三十年少数民族纪录片生产和传播的文化大语境主要经历"社会宣传(内部宣传)""对外宣传、对外传播""国家文化软实力建设"三大阶段。自 1949 年后,中央政府即以"对外宣传"作为国际交流和塑造中国国家形象的主要手段。对外宣传的主要对象是外国人,还有港澳同胞、台湾同胞和华侨、华裔(统称"四种人")。1986年,全国外宣会议还特别决定摄制系列纪录片《中国》,从而向国外介绍中国各方面情况,增进世界人民对中国的了解,促进中国的对外开放和四化建设①。由于"宣传"本身在国际语境中的负面色彩,在20 世纪 90 年代中后期开始用"对外传播"为对外宣传工作进行一种话语补充与置换。进入 21 世纪,作为一种旨在树立国家正面形象、加强民众信息交流与文化传播的软力量形式,公共外交在中国得到了越来越多的重视和研究②。在这里,中国电视特别是纪录片发挥了重要作用,张同道曾称:

> 在中国电视各种节目形态里,纪录片最早参与国际对话,担当着中国文化传播的重要使命。纪录片被提升为国家文化战略的一部分,因为纪录片不仅有媒介产业价值,更是价值观

① 高维进:《中国新闻纪录电影史》,中央文献出版社 2003 年版,第 301 页。

② 周庆安、胡显章:《中国公共外交的模式变革》,《中国社会科学报》2009 年第 2 期。

和国家形象传播最得力的媒介形式。国际纪录片传播现象诠释了纪录片的独特传播属性：跨文化、跨时空。近年来，中国电视文化品质明显下滑，媒介生态趋于恶化。作为大众传媒，电视本身就肩负公共传播的文化责任，而不仅仅是赚钱的机器。从这一意义说，纪录片不仅是文化品质的保障，也是改善媒介生态的重要力量。[①]

可以说，1949 至 1978 年间，中国少数民族题材纪录片主要用于内部宣传和社会整合，旨在增进各民族团结，反映各民族政治、经济、文化生活变化，描述各民族人民的爱国主义的思想和建设祖国的热情。随着改革开放逐渐走向世界，加强对外经济交流，塑造良好的国际经济合作氛围，少数民族题材纪录片也开始不仅在社会主义阵营国家传播，而且走向了更广阔的世界，于是，它们也被划入了对外宣传的框架之下，开始被要求肩负国家形象创造任务。这一意识在目前文化软实力的要求下不断明朗起来。第三，新时期少数民族题材纪录片是与少数民族题材电影的恢复、发展和少数民族题材电视剧出现、发展两大专业态势并存的。这些少数民族题材影像都叙述着一个现代化中国的光辉进程与复杂景象。

中国少数民族题材纪录片对各民族形象乃至整个中国形象的书写，属于一种国家形象的自我书写，这种书写同样需要借助特定的技术方式或媒介渠道来实现所载信息的有效传递。一般说来，中国纪录片主要依靠民间观影、大众传播、文化外交等方式获得一定传播，然而这种传播相对故事片、大众文化信息来说相对有限。那么，中国少数民族题材纪录片的传播力状况何如，如何进一步提升这一影像的传播力从而扩大中国形象传播，这是本章思考的问题。

① 《中国纪录片为何缺少平台》，《人民日报》2010 年 7 月 23 日。

第一节　少数民族题材纪录片传播：
文本与语境

　　中国各民族乃至整个中国形象的表达方式是多样的,它们在音乐、舞蹈、文学、报刊中都有所反映,但纪录片优势较为明显。作为世界早期纪录片经典之作,《北方的纳努克》即是把正在迅速消失的少数民族活动记录下来的影片,它有着重要的纪录价值和人类学意义,因而在世界纪录电影史上创建了一种民族志类型纪录风格。影像传播是现代社会最直观的传播方式,电影、电视、网络视频的快速更新,都为影像传播的开疆拓土作出了重要贡献。作为一种影像传播,纪录片具有新闻属性,也有着艺术属性。纪录片的新闻属性有利于少数民族形象的快速传播和跨域交流。纪录片是对现实的创造性处理,它所选取的素材来自真实的社会生活,其间所具备的一定的真实性与时效特性有利于对文本形象"无远弗届"地传播。纪录片的新闻特性延伸出的是纪实美概念,这满足了普通大众心理上存有的"真实感"期待。英国学者理查德·科尔伯恩认为,影像与"真实世界"的直接联系,或者说有多少真实可以在影像中呈现,是人们长期所关注的。在时事新闻和纪录片生产中,电视也一直把"展现事物的本来面貌"作为指导原则之一,强调一种"真实感"塑造①。纪录片的艺术特性契合了人类社会文化的历史深度与全面特质。纪录片对于各民族地区和民众生产、生活的拍摄,不是进行简单的信息传递,而是创造

① Kilborn Richard, "How Real Can You Get?: Recent Developments in 'Reality' Television," *European Journal of Communication*, 1994(9), pp.421-439.

性地深度阐释。从这种意义上,少数民族题材纪录片有利于深入、全面地展现各个少数民族,让国内外受众能够迅速、深入地体察一种中国形象。与此同时,娱乐性和观赏性也是纪录片艺术特性所存有的。中国少数民族具有丰富多彩的文化,影像更有利于直观、全面地再现这一多彩世界,让国内外受众在了解一种文化和情感经验的同时,获取一定的审美愉悦感。

少数民族题材纪录片的国家形象塑造,既要在拍摄过程中拿捏国家形象,在文本结构中表达国家形象,还要在传播实践中达成国家形象最大传播效果。经过 30 多年的改革开放,中国少数民族题材纪录片在不断继承、尝试以及参与国际对话中,已经掌握了一系列相对专业的纪录技术和制作理念。可以说,摄制一部能够走向全球的少数民族题材纪录片,这是在 20 世纪 90 年代就可以完成的事情,但如何将这些纪录片推向有效的媒介渠道和国内外播放平台,加强民族影像的传播力,实现社会效益和经济效益的共同达成,是少数民族题材纪录片发展需要面临的首要问题。中国少数民族形象关涉少数民族历史与现实的生产、生活情况,若是从人类生存环境来进行结构的话,它包括少数民族生活的自然环境、历史环境、现实环境以及内心环境。纪录片与少数民族形象呈现可以参照或转换为电影与文化的关系问题,而对电影与文化的关系探讨存在两种广义的研究方法:文本方法和语境方法。文本方法主要考察的是电影文本表现及其意识形态、文化控制权的争夺;语境方法涉及的是电影生产过程中的政治、制度、文化、产业等因素①。下面将从文本与语境两大角度来尝试分析少数民族题材纪录片传播力建设。

1979 年以后,中国社会对纪录片本质、功能和意义的判断,是

① 格雷姆·特纳:《电影作为社会实践》,高红岩译,北京大学出版社 2010 年版。

一个不断深入的过程。人们超越了以往对纪录片作为一种新闻宣传工具的认识,并逐渐发现了它所具有的社会整合、历史记录、价值传承、社会认知、审美娱乐作用。简单说来,新时期中国纪录片包括时事宣传片、风光片、政论片、人物片以及少数民族题材纪录片。在 80 年代开始的中国社会政治、经济和文化转型中,少数民族题材纪录片与整个中国纪录片一样,相应地开始发生了一次主题层面的转移,满足于阶级斗争的革命话语逐渐被置换成爱国主义、现代性话语、文化话语。其中,以《话说运河》《话说长江》为代表的大型电视纪录片和以《奇风异俗》《万里藏北》为例的民族风情片,都向改革开放过程中的全体国民进行了一次爱国主义“询唤”,以及民族国家自豪感的培养和主体感重塑。这些少数民族纪录片宏观性地描述了少数民族群众生活变化,以及各民族的独特文化、传统民俗、自然风光。90 年代,少数民族题材纪录片开始关注少数民族普通人物个体生活,并体察他们对于传统与现代之间关系的理解与内心感受。“我国的纪录片由自为到自觉地承担起自己的使命,把镜头对准人,从逻辑上说经历了三个阶段。第一阶段人只作为景物的陪衬、事件的点缀而存在。第二阶段镜头开始关注重要人物和特殊人物,但个体依旧淹没在群体之中而毫无个性色彩。第三阶段才真正开始讲述普通百姓的故事,他们的生存状态和人生思考成为纪录片的认识对象和审美对象,纪录片才从更普遍意义上肩负起实施文化交流、增进人类相互了解的重要使命。”①可以说,少数民族题材纪录片中的主流意识与大众化概念、宏大与日常叙事视角一直在今天还存在着。那么,少数民族题材纪录片究竟

① 任远、姚友霞:《让世界了解中国——纪录片〈最后的山神〉获奖的启示》,《中国电视》1994 年第 1 期。

如何处理宏大和日常两种主题选择呢？90 年代,少数民族题材纪录片逐渐进入个体日常,它们采用同期声、长镜头等方式讲述普通人物故事,这一变化与中国纪录片整体美学形态变化是一致的,并被作为一种创新性记录方式赢得国内外赞许与承认,《望长城》《最后的山神》等纪录片因此还获得了国内外影像大奖。不可否认的是,少数民族社会文化是不断变化的、动态的、交融性的。少数民族题材纪录片呈现少数民族,既需要宏观把握,也需要日常呈现,既要有宏大的国族叙事,将少数民族与整个国家与时代勾连到一起,又要关注少数民族普通人日常生活与文化习俗,两者不可偏废。同时需要秉承的是展现少数民族文化总体的、真实的面貌,防止少数民族文化以想象的方式进入影像。

回到 20 世纪 80 年代的少数民族题材纪录片,当时它们依旧在新影厂的主导下进行着乌托邦式的激情讲述,少数民族及其文化主要在大型的电视系列纪录片中被概括性述说。虽然文学作品中对个人主义的强调贯穿了整个 80 年代,然而纪录片叙述却压制着个人想法及其认同,直到 80 年代末才有所改观。这里延伸出来的是少数民族题材纪录片的国家书写问题,或者说如何看待纪录片中的国家主义问题。"国家主义至少具有两面性,它可以是积极的政治利益,也可以是可怕的政治威胁。一方面,国家的观念是一种促成身份认同感的方式,没有这种认同感,任何社会群体都无法幸存,国家仪式使得我们能够庆祝并确认我们的成员身份。另一方面,国家主义可以用来说服那些被不公正对待的人们,使其为了国家利益而接受他们的附属地位。"①因此,纪录片中的国家主义式书

① 格雷姆·特纳:《电影作为社会实践》,高红岩译,北京大学出版社 2010 年版,第 182 页。

写是一把双刃剑。新时期少数民族题材纪录片中对少数民族社会
的概括性呈现及其美丽自然环境的拍摄,它对少数民族群众在内
的中国人民乃至全球华人,不无一种国家成员的自豪感、身份认同
与共同体维系效应,满足了现代化发展中不同层次国民的文化归
属心理。国家主导的少数民族题材纪录片书写另外一层顾虑更多
则是能否展现少数民族丰富文化,以及展现少数民族的现实生活
信息与其中的问题与矛盾。以大江大河为题材的大型纪录片以集
体表达的气势全面地强化了民族国家身份认同,影像中所有出现
的人物一概不出声,人物的声音与喘息都被渲染力极强的解说词
掩盖,形形色色的人们更似背景中的摆设一般流连于摄影镜头之
内。这是一个独特的纪录片时代,而为了更好地促进中国纪录片
发展,中国纪录片从业者在实践中探索出了一条道路,即将普通人
日常生活拎了出来,表现他们的语言、神态乃至尽多的细节场面。
杜赞奇曾提出一种复线的历史观念,"一种试图既把握过去的散
失,又把握其传播的历史"①。在"复线的历史"中,"过去并非仅仅
沿着一条直线向前延伸,而是扩散于时间与空间之中,历史叙述与
历史话语在表述过去的过程中,根据现在的需要来收集、摄取业已
扩散的历史,从历史中寻找有利于己的东西,也正因为如此,新的
历史叙述与历史话语一旦形成,又会对现实形成制约,从而揭示出
现实和历史的互动关系"②。杜赞奇提出这种复线的历史意在取代
"线性历史"的观念,具体研究历史话语的形成过程,在人们摄取的
话语系统之外去发现另外一种历史。从这一意义上,纪录影像再
现少数民族乃至整个中国社会形象时候,可以参照宏大的主流话

① 杜赞奇:《从民族国家拯救历史:民族主义话语与中国现代史研究》,王宪明
译,江苏人民出版社 2009 年版,第 50 页。
② 同上书,第 2 页。

语,更需要呈现众多被遮掩的、不为主流历史叙述所重视的个体状态及其身份认同。

少数民族题材纪录片需要再现主流观念,继续张扬少数民族发展、合作、团结主题,当然这种主流观念的展现既可以是宏大叙事,也可以是日常叙事,两者是相互交织的或者说并非是二元排斥关系。例如,《雨果的假期》谈的是鄂温克小男孩雨果回到山林的生活状态与内心感受,但它也涉及居民点安置、少数民族学生到发达城市读书问题,反映着政府对鄂温克人关爱与帮助的主题。不论如何,判断少数民族题材纪录片的摄制意义,不在于其是主旋律还是非主旋律,官方的还是民间的,宏大的还是日常的,而是是否平等、客观、真实地逼近现实生活,是否彰显历史价值和人文关怀。

1952年1月,由"长江"和"代管昆仑"合并组成的"长江昆仑联合电影制片厂",联合"文华""国泰""大同""大光明""大中华""华光"等私营影业公司,成立了国营上海联合电影制片厂,后于1953年2月正式并入上海电影制片厂。于是,私营影业的国有化比其他工商业改造提早了三年,电影业的私营历史在大陆发展中断,中国电影制片事业走向了完全国家化道路①。可以说,作为民族国家影像文化一部分,1978年以前少数民族题材纪录片是在国家控制与主导下生产与传播的,它基本由中央新闻纪录电影制片厂及其他电影制片厂摄制,由城市影院放映系统和农村放映队途径进行播放。国家专业管理部门对少数民族题材影片总体的摄制

① 1952年4月4日,政务院第131次会议批准了文化部电影局提交的《1952年电影制片工作计划(草案)》,计划中说:"中央人民政府文化部已经接受了各私营电影制片公司的纷纷请求,将这些私营电影制片公司改为国营。在今后一月开始,上海原来的各私营电影制片公司已合并组成为国营的上海联合制片厂,此后全国电影制片事业已走入完全国家化的道路。"参见吴迪:《中国电影研究资料(1949—1979)》,文化艺术出版社2006年版,第232页。

要求是，"反映在中华人民共和国的大家庭里各民族空前的友爱团结、民族地区政治、经济、文化生活的变化，着重描写各民族人民的爱国主义思想的成长和共同建设我们伟大祖国的精神和热情"①。进入 1979 年以来中国社会现实，中国少数民族题材纪录片传播力建设的语境变化主要表现在三大方面。

首先，少数民族题材纪录片摄制主体多元化。1979 年以后，中国少数民族题材纪录片制作载体逐渐从电影走向电视，私营影业以多种方式逐步地放开，他们以合作者身份甚至直接参与了少数民族题材纪录片生产。可以说，新时期少数民族题材纪录片的拍摄是一个制作主体身份和权力逐渐下移的过程。随着中国文化体制改革的推进，国家对于影视业将逐渐从生产者角色转换成管理者角色，重点进行政策、资金等层面的管理和引导，而独立制作群体将会越来越壮大。

新时期少数民族题材纪录片的一个总体发展趋势是越来越契合民族性格，越来越接近族群日常生活与内心世界。这种趋势依然具有极大的提升空间，它是未来少数民族纪录片编导需要兼顾的一个重点。那么，如何看待少数民族题材纪录片摄制主体的文化身份呢，是不是本民族导演相比非少数民族导演更能够客观、真实、深入地呈现少数民族文化？学界不乏有研究者认为少数民族题材影片最好由少数民族自身导演来拍摄，甚至主张从导演身份上来界定少数民族题材影片。这些讨论的出发点在于，只有少数民族导演才能真正地了解少数民族生活，体察少数民族内心世界和社会认同，从而能够对少数民族文化进行最好的呈现。这一点

　　① 吴迪：《1954—1957 年电影故事片主题、题材提示草案（节录）（1953 年 10 月 1日）》，载于《中国电影研究资料（1949—1979）（上）》，文化艺术出版社 2006 年版，第358—359 页。

需要辩证地看待。从 20 世纪 80 年代以来,蒙古族纪录片编导鲁·额尔德尼对草原民族文化感受颇深,因此先后拍摄了《沙漠之歌》《草原散记》《驯鹰散记》《寻找都仁扎那》《温都根查干》《金色的圣山》《父亲的眼泪》《一件没有缝完的蒙古袍》《驼殇》《印象蒙古》等纪录片,展现了草原生态、牧人生活,真实地阐释了具有自然崇拜、英雄崇拜特质的草原文化以及对于草原所有生命的感悟①。非本民族导演在摄制纪录片过程中,他们往往会把少数民族主体置于被观看的客体上去,造成一定的应然想象和文化失真,不过,本民族导演固然对自身文化具有深刻理解,但是否能够做出最好的讲述或者说客观地讲述则因人而异。具体说来,少数民族题材纪录片可以让不同文化身份的编导来拍摄,只要他们能够深入现实生活,真正地理解和再现少数民族文化和族群心理。《最后的山神》《雪落伊犁》《雨果的假期》等纪录片即是在编导们深刻体会少数民族文化的基础上完成的,但他们并非本民族编导。此外,这也涉及一个如何看待少数民族及其文化的视点问题,如果一味地强调少数民族文化的特殊性与差异性,相反会阻碍我们更好地去呈现少数民族文化。正如刘杰在一次访谈中所言:"第一次去云南就强烈地感到了文化的距离感。拍片的时候开始很挣扎,后来明白只要淡淡地把它讲出来就可以了。强化民族文化差异,就不能保持平视和客观的立场。拍摄一个看上去文化落后于我们的少数民族,创作者的姿态很重要。"②

　　众所周知,当今大众传媒受到商业逻辑制约,它们尽可能地播出大众化节目,以吸引更大多数受众的观看,扩大广告收入。中国

① 李树榕、苏都:《额尔德尼"草原"纪录片的历史文化意义谈》,《当代电视》2008年第 12 期。

② 刘杰:《真实于内心　做有意义的电影》,《当代电影》2011 年第 12 期。

少数民族题材纪录片在 90 年代开始关注大众日常生活,一定程度上也是契合了中国电视市场化改革取向以及大众的文化口味,然而如果仅仅关注大众日常生活,拍摄奇异性场景甚至娱乐化,这无疑会损害纪录片本身的发展及其服务公共文化诉求。其实,中国少数民族题材纪录片的发展得益于一批独立制片人,他们对于中国纪录片实践乃至理论发现都作出了贡献。然而,纪录片是非商业的,而民间资金都投向了故事片和电视剧,因此这些纪录片创作者及其生产的纪录片必须考虑资金和生存问题。同时,这些纪录片创作者大多没有受过专门训练和影像教育,他们的纪录手法、制作理念以及专业精神仍需要进一步规范与专业化,否则将拍摄少数民族题材纪录片作为获取名声和经济利益的跳板,这将无益于中国少数民族题材纪录片摄制队伍的良性建设及少数民族影像生产的可持续性发展。

其次,少数民族题材纪录片散布系统的多元化。可以说,从 20世纪 50 年代中期到 80 年代,中国少数民族题材纪录片传播是在国有城市影院(包括机关、厂矿以及学校电影放映系统)与乡村电影播映系统(乡镇电影院和电影放映队)的双重运作下进行的,新闻片和纪录片(包括少数民族题材的新闻片和纪录片)传播渠道基本如此。需要指出的是,中央政府十分重视少数民族地区和边远山区的电影放映工作,加强电影放映队建设。当时,虽然存在片源紧张、时效性时常打折扣等问题,但它却使得各类题材纪录片传播变得更加可能。另外,《中国民族大团结》《通向拉萨的幸福道路》《欢腾的西藏》等少数民族题材纪录片还走出了国门,主要是在社会主义国家阵营得以交流和传播,叙述并表现着中国少数民族和国家形象。

20 世纪 80 年代乡村放映队和乡镇电影院依然红火,它们放映

的纪录电影受到了电视业的不断冲击,到 80 年代末逐渐式微。随着 70 年代末中国电视业的起步以及 90 年代开始中国电视业的商业化转型,新时期少数民族题材纪录片与其他类型纪录片主要是电视片生产,它们传播的一大关键词是"栏目化生存"。中央新闻纪录电影厂编导施志镒曾回忆自己在云南地区特别是迪庆藏族自治州中甸县的工作经历,他先后拍摄了《高原航站》《春到中甸》《布革局长的故事》《特姆的足迹》《白族大本曲》《滇缅路上惠通桥》《滇越铁路叙春秋》《佤山木鼓》《博南古道》等民族题材纪录片作品。施志镒还特别谈到了这些作品播发渠道的流变。80 年代初,先是新影厂的电影杂志片《祖国新貌》,后《祖国新貌》停拍,改拍新影厂自主的电视栏目《纪录片之窗》。2002 年,全国纪录片会议确定原央视一套的《地方台 30 分钟》改为 30 分钟的《纪录片》栏目,新影也参与了这个栏目节目的制作。这个《纪录片》栏目也就是后来《见证·亲历》栏目的前身。2006 年,《纪录片之窗》《纪录片》栏目相继停办,改为《见证·亲历》栏目。2012 年年初,《见证·亲历》栏目终止①。简单说来,电视栏目具有以下特点:固定的播出时段、一定的生产周期、规范化生产、统一的选题与风格、固定的板块模式、固定的栏目包装、一定的制作队伍作保证、稳定的收视群体和相对固定的经费预算。1978 年 9 月 30 日,中央电视台为向国庆 29 周年献礼开办了《祖国各地》栏目。作为中国第一个纪实性节目,该栏目主要介绍我国的山川风光、名胜古迹、民族风情,以此传播地理、历史、文化知识。栏目每周播出一次,每次 20 分钟。它虽然没有十年后的《地方台 50 分钟》那么声名显赫,但是

① 施志镒:《探访云南十二年》,http://www.cndfilm.com/special/jlysh/20130814/103323.shtml。

这种栏目化的播出方式使得纪录片制作者与观众之间的关系发生决定性的变化,同时产生的"服务意识""观众至上"意识对促进纪录片栏目化的发展意义深远。1979年7月专题部设立,《祖国各地》栏目组中涌现了一批优秀的系列节目,如《长白山四季》《沙漠散记》《沿海明珠》《黄金之路》《蜀道》等①。1989年,中国第一个严格意义上的纪录片栏目《地方台50分钟》(1990年改为《地方台30分钟》)创办②,而1993年上海台"纪录片编辑室"和中央台"东方时空·生活空间"的正式开播则是中国电视纪录片栏目化最终确立和纪录片开始蓬勃发展的标志性事件。1998年6月1日,中央电视台面向海外的纪录片栏目《纪录中国》开辟,它主张"以真实纪录中国现实生活中发生的典型故事手法去展示中国时代变革的大潮"。进入新世纪,中央电视台先后开辟的《见证》《探索·发现》《讲述》《美丽中国》《魅力纪录》《发现之路》《走遍中国》等栏目,也都是作为纪录片栏目而存在着的。2004年,上海电视台的《纪录片编辑室》依旧保持较好发展状态,而且还继续栏目化复制,

① 方方:《中国纪录片发展史》,中国戏剧出版社2003年版,第316页。

② 20世纪80年代初,地方电视台陆陆续续向中央电视台输送大量节目,但是当中央电视台实行栏目化之后,地方电视台选送的这些节目遭遇了播出无法集中统一管理的困难。对此困难,最行之有效的办法自然是也将这些地方台拍摄的风格各异的纪录片进行栏目化设置,于是《地方台50分钟》应时而生。在当时的电视人看来,长纪录片可以代表一个国家电视专题节目的水平。50分钟是当时国际上纪录片的一个通行长度,确定了这个时间便可以逐渐将中国的纪录片带往世界。的确在90年代宁夏电视台康健宁导演的作品《沙与海》在该栏目播出后,经过推荐参加"亚广联"电视纪录片评选并摘取了大奖。在栏目开播第一年之内,大量风格迥异的电视纪录片层出不穷,其中不乏一些在题材和拍摄形式上具有开创性意义的精品,如《横断的启示》(电视论文)、《教育·学生·未来》(电视纪实报道)、《明天的浮雕》(诗化的电视报道)、《说说广西》(电视杂志)、《湘西,昨天的回响》(电视纪实散文)、《土地忧思录》(电视纪实评论)、《房子会有的》(电视新闻纪实)、《格拉丹东儿女》(电视纪录片)、《西藏的诱惑》(电视文化片)、《走向世界之极》(电视报告文学)等。参见赵化勇:《中央电视台发展史》,中国广播电视出版社2008年版,第204页。

先后衍生了《环球纪实》《人物》《传奇》等十多个纪录片栏目。另外，由北京零频道广告公司和上海东方卫视联合推出的大型电视纪录片栏目《东方全纪录》，2004年1月3日于上海东方卫视首播，它是中国第一个完全市场化运作的纪录片栏目。更可喜的是，2009年，央视纪录频道开播。2011年，央视纪录频道还推出《特别呈现》，专门划出一个纪录片放映时段，主要播放国产原创纪录片，展现一个立体的中国。2013年，国家广电总局下发《关于做好2014年电视上星综合频道节目编排和备案工作的通知》，要求上星综合频道每天必须播出30分钟以上国产纪录片。北京纪实频道、上海纪实频道、湖南金鹰纪实频道相继上星播出，这些都为纪录片播出提供了良好的、广阔的播出平台。

　　纪录片栏目为中国纪录片赢得了合法性地位和发展机会，中国纪录片的不断进步正是得益于这些栏目的设置和发展。同样，新时期少数民族题材纪录片也受益这些纪录片栏目，如《茅岩河船夫》《雨果的假期》等少数民族纪录片是《纪录片编辑室》播出的，《龙脊》《西藏的诱惑》等是《地方台30分钟》推出的。这些纪录片栏目也带动了陈晓卿、康健宁、孙曾田、顾桃等一批纪录片编导的成长与成名。又如，《东方全纪录》先后播出了28集少数民族题材电视系列片《中国的西域风情》，再现了中国少数民族历史变迁、人文生活、传统技艺、民间传说、建筑文化等。如果谈中国少数民族题材纪录片的电视栏目化过程的话，主要有这样一批栏目：中央电视台率先在1996年推出的《中华民族》栏目；内蒙古电视台在2004年推出的《蔚蓝的故乡》栏目；新疆电视台在2007年推出的《丝路·发现》栏目；西藏电视台在2010年推出的《西藏诱惑》栏目。可以说，中国中央电视台和各民族地区主流电视台开播以少数民族题材纪录片为主的纪录栏目，它为少数民族题材纪录片的创作

和播出搭建了平台,推动了此类纪录片的专业化发展,有利于各民族文化的传播和各民族的相互了解。

　　除了依托栏目化这种体制内计划性生产与传播之外,中国少数民族题材纪录片也有一部分是非栏目化生产出来的。许多少数民族题材纪录片虽然是在纪录片栏目播出的,但是生产主体却是栏目外的。摄制《最后的山神》《神鹿呀,我们的神鹿》的导演孙曾田是来自中央电视台国际部的。《三节草》《沙与海》《雕刻家刘焕章》等在国内外获奖的许多纪录片大多是通过中央电视台的《地方台 30》播出的。这些纪录片充满着一种个人英雄主义的生产色彩,康健宁、王海滨、祝丽华、梁碧波等纪录片导演基本是这样走上纪录片创作之路的,然而他们作品的播出以及扩大影响最终依赖的还是纪录片栏目。

　　如果说电影院是电视欠发达时代观看少数民族题材纪录片的一个选择,栏目化是电视高速发达时代收看少数民族题材纪录片的一个方式,那么在网络媒体高速发达的 21 世纪,中国少数民族题材纪录片的传播又多了一个渠道——网络视频。以网络、手机为代表的新媒体以其强大的传播优势为纪录片的传播开辟了发展空间。一些纪录片网站在网络视频发展初期就已经出现,但是囿于存储技术及其小众化传播,这些网站影响非常小。从 2008 年开始,国内部分知名门户网站开始设置纪录片频道,将原来在电视媒介或是院线等平台播出的纪录片纳入到网络世界中。2008 年 7 月 30 日,良友纪录垂直门户网站正式开通。2009 年,搜狐视频推出高清纪录片频道,通过与国内外最权威的版权所有方及独家版权代理公司进行合作,成为国内第一家拥有纪录片数量最多且均具有版权的网络视频播出平台,纪录片涵盖了人物、社会、历史、刑侦、自然、军事、探索等不同的内容。2010 年 10 月,优酷网宣布和

美国国家地理频道达成战略合作,优酷可以作为国家地理频道在中国的视频合作伙伴,向中国网友播出国家地理频道精彩纷呈的纪录片。2010 年 12 月,百度旗下高清视频网站爱奇艺网与大陆桥文化传媒有限公司正式达成在纪录片领域的战略合作关系。此外,中国网络电视台纪实台也整合了央视纪录片频道、科教频道、国家地理频道、新影厂等生产和播出的一系列优质纪录片资源,为网友打造纪录片的饕餮盛宴①。纪录片播出的网络化转型也为少数民族题材纪录片的网络视频播出提供了长足的发展空间,然而视频网站涉及的网络技术、节目版权、视听许可证等诸类问题仍需要解决。

第三,少数民族题材纪录片应该坚持一如既往地"走出去"。中国少数民族题材纪录片一直注重参与国际交流,或是以对外宣传片走出国门,或参加国内外影展而有所提升,其中《中国穆斯林》《藏北人家》《雨果的假期》等纪录片在世界范围内都具有一定的影响力。"文革"前,新影厂就曾和许多国家及地区交换过影片资料,利用交换来的各国资料编制杂志片《世界见闻》,向国内受众介绍国外情况,我国也把外宣资料通过交换的方式提供给外国选择性使用。1979 年年底,文化部批准成立了中国电影输出输入公司。作为唯一经营管理电影进出口贸易的国营专业机构和中外电影交流的一个重要窗口,中国电影输出输入公司不仅经营管理商业性的影片进出口业务,也从事非商业性影片的输出输入工作;不仅对外销售中国各类影片的影院发行权、电视转播映权,也出售影片的录像带、录音带和激光试盘的发行权;除了香

① 李翔、李芸:《电视纪录片网络化生存现象研究》,《中国电视:纪录》2011 年第 9 期。

港南方公司继续代理我片在港澳及东南亚地区的发行以外,还委托香港新利录像有限公司代理我片录像带在海外的发行权。与此同时,还在积极筹备建立和恢复驻外电影代表处①。80 年代开始,中国纪录电影工作者重启与外国以交换摄制组的形式,互派摄制组到对方国家拍摄影片,把外国情况介绍到国内,也把中国情况介绍到国外,如新影厂曾和加拿大、澳大利亚、日本等国互换拍摄②。《中国穆斯林》则是根据新形势需要而摄制的一部对外宣传片,它介绍了中国已经有 1 300 多年历史的伊斯兰教现状,宣传了中国宗教政策。这些交流既有利于国外受众更好地了解中国情况,也有利于中国影像工作者对国外纪录资料拍摄技巧、理念的学习与借鉴。

1983 年 4 月,广播电视部在北京召开了第一次全国电视节目对外宣传工作会议,会议通过的《全国电视对外宣传工作会议纪要》由中央电视台宣传部转发各省、自治区、直辖市和中央宣传系统各单位。会后中央电视台首先调整机构充实国际部力量,内部改称“对外部”,而其他地方台也纷纷成立专门的对外宣传机构,如上海电视台于 1983 年成立的纪录片科。1984 年中央电视台正式把国际部改为对外部,并开办了《华夏掠影》和《中国纪实》等对外专题栏目。中央电视台和各地地方台的对外宣传机构都开始专事纪录片的摄制并且由中央电视台寄往外国电视台进行交流,如上海电视台 1984 年一年内被中央电视台选送出国的纪录片就有 28 部,居世界第一位。电视纪录片的对外宣传一方面可以对改革开

① 胡健:《中国电影输出输入工作的历史和现状》,中国电影家协会电影史研究部;《中华人民共和国电影事业三十五年》,中国电影出版社 1985 年版,第 352 页;胡健:《写在中影公司成立三十五周年的时候》,《电影通讯》1986 年第 6 期。

② 高维进:《中央新闻纪录电影史》,中央文献出版社 2003 年版,第 302 页。

放、经济建设起到舆论先导作用,另一方面可以以此为机遇引进国外的纪录片创作形式和观念①。

王海兵曾谈过《深山船家》入围戛纳外界评说状况:

> 战争与和平是当今人类社会面临的重大问题,但是在现代文明发展进程中,人也是一个永恒的话题。法国一家电视台年轻编导说:"这部片子很特别,这不是我们这里的划船运动,而是一种生存方式,我们感到很新鲜。"喀麦隆国家电视台记者妮莎说:"我是做妇女报道工作的,对这样的片子很感兴趣。像这样夫妻远离,小孩寄养在外面,这对于我们是难以想象的。船工的片子以前看过,但这部片子除了反映船工,还涉及了远离丈夫的妻子、孩子的情况,以及年轻人和老年人不同的想法,表现得具体、细腻。通过这一家人,可以了解整个社会状况,是社会的一个侧面。这样的片子还没看过。"法国视野电视节目推销公司的索尼亚·迭富女士说:"这部片子画面拍得非常好,但不是一般的旅游片,更多的是通过人与人、人与社会的关系,表现了一个社会空间,不是一个局部,而是社会生活现实。另外,片子还提出了一个社会问题,很有意思。公路修通以后,现代文明冲击着山区的生活,这是一个变化的过程,如何面对这种过程,是人类共同面临的问题。"总之,人们对本片所反映的内容,还是能引起共鸣的。②

这些国际交流很大地影响了一些少数民族题材纪录片制作者的摄制理念。孙曾田曾谈及《最后的山神》拍摄情况:"可能是

① 方方:《中国纪录片发展史》,中国戏剧出版社 2003 年版,第 310—311 页。
② 山子:《〈深山船家〉在戛纳》,《电视研究》1994 年第 5 期。

在国际部待过的原因,看了些国外的片子,就没有像国内那种'开拍之前主题先行'的老套路。我看到那个民族,新老两代人的生活是完全不一样的,无论是精神上还是生活方式上,因为他们之前是游猎民族,解放后开始定居的生活,森林里的生活肯定是比较自由的,生活方式的改变势必会导致观念的改变。我觉得这是要表现的最重要的一个方面。他们和城里人正好相反,不知道摄像机是怎么回事,也完全不在乎拍出来的形象是怎么样的,所以能呈现出最真实的一面。"①吴文光在一次采访中称自己有"纪录片"这个概念是在 1992 年,"那时候通过参加电影节,接触到国外的纪录片。那时国外的概念是,中国的纪录片就是独立制作,他们不认为中国的电视台可以拍纪录片"②。1993 年 10 月,段锦川制作的影片《青朴》被日本山形电影节选中,段锦川谈及此事称:"去日本可能对我影响是最大的。第一次去那么一个电影节,一个纪录片很专业的电影节,有很多搞纪录片的人,有很多片子。在这之前,我所有的知识都还是感性的,没有什么理性的认识,包括对纪录片的历史、发展都不是非常了解,只是知道日本的一些剧目情况。……实际上那是一个顿悟的阶段,因为你看到别人的东西,如果自己有那个悟性的话,实际上能够领悟到很多。"③之后,段锦川回到西藏,拍摄了《天边》和《八廓南街 16 号》两部优秀少数民族题材纪录片。

进入 21 世纪,包括少数民族题材纪录片在内的中国纪录片加强国际交流已经成了常态,这种交流不仅是纪录理念的,而且有了

① 成瑛、张研:《孙曾田访谈录》,《中国电视》2006 年第 9 期。

② 吕新雨:《纪录中国——当代中国新纪录运动》,生活·读书·新知三联书店 2003 年版,第 7 页。

③ 同上书,第 71 页。

更多的业务与资金合作。1999 年的意大利佛罗伦萨波波里电影节、2000 年的匈牙利国际可视艺术节、2001 年的荷兰阿姆斯特丹国际纪录片节曾分别以"中国纪录片回顾展""中国日""中国制造"为名专门展出了中国纪录片。2004 广州国际纪录片大会首次实现纪录片的交易,而交易最为重要的目的就是"让中国纪录片走向世界",建立了国际纪录片投资、制作和销售的有效机制。2013 年,作为致力于中国电影海外推广的组织,电影工厂向第 22 届塞尔维亚国际民族电影节推选了《最后的山神》《神鹿呀,我们的神鹿》《三节草》《最后的马帮》《山洞里的村庄》五部中国 90 年代经典少数民族纪录片。塞尔维亚国际民族电影节创立于 1992 年,因其广泛的民族电影主题,每年都吸引了全世界众多研究传统和现代生活方式的电影人的积极参与。多年来,电影节已转向世界人类社会文化学的广泛多样性题材。电影节的目标是促进对民族学纪录片的研究和创新的拍摄方法,教育公众并大声提醒当今社会存在的问题,即经常忽略文化传承的价值①。可以说,中国少数民族题材纪录片的参与有利于扩大中国纪录片在中东欧地区乃至全世界的影响,这一影像文化外交也有利于扩大中华各民族形象和中国形象的世界传播。未来中国少数民族纪录片需要借助中国纪录片"走出去"的发展形势,继续扩大国际交流,参与国际文化竞争,一是纪录片栏目要走出去,不断国际化;二是纪录片节目要能够在国际知名的纪录片栏目或频道上播放,能够融入全球纪录影像制作的文化和资本循环系统。

① 《中国驻塞尔维亚大使馆·塞尔维亚第二十二届国际民族电影节开幕》,http://www.chncia.org/2013/1009/400.html。

第二节　民族影像传播力及其
建设：历史与动力

20 世纪 80 年代初,诸如《丝绸之路》《话说长江》之类的大型电视纪录片受到了国内外广泛关注,确实取得了较好的传播效果。如果从少数民族聚集空间上来看,丝绸之路穿越中国陕西、甘肃、内蒙古、新疆等地,连接亚欧大陆。1980 年中日联合制作的《丝绸之路》即拍摄了这一路上的文明遗迹,以及杂居、混居或者聚居的各民族生存文化、相互交流与现代生活。这次拍摄可以说是一种国家行为,中国政府给予了一系列高规格支持,如为拍摄实践开通铁路专线、调动部队等。

人们通过这部纪录片,既可以看到丝绸之路的起点、当年东方最大的国际都会——西安的盛况以及秦代兵马俑、汉代边将墓等古老文明和今天的崭新面貌,长城终点嘉峪关的雄姿和古烽火台,敦煌石窟中关于"丝绸之路"的珍贵壁画,"丝绸之路"的咽喉要道——河西走廊的驼队,天山南北的古城遗址,喀什的清真寺,也可以看到"丝绸之路"上的农、牧生活,当年保卫"丝绸之路"的"坦克"——"天马""龙驹",少数民族的工艺和歌舞,维吾尔族、哈萨克族青年的婚礼,以及改造沙漠、修建铁路等建设情景。随着各集影片镜头的转换,人们既可身临其境地领略丝绸古道上的艰难险阻,也能欣赏到它沿途的森林、绿洲、雪山、湖泊等美丽、独特珍异的自然景观,而动人的历史故事,迷人的传说,不可胜数的文物古迹,则像串珠

般地活现在人们的面前。同时，中日两国电视工作者在采访
拍摄中的友谊，在今日的丝绸之路上，也留下了真实的纪录。①

这是《丝绸之路》摄制者的感受，个中也表明了纪录影像对于
中国西北风情和各民族形象的呈现。例如，《穿越天山》一节讲述
的是南疆铁路连接天山南北，拍摄了火车进入桥梁和隧道场景，展
现出了祖国山河气势和天山力量。远景展现沙漠中的驼队，于是
沙海的博大与驼队的渺小一览无余。和田玉、楼兰古国的拍摄也
展现了中国民族文化的深厚。

从传播力上来讲，中日两国联合拍摄的这部纪录片在日本以
及国际上产生了很大反响，它所产生的文化热和中国形象传播让
制作者始料未及。"播出后，在日本引起了全社会的轰动，电视收
看率猛增 3 倍，形成了'异常的丝绸之路热'。日中文化交流协会
会长井上靖说：'日本历史上曾出现过三次丝绸之路热：一次是贵
国盛唐时代，一次是我们的明治维新时代，第三次就是从我们这次
合拍开始的。'……这在当前的情况下，对于人民群众，特别是对于
广大青少年来说，的确是一次难能可贵的古老文明历史教育，也是
一次生动深刻的民族传统和爱国主义教育。"②总之，在作为摄制者
的裴玉章看来，《丝绸之路》的传播是一次成功的对内对外宣传③。
这部拍摄中国西北民族聚集区和中华民族发源地的纪录片向国内
外公众介绍了中华民族悠久历史、各民族优秀文化和建设之中的
现代社会，展现了 20 世纪 80 年代初期的中国西部形象和中华各民
族历史文化形象。应该说，这种传播效果不是直接源自少数民族

① 裴玉章：《写在〈丝绸之路〉摄制完毕的时候》，《新闻战线》1981 年第 10 期。
② 同上。
③ 裴玉章：《〈丝绸之路〉是一次成功、有力的对内对外宣传》，《现代传播》1982
年第 1 期。

本身,而更多的来自这片土地上拥有的中华民族灿烂文化,但是却体现了少数民族题材纪录片的传播潜力和可能。这种灿烂文化和少数民族土地上的伟大故事在 2006 年又被拿来讲述,《新丝绸之路》依然是在国家级电视台 CCTV 的主持下所摄制出来的。与《丝绸之路》中日联合拍摄不一样,这次丝绸之路拍摄则是双方各派摄影队,双方电视人员各自作业。中央电视台制作的《新丝绸之路》属于一种历史人文纪录片,重点在于对历史、文化进行记录,对考古新发现、考古新研究成果加以展现。片子选取丝绸之路沿线的楼兰古城遗址、吐鲁番、龟兹、和田、敦煌、黑水城、喀什、长安等具有不同文化特征的地点进行历史发掘,制作成 11 集系列纪录片。当然,《新丝绸之路》相对于《丝绸之路》来说的"新"不是什么新面貌、新变化、新发展,它沉浸在边疆历史人文的厚重感和科学发现之中,而缺乏更多的现实观察,基本不涉及沿途包括少数民族在内的普通民众现实生活。有文章称:

> 实际上,所谓的"新"在片中有三层含义。一是指重拍丝绸之路,用新的电视技术手段去重新探索丝绸之路;二是展现丝绸之路上的考古研究新成果,比如对于丝绸之路上人类迁徙历史研究的新发现、小河墓地考古发掘过程的纪录等;三是针对丝绸之路现有文物的保护问题提出新的思考,比如敦煌壁画虽然一直受到人为保护但是仍不断在消磨损毁,这样的文物到底能够再存世多久?……在创作内容上,中日双方共享素材,但由于双方对拍摄主题的认识和理解不尽相同,因此最终是各自提出不同的脚本,拍摄上也各有侧重。日方创作人员更多地把视野定位在丝绸之路的新面貌上,关注沿途百姓的生活现状、地域人文特色;中方主创者的视线则集中于丝

绸之路的历史文化背景,力图探索鲜为人知的独特的历史遗迹以及遗迹背后的故事。这样的创作视角决定了中方《新丝绸之路》的拍摄必然有赖于近年来的考古发现和学术研究成果。①

《新丝绸之路》在日本又一次掀起了丝绸之路文化热潮,而中国却没有达到这个高度,原因或许是对丝绸之路的全民陌生,或许是高深的考古研究远离了群众现实生活。同时对于《新丝绸之路》的文化产业链,如图书、讲座、展览都远不如日本跟进的好。这一点在《舌尖上的中国》的传播力建设中有所改变和提升。换言之,《新丝绸之路》记录了中国西北大地的历史文化,但对这片大地上生活的各民族缺乏深入的现实关怀、连续的传播力和文化产业开发。

单从纪录技术上来说,1979 年以后,我们面临的是一个电视纪录片时代。1993 年 10 月,中央新影厂重整建制并入中央电视台,影视纪录片基本合流。因此,中国少数民族题材纪录片主要是电视纪录片。中国在改革开放伊始就注重电视工业发展,后来逐渐重视电视业和作为电视业的纪录片的生产。1979 年前后,广播电视不仅仅被当做一种"形象化政论",而且机器本身被看做一种为国家建设积累资金的现代化工业。"广播电视工业生产水平的高低,不仅关系到人民群众的物质、文化生活,而且关系到教育、医疗、国防和工业、交通运输等国民经济各部门的现代化。迅速发展广播电视工业,努力增产又多又好的产品,对满足广大人民的迫切需要,为国家积累建设资金,增加出口,都具有重要的意义。"②当时,中国依然在计划经济下进行电视机工业、广播发射设备、电视

① 《〈新丝绸之路〉"新"在何处》,《中国艺术报》2006 年 2 月 24 日。
② 《打好广播电视产品翻身仗》,《人民日报》1979 年 6 月 8 日。

中心设备、转播车等产品制造。"要打好广播电视产品翻身仗,重要的一条是要树立商品观念,着眼于适应市场和用户的需求。……广播电视机是重要的宣传教育工具,但它同时又是商品。产品质量不好,就会影响宣传效果;用户不需要或者不愿要,就会造成大量积压和损失浪费。"①值得注意的是,改革开放以后,广播电视工业化还特别转向重视电视传播技术建设。"1986 年年底,CCTV 开始通过通讯卫星直接向国外作电视播映。1991 年 7 月 CCTV 正式成立海外中心,它同全国地方电视台共同努力,把对外交流工作推向新的局面。此时建立了同洛杉矶熊猫电视台及北美卫星电视的供片关系,并加强了同其他华语电视台的供片关系。特别重要的是利用东经 96°5′的俄罗斯静止卫星的亚洲 1 号卫星,使中国的电视节目覆盖了澳大利亚、印尼、东南亚、中东、东非、东欧、俄罗斯等一大片国家和地区。1992 年元旦始,CCTV 华语、英语节目由美国芝加哥新世纪电视台送上美国 K 波段和 C 波段卫星,使整个北美都可以看到中国电视节目。"②所以说,从改革开放初期开始,包括少数民族题材纪录片在内的中国纪录片国内外传播力的构建就需要这样一个国际传媒系统和播出平台的坚定支持。

　　20 世纪 90 年代,中国纪录片高速发展且轰轰烈烈,少数民族题材纪录片借此氛围获得了快速进步。然而到了 21 世纪初,中国纪录片声音微弱,似乎变得边缘。有学者写道:

　　　　沉重感的缺失,正是中国纪录片日益边缘化的重要原因。……从题材上看,躲避现实前沿是大多数纪录片创作中

① 《打好广播电视产品翻身仗》,《人民日报》1979 年 6 月 8 日。
② 任远:《东西方电视纪录片对比研究》,《世界电影》1998 年第 5 期。

存在的一个基本问题。当代中国纪录片把普通人和边缘人作为主要表现对象,主动避开对重要社会现实问题的记录和思考。题材选择上明显避重就轻,求小弃大。①

反过来说,中国纪录片既要小叙事,也要大立场,既要小人物,也要大题材,既要满足于记录个体的表层生活状态,也要面对普通人生活中制度层面、社会层面的问题,面对普通人遭遇的失业、腐败、社会保障、犯罪等问题。纪录片创作者一方面要走出"老百姓故事"的美丽误区,另外一方面应该追求人文精神和社会责任感,记录和参与社会生活的使命。在这一背景下,2010 年广电总局出台《关于加快纪录片产业发展的若干意见》,这是对既有的文化体制改革和文化产业政策的一脉相承,也是在国家文化安全和当今社会价值考量下,针对国产纪录片的问题和现状所展开的一次改变。其中,国家广电总局对于发展国产纪录片意义做了如下阐述:"国产纪录片是形象展示中国发展进步的重要文化传播载体。纪录片产业是重要的文化产业。大力推进纪录片产业发展,对于展现祖国发展变化,传承民族优良传统,建设社会主义先进文化,满足人民群众精神文化需求,对于促进国际文化交流合作,推动中华文化走出去,提高中国文化软实力,都具有十分重要的意义。"可以说,中央政府和国家政策来推动成了促进纪录片发展的一个主要动力。中国政府近年也十分重视构建和发展现代传播体系,提高社会主义文化传播能力,更好地传播中国声音。中宣部官员王晨在 2012 年谈及新闻全球影响力时建议:第一,从战略和全局高度,更加重视国际新闻报道;第二,参与全球媒体对话,增强话语权主动权;第三,承载中华文化精神,展示中国独特视角;第四,运用新

① 张红军:《论中国纪录片沉重感的缺失》,《电影艺术》2005 年第 3 期。

媒体技术手段,提高国际传播能力①。再如,西新工程也是中国政府进行民族地区传播力建设的一个表现。该工程自 2000 年实施,旨在加强西藏、新疆等边远少数民族地区广播电视覆盖。通过西新工程的建设,新疆、西藏、内蒙古、宁夏四自治区和甘肃、四川、云南、青海四省藏族聚居区广播电视覆盖率大幅度提高,各少数民族地区广播电视传输覆盖能力和广播影视节目译制作能力大大加强,正在逐步实现少数民族群众不仅"听得见、看得见",而且"听得懂、看得懂"的目标②。

　　与所述内容一样,中国少数民族题材纪录片的传播力建设应该防止一种盲目跟风或者东方主义视角,尽力打破东方风情化描述、后殖民主义文化、他者文化认知,一旦涉及中国形象叙述应该提防后冷战话语下的社会主义中国、共产主义中国、东方主义中国思维,而真正地来讲述一个真实、多元、变化的多民族中国形象。80 年代的一批电影导演深受国际文化影响,效法西方电影理念和制作手段。"这种'国际影响'成了主宰中国电影生产之主导因素,从而使主导叙述(西方电影)在边缘(中国)生产新产品。因此,克拉克可以合法地指出:"当他们(中国电影工作者)继续用国际语言去反映中国时,中国的形象会继续转变。"无疑,中国图像是会转变的,但我们要注意的是转变到底朝什么方向走。比如,陈儒修便曾指出《秋菊打官司》比《大红灯笼高高挂》已走前一步,为"中国"注入了新的意识,摆脱了第五代电影典型的"荒野、原始,以及过去时空"而进入现代都市空。然而,进入都市不等于摆脱了从前形象。

　　① 王晨:《提升中国国际新闻报道的全球影响力——在第十四届中国国际新闻论坛年会开幕式上的讲话》,http://politics.gmw.cn/2012-12/11/content_5981935_2.htm。

　　② 《西新工程惠及边远少数民族地区广播听得懂电视看得懂》,《人民日报》2011年 1 月 29 日。

蛮荒风味固然洗掉了,但作为落后、封闭而守旧文明的图像依旧如出一辙。中国图像的转变可能只是随着国际语言的转变(旨趣的改变)而变,只是被牵着鼻子走,未能摆脱主导凝视的支配逻辑。"①学者认为,中国故事片中强调现代社会人与人冲突,却没有中国或者中国政府的官方符号。显然这是对西方文明与文化侵略的接受,而对于中国传统民族本位国族寓言的冲击。"换言之,西方凝视在'后第五代'电影中可以说是被深化了,而情况变成了中国人自己凝视自己的欲望——当然,个中的凝视只被设定于有限角度,而欲望则预先肯定了中国图像的固有特质:封闭而落后。"②可以说,这些故事片再次巩固了父权社会、古老神秘、落后封闭、有待开发变革的中国文明形象。那么,这种隐性、神秘的形象是一种故事片形象,而中国纪录片应该超越这一思维,拍摄现实、真正的中国,而不是依然利用影像来消费中国或者想象中国。对于中国少数民族题材纪录片来说,即是要呈现实实在在的各民族社会形象。总之,中国民族影像需要将民族精神拍摄出来,"落后、愚昧不是今日的中国形象,不要丑化中国,丑化中国人,对民族形象负责,美好的人,美好的生活,真善美"③。

中国少数民族题材纪录片在选题上不能跟风或者落入俗套,要讲究基本的形式美学。"除了影像,还没有任何一种遗物或古文献可直接确证各个朝代人民生活在其中的世界。在这方面,影像比文献精确、丰富。上述说法也并不否定艺术的表现力或想象力,并不将其仅仅看做记录性的文献;相反,作品越见想象力,就越能

① 朱耀伟:《当代西方批评论述的中国图像》,中国人民大学出版社 2006 年版,第189 页。
② 同上书,第 191 页。
③ 《电影局长刘建中说:合拍片要表现民族精神》,《法制时报》1996 年 5 月 13 日。

让我们与艺术家深入地分享对眼前影像的感受。"①此故,少数民族题材纪录片也要注重形式美学建设,雕刻影片叙述和制作,从而提高影像传播力。

少数民族题材纪录片传播力建设同样依赖于纪录片评论和影视类杂志推动。这些专业文字对少数民族题材纪录片的研究既有利于少数民族题材纪录片的介绍、经验总结和讨论交流,也有利于促进影像承载的少数民族社会文化传播,总体地推动少数民族题材纪录片的发展。从 1950 年到 1966 年,《大众电影》曾给予少数民族影像较大关注,定期预告影片播出和经验交流,并且曾于 1954 年进行过一次纪录片笔谈会,其中有文章论及对少数民族题材纪录片的期待:"我们想看一些纪录我国各地著名的风景,纪录我国各地著名的特产,以及纪录我国各少数民族生活的纪录影片,但是,这方面的影片比较少,甚至有的就根本没有。"②"如果条件可能的话,也可以拍摄描写少数民族生活的纪录片。"③然而,当前一些影像杂志对于少数民族题材纪录片关注相对微弱,缺乏对新影像、新问题、新研究的深入关注,要么停留在电影史的层面上去简单论述,进而冷落了少数民族纪录影像的火热存在及其在学术界的传播影响力。

值得补充的是,中国少数民族题材纪录片的传播力建设应该立足于公共服务,服务于各族人民群众。1986 年 10 月 16 日,《人民日报》有一则报道称:

中共中央政治局委员胡乔木在 10 月 15 日成立的中国广

① 　约翰·伯格:《观看之道》,戴行钺译,广西师范大学出版社 2005 年版,第 4 页。
② 　刘一元:《不看纪录片是个很大的损失》,《大众电影》1954 年第 4 期。
③ 　杨光禄:《不能忽视纪录片本身的缺点》,《大众电影》1954 年第 4 期。

播电视学会理事会上说,广播电视包括艺术、教育、新闻等。要研究它们怎样组合才能达到最优化的目标。要把节目安排得更好些,第一要受群众欢迎,第二要对群众有益。要做科学的调查研究。他希望学会把这项工作承担下来。①

众所周知,20 世纪 80 年代中国广播电视业属于国家控制的公共服务业,而这种公共服务是与作为中国共产党革命遗产之一的群众路线紧密联系在一起的。电视节目安排要受群众欢迎,要对群众有益,其实也就是到群众中去,对群众负责,可谓是一种公共服务。与此同时,纪录片具有一种公共服务性质,它强调对历史与现实的理性介入,遵守一种真实、全面、平等、探索的纪录精神。基于此,中国少数民族题材纪录片的摄制原则,第一,要受各族人民群众欢迎,第二,也要对各民族人民群众有益。凡是不受欢迎的,或者只是对某一部分人有益的,或者只是服务于某种政治经济利益的,这样的少数民族题材纪录片是有违公共服务精神的,如此所构建的传播力也是没有意义的。于是,中国少数民族题材纪录片的传播力构建应当坚持服务于各族人民群众,此类影像在进行中国形象塑造过程中如何处理价值观、群众心声,如何处理与不断跻身进来而试图控制影像生产的资本关系,在参与全球竞争中是否需要控制媒介资本,或者说是否需要拥抱资本主义世界体系,是否需要拥抱西方的民族理念,这是我们需要认真思考的,否则,那些影像的传播力构建都是虚妄的②。

1979 年以来,中国少数民族题材纪录片中有家国、族群、社会、

① 《胡乔木谈广播电视节目安排 一要受群众欢迎 二要对群众有益》,《人民日报》1986 年 10 月 16 日。

② 席勒:《传播理论史:回归劳动》,冯建三、罗世宏译,北京大学出版社 2012 年版,第 132 页。

个体,这些多元化内容标志着少数民族题材纪录片的基本成熟,需要的是扩大生产与有效传播,后者如今显得更为重要。在这一过程中,国家力量、市场力量以及民间力量如何博弈,是一部少数民族题材纪录片能够行走多远的关键。国家力量表现在少数民族纪录片拍摄方面的政策支持、播出平台支持、资金支持以及国家意识形态的介入;市场力量即少数民族题材纪录片能否生存的检验指标来自于市场,这一点涉及的是少数民族题材纪录片生产与传播背后的商业逻辑;民间力量主要是由公共组织、独立导演、少数民族内部人员组成的,它们期待再现真实的民族文化、少数民族社会内部生活与问题。新时期中国少数民族题材纪录片基本上是在这三种力量下成长的,只是在不同阶段各力量的介入程度各有不同,而未来少数民族题材纪录片的发展需要上述三种力量的共同推动与有效协作,真正实现社会效益与经济效益的统一,实现公共服务与商业诉求的统一,实现对内整合与对外传播的统一。

最后,中国民族影像塑造一个什么样的中国形象,它与现实之间存在什么样的距离,以及背后动因,这是前文讨论的重点。中国形象塑造关键在于影像如何进行生产,以及这种生产如何被展示与观看,在今天来说后者依赖于大众媒介。中国形象的塑造路径是多样的,比如旅游、外交、新闻报道等,而强调影像与传媒,绝非是一种影像中心主义或者说媒介中心主义,在此应该反对任何本质主义或者非批判的方式进行分析,而应将其置入具体社会关系中,以及国内外各种国家形象塑造策略的有效互动与复杂语境中。当然在民族影像传播力构建过程中,中外影像传播语境是无法隔离的,这种语境主要是世界新闻传播秩序和影像传播资本化、商业化语境。中国民族影像国家形象叙述不仅与塑造内容关联莫大,而且涉及世界政治经济权力和传播秩序的不平等,前者的传递范

围、效能发挥很大程度上受制于后者。与此同时,在全球化、现代化发展当下,影像传播不仅是一种对各类观众提供信息、娱乐、意志的媒介工具,而且是一架由大传播工业和跨国企业操纵的金钱机器。当然,任何国家形象塑造还是依赖于自身实力和文明状态,媒介作为其中的重要内容主要是反映了它们。这种形象至少是一种信息公开,产生一种公信力,让民众在舆论反映中,让国家被更好地建设,新的形象被更好地塑造。于是,在此强调民族影像的传播力建设,其实也是一种国家力建设。

结语　影像中国：从现实到想象

　　中华各民族乃至整个中国形象,在现代媒介化社会里已经化为一种客观影像存在于诸多纪录片、新闻片甚至故事片之中。1979年以来,中国少数民族题材纪录片得到了极大发展,它们借助电影和电视两种载体,不仅宏观地展现了民族地区美丽风光与文化习俗,颂扬了中央管理和建设成就,也不断地触摸少数民族普通人的日常生活,并向中华各民族的生存哲学以及生态保护、社会和谐、民族认同等更高主题迈进。概括而言,少数民族题材纪录片聚焦所向是基于主流的、精英的、大众的以及边缘的四种形式。中央新影厂出品《傣乡情》《西藏今昔》等纪录片基本上是属于主流的,它们在革命、团结、文化与发展的框架内讲述各民族故事。《最后的山神》《寻找楼兰古国》等基本上属于精英文化层面的少数民族题材纪录片,这些影片关注即将消逝的文化,思考人与自然,人与社会之间关系。《藏北人家》《两个人的村庄》皆属大众化类型的,它们平等审视少数民族普通人日常生活。另外关涉少数民族的社区影像则属于一种边缘文化形态,这些少数民族题材纪录片注重观察,让少数民族内部非专业人员去记录文化,解读生活,代表作品如《黑陶人家》《茨中圣诞夜》《麻与生活》。其实,任何一种纪录片的美学形态都是混杂的,一些主流意识形态和精英意识形态是

重合的,有些大众文化形态与边缘文化形态也是交织着的。因此,少数民族题材纪录片摄制可以笼统地分为主流文化形态和大众文化形态两种。虽然各种不同类型的少数民族题材纪录片发展不平衡、分布不均匀,但它们都逐渐地被实验、创新和普及。这些影像文化是中国各族人民的光辉写照,也是中国形象的重要部分。

一、摄影机、影像民族志与中国纪录片进展

中国是一个多民族国家,少数民族身影一直闪耀在影像内外。1979 年以来,少数民族地区以及少数民族民众生产、生活情景都在纪录片中得以不同程度呈现。纪录片实践者在世界纪录思潮影响下自觉或不自觉地调整摄影机机位,使之与拍摄对象之间关系不停转换,从而在实际生活和影像生活的交叠处实现周旋、布局与定格。在摄影机与作为拍摄对象的少数民族之间的"俯视""平视""合一"之类关系演变中,少数民族题材纪录片渐次书写了"诗意化""社会化"和"弱政治化"的少数民族区域与民众形象。这一媒介形象是认识和发现中国的有效途径,也是中国国家形象的重要组成部分。摄影机与少数民族关系实质上是一种人与人的关系,在全球激烈竞争的政治、经济和文化语境下,纪录片生产和传播依然要立足于复杂的社会和现实的人。

苏姗·桑塔格称:"拍摄就是占有被拍摄的东西。它意味着把你自己置于与世界的某种关系中,这是一种让人觉得像知识,也像权力的关系。"①新闻照片和纪录影像作为拍摄结果,它们不仅是对世界的记录,而且是对世界的阐释。拍摄者和被拍摄对象之间不同的知识与权力联系,提供着观看世界的不同角度、方式和内容,

① 苏姗·桑塔格:《论摄影》,黄灿然译,上海译文出版社 2009 年版,第 4 页。

制约着人们对现实的占有和评价。纪录片是对现实的创造性处理，它所营造的现实被观众接触、感知进而被等同于现实世界本身。比尔·尼可尔斯从现实维度如是点评纪录片："纪录片并非现实的复制品，它是对我们生存世界的一种再现。它代表某种特定的世界观，我们以前也许从未面对过这种世界观，即便影片描绘的某种生活对我们来说十分熟悉。"①可见，生存世界是客观存在的，而不同世界观的注入将对客观的生存世界进行着不同转述。这些转述的最直接实践者是影像制作主体控制下的摄影机（包括摄像机），在这一意义上，纪录片是一种摄影机与拍摄对象之间的关系处理艺术，摄影机与拍摄对象的关系是认知生存世界多种影像形象可能性的重要视角。摄影机和少数民族之间关系是一个递进、叠加的过程，每一个时代都存有一种新式的标志性关系，但新型关系的出现并不意味着过往关系的消失。从摄影机和少数民族之间关系上来讨论纪录片风格与主题，并非是对技术决定论的一种翻版。少数民族题材纪录片是摄影机和少数民族之间的互动结果，其中，摄影机的主体性具体由摄影机操作者、控制者界定，摄影机和少数民族无法回避中国社会三十年来巨大政治、经济、文化以及科技变迁，后者是所有互动发生的客观语境。少数民族题材纪录片是发现中国各民族和中国社会的一个影像空间，它是影像叙述者对中国各民族客观实在的创造性处理。少数民族题材纪录片既是对少数民族社会现实的再现，也是拍摄者对于少数民族地区和民众过往认知和价值观的展现，影像所传递的不仅是现实世界中的少数民族，更是某种经验和知识视野下的少数民族。

① Bill Nichols, *Introduction to Documentary*, Bloomington: Indiana University Press, 2001, p.20.

　　纪录片制作机构隐藏了再现与现实之间诸多复杂关系。根据这一关系,比尔·尼可尔斯确立了诗意型、解释型、观察型、参与式、反射式和表达式六类基本纪录片表达模式,诗意型强调声画处理、段落描述和结构完整,解释型重视口头解说和逻辑论辩,观察型强调用隐蔽的摄影机直接观察和拍摄目标对象日常生活,参与式主张拍摄者与拍摄对象之间的互动,反射式则关注拍摄者操控纪录片创作的种种设想、规范和现实建构途径,表达式强调拍摄者自身与拍摄对象交往过程中富有主观性或表达性的面貌以及观众对这种交往的反应①。可以说,这一分类也是参照摄影机和拍摄对象之间关系而形成的。中国少数民族题材纪录片发展是一个渐次摒弃“解说词”霸权地位,打破“画面加解说词”模式的过程,它逐渐让普通人物在镜头前说话,注重拍摄者的观察与参与。然而,少数民族题材纪录片对于反射式、表达式的纪录模式却乏于运用,虽然不乏存在一些影像摄制的文字式反思,但都未能进入影像之中。应该看到,拍摄对象对于摄影机的存在不是完全漠视的,他们在面对没有携带摄影机的拍摄者和携带摄影机的拍摄者拥有不同的心理状态,因此,拍摄者、摄影机与拍摄对象之间的合作互动、介入干预、动作反复甚至分歧情景,纪录片应该有所展现,从而利于客观现实的切实再现。中国少数民族题材纪录片若能参照反射式和表达式纪录模式,注重对田野互动、影像建构、摄影花絮、拍摄者及其拍摄对象人际关系等内容加以呈现,注重对被拍者配合、不配合、情绪反复等情况进行摄制,则更有利于全面的、真实的少数民族社会现实和中国现实的影像复现。在这一意义上,少数民族题

① Bill Nichols, *Introduction to Documentary*, Bloomington: Indiana University Press, 2001, pp.33-34.

材纪录片依然具有极大的提升空间。

不论是俯视、仰视、平视，还是自我审视，摄影机与少数民族之间关系实质上是一种人与人之间的关系，具体表现为拍摄者和少数民族之间的互动关系。在《德拉姆》拍摄中，冰冷沉默的摄影机正是在导演、摄制人员与少数民族民众的协调与交流中工作的。当地人之所以愿意配合拍摄，要么是因为获得经济报酬、要么是相互理解、要么是遵从政府配合拍摄要求，要么是满足了个人荣誉感、倾诉欲和好奇心①。这种人际关系是因摄影机介入而变化的，少数民族对于没带摄影机的拍摄者、带了摄影机的拍摄者、带了摄影机而不开机的拍摄者则表现不一，而少数民族民众影像素养的高低，以及拍摄者和少数民族之间的相互了解、信任和共识程度，将是少数民族题材纪录片能够完成摄制和逼近真实生活的关键。既然摄影机和少数民族之间实为一种人际互动，那么这种人际关系中的物理距离特别是心理距离，对于纪录片好坏以及观众触动十分关键。在这一意义上，拍摄者应该善于观察和倾听，熟悉和尊重少数民族的个人感情、现实困惑、社会地位与文化习俗，如此能够完成少数民族对摄影机的信任，从而表达真实的内心情感和社会认知。

众所周知，电影技术诞生之后，它逐渐成为民族志写作的一种主要手段，学界把这些影像作业称之为"民族志影像""民族志电影""影像民族志"或者"人类学影像"。中国少数民族题材纪录片包括一部分人类学影像，其实从纪录片对人、文化和社会现实的关注上来看，它们也都可以用人类学影像书写来进行思考。少数民

① 张静红：《田野合作中的互视——怒江茶马古道上的一次影视纪录分析》，2004年云南大学硕士论文，未刊。

族题材纪录片是记录少数民族社会生产与生活的,是对人的生存和文化方式的记录,这一点与人类学知识有所交织。概括起来,1979年以来,中国纪录片发展遭遇人类学话语过程中有两道风景线,一是人类学、民族学专家的影像参与,为此拍摄了一批民族志影像;二是纪录影视导演的人类学知识涉入,进而在作品中穿插了人类学眼光。

1979年,中国人类学影片拍摄工作得以恢复,中国影视人类学也迎来了繁荣发展阶段。1980年10月,在贵阳召开的全国第一次民族学学术讨论会上,用影像手段拍摄行将消亡的少数民族社会现象再次被强调。1980年以后,伴随电视技术普及,影片摄制机构不再局限于电影制片厂,一些人类学研究院所、民族院校、中央与地方电视台都纷纷投入人类学电影生产①。例如,彝族主要聚居的云南、四川当时有了一些拍摄活动,作品如《彝族与火》《云南彝族欢度春节》《毕摩与祭坛》《罗平彝族丧葬礼俗》《中国彝族》《南方丝绸之路》《古堡的故事》②。

20世纪70年代末,中国社会科学院民族研究所建立电影摄影组,改变了以往由民族研究所组织,委托有关制片厂拍摄的方式。1987年,摄制组改称影视组,购置了摄录设备,开始拍摄电视片。1989年,在此基础上成立了影视人类学研究组,1995年更

① 2008年,由兰州大学藏缅·阿尔泰民族非物质文化遗产研究所、西北少数民族研究中心、甘肃电视台等联合拍摄的文献纪录片《发现卓尼》,成功入围加拿大"新亚洲独立影像展"电影节。80年前,约瑟夫·洛克在甘肃、四川、云南等地进行了大量的科学考察,他先后在卓尼待了两年多的时间,期间请卓尼僧侣印制了卓尼版的《大藏经》。1928年11月,约瑟夫·洛克在美国《国家地理》杂志上,以《在卓尼喇嘛寺院的生活》为题对卓尼土司杨积庆管辖的禅定寺、卓尼版《大藏经》及卓尼的民俗风情和优美风光进行了全面描述。

② 郎维伟:《中国彝族人类学影视片述论》,《西南民族大学学报(人文社科版)》1996年第5期。

名为影视人类学研究室，隶属于中国科学院民族学与人类学研究所。1979 年以来，中国社会科学院民族学与人类学研究陆续拍摄的人类学纪录片包括苗族系列（《苗族》《清水江流域苗族的婚姻》《苗族的工艺美术》《苗族的节日》《苗族的舞蹈》）、黎族系列（《黎族节日三月三》《黎族民间工艺美术》《黎族妇女文身习俗》《海南风光与旅游胜地》）、畲族系列（《霞浦县霞坪村祖图》《福鼎县三丘田村做道场》《畲族的武术》《霞浦县新村杏族婚礼》《连江县南山村畲族婚礼》）、哈萨克族系列（《哈萨克的游牧经济》《哈萨克地区自然风光与名胜古迹》《哈萨克的物质文化》《哈萨克的婚姻》《哈萨克族的节庆与娱乐活动》《哈萨克族的音乐舞蹈与艺术》《哈萨克的丧葬习俗》）、白族系列（《大理白族的名胜古迹》《大理白族的建筑艺术》《大理白族的雕刻书画文献古籍》《大理白族的工艺美术》《大理白族的饮食文化名优特产》《大理白族的节庆活动三月街》《剑川白族石宝山歌会》《大理白族的本主崇拜》），另外还有藏族系列、蒙古族系列和土族题材等人类学影片。1992 年，中国社会科学院民族研究所还与德国哥廷根科学电影研究所签订了人类学影视片交流协议，确定对影片《丽江纳西族的文化艺术》《永宁纳西族的阿注婚姻》《独龙族》《鄂温克族》《佤族》和《苦聪人》进行重新编辑，并配上英文解说，向世界发行。截至 2005 年，中国社会科学院民族学与人类学研究所先后摄制了 80 多部人类学影视片，涵盖了中国 30 多个少数民族。这些影片在科学研究以及应用领域、学校教育、大众宣传等方面越来越发挥着重要作用①。其中代表影片如《今日赫哲族》（1983）、《轮回与圆圈——藏传佛教文化现象研究》（1993）、

① 《中国社科院摄制 80 部人类学影视片》，《解放军报》2005 年 9 月 7 日。

《隆务河畔的鼓声》(2000)①、《仲巴昂仁》(2002)②、《年都乎的岁末》(2002)③。

20世纪80年代之后,中国纪录片发展受到了人类学实践的广泛影响。各级电视台人员借助电视传播样式,有意或者无意地运用人类学理论与方法,展现了少数民族传统节日、婚丧嫁娶、宗教习俗、心理观念等文化状态。四川大学硕士论文《人类学与电视纪录片》曾分析了纪录片对人类学学科发展做出的杰出贡献,人类学认识论变迁对纪录片类型、理论和创作的影响,直接电影和真实电影都是人类学认识结构的纪录电影形式。论文还论述了人类学视野对于中国纪录片的本体理论构建、创作理念、创作手段以及文化沟通、生存空间等方面提供的启示④。80年代开始,对人的真实生存、内心世界、精神状态等进行密切关注的人类学观念被中国纪录片导演非自觉性地运用了起来,先后生产了《藏北人家》《最后的山神》《三叶草》《彩云深处的布朗族》《东巴造纸的最后传人》等纪录

① 影片由中国社会科学院民族研究所摄制。居住在青海省同仁县隆务河沿岸的藏族,既信仰藏传佛教,同时还保持着多神崇拜。这里家有家神,村有村神,神与佛一样受到人们的膜拜和供奉。每年农历六月举行的一年中最隆重的祭神盛会"六月会"上,法师作法请神附体,村民身着节日盛装,在法师带领下敲响龙鼓,在法师带领下煨桑祭神,跳起悦神、感谢神灵护佑、喜迎丰收、追求美满幸福的舞蹈。

② 影片由中国社会科学院民族研究所摄制。昂仁是青海果洛藏族自治州一位说唱格萨尔史诗的民间艺人,他一辈子说唱格萨尔,已有50多年了,在藏族地区享有较高的声望。本片探寻了昂仁与史诗的不解之缘和他的传奇经历,记录了草原牧民对史诗的真诚热爱与史诗深深扎根于民间的事实,展示了格萨尔史诗对藏区人民所特有的精神文化功能。昂仁的身世、藏民的日常生活、祭祀神山的宗教仪式……将处处体现传唱千年的格萨尔英雄史诗独特的民间文化底蕴。

③ 年都乎村是青海省黄南藏族自治州同仁县一个土族聚居的村落。每到年底,全村都要举行一系列的宗教活动,主要包括娱乐神灵的"邦"、红教驱鬼和极具特色的"於菟"仪式。本片以人类学的视角记录了这三个活动。

④ 孙莉:《人类学与电影电视纪录片》,2004年四川大学硕士论文,未刊。

片。易为平、梁碧波甚至认为，中国纪录片选题，基本上局限于人类学这个领域①。纪录片导演王海兵如是叙述：

"我说不清是从什么时候开始关注人类学的，大概是80年代末90年代初期。我拍纪录片的时候，也没有研究过专门的书籍，从一些杂志上了解了一些。1990年拍摄《藏北人家》，可以说，是不自觉地运用了人类学的眼光在创作。后来，在我拍完《藏北人家》以后，记不起是哪一年了（可能是1993年），接触到"影视人类学"的概念，有评论说《藏北人家》是影视人类学的作品，也有国外的纪录片制片人向我提到影视人类学并提供这方面的资料，同时还向我约稿拍这方面的片子，因此我就特别关注这方面的内容，这时候，才接触到"田野调查"的字眼，才知道国外还有影视人类学这样的学科以及这方面专门的电影节。我觉得，影视人类学的创作方法和我的创作观念很对路，就开始自觉地以人类学的眼光来丰富我的创作，可以说，从选题到制作，我受人类学的影响是很大的。不久（具体时间记不清了，好像是1994年），中国民族学学会成立了影视人类学分会，我被推选为第一届的常务理事。那时候，在这方面的学术活动中，经常被提起的影视人类学作品就有我的《藏北人家》《深山船家》，还有孙曾田的《最后的山神》。……中国真正意义的人类学电影并不多，……在中国，更多的是有人类学眼光的作品，既有人类学影片的关注角度和方法，又比较注重影片的思想性和观众兴趣，将两者很好地结合起来，我遵循的就是这一原则。像我前面提到的孙曾田，也差不多是这样。1995年进入纪录片创作的梁碧波是我的徒

①　易为平、梁碧波：《中国纪录片如何走向世界》，《电视研究》1999年第8期。

弟,从一开始就沿着这条路在走。云南有郝跃骏,原来是云南
社科院搞人类学研究的,看了《深山船家》以后很激动,发誓也
要通过电视来研究人类学,后来果然拍出了《山洞里的村庄》
和《最后的马帮》,调进了云南电视台。……郝是由人类学研
究转入纪录片创作的,他更专业。"①

可以说,这些影片以少数民族题材为主,主要关注少数民族社
会生产与生活情况。这些影像因为具有人类学价值,从而被赋予
了较高学术地位和传播价值。人类学视野使得中国纪录片在20
世纪80年代末到90年代焕发出了生命力,俨然也是一次"拯救"。
需要指出的是,人类学学科建构和理论溯源来自对早期殖民地"异
文化"的观察和记录,秉持着一种进化论的种族优越感和文化优势
观念,这种"异文化"的研究视角一直到20世纪60年代才有所转
换,转换成对西方文化本身的反思,把西方现代文明放在一个世界
或人类生存的平等的文明并列的环境下加以研究。因为有比较才
有鉴别,现代文明圈之外的文明模式,成为现代文明的文化参照和
反思起点。不过,早先对"异文化"的关注却在世界诸多国家影响
一直至今。反观人类学在中国,它作为舶来品一开始即与民族学
研究纠葛到了一起,于是,诸多人类学文本是研究少数民族的。中
国人类学或民族学学者尝试着运用电影手段来进行资料搜集,留
下了许多人类学影像。至于电影界以及电视工作方面,他们在20
世纪80年代以前摄制纪录片尚缺乏自觉的人类学意识或处在朦
胧状态,但此后随着《藏北人家》《沙与海》《望长城》等一批在国内
外获得广泛赞誉的优秀纪录片出现,影视界的"人类学"意识则空
前高涨。这种人类学意识影响了中国纪录片对人的关注,也影响

① 孙莉:《人类学与电影电视纪录片》,2004年四川大学硕士论文,未刊。

了中国纪录片对少数民族题材的广泛关注①。

值得一说的是，美国学者马尔库斯和费彻尔曾在 20 世纪 80 年代中期撰文指出，社会文化人类学的理论建设与民族志文本策略的设计选择是共同进行的。两位人类学家讨论了现代民族志写作实验的实际视野，以及解释人类学对现代民族志写作的影响。他们着重讨论了民族志写作的两种趋势或者需要强化的两大方面：一是民族志如何令人信服地表述文化差异，从而描绘更全面、丰富的异文化经验图景；二是描述民族志对象如何与更广阔的历史经济政治过程相联系。政治经济民族志结合了解释人类学的文化意义研究成果与世界经济和政治体系视野下的文化认知研究成果。

> 实验的一个发展趋势是对过去表述异文化差异的肤浅与不足作出回应，另一趋势则对那种指责解释人类学只关心文化的主体性而不关心权力、经济学的和历史的背景的观点作出回应。解释人类学的探讨在表述意义和符号系统方面已经发展得十分精致。不过，如果解释人类学的探讨想保持其对广大读者的吸引力，想对强制性地造成全球文化同质化的局面作出回应，那么，它就必须把影响甚至塑造了世界上所有地区民族志描述对象的大规模的政治经济体系的渗透力考虑在内。②

由是，民族志书写应该尽力描绘被研究者的生活复杂性、独特文化，同时持有一种历史化的、政治化的分析视野。从 20 世纪下

① 张江华：《影视人类学概论》，社会科学文献出版社 2000 年版。
② 乔治·E.马尔库斯、米开尔·M.J.费彻尔：《作为文化批评的人类学：一个人文学科的实验时代》，王铭铭、蓝达居译，生活·读书·新知三联书店 1999 年版，第 70 页。

半叶以来,影视媒介的优越性已经被民族志书写所发现并被广泛使用,影像民族志在大众传播语境时代不断调整策略,坚持学术严肃书写和大众传播书写相结合,力图把多元声音和多种观点置入文本之中,借以反映现实生活的复杂性,以及实际研究过程和写作过程的建设性。

马尔库斯和费彻尔在 20 世纪 80 年代对国际人类学书写语境、危机和实验趋势所做的这一番思考,对于当前人类学影像以及中国纪录片的研究与实践不无借鉴。当代人类学书写应该描绘更全面、丰富的表述对象文化,并与广阔的历史、政治、经济、文化进程相互联系,将文化民族志与政治经济民族志相结合。本书一直试图在文化研究和传播政治经济学两大学术视野下来阅读新时期少数民族题材纪录片,其实也是对少数民族题材纪录片的摄制取向提出了一种期待,即纪录影像制作既要立足各民族文化,还要注重广阔的历史政治经济变迁。两者是确保少数民族题材纪录片能够更准确、深入、全面地逼近少数民族社会现实乃至整个中国社会形象的关键所在。有研究结合中国电视纪录片发展史,从人文关怀、田野调查、主位和客位观、整体论四方面探讨了人类学理念和方法对于纪录片生产启示意义①。这些同样也是新时期少数民族题材纪录片摄制过程中所会触碰和需要秉持的。与西方民族志书写有所不同的是,中国少数民族题材纪录片的制作主体是官方与民间的互动合作,是影像生产者与被拍摄对象的有效合作,甚至是少数民族自身的拍摄、反思。由此,少数民族题材纪录片的意义不仅仅是展现异样文化,也不是文化批评层面里

① 盘旋:《人类学视阈下的电视纪录片创作》,2011 年中央民族大学博士论文,未刊。

的反观某种先进文明或者多数文化，而是应该追求高远，坚持主流观念与少数民族意识相结合，坚持理性和感性相结合，坚持文化和政治相结合。

二、塑造中国形象：当代民族题材纪录片立场与路径

加拿大学者文森特·莫斯可曾撰述讨论政治经济学研究取向及其在新闻传播学研究中的应用。应该说，政治经济学是对社会生活的控制与生存进行的研究，它的研究对象是各种社会关系，特别是权力关系，正是这些社会关系或权力关系共同建构了资源的生产、分配和消费。在这里，社会变迁与历史、社会整体性、道德哲学和实践，是奠定政治经济学基础的四大特征①。这些研究取向和特征强调历史互动、社会生活多方面联系、价值观念、创造行动，它为新闻传播学研究增添了知识取向和学术想象，形成了北美的传播政治经济学流派。本书在这里主要提点传播政治经济学所摄取的基础特征，试图在社会变迁与历史、社会整体性、道德哲学和实践四大层面上观察中国社会关系和各民族关系，尽可能地分析中国少数民族题材纪录片国家形象塑造的应有视野。

（一）生产主体和话语选择

1990 年以前，中国少数民族题材纪录片基本是单一的官方生产，生产主体是中央新影厂、各级电视台以及相关影像制作机构。这些机构属于一种中国国家传播业，它们践行着国家力量，复制着主流意识形态。1991 年前后，非官方制作开始进入少数

①　文森特·莫斯可：《传播：在政治和经济的张力下》，胡正荣译，华夏出版社2000 年版。

民族题材纪录片。由于民族影像关涉历史、政治与社会形象叙述,中国官方难免怀有一种"散乱""失序"的忧虑,所以非官方力量的进入也经历了一个争取的过程。这些非官方产制影片一度只能在一些电影节或者内部交流上出现,而难以在主流媒体上公开播放,但随着中国社会日益开放、官方电影政策调整和网络传播技术的发达,这种播映局面日趋宽松。可以说,无论是体制内的国家力量,还是体制外的民间力量,他们都给中国民族影像事业做出了贡献。与此同时,官方与非官方之间的互动沟通是有益处的,"中国电影语境的调整、变革使得一批第六代导演回归体制,体制内电影的文化形态也相应发生了一些变化,这对中国民族电影应对全球化挑战无疑是有益的"①。概言之,1979 年以来,中国少数民族题材纪录片生产由国家单一主导逐渐走向了体制外,或者说呈现出官方力量和民间力量共同制作状态。

若是进一步细分的话,当代中国影像制作力量可以分成国家机构、精英阶层、民间人士三部分。在这一过程中,各类主体所生产影像的主题诉求、话语选择、观众反应都是有差异的。法国学者马克·费罗认为:"影片的社会话语,基本有以下四个来源。主流机构与意识形态:它们同时代表着国家、教会、政党或者任何一个持有独特世界观的机构的观点。站在主流机构与意识形态对立面的反对派:它们只要具备一定的能力和手段,就会撰写一部反历史或反分析。社会或历史记忆:可能来自口头传统,也可能来自受到认可的艺术作品。独立的见解:无论是否科学,至少是自己的见

① 李正光:《回顾:第六代导演与两次"七君子事件"》,《南京艺术学院学报(音乐与表演版)》2009 年第 3 期。

解。"①与此一致,中国少数民族题材纪录片同样也会在"主流机构与意识形态""反主流机构与意识形态""社会或历史记忆""独立见解"四个话语维度上摇摆。不过,中国少数民族题材纪录片及其国家形象塑造一直是在强大的体制力量约束下进行的,它的话语选择主要是契合主流机构与意识形态,呈现社会或历史记忆,而独立见解,甚或反主流结构与意识形态,相对较少,也很难在中国国内传播。

　　然而,不论生产主体是谁,或者话语选择如何,中国少数民族题材纪录片前行及其中国形象塑造,需要在国家、电影人、观众三者之间寻求平衡。马克·费罗还写道:"首先是国家:本质上国家要求电影具有意识形态和教育功能;其次是电影人:电影人追求的是艺术和质量;第三是观众:观众完全可能干脆不看电影……这三方的需求未必互相矛盾,但仍然需要进行协调。"②可见,官方、公众和电影人对于电影的理解、想象、期待都是不同的。中国少数民族题材纪录片的国家形象塑造需要面对三类追求:一是国家层面的意识形态和教育追求;二是电影人的艺术和质量追求;三是观众的信息和娱乐追求。少数民族题材纪录片因而也就有了宣教类、艺术类、娱乐消费类的区分,宣教类纪录片追求主流意识形态和教育功能,艺术类纪录片讲究质量和艺术规律,而娱乐消费类则追求趣味和热闹。中国少数民族题材纪录片再现了各民族生产、生活,在全国各民族人民之中进行了一次民族团结教育和社会主义意识形态宣传。这些纪录片也都具有一

① 马克·费罗:《电影与历史》,彭姝祎译,北京大学出版社2010年版,第152—153页。

② 同上书,第136页。

定的艺术质量和专业素养。然而,随着中国市场改革不断深入和大众传媒急剧商业化,新中产阶层品味以及大众娱乐市场得以形成,社会文化审美取向逐渐由精英艺术审美转向大众娱乐审美,中国少数民族题材纪录片面对世界观念与大众娱乐时代,如果不作出相应的改变,它们要么被边缘化,要么被奇观化。在这一意义上,宣教类纪录片、艺术类纪录片和娱乐消费类纪录片都有着各自的社会空间。

需要强调的是,中国少数民族题材纪录片生产中有一部分知识分子的参与,后者胸怀天下,掌握各类科学知识,形构了少数民族题材纪录片发展及其中国形象塑造。"'知识分子'是一个宽泛而难以分析界定的概念,它既不是一个社会的或经济的阶级,也不是那些严格意义上以学术为业的人,而是一系列有思想、能作出反应和表达的人。"①研究指出,20 世纪 90 年代初期"新纪录运动"的兴起和电视纪录片的栏目化发展是 80 年代电视纪录片美学样式转变的直接结果。在 80 年代电视纪录片创作过程中,诸如《话说长江》《话说运河》《天安门》,中国知识分子精英以接受采访、撰写解说词、合作拍摄、进行影评等方式参与了纪录片创作。这一纪录片创作群体是由包括电视台编导、作家、小说家、大学学者、工程技术人员甚至政府官员在内的知识分子组成的一种异质化群体。在知识分子参与纪录片创作的这次实践中,知识分子和体制内电视台编导的合力使得知识群体对于历史问题的创见、社会热点议题的思考得以传递到最广大的电视受众之

① 杰罗姆·B.格里德尔:《知识分子与现代中国》,单正平译,南开大学出版社 2002 年版,第 2 页。

中①。应该说,中国知识分子在各类纪录片生产中发挥了关键作用,他们为纪录片对现实的创造性处理提供了视野、观念和理论支撑。中国知识分子拥有抱负,饱含情感,持有一种主动的当下社会文化批判和参与文化建构的欲望。他们一直试图进行社会文化述评和民族国家想象,难以压抑对中国社会文化再现和再造的冲动。不过,中国知识分子参与纪录片生产,是存有区分的。一方面是迷恋于强大的国家叙事和现代化叙事之中。这种迷恋和选择是近代中国知识分子在各类文本使用中都会遭遇的。

中国知识分子的少数民族想象总充斥着顽固的边地想象,大多认为少数民族都在边疆或位于边缘,这种地理上的边疆、边缘认知也影响了心理、文化、认同上的边疆、边缘甚或他者认知。这种边地想象与自古以来的文人大一统情怀相互统一,一定意义上也契合了官方号召的团结政策。与此不无关联的是,一部分电视从业者和知识分子进行少数民族题材纪录片摄制不无投机心态作祟,或者是自觉有意识地向国家或现代化叙事靠近,或者是完成差事,或者是更有深度地玩转纪录片,从而获得经济利益和公众影响力。笔者曾询问过一位纪录片导演,他在90年代拍摄了那么优秀的少数民族题材纪录片,为何在新世纪里没有了声响,获得的回答是,"现在少数民族纪录片不好玩了"。可以说,中国少数民族题材纪录片所展现的既有一种客观现实的民族社会描绘,同样也有一种知识分子或者纪录片摄制者自我观念、自我意识里的民族社会形象。

另外一方面就是知识分子深入历史和广阔社会,坚持独立见

① 陈婷:《影像的历史书写——1977—1991年中国电视纪录片研究》,2012年复旦大学博士论文,未刊。

解,不受权力或商业所约束,记录人与社会,追求真相、真理。这些知识分子在创作中超越着国家叙事或现代化叙事,进行生产、生活的记录,或者说展现了另外一种国家叙事或者现代化叙事。例如,独立纪录片导演所进行的影像制作,没有过多的官方政策话语,只是在生活的流淌中给人启示。人类学纪录片是人类学和民族学知识分子发挥自身专业知识而完成的影像作业,它们也呈现了丰富的社会形象和文化价值。

在这里,中国知识分子参与纪录片的两个方面也不是对立的,而是相互纠缠的。无论是汉、唐、清朝以来的武功文略,还是近代中国人抵抗外辱的不屈经历,中国疆域一统意识在知识分子中间颇为坚定①。随着近代民族主义在中国的传播,近代中国知识分子都持有强大的民族国家叙事话语,强调保家卫国、反帝、反殖,从思

① 北京大学中国古代史研究中心朱玉麒认为,清代西北边疆的平定历经康、雍、乾三朝,伴随着历次西域战事的胜利,亦仿汉唐模式,勒石战地。与前代相异的是,清代皇帝不仅要举行胜利庆典,亦向先师孔子举行释奠祭礼,并勒石太学。久之,在全国范围内,形成了各府、州、县自上而下立碑于孔庙的现象。朱玉麒教授在内地十多个省区都发现了这些碑刻实物或档案史料。他认为在立碑全国的过程中,自始至终都贯彻着朝廷将西北平定这一"帝王一家之私事"转化为"天下一统之共识"的宣传攻略。它利用从中央到地方的孔庙与官学二元一体的教育体制,向全体汉族知识精英传达了新的帝国疆域与民族构成,努力构建一个新的政治与文化认同体系。所以,清代新疆是一个在江南任何地方都可以开始叙述的故事。当告成太学碑逐渐造作于各地文庙的时候,它不仅确立了我们现在所见文庙的空间格局,而且这个格局必使各地汉族精英知识分子在祭拜孔子的时候熟悉了平定碑。所有平定西北而告成太学碑的内容,主要是张扬大清的武功使得西北边疆已经成为中华一统的地理疆域。如《平定准噶尔告成太学碑》以批驳放弃边疆的"守在四夷、羁縻不绝、地不可耕、民不可臣"论调,强调"此以论汉、唐、宋、明之中夏,而非谓我皇清之中夏也",宣告清代中华帝国建立的新的疆域与民族概念。这个新的"共同体"概念如何成为知识精英、特别是汉族知识分子的共识,正是这一告成太学的凯旋礼仪最终达到的目的——由告成太学而实现告成天下的宣传攻略。所以,从乾隆年间开始,中国的知识分子对新疆的认识跟原来的汉唐的西域联结在一起,让他们形成了西域就是中国固有领土的非常明确的概念。参见黄晓峰、钱冠宇、朱玉麒:《谈清代边塞纪功碑与国家认同》,http://news.cssn.cn/zgs/zgs_dh/201507/t20150712_2074778.shtml。

想上维护民族主权和坚定民族国家意识形态。这种民族国家现代化话语与知识分子的责任、关怀和社会理想联系到了一起。

总之，中国形象塑造和传播依赖于政府力量和非政府力量共同努力，而实践成果都需要现代媒介给予传达。所以说，中国少数民族题材纪录片摄制中的媒体从业人员，以及相关专家、技术人员、学术知识分子显得尤为关键。毋庸置疑，中国少数民族题材纪录片需要坚持专业生产，更好地塑造中国形象，然而这种专业是谁的专业性，或者是一种什么专业性，究竟是主流意识形态方面的专业性，艺术质量方面的专业性，还是商业娱乐方面的专业性，它与纪录片创作者以及相关知识分子的视野、观念与理论立场是联系在一起的。在此，中国少数民族题材纪录片里的中国形象，俨然是一种影像文本存在的综合形象，是一种经验、知识、理念、权力关系下的中国形象。那些现实存在的少数民族和中国社会，经过政治意识形态的体制话语、知识分子的精英主义话语、民间层面的独立话语三种话语力量的作用，它们在现代影像里或是一种政治想象的形象，利于统治与政策宣召，或者是一种审美意义的形象，坚守知识阶层的精神文化良知，或者是一种碎片、趣味、猎奇性的形象，满足大众市场的观看消遣所需。这些话语力量立足客观现实，投入特定的理念与梦想，它们相互影响，相互制约，形塑了少数民族题材纪录片主题和风格。马克·费罗曾将历史著作分为记忆史、通史、试验史和虚构的历史。记忆史属于某一团体或集体，具有认同功能；通史属于国家、政党和民族，强调政治机构的合法性；试验史则尊崇知识和科学；虚构的历史则信奉娱乐至上①。如果将中国少数民族题材纪录片作为一种历史叙事文本来观照的话，它应该

① 马克·费罗：《电影与历史》，彭姝祎译，北京大学出版社 2008 年版，第 146 页。

是混合的。在官方、精英、民间三种话语影响下,中国少数民族题材纪录片要么偏于记忆史而讲究群体认同,偏于通史而证明统治机构的合法性,要么偏于试验史而尊崇知识和科学,要么偏于虚构历史而信奉娱乐。于是,这也就牵扯到了中国少数民族题材纪录片民族国家形象塑造的经验、理念和政治、经济、文化语境了。

(二)影像内容与视野态度

1979年以来,中国少数民族题材纪录片全面展现了各民族地区政治、经济、文化发展信息,友好地描绘了各地历史、文化、宗教、风俗、大事等图景。镜头里的少数民族表情,也是一种实实在在的中国表情。1979年以来,中国迅速地全球化和现代化。应该看到,中国现代化与全球化是一体相连的。研究称,中国全球化景象显示了中国现代化过程中的痛苦、焦虑。不同阶层的人构建了不同的现代性,但他们却因难以自足之感以及西方的优越感相互交织而痛苦。中国的街头充斥各种外国符号,诸如麦当劳、英式酒吧等,中国俨然完全纳入了国际资本市场。中国现代化是历史因素造成的,遭受了西方长期压迫和屈辱,中国希望建立现代化的科技、经济、社会力量来与西方国家竞争。从某种程度上来说,中国的现代化首先来自于对他国的不满意。中国的现代化是充满渴望、焦虑的,它是一个概念或者一个方法,但其中的内容却一直在变化,而对现在的中国来说,现代化便是引入资本主义生产方式。对中国来说,现代化不仅是抵抗西方,更是进入全球化进程①。对中国人来说,上海外滩是现代化和全球化的象征,是时尚和前沿的

① SHAOBO XIE, "Anxieties of Modernity: A Semiotic Analysis of Globalization Images in China," *Semiotica* 170-1/4 (2008), pp.153-168.

象征。中、大型城市都希望尽快实现现代化，因此，整个国家复制着西方文化。上海外滩便是如此，复制了西方文化社会形式，引进了西方资本。中国地理多样、发展不平衡，一些欠发达地区如农村或边远少数民族地区同样也是现代化和全球化的想象之地，它们作为现代化无法割舍的一块，正在接受全球化、现代化之中的信息、资本、物质消费品、文化消费品和生活方式等考验，不无渴望，不无焦虑。基于现有影像基础以及当代中国社会语境，中国少数民族题材纪录片摄制应该有所继承，有所突破。

1. 正面讲述美好中国，但也正视复杂现实

中国各民族地区拥有美丽的山川、独特的习俗，各族人民当家作主，进行着社会主义中国现代化建设，同时也经营着各自的家园。在此，中国少数民族题材纪录片进行中国形象塑造、传播，可以参考纪录片作为"形象化的政论"理念，拍摄美好的山川、仪俗、生活与人，讲述美好的中国故事。少数民族题材纪录片将镜头指向各民族悠久历史和美丽风光，指向各个民族以及每一个温和、善良、负责任的普通中国人，从而打造美好的中国，而不是完美无瑕的中国。值得补充的是，针对新中国时期纪录片一度作为"形象化的政论"的说法，中国纪录片人范志平曾讲过一个故事：

> 大陆有一位电影的老前辈陈方梅，开放后，他和电影代表团带了很多这样的片子出国访问。外国朋友只说了三句话：第一句"你们说的，你们都说了"；第二句"我们想看的，都没看到"；第三句话"你们不是第三世界，你们是第一世界"。这就大概说清楚了他们的观感。①

① 王慰慈：《纪录与探索——与大陆纪录片工作者的世纪对话》，远流出版公司2000年版，第39页。

可以说,这些影片力主正面宣传,强调社会主义制度优越性,展现中国经济发展、文化进步、生活幸福。这种形象化的政论作为新闻纪录片创作指导原则,在建国前后的斗争实践以及国际"冷战"语境下具有一定合理性,为争取革命和战争的胜利做出了贡献。然而,随着时代进展,国家的生活面貌翻新,以及服务对象的多样化,这种形象化的政论对于某些政治性或社会性的题材还是适用的,但若再继续施用于所有影片则显得教条死板。改革开放初期,钱筱璋即主张新闻纪录片应该从"形象化的政论"过渡到"形象化的××",从而适应新形势需要:

> 由于我们把"形象化的政论"绝对化而加以迷信,机械地遵循,这就使我们难以运用各种不同的样式,反映日新月异的新鲜事物,容易以"形象化的政论"划线,限制其他题材,排斥"政论"以外的其他样式,似乎只有"政论"是正统,其他样式都是异端。如果我们不能从这种迷信中解脱出来,新闻纪录电影的百花齐放只能是空谈,题材、样式、风格的多样化也难以实现。我们应该打破陈规老套,不断出新。我们不仅要有"形象化的政论",还要有"形象化的报告""形象化的散文""形象化的抒情诗""形象化的讽刺小品"等。①

如今,包括少数民族题材纪录片在内的中国纪录片依然需要正面宣传,颂扬积极向上的中国社会和生活观念,它不应该一味地排斥"形象化的政论",但与此同时也不能回避问题,甚至流于粉饰。众所周知,当今中国政治、经济、文化发展依旧不平衡,各个阶层政治利益、经济利益差异越来越大,社会问题越来越复杂化。中

① 钱筱璋:《新闻纪录电影应该为新时期作出新贡献》,《电影通讯》1981 年第 5 期;郝玉生主编:《我们的足迹(续集)》,中央新闻纪录电影制片厂内部发行 2003 年版。

华各民族地区自然地理环境多样，人们生活习俗各异，发展也不平衡。任何文本的中国形象塑造都不能脱离中国社会的多样性、复杂性，中国少数民族题材纪录片同样如此。它要塑造一个真实、典型、健康的中国形象，而不是扭曲、变形甚至虚假的中国形象。不论是昨日还是当代，每一个民族地区也都不是世外桃源，那里也有艰苦生活，也有盗贼犯罪，也有劳动奔波。例如有著作描述了过去的西藏地区：

> 这是另外一个争论较多的问题。辩护士们把过去的西藏描绘成了一个遵纪守法和安宁的社会。……没有证据证明西藏是一个乌托邦理想的世外桃源。一位经常访问西藏西部的人说，那里土匪无法无天。另一位访问者把土匪称做"经常性的瘟疫"。以前在西藏的一位居民说，"拉萨的盗贼和狗身上的跳蚤一样多"。还有一位居民证实说，在拉萨时，除非他有仆人作伴或身上带一把剑和（或）一支手枪，否则他晚上从来不敢出门，因为他"对盗贼终日惶惶不安……"。①

另外，也有学者论述了当代民族地区一些问题：

> 当市场经济牵引着社会结构与观念渐渐朝着多元化的方向发展，族群的文化差异开始显示出新的社会重要性。无论是市场中的资源竞争，还是对优惠政策的工具性利用，不仅是文化本身，任何政治经济学意义上的社会对立，都可能被人们简化为一系列通俗易懂的族群对比项，从而生成某种"族群化"解释。在这种意义解释之中，个体问题被提升为群体间

① 谭·戈伦夫：《现代西藏的诞生》，伍昆明、王宝玉译，中国藏学出版社1990年版，第21页。

题,群体问题被提升为社会问题,各种复杂的社会问题又被简约成"民族问题"。同时,这种意识也将族群精英与草根阶层通过族群的纽带连接起来,秘而不宣却协调一致地共同与"他者"对抗。同时,改革开放使中国更深地参与全球化进程。境外族群运动支持力量的存在与人口的国际性流动,使中国社会的某些族群运动被涂抹了一层浓重的国际化色彩。①

显然,随着中国各地经济改革的深入、国际交往的扩大、民众思想的多元化,各民族地区社会矛盾形态多样。有文章曾论及了新疆问题:

> 新疆边远辽阔,多民族多文化,给内地人以很大的想象空间,即使到过几次新疆的人,也不敢说自己了解新疆。我们在新疆工作,长期做新疆研究的,也深感新疆的问题复杂且在不断变化中,需要持续研究和探讨。对于目前新疆的社会稳定形势,基本都归结于多种因素综合影响的结果,如国外敌对势力挑唆、国际政治集团博弈、敌对的民族分裂势力与宗教极端势力渗透和破坏,在内部发展和治理方面,如疆内经济发展相对滞后、社会矛盾累积难解、社会治理方式调整难度大等。对于什么是影响新疆稳定的最主要因素,有政治、经济、宗教、民族等不同说法。
>
> ……
>
> 民族分裂主义及宗教极端主义的影响力扩大,与境内外敌对势力活动关系密切,也与我们自身的工作有关。所谓内因是事物发展的根本原因,外因是必要条件,对于新疆问题来说

① 关凯:《国家视野下的中国民族问题》,《文化纵横》2013 年第 3 期。

也不例外。目前,对于外界渗透因素只能抵御,并增强群众的免疫力和戒备感,而无法杜绝和根治。如果一味将新疆问题主要归为外来影响,某种程度是减弱责任意识,减少对工作失误的反思,客观上不利于自身的改善。由于新疆问题较强的政治性,常常会弱化其作为社会问题的责任追究;社会问题中的民族、宗教因素,掩盖了个体的利益追求和权利维护。目前,新疆在更快、更普遍地进入社会转型期,社会矛盾不是减少而是在增多,为避免民族问题、宗教问题与社会问题叠加、重合,更应在经济发展方式、社会治理能力、精神文化建设等方面,关注民生,重视民心。①

中国各民族地区已经不同程度地践行着现代化建设,传统与现代并存,现代冲击着传统。中国各民族地区面貌变化巨大,各族人民生活进步巨大,但中国依然处于社会主义初级阶段,依然是世界上最大的发展中国家,这些基本国情没有变。在先前的时期,现代化还是一种理想,一种在没有触动城乡关系基础上的建设,而到新时期现代化更多意义上是市场化、城镇化与私有化,于是曾经的骄傲演绎成了如今的反思。有学者称:"从主题挖掘上看,20 世纪90 年代以来的中国纪录片普遍满足于记录个体的表层生活状态,而回避人生活中制度层面、社会层面的问题,绕开普通人遭遇的主流问题,如失业、教育、司法腐败、政治不公正、社会保障、犯罪等。"②中国少数民族题材纪录片就要审视这一现代化,洞察新旧文明,既要看到落后、传统、乡村,又要顾及进步、现代、城市,进而关

① 李晓霞:《不能把新疆问题一味归于外来影响》,http://www.21ccom.net/articles/china/ggzl/20141009114366.html。

② 张红军:《论中国纪录片沉重感的缺失》,《电影艺术》2007 年第 3 期。

注各少数民族以及中国人的命运。于是，中国少数民族题材纪录片里的中国形象在此就是一种城乡矛盾、现代化转型、市场化下的中国形象。

1990 年以后，随着市场经济发展和社会流动增强，民族政策受到了市场考验，具体表现为一种政治性拒绝的出现，对民族团结融合发展与文化话语的消解。中国政府以国家投资方式帮助民族地区发展的格局，逐渐转换成允许更多的资本和私企的参与。进入新世纪，已经赢得国家支持的市场为了继续稳固这种关系，即在进行商业化宣传同时进行着国家软实力的建设，而这种团结发展却是建立在资本、商品流入各民族地区、城乡关系不平等，以及旅游对当地环境社会改变的基础上而进行的。例如，《康定情歌》中社会主义建设和革命话语，更多地变成了个人人生追忆与娱乐化闪现。可以说，从革命、阶级斗争叙事到现代化叙事，从老一辈纪录片导演谋求的政治性与艺术性标准的双重统一到年轻一辈导演对宏大叙事的消解，中国纪录片走过的历程其实代表了以国家为名的意识形态生产、以艺术为名的文化产品生产和以民间为名的产业化、市场化之间错综复杂的合谋与背离。在这里，中国纪录片既是一种宣传品，一种媒介艺术品，也是一种文化产品。中国少数民族题材纪录片在这些社会氛围下生存着。随着中国社会矛盾的增多、民族地区潜在冲突的增大，中国少数民族题材纪录片如何面对民族地区各种矛盾、突发事件甚至骚乱，准确把握各民族地区的各类矛盾与轻重主次，它对促进民族交流和社会问题的解决，以及向国内外受众塑造良好中国形象都十分重要。

2. 坚持对内传播与对外传播相统一

纪录片对现实处理的主体性、深入性以及影响力的持续性，远远高于一般新闻片。纪录片人梁碧波认为："中国纪录片的根本症

结在于长期对纪录片的意义认识不清。对一个国家而言，纪录片不是用来给电视台赚钱的，而是对内引领社会价值观、对外塑造国家形象的。"①从全球范围来看，中国少数民族题材纪录片的中国形象塑造不仅是一种简单的媒介呈现，它同样具有两大文化目的——对内实现民族国家认同，对外获得世界舆论肯定。其中，两者不是孤立、相对的，而是相辅相成的，不可偏废。换言之，让世界了解中国或者通过纪录片展现中国形象，这与让中国了解世界，中国纪录片展现世界形象是相辅相成的。中国少数民族题材纪录片在叙述中国以及中华各族故事时候，难免会牵扯到世界状况，毕竟中国历史、现实都与世界有着紧密的联系，中国各族人民和世界人民有着密切的往来。纪录片《丝路·重新开始的旅程》即是对古今中外历史、现实进行了一次勾连，将各国人民加以一体观察。影片从北京、西安、兰州、武威、敦煌、乌鲁木齐、喀什到威尼斯，穿越欧亚大陆十多国，记录了中华各民族凭借一条丝绸之路与世界的全方位交流。与《丝绸之路》《新丝绸之路》不同，《丝路·重新开始的旅程》不仅拍摄丝绸之路上中华各民族故事，诸如西安城市回族的婚礼、新疆昭苏草原哈萨克族的赛马场、帕米尔高原慕士塔格峰下牧民们集结牦牛夏季转场、塔什库尔干的街景、塔吉克族青年艾力的歌唱梦想、喀什城的街道、夜市、国际小商贩、英吉沙达瓦孜传统文化、新疆艺术学院的民族生和哈萨克斯坦专家、哈萨克族姑娘尼尼的传统婚礼、吐鲁番的坎儿井工程、新疆阿瓦提的长绒棉等等，还将视野拉到了历史深处和国际深处，放到了当前中外政治、经济、文化、体育、音乐、宗教等各类交往之中，特别是中国与中亚、西亚、欧洲的交往。浩兰是一名哈萨

① 梁振红、梁碧波：《片子最重要，观众最重要——纪录人梁碧波访谈录》，《中国电视：纪录》2010 年第 12 期。

克青年,影片中他没有民族盛装或出现在牧场,而是工作在大城市上海,参与赛龙舟并宣讲着他的聋人手机应用软件项目,"像我作为一个哈萨克族人,从小非常习惯就是身边有些人是乌孜别克族、塔塔尔族、维吾尔族、达斡尔族,我来上海就会发现,其实大家多样性更加明显,就是各种国家的人,各种文化背景的人,各种职业的人,都会在一起,共享这个城市"。这一纪录突破了少数民族的乡野印象、地域化或者民族化叙事,而是在全球贸易活动、文化流动中审视城乡之间、国境内外的少数民族生活,值得肯定。

应该看到,中国少数民族题材纪录片的对内传播和对外传播是一致的,换言之,中国社会主义民族主义与国际主义是一致的,这是社会主义民族政治和社会主义阶级政治、统一战线政策的集中体现。民族区域自治制度是中国社会主义的一项政治制度,它意在促进各民族的平等交往与团结发展,而不是其他。当代中国少数民族纪录片需要审视这一社会主义遗产或者说现实社会质地。吕新雨亦有研究写道:

> 需要回到统一战线与阶级斗争作为国家与民族话语变奏的历史脉络中去,无论少数民族地区的爱国统一战线,还是对第三世界"不结盟运动"的支持与国际主义援助,体现的都是在一个世界格局中进行阶级分析的政治视野。这一视野如何在今天的民族政策和国际关系中获得新的体认;中国电影研究,特别是少数民族电影研究,能否外在于这些历史的脉络与现实的挑战? 这是今天少数民族电影历史研究的关键。①

总之,中国纪录片制作人不仅要懂得"把中国的故事说给外国

① 吕新雨:《新中国少数民族影像书写:历史与政治——兼对"重写中国电影史"的回应》,《上海大学学报(社会科学版)》2015 年第 5 期。

人听"，同时也要打开大门走出去，尝试"把外国的故事说给中国人听"。在全球化浪潮中，中国民族影像既要保全自身的"民族性"，同时适应"全球化"发展，还要回顾统一战线和阶级斗争话语，努力争夺全球的文化领导权，超越"东方主义"和"帝国主义"的"全球主义"模本。在这一视野下，中国少数民族题材纪录片将站得高远，实现对内对外的双重传播效果。

3. 历史而又整体地描绘中国少数民族

中国是多民族属性的国家，各民族之间相互融合，相互影响。中国少数民族形象不仅是某一民族的形象，而是包括各民族在内的综合形象。费孝通曾用"多元一体"来述说中华民族，他对于少数民族历史研究有过一段讲话：

> 关于研究少数民族历史我还有一个意见，想提出来请大家讨论。过去我们搞民族史大多是一个一个民族地整理，我看不如一个地区一个地区的搞。因为少数民族在历史上一向不是孤立的。如果把一个一个民族的历史分开来讲，就不免要重复。事实上要写五十多本民族专史很困难。为什么呢？因为好多民族在发展过程中是密切结合的，互相离不开的。……在研究一个个民族历史的基础上面，我们要完成几个大区的民族史。民族地区是历史上形成的，不是我们自己划的。我国境内几个地区可以分得出来，大体上有西藏、西北、东北同西南等地区。云贵高原就是一片，各民族交叉杂处，你没有办法分。你硬要分，就越分越乱。……以西方的现代民族的特征，来套中国民族，就要出毛病。①

①　费孝通：《在国家民委召开的民族问题五种丛书工作会议上的讲话（1984 年 3 月）》，载于《费孝通民族研究文集》，民族出版社 1988 年版。

　　中国少数民族与西方现代民族是有区别的,具体表现在历史联系、社会结构、权力地位、文化融合、政策保障等方面①。就中国而言,不论汉族还是少数民族都世代居住在这片土地上,而西方少数族裔往往是这片土地上的原住民以及非霸权性移民民族,主体民族则是外来的霸权性移民民族。可以说,中国这片土地上的各个民族不是封闭的、孤立的,也不是威胁或者异己,而是命脉相连,相互之间有着强大的历史文化联系、政治经济关系。1979 年以来,中国社会流动不断扩大,各民族双向以及多向流动的客观现实有目共睹②。在这一意义上,中国少数民族题材纪录片还要注重各民族之间关系、中华各民族融合的叙事,这不仅是一种宣传,而是一种客观实在的社会政治现实,难以让人回避。纪录片所指向的是各民族人民共存的社会现实,它需要关注少数民族及其所置身的广阔社会,既要看到各个民族的特殊性和文化差异,更应该强调各个民族的关联性、融合性和文化共性,诸如商业、宗教、历书、医学等的密切联系。

　　再者,1979 年以来,中国社会发生了翻天覆地变化,各族人民生产方式和生活方式也有了巨大调整。中国纪录片应当直面这一

　　①　区域的概念包含着自然、人文和传统的内涵。费孝通曾将中华民族聚居地区归纳为六大板块和三大走廊的格局,六大板块即北部草原区、东北部高山森林区、西南部青藏高原区、云贵高原区、沿海区和中原区,三大走廊是藏彝走廊、南岭走廊和西北走廊。其中藏彝走廊包括从甘肃到喜马拉雅山南坡的珞瑜地区,这一走廊是汉藏、藏彝接触的边界,也包含着许多其他族群。较之单纯的族裔民族主义的观点,这种以区域为中心形成的独特的中国观包含对中国各族人民多元并存的格局的理解,对于经济发展也更为有利。参见汪晖:《东方主义、民族区域自治与尊严政治——关于"西藏问题"的一点思考》,《天涯》2008 年第 4 期。

　　②　仁真洛色:《从藏族流动人口状况看汉藏民族关系》,《中国西藏(中文版)》2012 年第 4 期;"内地藏族流动人口研究"课题组:《藏族流动人口研究专栏——从在内地的藏族流动人口状况看汉藏民族关系——以成都市藏族流动人口状况为例》,《中国藏学》2012 年第 2 期。

变化，不是静态地观看或展览某一民族或者某一区域文化，而要动态地关注当下的消逝与变化，具体包括外在有形变化以及内在心理起伏、自我意识变迁。在这一变迁环境中，少数民族社会是当代中国社会体系一部分，是经济流通的关键环节，因而是中国现代化的重要部分。于是，理解少数民族及其社会发展，必须把这些民族放置在主导和影响他们的社会结构中加以考虑，从而整体地认识中国各种情状。

应该看到，改革开放和市场化改变了中国社会，使得中国社会进一步接轨于世界体系，或者进一步融入现代化世界。沃勒斯坦认为，"我们并非生活在一个现代化的世界，而是一个资本主义的世界"①。这一认知的启示是在全球化、现代化或者是资本主义的视角来观看少数民族是需要的。有研究说道：

> 当然，在一些国家内部也存在大量的部分是由于非对称性交换关系而导致的非均衡性地域发展。诸如大城市和地方政府之类的次国家政治实体均急切地希望加入到这一进程中来。但是我们通常并不将其称作帝国主义。尽管有人喜欢将其称之为内部殖民主义，乃至大城市帝国主义（比如纽约与旧金山），而且这似乎具有一定的合理性，但我更愿意将次国家区域性实体可能发挥的作用与帝国主义之间的关系，放到非均衡性地域发展这一更为广泛的理论中加以研究。这样做的结果是，至少暂时将"帝国主义"这一名词解释为国家内部的财产关系和全球资本积累体系内部的权力流动。从资本积累的观点来看，帝国主义政治需要最低程度地维持和开发那些

① 伊曼纽尔·沃勒斯坦：《沃勒斯坦精粹》，黄光耀、洪霞译，南京大学出版社2003年版，第137页。

太过国家权力所积累的非对称性和自然资源优势。①

中国各民族关系在一些论述中被认为是一种内部殖民,而少数民族题材影像即成了内部殖民的一个文化例证。这些后殖民理论或者新帝国主义话语体系一旦落入全球化、现代化或者是资本主义的视角之中则颇需推敲,换言之,当用一种内部殖民的观念来审视中国民族关系的话,还应该看到更广阔的历史和全球资本积累、帝国主义、中外地位不对称背景的存在。中国各民族关系是历史形成的,是各族人民长期政治、经济、文化交往的结果,同时也是各族人民为争取民族解放、国家独立、富强的反帝反封建过程中形成的。如果阅读中国民族关系缺少这一历史眼光,缺少帝国主义、封建主义的宏大语境,那样也会是片面的。在此基础上,中国少数民族题材纪录片应该在世界体系或者说资本积累、新帝国主义的国际语境下来观照少数民族乃至当代中国。中国各民族地区如今是现代化的激烈战场以及劳工大军的输出站,商品流入的显在或潜在市场,少数民族不仅是文化存在,更是客观的政治经济存在,他们具有人类学的文化内涵,也有劳工范畴意义。因此,中国少数民族题材纪录片在进行文化民俗、官方治理、民生建设等记录的同时,再次沉入全球资本经济循环体系以及劳工身份里观照少数民族,从劳资关系、生产劳动等政治经济学角度关注这一观念下的少数民族。应该看到,近代以来,全球资本体系与传播秩序影响了族群身份、区域地位差异,诸如西方与东方、白人与黑人等。这些继续为现存的全球资本主义世界体系和制度合法化服务。中国少数民族题材纪录片在整体性地观察少数民族社会的时候,应该注重如是历史和国际语境,看

① 大卫·哈维:《新帝国主义》,初立忠、沈晓雷译,社会科学文献出版社 2009 年版,第 28—29 页。

到更广阔的历史和国际语境里的文化研究与政治经济学的汇合，看到政治经济分工、剥削与种族、民族、阶级的汇合。

总之，中国少数民族题材纪录片关涉国家政治、边疆社会、民族问题，它的生产务必打破"中心—边缘"的二元习惯以及静止、孤立思维，坚定地从一种历史的、整体的、全球化观念来观照各民族叙述。在这里，中国少数民族题材纪录片应该关注每一个民族，而不是只关注某一个或某几个民族，或者说静止、孤立地关注某一个或某几个民族。中华各民族是共同体一员，不是"野蛮的域外人"，而是拥有丰富文化的、长期合作交往的中国人。那些内地和边疆、中央和地方、边界区域观念是一种历史体认、政治区划体认、民族识别体认和自然环境体认，而不该被拿来成为一种等级体认或者不平等体认。中华各民族是多元共存的，中国少数民族题材纪录片对此进行主流意识形态创造，这从国家统一或民族利益、情感方面理解具有合理性，但若落入客观实际往往会抹杀现实世界的复杂性。中国少数民族题材纪录片应该关注人与社会，讲述急速变化的中国社会里各族人民故事。各族人民是中国形象的应有之义，它有助于世界了解中国问题，认识真正的中国。学者吕新雨认为，中国纪录片的传统自 20 世纪 90 年代以来一贯关注社会、人文和人本身，具有深刻的社会批判意识，"但从历史和人文传承角度来看，纪录片更多的功能是对内而非对外。如果只关注国家形象建构本身，只拍歌舞升平，对当代中国社会关注不够，削弱了中国问题的复杂性，那纪录片最重要的社会批判功能就不能发挥，所起的社会作用就十分有限，对国内纪录片生态的发展也难以起到帮助"①。这一说法并

① 《纪录片不接地气哪来人气 更需关注"人的存在"》，《工人日报》2011 年 9 月 24 日。

非是对中国纪录片对外功能的否定,而是对纪录片对内功能或者认清中国社会的复杂性提出了要求。

中国少数民族题材纪录片摄制应该超越猎奇思维,因为猎奇往往无法真正地呈现一个民族文化和中国形象。"我们的猎奇心态阻碍了我们去真正了解一个民族的情感。猎奇是只关心自己,是对所面对事物的冷漠和剥削。猎奇是可耻的。只有对猎奇心态进行反省才有可能重新确立自我发现别人。"①纪录片应该立足现实系统,尊重民族意见和情感,平等、宽容、多样地呈现民族生活以及大家心里所想。换言之,对话、沟通、交流对纪录片摄制十分重要。在拍摄《愚公移山》中,伊文思认为摄影机应该参与活动,有所作为,不仅仅是证实或观察。中国社会各阶层之间存在着许多差异,人与人之间关系都是不同的。关于如何让中国人在摄影机面前表现得很真实,罗丽丹曾称:

> 我们经常说,中国人不爱讲自己,他们不愿意外露。这是假的。事先要有信心。也许他们对我们表现出友爱。到基层去的西方人经常做得很多的是同样一件事情:把摄影机和麦克风对准中国人,只隔十公分远,以提问题方式来工作。如果不能比一个有礼貌的微笑和模糊的回答获得更多的东西,是毫不奇怪的。拍一部影片,首先要进行一场对话。那正是我们试图做到的。②

所以,中国少数民族题材纪录片将摄影机面向各少数民族人

① 吕新雨:《纪录中国:当代中国新纪录运动》,生活·读书·新知三联书店2003年版,第289页。
② 尤里斯·伊文思:《摄影机和我》,七海出版者译,中国电影出版社1980年版,第330页。

们时候,应该加强对话、沟通,尊重民族风俗、社会意见、宗教信仰,
促进少数民族人民生活改善和生活质量提高,兼顾宏大叙述与复
杂现实,或许在这一拉扯中更能进一步展现民族形象和中国形象,
探索到各民族在影像世界共存、融合的正途。

4. 自信而又开放地叙述中国

1979年以来,中国现代化与改革开放帮助一直遭受列强凌辱
和围攻的弱者中国开始自信地参与全球竞争。相应而言,中国民
族影像的中国形象塑造应该放眼全球,不仅向世界人民表明中国,
而且努力去建构一个自然美、生活美、人性美的美丽新世界。

中国纪录片进行中国形象塑造过程中,不能缺失一种民族自
豪感和自信心,而要清楚地认识本民族或本国家的文化优点和独
特制度。针对这一点,哈耶克曾经批评过英国宣传机构的一度灰
心和笨拙:

> 最使人对英国文明的特殊价值丧失信心,并且对我们追求
> 当前伟大目标起最大的瘫痪作用的,莫过于英国所作的大部
> 分笨拙的宣传。对外宣传成功的首要前提条件,是自豪地肯
> 定那些别的民族知道的、做宣传的国家所具有的独特价值和
> 出色特点。英国宣传之所以无效,主要是因为负责宣传者本
> 身都似乎已对英国文明的特殊价值失掉信心,或者说,完全不
> 了解它借以区别于其他民族的那些特点。其实,左翼知识分
> 子崇拜外国上帝已经如此之久,以致于他们似乎已经变得几
> 乎不能看清英国特有制度与传统的任何优点。[1]

与此同时,哈耶克建议恢复对传统价值的信心,坚定对英国理

[1]　弗雷德里希·奥古斯特·冯·哈耶克:《通往奴役之路》,王明毅、冯兴元等译,
中国社会科学出版社1997年版,第205页。

想的维护：

> 如果我们要在思想战争中取得胜利，要把敌国正派的分子争取过来，我们就必须首先恢复对以往所维护的那些传统价值的信心，必须在道义上有勇气坚定地维护我们敌人所攻击的那些理想。我们若要能赢得信任和支持，不是靠谦卑的辩解和有关我们正在迅速革新的保证，不是靠有关我们正在在传统的英国价值标准和新的极权主义思想之间寻求某种折衷办法的那种解释。我们所应借重的不是我们最近对社会制度所作出的那些改进——它们同两种对立的生活方式的基本区别相比是无足轻重的——而是我们对那些已使英国成为一个拥有自由而正直、宽容而独立的人民的国度的传统不可动摇的信心。①

昨日的大英帝国已经衰落，任何价值的世界传播需要本身的合理性，也依赖坚强的政治、经济、文化实力后盾。值得一提的是，英国在二战期间出于政策考量，同样"倾向于用非剧情片来保存与投射国家的形象，而不是用它们去左右舆论"②。哈耶克的论述提醒当代中国纪录片对国家形象的塑造也不应是"靠谦卑的辩解和有关我们正在迅速革新的保证"，所应借重的是对中华各民族优秀传统和发展经验的坚定信心。中国形象塑造靠的不是迎合外界口味，进行各类解释，更多的是勇敢地坚定理想。在重大突发事件和社会问题上，纪录片要及时、理性、深入地作出反思，坚持鲜明的中国立场，要敢于亮剑。还应看到，世界各国的交往既有友好，又有利益和意识形态争夺，甚至还有血腥暴力，现代影像的民族国家形象塑造在更大程度上

① 弗雷德里希·奥古斯特·冯·哈耶克：《通往奴役之路》，王明毅、冯兴元等译，中国社会科学出版社1997年版，第207页。

② 张同道：《真实的风景》，同心出版社2009年版，第220页。

是一种国际斗争，即使这种斗争是柔性的、文本性的。在此，中国少数民族题材纪录片如何来叙述少数民族，向世界塑造什么样的中国形象，自然是需要有胆有识，是自信、艺术和策略的统一。

另外，中国少数民族题材纪录片进行各民族形象以及中国形象叙述时，还要站得高、望得远，突破对自我的一贯成见或者对他者的刻板印象。少数民族题材纪录片应该把中华民族塑造成一个完整的、美好的民族，冲破西方世界的迷思塑像或者第三世界的模糊印象。针对外界对中华各民族的不实或失真想象，中国少数民族题材纪录片应该给予回应，这种回应不是继续仿效或虚假的反抗，不是依然依据外部世界所构建的迷思塑像去极尽解释或说明自己，将原来的负面形象转换成正面形象，而是正视文化差异，自信地展现各民族信息和丰富形象。

中国少数民族题材纪录片应该坚持中国主体、"中国人"立场，从中华民族高度去进行观察和阐释少数民族形象。其中应该警惕西方的东方主义期待，尽力用影像展现当代中国活的少数民族形象、开放和进步的中国形象。当然，中国少数民族题材纪录片自信地叙述中国故事、少数民族故事时，不是以一种封闭、孤立、静止的眼光，而要有一种开放情怀，面向世界，观照外界"他形象"与受众感受。这里开放情怀的直接表现就是讲述人类故事。人类是一个大家庭，生活在一个地球空间，现代照相技术可以记录下许多地区共同的日常生活的各个截面。齐格弗里德·克拉考尔认为，"在各种合适的电影表现的思想主题中，特别值得提出的是反映和肯定世界各国人民之间实际的和解精神的主题"①。这一定程度上契合

① 齐格弗里德·克拉考尔：《电影的本性——物质现实的还原》，邵牧君译，中国电影出版社 1981 年版，第 393 页。

了中华文化里的"和为贵"思想。

当今世界是一个开放的世界,一个相互关联的地球村,也应该是一个人与人、民族与民族、国家与国家之间和平共处、相互融合的世界。基于此,有学者称:"中国电影在一定程度上需要扬弃'越是民族的越是世界的'和'走向世界的中国电影要恪守中国文化的核心价值'这两个策略和观念上的悖论,因为对民族性的执意坚守有可能造成人为的壁垒,使地球变得不平起来。中国电影要真正走向世界,就要把民族文化转化为世界文化,在电影创作中倡导世界多元文化的融合与普世价值的传达。"① 与故事片相比,纪录电影是一种有意义的国家形象塑造形式。国家形象是不断变化的,各国受众的感受是正面和负面共存,坚定和坍塌同在的,这使得纪录片对国家形象的建构不仅仅停留在边缘区域或者某一区域,而且要延伸到更广阔的区域之中。纪录电影是世界文化的一部分,它应该讲述人类故事,立足每一个社会现实而塑造一个复杂、多元、富有挑战性的国家形象,以供公众进行持续讨论和观念更新。

此外,影像中的"和为贵"不仅是人与人的和谐,人与社会的和谐,而且还包括人与自然的和谐共处。中国少数民族题材纪录片要注入生态意识,关注人,关注自然环境、社会环境,关注人类生产和生活中共同关心的话题。纪录片在关注山川风物、人的生活和文化多样价值的同时,自然野生动物的生存和保护也值得关注。中国新疆阿勒泰边境线上布尔根河流域是中国唯一的河狸保护区,《走进阿勒泰》特地走访了一家住在布尔根河边的村民,据他介绍,这里的村民非常尊敬河狸,而且他们家特意与河岸保持了50

① 高力:《平坦的地球与流动的影像——全球化背景下中国电影"走出去"的再思考》,《西南交通大学学报(社会科学版)》2012年第6期。

米以上的距离。传说在河狸的领地搭建房子会遭到神的报应。当地哈萨克牧民曾经在河岸对面的草地一带建过房子,但后来都塌了。这里的水草丰茂,都是河狸带来的,它们是神的信使。事实上,河狸会在河岸边挖掘洞穴,这一生活习性对周边生存环境的生态有改善作用。《牦牛》《杰克卡特的生命》《美丽克什克腾》等自然类纪录片关注各民族地区野生生物,其实也是关注人和社会的生存,如此影像里的中国形象才能彰显一种世界责任与人类关怀,更加贴近各国人心,这样的中国形象传递才会更加有生命力。

(三)知识生产与国家扶助

概括来说,中国对外宣传和传播有五大目标:完整地展现国家形象;传播国家的立场与主张;驳斥敌对国家的攻击和污蔑、营造有利的国际舆论环境、影响相关国家的政府决策①。在这一意义上,中国形象塑造是与中国的对外宣传、传播相连的。现代民族国家形象传播战略目标在于强调普通国民的主体地位和争取国家利益。中国形象塑造直接受到政治权力调控,因为中国传媒业属于一种国家产业和宣传部门,具体由政府创办和所有。一旦涉及对外宣传与传播国家形象则更多地由执政党和政府在人事、财务、报道政策、编辑方针上进行约束,坚持的原则是国家利益至上。于此,中国传媒业更多地复制、翻新和重复着主流意识形态,在国家形象塑造上,它讲述着中华民族精神和历史文化传统,中国人的精神风貌、思维方式和民族性格,中国政府的路线、方针、政策,以及中国壮丽河山、丰富物产、多民族生活、人口与宗教格局、经济发展水平、基本政治制度等国情。

可以说,拍摄纪录片尤其是大型纪录片需要一种政府行为和

① 张昆:《国家形象传播》,复旦大学出版社 2005 年版,第 13—17 页。

国家工程,例如 20 世纪 80 年代拍摄三江源就获得了军政部门支持。史学增回忆说:

> 长江流域规划办公室的几位同志真不简单,他们四处求援,从总后借来了几部汽车及各种装备,从商业部特批了高原食品,从登山队借来了高山帐篷和鸭绒睡袋,从兰州军区借来了电台、枪支弹药、医疗药品⋯⋯另外还请来了 13 名解放军同志协助工作,他们有医生、驾驶员、报务员等。[①]

再如中国第一部自己的航拍影片《蓝天抒情》(1979),这部彩色风光纪录片拟向国庆三十周年献礼,拍摄了社会主义祖国锦绣河山和建设成就,歌颂了伟大的人民、祖国和党。导演萧宏道曾写道:

> 一年多的时间里,摄制组空中飞行累计达 500 多个小时,拍摄了全国各地 50 多个景区景点,飞行区域从东北的乌苏里江到海南岛,从东海之滨的上海到新疆的帕米尔高原,历经了 11 个军区及海军辖区的广阔空域,为这部影片拍摄服务的解放军空、地勤人员及通讯指挥人员达数百人。仅这 500 多个小时的飞行费用,在当时即高达 70 余万元,再加上各地机场的服务保障,费用高达百万元之上。然而这一笔巨大费用,全部由空军承担了,可见党和国家对中国电影事业的支持。[②]

截至目前,包括少数民族题材纪录片在内的中国纪录电影事业获得了官方更多支持。中国少数民族题材纪录片向国内外公众

① 郝玉生主编:《我们的足迹(续集)》,中央新闻纪录电影制片厂内部发行 2003 年版,第 398 页。
② 同上书,第 421 页。

呈现了民族地区状况，中国官方也有义务以直接参与或间接支持的方式促进这些摄制工作的完成。对于少数民族题材纪录片来说，国家扶助制度可以从文化政策、财政投入、媒介支持等方面进入，同时还有两点值得注意：

一是要有政治家的高度，国家扶助是一种国家意志主导的肯定，而不是一种辅助，所强调的是少数民族题材纪录片要有一种政治家的高度，从政治独立、领土完整、国家统一、经济富强、文化安全、民族团结、社会稳定、人民幸福的高度来进行纪录片创造。中国少数民族题材纪录片自当放眼全球，承担民族形象和中国形象塑造责任。除去已知扶助策略，在此提倡国家扶助，意在强调国家文化竞争的创造力。当代国际文化争夺成效如何不仅在于各自的策略，而且是价值观和创造性。国家在现代社会要生产新价值观，为实现全球传播价值则需要使用世界性视角。在提升文化海外传播策略方面不需要太多投入，而是在于生产新价值观和创造性，或者说为这一价值观和创造性进行投资、团队建设和制定稳定的长期战略①。

凡事预则立，不预则废。胸有成竹，方能应对万变。陈曼丽提出，要摆脱任由评说的被动境地，突破西方国家主导的国际舆论走向，我们只有积极地参与国际舆论的引导，掌握传播主动权。这不仅仅意味着外交官在国际事务中要公开表明立场，正确使用话语权，新闻记者第一时间出现在国际重大事件的现场，及时报道新闻，形成信息和观念上的引导，还意味着国家要有形象塑造

① Gu Dorina and Dolea Alina, "Images and Nations: A Comparative Perspective of the Role of Cultural Institutes in USA and Romania," *Conference Papers — International Communication Association*, 2011 Annual Meeting, pp.1–15.

的整体战略和长远规划,通过分阶段、有步骤地实施,收累积之功效①。

中国少数民族题材纪录片在进行中国形象塑造过程中,需要持有规划和精神、理想的存在,持有更多的想象力和创造性。纪录片在展现中华文化以及各民族社会时候,需要贯穿特定精神,而不是碎片化的事实堆砌,如同葛兆光所言:"我觉得中国传统是一个整体,是一个有历史、有精神的文化。所以,我一直很担心,当中国文化成为'元素',当中国风格只剩下'调料',人们都注意碎片化地包装起来的东西,而没有精神贯穿和支持,这只能让人'买椟还珠'。"②2015 年 9 月 30 日,习近平会见了来自内蒙古、广西、西藏、宁夏、新疆五个自治区的 13 名基层民族团结优秀代表,他提出了"中华民族一家亲,同心共筑中国梦"③。由此,中国少数民族题材纪录片可以参照"中国梦"进行创造性想象,传递中国价值,从而提升影像的力量和中国形象。

二是尊重学者研究的理性与文化策略,对学者研究话题的展现进行促动。纪录片导演周兵谈及中国纪录片创作问题时称:"中国纪录片的创作队伍是非常庞大的,据说我们一年的生产量是 Discovery 的两到三倍,类型和风格是非常丰富的,但质量高的不多,我们的纪录片还处在一个比较初级的阶段。首先,我们缺乏一种高水准的职业训练和规范,比如声音、画面等不够专业,很难拿到国际上去交流。其次,在纪录片创作领先的国家里,最好的学者、科学家都会参与纪录片的创作,因而能保证叙事和学术

①　程曼丽:《掌握国家形象塑造的主动权》,《采写编》2008 年第 4 期。
②　葛兆光:《如何呈现"中国文化"和"中国风格"》,《中国青年》2011 年第 24 期。
③　习近平:《中华民族一家亲　同心共筑中国梦》,http://news.xinhuanet.com/politics/2015-09/30/c_1116727894.html。

水准。此外,我们的纪录片创作缺乏一个整体的规划,各自为政。各个主流的电视媒体出于收视率的考虑,更倾向于娱乐节目,纪录片的播出都安排在很差的时段。"①由此,中国纪录片应该承担传播历史和民族文化使命,尽量吸收各领域知识或者促进各领域专家、学者的参与。中国少数民族题材纪录片在展现各民族政治、经济、文化、自然地理过程中,可以参考历史学、民族学、人类学、政治学、经济学等学科知识,或者让各科学者积极参与拍摄。

中国少数民族题材纪录片的文本深度远远不及纸媒或者小说文学层面对民族主题和国家形象的叙述。如果说政治家的高度是一种深度的话,那么学者研究的发现是另外一种深度,后者也是未来提升中国少数民族题材纪录片深度的一个路径。它也对国家扶助形成了一种互补和策动。中国少数民族题材纪录片是面对少数民族主体和中国社会的,而少数民族主体和中国社会在学者们的知识、经验和话语里面是一个什么样的存在,这些研究话题及其展现能否上升到影像层面进行有效传播,能否与官方意识形态形成对话而完善中国形象表达,这些问题也就为少数民族题材纪录片创造了新的开拓空间。

长期以来,中国少数民族与少数民族区域问题是海外认知和理解中国形象的一个重要视角。如果说少数民族与少数民族区域问题研究在海外中国研究学者那里获得不同程度涉及的话,这种涉及对该地区的中国形象感知势必产生不同程度影响。如何判断其中的影响程度,它关系到专家与媒介、学术与传播等关系问题,这不是本书讨论重点,但研究中的中国少数民族与中国社会评述,

① 《中国纪录片寻求产业升级(深度访谈)》,《人民日报》2010年11月16日。

确实左右着对中国形象的判断。《西藏问题研究视野下的中国认识》一书即对此作出了分析,印度、澳大利亚两国中国学研究学者对于中国形象的不同认知,直接受到了各自对藏族和西藏的不同讲述①。因此,中国形象塑造需要对少数民族和少数民族区域进行一个规范、慎重地关照,少数民族题材纪录片同样如此,它既要贴近生活、贴近社会、贴近群众,还要对中外学者的民族观念和各民族社会想象有所认识、回应。

最后,中国少数民族题材纪录片乃至整个中国纪录片的发展,应该继承前辈的优良作风,继承老一辈新闻纪录电影人、新闻广播电视人的光辉传统,这种传统主要体现为"人民电影"。1950年12月,中央人民政府文化部电影局授予新闻纪录电影制片厂新闻摄影队一面锦旗"人民电影先锋队",后来又有了"队歌"《人民电影先锋队》,其中有词曰:"为中华民族的振兴,为新中国繁荣富强,艰苦奋斗,不怕牺牲,建设社会主义祖国灿烂辉煌。"这一点在今天依然具有现实意义。

（四）观者感知和多元中国

应该说,中国形象既存在于中央政府、领袖人物的讲话论述中,又置身于普通人的理解视域中,既存在于历史文献中,又流淌在现代媒介上。1949年以来,中国领袖人物的中国形象是社会主义新中国的国家形象,它可以概括为,"独立自主走自己的路、办自己的事的形象,改革开放、发展富强的经济大国的形象,人民当家作主、国家团结统一的形象,文化繁荣兴盛、文明伟大复兴的形象,社会和谐安定、人民幸福安康的形象,谋求世界持久和平、共同繁

① 吴宗翰:《西藏问题研究视野下的中国认识:以印度与澳大利亚学界为比较对象》,台湾大学政治学系中国大陆暨两岸关系教学与研究中心2012年版。

荣的形象"①。这些形象认知塑造了普通人的中国形象感知,然而,普通人的中国形象感知却因为中国上下五千年历史的厚度、中国社会的复杂性、流动性、中国形象的多元描绘而变化多样。在这里,从文字到影像,现代媒介在中国形象描绘及其影响普通人认识上至关重要。

任何影像都是一种摄影机语言与历史真实之间的互动。中国影像的国家形象塑造不仅依赖于生产者、传播者,更加依赖于观者的感知、认识和阐释。按照霍尔所称,受众文本解读存在吸收、对抗、妥协三种样式。应该说,现实世界是客观的,影像世界也是固定的,但是观众认知世界却是多样的。纪录片不是一种高雅的、专家的艺术,而是观众可以参与讨论也必然作出各类回应的视听文化。作为一个影像世界,中国少数民族题材纪录片若想更有作为,它不仅需要更加逼近现实世界,逼近少数民族生活和中国社会现实,而且需要更加逼近观众认知的世界。

第一,中国少数民族题材纪录片拍摄及其中国形象塑造、传播,要注重世界观众普遍的收看习惯,也要有针对性,针对不同人群采取不同策略,注重文化差异和价值观差异。由于主客观、历史与现实等原因,世界对于中国社会、中华各民族具有不同认知,这些需要纪录片针对不同的外国国情和认知作针对性分析。中国少数民族题材纪录片对于外国受众不仅是内容认知,也是跨文化认知,它需要做出一些基础知识介绍和文化背景解释,注重对方收视习惯和前期知识基础,学会使用国际通用的纪录语言,用外国人能

① 《憧憬与奋斗:关于新中国的国家形象(壮丽史诗·纪念新中国成立 60 周年)——学习毛泽东、邓小平、江泽民、胡锦涛同志有关新中国国家形象的重要论述》,《人民日报》2009 年 7 月 16 日。

够读懂的语言或叙述技巧来讲中国故事,从而解决外国人不懂或者误读中国历史、文化的问题。

第二,立足多元的观众,讲述一个多元、发展的中国。中国社会和各民族地区是多样的、复杂的、发展不均衡的。费孝通在《乡土中国》中形容中国文化是一种乡土社会文化,表现为乡村、农业、封闭、封建、传统、民俗。然而,经过一个多世纪的现代化、工业化努力,中国城市也获得了极大的发展,民族地区的一些城市如拉萨、乌鲁木齐、喀什等都享誉中外,民族地区城市很现代,而不只有乡野。在这一意义上,中国少数民族题材纪录片既要看到乡土中国,还要看到都市中国,既要看到传统中国,还要看到现代中国。

中国是一个地理中国和自然中国,她拥有壮丽河山,自然资源丰富,地貌地形多样。中国也是一个政治中国,她是有特色的社会主义国家,实行人民民主专政,各民族地区坚持民族区域自治制度。中国也是一个文化中国,中华文化博大精深,多民族文化融合发展。中国也是一个市场中国,商品、资本、金融、劳动等市场元素已经在这片土地上和人民生活中发挥作用。由此,中国少数民族题材纪录片既要看到自然中国,还要看到政治中国,还要看到文化中国,以及市场中国。少数民族题材纪录片可以继续继承社会主义时期影像政治遗产,展现解放、团结、发展和文化四大主题故事,凝聚力量和人心。当前,各民族之间交流加强,发达地区或者中心城市的少数民族生活需要关注,而不是被固定在边疆、乡村或欠发达地区。市场化发展继续要消解少数民族题材纪录片中的政治话语,而回归到风情、原生态与生活化上来。

第三,借助重要事件发出中国声音,引起社会反响。中国少数民族题材纪录片可以借助重大新闻事件,与国内外受众寻找到信息对接点,甚或设置中国议程,从而提高国际影响力,塑造良好中

国形象。诸如青藏铁路、汶川地震等影响中外世界的事件,纪录片可以紧密联系民族主体,多方沟通,敢于发声,积极呈现中国形象。在此,民族影像的社会担当不仅仅是记录,而且是参与行动的武器,它们应当立足整体中国和各民族社会现实,向历史和世界传达中国信息,表现中国意气。

　　中国形象塑造和传播应该立足现实和未来,找准历史方位和形象,确立自身在社会历史发展和全球环境中的客观状况和具体位置,从而去面对国内外公众。因此,少数民族题材纪录片的国家形象塑造应该准确定位少数民族在中国形象中的历史方位以及中国当前的政治、经济和社会语境。中国少数民族题材纪录片的拍摄应该让少数民族以及中国社会置入一个历史脉络中思考,多角度地记录少数民族生活以及中国社会。少数民族题材纪录片坚持中国立场的同时要敢于面对多元声音,具体来说,这种多元声音面对的不是凌乱无序、毫无章法、失去原则,而是要在明确历史定位的少数民族和中国社会关系中去思考、引导或者批评。中国社会是不断变化的,少数民族生活也是变化的,因此,少数民族题材纪录片应该进行多民族拍摄,回到少数民族社会实践和普通人生活中,进行重复拍摄,或推动人们记录自己、诠释自己,从而呈现形象流变,也可以加深传播印象。

　　应该看到,中国少数民族题材纪录片聚焦于人口相对占少数的少数民族,但对这一对象的社会研究不能轻易用边缘或者非主流来形容,其实每一少数民族都与整个中国社会命运相连,难以分开。与此同时,民族影像传播所面向的对象是广泛的,是整个社会。如今,人们往往会谈及少数民族题材纪录片的市场化、产业化问题,其实这一问题也就是当前中国纪录片的市场化、产业化问题,它与少数民族身份有所关联,而关联更多的是整个社会受众和

媒介市场状况。中国少数民族题材纪录片所面对的并非只是少数民族,而是包括全国各族人民以及世界人民,甚至未来社会的广阔受众。因此,若将少数民族题材纪录片受众仅仅定位少数民族,有失偏颇。而如果仅仅将影像传播定位在少数民族那里,在此基础上若将少数民族题材纪录片推向市场,这种纪录片的生存是艰难的。众所周知,随着人口越来越多,大众媒介的受众也越来越碎片化,根据人口统计学规则,目标受众也越来越精准。可以发现,不管是通过当地的民族媒介还是全球化的卫星电视,对广告商来说,聚焦那些少量而分散的少数民族并不合算。他们的商业模式和商业逻辑若以国家为基础,为少数民族提供分类的广告、服务都很不值得。这样的话,少数民族就会与商业影响相隔离,也与整个社会资源、文化权力相远离,这些都意味着他们与主流社会隔离开来,这本身却恰恰是一种边缘化和对公民文化权利的限制①。由此,中国少数民族题材纪录片是面向国内外受众的,它的市场化、产业化是与整个社会语境和媒介发展相联系的。在当前全球新闻传播秩序以及中国媒介市场环境中,中国各族人民有权力、有责任在全国甚至全球面前展现自身政治、经济和文化形象,并与全球各地进行有效互动。与此同时,当少数民族很难成为主流媒体广告客户的残酷现实下,人们需要做的不是努力地客户化,而是对于这种媒介理念进行反思,不能因为购买力、市场潜力而限制了某一群体的文化权利。在这一意义上,中国少数民族题材纪录片的摄制与传播,对于中华各民族来说是一种媒介表达和文化平等权利的表现。

①　John Sinclair, "Minorities, Media, Marketing and Marginalization," *Global Media and Communication*, 2009.5, p.177.

中国是现实的，民族影像是对现实中国的一种想象，这种想象不是虚构，而是一种客观实在的社会实践。中国少数民族题材纪录片实践前景是广阔的，而如何更好地把握艺术与政治、国家意志间关系，如何更好地处理艺术与商业、市场法则之间关系，如何更好地利用影像艺术进行非物质文化遗产保护，如何更好地融合影像艺术与新媒介技术传播问题，如何更好地发挥纪录片在"一带一路"倡议构想中的崭新作用，这都给少数民族题材纪录片进一步发展提供了空间。另外，中国纪录片如何突破对外宣传、国际政治斗争与民族文化交流之间的紧张关系，通过对中国历史传统、中华各民族文化符号的现代性重构，呈现一个美丽、现代、和谐的"新中国"形象，这也是需要探讨的。

三、未来研究之建议

纪录片是一个窗口，也是一种武器，它可以传递信息，承载历史文献，也可以表达立场。正如陈光忠所言："我千方百计地用'擦边球'表述我的理念，我觉得纪录片要留下去，不仅仅是留国家档案、历史档案，更重要的是留下良心档案、良知的档案。"①所以，纪录片的创造性和建设性都值得重视。从人类记忆的遗忘曲线上来说，不论体制内还是体制外，纪录影像终将留存历史，它讲述时代，代表时代。马克·费罗称："要把电影和生产它的社会结合起来考察。让我们假设，无论是否忠实于现实，无论资料片还是故事片，无论情节真实可靠还是纯属虚构，电影就是历史。""一部影片，无论什么类型，都含有言外之意、弦外之音。每一部影片，除影像本身所展现的事实外，都能帮助我们触动历史上某些迄今仍然藏而

① 黎煜：《陈光忠访谈录（纪录片观念谈）》，《电影文学》2011年第5期。

不露的区域。"①1979 年以来,中国少数民族题材纪录片记录了各民族地区山川风物和波澜壮阔的社会图景。这些影像是民族国家话语、现代化话语和社会主义话语下的综合结果,它从自然景观、民族政策、国家治理、政党治理、民生建设、民俗文化等层面呈现了中国形象。这些影像的多次拍摄、反复播放,对同一题材形象的无尽发掘,不断地促进了各民族相互了解,增强了共同体认同感和自豪感。

中国少数民族题材纪录片隶属于少数民族题材电影范畴,同样也是中国电影以及华语电影的重要一块。华语电影不仅仅是汉语的,或者是汉民族的,这个"华语"应该是中华民族的广阔内涵。在对 30 年来少数民族题材电影研究过程中,邹华芬写过一段话:

> 少数民族题材电影是一个边缘的研究课题,原始影像资料相当欠缺,很多影片根本没有进入发行渠道,从各种渠道辗转寻获少数民族题材电影就耗费了我很大部分精力。同时,在具体的研究中,我也逐渐发现要深入研究少数民族题材电影,还得具备深厚的人类学、民族学、社会学等理论功底。这些都加大了课题研究的难度,而我作为汉族的身份似乎也在提醒着研究上某些先天的障碍。②

笔者在从事少数民族题材纪录片与国家形象塑造研究中,感受与此类似。首先要对三十多年来繁多的民族影像素材进行搜寻、观看、归类、整理;二是尽可能对整理的民族影像进行解读,这

① 马克·费罗:《电影与历史》,彭姝祎译,北京大学出版社 2010 年版,第 34、19—20 页。

② 邹华芬:《改革开放三十年中国少数民族题材电影研究(1979—2008)》,2009华东师范大学博士论文,未刊。

种解读难以回避的是纪录片的产制背景和中国多民族历史状况、社会发展语境、国际传播语境，后者也是需要梳理的又一难题。第三，在研究方法和理论选择上，试图突破传统的新闻传播理论，将文化研究与传播政治经济学联系起来，一来避免文化研究日益忽视政治经济制度分析倾向，二又防止一味强调政治经济的决定力量，落入经济决定论窠臼。应该看到，中国形象逐步从以往的被刻画到了多元书写阶段，而其中各主体间既然有一种文化、权力、意识形态争夺关系，又有一种政治经济关系，因此分析中国少数民族题材纪录片及其中国形象塑造，既要有一般的文化研究视野，更要有一种清醒的政治经济学视野，既要微观地分析影像文本、文化力量，还要考察国家、资本和国内外政治、经济、文化力量的约束。由此，本书试图结合具体历史语境和影像内容，从多种现实、多种理论的交锋、对话、协商中，来形成自己的问题意识，进而建立具有中国主体性的学术和影像理论途径。

30多年改革开放，60多年共和国历史，100多年中华民族奋斗历程，是中国少数民族题材纪录片立身的实在语境，本书一直努力将民族影像置入其中尝试探索，而不是借助某一种理论或某几种理论框架来进行经验验证或者片面认知。对于未来继续研究的建议是：

1. 借鉴口述史研究方法和经验，通过对官方机构负责人、影片制作人和观影主体的调查访谈，沉到错综复杂的历史现实中，悬置某些固定的叙述框架，用客观、中性的态度去细致地考察影片的生产与传播，避免使用一种历史叙述去淹没与抑制另外一种叙述；

2. 有关港、澳、台地区拍摄的少数民族题材纪录片状况如何，及其如何叙述各民族和中国社会，留待深入关注。在此基础上，进一步观察全球各地纪录片是如何叙述中华各民族的，包括西方发达国家以及亚非拉国家，从而与港、澳、台少数民族题材纪录片、中

国大陆少数民族题材纪录片进行对比分析,再进而立体、全面地分析中国少数民族题材纪录片历史与批评。

3. 中国各省、地、市级电视机构少数民族题材纪录片今后可以触及,特别是各民族地区的影像机构、民间团体、社会学者、普通人是如何摄制或者认知少数民族题材纪录片的,深入探究进而分析其与中央级少数民族题材纪录片的结构关系。

4. 与纪录片一样,1979 年以来,电视新闻里的少数民族和中国社会是如何存在的,换言之,新闻学界可以更多地关注当代报刊、电视、网络以及其他新兴媒介是如何叙述少数民族及其身处的中国社会的。

5. 在解读少数民族题材纪录片意识形态及其国家形象塑造作用的同时,可以加强影像细节解读,继续引入更多的学科视野,从媒介再现、社会整合、族群认同、国家认同、中华民族认同、人类文化等视角加以研究,对影像呈现与少数民族社会关联、影像行动与少数民族社会发展关联做一些思考。

6. 本书有关影像接受层面的研究或者说受众分析涉及甚少。少数民族对照片、摄影、纪录影像的观念、期待,少数民族对同一文本对象的叙述和想象,今后可以就此实现一些突破、提高。

总之,本书尽可能地克服了大量影像资料整理,以及社会分析、民族研究的难度,但因为笔者对某些问题没有关注或者深入解决而感到不安,不过也为接下来的研究提供了更多机会、更多可能。世界影像市场不小,中外世界精彩多样,每一块土地上都演绎着伟大故事。中国少数民族纪录片既要面向西方发达世界,还要面向亚非拉欠发达世界,既要迈向世界,还要面向中国内部各民族社会,既要立足现实,还要连接历史和未来,从而秉持一种中国风格,树立一种人类气派,继往开来,造福社会、民族和国家。

参 考 文 献

一、中 文 文 献

1. 专著

［ 1 ］高维进：《中国新闻纪录电影史》，中央文献出版社 2003
年版。

［ 2 ］吕新雨：《纪录中国：当代中国新纪录运动》，生活·读书·
新知三联书店 2003 年版。

［ 3 ］张�中：《中国少数民族题材电影初探》，中央民族学院科研
处出版 1982 年版。

［ 4 ］王慰慈：《纪录与探索：与大陆纪录片工作者的世纪对话》，
台湾远流出版社 2000 年版。

［ 5 ］王明珂：《华夏边缘：历史记忆与族群认同》，社会科学文献
出版社 2006 年版。

［ 6 ］王明珂：《羌在汉藏之间：川西羌族的历史人类学研究》，中
华书局 2008 年版。

［ 7 ］方方：《中国纪录片发展史》，中国戏剧出版社 2003 年版。

［ 8 ］杜芳琴、王向贤主编：《妇女与社会性别研究在中国（1987—
2003）》，天津人民出版社 2003 年版。

［ 9 ］殷海光：《中国文化的展望》，中国和平出版社 1988 年版。

［10］唐小兵编：《再解读——大众文艺与意识形态》，北京大学出

版社 2007 年版。

[11] 戴锦华：《隐形书写——90 年代中国文化研究》，江苏人民出版社 1999 年版。

[12] 吕新雨：《书写与遮蔽：影像、传媒与文化论集》，广西师范大学出版社 2008 年版。

[13] 沈卫荣：《想象西藏：跨文化视野中的和尚、活佛、喇嘛和密教》，北京师范大学出版社 2015 年版。

[14] 单万里：《中国纪录电影史》，中国电影出版社 2005 年版。

[15] 葛兆光：《宅兹中国——重建有关"中国"的历史论述》，中华书局 2011 年版。

[16]〔美〕爱德华·W.萨义德：《东方学》，王宇根译，生活·读书·新知三联书店 2007 年版。

[17]〔美〕埃里克·巴尔诺：《世界纪录电影史》，张德魁、冷铁铮译，中国电影出版社 1992 年版。

[18]〔美〕埃里克·霍布斯鲍姆：《民族与民族主义》，李金梅译，上海人民出版社 2006 年版。

[19]〔美〕本尼迪克特·安德森：《想象的共同体：民族主义的起源与散布》，吴叡人译，上海人民出版社 2003 年版。

[20]〔美〕保罗·霍金斯：《影视人类学原理》，王筑生、杨慧、蔡家麒等译，云南大学出版社 2007 年版。

[21]〔美〕梅·戈尔斯坦：《喇嘛王国的覆灭》，杜永彬译，时事出版社 1994 年版。

[22]〔美〕W. J. T.米切尔编：《风景与权力》，杨丽、万信琼译，译林出版社 2014 年版。

[23]〔美〕温迪·J.达比：《风景与认同：英国民族与阶级地理》，张箭飞、赵红英译，译林出版社 2011 年版。

［24］〔美〕杜赞奇：《从民族国家拯救历史：民族主义话语与中国现代史研究》，王宪明、高继美、李海燕、李点译，江苏人民出版社 2009 年版。

［25］〔德〕卡尔·曼海姆：《意识形态与乌托邦》，黎鸣、李书崇译，商务印书馆 2000 年版。

［26］〔英〕彼得·伯克：《图像证史》，杨豫译，北京大学出版社 2008 年版。

［27］〔英〕理查德·豪厄尔斯：《视觉文化》，葛红兵等译，广西师范大学出版社 2007 年版。

［28］〔美〕刘剑梅：《革命与情爱：二十世纪中国小说史的女性身体与主题重述》，上海三联书店 2009 年版。

［29］〔美〕齐格蒙·鲍曼：《立法者与阐释者：论现代性、后现代性与知识分子》，洪涛译，上海人民出版社 2000 年版。

［30］〔美〕苏珊·桑塔格：《论摄影》，艾红华、毛建雄译，湖南美术出版社 1999 年版。

2. 期刊

［1］〔德〕洛伦兹·恩格尔：《可见与不可见——从观念时代到全球时代：德国视觉哲学一百年 1900—2000》，《德国研究》2005 年第 1 期。

［2］〔德〕芭芭拉·艾菲：《影视人类学的当下处境》，《广西民族大学学报(哲学社会科学版)》2008 年第 1 期。

［3］〔德〕芭芭拉·艾菲：《超越民族志电影：视觉人类学近期的争论和目前的话题》，《西南民族大学学报(人文社科版)》2004 年第 1 期。

［4］〔德〕冯德律：《德国电视纪录片中的中国形象探析》，《德国

研究》2007 年第 4 期。

[5]〔英〕勒兹·库克:《英国电影:再现民族》,《世界电影》2000
年第 4 期。

[6]〔英〕克莱尔·蒙克:《20 世纪 90 年代英国电影中的男性》,
《世界电影》2002 年第 4 期。

[7] 曹意强:《可见之不可见性——论图像证史的有效性与误
区》,《新美术》2004 年第 2 期。

[8] 董丽敏:《"性别"的生产及其政治性危机——对新时期中国
妇女研究的一种反思》,《开放时代》2013 年第 2 期。

[9] 杜永彬:《〈虚拟的西藏——从喜马拉雅山到好莱坞寻找香格
里拉〉评介》,《西藏大学学报》2009 年第 1 期。

[10] 段凌宇:《民族民间文艺改造与新中国文艺秩序建构——以
〈阿诗玛〉的整理为例》,《文学评论》2012 年第 6 期。

[11] 崔玉军:《西方关于中国民族主义的研究:范式与主题》,《国
外社会科学》2009 年第 5 期。

[12] 高维进、钟大年:《记录与表达:关于新中国纪录电影的对
谈》,《电影艺术》1997 年第 5 期。

[13] 郭锐:《中缅佤人国家意识建构的历史叙事》,《世界民族》
2012 年第 1 期。

[14] 郝时远:《旧西藏:西方的记录与失忆的想象》,《民族研究》
2008 年第 4 期。

[15] 侯孝贤、陈光兴、魏玓:《影像与政治参与》,《读书》2006 年
第 8 期。

[16] 陈刚:《人类学纪录片与其本体——"人类学"和"纪录片"》,
《现代传播》2002 年第 3 期。

[17] 李彬:《读"天珠",谈新闻》,《新闻记者》2011 年第 9 期。

[18] 李彬:《边疆,边疆!》,《新闻爱好者》2014 年第 2 期。

[19] 李彦冰:《政治合法性、意识形态与国家形象传播》,《现代传播》2012 年第 2 期。

[20] 梁君健、雷建军:《北方狩猎民族文化变迁的记录——制作方式与观念对影视人类学实践的影响》,《民族艺术研究》2013 年第 1 期。

[21] 刘丹萍、保继刚:《窥视欲、影像记忆与自我认同——西方学界关于旅游者摄影行为研究之透视》,《旅游学刊》2006 年第 4 期。

[22] 鲁晓鹏:《中国电影史中的社会性别、现代性、国家主义》,《民族艺术》2000 年第 1 期。

[23] 吕新雨:《新中国少数民族影像书写:历史与政治——兼对"重写中国电影史"的回应》,《上海大学学报(社会科学版)》2015 年第 5 期。

[24] 蔡庆同:《冷战之眼:阅读"台影"新闻片中的"山胞"》,《新闻学研究》2013 年冬季。

[25] 鲍江:《西方人类学电影史述》,《世界民族》2012 年第 2 期。

[26] 纳日碧力戈:《边疆无界:万象共生的人类观》,《中南民族大学学报(人文社会科学版)》2011 年第 1 期。

[27] 牛颂:《大于电影的电影》,《中国民族》2014 年第 4 期。

[28] 牛颂:《中国电影需要新神话》,《中国民族》2013 年第 11 期。

[29] 任远:《东西方电视纪录片对比研究》,《世界电影》1998 年第 5 期。

[30] 张慧瑜:《"新中国 60 年"和"改革开放 30 年"的历史叙述》,《开放时代》2009 年第 10 期。

[31] 申燕:《新生国家的形象抒写——十七年"社会主义戏剧"颂

歌模式研究》,《戏剧》2012 年第 3 期。

[32] 王逢振、谢少波:《"我们的现代性"和后社会主义中国的新
社会主义》,《黑龙江社会科学》2006 年第 5 期。

[33] 王华:《影像与国家/民族塑造——从山川风物纪录片与〈建
国大业〉谈起》,《湖南大众传媒职业技术学院学报》2009 年
第 11 期。

[34] 王华:《少数民族题材纪录片的类型与展望——从〈鄂伦春
族〉谈起》,《电视研究》2009 年第 7 期。

[35] 王华:《中国少数民族题材纪录片概念建构与考察价值》,
《西南交通大学学报(社会科学版)》2012 年第 2 期。

[36] 王华:《中国少数民族题材纪录片发展现状及其对策分析》,
《北方民族大学学报(哲学社会科学版)》2013 年第 5 期。

[37] 王华:《在摄影机与少数民族之间发现中国——中国少数民
族题材纪录片生产与传播研究(1979 至今)》,《新闻大学》
2014 年第 5 期。

[38] 汪晖:《东方主义、民族区域自治与尊严政治——关于"西藏
问题"的一点思考》,《天涯》2008 年第 4 期。

[39] 杨俊蕾:《真实全景与视觉平等:简论影视人类学中的影像
逻辑与伦理问题》,《杭州师范学院学报(社会科学版)》2006
年第 3 期。

[40] 姚新勇:《边疆的策动:先锋叙述中的边疆文化》,《民族文学
研究》2003 年第 2 期。

[41] 姚新勇:《土改、民族、阶级与现代化——少数民族题材小说
中的"土改"》,《民族文学研究》2005 年第 2 期。

[42] 袁剑:《中国历史中的政治、族群与边疆:另一张隐在的面
孔》,《西北民族研究》2009 年第 4 期。

［43］张建华：《〈德尔苏·乌扎拉〉：冲突年代苏联电影中的"中国形象"与中苏关系》，《俄罗斯研究》2015年第2期。

［44］朱靖江：《复原重建与影像真实——对"中国少数民族社会历史科学纪录电影"的再思考》，《西北民族研究》2013年第2期。

［45］张静红：《田野合作中的期待——怒江茶马古道上的一次影视纪录分析》，《民族艺术研究》2004年第3期。

［46］郑伟：《记录与表述：中国大陆1990年代以来独立纪录片发展史略》，《艺术评论》2004年第4期。

［47］曾一果、汪梦竹：《再现与遮蔽：〈远方的家——边疆行〉的"边疆景观"》，《现代传播》2014年第9期。

［48］孙曼苹：《向世界展现他们希望被看到的样子：媒介科技与原住民的传播主体性》，《新闻学研究》2010年冬季。

［49］钟雪萍、黄蕾：《重新反思中国现代化进程中的思想资源——钟雪萍教授访谈》，《杭州师范大学学报（社会科学版）》2012年第4期。

3. 学位论文

［1］陈一：《在政治、经济和美学的视野中——中国电视纪录片的生产与再现（1978年以来）》，2010年复旦大学博士论文，未刊。

［2］陈婷：《影像的历史书写——1977—1991年中国电视纪录片研究》，2012年复旦大学博士论文，未刊。

［3］段凌宇：《现代中国的边地想象——以有关云南的文艺文化文本为例》，2012年首都师范大学博士论文，未刊。

［4］刘岩：《比较文学视野下的现代化中国想象——华夏边缘叙

述与新时期文化》,2008 年北京大学博士论文,未刊。

[5] 邹华芬:《改革开放三十年中国少数民族题材电影研究
（1979—2008）》,2009 年华东师范大学博士论文,未刊。

[6] 王华:《民族影像与现代化加冕礼——新中国少数民族题材
纪录片历史与建构（1949—1978）》,2010 年复旦大学博士论
文,未刊。

[7] 罗锋:《"历史的细语":新纪录运动中的底层影像研究
（1991—2010）》,2011 年复旦大学博士论文,未刊。

[8] 王宏伟:《藏族主题美术创作与当代国家形象研究》,2011 年
中央民族大学博士论文,未刊。

4.报纸和网络资料

[1]《大众电影》(1979—)。

[2]《人民日报》(1979—)。

[3] 新影网(http://www.cndfilm.com)。

5.行业报告和文集

[1]《中国电影年鉴》(1981—2014)。

[2]《中国新闻年鉴》(1982—2014)。

[3]《中国广播电视年鉴》(1986—2014)。

[4] 中国电影家协会编:《论中国少数民族电影——第五届中国金鸡
百花电影节学术研讨会文集》,中国电影出版社 1997 年版。

二、英 文 文 献

1.专著

[1] Bill Nichols, *Introduction to Documentary*, Bloomington: Indiana

University Press, 2001.

[2] Chris Berry, Mary Farquhar, *China on Screen: Cinema and Nation*, New York: Columbia University Press, 2006.

2. 期刊

[1] Rebecca Hodes, "HIV/AIDS in South African Documentary Film, c.1990 – 2000, " *Journal of Southern African Studies*, Vol. 33, No. 1 (Mar, 2007).

[2] Myra Macdonald, British Muslims, " Memory and Identity: Representations in British Film and Television Documentary, " *European Journal of Cultural Studies*, 2011.

附录 少数民族题材纪录片一览表(1979年至今)

1979

《布达拉宫》《神奇的长江源》《长白山》《僰人的故事》《黑龙江之冬》《漓江画童》《蓝天抒情》《沙漠散记》

1980

《阿尔泰散记》《苗岭飞歌》《基诺山中》《奔腾的龙羊峡》《丝绸之路》《中国风貌》《苗族》《清水江流域苗族的婚姻》《苗族的工艺美术》《苗族的节日》《苗族的舞蹈》《黑颈鹤之乡》

1981

《塔尔寺》《土族风情》《姹紫嫣红》《摩梭风情》《欢乐的彝寨》《欢腾的拉萨》《珠峰艺术之花》《漫游柴达木》《祁连山下》《瑶山行》《黎乡风情》《草原印象》《民族体育之花》《中法西藏喜马拉雅山地学考察记》

1982

《民族体育盛会》《故乡行》《草原抒情》《傈僳欢歌》《延边之春》《喀什纪行》《游三峡》《黑水城遗址》《柳州行》《画乡》

1983

《欢乐大家庭》《日光城》《塞外访古》《塞外皮都》《在伊犁河谷草原上》《塞外牧歌》《柯尔克孜族》《中国哈萨克族》《中国朝鲜族》《高原彝族》《苗乡纪行》《布依族》《草原的女儿》《绿色的墨脱》《话说长江》《兄弟民族》《内蒙草原》《今日赫哲族》

1984

《民族之歌》《川藏路纪行》《维吾尔族的故乡》《基诺族的黎明》《呼伦贝尔情》《水族风韵》《彝族婚礼》《壮乡观奇》《九寨沟梦幻曲》《愉快的旅行》《火把节》《唐蕃古道》《天山深处》《中国神童》《西藏—西藏》

1985

《拉萨一家人》《世界屋脊的传说》《雪域高原》《草原巡礼》《农民的喜悦》《今天的拉萨》《盛大的节日——庆祝新疆维吾尔自治区成立三十周年》《中国少数民族掠影》《沸腾的拉萨》《瑶族盘王节》《拉鲁·次旺多吉》《新疆美》《黎族民俗考察》《黄金之路》《中国穆斯林》《天山南北一家亲》

1986

《拉萨祈祷大法会》《羌寨散记》《愉快的旅行》《白裤瑶》《青稞》《王亚妮》

1987

《傣乡情》《歌乡三月》《湘西苗家》《湘西风采录》《欢乐的苗

家》《草原的节日》《春到基诺》《阿坝巡礼》《云山深处》《绿色的伊犁》《伊犁之春》《柳州印象录》《漓江琴童》《万里藏北》

1988

《赫哲冬趣》《扎什伦布寺》《日喀则》《西藏今昔》《蓝面具供养》《闯江湖》《热贡艺术》《摩梭人》《西藏的诱惑》《春漫瑶山》

1989

《拉萨雪顿》《怒江情》《奇风异俗》《班禅大师生命的最后时刻》《来自深山的报告》《藏历土龙年》《我们生活在天山南北》《黄河奔流》《梧州游》《烟雨漓江》《黄土高原的渴望》《临潼奇观》《草原散记》

1990

《白马风情》《壮乡画中行》《十世班禅》《沙与海》《羌塘》《锦绣中华一日游》《澜沧江》《白族》《畲族》《八桂风采》《格拉丹冬的儿女》

1991

《五十年代西藏社会纪实》《我们走过的日子》《南疆风情》《迷人的阿勒泰》《边陲明珠——乌鲁木齐》《丝绸北路》《喜马拉雅——山谷》《漫步丽水》《春风桃李瑶山》《雪域春曲》《藏族歌唱家才旦卓玛》《女儿国》《丝绸之城南充》《金峡胜境》《盆窑村》《喇嘛藏戏团》《藏北人家》《雪山丰碑》《阳光灿烂照新疆》《独龙掠影》《哈尼之歌》《阿昌风情》《我们的崩龙兄弟》《情系巴山》《望长城》《古格遗址》《雪域之梦》《爱的绿洲》《康巴活佛》

1992

《大厂人》《吐鲁番的葡萄熟了》《中国民俗文化村》《在西藏的日子里》《探寻光明的人》《蔗乡情》《播火人》《春城好》《涌动的黄土高原》《青青塞上柳榆林纪行之一》《榆林之光榆林纪行之二》《塞上春秋榆林纪行之三》《石林》《请到我们草原来》《西部在召唤》《辽北粮仓》《古城阆中》《大漠行》《西行散记——从东部海港到帕米尔高原》《青朴——苦修者的圣地》《天主在西藏》《拉萨雪居民》《最后的山神》《寻找楼兰古国》《拉祜族的宗教信仰》《西藏文化系列》《雪域》《古老的拉祜族》《彝族与火》《土族风采》《瑶山行》

1993

《十世班禅灵塔开光》《江孜纪行》《漫谈西藏》《金色的延边》《雪域秋曲》《古城凤凰》《家乡的小溪》《苗家女》《重返西藏的联想》《拉萨的韵律》《走进独龙江——独龙族及其生存环境》《古海新城格尔木》《椰林人家》《溜溜康定城》《椰岛随访录》《今日新疆》《民族人才的摇篮》《哈萨克族》《喇嘛》《甘孜藏戏团》《德格印经院》《泸沽湖》《轮回与圆圈——藏传佛教文化现象研究》《走向西藏》《驯鹰散记》《茅岩河的船夫》

1994

《龙脊》《甫吉和他的情人们》(1992—1994)、《天籁》《青海湖之波》《撒拉族风情》《马背法庭》《笙鼓情韵》《鼓楼情韵》《依山傍水布衣人》《深山船家》

1995

《维修布达拉宫》《拉木鼓的故事》(1992—1995)、《迁徙》《远山》《中国 55 个少数民族音乐歌舞大型系列片》《大山的呼唤》《无父无夫》《关索戏的故事》《田丰和传习馆》《传习馆春秋》《黔乡风情》《仡佬古风》《可克达拉的歌声》《黎族风情》《椰林人家》《白族乡情》《活佛转世》《中亚腹地探游》《高原女人》《金色的圣山》

1996

《八廓南街 16 号》《加达村的男人和女人》《三峡的故事》《马班邮路》《太阳部族》《拉卜楞寺》

1997

《雪域明珠》《阴阳》《楚布寺》《贡布的幸福生活》《梯田上的人家》《三节草》《回家》《加达村的男人和女人》《天边》《神鹿呀，我们的神鹿》《藏寨人家》《山里一家人》《尼玛和晓敏》《西北边塞》

1998

《壮医壮药》《山洞里的村庄》(1995—1998)、《甲次卓玛和她的母系大家庭》(1996—1998)、《寻找都仁扎那》《丽江神韵》《傈僳人家》《保卫可可西里》《回到祖先的土地》《三个摩梭女子的故事》《悠悠水家情》《走近西藏》《西藏随想》《温都根查干》

1999

《学生村》《降神者尼玛》《在轮回之门——藏族人的丧葬习俗》《扎溪卡》《桃坪羌寨我的家》《雪域明珠中国西藏文化展》《额尔古纳——俄罗斯之旅》《雪域明珠》《最后的马帮》

2000

《平衡》《寻找白桦林》《邕江人家》《高空王子——阿迪力》《甘孜五十年》《老人们》《隆务河畔的鼓声》

2001

《雪落伊犁》《山玉》《消失的足印》《远山的瑶歌》《开秧门啰》《盘龙江故事》《最初的土地》《西藏五十年》《回访拉萨》《牧魂》《巴卡老寨》

2002

《西藏班的新学生》《虎日》《特姆的足迹》《东巴啊东巴》《仲巴昂仁》《岛》《年都乎的岁末》《阿鲁兄弟》《雾谷》《茨中圣诞夜》《赶马帮的女人》

2003

《空山》《回家的路有多长》《西行溯源》《桃坪古堡》《暴走墨脱》《白马四姐妹》《纳西族的东巴文化》《新藏线上》《玛丽索亚家的冬天》《布达拉宫》《旦增和他的儿子们》《驯鹰人》《拉萨名片大昭寺》《水羊年·纳木措》《萨马阁的路沙》《碧色车站》《曼春满的故事》《黑陶人家》《风流的湖》

2004

《十一世班禅十五岁纪实》《茶马古道》《德拉姆》《船工》《最后的防雹师》《高原之光——云南民族民间物质文化全纪录》《梯田边的孩子》《印象蒙古》《新疆维吾尔木卡姆》《野马回归》

2005

《雅砻河谷：吐蕃王朝的发祥地》《火的民族——彝族》《1943 驮工日记》《丰田河传习馆》《风经》《守护香格里拉》《庙里的时光》《神山》《三江源》《传奇英雄马本斋》《驼殇》

2006

《蜕变》《毕摩纪》《青藏铁路》《喇嘛艺人》《第十一世班禅额尔德尼》《乌兰夫》《再说长江》《新丝绸之路》《幸福山谷》

2007

《天上西藏》《森林之歌》《秘境中的兴安岭》《敖鲁古雅·敖鲁古雅》《中国民族风情〈搜寻天下〉》系列纪录片、《苗族舞蹈》《香格里拉女人》《彝寨狂欢》《咯陀大法会》《沉默的怒江》《守护藏羚》《佤山木鼓》《嘎老 MY LOVE》《神山尕朵觉悟》

2008

《最后的梯田部落》《黑戈壁黑喇嘛》《毡匠老马一家》《丽哉勐僚》《桑耶寺》《雨果的假期》《二十三届敖运会》《发现卓尼》《新疆新疆!》《格姆山下》《马散四章》《六搬村》《西藏一年》《峡谷背夫》

2009

《我的珠穆朗玛》《热贡传奇》《祁连山下》《西藏今昔》《西藏农奴的故事》《跨越》《西藏民主改革 50 年》《中华民族》《解放农奴》《康巴人的三十年》《盐井纳西人》《中华一家》《尔玛人的呼唤》《花瑶新娘》《大河沿》《克拉玛依》《梯田上的小学》《沙漠人家》

《布达拉宫的宝藏》

2010

《云南民族工作60年纪实》《新川藏线传奇》《西藏2009》《吐鲁番博物馆》《台湾少数民族文物》《探秘敖伦布拉格》《西藏风情》《人文西藏》《热贡河谷的艺术瑰宝》《塔里木河的秘密》《敖包：对话苍天》《阿克苏博物馆》《獒犬故事》《中国少数民族》（百集文献纪录片）、《啊可可西里》《中朝边防纪行》《西藏诱惑》《伊犁州博物馆》《彝海结盟》《鄂托克的故事》《达玛沟佛教遗址博物馆》《达玛沟佛教遗址考古纪实》《草原中遗落的黄金》《长河星辰·中国西部少数民族》《草庵之村》《边疆问路》《阿西克：最后的游吟》《山顶上的河谷》《翻山》《无镜》《千年菩提路》《丹珍桑姆》《牛粪》《香格里拉之眼》《梯田人家》《中国有个暑立里》《我们村的神山》《莫默织锦声》

2011

《中国藏之南》《冰山上的来客——塔什库尔干》《香格里拉的呼唤：我的第二个家》《西域八卦城》《我们的学校——西藏攀德达杰慈善教育》《西藏文化之旅》《喜马拉雅兵车行》《雪域军魂》《屋脊上的王朝》《探秘帕米尔》《帕拉庄园》《乌鲁木齐》《边疆行》《边境线上的"候鸟哨所"》《最后的图瓦》《藏式建筑的修缮大不同》《走向拉萨》《飞越空中禁区》《吉木萨尔》《高原游牧人家》《额尔古纳的秋天》《穿越丝路探寻中国印迹》《察布查尔》《传奇海拉尔》《昌吉》《飞地上的草房》《喀什四章》《破译坡芽密码》《阿希克：最后的游吟》《两个人的村庄》《江湖》《努尔哈赤》《风雪可可西里》《归去来兮》《大理·一见钟情》《唐蕃古道系列之嘛呢之城》《神

翳》《一个小学生的一天》《台磨山村的传统故事》《控拜村的鼓藏节》《黑虎释比》《赕威仙》《云南藏族的建筑文化》《歌舞欢腾吉祥升平——德钦藏族弦子》《雪莲花》《朝圣者》《大自然的谢恩》《麻与苗族》《我的高山兀鹫》《离开故土的祖母房》《净土》《蒲公英》《爱唱侗歌的凯瑟琳》《大西迁》

2012

《丝绸之路上的美食》《献牲》《南伊沟》《边塞长歌》《百年青海》《草原蒙古人家》《藏族歌手降央卓玛》《穿越"无人区"》《长白山》《走进阿勒泰》《俄查》《叩开契丹大墓》《望海南》《对话龟兹》《龟兹·龟兹》《行走西藏》《吉林满族过大年》《情暖凉山——1997—2012凉山记事》《晴朗的天空》《我的老同学》《白酒金三角的精灵》《西藏的西藏》《景颇族》

2013

《犴达罕》《马桑树儿搭灯台》《二十岁的夏天》《彼得洛夫的春节》《家在云端》《中国有个敖鲁古雅》《海之南》《天路》《大香格里拉》《乌鲁布铁》《吾守尔大爷的冰》《扎溪卡的微笑》《盐巴女人》《嘹歌也流行》《远逝的僰人》《丝路重新开始的旅程》《凝望北国边陲明珠黑河》《民族的十字路:从喀什到帕米尔》《迁徙,在寻找幸福的路上》《阿坝州口述历史纪录片》《进藏》《讲述西藏》《风物东兰》《永芝,我们的神山》《苗绣》

2014

《牦牛》《雅鲁藏布江边的通灵者》《轮回的草原》《成吉思汗》《朝觐之路》《杰克卡特的生命》《美丽的克什克腾》《庐舍里的婚

礼》《拯救查干淖尔》《西藏故事》《离天最近的生灵》《龙陵傈僳人家》《巡诊路》《藏医手记》《难产的社头——一个花腰傣社区的信仰与文化变迁》《西藏》《雅鲁藏布江之梦》《终身大事》《布依女人的绝活》《宾阳油纸伞》《木雅,我的木雅》

2015

《口述西藏》《天河》《第三极》《明月出天山》《过年》《开斋节》《红河哈尼梯田》《咱当苗年》《绥宁人家的牛事》《苏干湖畔的家》《龙脊水酒》《苗山剪禾》《草原,我们的故事》《喜马拉雅天梯》《中国傈僳族》《新疆是个好地方》《这里是新疆》《景颇·夏天》《永远的香格里拉》《十八站》《撒尼跤王》《藏羚羊大迁徙》《青春西藏》《纳西纳西》《我的梦》《大绿洲》《卫我中华一脉同》《四十顶黑毡房》《高路入云端》《傣族泼水节》《藏狐》《西藏》《回家》《拉萨青年》《小喇嘛的春节》

2016

《扎西桑俄》《禾的故事》《大地的节日》《天路故事》《西藏发现》《清真的味道》《塔里木河》《我是中国的孩子》《新疆,我们的故事》《家在江河源》《凉州会盟》《西藏班的故事》《废奴》《河州四韵》《克什克腾苍穹下》《2012·呼和浩特》《羊》《毕生所爱》《祖鲁节》《傅于尧与邓桂芳:跨族通婚者的人生境界》《最后的沙漠守望者》《独龙族最后的纹面女》《宁夏味道》《草原牧歌——额尔齐斯河》《西藏微纪录》《寻秘"毕兹卡"》《我从新疆来》《我家在山西巷子》《李芳村祭火神》《我眼中的尼汝村跑马节》《耶苦扎节》《准妈妈的婚礼》《三江侗族风情》《飞地》《独龙秘境》《风尘净土》《聆听

中国》

注：不完全数据统计主要来自个人观影、新影网站、中国广播电视年鉴、中国电影年鉴、《人民日报》等新闻传播类、电视电影类刊物。其中，一部分少数民族题材纪录片无从考证摄制年份，故未予收录。各省、市、县级制作机构所出品的少数民族题材纪录片，因为多在本地区或国内放映，市场有限，且很少流之于国外，故关注不多。另外，港、澳、台地区少数民族题材纪录片也没有统计在列。

后　记

　　本书是我的国家社科基金项目研究成果。这一课题从 2011 年到 2016 年历时五年完成，它试图依照客观、具体的社会历史和影像文本，悉心考察当代中国少数民族题材纪录片发展历程及其中国形象塑造的框架和逻辑。截至 2016 年底，面对众多的影像文本和繁杂的摄制实践，本书难免有所不足、遗漏甚至谬误，谨希读者不吝指正。当然现实是复杂与多变的，中外导演对现实的纪录与思考也是不断变化且形式多样的，这些变化与思考留待未来继续补充，并与学界一起提升。

　　首先应该向那些对民族影像摄制做出贡献的中国纪录片从业者致敬，你们敞开了各民族丰富的社会现实，赋予了各民族形象展现的影像权利。正因为你们的工作，各族人民生活和生产在大众传播时代能够得以展现，也因此我们有了观察影像和民族精神的依据。但我们更应该致敬创造历史、塑造现实的中国各族人民，换言之，每一部纪录片的伟大和优秀，不仅是导演的伟大和优秀，而且是各族人民的伟大和优秀，他们辛勤劳动，用忍受苦难、享受生命的态度创造了复杂、有力和更具质感的现实。这种现实为各类纪录片导演提供了拍摄对象，是纪录片导演乃至纪录片生命和价值的源泉。

当然,选择民族影像作为学术对象不无个人经历使然。我清晰地记得 2003 年春天刚到兰州,面对沿街的清真面馆有点无所适从,还记得在甘南草原上与三位藏族少年的骑马攀谈,还记得在兰州教书,一个班上有八十多位少数民族学生,还记得与两位回族兄弟在同一宿舍相处的半载友情。而如今我怀念那些面馆,那些少年,那些学生以及那些少数民族兄弟。当回到上海和济南,我将这种情感注入了民族影像研究。现在项目研究完成,我将一些内容整理成书,并回想此前对突如其来的变故的彷徨、应对与克服,对课题研究上众多影像、民族叙述、史论拿捏、结构铺展的合理调度,心底不无欣慰。

著名导演顾桃曾在 2010 年拍摄了一部鄂温克族题材纪录片《雨果的假期》,影片讲述十三岁的鄂温克小男孩雨果回到山林的故事。2016 年,做完项目整理书稿时,我发现网络视频以及微纪录片早已蔚然成风,那位片中的鄂温克族小男孩也拿起相机进行拍摄,记录了身边的文化、社会和飞速变化的时代,摄制了纪录短片《毕生所爱》,并入围首届内蒙古青年电影周。可以说,任何学术研究都难以脱离时代变化的影响,需要面对复杂的社会现实和流动的岁月。每一个孩子都会长大成人,从被记录者转换成记录者,继而用自己的方式呈现富有质感的现实和五味杂陈的社会,留给外界和后代所置身时代的影像段落。

近年,中国政府提出共建"丝绸之路经济带"和"21 世纪海上丝绸之路"重大倡议,得到国内外社会高度关注。毋庸置疑,没有少数民族参与的"一带一路"一定是不完善的"一带一路"。"一带一路"倡议下的内地西北、东北、西南、东南沿海和港澳台部分地区

是多民族聚集、散居的主要地区。在"一带一路"倡议策动下,中国纪录片无法回避中华各民族丰富多彩的历史和现实生活,需要真切面对各族人民的经济生产和文化生活,叙述中国现代化和全球化进程。或者说,"一带一路"倡议与中国少数民族题材纪录片相互触碰交织,一大部分"一带一路"主题纪录片都是少数民族题材的。当前"一带一路"倡议为中国少数民族题材纪录片发展提供了伸展空间和政策指导,中国少数民族题材纪录片也能为"一带一路"倡议提供舆论支撑和价值引领。2017 年以来,《极地》《侗族》《纳西鹰猎》《蒙古女王》《西藏时光》《星球脊梁》《金丝野牦牛》等一批影像或是开拍或已播出,少数民族题材纪录片依然阔步前行,在新时代和新媒介技术语境下继续述说着中华各民族故事与中国形象。

如果说故乡给了我生命,南京给了我青春启示,兰州给了我一种民族视野,上海则给了我学术知识。感谢我的博士生导师吕新雨教授,该书延续博士时期所做的中国少数民族题材纪录片史研究,无论是研究选题、方向把握,还是理论选择、史料运用,吕老师的诸多建议都给我提供了支持和勉励。吕老师是我的授业恩师,从她那里我学到了一些学术本领,更领会了一种关怀精神,她对每一位学生都尽力相助,她对每一个国家、民族和社会问题都用心思考,令人尊敬。

感谢复旦大学新闻学院刘海贵教授,我在复旦大学读书期间以及毕业之后,刘老师都提供了许多帮助。本书出版时特请刘老师做序,他欣然答应,拨冗给了我许多鼓励。

感谢山东大学新闻传播学院提供的学术著作出版资助,感谢

王德胜教授、刘明洋教授、唐锡光教授等同事们的支持和关心。

感谢复旦大学出版社章永宏主任和刘畅编辑、朱安奇编辑的辛苦付出,感谢同窗好友苏虹博士的倾心相助,你们的认真、耐心和智慧让我获益良多。

感谢我的家人,你们的朴素、勇敢和善良,也给予了我信心和力量。

感谢各位。

王　华

2017 年 10 月 7 日于济南

图书在版编目(CIP)数据

民族影像与国家形象塑造：中国少数民族题材纪录片研究：1979—/王华著.
—上海：复旦大学出版社,2018.2
(新闻传播学术原创系列)
ISBN 978-7-309-13481-0

Ⅰ.民…　Ⅱ.王…　Ⅲ.①少数民族-专题片-研究-中国②国家-形象-研究-中国
Ⅳ.①J952②D6

中国版本图书馆 CIP 数据核字(2018)第 019401 号

民族影像与国家形象塑造：中国少数民族题材纪录片研究：1979—
王　华　著
责任编辑/章永宏　刘　畅

复旦大学出版社有限公司出版发行
上海市国权路 579 号　邮编：200433
网址：fupnet@ fudanpress.com　http://www.fudanpress.com
门市零售：86-21-65642857　　团体订购：86-21-65118853
外埠邮购：86-21-65109143　　出版部电话：86-21-65642845
当纳利(上海)信息技术有限公司

开本 890 × 1240　1/32　印张 14.125　字数 313 千
2018 年 2 月第 1 版第 1 次印刷

ISBN 978-7-309-13481-0/J · 350
定价：45.00 元